Die Baukunst im Mittelalter
Herausgegeben von Roberto Cassanelli

Die Baukunst im Mittelalter

Herausgegeben von Roberto Cassanelli

Aus dem Italienischen übertragen
von Dorette Deutsch

Mit Beiträgen von
Francesco Aceto, Maria Andaloro, Roberto Cassanelli,
Christian Freigang, Dorothea Hochkirchen, Dieter Kimpel,
Serafin Moralejo, Klaus Jan Philipp, Paolo Sanvito,
Barbara Schock-Werner, Fulvio Zuliani

Albatros

Titel der italienischen Originalausgabe:
«Cantieri Medievali»
© 1995 Editoriale Jaca Book SpA, Milano

Bibliographische Information der Deutschen Bibliothek
Die Deutsche Bibliothek verzeichnet diese Publikation
in der Deutschen Nationalbibliographie;
detaillierte bibliographische Daten sind im Internet
über http://dnb.ddb.de abrufbar.

Für die deutschsprachige Ausgabe:
© 1995 Patmos Verlag GmbH & Co. KG
Benziger Verlag, Düsseldorf und Zürich
© 2005 Patmos Verlag GmbH & Co. KG
Albatros Verlag, Düsseldorf

Umschlaggestaltung: butenschoendesign, Lüneburg
Umschlagmotiv: Paris, Sainte-Chapelle, Innenraum
Printed in Italy
ISBN 3-491-96146-7
www.patmos.de

INHALT

Roberto Cassanelli

VORWORT

Man kann annehmen, daß es innerhalb der Erforschung der nordeuropäischen Architektur kein komplexeres und schwierigeres Thema gibt als die mittelalterlichen Bauhütten. Nicht etwa, weil eine umfassende Bibliographie fehlt – es handelt sich sogar um ein in den letzten Jahren häufig behandeltes Forschungsgebiet –, sondern vielmehr, weil dieses Thema zu sehr in abstrakten und allgemeinen Formeln abgehandelt wird (z. B. geht es meist um die «Erbauer» der immer gleichen «gotischen Kathedralen»). Dieter Kimpel hat in letzter Zeit auf die Gefahr von so zahlreichen Büchern über den Architekten, den Steinmetzen, die Bauhütte, die Erbauung, die Existenz der Kathedralen hingewiesen. Bereits im Titel gehen solche Werke von einem relativ konstanten Zustand aus, der für die gesamte untersuchte Epoche gilt. Auf diese Weise geht man von Fakten von langer Dauer aus, die vielleicht nur für eine kurze Phase galten, oder aber man stellt einen Zusammenhang zwischen Phänomenen her, der nur bei einer ersten, oberflächlichen Betrachtung zutrifft (Kimpel 1989).

In diesem Band wurde der Versuch unternommen, zumindest teilweise einen neuen Weg einzuschlagen: Auf der einen Seite werden Bautätigkeit und Architektur in ihrer tatsächlichen Dimension und dynamischen Entwicklung, die auf der gleichen Ebene wie die Wirtschaft und der Manufakturbetrieb, ja das gesamte mittelalterliche Gesellschaftssystem anzusiedeln sind, dargestellt. Auf der anderen Seite wurde eine Reihe von exemplarischen Bauhütten untersucht, die das Phänomen in seinem zeitlichen Verlauf repräsentieren.

Im ausführlichen Einleitungsteil von Dieter Kimpel, einem der kenntnisreichsten Erforscher der mittelalterlichen Bautätigkeit, werden die wichtigsten Strömungen der europäischen Bautradition, von der karolingischen Zeit bis zum Ende des Mittelalters, nachvollzogen. Hierbei werden sowohl historisch-wirtschaftliche Aspekte als auch die eigentlichen technischen Gesichtspunkte untersucht. Die Baudenkmäler werden einer stilistischen Analyse unterzogen, gleichzeitig werden alle handwerklichen und intellektuellen Aktivitäten des Phänomens betrachtet.

Durch die Zusammenarbeit von Fachleuten aus verschiedenen europäischen Ländern und von verschiedener Ausrichtung und methodischem Ansatz werden zwölf Beispiele dargestellt, Bauwerke oder auch Baukomplexe, die besonders anschaulich die Organisation der Bauhütten zeigen und über die eine ausreichende Dokumentation vorhanden ist. Bei der Auswahl wurde einerseits auf die chronologische Folge geachtet (die vom 11. bis zum 16. Jahrhundert reicht), gleichzeitig wurde auch auf die geographische Verteilung und typologische Zugehörigkeit Rücksicht genommen. Man konnte dabei auf die objektiv verfügbaren Materialien zurückgreifen (schriftliche Quellen, epigraphische oder ikonographische Zeugnisse, Daten der Bauarchäologie), gleichzeitig wurde auch der Versuch unternommen, eine vielleicht noch offene Synthese von Forschungsbereichen herzustellen, von denen einzelne für sich noch nicht abgeschlossen sind.

Die Behandlung von Bauwerken, die im Laufe von sehr langen Phasen entstanden sind, läßt vereinfachende stilistische Unterscheidungen wie «romanisch» oder «gotisch» zurücktreten; im Mittelpunkt steht

vielmehr eine diachronische Sichtweise, die die komplexe Entstehung und Veränderung innerhalb einer konkreten historisch-politischen, wirtschaftlichen und kulturellen Situation berücksichtigt. Trotzdem ist es möglich und sinnvoll, verschiedene Kernpunkte, chronologischer und ökonomischer Art, herauszuarbeiten, die die Verbindung herstellen.

Die Kathedralen der Ile-de-France, die im Einleitungsteil erwähnt werden, wurden bewußt nicht aufgenommen, ebensowenig wie die Zisterzienser-Bauten, die jedoch mehrfach genannt werden.

Die Betrachtung der Bauhütten aus dem 11. Jahrhundert beginnt mit einem unwiderruflich verlorenen Bauwerk, der Abtei von Montecassino, die Maria Andaloro durch schriftliche und archäologische Zeugnisse (wie die erhaltenen Bauten in Kampanien, darunter vor allem Sant'Angelo in Fornis) rekonstruiert. Fulvio Zuliani versucht in seinem Beitrag über den Markus-Dom aus Contarinischer Zeit (1063–94) nachzuweisen, wie sehr Italien im Mittelalter mit Byzanz verbunden und wie fruchtbar der gegenseitige Einfluß war. Im Herzen des Reichs entstand der Speyrer Dom, den Dorothea Hochkirchen unter einem Aspekt untersucht, der auch nach der umfassenden Darstellung von Haas und Kubach (1972) neu und aufschlußreich ist, nämlich unter dem Aspekt der Entstehung der Kapitelle und ihrer Anordnung in den äußeren Galerien. Aus dieser Anordnung, durch die Analyse der Instrumente und technischen Bearbeitung sowie ihre typologische Zuordnung werden neue und unerwartete Informationen über die Bauphasen gewonnen, die die Untersuchung Kimpels zum Mauerwerk berücksichtigen. Serafin Moralejo bezieht in seinem Beitrag neueste Untersuchungen über die Entstehung der Basilika von Santiago di Compostela mit ein, ebenso die komplexe und noch nicht vollständig untersuchte Verbindung mit dem örtlichen Klerus, den Königen von León, der päpstlichen Residenz und der großen Abtei von Cluny, deren Einfluß bis nach Galizien reichte. Ebenfalls als Dokumentation – in diesem Fall vor allem in erzählerischer und epigraphischer Form – wird der Dom von Modena (Roberto Cassanelli) untersucht, dessen Bau über lange Phasen im 12. Jahrhundert verläuft.

Christian Freigangs Untersuchung über die Kathedrale von Narbonne und weitere Bauwerke im Süden Frankreichs und Kataloniens (Rodez, Perpignan, Limoux, Gerona) bietet dank des reichhaltigen Materials einen wichtigen Überblick über die Organisation der Bauhütten zwischen dem 13. und 14. Jahrhundert, sowohl was die Verwaltung als auch was die Tätigkeit der Handwerkerschaften selbst anbetrifft, vor allem auch die Zirkulation der Wanderarchitekten, die die Verbreitung und Veränderung von Bautechniken und Stilen bestimmen. Dieter Kimpels mutige Fragestellungen beziehen sich auf die kleine englische Kathedrale von Lichfield und stützen sich dabei ausschließlich auf die direkte und sehr aufmerksame Analyse des Denkmals, vor allem auf die Bautechniken und das Mauerwerk, die als wertvoller Hinweis für soziale Bezüge und Produktionsformen dienen. Nach diesen Analysen folgen drei Beiträge, die den ebenso wichtigen Bauhütten aus der gotischen und spätgotischen Zeit gewidmet sind, die untereinander durch wandernde Baumeister wie die Parler und ihre Modelle verbunden sind: das Straßburger Münster und der Veits-Dom in Prag, die beide Barbara Schock-Werner untersucht, sowie der Dom von Mailand (Paolo Sanvito). Alle diese Beispiele gehören in den geografischen Kontext von Zentraleuropa, wo die kulturellen Grenzen nicht zwangsläufig mit den politischen zusammenfallen. Die Burg Castelnuovo in Neapel (Francesco Aceto) und das Genter Rathaus (Klaus-Jan Philipp) vervollständigen das Bild unter dem Gesichtspunkt der Profanbauten. Das Beispiel Gent gehört in die Zeit dieses verspäteten Untergangs des Mittelalters, die auch in Prag und Mailand den Niedergang der mittelalterlichen Bautechniken einleitet.

Ein besonderer Dank gebührt Frau Professorin Liana Castelfranchi Vegas, mit der der Plan und die Gestaltung dieses Buches abgesprochen und entwickelt worden sind; Mauro Magliani, der sich mit großem Eifer für die Fotos eingesetzt hat; Andrea Perin für die Mitarbeit am Glossar und bei der graphischen Gestaltung; Paolo Sanvito aus dem kunstgeschichtlichen Institut der Universität Frankfurt für seine entscheidende Mitarbeit bei der Vorbereitung des Buches; und vor allem Marco Jellinek, der verständnisvoll und bereitwillig auf die zahlreichen und nicht nur editorischen Schwierigkeiten eingegangen ist.

Zur Vervollständigung der allgemeinen Bibliographie, die sich nach der Einleitung von Dieter Kimpel befindet, und den Literaturhinweisen nach den einzelnen Beiträgen, werden im folgenden allgemeine Werke zu den Bauhütten in Europa im 11. bis 16. Jahrhundert genannt.

Eine weitgefaßte Synthese enthält der Band von G. BINDING, *Baubetrieb im Mittelalter,* Darmstadt 1993; nützlich sind die Beiträge von V. ASCANI und G. BINDING unter dem Stichwort *Cantiere,* in *Enciclopedia dell'arte medievale,* IV, 1993, pp. 159 ff., mit Rezensionen zu den Einzelbeispielen und einer umfassenden Bibliographie. Die Dokumentation betrifft jedoch die «gotischen» und «spätgotischen» Bauhütten mehr als die «romanischen». Unter den allgemeinen Standardwerken sei für eine erste Annäherung an das Thema auch das Buch von P. DU COLOMBIER, *Les chantiers des cathèdrale,* Paris 1973 (2. Aufl.) genannt. Eine Ergänzung hierzu stellen die genauen Beobachtungen von M. AUBERT dar, *La construction au moyen âge,* in «Bulletin Monumental», 1980-81. Gut und allgemeinverständlich liest sich J. GIMPEL, Les bâtisseurs de cathédrales, Paris 1980.

Die Analyse der Darstellungen der Bauhütten, vor allem in Nordeuropa, stellt ein eigenes Forschungsgebiet dar. Eine Klassifikation findet sich in G. BINDING – N. NUSSBAUM, *Der mittelalterliche Baubetrieb nördlich der Alpen in zeitgenössischen Darstellungen,* Darmstadt 1978. Über die erhaltenen schriftlichen Quellen siehe M. WARNKE, *Bau und Überbau,* Frankfurt a. M. 1976 (Neuauflage 1984). Von der großen Straßburger Ausstellung gibt es den wichtigen Katalog mit einer Vielzahl von Beiträgen: *Les bâtisseurs des cathédrales gothique,* hrsg. von R. Recht, Strasbourg 1989 (siehe darin auch den zuvor erwähnten Beitrag von D. Kimpel). Zur Gestalt des Architekten: J. HARVEY, *The Medieval Architect,* London 1971 (mit Anhang). Exemplarisch ist die Ausgabe des «Skizzenbuchs» von Villard de Honnecourt von H. R. HAHNLOSER, *Villard de Honnecourt. Kritische Gesamtausgabe des Bauhüttenbuches ms. fr. 19093 der Pariser Nationalbibliothek,* Graz 1972 (2. Ausgabe). Über die Handwerkerschaften siehe D. KNOOP – G. P. JONES, *The Mediaeval Mason,* New York 1967 (3. Aufl.), ebenso wie J. HARVEY, *Mediaeval Craftsmen,* London 1975. Zum System der Maße und Proportionen gibt es das grundlegende Werk von K. HECHT, *Maß und Zahl in der gotischen Baukunst,* in «Abhandlungen der Braunschweigischen Wissenschaftlichen Gesellschaft», 1969-71. Über die im eigentlichen Sinn technischen Aspekte, die Quader und der Mauerverband – als Symptom für weitergreifende kulturelle und wirtschaftliche Aspekte – gibt es eine Reihe wichtiger Beiträge von D. Kimpel, *Le développement de la taille en série dans l'architecture médievale et son rôle dans l' histoire économique,* in «Bulletin monumental», 135, 1977, pp. 195-222; *Die Entfaltung der gotischen Baubetriebe. Ihre sozio-ökonomischen Grundlagen und ihre ästhetisch-künstlerischen Auswirkungen,* in *Architektur des Mittelalters. Funktion und Gestalt,* hrsg. von F. Möbius und E. Schubert, Weimar 1983, pp. 246-272. Ein exemplarischer Katalog hat die Familie Parler zum Thema, *Die Parler und der Schöne Stil,* Köln 1978 (Drei Bände mit Anhang, 1980).

Einführung

STRUKTUR UND WANDEL DER MITTELALTERLICHEN BAUBETRIEBE

Dieter Kimpel

Es ist nicht einfach, die mittelalterlichen Baubetriebe Europas in Kürze zu charakterisieren. Denn zum einen handelt es sich um einen Zeitraum von mehr als 700 Jahren, der von der Karolingerzeit in die erste Hälfte des 16. Jahrhunderts reicht. Und zum anderen ist in diesem Zeitraum mit einer starken regionalen Vielfalt zu rechnen, die sehr unterschiedliche Gründe haben kann. Damit ist auch schon ein großes Manko und zugleich Desiderat der Forschung benannt, denn anders als für viele andere Produktionsbereiche gibt es nicht einmal im Ansatz so etwas wie einen historischen Atlas der europäischen Bautechniken. Er könnte auch nur in internationaler Zusammenarbeit vor allem der Bauforscher entstehen, die sich allerdings der Mitarbeit anderer Disziplinen versichern müßten.

Damit ist das Hauptproblem benannt. Denn die Baubetriebe haben nicht nur sehr unterschiedliche Organisationsformen und eine Entwicklungsgeschichte, die in bestimmten Zeiträumen durch rasante Innovationsschübe geprägt ist. Diese Geschichte hat auch eine Vielzahl von Einzelaspekten, deren Erhellung in die Kompetenz sehr unterschiedlicher Wissenschaftsdisziplinen fällt. Das soll gleich kurz erläutert werden.

Vorab aber eine Definition: Unter Baubetrieb sei hier verstanden eine Gruppe von Arbeitern des Kopfes und der Hand, die an einem größeren Projekt mehr oder weniger professionell arbeiten, wobei der Grad der Professionalisierung wieder eine eigene Geschichte hat. Solche Projekte sind in der Regel größere Kirchenbauten, die vielfach eine Schrittmacherfunktion gehabt haben, Burgen, Pfalzen, Befestigungsanlagen, Brücken, aber auch Hafen-, Kai- und Straßenanlagen, Rat- oder Zunfthäuser – im Prinzip also Gemeinschaftsanlagen, wie sie schon Vitruv beschreibt.

Es sei hinzugefügt, daß gerade die größten und anspruchvollsten Baustellen für unseren Zusammenhang oft die interessantesten sind, weil sich, wie in anderen Industriezweigen auch, bei ihnen die fortschrittlichsten Organisationsformen ausbilden. Denn auch im Mittelalter zeigt das Bauwesen eine große Diversität von historischen Produktionsformen, wie wir sie ja noch im heutigen Bauen antreffen. Sie reichen von der unprofessionellen Nachbarschaftshilfe und gemeinschaftlicher Arbeit etwa beim Deichbau bis hin zu stark arbeitsteiligen industriemäßigen Betrieben, heute sogar bis hin zu computergestütztem Planen und Bauen mit Robotern. Wenn man sich also mit einer bestimmten Architektur befaßt, ist wichtig zu klären, an welcher Stelle innerhalb der jeweils gegebenen breiten Skala von Produktionsformen sie einzuordnen ist zwischen «bricolage» und «high-tech».

Zu den Einzelaspekten mit eigener Geschichte gehört z.B. die Frage der *Bauträgerschaft:* Wer ist der Bauherr und bestimmt somit das Geschehen? Bei Kathedralen kann das der Bischof oder das Kapitel sein, es können aber auch andere Gruppen wie bürgerliche Bruderschaften oder Feudalherren hinzukommen. Klären läßt sich das meist nur aus den Schriftquellen, so daß diesbezüglich vor allem die quellenkritische Arbeit der *Historiker* gefragt ist, und zwar vor allem derer, die sich in der Geschichte der Institutionen auskennen.

Bei anderen Aspekten sind eher die *Wirtschaftshistoriker* gefordert. Einer davon ist die *Baufinanzierung* und deren Verwaltung, die wiederum – W. Schöller hat das zuletzt eindringlich dargelegt – ihre eigene Geschichte haben. Sie sind deshalb so wichtig, weil nur eine gesicherte und gut administrierte Finanzierung auch einen kontinuierlich-planmäßigen Baubetrieb gestattet. Auch die Geschichte der *Arbeitsorganisation* gehört in dieses Ressort, zumal sich das Bauwesen doch erheblich von anderen Produktionszweigen unterscheidet.

Damit hängen die *sozialhistorischen* Aspekte aufs engste zusammen. Denn es macht ja einen Unterschied, ob eine Arbeitskraft einfach zwangsrekrutiert oder als gesuchter Fachmann eingestellt wird, ob es sich also um einen Leibeigenen oder um jemanden handelt, der seine Arbeitskraft frei verkaufen kann. In diesen Zusammenhang gehört die Geschichte der *Berufsprofile,* und dabei geht es auch um Fragen der Entlohnung, der sozialen Stellung und korporativer Errungenschaften. Bei den Architekten, aber auch bei den Steinmetzen und Maurern sind die Wandlungen dieser Profile recht gut greifbar.

Fortschritte der Baubetriebe beruhen nicht zuletzt auch auf den *Arbeitsmitteln,* also auf Werkzeugen und Maschinerie. Diese sind Gegenstand der *Technikgeschichte.* Dabei erhebt sich die interessante Frage, ob Neuerungen, die man auf den Baustellen beobachten kann, endogen oder exogen sind, ob sie also aus der Baupraxis selber entwickelt wurden oder aus anderen Bereichen kommen. Dabei kann es sich um andere Produktionszweige handeln oder aber um theoretisch-wissenschaftliche Erkenntnisse. Insofern spielen in unserem Zusammenhang auch *wissenschaftshistorische* Fragestellungen eine Rolle.

Neben den Mitteln sind auch die *Arbeitsgegenstände,* also die Rohstoffe von Belang. Das betrifft nicht nur deren Verfügbarkeit, sondern auch die Fähigkeiten, sie möglichst effektiv zu nutzen entsprechend ihren Materialeigenschaften. Die Verfügbarkeit hängt zusammen mit den natürlich-geologischen und anderen Bedingungen sowie mit den Transportmöglichkeiten zu Wasser und zu Lande. Es geht vor allem um Stein, Holz und Metalle. In den letzten Jahren hat es einige vielversprechende Projekte gegeben, an denen entsprechende Spezialwissenschaftler beteiligt waren: *Geologen, Mineralogen* und andere.

Die sinnvolle Nutzung der Rohstoffe, der Arbeitsmittel und der Arbeitskräfte erfordert *Planung.* Deren Geschichte ist verständlicherweise interdependent mit den anderen genannten Aspekten, hat aber auch *mentalitätsgeschichtliche* und *kognitive* Grundlagen, so daß etwa ein gesteigertes Abstraktionsvermögen, das wir in scheinbar von der Architektur sehr weit entfernten Bereichen antreffen können, für diese durchaus relevant sein kann. Dazu gehört z. B. neben mathematischen Kenntnissen auch die Schriftlichkeit. Es geht aber auch um tiefer liegende Weisen des Fühlens; denn es macht ja einen großen Unterschied, ob ich z. B. die Säulen für ein nordeuropäisches Bauwerk wegen ihres Bedeutungswertes aus antik-italienischen Tempelruinen herbeischaffen oder aus Material anfertigen lasse, das in der Nähe entsteht.

Bei Fragen, die das *ästhetische Erscheinungsbild* der Architektur betreffen, sind in erster Linie die *Kunsthistoriker* gefragt. Sie dürften allerdings nicht nur von einer abstrakten Stilgeschichte ausgehen, sondern müßten – unter Berücksichtigung der oben genannten Aspekte – stärker den verschiedenen Bedeutungsebenen architektonischer Gestalt Beachtung schenken.

Aber vor allem sind nach wie vor die *Bauforscher, Archäologen* und *Architekturhistoriker* gefragt. Wenn der junge Karl Marx in den Pariser ökonomisch-philosophischen Schriften sinngemäß sagt: Die Produkte der Industrie (und damit auch Architektur) sind das aufgeschlagene Buch der menschlichen Wesenskräfte, das es nur zu entziffern gelte; und wenn er eine Wissenschaft kritisiert, die von diesem ganzen Reichtum nichts weiß und nicht einmal ihre eigene Unzulänglichkeit spürt, dann gilt dieses Verdikt für die Bauforschung noch am wenigsten. Denn in ihrer modernen Ausprägung bedient sie sich sehr vielfältiger Methoden. Gewiß rekurriert sie seit je auf Schriftquellen, archäologische Spuren und Baubefunde. In den vergangenen Jahrzehnten sind aber auch zunehmend andere Quellenbereiche erschlossen worden wie z. B. die Ikonographie des Bauwesens, das systematische Studium von Inschriften und Signaturen. Ebenso werden andere Wissenschaften wie Dendrochronologie, Halbwertszeitmethode, Spektrographie oder Mikrobiologie immer öfter bemüht, um nur einige zu nennen.

Da wir über Form und Entwicklung der Baubetriebe von wenigen Ausnahmen abgesehen erst seit dem mittleren 14. Jahrhundert aus den Schriftquellen erfahren, sollen hier die wesentlichen Etappen in der Geschichte des mittelalterlichen Bauwesens vor allem aufgrund der bauarchäologischen Indizien dargelegt werden. Diese Erkenntnisse werden ergänzt durch solche aus den anderen oben aufgeführten Bereichen, so daß sich, wie ich hoffe, wenigstens so eine Art Grundgerüst ergibt, aus dessen Differenzierung und Ergänzung vielleicht die Grundzüge eines historischen Atlanten des mittelalterlichen Bauwesens sichtbar werden.

Schon an dieser Stelle ist aber festzuhalten, daß es bei der derzeitigen Forschungslage nicht möglich ist,

einen hinreichend zuverlässigen Bericht über den Forschungsstand zu geben. Das hängt einerseits mit den vielen beteiligten Wissenschaftsdisziplinen zusammen, andererseits aber auch damit, daß gerade die Ergebnisse lokaler Bauforschung oft sehr entlegen publiziert oder schwer zugänglich sind. Auch sind die Untersuchungen in den verschiedenen europäischen Ländern unterschiedlich weit vorangeschritten oder zusammengefaßt. Deshalb kann sich das folgende nur als ein Essay verstehen.

Die nicht romanisierten Teile Europas kannten Steinarchitektur kaum. In einem lange währenden Prozeß wurde sie erst angeeignet. Antike Steinmetzfertigkeiten hatten sich am Mittelmeer erhalten, im Byzantinischen Reich, in Italien, der Provence und auf der Iberischen Halbinsel. Deshalb hören wir im Norden noch lange von den sogenannten Lombarden, wandernden Steinmetztrupps aus dem Süden. Sie erledigten die Arbeiten, zu deren Ausführung der lokalen Handwerkerschaft das Know-how fehlte. Dieses bildete sich seit der Karolingerzeit nur punktuell, seit dem 11. Jahrhundert dann auf breiterer Basis heraus.

Beginnen wir mit dem prominentesten erhaltenen karolingischen Bau, der Kaiserpfalz in Aachen. Mit ihren dicken Mauern und schweren Gewölben greift die Pfalzkapelle die römische Gußtechnik der späteren Kaiserzeit wieder auf, eine Technik, die ohne große Handfertigkeit von der lokalen Handwerkerschaft im Umkreis von Aachen genauso beherrscht werden konnte wie von den römischen Sklavenarbeitern. Man brauchte Bruchstein, Mörtel und Schalungen. Die Säulen wurden aus Rom und Ravenna herbeitransportiert – bei den damaligen Straßenverhältnissen ein gigantisches Unternehmen. Daß man diese Mühe auf sich nahm, hängt mit der quasi fetischistischen Verehrung solcher Spolien zusammen, die dem Neubau antike Dignität und Heiligkeit verleihen sollten. Solches Denken verliert sich seit dem 12. Jahrhundert zunehmend, bleibt aber bis in napoleonische Zeit virulent, als eben diese Säulen nach Paris geschafft worden sind. Wir hören ferner, daß außerdem Baumaterial aus den antiken Ruinen von Verdun nach Aachen gebracht worden sei – auch dies insofern beachtlich, als in der Nähe von Aachen ja guter Naturstein vorhanden ist. Es muß also auch praktische Gründe gehabt haben, da kaum qualifizierte Steinmetzen vorhanden waren. Es gab offenbar eine gezielte Politik, diesem Mangel zu begegnen: Am Niederrhein wurden Bildhauerwerkstätten etabliert, z.B. für die Anfertigung von Kapitellen nach Mustern aus konstantinischer Zeit.

Über den Baubetrieb besitzen wir wenig verläßliche Nachrichten. Subsidien kamen von den Grafen und von den großen Klöstern und Bistümern (Reims, Toul), und die Oberaufsicht über den Bau hatte Einhard inne. Daß er zugleich am Hofe als «Intendant» eine «Bauakademie» geleitet hätte, ist eine Rückprojektion viel späterer Zustände und wird durch die Quellen nicht gestützt. Im Gegenteil: Die relative technische Primitivität der Pfalzkapelle mit ihren vielen Spolien von weit her verweist auf den unterentwickelten Zustand der Bauindustrie in dieser Blütezeit des Reiches. Das sollte sich in den Wirren der folgenden zwei Jahrhunderte nicht wesentlich bessern, auch wenn es örtlich einige Fortschritte gegeben haben mag wie z.B. unter den ersten Kapetingern.

Einen ersten wichtigen Qualifizierungsschub der örtlichen Bauhandwerker beobachtet man um 1030 zuerst auf Reichsgebiet. Zwar sind an den großen Bauvorhaben nach wie vor Kräfte aus Italien tätig, aber andererseits kommt es zu der sogenannten «Großquadertechnik». Deren Anfänge sind am Dom zu Speyer besonders gut greifbar und in dem dreibändigen Inventarwerk auch vorbildlich erforscht. In den ältesten Teilen, der Krypta, beobachtet man ganz merkwürdige und unregelmäßige Verbände aus diesen großen Quadern, die anzeigen, daß die Steinmetzen mit dieser Technik noch keine langen Erfahrungen haben konnten. Die Steine scheinen für sie noch etwas Numinoses gehabt zu haben, denn sie beließen sie ohne Rücksicht auf irgendeine Versatzsystematik in ihrem größtmöglichen Volumen, was bei der folgenden Lage dann zu entsprechenden Schwierigkeiten und häufigen Nacharbeiten kurz vor und auch nach dem Versatz geführt hat. Dies ist ein sicherer Hinweis darauf, daß die Steine unmittelbar vor ihrem Versatz für ihren jeweiligen Versatzort zugerichtet worden sind. Man arbeitete sozusagen von der Hand in den Mund, Fertigung und Versatz verliefen praktisch synchron, beide konnten also nur saisonal während der Gutwetterperiode erfolgen. Man darf vermuten, daß es noch keine Arbeitsteilung zwischen Steinmetzen und Maurern gab. Da es auch keinerlei Hinweise auf Hebezeug gibt, hat man diese großen Blöcke offenbar über Rampen, sozusagen nach ägyptischen Methoden, zum Versatzort gebracht. Für den Transport von den Brüchen hat man einen Wasserweg angelegt. (Dies ist übrigens eine Praxis, wie wir sie im Spätmittelalter etwa auch in Mailand finden und sogar noch im 18. Jahrhundert in Gestalt des nur partiell realisierten Kanalsystems zum Transport von Baumaterialien für die Schlösser Max Emmanuels in Oberbayern.)

Die Großquadertechnik verbreitet sich nicht nur im Reich, sondern findet sich etwa auch im Langhaus von Carcassonne oder in den älteren Teilen von Notre-Dame-du-Port in Clermont-Ferrand. Interessant ist

nun – und das kann man wiederum in Speyer entlang der gesicherten Bauchronologie nachvollziehen –, daß mit fortschreitenden Bauarbeiten die anfänglichen Ungeschicklichkeiten abnehmen. Mehr und mehr bemüht man sich wenigstens um einigermaßen durchgehende Lagerfugen. Das deutet nicht nur (wie übrigens bei vielen anderen, auch viel späteren Baubetrieben) darauf hin, daß die Bauhandwerker an ihrer Aufgabe gewachsen sind, sondern entspricht einem allgemeinen Trend.

Auch zum Planungsvorgang gibt Speyer noch einiges zu erkennen. Denn da die Mittelschiffspfeiler alle einen leicht paralleloiden statt rechteckigen Grundriß haben, muß der Gesamtgrundriß mit Schnüren auf dem eingeebneten Terrain – fehlerhaft verzerrt – aufgebracht worden sein im opus ad quadratum. Dagegen beruhen die Aufrißmerkmale wohl auf Triangulation (opus ad triangulum), bei der man wiederum mit Schnüren operieren konnte. Diese Methoden werden durch bildliche und andere Zeugnisse auch noch für die Folgezeit bestätigt. Sie verlangen, vor allem für die Baudetails, die ständige Präsenz des Architekten auf der Baustelle. Dementsprechend sind auch die Attribute in frühen Architektendarstellungen Schnüre, lange Meßlatte, Winkeleisen und der große Bodenzirkel, mit dem im Maßstab 1:1 detailliert werden konnte. Sie halten sich bis ins 13. Jahrhundert hinein. Das, was wir heute Entwurfzeichnung nennen, also eine maßstäblich verkleinerte exakte Zeichnung, ist erst im 13. Jahrhundert entstanden. Bis dahin gab es lediglich schematische Skizzen in der Art des karolingischen St. Galler Klosterplans sowie Massenmodelle aus Holz oder Ton, wie sie uns auf Stifterbildnissen begegnen.

Nur kurz nach dem Baubeginn in Speyer wird dann die nächste Stufe perfektionierten Bauens erreicht, und zwar erstaunlicherweise in der Normandie. Erstaunlich deshalb, weil in dieser Region die Enkulturation des nordischen Seefahrervolkes, das keinen Steinbau gekannt hatte, erst vor kurzem begonnen hatte. Es sind nicht nur Lernprozesse, die wir hier beobachten (es standen ja noch viele römische Bauten in dieser Provinz), sondern durchaus innovatives Verhalten, besonders bei der Entwicklung neuer Formen der Wölbung. Bautechnisch auffällig sind die reduzierten Steinformate und die fast manisch exakte Nivellierung der Lagen auch über Fenster- und Türöffnungen hinweg, oft um den ganzen Bau herum. Was hier um die Mitte des 11. Jahrhunderts erreicht und nach 1066 auch in den englischen Großbauten realisiert wurde, prägt die Standards für die gesamte romanische Baukultur des 12. Jahrhunderts und auch noch die frühgotische – in Frankreich bis gegen 1200, im Reich und in England bis gegen 1240.

Eine hypothetische Erklärung dieser erstaunlichen Innovationen kann sehr allgemein, aber auch ganz vordergründig-materiell ausfallen. Denn es war ja ein sehr junges und vorwärtsstrebendes Volk, das diese Leistungen nicht nur im Technischen, sondern auch im Administrativen und Ästhetischen vollbrachte. Andererseits besaß der vor allem an der Seinemündung und auch in Caen reichlich anstehende Kalkstein hervorragende Materialeigenschaften. Solange er in den unterirdischen Brüchen, von denen die Hauptstadt der Basse Normandie im Untergrund noch heute durchlöchert ist, noch feucht war, ließ er sich fast wie harte Butter in relativ beliebigen, allerdings nicht zu großen Formaten schneiden. An der Luft getrocknet, wurde er dann außerordentlich widerstandsfähig. Ähnliche Materialqualitäten hat der Naturstein auf Malta, wo man sich noch heute ein gutes Bild von seinem Abbau und seiner Verwendung machen kann. In der Normandie führten diese Eigenschaften dazu, daß der Stein zu dem wahrscheinlich wichtigsten Exportgut wurde, vor allem nach England. Etwas Ähnliches ist nach der römischen Antike und der justitianischen Zeit sonst nur von dem Tuff des Kölner Beckens bekannt, der bis nach Friesland und Jütland gehandelt wurde, und später von den Steinen der südlichen Niederlande.

Die technische Perfektion der normannischen und anglo-normannischen Bauten darf aber nicht zu dem Trugschluß verleiten, daß sich an dem Baubetrieb im Vergleich zu Speyer Wesentliches geändert hätte. Eine Analyse der Mauerverbände kommt nämlich auch hier zu dem Ergebnis, daß Fertigung und Versatz weitgehend synchron verliefen. Der Unterschied zu den Anfängen in Speyer liegt lediglich darin, daß die Arbeiten im Steinbruch, auf der Werkbank und beim Versatz besser koordiniert waren, indem die Höhe einer bestimmten Anzahl Steine, die man für die jeweils in Arbeit befindliche Lage brauchte, vorgegeben war. Der ganze Bau oder der ganze jeweilige Bauabschnitt wurde dann über den gesamten Grundriß hinweg Schicht für Schicht aufgemauert, ein Verfahren, das wir noch 150 Jahre später beim Neubau der Kathedrale von Chartres antreffen.

Es gibt nun, so will es scheinen, einen grundlegenden wirtschaftsgeschichtlichen Faktor für die neue bauhandwerkliche Perfektion: das Geld. Denn die zunehmende Geldwirtschaft, von der die Normandie wegen der immensen englischen Ressourcen besonders begünstigt war, erlaubte es, in immer stärkerem Maße auch überregional tätige Fachkräfte zu mobilisieren. Wenn, wie Warnke formuliert hat, «der Bausektor im Mittel-

alter wohl derjenige Produktionsbereich (ist), der von den Möglichkeiten einer fortschreitenden Geldwirtschaft am augenfälligsten geprägt worden ist», dann müßte das außer aus den von ihm zitierten Schriftquellen auch an den Bauten selber ablesbar sein. Dieses Problem ist noch nicht hinreichend erforscht. Aber wir wissen aufgrund der frühen Studien von Georges Duby, daß Cluny um die Wende vom 11. zum 12. Jahrhundert durch den Übergang von der Hof- zur Geldwirtschaft in eine Krise geraten ist, von der es sich nie wieder ganz erholen sollte. Es will nun scheinen, daß der bautechnische Wandel, den wir zwischen Cluny II und dem fortschreitenden Cluny III beobachten können, mit den wirtschaftlichen Umwälzungen parallel verläuft. Und genau dieser Wandel beinhaltet die bautechnische Perfektion, die in der Normandie schon einige Jahrzehnte früher erreicht war. Noch einmal Warnke: «Das Geld war die Hauptenergie, welche die Baumaßstäbe über den lokalen Horizont hinaustrieb und ein überregionales Anspruchsniveau einlösbar machte» – und das gilt sicher auch für Bautechnik und -organisation.

Sowohl in Speyer als auch in der Normandie und den romanischen Bauschulen hat es in begrenztem Umfang eine Vorausproduktion bestimmter Bauelemente gegeben. Es wurden also Steine zugerichtet unabhängig von ihrem unmittelbaren Versatz. Dies betrifft Bauzier wie z.B. Kapitelle, aber auch die Steine für Gewölbe- und andere Bogen. Mit der Epoche, die wir als Gotik bezeichnen, nimmt diese Vorfertigung nun auch quantitativ neue Maßstäbe an. Ein erster Schritt auf diesem Wege ist die sogenannte En-délit-Technik, die wir in größerem Ausmaß zuerst in St-Denis ab 1141 finden und die sich über ganz Europa verbreitet, in England ab dem Neubau von Canterbury im Jahre 1175 unter dem französischen Baumeister Guillaume de Sens. Wie kam es dazu?

Im 3. Kapitel von Abt Sugers «De Consecratione» findet sich eine interessante Passage. Er und seine Mönche hätten über Jahre hinweg auch in entfernten Regionen nach Marmor oder einer ähnlichen Steinart gesucht für die Säulen des Neubaus von St-Denis – vergeblich. Auch hätte man erwogen, Säulen aus den antiken Ruinen Roms herbeizuschaffen, und zwar auf dem Wasserweg über Gibraltar. Dort hätte man den schlimmsten Feinden, den Sarazenen, Zoll bezahlen müssen, um über die Biscaya zur Seinemündung zu gelangen. Doch schließlich habe er durch Gottes Fügung ganz in der Nähe, bei Pontoise, einen sehr tiefen Steinbruch gefunden, dessen man sich in früheren Zeiten zur Anfertigung von Mühlsteinen bedient hätte. Er lieferte nun das Material für die Säulenschäfte.

An diesem sicher etwas dramatisierten Text ist für unseren Kontext dreierlei von Bedeutung: Erstens wollte man die Säulen aus Rom nicht mehr wegen ihres numinosen Spolienwertes, sondern weil sie anderweitig nicht zu beschaffen waren. Zweitens haben die ästhetischen Absichten, nämlich den Chor durch viele Säulen dem karolingischen Langhaus anzugleichen oder es noch zu übertreffen, zu der Innovation geführt. (Es wurden dann ja auch so viele Säulenschäfte verbaut, wie man sie aus Rom nie hätte herbeischaffen können.) Und drittens erfahren wir aus dem Text, daß die Schäfte gleich beim Steinbruch als Fertigware zugerichtet worden sind, was Transportkosten sparte. Ihre Verwendung erlaubte schließlich die Art von Architektur, die von einer «lux continua» durchströmt ist und die wir gotisch nennen.

Eine andere Textstelle Sugers, nach der der Chor im Sommer und im Winter hochgezogen worden sei, gibt dagegen Rätsel auf. Zwar ist der Chor de facto in nur drei Jahren und elf Monaten entstanden, es fragt sich aber, welche Arbeiten im Winter gemacht worden sind. Da wir noch in den 1180er Jahren aus Canterbury, wo die En-délit-Technik ebenfalls in großem Umfang eingesetzt worden ist, von der regelmäßigen Unterbrechung der Arbeiten in den Wintermonaten hören und da die bauarchäologischen Indizien für einen wirklich kontinuierlichen Betrieb in Frankreich erst ab 1211 gegeben sind, wäre St-Denis die große Ausnahme. Ich vermute, daß die winterliche Arbeit sich auf Ausstattung und Verglasung bezog, die ja ohnehin in beheizbaren Werkstätten erfolgte.

Parallel zu der Entfaltung der En-délit-Technik, die im 13. Jahrhundert in Bauten wie dem Chor von Auxerre oder in Salisbury ihren Höhepunkt erreicht, läuft schon bald eine andere Entwicklung. Schon Viollet-le-Duc war aufgefallen, daß die frühgotischen Bauten sich in ihrer normalen Mauertechnik nicht von den romanischen unterscheiden und daß erst später, ab 1200, eine Vergrößerung der Steinformate zu beobachten sei. Die Beobachtung ist richtig, das Datum falsch. Denn seit den 1170er Jahren (besonders deutlich in den Langhäusern von Laon und Paris) ist diese Tendenz erkennbar. Sie hat mehrere Implikationen.

Einmal verweist sie auf den neuen Einsatz von Maschinerie in Gestalt von Hebezeug, da diese Steine nicht mehr von Hand getragen oder versetzt werden konnten. Wir haben es also mit einer industriellen Revolution zu tun, die auch in anderen Bereichen evident wird (z.B. in der explosionsartigen Vermehrung wassergetriebener Mühlen nicht nur zum Mahlen von Getreide, sondern auch zum Sägen, Walken und Hämmern,

also mechanischen Vorgängen, die auf der Wiederentdeckung des Prinzips der Pleuelstange beruhen). Auch der Chronist von Canterbury ist 1175 erstaunt über die ungewöhnliche Maschinerie zum Be- und Entladen der Schiffe, die den normannischen Stein brachten.

Des weiteren sind von nun an bestimmte Bauglieder in der Regel massiv aus Haustein ausgeführt. Gewöhnlich bestanden dickere Pfeiler lediglich aus einem Hausteinmantel mit reichlicher Füllung aus Bruchstein und Mörtel. Die neue «gotische» Technik ermöglicht also deren Verschlankung, wie sie z.B. im Vergleich zwischen den älteren und jüngeren Emporenpfeilern der Pariser Notre-Dame anschaulich wird.

Und schließlich – aber das sollte noch ein paar Jahre dauern und ist wohl mit dem Neubau von Chartres ab 1194 erstmals gegeben – führten die großen Steinformate dazu, daß man sie auch normiert hat. Zwar waren Schablonen als die Medien solcher Normierung schon seit langem üblich, aber in aller Regel legten sie nur das Gesamtprofil eines Baugliedes fest. Wenn dessen Lagen aus mehreren Steinen bestanden, war die Anordnung der Stoßfugen relativ beliebig und folgte allenfalls den hergebrachten Maurerregeln für einen ordentlichen Verband. (Stöße waren möglichst mittig und rechtwinklig zu denen des Unterlagers zu plazieren.) Nun aber benutzte man «Einzelschablonen» für jeden Stein eines Profils, erfand also eine Detaillierung der Steinschnitte, die meist sehr rational, manchmal aber auch abenteuerlich war und zu entsprechenden Bauschäden führte …

Aber trotz dieser Neuerungen blieb es zunächst bei der überkommenen Bauweise, bei der man den ganzen Bau oder Bauabschnitt in horizontalen Schichten hochgezogen hat wie noch in Chartres. Allerdings ist schon aus der Chronik des Gervasius von Canterbury (ab 1175) ersichtlich, daß man dort relativ kleine Bauabschnitte determiniert hatte, um diese dann möglichst schnell einzuwölben und «unter Dach und Fach» zu bringen.

Diese Horizontalbauweise, die sich an liegengebliebenen Baustellen wie z.B. Venosa di Puglia oder Elne in den Pyrenäen mit aller wünschenswerten Deutlichkeit zeigt, wird schrittweise in eine andere, eher vertikale, übergeführt, bei der es wie in Canterbury darum geht, mindestens Teile des Gebäudes so früh wie möglich nutzbar zu machen. Ein Schritt auf diesem Wege ist ein Verfahren, das man als «Stapeltechnik» bezeichnen kann. Diese Technik entsteht logischerweise aus den «Einzelschablonen», indem nämlich die betreffenden Steine etwa für Wandvorlagen zunehmend vorgefertigt und dann schnell gestapelt werden, was zu signifikanten Störungen des Mauerverbandes führt – in Frankreich ab etwa 1200, in England und dem Reich ab 1240. An anderen Stellen habe ich das mehrfach dargelegt und komme in dem Beitrag über die Kathedrale von Lichfield in diesem Band darauf zurück. Da diese Vorfertigung auch Pfeiler, Maßwerke, Fensterlaibungen und andere profilierte oder ornamentale Bauglieder umfaßt, hat sie schließlich auch quantitativ solche Ausmaße angenommen, daß man nun einen kontinuierlichen Baubetrieb auch im Winter hypostasieren muß – zuerst übrigens mit dem Neubau von Reims ab 1211. Damit entstehen aber erst die beheizbaren Räume, die «Hütte», «loge», «lodge» oder das «shop», mit denen wir mittelalterlichen Baubetrieb gemeinhin assoziieren. Diese Betriebsform ist zwar seit dem 14. Jahrhundert die gängige und durch Schriftquellen verbürgte. Man muß sich aber klar darüber sein, daß sie damals noch neu war und erst im 13. Jahrhundert entstanden ist – mit weitreichenden Implikationen, auf die wir noch zu sprechen kommen müssen.

Zunächst ist wichtig festzuhalten, daß die Störungen des Mauerverbandes, die durch die neue Verfahrensweise verursacht worden sind, bauhandwerklich unbefriedigend waren. Man hat sich entweder damit abgefunden, so daß wir z.B. in England bis ins späte Mittelalter sehr oft eine verblüffende Flickschusterei antreffen, oder man ist dem Problem zu Leibe gerückt durch erhöhten Planungsaufwand, wie wir ihn z.B. in Amiens finden ab etwa 1233. In der zweiten Baukampagne wurde die Vorfertigung so perfektioniert, daß man auch die Höhe bzw. Größe der vorzufertigenden Elemente vorausplante, wodurch die Störungen weitgehend vermieden werden konnten. Mangels eines existierenden Terminus habe ich dieses Verfahren das Bauen nach «Lagerfugenplan» genannt. Fast gleichzeitig taucht in Amiens auch schon der «Fugenplan» auf, bei dem alle Fugen – die Lager und die Stöße – vorab definiert sind. Dies ist die Methode, deren man sich – zusammen mit Steinlisten – bis heute im Hausteinbau bedient. Ein besonders schönes Beispiel aus dem 13. Jahrhundert ist die Kathedrale von Lichfield.

Diese Methode impliziert eine Revolutionierung des Baubetriebs auf sehr unterschiedlichen Ebenen, wie sie durch eine Vielzahl von Quellen belegt ist – Texte, Bilder, Inschriften und natürlich vor allem materielle Zeugnisse. Es ist hier nicht der Ort, all diese Dinge auszubreiten, und ich verweise diesbezüglich auf meine eigenen früheren Studien. Nur ihre wichtigsten Merkmale müssen benannt werden: *Arbeitsteilung, Finanzierung, Koordination der Arbeitsvorgänge, Planungsmethoden* sowie die *Auswirkung auf die Architektur* selber.

16

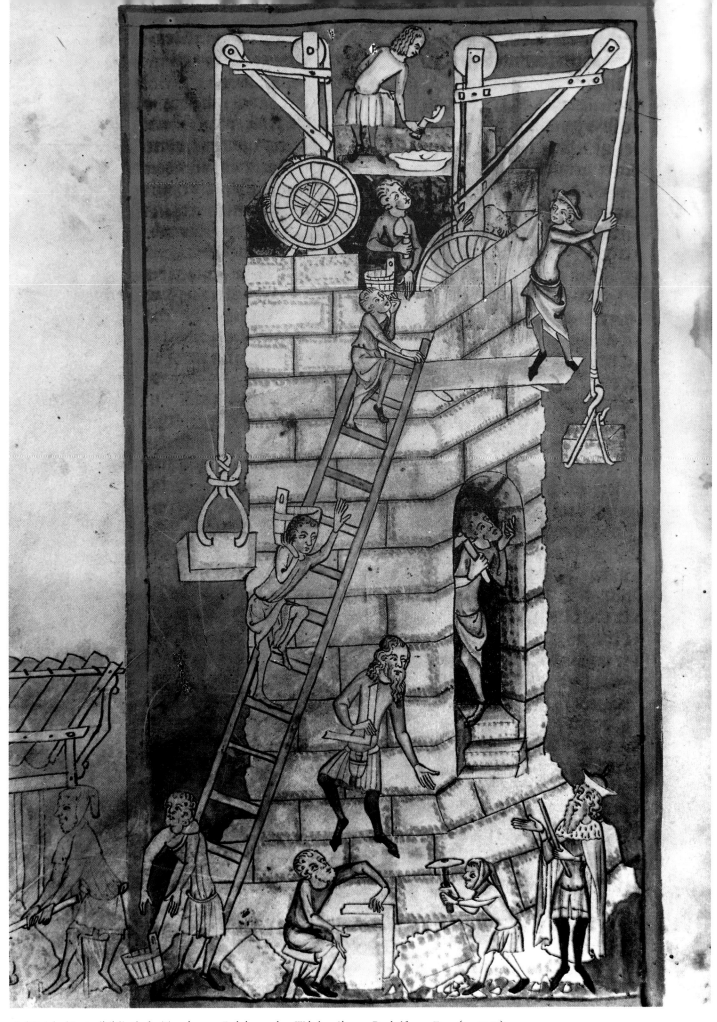

1. Zürich. Zentralbibliothek, *Turmbau zu Babel,* aus der *Weltchronik* von Rudolf von Ems (ca. 1360).

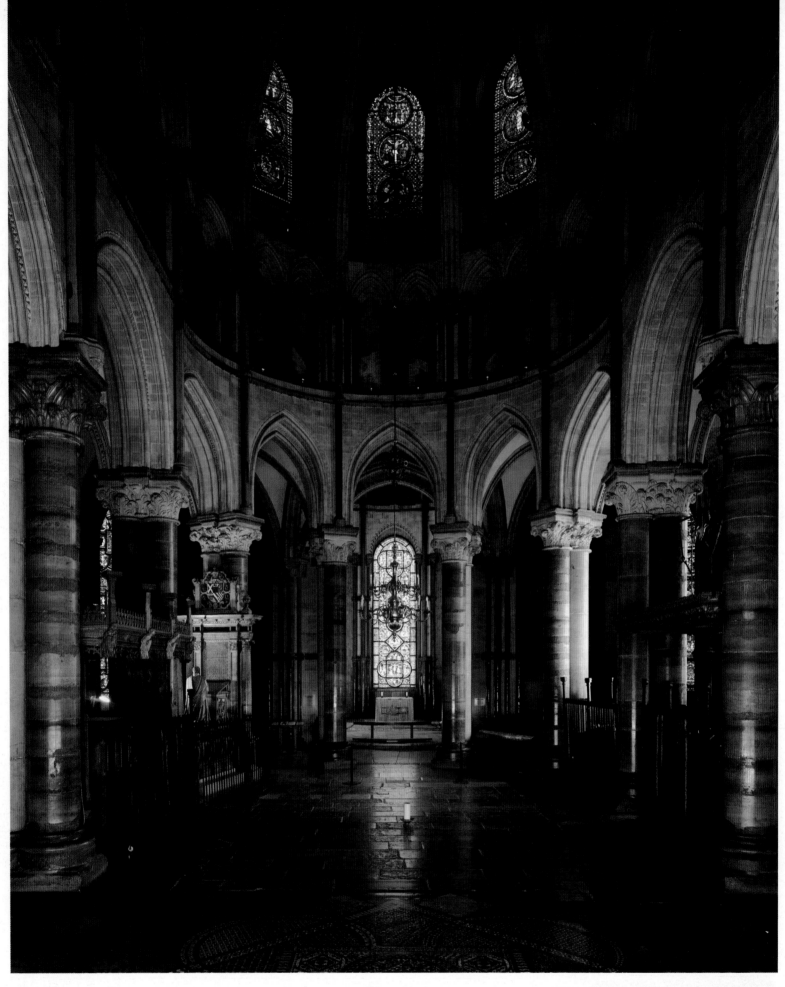

2. Canterbury. Kathedrale,
Trinity Chapel.

Rechte Seite:
3. Canterbury. Kathedrale,
Innenraum.

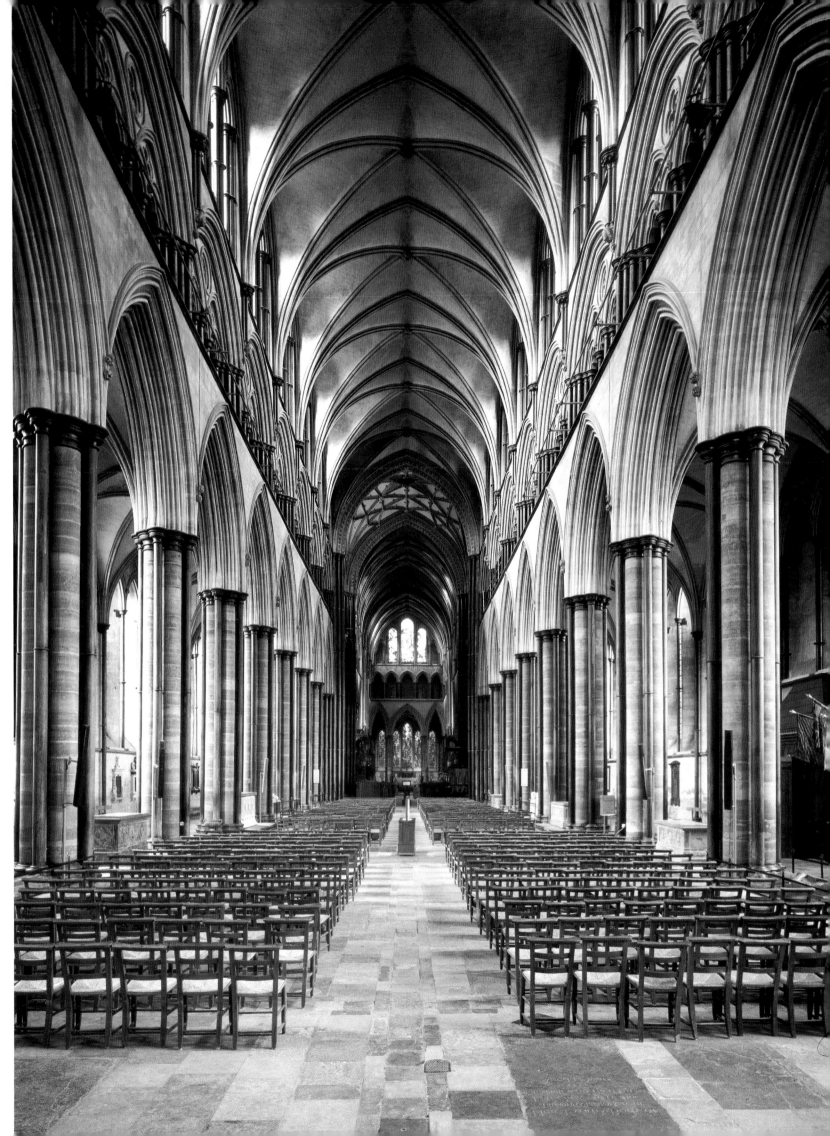

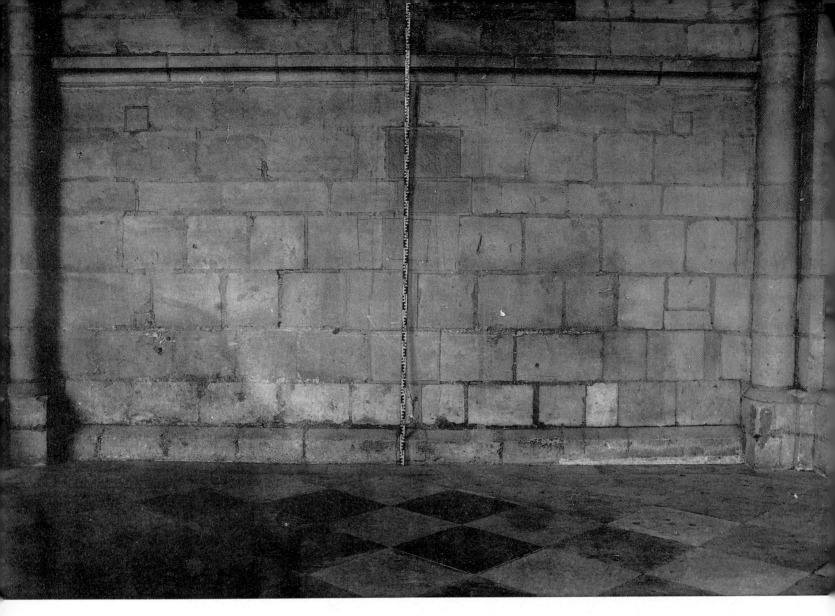

4. Caen. Saint-Etienne, süd-
liches Seitenschiff, Beispiel
exakter Nivellierung.
5. Speyer. Dom, Wandfläche
des nördlichen Querschiffs
(Rekonstruktion von
Kimpel nach Haas/Kubach).

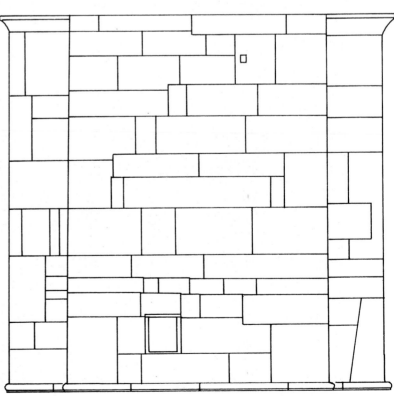

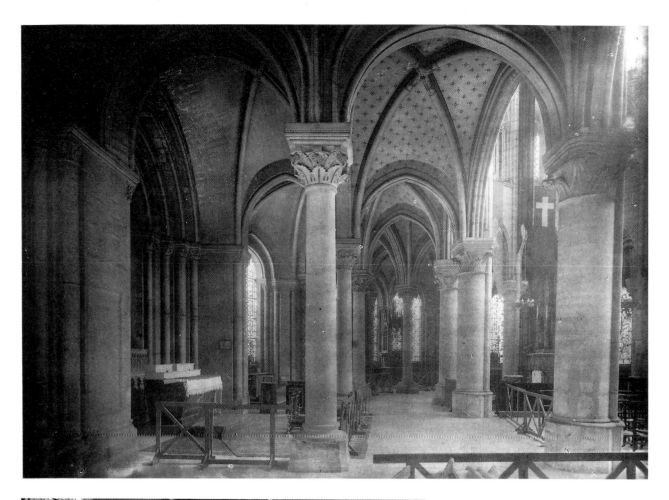

6. Saint-Denis. Abtei, nörd-
liche Seite des Presbyteriums
mit «en délit»-Elementen.
7. Salisbury. Kathedrale,
Mauer des nördlichen
Seitenschiffs mit «en délit»-
Elementen.

Auf der nächsten
Doppelseite:
8. Salisbury. Kathedrale,
Innenraum.
9. Lincoln. Kathedrale,
«Angel Choir».

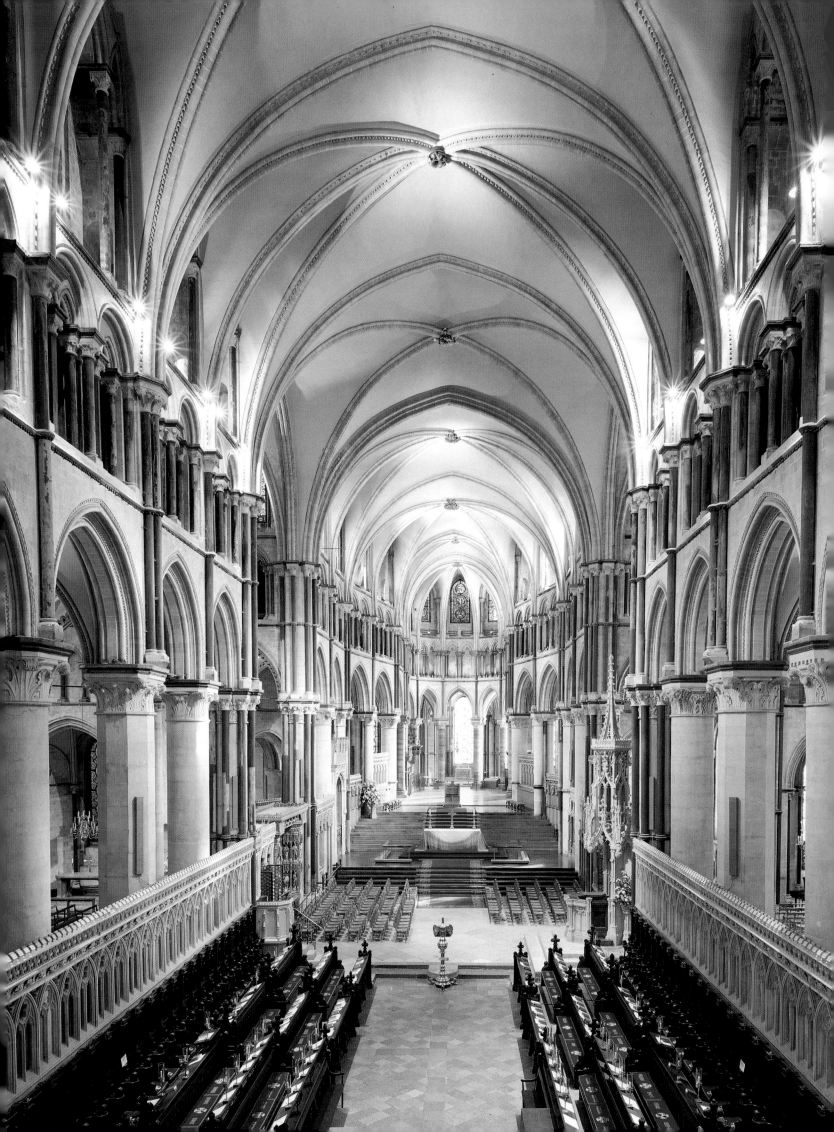

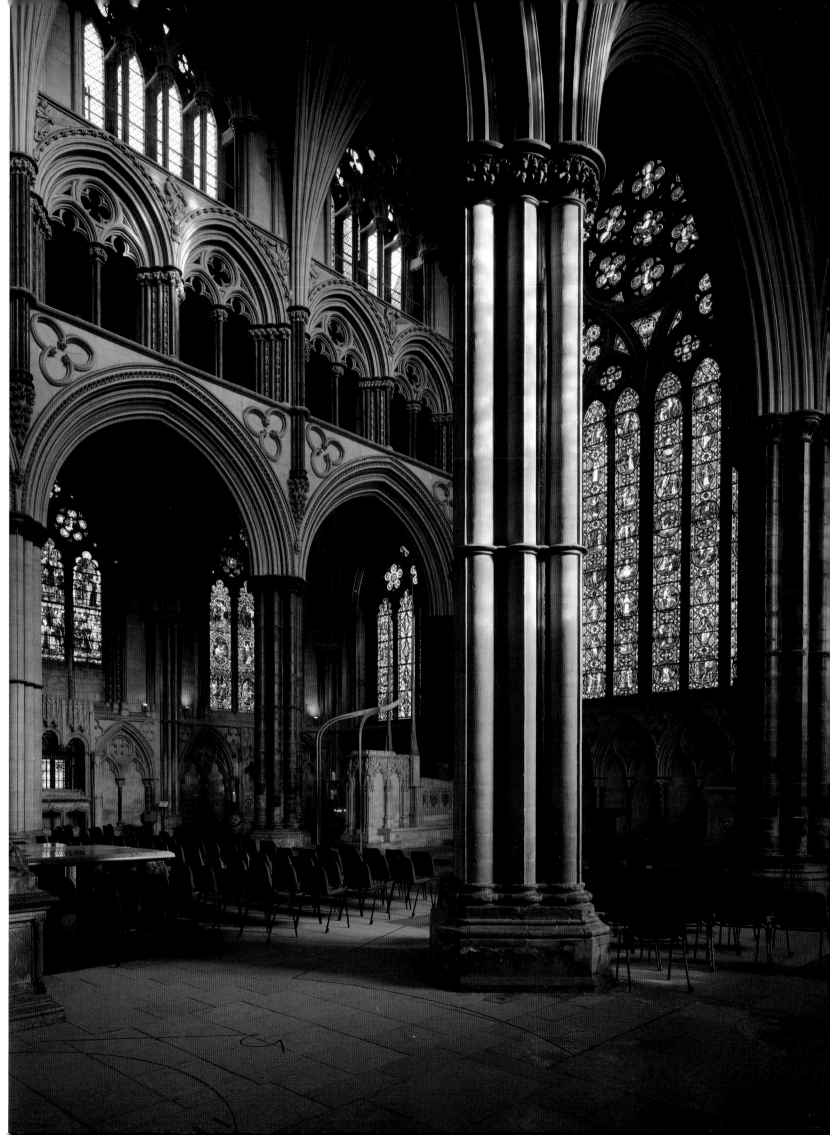

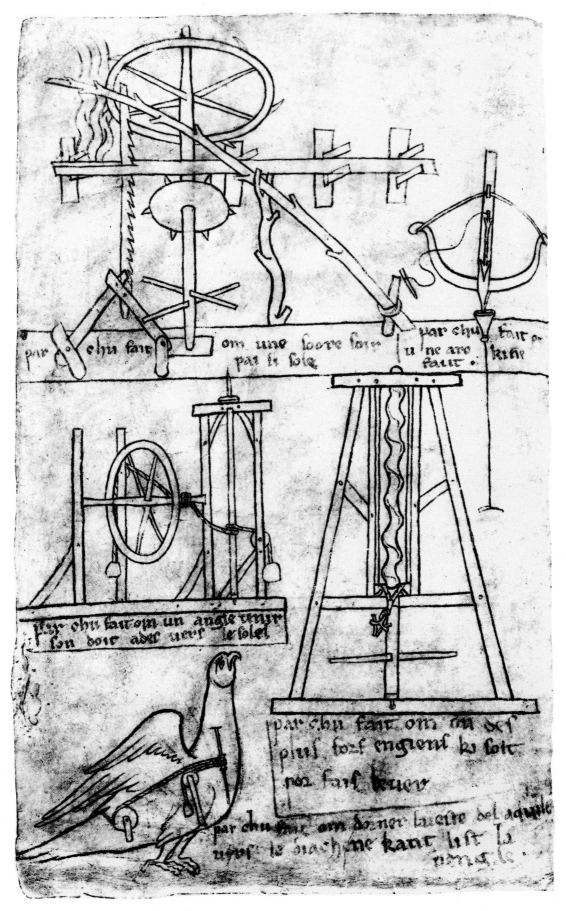

10. Paris. Bibliothèque Nationale, ms. fr. 19093. fol. 22v, Villar de Honnecourt, Apparate, unten rechts eine mit Schrauben versehene Hebevorrichtung, um 1220–1250.

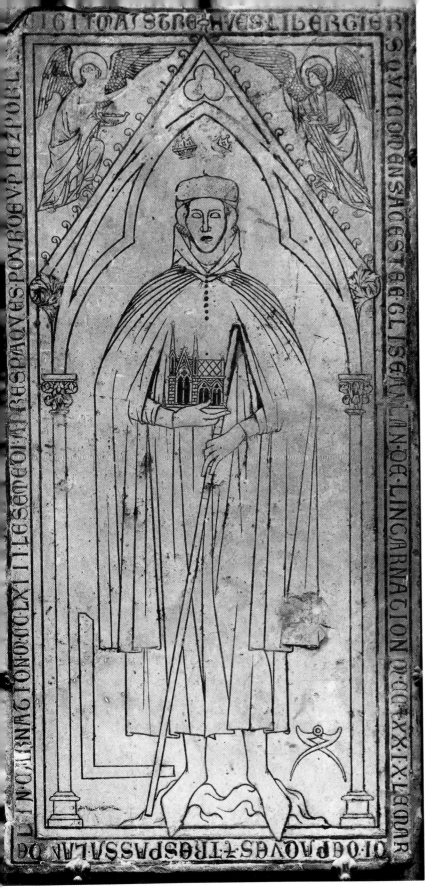

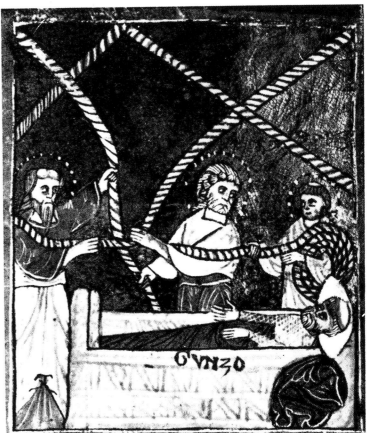

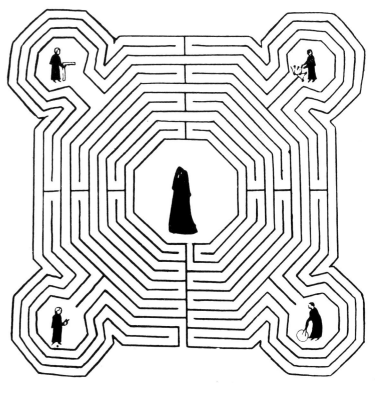

11. Reims. Kathedrale, *Grabplatte des Hugues Libergier,* Architekt von Saint-Nicaise in Reims.

12. Die Heiligen Peter, Paul und Stephan erscheinen Abt Gunzo von Cluny im Traum: Mit einer langen Schnur zeigen sie ihm den Entwurf der zu bauenden Abteikirche. Miniatur aus dem 12. Jh.

(Paris, Bibliothèque Nationale; aus Du Colombier).

13. Das Labyrinth von Reims (aus Cellier).

Auf der nächsten Doppelseite:

14. Amiens. Kathedrale, Fassade.

15. Paris. Sainte-Chapelle, Innenraum.

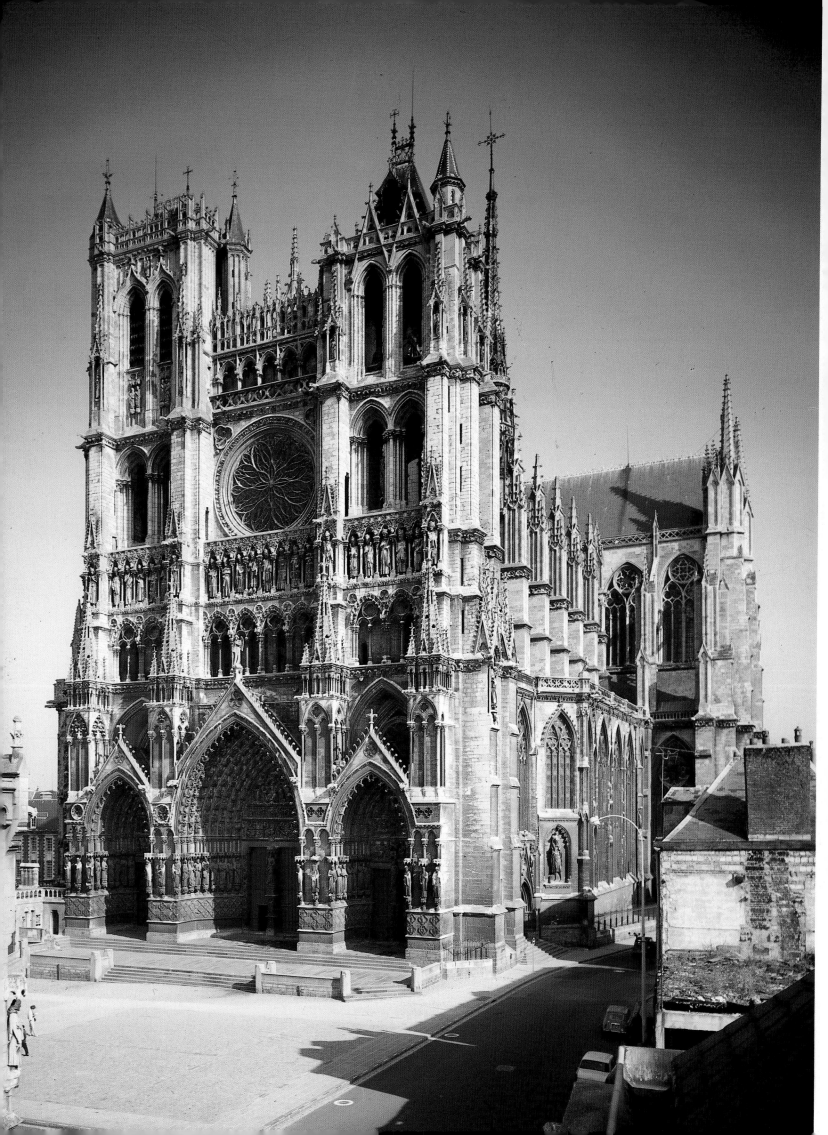

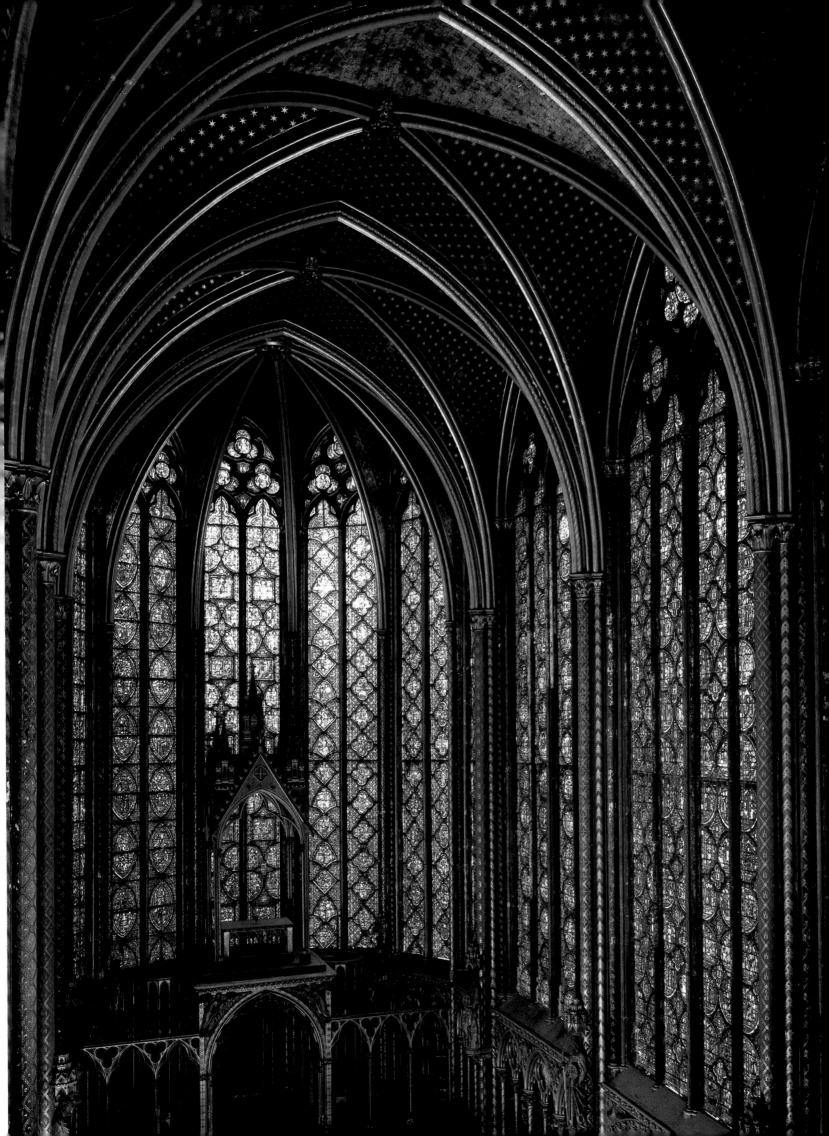

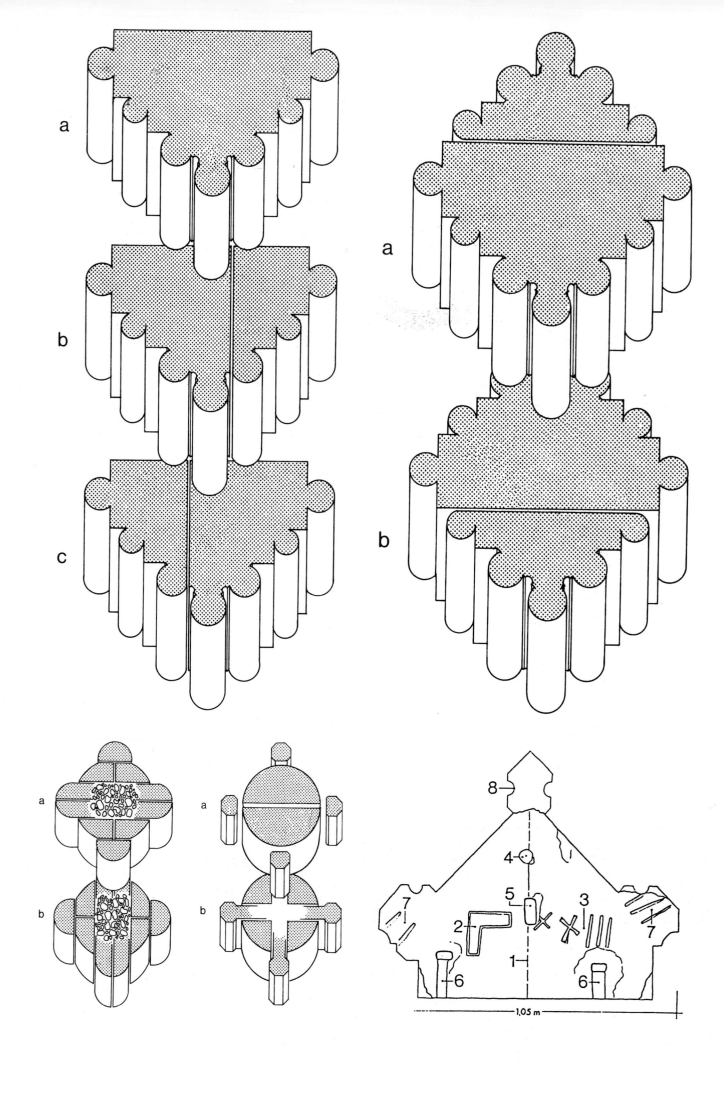

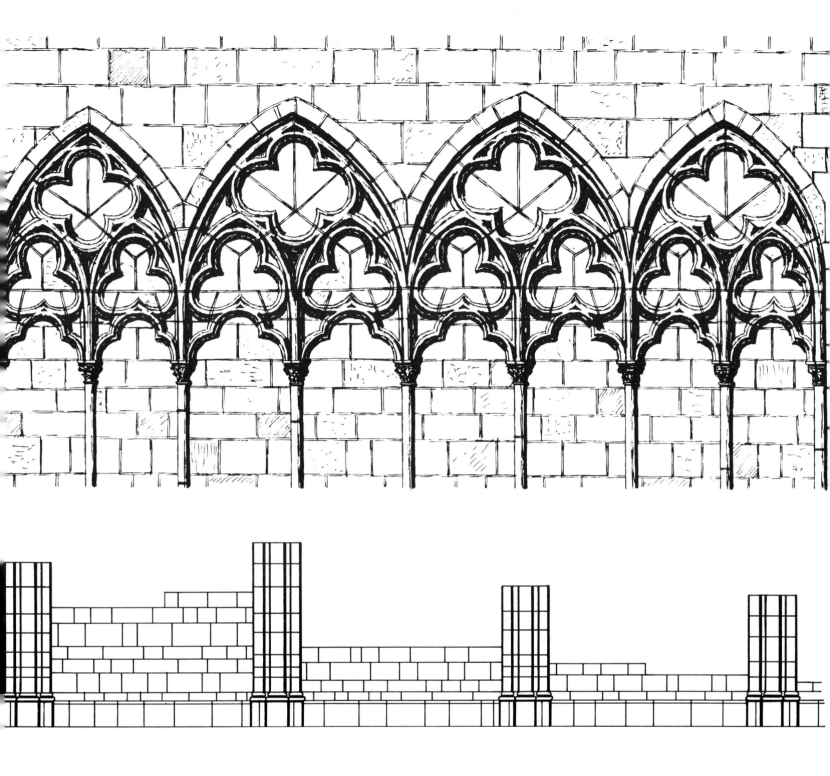

Linke Seite:
16. St. Denis. Abtei, «standardisierte» Halbsäulen (Hervorhebung von Kimpel).
17. Saint-Denis. Abtei, «standardisierte» Säule (Hervorhebung von Kimpel).

18. Clermont-Ferrand. Notre-Dame du Port, romanischer Pfeiler mit Füllung.
19. Chartres. Kathedrale, gotische geschlossene Pfeiler.
20. Köln. Kathedrale, oberer Teil eines Pfeilers

mit Abbruch- und Versatzzeichen, 2. Hälfte des 13. Jh.

21. Amiens. Kathedrale, südliches Querschiff. Blinder Durchbruch entsprechend dem Schema der Versatzstellen.

22. Schematische Darstellung der Konstruktion von horizontalem Mauerverband und der Stapeltechnik (oben) (Hervorhebung von Kimpel).

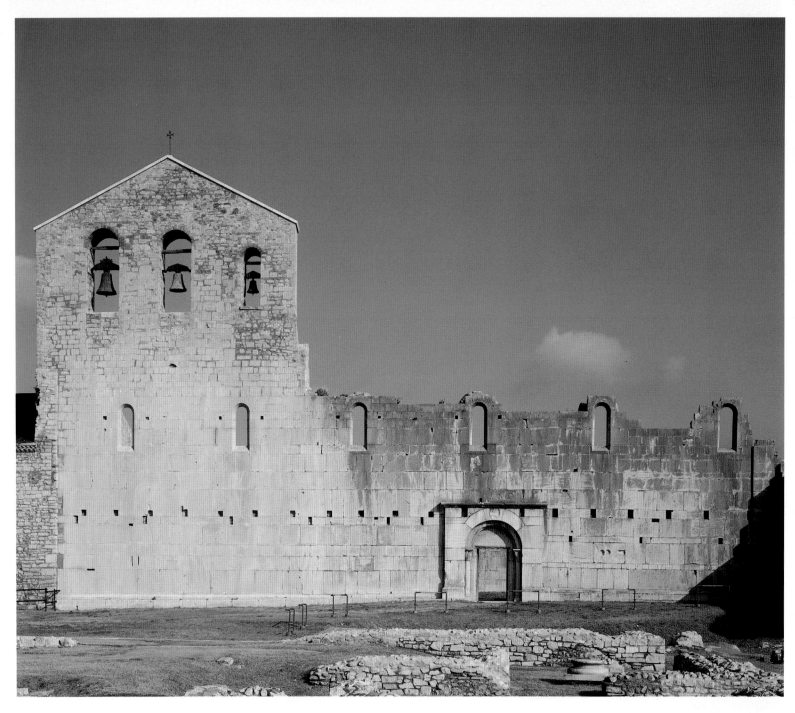

23. Venosa. Abtei der
Heiligen Dreifaltigkeit,
Fassade.

Rechte Seite:
24. Bristol. St. Mary Redcliff,
Säulengang und Turm.

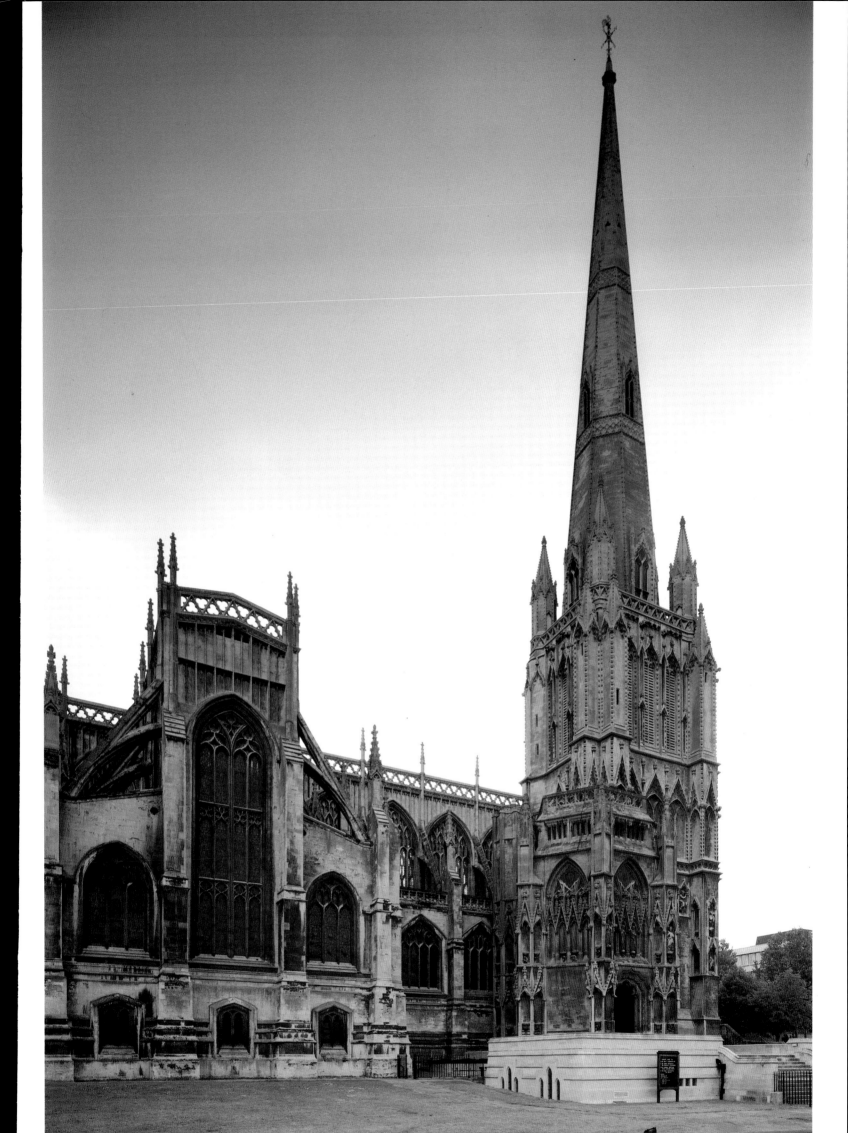

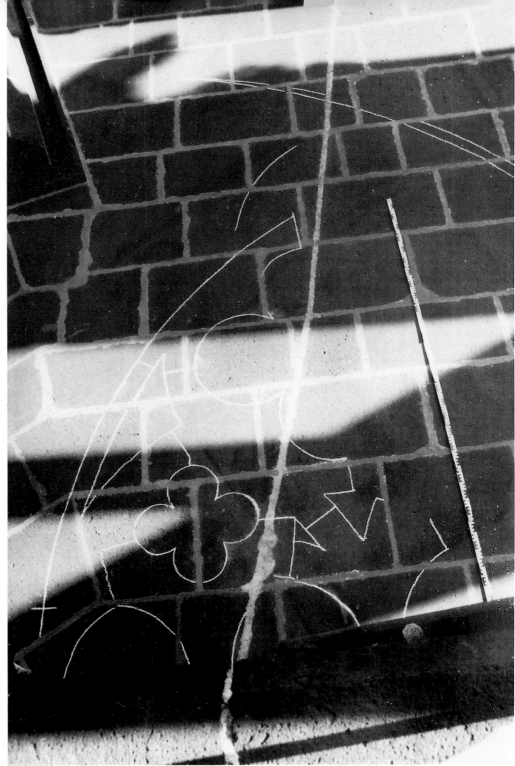

25. Clermont-Ferrand. Kathedrale, Entwurfs-
zeichnung eines Portals
auf dem Dach des
südlichen Seitenschiffes
des Presbyteriums.
26. Die Reimser Palim-
pseste (aus Branner).

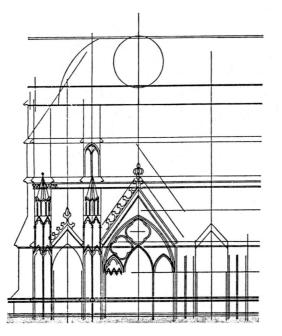
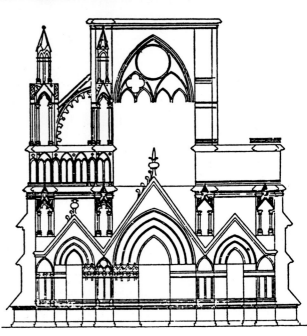

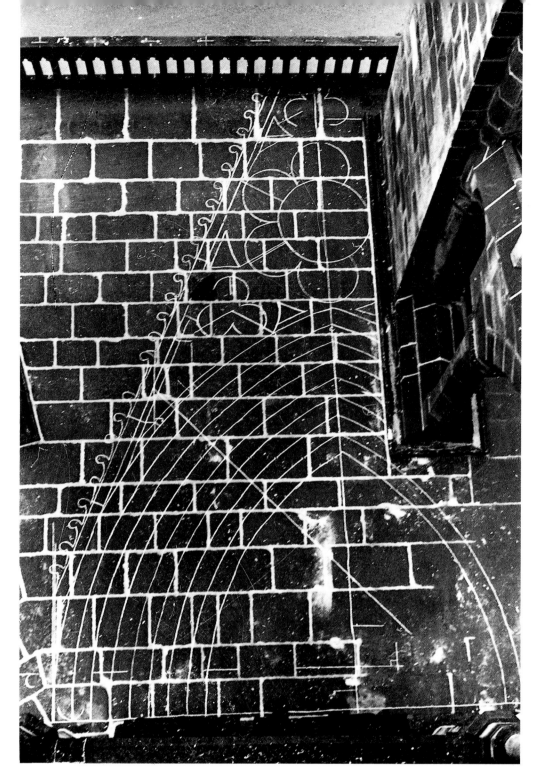

27. Clermont-Ferrand.
Kathedrale, Lichtgade
auf der Südseite des
Deambulatoriums.
28. York. Dom,
Reißboden aus Gips mit
Versatzzeichen.

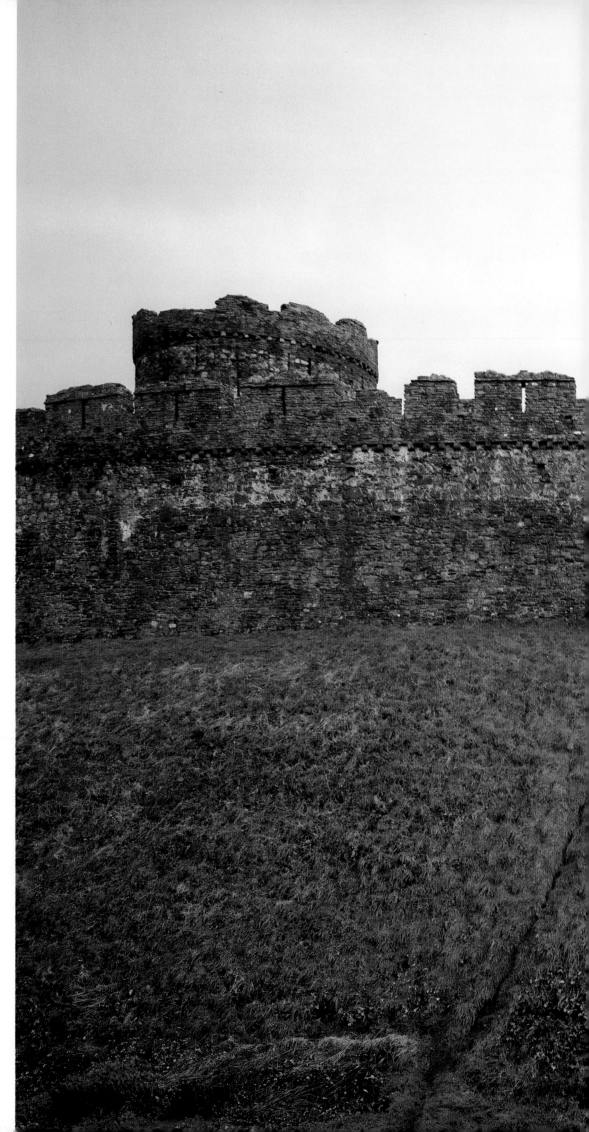

29. Kidwelly. Burg.

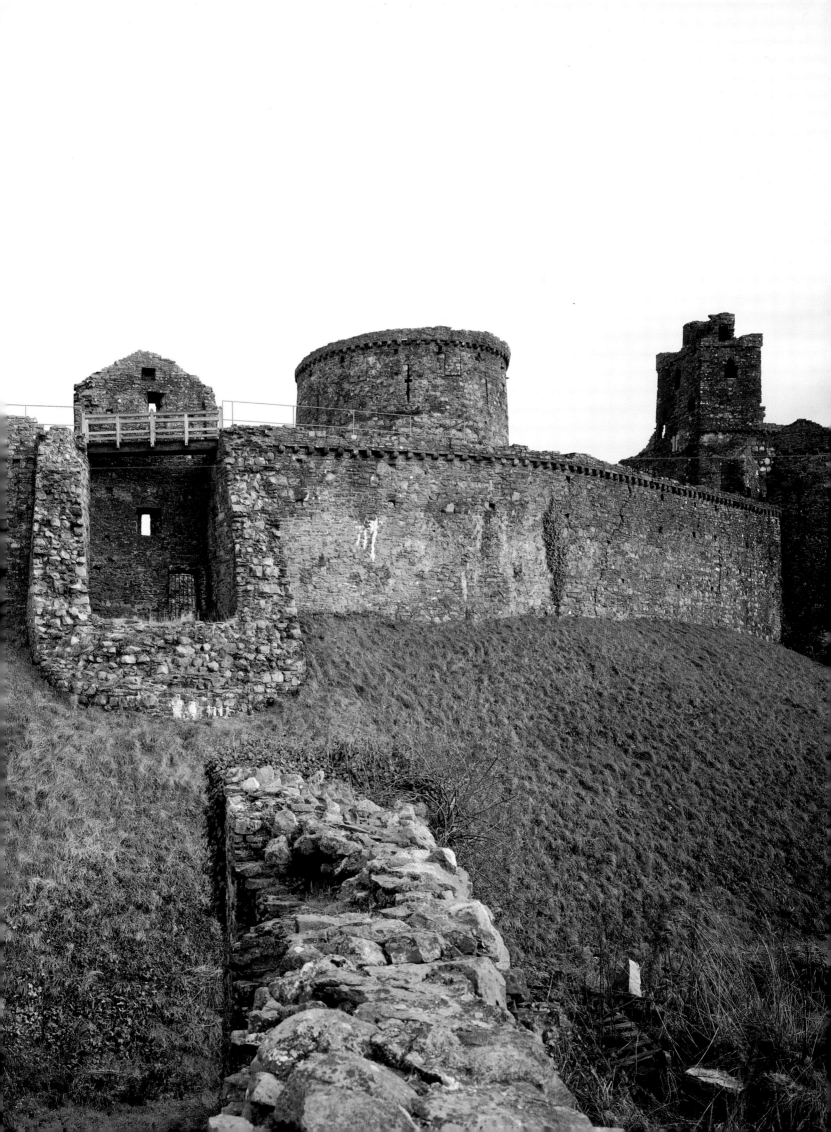

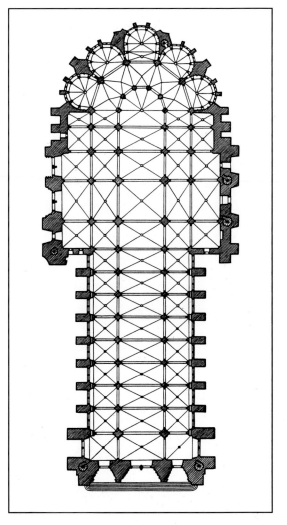

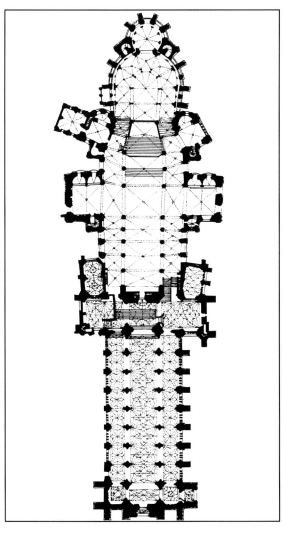

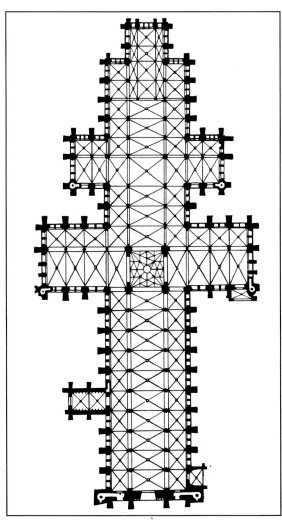

© John Atherton Bowen 1989

Linke Seite:
30. Saint-Denis. Abtei, Plan.
31. Amiens. Kathedrale, Plan.
32. Chartres. Kathedrale, Plan.
33. Reims. Kathedrale, Plan.

34. Canterbury. Kathedrale,
Plan.
35. Canterbury. Kathedrale,
Zustand des Chores um 1175.
36. Salisbury. Kathedrale,
Plan.

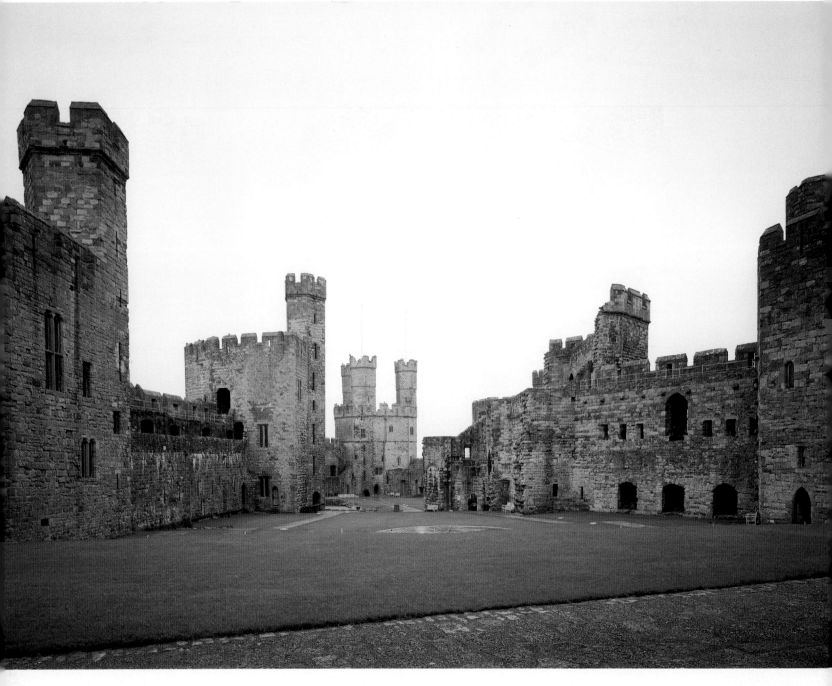

37. Caernarfon. Burg.

Rechte Seite:
38. Caernarfon. Burg.

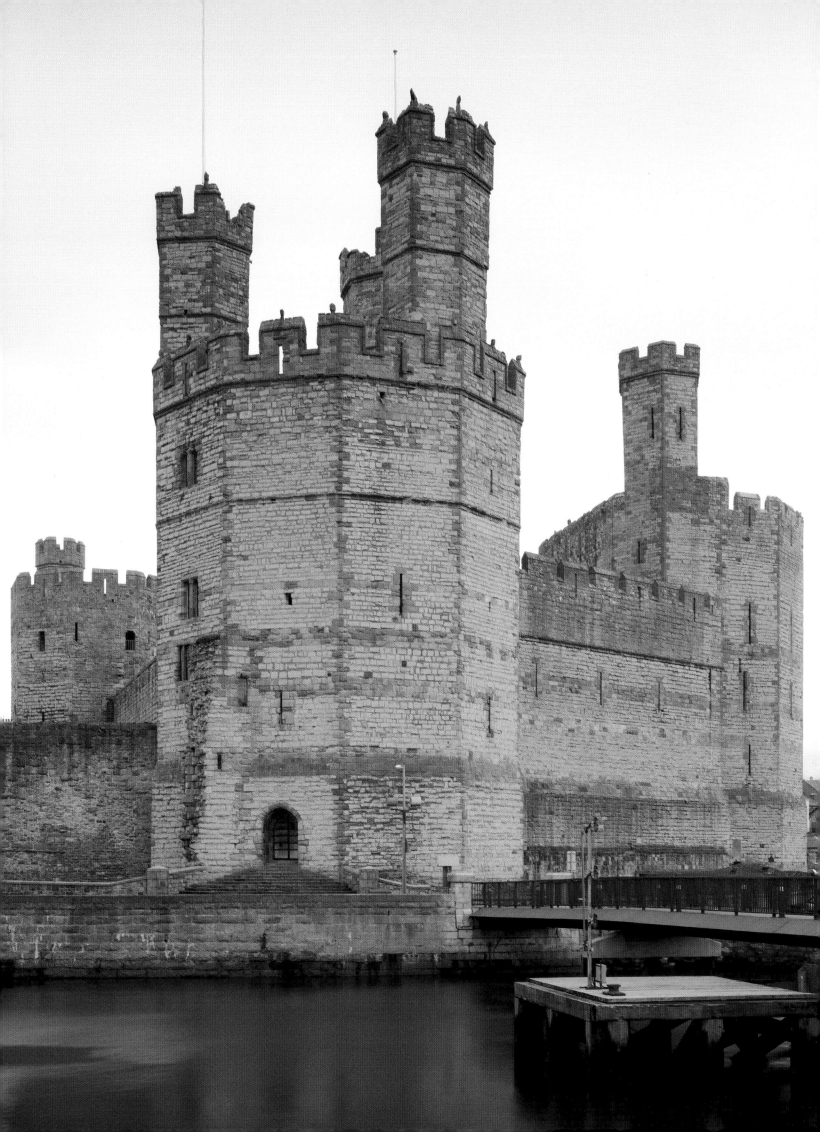

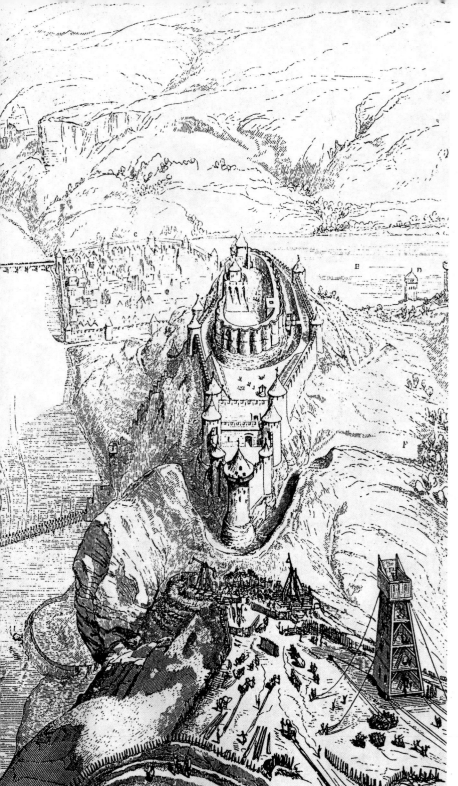

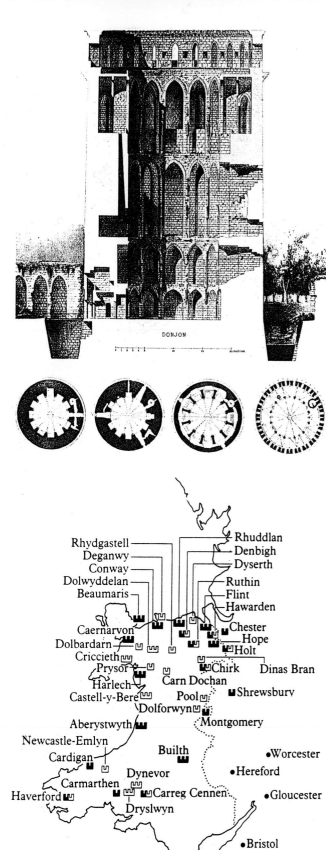

39. Die Belagerung des
Château-Gaillard
(aus Viollet-le-Duc).
40. Der *Donjon* von Coucy
entspricht dem Burgtypus
von Philippe Auguste
(aus Bruneau).
41. Die Burgen von Galles.

Mit der Diachronie von Vorfertigung und Versatz, die durch die nun mögliche extensive Winterarbeit verstärkt wird, kann man eine zunehmende Arbeitsteilung zwischen den Arbeitern des Steinbruchs, des Transports, den Steinmetzen, Mörtelmischern, Maurern und Handlangern vermuten, wie sie dann später z. B. aus den Akten zum Mailänder Dombau ganz deutlich hervorgeht. Aber außer aus zeitgenössischen Abbildungen des 13. Jahrhunderts wissen wir darüber leider nicht viel Genaues. Immerhin wird aus einigen Zeugnissen deutlich, daß im Winter nun ein Teil der Arbeitskräfte weiterbeschäftigt worden ist. Das betraf vor allem die Steinmetzen und Bildhauer, von denen einige nun zum festen Stamm des Personals zu gehören schienen. Diese Arbeitskontinuität bot dann auch zusätzliche Qualifizierungschancen und die Möglichkeit, den Nachwuchs zu fördern, wie es aus den Hüttenordnungen und wieder auch aus den Mailänder Dokumenten hervorgeht.

Andererseits erforderten die neuen Methoden eine hinreichend regelmäßige *Finanzierung*. Es ist hier nicht der Ort, die verschiedenen Arten der Mittelbeschaffung darzustellen. Aber immerhin ist auffällig, daß sich zunehmend ein eigenes Vermögen der Domfabriken herausgebildet hat sowie die Schaffung entsprechender Fabrikämter. Auch wie die Finanzierung erfolgte, soll nur angedeutet werden: Es konnte entweder ein Fonds etwa durch großzügige Stiftung zur Verfügung stehen, oder aber man vertraute auf regelmäßig fließende Einkünfte bzw. auf eine Mischfinanzierung. Diese Formen bestimmten Baugeschwindigkeit und Kontinuität. Zwei extreme Beispiele mögen genügen: Die Pariser Ste-Chapelle, für die ein solcher Stiftungsfonds zu Verfügung stand, wurde in drei bis vier Jahren fertig (wie schon der Chor von St-Denis), während die ebenfalls sehr aufwendige Abteikirche St-Nicaise in Reims, die aus normalen Einkünften finanziert wurde, nach über einem halben Jahrhundert immer noch nicht fertig war. Aber an beiden Bauten wurde jedenfalls kontinuierlich gearbeitet, und daß man einfach alle Arbeiter entlassen hat und die Baustelle wegen Geldmangels ein Jahr ruhen ließ, wie wir das aus Canterbury erfahren, scheint immer seltener vorgekommen zu sein. Lieber nimmt man dann wie z. B. in Lichfield einen Kredit auf, um die Steinmetzen auch im Winter bezahlen zu können. Natürlich gab es manchmal Katastrophen wie den Schwarzen Tod, die auch die sorgfältigste Finanzplanung obsolet werden ließen.

Über die *Koordinierung* der Arbeitsvorgänge haben wir wiederum kaum Schriftquellen, man kann sie aber z. T. an den Bauten noch ablesen. So haben z. B. die Reimser Steinmetzen offenbar in großer Quantität Steine vorgefertigt und zwischengelagert, ohne sich groß um die Probleme, die dann beim Versatz auftreten können, zu kümmern. Schon in Amiens wird das dann vermieden und führt auch in den späteren Baukampagnen in Reims zu der Praxis, die Steine mit Versatzmarken zu kennzeichnen.

Ein sehr schönes Beispiel dafür ist bei der Erneuerung des Eckstrebepfeilers zwischen Chor und Nordquerhaus des Kölner Doms zutage getreten. Dort hat jeder Stein eine Marke, die das Bauglied bezeichnet, und eine Ziffer, welche die Steinlage angibt. Ähnlich müssen auch die Arbeiten im Steinbruch rationalisiert worden sein. So enthalten etwa die englischen Bestellungen von normannischem Importstein Angaben über die gewünschten Formate.

Das führt zu der Frage, wie sich denn die *Planungsmethoden* entwickelt haben. Noch weit bis ins 12. Jahrhundert hinein, in dem die Bauten ja immer elaborierter wurden, hat man offenbar an den überkommenen Methoden festgehalten. Danach hätte der Architekt eine Skizze oder ein Modell geliefert, man hätte sodann den Grundriß abgesteckt und die wichtigsten Niveaus des Aufrisses festgelegt, während die Detaillierung dann erst im Laufe der Arbeiten erfolgte. John James hat diese Vorgehensweise noch für den Neubau von Chartres (ab 1194) ermittelt, und so strittig seine Arbeit in vielen Punkten sein mag, in diesem sehr wesentlichen hat er m. E. recht. Das hieß aber, daß der Architekt immer noch viele Einzelheiten in seinem Kopf mit sich herumtrug, so daß man ihn auf der Baustelle nicht entbehren konnte. Es gibt mehrere verstreute Indizien für diese Praxis. So leitete Guillaume de Sens nach seinem Sturz von den Gerüsten die Arbeiten in Canterbury noch vom Krankenbett aus mit Hilfe seines Adlatus William the Englishman, der dann sein Nachfolger wurde. Die Werkzeuge des Architekten blieben die alten: Richtscheit, Schnüre, Meßlatte und großer Bodenzirkel. Die Detaillierung erfolgte im Maßstab 1:1 auf dem Reißboden aus Gips oder in Gestalt von Gravierungen auf glatten Mauern oder Böden. Von diesen haben sich bis weit ins 13. Jahrhundert hinein noch viele erhalten, nicht nur in Frankreich. Daß diese Ritzungen zunächst tatsächlich das originäre Planungsmedium waren (wie z. B. die antiken am Tempel von Didyma), beweisen die in Doissons und Reims für eine Rosette bzw. ein Westportal, die beide so nicht ausgeführt worden sind. Später sollte das anders werden.

Nun haben aber offenbar die neuen Produktionsmethoden seit etwa 1200 und zunächst nur in Frankreich

auch die Planungsmethoden revolutioniert. Schon die extensive Vorfertigung der profilierten Bauglieder verlangte deren genaue Festlegung vor Beginn der Arbeiten statt in deren Verlauf. Dazu mag die herkömmliche Methode noch ausreichend gewesen sein, also die Detaillierung 1:1. Und in der Umzeichnung des Reimser Bodenlabyrinths mit den vier Architekten sehen wir in der Tat einen von ihnen noch mit dem Bodenzirkel als Attribut. Aber die Einführung des «Lagerfugenplans» und erst recht des Fugenplans verlangte nach einem anderen Medium: der verkleinerten Werkzeichnung in einem möglichst praktikablen Maßstab in Fuß und Zoll, die ja damals regional und sogar am selben Ort noch stark variierten.

Man wundert sich heute, daß die gesamte abendländische Architektur bis dahin ohne dieses anscheinend unverzichtbare Planungsinstrument ausgekommen sein soll, und hat das bezweifelt. Aber die Untersuchungen von Robert Branner haben den Sachverhalt aufgeklärt aufgrund des überlieferten zeichnerischen Materials. Man sieht es der Architektur aber auch selber an. So ist z. B. der Schnitt durch die Hochschiffswand von Amiens auch im Vergleich zu der von Reims so kompliziert und differenziert, daß man schon für sie das neue Medium hypostasieren kann. Und in der Tat sind die frühesten erhaltenen Risse dieser Art, die sogenannten Reimser Palimpseste, von einem Pikarden um oder kurz nach 1220 gefertigt. Schon die Wiederverwendung dieser Pergamente für eine spätere Handschrift zeigt, daß man für den Eigenwert dieser planerischen Hilfsmittel zunächst noch kein Sensorium besaß (ähnlich wie für die frühen Künstlerzeichnungen), und das erste erhaltene Exemplar ist der Straßburger Riß A von etwa 1250. Nach den Forschungen von Arnold Wolff muß es solche Risse auch für den Chorneubau in Köln gegeben haben – also 1247. Seit der Mitte des 13. Jahrhunderts hat man sie systematisch gesammelt. Es kann hier nur angedeutet werden, daß man bei diesen Rissen sorgfältig unterscheiden muß zwischen tatsächlichen Werkzeichnungen, Vorlagen, Kopien, idealisierten Bauaufnahmen und Schaurissen, die den Bauherren ein Projekt schmackhaft machen sollten oder für eine spendenwillige Öffentlichkeit bestimmt waren. Dasselbe gilt mutatis mutandis für Holzmodelle, von denen wir aus den Quellen wissen. Einige spätere haben sich erhalten, aber die Baldachinarchitekturen des frühen 13. Jahrhunderts vermitteln eine gute Vorstellung davon, wie sie ausgesehen haben könnten.

Durch das neue Medium, aber beileibe nicht durch dieses allein, ändern sich Berufsprofil und soziale Stellung der Architekten ganz entscheidend, indem sich ihre neue Reißbrett-Tätigkeit von der Baustelle weg ins «Büro» verlagert. Das drückt sich in vielerlei bildlichen und schriftlichen Zeugnissen aus. Die nun üblichen Attribute des Architekten sind das Winkelmaß und der Handzirkel, mit denen immer kompliziertere Figuren vor allem für Maßwerk entworfen werden, wie wir das z. B. aus den Grabsteinen für Architekten aus Rouen sehen können – und natürlich an den Rissen und den Produkten selber. Als Beispiel sei die Südquerhausfassade der Pariser Notre-Dame von Pierre de Montreuil genannt, der auf seinem verlorenen Grabstein als «doctor lathomorum» – Professor der Steinmetzen – tituliert wird.

In dem Augenblick aber, als die Zeichnung zum grundlegenden Planungsmedium wurde, hatte das einen ganzen Schwanz von Konsequenzen. Zunächst die, daß der Architekt auf der Baustelle verzichtbar wurde. Dort wurde er ersetzt von mittleren Kadern, Polieren, für die es sehr unterschiedliche Bezeichnungen gab. Das deutsche Wort (Parler, Parlier) leitet sich von französisch parler = sprechen ab, weil dieser erst seit dem 13. Jahrhundert greifbare Berufsstand die Vorstellungen des Architekten an die Arbeiter weitervermittelte. Die gebräuchlichste Bezeichnung ist lateinisch «appar(il)ator» bzw. französisch «appareilleur», weil diese Fachkräfte nun den Steinverband (apparatus) festgelegt haben. Sie taten dies auf dem Reißboden aus Gips, von denen nur ein, allerdings sehr eindrucksvolles Exemplar in York über dem Vestibül zum Kapitelsaal erhalten ist. Die vielen erhaltenen Ritzungen auf glattem Mauerwerk, von denen schon die Rede war, sind nun nicht mehr unmittelbares Planungsmedium, sondern die Vermittlungsstufe zwischen Planung und Ausführung. (Die imposanteste Serie hat sich auf den flachen Dächern über den Seitenschiffen und dem Kapellenumgang von Clermont-Ferrand erhalten. Ich habe es überprüft: Sie sind maßgenau.)

Wir wissen, daß nun einige Architekten mehrere, auch weit voneinander entfernte Baustellen betreut haben wie z. B. der Kathedralbaumeister von Meaux, Gautier de Varinfroy. Aus seinem erhaltenen Vertrag mit dem Kapitel als Bauherrn geht hervor, daß er Urlaub für die Betreuung seiner anderen Baustellen erhält. Diese lagen in Sens, Chartres und in Eu in der Normandie. Architekten werden nun als Gutachter z. T. von sehr weit weg herangezogen, so etwa 1316 in Chartres und vor allem ab 1387 in Mailand. Ihre Verzichtbarkeit, nachdem sie ihre Planunterlagen hinterlegt haben, drückt sich auch darin aus, daß man noch lange nach ihrem Tode nach ihren Vorgaben arbeiten konnte. Ein Beispiel sind die Kapellen am Chor der Pariser Notre-Dame. Ihr Entwerfer, Jean de Chelles, lag schon 40 Jahre im Grab, als man immer noch nach seinen

Entwürfen baute. Auch mehr oder weniger exakte Architekturkopien werden nun möglich: Für einen geplanten, nicht realisierten Chorneubau in Straßburg wurden idealisierte Grundrisse der Kathedralchöre von Paris und Orléans eingeholt, die sich erhalten haben.

In diesem Zusammenhang steigen die neuen Architektenstars gleich um mehrere Stufen in der sozialen Leiter, so daß sie, wie Warnke formuliert hat, zu Schrittmachern des neuzeitlichen Künstlerberufs wurden. Dieser zuerst in Frankreich zu konstatierende Sachverhalt hat gewiß verschiedene Gründe. Zum einen galt die Geometrie als eine ars liberalis, aber auch die artes mechanicae erfreuten sich damals einer zunehmenden Wertschätzung. Sicher war es auch die Vielseitigkeit der Tätigkeiten, wie sie durch das sogenannte Bauhüttenbuch des Villard de Honnecourt (1225ff.) belegt ist, die das neue Sozialprestige mitbegründet hat. Denn die Baumeister mit ihrer Steinmetzausbildung besaßen zugleich Kenntnisse im Zimmermannshandwerk, in der Skulptur, Malerei, im Maschinenbau, ganz abgesehen davon, daß sie als Leiter von Großbaustellen auch oft das organisatorische Talent von Managern haben mußten.

Die Zeugnisse für diesen sozialen Aufstieg sind vielfältig. Mehrere Architekten erhielten z.B. prominente Grablegen wie Jean Deschamps in Clermont-Ferrand, Hugues de Libergier in der von ihm erbauten Abteikirche St-Nicaise in Reims, Pierre de Montreuil sogar im Chor (!) von St-Germain-des-Prés. Die in der Reimser Kathedrale erhaltene Grabplatte von Hugues zeigt ihn in vornehmer Gewandung, mit den neuen Arbeitswerkzeugen, dem Kirchenmodell und als Kopfbedeckung dem Birett – also dem Gelehrtenhut. Auch durch Bezahlung und sonstige Privilegierung setzen sich die Architekten von ihren Handwerkskollegen ab, sie erhalten nun Ämter und Titel. Seit 1240 finden sich rühmende Bauinschriften wie an den Südquerhäusern von Amiens und Paris und in den Bodenlabyrinthen (Reims, Amiens, St-Quentin, Lucca), die auf Dädalus, den mythischen Ahnvater der alle Technik beherrschenden Architekten, verweisen. Ein Faktum ist allerdings verwunderlich: Die bedeutenden Baumeister in den ersten hundert Jahren der Gotik sind fast alle anonym geblieben (wie die Bildhauer und Maler), obwohl es doch nicht nur in Italien seit langem üblich war, seine Werke zu signieren. Peter Cornelius Claussen hat diesem Phänomen eine interessante Studie gewidmet, auf die hier nur verwiesen sei. Besonders interessant sind für unseren Zusammenhang zwei Predigtstellen von 1261, die dem Dominikaner Nicolas de Biard zugeschrieben werden. Sie wenden sich polemisch gegen die fetten Pfründeninhaber, die in Muße ihre Einkünfte verzehrten, ohne sich um die Seelsorge ihrer Schafe zu kümmern. Er vergleicht sie mit den damaligen Architekten, die mit Handschuhen auf der Baustelle herumliefen, die Steinmetzen herumkommandierten, selber nicht Hand anlegten und trotzdem die höchste Bezahlung erhielten. Diese Polemik zeigt, daß der für die Neuzeit ganz selbstverständliche Status des Architekten damals noch neu gewesen sein muß.

Die *Auswirkungen* dieser Zustände auf die *Erscheinung von Architektur* liegen auf der Hand. Der zunehmende Graphismus der Rayonnant-Architektur seit den 1230er Jahren ist von der Stilgeschichte seit langem charakterisiert worden. Darauf brauchen wir hier nicht zurückzukommen.

Von der Möglichkeit der Kopie und dem Festhalten an alten Entwürfen war schon die Rede. Sie machen stilkritische Zuschreibungen besonders schwierig, wie Peter Kurmann und Dethard von Winterfeld in ihrer schönen Studie über Gautier de Varinfroy dargelegt haben. Es gibt aber noch eine tieferliegende Konsequenz. So wie sich der Architektenberuf auf den Status des modernen autonomen Künstlers zubewegt, tut dies die Architektur in Richtung auf das autonome Kunstwerk, dessen Formen sich von den technischen Entstehungsbedingungen freimachen können. Man sieht das besonders deutlich bei Bauten, die die moderne französische Rayonnant-Architektur aufgreifen, ohne deren technisches Know-how zu rezipieren. Gute Beispiele sind der Kölner Domchor oder die Stiftskirche in Wimpfen im Tal, wo die örtliche Bauhandwerkerschaft die neuen Formen mehr schlecht als recht umsetzt. Es gibt allerdings auch Gegenbeispiele wie das Langhaus von Straßburg oder die kleine Kathedrale von Lichfield, die die französischen Vorbilder noch an Präzision übertrifft.

Was hier dargelegt werden sollte, ist der historische Fakt, daß sich in der ersten Hälfte des 13. Jahrhunderts, und zwar zuerst in Frankreich, die Strukturen der Baubetriebe in einer Weise verändert haben, wie das dann erst im 19., in den 20er Jahren des 20. Jahrhunderts geschehen ist und vor allem gerade heute geschieht.

Vor der Erörterung der weiteren mittelalterlichen Entwicklung müssen wir einen Seitenblick werfen auf Bereiche des Bauens, die bis hierhin ausgeblendet geblieben sind, also auf das weite Feld der nichtkirchlichen Großbetriebe. Ein paar kurze Andeutungen müssen genügen, aus denen z.T. auch hervorgeht, wie bedeutend die Schrittmacherfunktion des Kirchenbaus gewesen ist, der ja technologisch und ästhetisch die höchsten Anforderungen stellte, ganz abgesehen davon, daß er in der Hierarchie der Bauaufgaben die erste

Stelle eingenommen hat. Das galt auch dann, wenn er, wie z.B. in Straßburg, Ulm, Mailand oder Florenz, in kommunaler Regie erfolgte.

Der Backsteinbau und die Probleme, die er aufwirft, sollen hier nur am Rande vermerkt werden, obwohl er ja für große Gebiete bestimmend war. In der Poebene gab es ihn seit je, in der Gegend von Toulouse und Albi schon in romanischer Zeit. Seit dem 12. Jahrhundert wird er dann vorherrschend in den Küstenregionen von Flandern bis ins östliche Baltikum. Auch bei ihm sind Fortschritte bei der Anfertigung der Steine bis hin zu komplizierten Formsteinen zu beobachten, die auch mit Setzzeichen markiert sein können. Marian Arszynski hat die Unterschiede zum Hausteinbau herausgearbeitet. Die Beschaffung des Steinmaterials begann oft fünf oder sechs Jahre vor dem eigentlichen Baubeginn. Man brannte entweder selber oder verließ sich auf den freien Markt. In den Ziegeleien und auf den Baustellen wurde im Winter nicht gearbeitet. Es gibt eine deutliche Zweiteilung zwischen Zieglerwerkstatt und Baustelle, so daß die Bauleute in der Regel Material vermauerten, auf dessen Form sie kaum Einfluß gehabt haben.

Backsteine wurden in großen Mengen exportiert, auch weil sie für Brennöfen und Kamine besonders geeignet waren. Obwohl es sie in England seit dem 14. Jahrhundert gab (und als Dachziegel schon früher), sind in diesem Metier vor allem Niederländer beschäftigt. Bis ins 16. Jahrhundert werden Ziegel (sie heißen «teutonici») in großen Mengen importiert. Die ursprüngliche Verbreitung des Backsteins von den Niederlanden nach Osten scheint sich vor allem den Zisterziensern zu verdanken, also jenem straff organisierten und technisch innovativen Orden, dem viele Landstriche Europas auch die Grundkenntnisse der gotischen Hausteinarchitektur verdanken und die Fortschritte des Wasserbaus. Im Baltikum trat dann der Deutschritterorden in die Fußstapfen der Zisterzienser.

Natürlich gab es seit karolingischer Zeit auch vereinzelte andere Steinbauten außer den Kirchen: Pfalzen, Brücken und später dann auch Privatbauten, von denen sich schöne Exemplare in Regensburg, Lincoln, Osnabrück und Cluny erhalten haben – in Italien ohnehin. Sie stellten aber technologisch längst nicht so große Anforderungen wie die großen, gut durchlichteten und zunehmend weit gespannten gewölbten Sakralbauten. Deshalb können sie hier beiseite bleiben.

Die Rede muß aber sein von den wirklich großen profanen Bauunternehmungen, den Burgenbauprogrammen, Stadtbefestigungen samt Brücken, gepflasterten Straßen, Hafen- und Kaianlagen. Für sie gilt das eben Gesagte zwar auch (indem die technologischen Erfordernisse oft sehr gering waren), doch erforderten sie oft einen großen finanziellen und logistischen Aufwand. Im Burgen- und Festungsbau wird das besonders deutlich. Drei Beispiele von Großbauprogrammen mögen das illustrieren: das normannische des 11. und 12. Jahrhunderts, das französische um 1200 und das englische von 1277 bis 1295.

In ihrem neuen Stammland, der Normandie, hatten die Normannen ihre Herrschaft sehr bald durch einen Burgenbau gesichert, von dem nichts mehr steht. Nach der Eroberung von England und Süditalien wurden dort ebenfalls große, nicht mehr erhaltene Burgenbauprogramme in Gang gesetzt. Diese Burgen bestanden aus Holz auf einer natürlichen oder künstlichen Anhöhe, der Motte, waren von einem Graben und Palisaden umgeben. Ihre steinernen Nachfolger seit dem 12. Jahrhundert zeigen dann, soweit sie erhalten blieben, dieselben ordentlichen Handwerkstechniken wie im Kirchenbau. Die Entwicklung kumuliert in der berühmtesten Anlage ihrer Zeit, Château Gaillard und Les Andelys an der Seine, an der Grenze zwischen dem französischen Kronland und der Normandie. Die Zeitgenossen hielten diese in Höchstgeschwindigkeit gebaute Anlage, bei deren Planung Richard Löwenherz mitgewirkt und Erfahrungen aus dem Kreuzzug eingebracht haben soll, für uneinnehmbar. Sie war jedenfalls unsäglich kostspielig, da allein in den normannischen Rechnungsbüchern des englischen Königs mehr als 55 000 englische Pfund Sterling erscheinen (über 220 000 Pfund touronisch in französischer Währung). Die Arbeiten wurden offenbar an eine Vielzahl von Unternehmern vergeben. 1196 begonnen und kurz danach fertiggestellt, wurde die Festung nur acht Jahre später von Philippe Auguste eingenommen. Wie kam es dazu? Wir wissen zwar, daß die Besatzung unzureichend und die Bevölkerung demoralisiert war und daß auch Fehler gemacht worden sind. Aber es gibt noch andere Gründe: die Effizienz der Franzosen.

Sie lag zum einen im Bereich des Maschinenwesens, in dem Frankreich einen entscheidenden Vorsprung gewonnen hatte. In dem Rüstungswettlauf zwischen den beiden Mächten wirkte sich das u. a. auch auf die Belagerungsmaschinen und die ballistischen Geräte aus. So wird Philippe Auguste denn auch in einer Quelle als «machinis peritissimus» qualifiziert, also als im Maschinenbau bestens erfahren.

Die Effizienz lag aber auch in den Bauprogrammen selber. In Paris wurden die Hauptstraßen gepflastert, die meisten Kais befestigt und die große steinerne Stadtmauer mit ihren Türmen und Toren gebaut – die

erste seit der Antike. Zufällig wissen wir, daß etwa 2,5 Kilometer dieser Befestigung 8 775 Pfund touronisch gekostet haben, im Vergleich zu den 220 000 für Château Gaillard also eine lächerliche Summe. Wie war das möglich? Offenbar dadurch, daß die Arbeiten öffentlich ausgeschrieben wurden und die Beteiligung der interessierten Kommune eingefordert wurde. Die Arbeiten wurden nicht etwa von kleinen lokalen Unternehmen, sondern von großen übernommen, die lokale Arbeitskraft subkontraktiert haben. So hören wir aus den Quellen von einem Magister Garnerus, der als Unternehmer für Stadtmauern von Laon im Nordosten, von Melun im Südosten von Paris, von Montargis im Orléanais und von Montreuil-Bellay im Gebiet der Loiremündung zuständig war – ein beträchtlicher Aktionsradius!

Schließlich ist auch das Burgenbauprogramm von Philippe Auguste zu erwähnen. Mindestens achtzehn, wahrscheinlich mehr, wurden zwischen dem Regierungsantritt 1180 und der Einnahme der Normandie 1204 gebaut. In der Regel handelte es sich um einen Donjon, der von Mauern umgeben war. Die Donjons waren rund, ihr äußerer Durchmesser schwankte zwischen 13,50 und 18,60 Metern, die Mauerstärke zwischen 3,80 und 6,95 Metern, und die durchschnittliche Höhe betrug 30 Meter. Sie hatten drei rippengewölbte Geschosse und ähnliche Ausstattung: eine Zugbrücke, Brunnen, Bachöfen, Latrinen. Auch das durchschnittliche Steinformat war ähnlich. An der Ausarbeitung dieses Programms hatte sich der König selbst beteiligt und fähige Spezialisten hinzugezogen. Von den 13 in den Quellen genannten Experten werden 11 als «magister», einer als «cementarius» und einer als «fossator» bezeichnet. Unter magister kann man sowohl Militäringenieure als auch Kirchenbaumeister verstehen – Berufe, die auch in Personalunion ausgeübt werden konnten. Der an der Pariser Notre-Dame tätige Eudes de Montreuil begleitete z. B. den hl. Ludwig als Festungsbaumeister auf dem Kreuzzug, und die vielen Kreuzritterburgen folgen ebenfalls einem umfangreichen Programm, bei dessen Realisierung internationale Erfahrungen zusammenkamen.

Nachdem der Süden von Wales schon in englischer Hand und entsprechend mit Burgen gesichert worden war (am eindrucksvollsten sind die von Caerphilly und Kidwelly), folgte ab 1277 der große Feldzug Edwards I. gegen Llywelyn ap Gruffydd. Er endete mit der endgültigen Einvernahme von Wales und wurde gefolgt von Burgenbauten, von denen einige – Harlech, Caernarfon, Conwy und Beaumaris – bis heute sehr gut erhalten sind. Der Exchequer hat dafür um die 80 000 Pfund Sterling verausgabt. Hinzu kam die Baulast der Grafen der Grenzmarken. Genau wie für den Militärdienst waren die englischen Vasallen verpflichtet, Kontingente von Bauarbeitern zu stellen. Aus dem Jahr 1282 kennen wir die genauen Zahlen von Erdarbeitern, Zimmerleuten und Maurern, die aus den einzelnen Grafschaften ganz Englands zusammengekommen sind. Ihre Gesamtzahl, die Holzfäller inbegriffen, lag zwischen 2 500 und 3 000 Mann. Die Bauleute unterstanden Meister James of St. George, der aus Savoyen herangeholt worden war. (Mit zwei Schilling pro Tag verdiente er soviel wie die anderen pro Woche.) Die Zahlen sind um so beeindruckender, wenn man bedenkt, daß England damals eine Bevölkerung zwischen drei und vier Millionen hatte. Die Verpflichtung zu den Arbeitsleistungen leitete sich aus altem Feudalrecht her, nach dem die Vasallen ihre Leute für 40 Tage Kriegsdienst zur Verfügung stellen mußten. Durch die Schaffung von Söldnerheeren und großen Arbeitskolonnen wurde diese kurzfristige Rekrutierung durch längerfristige Bereitstellung von Truppenkontingenten und Bauleuten oder auch durch entsprechende Geldzahlungen ersetzt.

Alles in allem beobachten wir auch bei den großen öffentlichen Bauprogrammen einen Modernisierungsschub wie im Kirchenbauwesen. Es ist aber interessant, daß die leitenden Architekten, auch wenn sie so gut wie James of St. George bezahlt worden sind, sich nicht in derselben Weise wie die Kathedralbaumeister zum Künstlerstatus haben hocharbeiten können. Wie die Brückenbaumeister bleiben sie in aller Regel dem Handwerkerstatus verhaftet. Wir haben hier also schon die bis heute virulente Differenz zwischen Architekt und Ingenieur.

Kommen wir nun zu den letzten Jahrhunderten des Mittelalters, die nur recht kursorisch behandelt werden sollen, obwohl wir seit dem 14. Jahrhundert eine Fülle von Schriftquellen besitzen. Was die Bauträgerschaft angeht, spielen neben den bisher maßgebenden Auftraggeberschichten nun zunehmend auch die Bürger eine wichtige Rolle. So wie im früheren Mittelalter die Kompetenzen der Bischöfe mehr und mehr an die Domkapitel übergegangen waren, kann es nun vorkommen, daß das Stadtpatriziat die gesamte Regie übernimmt. Seit dem 13. Jahrhundert hatte es immer mehr bürgerliche Zuwendungen zum Kirchenbau gegeben, und zwar je nach dem Grad, in dem sich die Städter mit dem jeweiligen Bauvorhaben identifizieren konnten bzw. in diesem ihre Interessen wahrgenommen fanden. Dafür gibt es viele, graduell unterschiedliche Beispiele.

In Straßburg sind die Bürger seit den letzten Jahrzehnten des 13. Jahrhunderts alleinige Träger des Bau-

unternehmens, und ähnlich ist es auch in Mailand, wo die Initiative allerdings vom Herzog ausgegangen war. Bei den Stadtpfarrkirchen gibt es ebenfalls seit dem 13. Jahrhundert ständige Bemühungen der Kommunen, die Rechte der kirchlichen Patronatsherren abzulösen, was in unterschiedlichen Maßen gelang. Ein Extremfall ist Ulm. Nach der Zahlung der exorbitanten Ablösesumme von 30 000 Goldgulden erfolgte der Neubau der Pfarrkirche, die wegen ihrer Ausmaße als Münster oder sogar Kathedrale bezeichnet wird, obwohl sie so einen Status nie besessen hat. Ganz allgemein steigern die Pfarrkirchen nun ihr Anspruchsniveau durch Bauluxus oder durch schiere Dimensionen. Beispiele wären Lübeck, Nürnberg, die Niederlande, die italienischen Städte, aber auch in Boston oder Bristol in England. In der Regel gelang die vollständige Ablösung der Patronatsrechte aber erst im Zuge der Reformation. Die Spendenfreudigkeit der Bürger richtete sich deshalb bevorzugt auf Bauteile, wie z.B. die Türme, die ihrer Zuständigkeit oblagen, oder auf Kapellen wie die Frauenkirche in Esslingen. Für die schwäbischen Reichsstädte gibt es dazu eine schöne Studie von Jan Philipp.

Es wäre verwunderlich, wenn dieses bürgerliche Engagement, auch wenn die Bauträger die alten Patronatsschichten geblieben sein mögen, keinen Einfluß auf die Rationalität der Verwaltung der Baubetriebe gehabt hätte. Die Kathedrale von Amiens scheint ein frühes Beispiel dafür zu sein. Besonders deutlich wird es dann in Straßburg und Mailand, wo äußerst effektive Verwaltungsstrukturen und Organisationsformen ins Leben gerufen worden sind. Das kann hier nicht weiter verfolgt werden. Und genausowenig kann die Vielfalt dieser Strukturen beschrieben werden.

Zumindest müssen aber die «Bauhütten» im Reichsgebiet erwähnt werden. Barbara Schock-Werner hat den Forschungsstand zu diesen Organisationen des 14. bis 16. Jahrhunderts auch mit seinen Lücken knapp und präzise zusammengefaßt. Demnach gab es über alle lokalen Unterschiede hinweg gemeinsame Strukturmerkmale: «Ein Vertreter des Bauherrn kontrolliert Finanzen und Organisation, ein Verwaltungsbeamter sorgt für Materialbeschaffung und Entlohnung, der Baumeister für die technische Durchführung.» Die Entlohnung der Steinmetzen – entweder im Verding (also im Stücklohn), meist aber im Taglohn – stellte den größten Kostenfaktor dar. Deren soziale Umstände – die Hierarchie auf der Baustelle, Versicherungsschutz, Löhne, Nahrung, Kleidung, Unterkunft, Fluktuation, Ausbildungsstandards, also ihr Alltag – sind genauso gut dokumentiert wie ihre Feste und ihr Moralkodex. Im Vergleich zu zunftgebundenen städtischen Bauhandwerkern genossen sie Privilegien – ein noch viel zu wenig erforschter Aspekt. Wie Sossons für die südlichen Niederlande gezeigt hat, haben nämlich gerade die nicht zunftgebundenen Großbaustellen für den hohen Klerus oder die Feudalherren (und ich meine, seit dem 12. Jahrhundert) Organisationsstrukturen entfaltet, die vielleicht für viele andere Wirtschaftszweige vorbildlich wurden – z.B. den Bau staatlicher Flotten im Arsenal von Venedig. Aber kommen wir zu den konkreten Produktionsformen des Baugewerbes zurück.

Mit der weiter oben geschilderten Entwicklung der Planungs- und Prokuktionsweisen war ein Zustand eingetreten, der die architektonische Gestaltung relativ autonom gemacht hat. Das ist übrigens ein Vorgang, den wir gerade heute mit der Einführung des CAD beobachten können – er ermöglicht ein vermeintliches «anything goes». Seit dem 13. Jahrhundert verselbständigt sich der geometrische Entwurf, um dessen praktische Umsetzung sich die «apparatores» kümmern müssen. Diese Umsetzung kann äußerst perfekt sein wie z.B. in Lichfield oder, was viel häufiger der Fall ist, geradezu beliebig erscheinen, weil ein bestimmtes Bauglied nun oft wie «Kraut und Rüben» zusammengefügt ist. Es gibt Stellen am Bau, wo man sich über das jeweils vorliegende Verfahren am einfachsten und sehr schnell ein Urteil bilden kann, nämlich da, wo verschiedene vorgefertigte Bauglieder aneinander- oder mit normalem Mauerwerk zusammentreffen. Insofern ist z.B. der Verband zwischen Außenstreben, Fensterlaibungen, Seitenschiffsmauer und Gewölbevorlagen ein meist untrügliches Indiz. Bei der Interpretation solcher Befunde muß man allerdings Vorsicht walten lassen, weil das, was identisch zu sein scheint, es oft nicht ist. Denn von der handwerklich perfekten Schichtung normannischer Bauten des 11. bis zum fortgeschrittenen «early english» des 13. Jahrhunderts resultiert die Regelmäßigkeit des Verbandes aus der traditionellen Horizontalbauweise mit ihrer «Ad-hoc-Fertigung». Die Störungen treten erst seit den Anfängen der Vorfertigung und z.B. der Erfindung der Maßwerke ab 1211 in Reims auf und von da an immer wieder bis zum Ende des Mittelalters. Sie verweisen nicht nur auf die Diachronie von Fertigung und Versatz, sondern auch auf die Arbeitsteilung zwischen denen, die normale oder aber profilierte Steine vorfertigen, und wiederum zwischen diesen und den Maurern. Wenn es nach Einführung dieser neuen Produktionsmethoden dennoch zu regulären Verbänden kommt, dann ist das ein Indiz für verbesserten Planungsaufwand und Koordinierung in Gestalt des «Lagerfugenplans» oder gar Fugenplans. Am Beispiel von Lichfield wird das in diesem Buch näher erläutert.

Es gibt aber auch relativ einfache Beispiele. Analysiert man z.B. die Pfeiler der Kathedrale von Troyes, so

stellt man fest, daß die des Chores aus dem 13. Jahrhundert regelmäßig nach Einzelschablonen verfugt sind, die des spätmittelalterlichen Langhauses dagegen ohne jede erkennbare Systematik. Zunächst möchte man meinen, dies sei ein Indiz für einen Rückfall in längst überwundene Flickschusterei, wie wir sie in der Frühromanik antreffen, und auch ich selber habe die Befunde zuerst so interpretiert und vermutet, daß die großen Krisen des 14. Jahrhunderts für diese vermeintliche Regression verantwortlich seien – aber das war wohl falsch. Denn wenn wir uns noch einmal den Kölner Eckstrebepfeiler mit seinen Versatzmarken vergegenwärtigen, dessen einzelne Lagen ja auch ganz unregelmäßig zusammengesetzt sind, wird klar, wieso es zu dieser Bauweise kam und wieso sie vielleicht eine höhere Rationalität als die systematische beanspruchen kann. Denn mit diesen Versatzmarken konnte man wieder zu den älteren «Gesamtschablonen» zurückkehren und die Verfugung beliebig wählen – je nach den Maßen der gerade verfügbaren Rohlinge. Das verringerte den Abhub und war somit wohl meist ökonomischer als das sturere, aber gewiß schönere Verfahren mit den Einzelschablonen. Bei freistehenden Baugliedern wie Pfeilern und Streben mochte dies angehen. Aber sobald sie im Verband mit anderen standen, wie etwa Fensterlaibungen und Wandvorlagen, war ein ständiger Konflikt vorprogrammiert. Wie man damit jeweils umging und welche Technik jeweils am sinnvollsten gewesen sein mag, läßt sich nicht generell, sondern nur in jedem Einzelfall beantworten, wenn man die Prämissen kennt. Sie sind sehr vielfältig: Materialeigenschaften, Größe des Baubetriebs, Grad der Arbeitsteilung, Ausmaß der Vorfertigung vor Ort oder woanders, Transportkosten. Von diesen Faktoren soll nun im folgenden noch die Rede sein anhand einiger Beispiele.

Von je weiter her das Baumaterial herbeigeschafft werden mußte (und sei es auch nur für einzelne Bauglieder), um so größer mußte das Interesse sein, dieses Material schon im Bruch soweit vorzufertigen, daß es möglichst wenig wog und fertig versetzt werden konnte. Wie wir hörten, war dies schon für die En-délit-Elemente in St-Denis der Fall und in England für den sogenannten Purbeck-Marmor von der gleichnamigen Insel im südlichen Dorset. Diese Praxis scheint dann immer mehr zugenommen zu haben, egal, ob Werkleute der jeweiligen Hütte zur Arbeit in die Steinbrüche expediert wurden oder ob man die Fertigware wie auf dem heutigen Baumarkt von den Steinbruchunternehmern kaufte. Für beides gibt es viele Belege, wie sie vor allem Salzman für England beigebracht hat. Dies sei an zwei extremen Beispielen verdeutlicht – am Dombau zu Mailand und am Kirchenbau der nördlichen Niederlande.

Zu seiner Zeit war der Mailänder Dombau, dem Philippe Braunstein einige aufschlußreiche Studien gewidmet hat, das größte derartige Bauunternehmen in Europa. Das Regelwerk seiner Administration wurde gleich zu Anfang 1387 festgelegt. Sie sollte vor allem die regelmäßige Versorgung der Baustelle mit Material und die Effizienz der Arbeit kontrollieren. In den ersten Jahren verschlang der Bau etwa ein Zwanzigstel des gesamten Staatshaushalts, und davon die Hälfte allein für die Beschaffung von Marmor und Stein. Während zunächst noch Fertigware von den Steinbruchunternehmern des Lago Maggiore beschafft wurde, konnte sich die Dombauhütte seit 1392 die Ausbeutung der Brüche von Candoglia sichern. Dort wurde dann eine Satellitenhütte gegründet, von der die fertigen Steine über den See und den (eigens?) kanalisierten Ticino bis in die Nähe der Baustelle verschifft werden konnten. Den Rest besorgten Ochsenkarren – alles zusammen etwa 60 Kilometer. Den Transport nahm die Hütte in eigene Regie und unter scharfe Kontrolle. Da er im Winter wegen Vereisung und niedrigen Wasserstands nachließ, sollten trotzdem auch in dieser Jahreszeit möglichst viele Steine vorgefertigt werden, um dann im Frühjahr um so zügiger bauen zu können. Auch um die Instandhaltung der Wasserwege kümmerte sich der Mailänder Consiglio in Gestalt von Uferbefestigungen, Flußbegradigungen und dem Bau von Kanälen und Schleusen. Man kümmerte sich auch um Maschinerie und um deren Verbesserung, vor allem um Hebezeug, was zu einer ganzen Reihe technikgeschichtlich interessanter Vorschläge führte, die alle von dem Wunsch nach Kosteneinsparung diktiert waren.

Auch über die personelle Zusammensetzung des Riesenbetriebs sind wir gut unterrichtet sowie über deren Fluktuation, oft von Tag zu Tag, aber vor allen saisonbedingt. Für 1391 sind winters rund 20, im Sommer dagegen rund 50 Stammarbeiter belegt, zu denen noch 50 bzw. bis zu 250 Steinmetzen und andere Gehilfen hinzukommen. Auch über die harten Arbeitsbedingungen (für Candoglia werden Uhren zur Kontrolle der Arbeitszeit angeschafft!), die gelegentlich zu Unruhen und Streiks führen, sind wir unterrichtet. Ebenso über die Lohnskala, die, in den Worten Braunsteins, «ci offre lo specchio di una società rigorosamente gerarchizzata, dal guardino notturno all'ingegnere generale». Aber auch Ansätze einer sozialen Fürsorge sind erkennbar. Im Winter 1405 erhält der schon früher in den Akten mehrfach erwähnte Bertramolo Tana aus dem Vestiarium einen gefütterten Wams «wegen seines Alters, seiner Bedürftigkeit und seiner Verdienste», um – wie es heißt – «seine alten Knochen zu wärmen». Den Opfern von Arbeitsunfällen wird eine partielle

Entschädigung gewährt. Giovanni de Grassi, der als Ingenieur, Bildhauer, Maler, Dekorateur und Entwerfer von Kapitellen und Fenstern für den Bau tätig war, behält 1395 seinen normalen Lohn, obwohl er, an der Gicht erkrankt, nicht mehr auf der Baustelle erscheint und nur noch guten Rat geben kann. Wie schon erwähnt, wurde auch für die Nachwuchsförderung gesorgt. Meister wurden verpflichtet, einen Lehrling auszubilden. Junge Mailänder erhalten Geld, um sich die erforderlichen Steinmetzwerkzeuge zu kaufen. Auch verfolgt der Consiglio eine gezielte Politik, um der Abwanderung von Fachkräften entgegenzusteuern. Besonders interessant ist ein Aspekt, der auch für andere gewerbliche Großbetriebe gegolten haben mag: Denn anders als in den restriktiven Zunftordnungen, die oft nur den Söhnen der Meister gestatteten, auch ihrerseits Meister zu werden, ging es hier offenbar nach Verdienst. Und auch für Weiterqualifizierung wurde gesorgt, wenn z.B. die Verantwortlichen von Candoglia aufgefordert wurden, Arbeiter für drei soldi pro Tag aufzunehmen, damit diese das Handwerk erlernen und ihrerseits gute Meister werden könnten.

Bedenkt man die äußerste Rationalität, von der dieses Bauunternehmen bestimmt ist, so verwundern um so mehr die Unsicherheiten in bezug auf die gestalterische Realisierung. Denn immer wieder werden ausländische Experten auch aus Frankreich und Deutschland herangezogen, um Probleme des Weiterbaus zu erörtern und mit den Italienern zu diskutieren, wobei es zu berühmten Kontroversen gekommen ist. Es ging dabei um das Verhältnis von Grundriß zu Aufriß, also auch um Fragen von Quadratur und Triangulation, um Fragen bezüglich des Strebewerks und um die Wölbung. Man sollte ja meinen, daß diese eigentlich vor Baubeginn beschlossene Sache hätten sein müssen. Jedenfalls war dies sonst die Regel, auch wenn man dann im Bauverlauf die Pläne gewechselt hat. Diese beständigen Unsicherheiten hinsichtlich der Gesamtstruktur zeigen, daß «das rationale administrative Gesamtkonzept des Unternehmens in den Dienst einer abenteuerlichen Realisierung gestellt worden ist, die so etwas wie eine Flucht nach vorn war».

Leider sind wir über die Produktionsformen in den Niederlanden nicht so gut informiert wie über die mailändischen. Zu welchen Rationalisierungen dieses neben Oberitalien wichtigste Industriegebiet Europas fähig war, wird allerdings aus den Studien von Sossons zum öffentlichen Bauwesen der südlichen Niederlande deutlich. Dabei geht es vor allem um Projekte – Hafenanlagen, gepflasterte Straßen, Schleusen –, für die sich der Kunsthistoriker fast nie interessiert. Die Forschungslage wird auch dadurch beeinträchtigt, daß die modernen Grenzen zwischen Belgien und den Niederlanden den Untersuchungsraum oft einschränken und daß die Wirtschafts- von der Kunstgeschichte kaum wahrgenommen wird. (In den verdienstvollen neueren holländischen Publikationen kommen die Arbeiten von Sossons nicht einmal in den Bibliographien vor.)

Dies vorausgeschickt, soll hier trotzdem nur von Bauten der nördlichen Niederlande die Rede sein, weil Holland und Seeland Gebiete sind, deren Mangel an Naturstein zwar einerseits eine blühende Backsteinindustrie hervorgebracht hat, die aber andererseits auf den Import von Haustein angewiesen waren. Die bedeutendste Bauhütte war die der Kathedrale von Utrecht, daneben die von 's-Hertogenbosch – beide gut erforscht. Stein kam vom Oberrhein, Tuff und Trachit aus dem Kölner Becken den Rhein hinunter, anderer über die Maas aus Namur und Dinant, wieder anderer aus der benachbarten Grafschaft Bentheim, die z.B. auch Bremen über die Ems und den Seeweg belieferte. Aber diese Lieferanten verloren immer mehr Marktanteile an die Steinindustrie von Brabant, die um 1400 fest etabliert ist und sich bis 1530 schwunghaft entwickeln sollte. Sie war aus verschiedenen Gründen so erfolgreich, daß man die niederländische Spät- als die brabantsche «Handelsgotik» bezeichnet. Brabant, der Hennegau und Flandern beherbergten blühende Städte in großer Zahl. Sie hatten hervorragende Steinvorkommen, die Transportmöglichkeiten zu Wasser waren ausgezeichnet, und auch in anderen Sektoren (z.B. der Produktion von Bildern oder Schnitzaltären) hatten sich manufakturell-kapitalistische Produktionsformen eingebürgert, die Europa mit ihren Produkten versorgten zu Preisen, die nur schwer zu unterbieten waren und zu einer Art Monopolstellung führten auch in den nördlichen Niederlanden.

Harter «blauer Stein» in vielfältig variierenden Eigenschaften kam aus dem Hennegau und wurde für Skulpturen, aber auch für Brücken verwendet. Der brabantsche «Gobertanger» war zu spröde für Profile, aber bestens geeignet für die Verkleidung von Gebäuden und z.B. Schleusen. Und aus dem flämischen «Ledesteen» fertigte man Maßwerke und alles Feinere. Vor allem im Hennegau gab es Unternehmerfamilien wie die De Prince oder Nopère, deren weithin exportierte Steine z.T. sogar Firmenzeichen trugen. Umschlagplätze für diesen Steinhandel waren zunächst Brüssel, dann vor allem Mechelen und Antwerpen. Die Abnehmer waren mit Alkmaar und schließlich auch Utrecht bis zu 300 Kilometer entfernt.

Die Frage ist nun, wo und wie dieser Stein zugerichtet wurde. Im Prinzip kommen alle drei möglichen

Formen mit ihren Zwischenstufen vor. Der Stein wurde roh geliefert, verschifft und am Bauplatz verarbeitet, er wurde schon von den Steinbruchunternehmern fertig zugerichtet oder aber auf den Stapelplätzen von Unternehmern, die sowohl guten Zugang zu den Rohstofflieferanten als auch zu den Abnehmern hatten. Diese letzte Form nimmt im Laufe des 15. Jahrhunderts ganz entschieden zu, wie man an der über viele Generationen dokumentierten Familie der Keldermans aus Mechelen sehen kann, deren Mitglieder als Architekten, Steinhändler, Entwerfer von Kirchengerät wie z. B. Sakramentshäuschen, als Wasserbauspezialisten, Berater im Dienste von Landesherren, Städten, Bauhütten und Privatleuten tätig waren in unterschiedlichen Rechtsformen. Das kann hier nicht vertieft werden. Es sollen aber einige Konsequenzen dieser neuen Produktionsformen wenigstens skizziert werden.

Die stilgeschichtlich bedeutsame Tatsache besteht wohl darin, daß die Formen, die anfänglich vom Bauherrn bestimmt worden waren, nun zunehmend dem Musterkatalog der brabantschen Manufakturen zu verdanken sind, so daß die oft hypostasierten Regionalstile nun vollends obsolet geworden sind. Es entsteht eine Architektur aus dem Baumarkt, die deshalb wie die heutige oft kaum noch Individualität erkennen läßt. Die Hütte wird abgelöst von einem kapitalistisch organisierten Betrieb. Und entsprechend ändern sich auch das Berufsprofil des Architekten und die Tätigkeiten der Bauleute sowohl vor Ort auf der Baustelle als auch in den Steinmetzmanufakturen der Umschlagplätze oder Brüche. Es werden damit Zustände erreicht, die das gotische Architektursystem schließlich unattraktiv machten. Zusammen mit den grundlegenderen gesellschaftlichen Veränderungen der Reformationszeit war ihm damit auch ästhetisch der Boden entzogen. Die hypertrophen Turmbauprojekte des 15. Jahrhunderts stagnierten nun wie der Kirchenbau insgesamt, und im Festungsbau wurden die Italiener überlegen, deren neuer Geschmack auch die profanen Auftraggeber immer mehr überzeugte. Die Steinbruchunternehmer brauchte man zwar noch, und sie sind deshalb bis ins 18. Jahrhundert nachweisbar. Aber der durch die Keldermans fast idealtypisch vertretene, reisende Händler- und Unternehmerarchitekt, den man als Manufakturdirektor bezeichnen kann, verschwindet nun von der Bildfläche.

Es sei am Rande vermerkt, daß die niederländischen Bauten leider bis heute noch nicht bauarchäologisch auf diese produktionshistorischen Aspekte hin untersucht worden sind. Das könnte das Bild in Hinsicht auf die Quantität und Qualität der Vorfertigung korrigieren oder vertiefen. Vielleicht ließen sich auch Bezüge zu anderen europäischen Regionen herstellen, wobei vor allem an England zu denken wäre.

Ich hoffe, aus dem Vorangehenden ist deutlich geworden, wie wenig wir im Grunde über das mittelalterliche Bauwesen wissen, obwohl es ja zweifelsfrei neben der Agrar- und Textilproduktion den dritten großen Wirtschaftssektor bildet. Auch in einer so schönen synthetischen Studie wie Fernand Braudels «Méditerranée» oder etwa der «Cambridge Economic History» kommt es nur ganz punktuell vor. Woran das liegt, könnte man des längeren erörtern. Das würde zu Überlegungen führen, wie diesem bedauerlichen Forschungsstand abgeholfen werden könnte. Vielleicht liefert der vorliegende Band dazu einige Anstöße. Zu viel mehr reicht es wohl noch lange nicht.

Die Literatur zum Thema ist sehr umgangreich, so daß hier nur Hinweise gegeben werden können auf einige Standard- und Sammelwerke sowie auf Literatur, die im Text entweder erwähnt ist oder sich auf die behandelten Einzelaspekte bezieht.

Zum Thema allgemein: E. VIOLLET-LE-DUC, Dictionnaire raisonné de l'architecture française du XIᵉ au XVIᵉ siècle, 10 Bde., Paris 1859–68; P. DU COLMBIER, Les chantiers des cathédrales, Paris 1973²; G. BINDING/N. NUSSBAUM, Der mittelalterliche Baubetrieb nördlich der Alpen in zeitgenössischen Darstellungen, Darmstadt 1978; M. WARNKE, Bau und Überbau - Soziologie der mittelalterlichen Architektur nach den Schriftquellen, Frankfurt a. M. 1976; G. BANDMANN, Mittelalterliche Architektur als Bedeutungsträger, Berlin 1951; Artistes, artisans et production artistique au moyen âge, 3 Bde., hrsg. v. X. BARRAL I ALTET, Paris 1986–90; Les bâtisseurs des cathédrales gothiques, Ausst.-Kat., hrsg. v. R. RECHT, Strasbourg 1989; BALESTRACCI U.A., Ars et Ratio - Dalla torre di Babele al ponte di Rialto, hrsg. v. J.-C. MAIRE VIGUEUR u. A. PARAVICINI BAGLIANI, Palermo 1990; K. CLAUSBERG U. A., Bauwerk und Bilder im Mittelalter, Gießen 1981; D. KIMPEL, Die Entfaltung der gotischen Baubetriebe, ihre soziökonomischen Grundlagen und ihre ästhetisch-künstlerischen Auswirkungen, in: Architektur des Mittelalters - Funktion und Gestalt, hrsg. v. F. MÖBIUS u. E. SCHUBERT, Weimar 1983.

Zu Bauträgerschaft, Organisation und Finanzierung: W. SCHÖLLER, Die rechtliche Organisation des Kirchenbaus im Mittelalter, vornehmlich des Kathedralbaus, Baulast - Bauherrenschaft - Baufinanzierung, Köln/Wien 1989; zur Sozialgeschichte: D. KNOOP/J. P. JONES, The Medieval Mason, Manchester 1967²; zu

den Arbeitsmitteln: L. F. SALZMAN, Building in England down to 1540, A Documentary History, Oxford 1952; K. FRIEDRICH, Die Steinbearbeitung in ihrer Entwicklung vom 11. bis zum 18. Jahrhundert, Augsburg 1932; zu den Arbeitsgegenständen: Pierre et métal dans le bâtiment au Moyen Age, hrsg. v. O. CHAPELOT/ P. BENOIT, Paris 1985; Stone-Quarrying and Building in England AD 43-1525, hrsg. v. D. PARSONS, Chichester 1990; zur Mentalitätsgeschichte: G. DUBY, Le temps des cathédrales, l'art et la société, 980-1420, Paris 1976; zum Großquaderbau: W. HAAS/ H. E. KUBACH, Der Dom zu Speyer, 3 Bde., München 1972; zur Planzeichnung: W. JACOBSEN, Der Klosterplan von St. Gallen und die karolingische Architektur, Berlin 1992; R. BRANNER, Villard de Honnecourt, Reims and the Origin of Gothic Architectural Drawing, in: Gazette des Beaux-Arts 1963; zum Baubetrieb in Chartres, Reims und Amiens: J. JAMES, Chartres, les constructeurs, 3 Bde., Chartres 1977-82; D. KIMPEL, Reims et Amiens – étude comparative des chantiers, in Nr. (6) Bd. II; zu Cluny: G. DUBY, Hommes et structures du moyen âge, Recueil d'articles, Paris/Den Haag 1973; zu den gotischen Neuerungen: D. KIMPEL/R. SUCKALE, Die gotische Architektur in Frankreich 1130-1270, München 1985, éd. frç.: Paris 1990; zu Abt Suger: E. PANOFSKY, Abbot Suger on the Abbey Church of St-Denis and its Art Treasures, Princeton 1979[2]; zu Canterbury: O. LEHMANN-BROCKHAUS, Lateinische Schriftquellen zur Kunst in England, Wales und Schottland vom Jahr 901 bis zum Jahr 1307, 5 Bde., München 1955-60; zur Serienfertigung: D. KIMPEL, Le développement de la taille en série dans l'architecture médiévale et son rôle dans l'histoire économique, in: Bulletin Monumental 1977; zum Kölner Dom: A. WOLFF, Chronologie der ersten Bauzeit des Kölner Domes, in: Kölner Domblatt 1968; und zu den Versatzmarken: ders., 20. Dombaubericht, ibd. 1978; zu den Gravierungen: W. SCHÖLLER, Die Entwicklung der Architekturzeichnung in der Hochgotik, in: Dresdener Beiträge zur Geschichte der Technikwissenschaften 1994; zu den Reimser Palimpsesten: R. BRANNER, Drawings from a 13th Century Architects Shop: The Reims Palimpsest, in: Journal of the Society of Architectural Historians 1958; ST. MURRAY, The Gothic Facade Drawings in the Reims Palimpsest, in: Gesta 1978; zu Gautier de Varinfroy: P. KURMANN/D. V. WINTERFELD, Gautier de Varinfroy, ein Denkmalpfleger des 13. Jh., in: Festschrift von Simson, Berlin 1977; zur Notre-Dame in Paris: D. KIMPEL, Die Querhausarme von Notre-Dame zu Paris und ihre Skulpturen, Bonn 1971; zur Anonymität der Architekten: P. C. CLAUSSEN, Kathedralgotik und Anonymität 1130-1250, in: Wiener Jahrbuch für Kunstgeschichte 1993/94; zu den bautechnischen Mängeln in Köln: D. KIMPEL, Die Versatztechniken des Kölner Domchores, in: Kölner Domblatt 1979/80; zum Backsteinbau: Mittelalterliche Backsteinbaukunst, in: Wissenschaftliche Zeitschrift der Ernst-Moritz-Arndt-Universität Greifswald 1980; zum normannischen Burgenbau: G. FOURNIER, Le château dans la France médiévale, Paris 1978; zu den Kreuzfahrerburgen: W. MÜLLER-WIENER, Burgen der Kreuzritter, München/Berlin 1966; zum Burgenbauprogramm in Wales: A. J. TAYLOR, Castle Building in Thirteenth Century in Wales and Savoy, London (The British Academy) 1977; ders., The King's Works in Wales, London 1974; zu den Pfarrkirchen: K. J. PHILIPP, Pfarrkirchen – Funktion, Motivation, Architektur ..., Marburg 1987; zu den Bauhütten: B. SCHOCK-WERNER, Bauhütten und Baubetrieb der Spätgotik, in: Die Parler und der Schöne Stil 1350-1400, Ausst.-Kat. Köln 1978; zum Zunftwesen: J.-P. SOSSON, Structures associatives et réalités socio-économiques dans l'artisanat d'art et du bâtiment aux Pays-Bas (XIVe-XVe siècles), in: Nr. (6) Bd. I; zu Mailand: PH. BRAUNSTEIN, Les salaires sur les chantiers monumentaux du Milanais à la fin du XIVe siècle, in: Nr. (6) Bd. I; zum öffentlichen Bauwesen der südlichen Niederlande: J.-P. SOSSONS, Travaux publiques ..., in: Nr. (15); zur brabantschen Gotik: Keldermans - Een architectonisch netwerk in de Nederlanden, Ausst.-Kat. Bergen op Zoom, hrsg. v. J. H. VAN MOSSELVELD, s'-Gravenhage 1987; R. MEISCHKE, De gothische bouwtraditie, Amersfoort 1988.

Maria Andaloro

MONTECASSINO ERINNERUNGEN AN EINE VERLORENE BAUHÜTTE

«Haec Desiderii domus est patris acta labore / Forma materie rebus et arte placens»[1]: Wenn ein Mönch, ein Gläubiger oder ein Besucher das Atrium der Abteikirche von Montecassino betrat, wurde er von diesem Distichon empfangen, von diesem überdimensionalen Eintrittsbillett, das seine Blicke und seine Schritte begleitete. Den Bau von Desiderius, wie er in seiner ganzen Schönheit am Tag der Einweihung, an diesem 1. Oktober 1071[2], erschien, müssen wir unwiederbringlich als verloren betrachten. Das Erdbeben von 1349, die grundlegenden Veränderungen in der Zeit zwischen 1600 und 1700, die Bombenabwürfe im Mai 1944, der Wiederaufbau nach dem Krieg haben immer mehr die Charakteristika dieses Gebäudekomplexes «ut paradisus amoenus Eden»[3] reduziert, verändert und verzerrt. Trotzdem wird dieser außergewöhnlich durchgeistigte Ort, zu dem das Montecassino Desiderus' wurde, immer noch von vielen besucht, die ihn als unzerstörbaren Kreuzungspunkt betrachten: Im kulturellen Kontext in der 2. Hälfte des 11. Jahrhunderts geschah dies aufgrund des Verständnisses jener «Renovatio Ecclesiae primitivae formae», deren erster und vollendeter Ausdruck das Bauvorhaben von Desiderius war; in gleicher Weise stand Montecassino am Anfang einer Entwicklung, die hier so vielversprechend begonnen wurde. Man denke nur an den günstigen Umstand der Wiederverwendung antiker Materialien, an den Synkretismus der Stilmittel, und wie sehr der gesamte monumentale und künstlerische Aufbau mit ideologischem Gehalt durchdrungen war.

Wie diese Entwicklung verlief, wird von den Quellen erhellt, durch verschiedene Daten der Ausgrabungen, durch wenige Reliquien, die sich, mit Ausnahme des außergewöhnlichen Bücherbestands, auf die halb zerstörten Flügel der mit Goldintarsien versehenen Bronzetür beschränken; diese war von Desiderius 1066 in Konstantinopel bestellt worden, nachdem er an einem Tag des Jahres 1065 beim Anblick der Tür von der Kathedrale in Amalfi über die Maßen beeindruckt war, ebenso wie von den Marmorfragmenten des Portals und den wenigen Steinplatten des Fußbodens. Und in gleicher Weise nahm ihn eine Vorstellung gefangen: Auf diese weist uns die Widmung in einem Lektionar hin (c. 2r ms. Vat. lat 1202[4]), in dem Desiderius zu sehen ist, wie er dem heiligen Benedikt heilige Bücher und Bauwerke darbietet. Die Widmung stellt ein Zeugnis im wahrsten Sinne des Wortes dar, das wie alle gelungenen Zeugnisse farbenfroh und vielsagend ist.

Manchen Weggefährten kommt die Aufgabe und das Schicksal zu, unzertrennlich mit dem ideellen Wiederaufbau der Kathedrale verbunden zu sein: Vor allen anderen gilt dies für Leone Ostiense, dem genauen Erzähler der *Cronica monasterii Casinensis* in all den Jahren, denen unser Interesse gilt; dann taucht vor uns der elegant formulierende Alfano auf, der Verse für die Widmung der Kirche und der *Tituli* schuf, womit die monumentalen Unterschriften gemeint sind, die die Bilder und gemalten Geschichten kommentieren; und ebenso zu nennen ist Amato di Montecassino, der seine «Geschichte der Normannen» dem Abt Desiderius widmet. Später, im ersten Drittel des 16. Jahrhunderts, werden Antonio der Jüngere und Giovan Battista da Sangallo Zeichnungen des gesamten Klosterkomplexes (Uffizien 1276 Aceto) sowie der Basilika und der Gebäude, die unmittelbar daran angebaut waren (Uffizien 182 recto), erstellen. All diese Zeugnisse haben

uns wichtige sichtbare Spuren hinterlassen. Zu wertvollen Gefährten wurden auch Wissenschaftler wie Gattola, Schlosser, Scaccia Scarafoni, Giovannoni und besonders Willard und Conant, die mit ihren Untersuchungen gewissermaßen selbst zu Bewohnern der Abtei wurden; von diesen beiden Wissenschaftlern stammen auch zahlreiche Versuche, die Quellen zu interpretieren und sowohl das Kloster als auch die Kirche auf graphischer Ebene zu rekonstruieren. Zu guter Letzt ist auch Don Pantoni zu nennen, Mönch und Kenner seines Klosters, der die Ergebnisse der Ausgrabungen zu deuten versuchte, die man nach den Zerstörungen des letzten Krieges vornahm.[5]

Es geschah im neunten Jahr seiner Berufung als Abt, im März 1066, als Desiderius den Entschluß faßte, «a fundamentis» die Kirche von San Benedetto neu zu erbauen, da die bestehende ungeeignet war, «tam parvitate quam deformitate».[6] Man begann zunächst damit, die alte Basilika abzureißen und eine ebene Fläche auf der Anhöhe zu schaffen, um so ein sicheres Fundament für den neuen Bau zu gewährleisten; danach machte man sich daran, die verschiedenen Materialien zu beschaffen und zu erwerben. An dieser Stelle beginnt nun einer der wichtigsten Abschnitte dieses erzählenden Berichts, als nämlich Desiderius nach Rom aufbricht, wo er dank seiner Freundschaften und ohne auf die Ausgaben zu achten, «larga manu pecunias oportune dispensas»,[7] umfangreiches Material mit Hilfe von Spolien zusammenträgt: Säulen, Sockel, Kapitelle[8] und farbige Marmorplatten. Dieses Material sollte, soweit es möglich war, auf dem Wasserweg, auf Flüssen und über das Meer, nach Montecassino gebracht und zuletzt mühsam von Menschenhand getragen werden.[9] Die Arbeiten der Bauhütte, die in wenig mehr als fünf Jahren «peritissimis artificibus» vorangetrieben wurden, stellten sich beim Abschluß folgendermaßen dar: Ein basilikaler Bau mit drei Apsiden, dreischiffig und mit Querschiff, zu dem man über acht Stufen gelangte; die Kirche maß in ihrer Gesamtfläche 105 x 43 x 28 Ellen.[10] Zehn Säulen auf jeder Seite, die neun Ellen hoch waren, unterteilten die Schiffe voneinander; 21 breite Fenster öffneten sich an den Wänden des Hauptschiffes, zwei in der zentralen Apsis, sechs hohe Fenster und vier runde befanden sich im Mittelschiff; zehn Fenster auf jeder Seite gaben den Seitenschiffen Licht, die jeweils fünfzehn Ellen hoch waren. In der Rekonstruktion der Raumverteilung[11] ordnet Conant die 21 Fenster auf überzeugende Art und Weise an, indem er neun auf jeder Seite angibt und die verbleibenden auf der Fassade anordnet, wie wir es auch am Beispiel von Sant'Angelo in Formis erkennen können. Die Anordnung von länglichen und kreisförmigen Fenstern im Seitenschiff erscheint ebenfalls völlig überzeugend, auch verglichen mit den vorhandenen runden Fenstern, die sich auf der Ostseite des Querschiffs der Kathedrale von Salerno befinden; diese Fenster waren allerdings durch die Mosaikarbeiten Alfanos verdeckt worden und erst durch die Restaurierungsarbeiten wieder zutage getreten.[12] Im Lauf der Arbeiten war im Innern des Presbyteriums das Grabmal des heiligen Benedikt entdeckt worden, das mit einem Marmorsarkophag geschmückt war; dieser entsprach einer Länge von fünf Ellen und war quer angeordnet worden, von Norden nach Süden. Entsprechend den drei Apsiden wurden drei weitere Altäre aufgestellt; der zentrale Altar war Johannes dem Täufer,[13] der südliche der Heiligen Jungfrau und der nördliche dem heiligen Gregor gewidmet. Nach der Apsis auf der linken Seite folgte die Sakristei, an die Kirche waren zwei Kapellen angebaut, die dem heiligen Nikolaus und dem heiligen Bartholomäus gewidmet waren. Der Kirche war ein Atrium vorgebaut, das 77,5 x 57,5 x 15,5 Ellen maß; es war mit einem Portikus versehen, der auf der Längsseite aus acht und auf der kürzeren Seite aus vier Säulen bestand. An den Eckpunkten der Westseite erhoben sich zwei Oratorien, die den beiden Heiligen Peter und Michael geweiht waren. Die Vestibüle der Kirche und des Atriums waren von fünf Kreuzrippengewölben überdeckt.[14] In das Atrium gelangte man über eine Treppe aus 24 Marmorstufen. So sah also der architektonische Aspekt des Baus aus. Der fertige Bau war nun bereit, ausgeschmückt zu werden, um sich in einen lebendigen Organismus zu verwandeln, der seine liturgische Funktion erfüllte. «Legatos interea Costantinopolim ad locandos artifices destinat, peritos utique in arte musiaria et quadrataria.»[15] Dergestalt, mit einer sehr wichtigen Entscheidung, falls man sie einer Bewertung unterziehen möchte, beginnen die Seiten, die Leone Ostiense der Ausschmückung der Basilika widmet. Desiderius rekrutiert in Konstantinopel die Meister, die dazu ausersehen sind, die Mosaikarbeiten der Apsis, des Triumphbogens und im Vestibül ebenso wie die Fußböden auszuführen. Das *Chronicon* gibt zuverlässig Auskunft über den Zusammenhang von Ursachen und Folgen dieser Operation. Tatsache ist, daß man sich seit gut 500 Jahren im Abendland oder auch in Rom nicht mehr auf die Produktion solcher Mosaike verstand, die zu ihrer Zeit für die ersten monumentalen Heiligenbilder in den Apsiden der frühchristlichen Kirchen in Rom geschaffen wurden. Da Desiderius in seiner eigenen Kirche jene Verbindung von Mosaik und Bilddarstellung, die mittlerweile verlorengegangen war, wieder einführen wollte, blieb ihm nichts anderes übrig, als die Mosaikkünstler aus Byzanz hierherzurufen, wo, im Gegensatz zu Rom, die

Mosaikkunst keinen langen Einbrüchen unterworfen gewesen war. (Verluste gab es in Byzanz jedoch auch in der ikonoklastischen Zeit.) Zudem war es die bezeugte Absicht des Abts, die Wiedererstehung des Mosaiks in Nordwesteuropa zu begünstigen, indem er eine Schule schaffen wollte, wo die Kenntnisse und Erfahrungen der Künstler aus Konstantinopel den jungen Mönchen in Montecassino vermittelt werden konnten.

Die Präsenz von Künstlern aus Konstantinopel in Montecassino und die Entscheidung für die Mosaikdekoration waren Ereignisse von weitreichender Bedeutung und werden als solche von dem aufmerksamen Zeitzeugen, wie er sich uns in der Gestalt Alfanos zeigt, rezipiert: «Nec Hesperiae / sufficiunt satis artifices: / Thracia merce locatur ad haec; / his labor in vitrea potius / materia datur eximius.»[16] Alfano, der sich ebenso wie Leone Ostiense an der Spitze der byzantinischen Kolonie befindet, beschreibt den Verlust der Praxis, Mosaikarbeiten in den italienischen Städten auszuführen, seit gut eineinhalb Jahrhunderten[17], und sieht den Zuzug der Konstantinopler Künstler als Beginn einer neuen Entwicklung der Mosaikkunst, die «für lange Zeit nur im Ausland stattfand und nun wieder Teil unseres kulturellen Erbes ist».[18]

Die Mosaikarbeiten sind der Apsis, dem Triumphbogen und dem Vestibül vorbehalten, alle übrigen Wände des Gebäudes sind, ebenso wie die Wände des Atriums,[19] mit Fresken geschmückt, wo Szenen des Alten und des Neuen Testaments dargestellt sind. Der unterteilte Fußboden bekleidet die gesamte Fläche der Kirche sowie die Oratorien des heiligen Bartholomäus und des heiligen Nikolaus. Die Deckenbalken erstrahlen vor Farben und Figuren. Die Stirnseite des Chors, auf halber Höhe des Kirchenschiffs, zeigt vier große Marmorplatten, von denen eine aus Porphyr besteht und eine weitere in antikem Grün gehalten ist; alle anderen sind, ebenso wie die Umgrenzung des Chors, aus antikem Marmor. Mit wertvollem Marmor verkleidet sind auch die Stufen zum Altar. Die Fenster des Kirchenschiffs und des Querschiffs sind mit Glasfenstern versehen, während die Seitenschiffe von Stuckschranken umgeben sind.[20]

Das Gebäude wird mitsamt seiner Ausschmückung innerhalb von fünfeinhalb Jahren fertiggestellt, vom Frühjahr 1066 bis zum Herbst 1071. Am 1. Oktober zeigt sich «alles neu, solide, schön, und im wahrsten Sinne seinen verschiedenen Funktionen entsprechend».[21] Desiderius' Basilika ist vollendet und bereit, feierlich von Papst Alexander II., in Anwesenheit von zehn Erzbischöfen und 44 Bischöfen, die aus allen Regionen Mittel- und Süditaliens stammen, geweiht zu werden. Der langobardische Adel ist zahlreich und auf höchster Ebene vertreten: angefangen bei Richard, dem Fürsten von Capua, bis zu Gisolf, dem Fürsten von Salerno, und Landolf, dem Fürsten von Benevent. Auch die Normannen in ihrer Eigenschaft als neue Machthaber sind zahlreich vertreten. Abwesend – allerdings aus berechtigten Gründen – ist Robert Guiscard, der genau in diesen Tagen mit der Belagerung Palermos beschäftigt ist.

Am Tag der Einweihung strahlen die Kultgegenstände und der Altar vor Gold, werden die heiligen Paramente – Planeten, Chormäntel, Stolen – bewundert, die von unschätzbarem Wert[22] sind, sowie weitere Gegenstände der liturgischen Einrichtung, die später, ebenfalls durch das unablässige Bestreben Desiderius', hinzukommen. Direkt aus Konstantinopel, durch die Vermittlung des römischen Kaisers selbst, gelangt das *Antependium* nach Montecassino: Es ist aus Gold gearbeitet, mit Halbedelsteinen übersät und mit einer doppelten Reihe von Emailarbeiten versehen, von denen die eine Geschichten aus dem Evangelium und die andere die Wunder des heiligen Benedikt darstellt. Die komplexe Ikonostase, mit ihren Ikonen von verschiedenen, teilweise runden Formaten, die aus verschiedenen Materialien wie Silber und vergoldetem Silber gearbeitet, gemeißelt und bemalt sind, sind zwar auf den Seiten des *Chronicon* mit der Detailgenauigkeit eines Vergrößerungsglases beschrieben, lassen jedoch Fragen offen, was ihre Deutung und Zuordnung anbetrifft,[23] die ebenfalls, zumindest teilweise auf die «peritia Graeca» zurückzuführen ist. Von Künstlern aus Konstantinopel bemalt sind die fünf runden Ikonen, die sich zwischen den Säulen befinden; aus der Stadt am Bosporus gelangen 13 Ikonen aus vergoldetem Silber und in quadratischer Form hierher, die über dem Dachbalken angebracht werden; nach ihrem Vorbild werden drei weitere geschaffen, die jedoch von einheimischen Künstlern stammen. Geschenk eines Adligen aus Konstaninopel ist die runde Ikone, die aus ziseliertem und vergoldetem Silber gearbeitet ist, und deren Gegenstück eine zweite Ikone bildet, die den Platz am Cimborium des Altars einnimmt und das Werk von Schülern aus Montecassino ist. Zweifellos läßt sich besonders anhand der Ikonostase die Wechselbeziehung zwischen westlicher und östlicher Manier aufzeigen, zwischen der «magistra Latinitas» und der «peritia Graeca», die Desiderius bereits anhand der bildkünstlerischen Ausschmückung der Monumente in der Basilika vorantreibt. Diese erreicht ihre volle Ausprägung, aufgrund von ganz verschieden verlaufenden Entwicklungen, indem in Konstantinopel selbst Werke erworben werden, die er als Geschenk erhält oder von Konstantinopler Künstlern in Montecassino ausführen läßt; der Assimilierungsprozeß erfolgt dabei über die bewußte Herstellung von Kopien der

zeitgenössischen Vorbilder. Über die Arbeit nach diesen Beispielen vollzog sich der Übergang von Formen und Wissen zwischen Meistern und Schülern, wie uns Leone Ostiense mit seiner übertriebenen Genauigkeit zu berichten weiß. So wären wir also am Ende des Berichts darüber angelangt, wie die Abteikirche von Montecassino entworfen, begründet, ausgeschmückt, geweiht und schließlich mit liturgischen Gegenständen versehen wurde: Es ist ein erzählender Bericht, und keine Analyse oder authentische Betrachtung.

Das Beispiel von Montecassino ist sicherlich in jeder Hinsicht einmalig, indem es sich zwischen zwei antithetischen Polen hin- und herbewegt: Auf der einen Seite stehen wir dem totalen Verlust der Gebäude, ihrer Ausschmückung und Ausstattung gegenüber; gleichzeitig verfügen wir über eine große Anzahl von Quellen, darunter auch jenes *Chronicon,* das man ganz zutreffend als «einen der unschätzbaren Berichte über die Realisierung eines großen Bauprogramms, das uns aus der Zeit des Mittelalters erhalten ist»,[24] bezeichnet hat. Wenn man sich nun das Ziel setzt, die Dynamik der Bauhütte zu verfolgen, wird man unweigerlich auf Grenzen stoßen, auch wenn man auf der anderen Seite durch die Kenntnis der detaillierten Quellen für den Verlust der Gebäude entschädigt wird.

Unglücklicherweise ist mit der Zerstörung des Gebäudes auch all die Kenntnis abhanden gekommen, die man nur durch die Besichtigung, das Wissen um die Funktion eines Bauwerks, erlangen kann. Infolgedessen ist es nicht mehr möglich, eine Untersuchung darüber anzustellen, wie die bautechnischen Aspekte von Desiderius' Basilika funktionierten, ebenso wie uns nichts mehr über das Mauerwerk bekannt ist. Weder ist uns die Raumaufteilung bekannt noch die Dynamik, die mit dem Spiel des Lichts verbunden ist. Was die bildkünstlerische Ausschmückung anbetrifft, so können wir ebenfalls keine Aussage darüber machen, wie die Bilder angeordnet waren, wie die ikonographische Verbindung zwischen ihnen aussah, wie die technische und stilistische Beschaffenheit der Wand- und Bodenmosaike, der Wandmalereien, Gemälde, Silberreliefs aussah; es bleibt uns nur das Bedauern darüber, die Reihe der wahrscheinlich hervorragenden Emailarbeiten des Antependiums nicht mehr vor uns zu sehen, die aus Gold gearbeitet, mit wertvollen Steinen besetzt waren und Szenen aus dem Leben Christi und des heiligen Benedikts zeigten und vielleicht sogar an das goldene Altarbild des Sankt-Markus-Doms in Venedig erinnerten. Obwohl Leone Ostiense die Ikonostase so minutiös beschreibt, ist es ein nicht immer einfaches Unterfangen, vom geschriebenen Wort auf das tatsächliche Bild zu schließen. Die Ikonostase stellt sich als komplexer Organismus dar, der jedoch – wenn auch in «provinziellerer» Ausführung und in ärmerem Material (nämlich in Holz anstatt in Silber) – einen Niederschlag in der Dekoration der Kirche von Santa Maria in Valle Porclaneta bei Rosciolo[25] erkennen läßt.

Was die «Entschädigung» durch die ausführlichen Quellen anbetrifft, so besteht diese vor allem im Reichtum, in der Vertrauenswürdigkeit und der Vielfalt der Dokumente, die uns heute zur Verfügung stehen. Ihnen ist es zu verdanken, daß wir jede Phase der Entwicklung und Vollendung des Bauvorhabens nachvollziehen können, was uns eine Art theoretischer Rekonstruktion erlaubt, eine in abstrakten Begriffen durchgeführte Simulation von seltener Präzision. Die Lektüre der Quellen macht es auch möglich, den historischen, konzeptionellen und ideologischen Hintergrund des Gesamtprojekts zu rekonstruieren. Sie erlaubt uns, die Entstehung des Vorhabens ebenso wie seine Bedeutung und die übergreifenden Zusammenhänge zu analysieren, die daran abzulesen sind. Ebenso erhellen die Quellen die Gestalt des Protagonisten Desiderius sowie die Strategien, auf die er zurückgriff, um das Vorhaben und seine Funktion zu verwirklichen. Auch wenn die Abtei nicht mehr in ihrer tatsächlichen Beschaffenheit existiert und es uns daher verwehrt ist, Informationen über die Organisation der Bauhütte zu erhalten, über die ganze Skala, die die Eigentumsverhältnisse und die konkreten Arbeiten anbetrifft, so ist uns jedoch kein anderes Beispiel aus der mittelalterlichen Zeit erhalten, das mit ebensolcher Klarheit wie Montecassino auf den verschiedenen Ebenen der Intentionalität den gesamten Verlauf von der Entstehung bis zur Nutzung klar erhellt.

Eine Rekonstruktion der ganzen Operation, die der Bau von Montecassino darstellte, läßt einige herausragende Merkmale erkennen: Auffallend sind die Einheitlichkeit des Entwurfs und die schnelle Umsetzung; der Synkretismus der verschiedenen Stile und der künstlerischen Stilmittel, die starke ideologische Durchdringung des gesamten Projekts. Die schöpferische Gestalt von Desiderius war in ihren ganzen Absichten stark auf Innovation ausgerichtet. Ungewöhnlich ist ebenfalls die alles umfassende Planung des gesamten Vorhabens sowie sein ausgesprochen einheitlicher Charakter. Im eng begrenzten Zeitabschnitt von wenig mehr als fünfzehn Jahren werden die Strukturen des Gebäudes geschaffen, werden die Mosaikverkleidung und die bildkünstlerische Ausschmückung der Wände, des Dachgebälks fertiggestellt, wird der Fußboden vollendet, schafft man die liturgische Ausstattung und die Dekoration der Fenster und der Stuckgeländer an den Fenstern. Der Bestand an Büchern wird ausgebaut, überaus reichhaltig sind die Geschenke an Gefäßen

und liturgischen Paramenten. Das ganze Vorhaben erscheint noch ungewöhnlicher und komplexer, wenn man es mit der Entstehung der römischen Basiliken vergleicht, deren Bau meist sehr lange dauerte und deren Ausschmückung schrittweise und nicht einheitlich vor sich ging, die restauriert, verändert, verschönert oder manchmal einfach nur erhalten wurden. Eine außergewöhnliche Quelle dieser römischen Bauvorhaben ist das *Liber Pontificalis,* das minutiös die Entwicklung im Lauf der Jahrhunderte, von einem Papst zum nächsten, beschreibt.

Nach der Vollendung des Baus nimmt das Beispiel von Montecassino, auch was die genannten Gesichtspunkte anbetrifft, vorbildhaften Charakter an. Ganz sicher war Montecassino Vorbild beim Bau der Kathedrale von Salerno (1076–1085), die durch die Initiative des Erzbischofs Alfano entstand, der in der Zeit vor Desiderius Abt von Montecassino und später wichtigster Freund des Desiderius war. Finanziert wurde dieser Bau jedoch von Robert Guiscard. Zum Vorbild wird Montecassino auch, was die Erneuerung der römischen Basiliken anbetrifft: von San Clemente (entstanden in den ersten Jahrzehnten des 12. Jahrhunderts) bis zu Santa Maria in Trastevere (1140–1143); beispielhaft war es auch für die Bauten von Ruggero II. in Sizilien, von der *Cappella Palatina* in Palermo bis zur Kathedrale von Cefalù.

Trotz des einheitlichen und kompakten Charakters von Desiderius' Bauvorhaben muß auf verschiedene Aspekte hingewiesen werden: Dazu zählen der Reichtum und die Vielfalt der einzelnen Komponenten, die Bereitschaft, verschiedene künstlerische Erfahrungen unterschiedlichster Herkunft aufzunehmen, was durch das Miteinander von westlichen Künstlern und Konstantinopler Meistern geschah. Daraus folgt, daß in den letzten sechzig Jahren des 11. Jahrhunderts durch die Ankunft der Belegschaften aus Byzanz und die ununterbrochene Zufuhr von wertvollen Kultgegenständen in Montecassino ein überaus lebendiges, schöpferisches Ambiente entsteht, das die verschiedensten künstlerischen Ausdrucksformen annimmt. Es ist anzunehmen, daß man sich der grundlegenden Innovationen, deren Zeuge man war, durchaus bewußt war. Bereits bei der Einweihung der Kirche, als sich der Papst, 54 Erzbischöfe und Bischöfe sowie die besten Vertreter des normannischen und langobardischen Adels an jenem 1. Oktober 1071 in Montecassino aufhielten, rief das ganze Unternehmen ein stürmisches Echo hervor. Daneben stehen uns umfassende Quellen – von Alfano, Leone Ostiense, Amato di Montecassino – zur Verfügung, darüber hinaus gibt es entzifferbare Spuren, die die einzelnen Bereiche des Projekts glücklicherweise zurückließen: Ein Beispiel dafür ist die Verbreitung von mit Goldintarsien versehenen Bronzetüren in Süditalien, wie sie sich in der Basilika von San Paolo fuori le mura in Monte Sant'Angelo[26] befinden und bis Salerno zu finden sind; ebenso fand sowohl in Rom als auch in anderen Orten die Fußbodenverkleidung von Montecassino weite Verwendung.

Tragendes Element von Desiderius' Vorhaben ist der Synkretismus der verschiedenen künstlerischen Ausdrucksformen, die Verbindung der verschiedenen Kunstarten, die Vermischung zwischen der «magistra Latinitas», die auch in ihren weniger herausragenden Merkmalen erfaßt wird und die man bewußt hervorhebt, mit jener «peritia Graeca», deren Dominanz zwar unbestritten ist, der gleichzeitig die Aufgabe zufällt, die Entwicklung von verschiedenen Bereichen der «magistra Latinitas» anzuregen. Trotz der Einheitlichkeit des Bauvorhabens und seiner bereits erwähnten raschen Durchführung kann jedoch der synkretistische Charakter von Desiderius' Operation nicht verborgen bleiben, der später zum Modell wurde. Das Vorbild Montecassinos wird Planung und Organisation der Bauhütten der folgenden Zeit verändern, wie es sich zum Beispiel beim Bau der Kathedrale von Salerno und, mit ganz anderer Absicht und innerer Kohärenz, an der Bauhütte Ruggeros in Cefalù und in Palermo[27] zeigen wird. Es ist eben jener Ruggero II., der in der Gestalt Desiderius' seinen unumstrittenen Widerpart sieht. Und der Gestalt von Desiderius, der in jeder Hinsicht Auftraggeber des Projekts ist, müssen wir uns nun zuwenden. Wir wollen damit beginnen, ihn in der für ihn typischen Haltung zu sehen, in seiner Eigenschaft als zueignender Auftraggeber, wie er sowohl in der «Widmung» des erwähnten Lektionars (c. 2r, Vat. lat. 1202) zu sehen ist, als auch in der Apsis der Kirche von Sant' Angelo in Formis dargestellt wird. «Mit einer ikonographischen Konvention, wie sie hier zum ersten Mal auftaucht»,[28] sind in der «Widmung» des Lektionars die sichtbarsten und vielleicht wichtigsten Aktionen des bibliophilen Erbauers Desiderius aufgezeichnet. Aufrecht stehend bietet er als Lebender dem heiligen Benedikt «cum domibus miro plures … libros» an. Und während Bücher mit glänzenden roten und blauen Einbänden sorgsam zwischen dem Abt und dem Heiligen aufgehäuft sind, richten sich zwei Bauwerke mit basilikalem Aussehen, die mit Laubengängen und Glockentürmen versehen, fein und sorgsam ausgearbeitet sind, schlank und in kräftigen Farben, hinter Desiderius und dem heiligen Benedikt auf.

In der Kirche Sant'Angelo in Formis wird für den Betrachter zu Füßen der Apsis, zur Linken der Gruppe der drei Erzengel Gabriel, Michael und Uriel, die Figur des Abts Desiderius sichtbar, wie er zu Lebzeiten

– wie an dem quadratischen Heiligenschein zu erkennen ist – das Modell seiner Kirche darbietet. Zweifellos ist der Bezug zur Kirche Sant'Angelo in Formis beabsichtigt, die Richard, der Fürst von Capua und Graf von Antwerpen, im Jahr 1072 Desiderius übergab; dies erfolgte gerade vier Monate nach der Einweihung der Abteikirche von Montecassino, nach jenem 1. Oktober des Jahres 1071,[29] an der unter den hochgestellten Persönlichkeiten auch der Fürst von Capua teilnimmt. Trotzdem läßt der Vergleich zwischen dem gemalten Modell im Register von Sant'Angelo (mit der Szene, wie Richard die Kirche an Desiderius übergibt)[30] und dem Gebäude, wie es tatsächlich realisiert wurde, große Unterschiede erkennen, die vor allem den Portikus und den Glockenturm betreffen. Im gemalten Modell setzt sich der Portikus aus Rundbogen zusammen, während der damals existierende Portikus aus Spitzbogen bestand; die Säulen sind spiralförmig gezeichnet anstatt mit glattem Rumpf, der Glockenturm befindet sich auf der linken Seite, während er heute rechts steht. Im Miniaturmodell des Registers besteht der Portikus aus drei Bogen anstatt aus fünf. Aus bautechnischen Gründen kann man den realisierten Portikus auf einen Eingriff zurückführen, der einige Jahrzehnte nach Desiderius vorgenommen wurde;[31] auf der anderen Seite sind Form, Struktur und Bauweise des Glockenturms und des Portikus, wie sie das Modell in der Hand des Abts zeigt, identisch mit den Gebäudeteilen der Abteikirche, wie sie uns Leone Ostiense fotografisch genau beschreibt; und ebenso können wir die Gebäude in der hypothetischen Rekonstruktion von Willard-Conant und Conant erkennen.[32] Da Desiderius auf den Gemälden der Apsis als Lebender dargestellt wird, können wir daraus schließen, daß diese vor dem Jahr 1087, seinem Todesjahr, entstand. Die Inschrift auf dem Architrav der Tür verkündet uns: «Du wirst in den Himmel kommen, wenn du dich selbst erkennen wirst wie Desiderius, der erfüllt von göttlichem Geist das Gesetz beachtete und Gott einen Tempel erbaute, um ewige Belohnung dafür zu erhalten.»[33] Man kann folglich daraus schließen, daß Desiderius zu diesem Zeitpunkt nicht mehr unter den Lebenden weilte. Es ist daher relativ wahrscheinlich, daß der Portikus, der vermutlich vor dem heutigen existierte, zu den Teilen des Gebäudes gehörte, die nach 1087 fertiggestellt wurden; daraus folgt, daß das Modell, das Desiderius in der Hand hält, zwar die Kirche von Sant'Angelo darstellen soll, tatsächlich aber die Fassade von Montecassino zeigt. Diese konnte der Maler des Modells jedoch gar nicht vor Augen haben, da er zu jener Schule gehörte, die erst mit dem Bau Montecassinos im Schatten der Meister aus Konstantinopel entsteht. In Sant'Angelo in Formis übergibt Desiderius das Modell der Kirche dem Erzengel Michael, dem sie geweiht ist. Aber Desiderius fällt zweifellos die Aufgabe des *Concepteur* des Vorhabens zu, während Richard, der normannische Fürst von Capua und Graf von Antwerpen, der Geldgeber ist.[34] Ganz anders spielt Desiderius in Montecassino die Rolle des Planers und des Auftraggebers in jeder Hinsicht. Von den Gebäuden bis zu den Büchern – wie uns die Widmung im Lektionar zeigt – behauptet er seine Rolle als Protagonist, und zwar ohne jegliche Einschränkung in allen Bereichen des gesamten Bauvorhabens, dies gilt auch für die Dekoration und die Einrichtung. Es ist Desiderius, der beschließt, eine neue Kirche zu bauen, und er ist es, der entscheidet, wie sie aussehen soll, worin ihre Bedeutung besteht. Er begibt sich persönlich nach Rom, um larga manu das Spolienmaterial zusammenzutragen. Er läßt Künstler und Werke aus Konstantinopel kommen, aus jener Stadt, in die er im Jahr 1058 von Bari aus aufgebrochen war, als ihn der Tod von Papst Stefan X. zwang, nach Montecassino zurückzukehren. Desiderius ist mit der Stadt Rom wohlvertraut und hat häufig Gelegenheit, hierher zurückzukommen (es sei daran erinnert, daß er von 1059 an Kardinal einer Basilika war, die mit der der heiligen Cäcilie vergleichbar ist). Es mag wohl die Vorstellung von Rom als Ursprung der Christenheit gewesen sein, die seiner Bauhütte Gestalt verlieh. In jedem Fall zeigt er eine Affinität gegenüber der byzantinischen Kunst, die von wenigen, aber prägenden Erlebnissen bestimmt wurde. Als sich Desiderius zum Beispiel mit der Absicht, nach Konstantinopel zu reisen, in Bari aufhielt, konnte er sich eine Vorstellung von Werken wie den liturgischen Schriftrollen für das Exultet, die reich mit Illustrationen versehen waren, machen. In Amalfi, wohin sich Desiderius 1065 begibt, um Seidenstoffe, vielleicht auch mehrfädigen Purpurstoff zu erwerben, ist er begeistert von den mit Goldintarsien versehenen Bronzetüren des Doms, «Videns autem tunc portas aereas episcopii Amalfitani, cum valde placuissent oculis eius»;[35] und so beschließt er, für die Kirche von Montecassino eine ebensolche Tür herstellen zu lassen. Es ist dieses vorbehaltlose Gefallen, das auf Besitz ausgerichtet ist, das uns über Desiderius' Geschmack Auskunft gibt. Er neigt dazu, die Qualität der hervorragenden Arbeiten aus Byzanz um ihrer selbst willen zu schätzen, in Amalfi ist er in der glücklichen Lage, Werke zu bewundern, zu kaufen und ähnliche in Auftrag geben zu können. Seine Haltung, mit der er sich dieser Kunstwerke erfreut, ist noch völlig frei von programmatischer Konditionierung, die ihn später veranlassen wird, die «peritia Graeca» dem ideologischen Konzept einer «Renovatio Ecclesiae primitivae formae» zu unterwerfen. In der Zeit zwischen 1060 und 1070

56

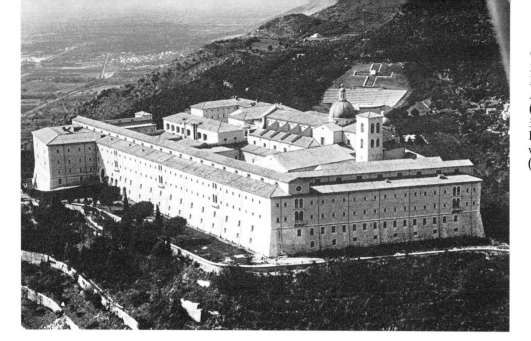

1. Montecassino. Abtei,
Gesamtansicht.
2. Montecassino. Abtei,
Rekonstruktion des
Aussehens um 1075
(aus Conant).
3. Montecassino. Abtei,
Plan der Bauphase zur Zeit
von Abt Desiderius
(aus Conant).

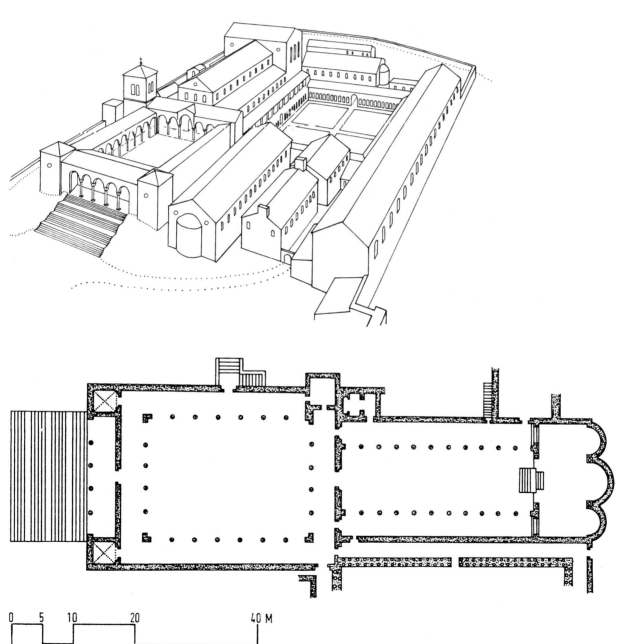

0 5 10 20 40 M

4. Montecassino. Abteimuseum, Steinplatte des zerstörten Fußbodens.

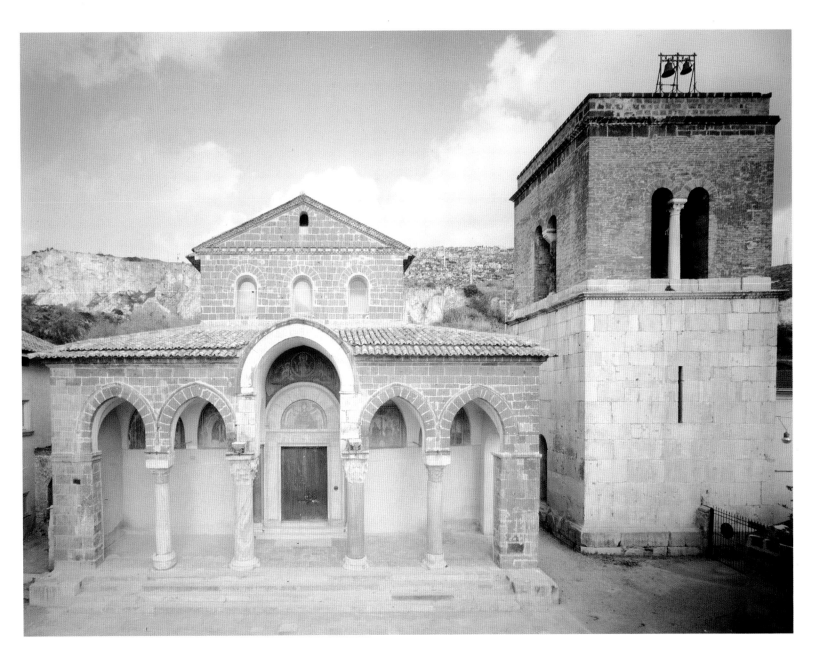

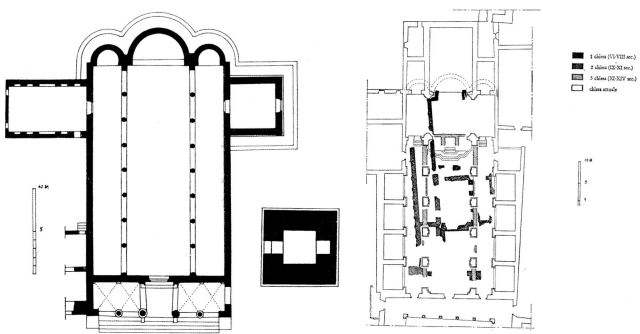

5. Sant'Angelo in Formis.
Basilika, Ansicht mit dem
Säulengang.
6. Sant'Angelo in Formis.
Basilika, Plan.

7. Montecassino. Abtei,
Überreste des Gebäudes
von Desiderius.

■ 1 chiesa (VI-VIII sec.)
▨ 2 chiesa (IX-XI sec.)
▧ 3 chiesa (XI-XIV sec.)
□ chiesa attuale

8.–10. Montecassino.
Abteimuseum, Türstürze
und Architraven des Portals
von Desiderius.

11. Sant'Angelo in Formis.
Basilika, Portal.

12. Montecassino.
Abteimuseum, Bronzetür,
*Abraham, Jakob, Jakobus und
Jesaja.*

Auf der nächsten
Doppelseite:
13. Sant'Angelo in Formis.
Basilika, Fresko der Apsis.

14. Sant'Angelo in Formis.
Basilika, Fresko der Apsis,
Ausschnitt, *Desiderius bietet
sein Modell der Kirche dar.*

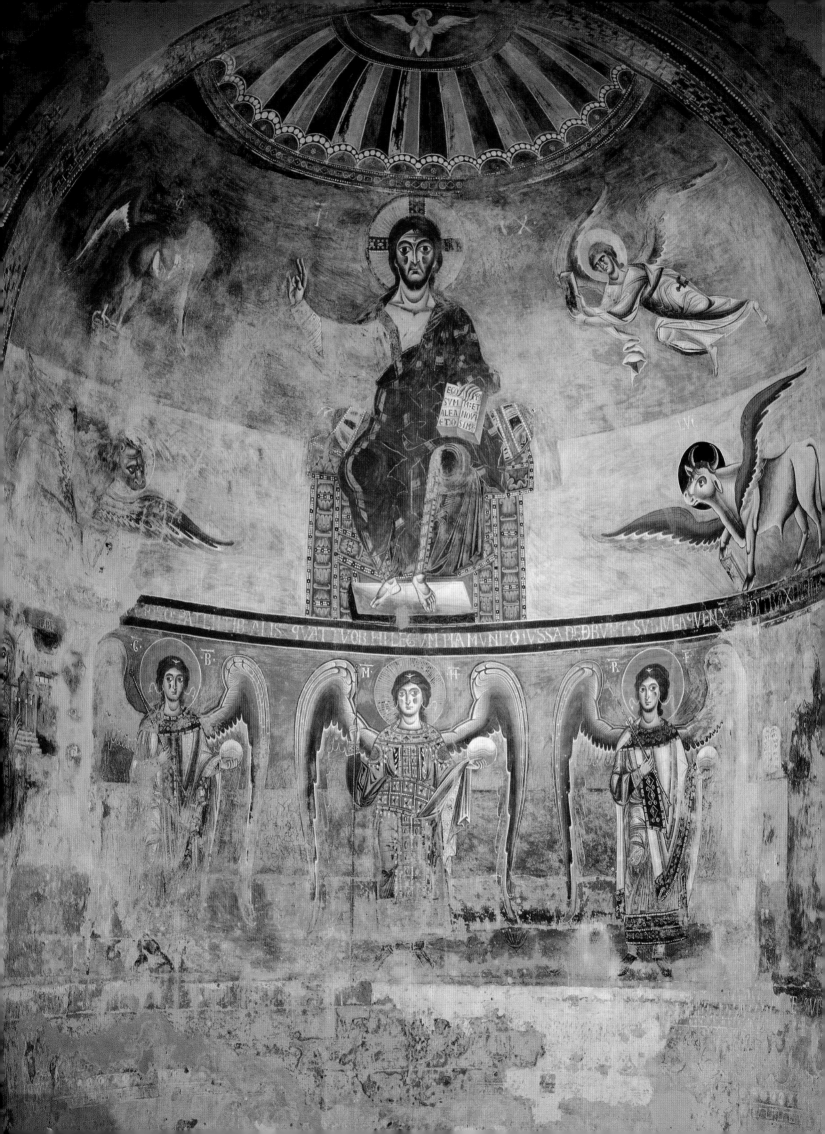

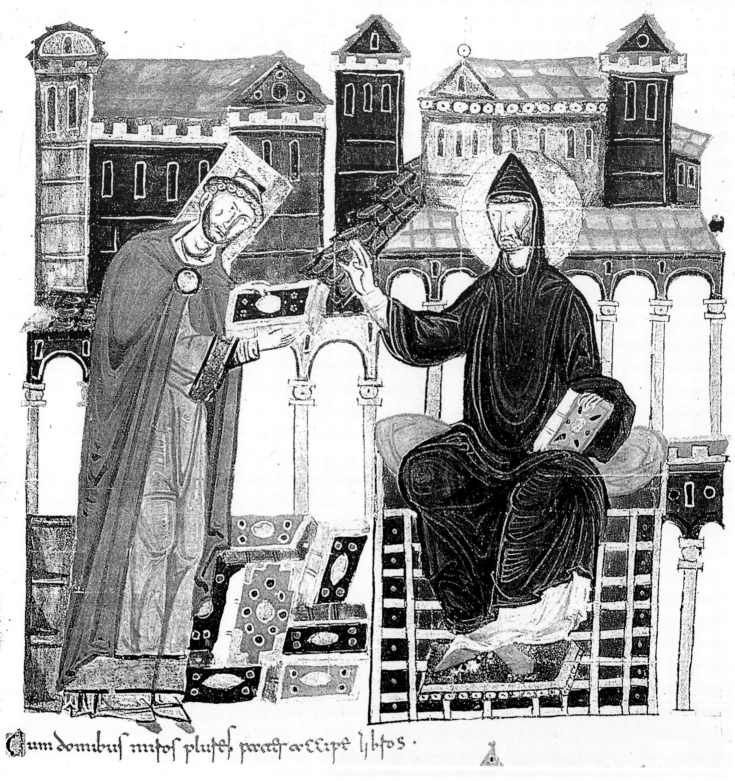

Cum dominus miros plutes prater accipe libros ·

15. Vatikanstadt.
Apostolische Bibliothek des
Vatikan, Lektionar, ms. Vat.
lat. 1202, fol. 2r, «Widmung».
*Der Abt Desiderius bietet dem
heiligen Benedikt heilige Bücher
und Gebäude dar.*
16. Regesten von Sant'Angelo
in Formis, *Richard, Fürst von
Capua, bietet dem Abt Desiderius
das Modell der Kirche dar.*

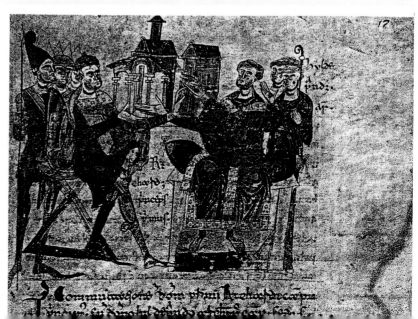

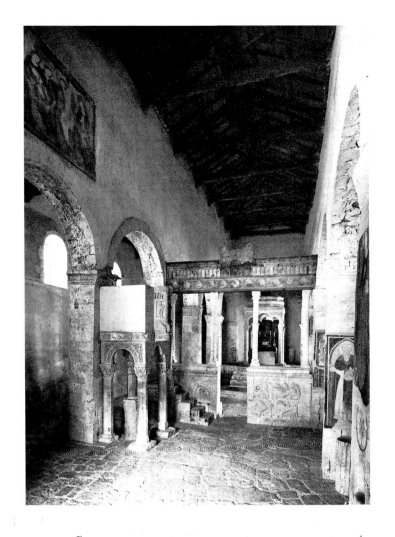

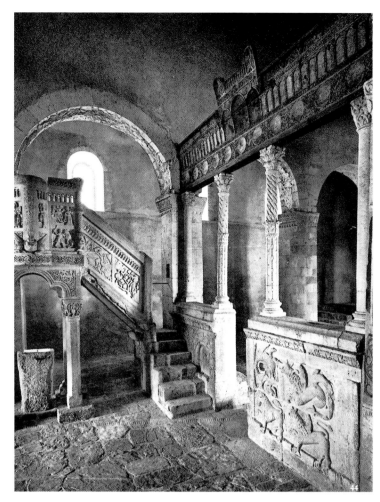

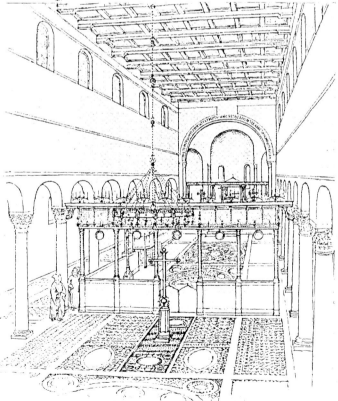

17. Rosciolo (L'Aquila).
Santa Maria in Valle
Porclaneta, Innenansicht.
18. Rosciolo (L'Aquila).
Santa Maria in Valle
Porclaneta, Ikonostase.
19. Montecassino. Abtei,
Rekonstruktion des
Innenraums (aus Conant).

muß Desiderius zwangsläufig einer Gestalt wie Alfano begegnen, mit dem er die Betrachtung des Gesamthorizonts der byzantinischen Kunst teilt. Alfano war der Freund, der die Monumente und die Kunst Konstantinopels aus eigener Anschauung kannte, da er sich im Jahr 1062 in der Stadt am Bosporus aufgehalten hatte. Von diesen Erfahrungen, die Alfano in Konstantinopel machte, ist wahrscheinlich eine Spur in der Rede zu erkennen, die er bei der Einweihung der Kirche hielt. Alfano ergeht sich in einem ganz unnötigen rhetorischen Impetus, als er, nachdem er sie mit dem berühmten Königspalast des Cyrus oder Salomons Tempel verglichen hat, zu der Behauptung vorwagt, daß «die Basilika der Hagia Sophia, die Justinian errichtet hatte, dir gerne gleichen würde».[36] Wichtig ist hier, daß er den ersten beiden Gebäuden eine mystische Dimension zuschreibt, während die «atria Iustiniana» völlig real ist, von der in Alfanos Augen die «vetustas», zusammen mit dem Bild ihrer Vortrefflichkeit, zurückgeblieben ist.

Wenn Desiderius in Montecassino der Initiator des gesamten Vorhabens ist, das vom Glauben an die «Renovatio Ecclesiae» durchdrungen ist, dann wird Alfano die Aufgabe zufallen, mit dem Mittel der Sprache diese Absicht voranzutreiben.

Die Art und Weise, mit der Desiderius seine Absichten verfolgt, indem er diese einem System von Zeichen im architektonischen und bildkünstlerischen Sinn unterwirft, sind uns größtenteils bekannt. Man kann sie anhand der Ikonographie der Basilika erkennen, die ganz bewußt den frühchristlichen Typus reproduziert und ihren Ursprung in der konstantinischen Zeit hat.[37] Der ikonographische Plan der Dekoration verbindet mehr oder weniger evident die Geschichten des Alten und des Neuen Testaments[38] mit den typischen römischen Elementen, nämlich der Mosaikdekoration in der Apsis und dem Triumphbogen und Fresken für die übrigen Gebäudeteile; die Verwendung des in Rom erworbenen Spolienmaterials ist stark ideologisch geprägt, wobei beachtet werden muß, daß Rom eine bedeutende Rolle beim Export von antikem Material spielte.[39] Auch auf einer anderen Ebene ist der Einfluß von römisch-abendländischer Tradition in Montecassino abzulesen: Sie betrifft das Bild und die damit verbundene Funktion. Das Bild ist Teil der Legende, es kommt ihm weitgehend eine erzählerische Funktion zu, ebenso ist es mit *tituli* versehen, die man als verbale Ausstattung des Bildes betrachten kann. Es handelt sich um Bildunterschriften von darstellenden Geschichten, die aus der römischen Tradition schöpfen. Alfano ist der Autor der *tituli.* Der gebildete Alfano ist es, der den programmatischen Vorgaben des Desiderius eine Sprache verleiht. Und dies ist besonders offensichtlich an der Inschrift «aureis litteris magnis», die Leone Ostiense zufolge um den kreisförmigen Verlauf des Triumphbogens angeordnet war[40]:

«Ut duce te patria iustis potiatur adepta,
Hinc Desiderius pater hanc tibi condidit aulam.»[41]

Das Distichon gibt entsprechend die Inschrift aus konstantinischer Zeit wieder, die sich auf dem Triumphbogen des Sankt-Peters-Doms im Vatikan befindet:

«Quod duce te mundus surrexit in astra triumphans,
Hanc Constantinus victor tibi condidit aulam.»[42]

Die Inschrift wurde von einem Mosaik begleitet, das Konstantin darstellte, wie er das Modell der Kirche Christus und dem heiligen Petrus übergibt, das bis zur Zerstörung des Bogens sichtbar war, als die alte Basilika dem neuen Petersdom weichen mußte.[43]

Aufgrund der Ähnlichkeit zwischen den beiden Inschriften und in der Geisteshaltung, die auch den Bau der Basilika S. Benedetto geprägt hat, läßt sich vermuten, daß auch der Triumphbogen von Montecassino mit einem Mosaik geschmückt war, wie uns Leone Ostiense bezeugt. Nach dem Vorbild des Modells im Vatikan und in Übereinstimmung mit der Widmung, die die Inschrift enthielt, muß hier Abt Desiderius abgebildet gewesen sein, wie er das Modell der neuen Basilika Christus und dem heiligen Benedikt übergibt. Eine offensichtliche ikonographische Verbindung läßt sich zu der Darstellung in der Apsis von Sant'Angelo in Formis herstellen, die hier noch den Erzengel Michael zeigt, dem die Kirche gewidmet ist.

In der langen Widmung, die sich zu Füßen der Apsis in der Kathedrale von Cefalù befindet, dem Bau, den Ruggero über allen anderen liebte, bezeichnet der König sich selbst als *structor.*[44] Ruggero nennt sich so aufgrund der von ihm begründeten Bauhütten, aber er zeigt sich nicht in der Haltung des Schenkenden, weder in Cefalù noch in der *Cappella Palatina.* Seinem Freund Alfano und Leone Ostiense überläßt er die Aufgabe, die sprachliche Botschaft zu übermitteln. Wenn wir die Definition, die sich Ruggero selbst als *structor* gibt, mit der Rolle des Desiderius als Auftraggeber verbinden, können wir uns das ganze Konzept und die Erfahrung vergegenwärtigen, die Desiderius und Ruggero über sich selbst vermitteln: In Wirklichkeit bietet Desiderius das Bild und Ruggero das Wort dar.

[1] «Dieses Haus ist Pater Desiderius zu verdanken und gefällt durch seine Form, seine Materialien und seine Kunst.» Es handelt sich um die Inschrift der Widmung, die den Versen 20-21 (von insgesamt 23) des «Versus de ecclesia sancti Baptistae Johannis in Casino» entspricht, die auf Seite 152 der Handschrift von Montecassino Nr. 280 aufgezeichnet sind, die die älteste und umfangreichste Sammlung der poetischen Schriften von Alfano I. enthält. Die Verse Alfanos bestehen aus einer Reihe von *tituli,* die sich auf verschiedene Bilddarstellungen im Innern der Kirche beziehen (auf die Apsis die Verse 1-2, auf den Triumphbogen die Verse 3-4), sowie die Verse 5-23, die die Szenen des Alten und Neuen Testaments im Atrium kommentieren (mit Ausnahme der genannten Verse 20-21); dazu siehe auch N. Acocella, La decorazione pittorica di Montecassino dalle didascalie di Alfano I. (sec. XI), Salerno 1966.

[2] Chronicon Monasterii Casinensis Leonis Marsicani et Petri diaconi chronica monasterii Casinensis, hrsg. v. W. Wattenbach (Tab. III-IV), pp. 551-884, Leonis Chronica a. 529-1075, 1090, 1094, pp. 574-727, Petri Chronicon a. 1075-1139, pp. 727-844, in: Monumenta Germaniae Historica …, hrsg. v. G. Mertz, Scriptorum Tomus VII, Hannoverae MDCCCXLVI. Im vorliegenden Beitrag wurde daraus zitiert, siehe jedoch auch die Chronica Monasterii Casinensis, hrsg. v. H. Hoffmann, Hannover 1980, pp. 719-720.

[3] ibd.

[4] Città del Vaticano, Biblioteca Apostolica Vaticana.

[5] G. Carbonara, Iussu Desiderii: Montecassino e l'architettura campano-abruzzese nell' undicesimo secolo, Rom 1979, mit Bibliographie.

[6] Chronica, III, pp. 717-718. In den Versen «de situ, constructione et renovatione Casinensis coenobii» zeichnet Alfano ein lebhaftes Bild des schlechten Zustands und des Verfalls, in dem sich alle Gebäudeteile befanden (vv. 105-1115) (Ed. Migne 1853; hier wird jedoch aus Acocella, op. cit. p. 301, zitiert). Um ein Bild der Bauhütte wiederzugeben, mußte zwangsläufig der Bericht des *Chronicon* wortwörtlich übersetzt werden, wobei jedoch auch die Verse Alfanos zur Einweihung der Basilika eine wichtige Quelle darstellen.

[7] Chronica, III, p. 717.

[8] Die «Lilia» im Originaltext werden als Kapitelle wiedergegeben oder auch «epistylia» genannt («Kapitelle» s. Carbonara, p. 52, «epistylia» im Chronicon).

[9] Auf das «römische» Spolienmaterial, das in der Abteikirche verwendet wurde, beziehen sich außer dem *Chronicon* auch die Verse Alfanos: «Marmoreo foris est lapide / inntus et ecclesiae paries / splendidus hic; tamen haud facile / ducta labore vel arte rudi / omnis ab Urbe columna fuit» (vv. 130-134).

[10] Jede Elle oder «cubitus» entspricht 0,444 Meter und der römischen Maßeinheit von 1,5 Fuß (Carbonara, op. cit. Anmerkung 19, p. 79).

[11] Ich beziehe mich hier auf die Ausgabe von Willard-Conant von 1935, die, was die genannten Aspekte anbetrifft, auch durch die spätere graphische Rekonstruktion von Conant (1942, 1959, 1971, 1976) nicht beeinflußt wird. Über die verschiedenen Ausgaben siehe G. Carbonara, Iussu Desiderii, Rom 1979, Anmerkung 65, p. 85.

[12] E. Kitzinger, The First Mosaic Decoration of Salerno Cathedral, im «Jahrbuch der österreichischen Byzantinistik», 1972, 21, pp. 149-162, Abb. 4-7.

[13] Der Altar, der Johannes dem Täufer gewidmet ist, und dessen Darstellung im Mosaik der mittleren Apsis (Chronicon, p. 718) weisen darauf hin, daß dem hl. Johannes das erste Oratorium geweiht war, bevor dieses im Lauf des 8. Jahrhunderts durch das Oratorium des hl. Benedikt ersetzt wurde. Im Chronikon taucht der Name des hl. Benedikt zum ersten Mal auf, als der Tod von Abt Ermeri (760), dem Nachfolger von Petronace, erwähnt wird.

[14] Carbonara, op. cit. p. 52. «Ante ingresum vero basilicae, nec non et ante introitum atrii, V desuper fornices, quos spiculos dicimus volvit», Chronicon, III, 26. Über die verschiedenen Interpretationen der *fornices spiculi* siehe Carbonara, op. cit. Anm. 58, p. 718.

[15] Chronicon, op. cit., p. 718.

[16] Versus, vv. 135-145. Die im Text zitierten Verse beziehen sich auf auf die italienische Übersetzung von Acocella: «... Die italienischen Erbauer erwiesen sich auf der Höhe der Aufgabe, aber auch byzantinische Künstler wurden deshalb gegen Bezahlung engagiert. Letztere wurden vorwiegend mit den wertvollen Mosaikarbeiten beauftragt ...»

[17] Versus, vv. 145-149. Als Dauer der Zeitspanne, in der keine Mosaikarbeiten entstanden sind, gibt das Chronicon über 500, Alfano 450 Jahre an. In der zweiten Hälfte des 1. Jahrhunderts, als Desiderius beschließt, bestimmte Stellen seiner Basilika mit Mosaikarbeiten auszuschmücken, wurde diese Kunst tatsächlich in Rom nicht ausgeübt. Es kann jedoch leicht nachgewiesen werden, daß die letzten Mosaike nicht fünf oder viereinhalb Jahrhunderte zurückliegen, sondern in die Zeit von Gregor IV. fallen, als die Apsis der wiedererrichteten Basilika von Sankt Markus geschaffen wurde. Wie läßt sich dies erklären? Als einfachen Fehler (den das Chronicon und die Verse Alfanos wiederholen), oder trifft die Ansicht Kitzingers zu, daß es sich hier um keinen Bezug zur Mosaikkunst im allgemeinen handelt, sondern um die Verbindung mit frühchristlichen Modellen, die bis zum 6. Jahrhundert bestimmend waren (E. Kitzinger, The First Mosaic Decoration of Salerno Cathedral, cit. pp. 142-162)?

[18] Versus, vv. 147-148: «... Peregrina diu res, modo nostra sed effitur.»

[19] Im Chronicon wird erwähnt, daß auch die Außenwand des Vestibüls und vor allem der Bogen mit Mosaiken geschmückt waren.

[20] Carbonara (op. cit., p. 48) übersetzt «gipseae» mit schmalen Steinplatten. Es sei daran erinnert, daß die Fassade mit Stuckarbeiten versehen war (totam basilicae faciem gipso vestiri), was auch Carbonara feststellt.

[21] Versus, vv. 174-175: «sunt nova, sunt bona, sunt solida, ad sua digna sat officia.»

[22] Ibd., vv. 160-167. Möglicherweise sind die von Alfano erwähnten heiligen Wandverkleidungen die «dona magnifica», die die Kaiserin Agnes, wie eine «hohe Königin von Saba», nach Montecassino bringen läßt: ein Planet, ein Baum, ein Amikt, zwei Pluvialen, ein großer Pallium, ein Evangelium mit wertvollem Einband und zwei Kandelabern (Chronicon, p. 722, Kap. 32).

[23] Siehe die Rekonstruktion der Ikonostase, die Kenneth J. Conant (Abb. 27 in Bloch, III) aufgestellt hat.

[24] H. Bloch, Le porte bronze di Montecassino e l'influsso della porta di Oderisio II sulle porte di San Clemente a Casauria e del duomo di Benevento, in: «Le porte di Bronzo dall'antichità al secolo XIII» (hrsg. v. S. Salomi), I, Rom 1990, p. 311.

[25] Bloch, op. cit., I, pp., 65-71, Abb. 28-29; M. Andaloro, Studi sull'arte medievale in Abruzzo (hrsg. v. Iole Carlettini, a.a. 1987,/ 1988-1988-1989, Università degli Studi G. D'Annunzio, Chieti), pp. 18-22, Abb. 36-43.

[26] G. Bertelli, La porta del santuario di S. Michele a Monte Sant'Angelo: aspetti e problemi, in: «Le porte di bronzo dall'antichità al secolo XIII» (hrsg. v. S. Salomi), Rom 1990, pp. 293-303.

[27] Über die Beschaffenheit des Synkretismus von Ruggero II und anderen Protagonisten der normannischen Dynastie möchte ich den Beitrag von M. Andaloro erwähnen, *ad vocem* Altavilla, Sicilia, in: Enciclopedia dell'Arte mediaevale (mit Bibl.); ebenf. B. Brenk, I Normanni, popolo d'Europa.

[28] G. Orofino, Montecassino in: «La pittura in Italia, L'Altomedioevo» (hrsg. v. C. Bertelli), Mailand 1994, p. 441.

[29] «Per idem tempus (Februar 1072) Richardus princeps per praeceptum obtulit beato Benedicto ecclesiam Sancti Angeli … Et quoniam locus idem valde amoenus et satis aptus monasterio erat, rogavit humiliter Desiderium ut pro amore suo specialiter inde studeret, quod et fecit … coepitque Desiderio illud aedificare ex integro tam speciose, tam spatiose, quemadmodum hodie cernitur», Chronica, III.

[30] Cfr. Abb. 15, p. 20, in: G. M. Jacobitti - S. Abita, La Basilica benedittina di Sant'Angelo in Formis, Neapel 1992.

[31] A. Thierry, in: «L'art dans l'Italie méridionale», überarbeitete Neuausgabe von Emile Bertaux, IV, Rom 1978, pp. 480-481; Jacobitti, op. cit. 1992, pp. 17-19.

[32] Willard-Conant 1935; Conant 1942, Conant 1949, Conant 1959, Restauration Studies, Taf. VIII A.; Conant, The Theophany in the History of Church Portal Design, in: «Gesta», XV (1976), 1-2, pp. 127-134, Abb. 3.

[33] Conscendens coelum site cognoveris ipsum / Ut Desiderius qui sacro flamine plenus / complendo legem deitati condidit cedem / ut capiet fructum qui finem nesciat ullum.

[34] Siehe F. de' Maffei, Sant'Angelo in Formis I. La data del complesso monastico e il committente nell' ambito del primo romanico campano, in: «Commentari», XXVII, 3-4, 1976, pp. 143-178.

Aufgrund einer im «Regestum S. Angeli in Formis» überlieferten Notiz ist die Autorin der Ansicht, daß der Auftraggeber nicht Desiderius ist, sondern Richard I., der 1078 stirbt und Vorfahre von Giordano und Richard II. ist, die die Verfasser des Dokuments sind. Trotzdem verfügen wir über ein unwiderlegbares Zeugnis, das auf Desiderius als Auftraggeber weist, nämlich seine Darstellung in der Apsis, ohne dadurch die Rolle des Geldgebers, die sehr wahrscheinlich dem Fürsten Richard zufiel, leugnen zu wollen. (M. Andaloro, Montecassino, Bisanzio e l'Occidente nell' XI e nel XII secolo - hrsg. von Maria Luigia Fobelli, Università degli Studi G. D'Annunzio, Chieti, Studienjahr 1985-1986, pp. 58-60.) Diesbezüglich sind sowohl eine Präzisierung als auch ein Zweifel notwendig. Das Pendant zur Figur Desiderius' stellt der hl. Benedikt dar. Die Figur Benedikts ist das Ergebnis einer neuen Darstellung, die in der 1. Hälfte des 14. Jahrhunderts von einem Künstler ausgeführt wurde, der mit den Neuerungen Giottos vertraut war. Das Bild ist als Fresko auf einer neuen Grundierung aufgetragen worden (nähere Untersuchungen wurden auf der Grundlage der unlängst erfolgten Restaurierung ausgeführt, cfr. Jacobitti-Abita, cit. Anm. 5, p. 50), wobei das vorher bestehende Bild nicht mehr untersucht werden kann. Folglich können wir nicht feststellen, ob der in «Giotto-Manier» ausgeführte heilige Benedikt einen anderen aus der Zeit Desiderius' ersetzte, oder ob es sich um eine ganz andere Darstellung handelte, was ebenfalls nicht auszuschließen ist. In diesem Fall könnte es sich anstatt um den Heiligen um den Fürsten von Capua handeln.

[35] Chronicon, p. 711.

[36] Versus vv. 185-186: «Atria Iustiniana situm / hunc sibi diligerent satius» in der Übersetzung von Acocella, op. cit.

[37] G. Carbonara, op. cit., pp. 47-62. Es gibt verschiedene Ansichten darüber, ob die paleochristlichen Formen von der karolingischen Kunst wiederaufgenommen wurde.

[38] Gemeint ist hier vor allem die «diversis tam veteris quam novi testamenti historiis» auf den Wänden des Atriums (Chronicon, p. 719), deren Verbindung untereinander dem Muster der römischen Ikonographie entspricht. Wenn, wie bezeugt ist, die Wände des Atriums (was jedoch nicht mit der römischen Tradition übereinstimmen würde) den Darstellungen aus dem Alten und Neuen Testament vorbehalten waren, so stellt sich die Frage, was, außer dekorativer Malerei, wie das Chronicon annehmen läßt («parietes quoque omnes pulchra satis colorum omnium varietate depinxit»), auf den Wänden der Kirchenschiffe dargestellt war (Chronicon, pp. 718-719).

[39] Außer den bekannten Fällen, zu denen auch der Erwerb von Säulen durch Otto I. für das Magdeburger Münster gehört (s. Carbonara, op. cit. p. 84, Anm. 55), möchte ich ebenfalls das «asco» des Abts Bono des Klosters San Michele in Borgo in Pisa erwähnen, der sich in der 1. Hälfte des 11. Jh. nach Rom begibt, um die zwölf Säulen zu erwerben, die für den Bau seiner Kirche notwendig sind (A. M. Ducci, Altomedioevo e preromanico: problemi critici e storicoartistici - Diss. im Studienjahr 1990-1993, Università degli Studi di Pisa, Fakultät f. Kunstgeschichte, p. 118).

[40] Als sichtbare Parallele sei hier die Inschrift auf dem Triumphbogen in San Paolo fuori le mura erwähnt, die auf die Mitte des 5. Jh. zurückgeht und vor dem Tod von Galla Placidia und nach dem Pontifikat von Leo dem Großen entstanden ist. Wie bekannt ist, sind die Inschrift und das Mosaik eine «Kopie» derjenigen, die im 19. Jh. zerstört wurden (M. Andaloro, Il Mosaico con la testa di Pietro: dalle Grotte Vaticane all'arco trionfale della basilica di San Paolo fuori le mura, in: «Fragmenta Picta», Katalog der Ausstellung, hrsg. v. M. Andaloro, A. Ghidoli, A. Iacobini, S. Romano, A. Tomei, Rom 1989, pp. 111–118, bes. p. 115).

[41] «Damit ich unter deiner Führung (des hl. Benedikt) jene himmlische Heimat erreichen kann, die den Gerechten gehört, deswegen hat Vater Desiderius für dich dieses Gebäude errichtet» (Chronicon, p. 718 und vv. 3–4 der «Versus de ecclesia sancti Baptistae …»).

[42] «Damit unter deiner Führung (des hl. Petrus) der geläuterte Konstantinus im Triumph in den Himmel gelangen möge, der siegreich dieses Gebäude begründet hat» (R. Krautheimer, Corpus Basilicarum Christianarum Romae, Bd. V, Città del Vaticano 1980, p. 177).

[43] «In ecclesia sancti Petri in frontispitio maiori arcus … Constantinus in musivo depictus literis aureis ostendens Salvatori et Beato Petro ecclesiam ipsam … sancti Petri» (Jacobacci, De Concilio Tractatus, Rom 1538, 783, zitiert nach Krautheimer, cit., p. 177).

[44] «Rogerius rex egregius plenis (plenus) pietatis / hoc sattuit templum motus zelo deitatis / hoc opibus ditat variis varioque decore / ornat magnificat in Salvatoris honore / ergo structori tanto Dalvator adesto / ut sibi submissos corde modesto: anno ab Incarnatione dni millesimo centesimo XLVIII indictione XI anno V regni eius XVIII hoc opus musei factum est» (O. Demus, The Mosaics of Norman Siciliy, London 1949, p. 6. M. Andaloro, *ad vocem* Cefalù, pittura e scultura, in: Enciclopedia medievale dell'Arte).

Fulvio Zuliani

DIE BAUHÜTTE DER SANKT-MARKUS-KIRCHE

Die erste dem heiligen Markus geweihte Kirche wurde im 9. Jahrhundert erbaut: Die Überlieferung berichtet, daß der Leichnam des Evangelisten im Jahr 828 vom ägyptischen Alexandria hierhergebracht wurde. Der Doge Giustiniano Partecipazio wies nach seinem Tod 829 testamentarisch seinem Bruder Giovanni die Aufgabe zu, eine Kirche zu errichten, wo die sterblichen Überreste des verehrten Heiligen aufbewahrt werden konnten, die sich damals noch in einer Kapelle des Dogenpalastes befanden. Die ältesten venezianischen Chroniken berichten, daß die Kirche 836 fertiggestellt war: Sie wurde an der Nordseite des Palastes errichtet, auf einem Gelände also, das dem Kloster San Zaccaria abgekauft worden war. Der genaue Platz ist ebenso wie die Anlage immer noch Gegenstand der wissenschaftlichen Diskussion.[1] Gesicherte archäologische Hinweise sind nicht überliefert, auch wenn die Funktion als Palastkapelle und die Bedeutung, den Leichnam eines Heiligen aufzunehmen, darauf schließen lassen, daß es sich um eine Krypta mit zentriertem Grundriß handelt, der auch beim Wiederaufbau im 11. Jahrhundert beibehalten wurde.

Diese erste dem heiligen Markus geweihte Kirche wurde 976 durch ein Feuer zerstört, das während eines Aufstands gegen den Dogen Pietro Candido ausgebrochen war. Die kurze Zeitdauer des Wiederaufbaus unter dem neuen Dogen Pietro Orseolo läßt vermuten, daß es sich tatsächlich nur um Restaurierungsarbeiten handelte, auch wenn die Einrichtung bei dieser Gelegenheit vollständig erneuert wurde.

Auf Initiative des Dogen Domenico Contarini (1043–1071) wurde das Gebäude von Grund auf neu errichtet: So entstand die sog. dritte Sankt-Markus-Kirche, mit deren Bauphasen wir uns nun beschäftigen wollen.

In der *Translatio Sancti Nicolai,* die zu Beginn des 12. Jahrhunderts im Kloster San Niccolò di Lido verfaßt wurde, berichtet ein kurzer Abschnitt von dem Wiederaufbau: «Regnante itaque Vitale Faletro veneticorum duce egregio consummata est Venetiae ecclesia evangelistae Marci, a Dominico Contareno duce nobillissimo fundata, consimili constructione artificiosa illi ecclesiae quae in honore duodecim Apostolorum Constantinopolis est constructa.» Die historischen und kulturellen Hintergründe des großangelegten Unterfangens sind hier genau bezeichnet: Begonnen unter dem Dogen Contarini (1063, wie die Chronik von Stefano Magno berichtet), mußte sich der Bau der Kirche im Jahr 1071, als der Doge starb, in einem fortgeschrittenen Stadium befunden haben. Der Doge Domenico Selvo (1071–1084) gibt die Ausschmückung in Auftrag, während der Doge Vitale Falier (1084–1096) das Gebäude schließlich vervollständigen läßt. 1094 werden die Reliquien des Heiligen in der Krypta aufgenommen und wird die Kirche feierlich geweiht.[2] Aber die *Translatio* liefert uns noch ein weiteres Detail: Die Kirche des heiligen Markus wird «consimili constructione artificiosa», wie die der zwölf Apostel in Konstantinopel, erbaut, einem Gebäude aus konstantinischer Zeit, das mit einem neuen Grundriß unter Kaiser Justinian wiederaufgebaut wurde und noch im 11. Jahrhundert, trotz gewisser Veränderungen, in dieser Gestalt erhalten ist. Bekanntlich wurde das *Apostoleion* nach der türkischen Eroberung zerstört, aber die historischen und archäologischen Untersuchungen der jüngsten Zeit haben voll und ganz diese Entstehung des Gebäudes bestätigt.

Funktion und Bedeutung des *Apostoleion* lassen es verständlich erscheinen, warum in Venedig ein architektonisches Modell übernommen wurde, das gar nicht aus neuerer Zeit stammte, sondern vor mehreren Jahrhunderten entstanden war: Die Apostelkirche in Konstantinopel ist ein bedeutendes *martyrium,* da es die wichtigsten Reliquien der Apostel aufbewahrt, und gleichzeitig ist es die Kirche des Kaiserhauses und kaiserliche Grabstätte. Mitte des 11. Jahrhunderts hat der noch junge venezianische Staat infolge seiner wirtschaftlichen und politischen Expansion eine einzigartige Vormachtstellung in Europa und im Mittelmeerraum erreicht. Auch wenn zu diesem Zeitpunkt noch ein rein formales Abhängigkeitsverhältnis mit dem Orient besteht, so hat Venedig bereits seinen vollen Autonomiestatus erreicht, allerdings noch im Bewußtsein der obskuren Wurzeln der eigenen Geschichte: Daher mag wohl das Bedürfnis entstanden sein, sich geschickt durch den Mythos einer Stadtgründung, die direkt auf den heiligen Markus zurückgeführt wurde, eine apostolische Vergangenheit zu schaffen. Denn offensichtlich wurde der Evangelist, der Jünger Petrus', zu den Aposteln hinzugerechnet. In dieser feierlichen Selbstdarstellung wollte man sich auf den frühchristlichen Ursprung zurückbeziehen, der gerade aufgrund seiner historisch nicht gesicherten Wurzeln eines bedeutsamen und demonstrativen Gestus bedurfte.[3]

So erklärt sich also, warum die Kirche der Zwölf Apostel, der ruhmreiche Aufbewahrungsort der Reliquien aus antiker Zeit, zum Vorbild erwählt wurde, und kein Gebäude der blühenden zeitgenössischen Architektur Konstantinopels. Wie auch Demus anführt, darf hierbei nicht vergessen werden, daß 1063, im Gründungsjahr der Kirche, auch Venedigs große Rivalin Pisa mit dem Bau einer eigenen Kathedrale begann. Stefano Magno, der Chronist des 16. Jahrhunderts, der sich der alten Quellen bedient, berichtet von einer bezeichnenden Anekdote, die ebenfalls die außerordentliche Bedeutung der Basilika erkennen läßt: Darin heißt es, daß die Venezianer vor die Wahl gestellt, einen Krieg zu führen oder eine Kirche zu bauen, sich für letzteres entschieden.

Die vom Dogen Contarini 1063 initiierte Bauhütte zählt zweifellos zu den grandiosesten Unterfangen des 11. Jahrhunderts, da man hier ein Bauvorhaben in Angriff nahm, das beispiellos für die Architektur der Zeit war. Auch verglichen mit der venezianischen Bautradition des Mittelalters wird das völlig Neue daran deutlich. Leider ist keine direkte Information über die Zusammensetzung der Bauhütte, ihre Arbeitsweise oder darüber, wie die Belegschaften rekrutiert wurden, erhalten geblieben. Alte venezianische Quellen, die jedoch nicht als ganz zuverlässig gelten, sprechen von einem byzantinischen Architekten, den man eigens aus Konstantinopel herbeirief. Die Literatur spricht einmal von byzantinischen Architekten und Belegschaften, dann wieder von Architekten und Baumeistern aus der Lombardei oder von beiden Möglichkeiten zusammen. Von den Mißverständnissen abgesehen, die immer dann entstehen können, wenn die moderne Bezeichnung des Architekten auf die Situation des frühen Mittelalters übertragen wird, kann man im Fall der Markus-Kirche lediglich aus den spezifischen Ausdrucksmitteln und Stilformen der Belegschaften Schlüsse auf ihren kulturellen Hintergrund ziehen: Die Kultur der Baumeister bedeutet in diesem Fall die Gesamtheit des angewandten technischen und bautechnischen Wissens. Das gilt sowohl für den Bau selbst als auch für seine Ausschmückung, da beides im Mittelalter durch eine strenge Aufgabenteilung der Belegschaften zum Instrument der professionellen Identifikation wurde. Angesichts der exakten Nachahmung des Grundrisses und der Struktur kann man sicher annehmen, daß direkte Informationen über das Vorbild mittels eines Modells nach Venedig gelangten, und zwar wahrscheinlich über einen «Architekten» aus Byzanz. Man kann jedoch von einer grundsätzlichen Dialektik zwischen ihm und den Belegschaften ausgehen sowie von der Tatsache, daß hier von allen Mitarbeitern eine Erfahrung gefordert war, die in jedem Fall über das gewöhnliche Wissen eines mittelalterlichen Baumeisters hinausging: Hier sollte nicht etwa eine byzantinische Kirche der Gegenwart nachgebaut werden, sondern ein jahrhundertealtes Bauwerk, das jedoch größer als dieses war und in seiner Technik viel komplexer als die Gebäude zur Zeit seines Vorbilds.

Das heutige Gebäude entspricht in seiner Anlage noch der Basilika aus der Zeit des Dogen Contarini. Die Veränderungen, die vom 12. Jahrhundert an begannen und die nicht nur die prächtige Mosaik- und Marmorverkleidung der Innen- und Außenwände betreffen, lassen nur schwer erkennen, wie die Architektur gegen Ende des 11. Jahrhunderts aussah. Daraus erklärt sich auch, warum aufgrund von unterschiedlichen Hypothesen die Forschung widersprüchliche Theorien über Entstehung und Bedeutung von wichtigen Teilen des Baus aufgestellt hat.[4] Der Chronist Stefano Magno berichtet, daß 1063 auch die Kapelle des heiligen Theodotus «zu Erde gemacht wurde», die ein paar Jahre älter als die Sankt-Markus-Kapelle war, «und eine Kirche ausschließlich zu Ehren des heiligen Markus begonnen wurde, die erste Kirche, die ganz aus Holz war». Auch wenn diese Quelle nicht immer ganz gesichert erschien und man zum Beispiel davon ausging,

daß das Gebäude bereits ein paar Jahre vor 1063 entstanden sein könnte, so scheint es zumindest zweifellos, daß die neue Kirche des Dogen Contarini wesentlich größer als die Kapelle des Dogen Partecipazio angelegt wurde.

Der *Naos,* der am ehesten auf die damalige Anlage schließen läßt, zeigt eine kreuzförmige Struktur, mit einem Querschiff, das kürzer und schmäler als die Längsseite und von fünf ungleichen Kuppeln übergeben ist: Die mittlere und die westliche Kuppel haben einen Durchmesser von dreizehn Metern, während die anderen einen Durchmesser von zehn bis elf Metern aufweisen. Die vier Kreuzarme sind dreischiffig, am Ende des östlichen Arms öffnen sich im Innern drei halbrunde Apsiden, während nach außen die mittlere Apsis polygonal ist und die kleineren von einer geraden Mauer abgeschlossen werden. Die weite Krypta, die sich unter dem Presbyterium befindet, wiederholt diese Anlage.

Das Modell des *Apostoleon,* der Apostelkirche in Konstantinopel, wird getreu nachgeahmt, jedoch mit veränderter Bedeutung. Identisch sind die Kuppeln mit Pendentif, die mächtigen Tonnengewölbe, die Unterteilung in Schiffe entsprechend der Kreuzarme, der in zwei Stockwerke gegliederte Aufriß mit Galerie, die deutlich hervorgehobene Struktur, die durch mächtige, vierteilige Stützpfeiler entsteht, die am Sockel und auf der Höhe der Galerie von breiten Übergängen abgesetzt werden. Der östliche Arm dagegen unterscheidet sich völlig vom Modell und zeigt drei parallel gebaute Apsiden und eine Krypta. Vor allem die Krypta läßt sich als deutlich nordeuropäisches Element erkennen. Einmalig und offensichtlich durch die Lage auf der Lagune bestimmt, ist die Erhebung des gesamten Baus auf einen breitangelegten Sockel, der die Ebene der Kirchenschiffe auf die des Atriums verlegt, das heute den westlichen Arm umgibt und sich wahrscheinlich auf die Westseite beschränkte.

Anders als auch in neueren Untersuchungen geäußert wurde, bin ich nicht der Ansicht, daß man aus dieser architektonischen Anlage bedeutsame Schlüsse auf die frühere Anlage ziehen kann. Die mächtigen Steinsockel der Pfeiler, die bei der von Forlati durchgeführten Ausgrabung (1950)[6] zutage kamen und auch in der Krypta zu sehen sind, stammen zweifellos nicht aus der Partecipazio-Kapelle und waren, verglichen mit dem derzeitigen Bau, wahrscheinlich auf einer höheren Ebene angeordnet. Es gilt als fast gesichert, daß die erste Kirche des heiligen Markus ein Holzgewölbe trug (von dem auch die Chronik von Stefano Magno berichtet). Ich stimme jedoch nicht mit der Hypothese von Dorigo[7] überein, der den Grundriß der Krypta mit der ersten Anlage der Kirche gleichsetzt, die angeblich einen kreuzförmigen Grundriß und eine Kuppel mit Tonnengewölbe zeigte. Die Krypta erscheint dagegen ganz homogen und stimmt mit den Außenlinien überein, die von den Sockeln der westlichen Pfeiler sowie den Mauern des angrenzenden Presbyteriums gebildet werden; dies wird auch, bis ins kleinste Detail, von der Nachbildung dieser Krypta bezeugt, die, obwohl sie unvollendet und teilweise zerstört ist, wahrscheinlich von denselben Baumeistern wenige Jahre später in der Kirche der heiligen Sofia in Padua[8] ausgeführt wurde. Vielleicht stellt lediglich die blinde rückwärtige Seite der Krypta, die damals erhalten und vollständig erneuert wurde, ein Überrest des frühen Baus dar. Indem man alle anderen Hypothesen beiseite läßt, die leicht widerlegt werden können[9], bleibt nur noch die Diskussion über die nördliche Stirnseite des Querschiffs offen, da die derzeitige Anlage (mit der Kapelle dei Mascoli, der Kapelle des heiligen Isidor und dem Manin-Bogen) nicht auf den Bau aus der Zeit des Dogen Contarini zurückzugehen scheint. Anders als Dorigo[10], der darin einen wichtigen Überrest der Kapelle des heiligen Theodotus erkennen will, scheint es mir naheliegender, eine Verbindung zu späteren Veränderungen zu sehen: Diese Bauteile könnten demnach Fragmente darstellen, die bei notwendigen Konsolidierungsarbeiten im 13. Jahrhundert entstanden sind, nachdem die Kuppel erhöht und mit Bleiplatten versehen wurde. Während der westliche Kreuzarm der Kirche von der oberen Ebene des Atriums umgeben und verstärkt wurde, wurde diese Stirnseite, ebenso wie die südliche, ihr entgegengesetzte (auf der sich heute die Reliquienkapelle und der Foscari-Korridor befinden), nach außen in keiner Weise abgestützt, so daß eine direkte Verstärkung des Mauerwerks notwendig war. Auch das Atrium wurde gegen Ende des 12. Jahrhunderts so stark verändert, daß seine ursprüngliche Gestalt nicht mehr zu erkennen ist. Demus[11] geht davon aus, daß das Atrium, verglichen mit dem Gesamtgebäude, ursprünglich nur ein überdimensionaler Narthex sein mußte, der wahrscheinlich auch auf der südlichen Seite von einer symmetrischen Exedra abgeschlossen wurde und derjenigen am nördlichen Ende genau gegenübergebaut war. Der Narthex müßte demzufolge zweistöckig gewesen sein: Das obere Stockwerk war mit den Galerien der Seitenschiffe verbunden, die begehbar und bis zum Beginn des 13. Jahrhunderts mit Holzfußböden versehen waren. Aber vor allem die durch Spitzbogen unterteilten Kuppeln des unteren Stockwerks und die Gesamtanlage des oberen Teils scheinen das Ergebnis von radikalen Veränderungen zu sein. In einem ersten Eingriff, der gleich nach der

Mitte des 12. Jahrhunderts vorgenommen wurde, öffnete man das mächtige Eingangsportal an der Südseite zum Ufer, das nun in einer zweistöckigen Struktur von Tonnengewölben versehen wurde, mit großen darunterliegenden Exedren. Das Portal wurde dann Anfang des 16. Jahrhunderts wieder geschlossen und in die Grabkapelle des Dogen Zen umgestaltet. Danach wurden die Überwölbungen des oberen Stockwerks angebracht sowie der nördliche Kreuzarm erbaut (der wahrscheinlich erst zur Zeit des Dogen Morosini fertiggestellt wurde, der 1253 starb). Darauf folgte der gesamte Bau des oberen Teils, wo bis zur Stirnseite der letzte Innenbogen mit einem grandiosen Tonnengewölbe versehen wurde, der das Atrium in einer einmaligen Struktur übergibt, die man als Schacht bezeichnet; ebenso wurde der übrige gesamte Raum mit Kuppeln überwölbt, die denjenigen des ersten Stockwerks entsprechen. Erst im 14. Jahrhundert wurde der südliche Arm des Atriums fertiggestellt, der nun den Portikus, der sich früher teilweise auf die kleine Piazza öffnete, in ein Baptisterium verwandelte.

Die Anlage der Sankt-Markus-Kirche läßt aufgrund der angewandten Stilmittel Hinweise auf den kulturellen Hintergrund ihres «Architekten» ebenso wie der hier beschäftigten Belegschaften zu. Das wahre Bild des Markus-Doms aus Contarinischer Zeit befindet sich heute jedoch fast völlig verborgen unter der luxuriösen Mosaik- und Marmorverkleidung. Die Ausschmückung mit Mosaiken war mit Sicherheit bereits im ursprünglichen Plan vorgesehen, wahrscheinlich erfolgte sie zur Zeit des Dogen Domenico Selvo (1071–1084). Zunächst war sie jedoch nur auf die Hauptapsis und das Presbyterium beschränkt sowie für die Exedra, die das Portal des Atriums umgibt, die zum *Naos* führt, wo sich die ältesten Mosaiken befinden. Im Lauf des 12. Jahrhunderts wird die Mosaikdekoration großzügig erweitert, und allmählich bedecken die Mosaiken alle höheren Teile der Basilika. Nach den Veränderungen des Atriums und der Außenwände werden im 13. Jahrhundert auch die Gewölbe und die Kuppeln des Atriums, ebenso wie die Lünetten der Hauptfassade, mit Mosaiken versehen. Wahrscheinlich begann man 1159 (einer Jahreszahl, die in einer Inschrift der Kapelle des heiligen Clemens erscheint)[13] mit der Marmorverkleidung der Innenwände, bis zum Balkon der Galerien; die Arbeiten wurden dann im 13. Jahrhundert im Atrium und an der Fassade fortgesetzt.

Heute zeigen lediglich die Ostseite der Hauptapsis an den höheren Teilen und das Innere der Krypta schlecht erhaltene Spuren des ursprünglichen Aussehens der Mauern. Jedoch ermöglichen es alte Zeichnungen und Fotografien, die anläßlich der vergangenen und neueren Restaurierungsarbeiten angefertigt wurden, unsere Kenntnisse über die ursprüngliche Architektur, wie sie unter dem heutigen Aussehen verborgen ist, zu erweitern. Gewisse Schlüsse kann man durchaus ziehen, auch wenn Eingriffe, die im 19. Jahrhundert mit den notwendigen Restaurierungsarbeiten der Fassade begannen, das Aussehen des Gebäudes veränderten und uns genaue Daten zur architektonischen Untersuchung fehlen.

Verglichen mit der Architektur der Zeit, sowohl der abendländischen als auch der byzantinischen, läßt die Markus-Kirche eine besonders fortschrittliche Bautechnik erkennen. Das Fundament besteht aus einem eng zusammengefügten Holzgerüst, das den schlammigen und instabilen Untergrund festigen sollte. Darauf wurden wiederum Eichenbohlen gelegt, die die großen quadratischen Steinblöcke aus Trachyt und Stein aus Istrien trugen, die wahrscheinlich römischen Bauten des Festlandes entnommen wurden.[14] Die letzte, höhere und regelmäßigere Steinschicht stellt die Grundlage dar, die heute völlig in der Erde liegt; sie ragt etwa zwanzig Zentimeter über dem Niveau hervor, das das umliegende Terrain gegen Ende des 16. Jahrhunderts hatte. Von hier aus begann der Bau, der ganz aus Ziegelsteinen bestand und sehr regelmäßige Reihen aus großen Steinen zeigte: Die Steine maßen 30 x 15 x 8 Zentimeter, zahlreiche zeigten auch das «römische» Maß von 44 x 30 x 8, die durch dünne Mörtelschichten verbunden waren. Eine raffinierte Technik wurde für die tragenden Wände und die Pfeiler angewandt, bei der man bewußt auf eine Bautechnik der Antike zurückgriff: Innerhalb der Ziegelsteineinfassungen wurde ein unregelmäßiges Konglomerat von Schotter und Steinsplittern angeordnet (das man wahrscheinlich von einer früheren Bauhütte übernommen hatte); das Ganze wurde durch Mörtel verbunden. In unregelmäßigen Abständen eingefügt wurden Eichenbohlen, die sich im Lauf der Jahrhunderte aufgelöst haben. Dieses System hat die Dauer des Baus zweifellos verkürzt und eine bemerkenswert flexible Arbeit der Bauhütte garantiert, hat jedoch auf der anderen Seite eine gefährlich instabile Grundstruktur geschaffen. Verschiedene Untersuchungen Forlatis[15] haben gezeigt, daß dieses Konglomerat im Lauf der Zeit weniger konsistent wurde und sich zusammenzog, so daß Lücken in den oberen Teilen der Pfeiler entstanden sind. Die halbkugelförmigen Kuppeln, die auf Pendentifs angeordnet waren und von Tonnengewölben abgestützt wurden, waren mit Kurtinen in horizontalen Ringen durchzogen. Wie bekannt ist, sind die heute sichtbaren Kuppelspitzen durch eine Veränderung im 13. Jahrhundert entstan-

den: Die ursprünglichen Gewölberücken, deren Struktur durch den allmählichen Bau der Mauerreihen entstanden ist, mußten von einer sehr dünnen Überdachung aus Holz oder vielleicht aus Blei bedeckt gewesen sein. Eine dicht beieinanderliegende Reihe von Bogenfenstern öffnete sich unterhalb jeder Kuppel. Vor jedem Fenster erhob sich ein Vorbau aus Ziegelstein mit Tonnengewölbe, dessen Vorderseite gekehlt und mit doppeltem Karnies versehen war, was ebenfalls an archaische byzantinische Modelle erinnert.[16]

Keines der auf dem Gebiet der Lagune oder in der näheren Umgebung erhaltenen Bauwerke aus dem 11. Jahrhundert zeigt eine ähnlich raffinierte Bautechnik oder vergleichbare Verwendung des Materials. Das beweist auch der Vergleich mit der Kathedrale von Torcello, mit der Kirche San Niccolò di Lido, die ebenso unter dem Dogen Contarini erbaut wurde, oder mit der Basilika von Aquileia, die der Patriarch Poppone errichten ließ. Die Bauhütte der Markus-Kirche mußte demnach einen Bau schaffen, der durch die technischen Anstrengungen Innovationen hervorbringen mußte, auch wenn sie im Grunde genommen noch aus der Tradition der Ziegelbauweise schöpfte, wie sie in der spätantiken Zeit im Gebiet der nördlichen Adria angewandt wurde. Aber auch dieser Umstand weist darauf hin, daß in der Bauhütte vor allem lokale Belegschaften tätig waren, denn auch in der Vorbereitung des Materials wurde keine der Techniken angewandt, wie sie in Konstantinopel und seinen Provinzen üblich waren. Die besonderen Merkmale dieser Architektur sind heute noch in den wenigen Teilen des Gebäudes erkennbar, die nicht verkleidet wurden, ebenso wie sich bezeichnende Elemente an den Außenmauern und anhand der neueren Dokumentation der Restaurierungsarbeiten erkennen lassen.

Auf der Ostseite erhebt sich nach außen, heute teilweise von neuen Konstruktionen verdeckt, die siebenseitige Hauptapsis, die deutlich in zwei Ebenen unterteilt ist. Der obere Teil läßt Raum für einen begehbaren Balkon, der die Verbindung mit den inneren Galerien ermöglicht und über die ganze Apsis verläuft. Der untere Teil ist auf einem erhöhten Fundament erbaut, über dem sich die Fenster der in ihrer Größe veränderten Krypta öffnen; er zeigt auf jeder Seite, außer der dem mittleren Fenster gegenüberliegenden, hohe halbkreisförmige Nischen; die Steine sind hier im Fischgratmuster in den Halbkalotten angeordnet und zeigen zudem eine komplexe Kehlung mit dreifachen Zwingen, wobei jeweils die mittlere von einem Karnies abgekantet ist. Im oberen Teil weisen die Nischen, die analog zu den tiefer liegenden angeordnet sind, eine noch raffiniertere Kehlung auf, nämlich eine Folge von Tori und Karniesen, die auf Steinsäulen herabfallen, die in die Kanten eingelassen sind. Die halbrunden Nischen mit Halbkalotten im Fischgratmuster sind eine Art Leitmotiv, das häufig, in verschiedener Größe, auf allen inneren und äußeren Oberflächen der Sankt-Markus-Kirche wiederholt wird und schließlich mit seiner ganzen Emphase in den drei großen Nischen im Innern der Hauptapsis auftaucht. Es ist ebenso in der Krypta zu finden, wo es in jüngster Zeit meisterhaft restauriert wurde.[17] Hier betonen, analog zum Presbyterium, drei Nischen den Kreis der Apsis, weitere Nischen befinden sich entlang den Außenmauern, die elegant die Linien der fallenden Gewölbe aufnehmen.[18] Trotz der Zerstörung, der die Ziegelsteine zum Teil ausgesetzt waren, können wir heute die Exaktheit dieser Bauweise bewundern, die die genaue Vorbereitung von konkaven Steinblöcken erforderte, die sich der Tiefe und der Wölbung der Nischen anpaßten. Auch im Innern des *Naos* waren die Wandoberflächen von zahlreichen dekorativen Elementen belebt, die sichtbar bleiben sollten, jedoch fatalerweise an den oberen Wandteilen von Mosaiken und an den unteren von Marmorverkleidungen überdeckt wurden und darauf hinweisen, daß dies ursprünglich nicht vorgesehen war. Auf der oberen Ebene zeigte die Vorderseite der Pfeiler hohe Blendarkaden, von denen sich steinerne Tori abhoben, und vor allem waren die Profile der großen Bogen mit streng dreifacher Kehlung gearbeitet, die aus einer Zwinge und einem Torus bestanden sowie einer weiteren Zwinge, die als Karnies gemeißelt war. Was den unteren Teil anbetrifft, so ist uns keine ausreichende Dokumentation überliefert; es gibt jedoch Hinweise, die bei Restaurierungsarbeiten zutage traten, daß sie mit ähnlichen Elementen versehen waren.

Die Fassade war, auch aufgrund der Wirkung auf das Stadtbild, mit besonderen Steinornamenten ausgestattet. Vor allem die drei Seiten des westlichen Gebäudeteils waren von Veränderungen, besonders im 13. Jahrhundert, betroffen: Es sind jedoch ausreichende Informationen darüber erhalten, wie die Steinwände unter der Marmorverkleidung beschaffen waren. Es handelt sich meist um indirekte Daten, die wir der knappen und teilweise mißverständlichen Dokumentation entnehmen können, die Meduna (1860–1877) über seine Restaurierungsarbeiten erstellte. Aufschlußreicher, da von Berchet und Cattaneo kommentiert, erscheinen dagegen die Ergebnisse der 1888 begonnenen Restaurierung der Hauptfassade sowie die von 1909 bis 1913 erfolgte Restaurierung am Portal von Sant'Alipio, und schließlich die Erkenntnisse aus neueren Eingriffen (unter der Leitung von Forlati, Scattolin und Vio).[20] Das reichste und detaillierteste Material ist aus einer

Restaurierung erhalten, die durch den schlechten statischen Zustand am nordwestlichen Eckpunkt der Basilika, am sog. Portal von Sant'Alipio, notwendig wurde. Dieses besteht aus einer beträchtlichen Anzahl von Zeichnungen, von Reliefs und Fotos, die im Archiv des Prokuratorenamts der Markus-Kirche aufbewahrt werden. Unter den zahlreichen Restaurierungsarbeiten sind diese zweifellos am besten dokumentiert.[21] Um das Mauerwerk zu sanieren und um die Ecksäulen zu verstärken, wurde bei dieser Gelegenheit die Marmorverkleidung der Wände abgelöst und bis zum Fundament gegraben. Auf einem im 13. Jahrhundert angebauten Teilstück von etwa einem Meter, das die Säulen stützen sollte, blieb die ursprüngliche Steinbedeckung erhalten. Sie wurde im oberen Teil stark zerstört, wo das Anbringen der Marmorplatten es notwendig machte, Teile der ursprünglichen Struktur weitgehend zu entfernen, vor allem diejenigen, die wie die mehrsäuligen Pfeiler zu weit herausragten. Erhalten wurden dabei lediglich Elemente, die Teil der Steinmauern selbst waren, wie Nischen und Tondi, die dem Anbringen der Marmorplatten nicht im Weg standen. So erschien das Portal von Sant'Alipio nicht wie heute aus geraden Steinblöcken geschaffen, sondern aus abgekanteten Steinen, mit zwei Nischen und zur Außenseite mit zahlreichen vertikalen Elementen versehen, mit Halbsäulen sowie polygonalen und trigonalen Halbpfeilern.

Diese reichten ursprünglich bis zur Spitze der Stützpfeiler an der Fassade. Nischen mit Halbkalotten, die im Fischgratmotiv gearbeitet waren und zu deren Seiten sich steinerne Halbsäulen mit Marmorkapitellen befanden, waren auf der Vorderseite der Eckpfeiler zu sehen; vier halbrunde Nischen betonten den ersten Bogen der Westfassade. Der obere Teil der Pfeiler war außerdem mit flachen Nischen ausgestattet, die denen innerhalb der Kirche entsprachen, sowie von marmornen Opferschalen, die von einem doppelten Kranz aus Ziegelsteinen geschmückt waren.

Außer der reichen Dokumentation über das Portal von Sant'Alipio steht uns eine Reihe von verschiedenen Daten zur Verfügung, die andere Teile der West-, Nord- und Südansicht betreffen. Miteinander verbunden ergeben sie eine zeichnerische Rekonstruktion im Maßstab 1:50 (wie von G. P. Trevisan ausgeführt wurde), die dazu neigt, die «offizielle» Ikonographie der Markus-Kirche aus Contarinischer Zeit zu ersetzen; sie besteht vor allem aus den weitverbreiteten und ziemlich ungenauen Tafeln, die von Pellanda erstellt wurden. Diese sind in dem Ende des 19. Jahrhunderts von Ongania herausgegebenen Band erhalten, auf den heute noch häufig Bezug genommen wird.[22] In unserer Rekonstruktion der Fassade gibt es deutliche Unterschiede zur Ansicht Pellandas (der nur die Daten der Ausgrabungen aus dem 19. Jahrhundert zur Verfügung hatte), dessen Kenntnisse auf die oberen Teile beschränkt waren. Der wichtigste Unterschied betrifft die Merkmale des Mauerwerks: Durch neuere Erkenntnisse ist eine einzigartige Dissymmetrie der Anlage erkennbar. Lediglich die äußeren, größeren Pfeiler waren im unteren Teil mit Nischen ausgestattet. Die mittleren, dünneren Pfeiler waren nur mit gekehlten Bündeln versehen, die die Vorderseite der Bogen abkanteten. Der erste Bogen, der dem Portal von Sant'Alipio entsprach, hatte die Form einer Exedra mit vier Nischen, während der zweite wahrscheinlich viereckig war. Von halbrundem Zuschnitt, vielleicht mit einer größeren Anzahl von Nischen an der Basis, mußte der mittlere Bogen sein, der von zwei wesentlich größeren Pfeilern umgeben war, die ebenfalls mit zwei Nischen versehen sind (wie sie auch in den Zeichnungen von Pellanda zu erkennen sind). In den Halbkalotten der Nischen kamen während der Restaurierungsarbeiten im 19. Jahrhundert Reste von Mosaiken zum Vorschein. Der vierte Bogen, der sich symmetrisch zum ersten befand, war ebenfalls von viereckigem Zuschnitt, während der letzte Bogen der Fassade, der im Innern zum großen Eingangssaal zur «Porta da Mar» ausgerichtet war, ein interessantes Problem aufwirft. Die Analyse aus dem 19. Jahrhundert, aufgrund von Teilen unterhalb der Marmorverkleidung, die auf Fotos und Aquarellen Pellandas überliefert sind, zeigt, daß auch dieser Bogen viereckig zugeschnitten war. Außerdem hat man zahlreiche Spuren des Mauerwerks aufgefunden, die zwar nicht identisch, aber doch anderen Teilen des Gebäudes ähnlich sind. Die Errichtung des Südportals stellt die erste wichtige Veränderung dar, die im Atrium vorgenommen wurde, da dieses zunächst nicht zugänglich war. Mit Sicherheit wurde diese Veränderung sehr früh, nach 1100 und vor 1150, vorgenommen, wie Demus nahelegt[23]: Aus den Steinverkleidungen können wir schließen, daß ursprünglich geplant war, diese mit Marmor zu überdecken, und zwar zu einer Zeit, als die Contarinischen Belegschaften noch in anderen Werkstätten der Lagune tätig waren. Aber der Bau von zwei mächtigen Tonnengewölben, die senkrecht zur Achse der Basilika standen, bestimmte sicher auch die vollständige Rekonstruktion des bestehenden Mauerumfangs, die vielleicht dem Bau der Nische in Richtung des Sant'Alipio-Portals entsprach. Im Hinblick auf die Fassade müßte also der Unterschied, den man zwischen dem ersten und den letzten Bogen der Fassade erkennt, im Zusammenhang mit dieser komplexen Konstruktionsweise stehen.

Für zahlreiche Elemente der Architektur, wie die Halbkalotten im Fischgratmotiv, die Sequenz von Zwingen in den Archivolten, die komplexe Kehlung der großen Bogen, gibt es Vorbilder in der byzantinischen Baukunst. In Venedig tauchen diese Motive ungewöhnlich häufig auf und sind vollständig weiterentwickelt und neu geschaffen. So taucht die Nische mit einer Trompe im Fischgratmotiv in der byzantinischen Architektur gelegentlich im 11. Jahrhundert nur bei der äußeren Ausschmückung auf: in Konstantinopel zum Beispiel bei der Klosterkirche des Pantocrator, Eski Imaret Camii, ebenso wie in den byzantinischen Provinzen, in Saloniki (Pantagia ton Chalkeon) und in Kiev (Cernigov), bei diesen Beispielen jedoch ohne die obsessive Wiederholung wie in der Markus-Kirche. An den komplexen Kehlungen der Bogen an der Fassade ist jedoch die Herkunft von byzantinischen Modellen, wie der Koimesis von Nicea[24], zu erkennen. In der Markus-Kirche finden sich so zahlreiche Tori und Kehlungen in den Steinwänden, daß eine Atmosphäre entsteht, die sich vollständig von den klaren byzantinischen Profilen unterscheidet. Es ist in der Tat die Konstruktionstechnik, die grundsätzlich von der byzantinischen abweicht: Auf der einen Seite gibt es das byzantinische System, wo sich Reihen von Ziegelsteinen mit Reihen aus Stein abwechseln bzw. Reihen von langen, dünnen Steinen mit Mörtelschichten. In Venedig finden wir dagegen, entsprechend der weströmischen Tradition, eine kompakte Folge von großen Steinquadern, deren Struktur von feinen Mörtelschichten durchbrochen wird. Auffallend ist die einzigartige Fähigkeit, die Steine an die verschiedenen baulichen Erfordernisse anzupassen, die an den deutlich sichtbaren Stellen konkav geformt sind oder konvex in den komplizierten Kehlungen der Archivolten. Die Fähigkeiten der Belegschaften scheinen sich hier also bewußt an diese Notwendigkeit anzupassen, was zu ganz eigenständigen Ergebnissen gegenüber dem byzantinischen Vorbild führt, so daß von der Bauhütte der «dritten» Markus-Kirche völlig neue Formen gefunden werden.[25] Die Eigenständigkeit, mit der diese Neuerungen ausgeführt werden, widerlegt einmal mehr die Hypothese, daß in Venedig byzantinische Baumeister am Werk waren. Wir müßten uns also erneut die Frage stellen, ob ein Architekt aus Byzanz die Bauhütte leitete und zum Vermittler dieser Stilmittel wurde. Verschiedene Vergleiche wurden zwischen der «dritten» Markus-Kirche und Bauwerken in Konstantinopel aufgestellt, von denen ein wenn auch heute zerstörtes Gebäude, das nur über die Dokumentation seiner Ausgrabung überliefert ist, sich dafür besonders anbietet:

Die Kirche San Giorgio dei Mangani in Konstantinopel befand sich im Stadtviertel, in dem auch das Arsenal untergebracht war (daher stammt die Bezeichnung *ton manganon*), und gehörte zum berühmtesten Kloster Konstantinopels im 11. Jahrhundert. Konstantin IX. Monomachus, der, wie Psello schreibt, mit seinem Kirchenbau der Hagia Sophia Konkurrenz schaffen wollte, gab enorme Summen für dessen Errichtung aus. Die Kirche entstand zum selben Zeitpunkt, als die Rechtsschule des Klosters gegründet wurde. Die völlig zerstörte Kirche wurde 1921–1923 von den Truppen der französischen Okkupation teilweise ausgegraben, was glücklicherweise unter der Leitung von Demangel und Mamboury geschah, von denen der 1939 veröffentliche Band über die Ergebnisse der Ausgrabung stammt.[26]

Das Gebäude war mit fünf Kuppeln versehen, einer Hauptkuppel sowie vier kleineren, die jedoch zerstört wurden (bekannt ist uns nur, daß die Hauptkuppel von Pfeilern mit abgerundeten Ecken gestützt wurde). Vor dem Narthex befand sich ein weiter Innenhof ohne Säulengang. Von einem Detail der Außenmauern an der Südseite dieses Hofs veröffentlichten Demangel und Mamboury ein Foto sowie ein Relief.[27] Es handelt sich hier um das einzige Beispiel der uns bekannten byzantinischen Architektur, wo ein Vergleich mit der Markus-Kirche eine große Ähnlichkeit der Motive erkennen läßt: Außer einer Nische taucht hier ein Stützpfeiler auf, der von halbrunden und dreieckigen Elementen gekehlt ist, die ebenso groß (wie man an der Zeichnung erkennen kann) und in analoger Ausführung in der Markus-Kirche auftauchen. Die angewandte Steintechnik der Belegschaften ist jedoch in Konstantinopel und Venedig verschieden. Falls wir den Mythos eines «byzantinischen Architekten» bei der Planung von San Marco aufrechterhalten wollen, der vielleicht zwischen 1042 und 1045, in der Anfangszeit des Bauvorhabens, hier tätig war, so wäre es eine logische Schlußfolgerung, daß es der Architekt von San Giorgio dei Mangani war. Man war häufig davon ausgegangen, daß San Marco von lombardischen Belegschaften ausgeführt worden war, möglicherweise unter einem byzantinischen Architekten. Aber auch wenn in der Bauhütte von San Marco keineswegs die Kenntnisse der abendländischen Architektur fehlen, wie vor allem auch am Bau der großen, in Schiffe unterteilten Krypta zu erkennen ist, so fehlen typische Elemente der lombardischen Architektur völlig. Die Hängebogen zum Beispiel, die unter der Wandverkleidung der Nordfassade zu sehen sind, gehören zu einem Teil des Atriums, das erst in der ersten Hälfte des 13. Jahrhunderts entstanden ist.[28] Vor allem die Wandnischen mit ihren komplexen Kehlungen erscheinen hier ganz anders als in der damaligen lombardischen Architektur.

Die völlig autonomen Stilmittel der Belegschaften sowie die Reife dieser Architektur zeigen sich auch daran, wie der bewußte Eklektizismus einzelner Stilmittel einer einheitlichen Bedeutung unterworfen ist, die das ganze Vorhaben beherrscht: Das Bauwerk sollte «antik» erscheinen und nicht den Vorgaben der zeitgenössischen nordwesteuropäischen oder byzantinischen Architektur unterworfen sein. Schließlich hatte man sich ein Bauwerk in Konstantinopel als Vorbild erwählt, das Jahrhunderte zuvor entstanden war, und sich für die freie Weiterentwicklung byzantinischer Stilmittel entschieden, was gelegentlich zu gewollten Assonanzen mit der spätantiken Architektur führte.

Die einheitliche figurative Darstellung, wie sie sich in der Bauhütte von San Marco entwickelt hatte, die zudem bei zahlreichen anderen Gebäuden der Lagune und des Festlands zu finden ist, wird von der Betrachtung der reichen ornamentalen Skulpturen bestätigt, wie sie eigens für San Marco geschaffen wurden und deren formale Merkmale mit der Architektur übereinstimmen.[29] In dem Bauwerk findet sich eine ungeheure Anzahl von Skulpturen, die gleichzeitig mit der Ausformung des Mauerwerks entstanden sind. Außer den Kapitellen der Kirchenschiffe, den Säulen an den Außenmauern wie auch in der Hauptapsis und der Fassade, wo unter der Verkleidung aus dem 13. Jahrhundert zahlreiche Skulpturen entdeckt worden sind, tauchen Hunderte von Metern lange Steinumfassungen auf, die ganz verschieden ausgeschmückt sind. Am typischsten ist die üppige Umrahmung von umgekehrten Akanthusblättern, die einheitlich die Widerlager der Gewölbe im oberen Stockwerk umrahmen, aber auch bei anderen Teilen des Innen- und Außenraums zu sehen sind. Dieses Motiv wird konstant für mehrere Jahrhunderte im Repertoire der venezianischen Belegschaften auftauchen und nicht nur bei der religiösen Architektur verwendet, sondern weitgehend auch bei privaten Bauten. Eine andere, häufig verwendete Fries-Art (wie zum Beispiel an den Balkonen der Galerien) zeigt ein klassisches Motiv von schmalen Palmen und Lotusblüten. Von besonderem Interesse sind die Friese und Kapitelle, deren Oberfläche mit Niello-Arbeiten geschmückt sind. Diese Art der Technik, die ihren Namen aus einer Verfahrensweise der Goldschmiedekunst bezieht, ist byzantinischen Ursprungs und war vor allem vom 10. Jahrhundert an in Griechenland weit verbreitet; von der Bauhütte San Marcos wird sie an die eigenen Erfordernisse angepaßt und schafft so eine Version, bei der der eingravierte Untergrund mit einer sehr dunklen Paste aufgefüllt wird, während die Formen an der Oberfläche sehr hell erscheinen (in der byzantinischen Kunst versuchte man oft den gegenteiligen Effekt zu erzielen). Mit verschiedenen ornamentalen Motiven erscheinen Niello-Arbeiten – von denen einige den Chorschranken der Galerie ähneln – bei den Kapitellen der Außenmauer des östlichen Kirchenarms, auf den Abaken der Kapitelle der Kirchenschiffe, in einer langen Reihe von Einrahmungen, die die Widerlager der Gewölbe im unteren Stockwerk hervorheben, auf dem Gesims der Chorschranken der Galerien und, in besonders raffinierter Ausführung, bei den Exedren, die das zentrale innere Portal schmücken.

Das Phänomen, das bei Bauwerken der Zeit häufig zu erkennen ist, nämlich die Wiederverwendung von antiken Kapitellen, taucht bei der Markus-Kirche aus Contarinischer Zeit nie auf, während bei den späteren Arbeiten im 13. Jahrhundert Dutzende von Kapitellen verwendet wurden, die man aus Konstantinopel importierte. Die Bauhütte produziert dagegen eine Reihe von Kapitellen, die programmatisch das antike Modell nachahmen, so daß man bei einigen sogar annahm, sie würden tatsächlich aus klassischer Zeit stammen. Das gilt für die prachtvollen korinthisierenden Kapitelle im inneren Säulengang und die kleine, aber bedeutsame Gruppe von Kapitellen mit dem Widdermotiv im westlichen Arm. Auch die im Innern besonders zahlreichen Kapitelle mit flach gearbeiteten Akanthusblättern, die innen wie außen zu finden sind, stellen eine exakte Kopie der Modelle des 5. und 6. Jahrhunderts dar; das gilt auch für die Kapitelle mit dem Füllhornmotiv, die sich an der Innenfassade befinden.

Der wertvollste gemeißelte Teil der Innenausstattung von San Marco, der meiner Ansicht nach um 1094 entstanden ist, sind die Steinplatten der Galerien. Schon Cattaneo[30] hatte entdeckt, daß die derzeitige Brüstung der Galerien bereits von der 1063 tätigen Bauhütte fertiggestellt wurde und im nördlichen Arm und im Querschiff weitgehend keinen Veränderungen unterworfen war. Hier muß vor allem das beträchtliche und keineswegs zufällige Vorhandensein von frühchristlichen Spolien betont werden, die sich an wichtigen Stellen befinden. Zahlreiche Chorschranken aus dem 5. und 6. Jahrhundert zeigen vor allem das Motiv des *Chrismos* mit Bändern und Kreuzen, ebenso tauchen zwei Sarkophagplatten aus dem 6. und 7. Jahrhundert auf. Es handelt sich hierbei offensichtlich um *exuviae,* die von Baukomplexen des Festlands hierher transportiert worden waren, wenn nicht aus Ravenna, so aus Griechenland. Auch die Repliken aus späterer Zeit (10.–11. Jahrhundert), einige davon sicher byzantinischen Ursprungs, gehören dazu, ebenso wie die Kopien der Contarinischen Bauhütte. Besondere Aufmerksamkeit verdient eine Gruppe von Chorschranken, die das

am sorgfältigsten gearbeitete Produkt der Contarinischen Belegschaften darstellen und gleichzeitig das deutlichste Indiz für diese besondere Wiederaufnahme der frühchristlichen Motive sind, die die Bauhütte beherrschen. Diese Motive sind vielfältig: Pfaue und angreifende Löwen, ein überladener Untergrund aus Pflanzen-, realen oder phantastischen Tierdarstellungen, die miteinander konkurrieren. Bei diesen Chorschranken wird die beabsichtigte Unbestimmtheit in bezug auf das antike Modell deutlich: Man greift auf das gesamte Erbe an bildlichen Darstellungen zurück, die die frühchristliche Kunst im Gebiet der oberen Adria, vor allem in Ravenna, zur Verfügung hatte; auch der direkte Rückbezug auf das klassische Erbe und klassizierende mazedonische Elfenbeinarbeiten fehlen nicht. Mit «antiken» Formen werden auch ikonographische Elemente verschiedener kultureller Konnotationen verkleidet, von den heraldischen Löwen partinisch-irakischen Ursprungs bis zu den Greifen und den exotischen, miteinander verschlungenen kämpfenden Tieren. Alle diese Motive werden nicht mit der strengen Beobachtung und dem abstrakten Schematismus der Quellen wiedergegeben, sondern in weicher und empfindsamer Modellierung, was auch den traditionellsten Elementen eine gewisse Ambiguität verleiht; das läßt sich zum Beispiel an der Stilisierung der Tierkörper erkennen oder an halbierten Akanthusblättern oder an den Abschlüssen mit Pflanzenmotiven. Grabar[31] hat den Vergleich mit byzantinischen Vorbildern des 11. Jahrhunderts, vor allem in den Provinzen, betont, und das nicht nur, was das raffinierte Repertoire frühchristlichen Ursprungs und die zoomorphen Motive anbetrifft: Das dekorative Konzept der Balustrade aus Contarinischer Zeit weist auf Vorbilder *in situ,* wie die gemeißelten Reliefs von San Luca in Focide oder die Kirche der heiligen Sofia in Kiev. Meiner Ansicht nach bestätigt der notwendige und korrekte Vergleich mit dem byzantinischen Modell noch einmal mehr, wie die Eigenständigkeit der Contarinischen Bauhütte im Bereich der architektonischen Motive die Vorbilder, auf die sie zurückgreift, in einer heterogenen stilistischen Ausführung wiedergibt. Die gleichen Stilelemente erscheinen außer bei den bereits erwähnten Reliefs und Kapitellen auch an zahlreichen Teilen, die alle auf die Contarinische Bauhütte zurückgehen: Als wichtigste seien hier das Pfauenrelief auf der Rampe der südlichen Chorschranke genannt, die eleganten Platten der Geländer, die sich im Atrium vor den Grabstätten von Vitale Falier und Felicita Michiel befinden, die reiche Dekoration des Sockels des Presbyteriums. Auch die bekannten Opferschalen, die sich heute auf der nördlichen Fassade befinden, wo man sie im 13. Jahrhundert anbrachte[32], gehören meiner Ansicht nach zu dieser Gruppe.

Buchwald[33] hat eine Klassifizierung der verschiedenen Ausführenden zu erstellen versucht, die an der insgesamt einheitlichen Vollendung der Chorschranken auf den Galerien beteiligt waren, sowie der übrigen erratischen Reliefs: Auf diese Weise hat er einen «Peacock Master» identifiziert, der die raffinierteste Gruppe geschaffen hat, sowie eine Reihe von verschiedenen Mitarbeitern, denen die geringere technische Fertigkeit oder archaisierende Stilelemente anzumerken sind. Eine derartige Akribie mag übertrieben sein, auch in Anbetracht der besonderen Modalität bei der Ausführung dieses Materials innerhalb einer mittelalterlichen Bauhütte, über die wir außerdem wenige Informationen besitzen. Wenn man jedoch von der Homogenität des Repertoires ausgeht, kann es durchaus nützlich sein, Unterschiede festzustellen, die aufgrund der Ausführung und der Ikonographie erkennbar sind.

Was die Chronologie der Bauphasen anbetrifft, so muß das Gebäude 1071, als der Doge Contarini starb, zumindest in seinen Grundstrukturen fertiggestellt gewesen sein, da der neue Doge Domenico Selvo in der Kirche feierlich eingesetzt wurde. Auf der Innenfassade befand sich im Atrium folgende, heute verlorene Inschrift (die aber im 16. Jahrhundert von Sansovino noch entziffert wurde): «Anno milleno transacto bisque trigeno / desuper undecimo fuit facta primo.»[34] Man könnte annehmen, daß acht Jahre ein zu kurzer Zeitraum für ein Vorhaben von solcher Komplexität sind, wenn man es mit anderen berühmten mittelalterlichen Bauhütten vergleicht, die jahrzehntelang, wenn nicht gar jahrhundertelang tätig waren. Aus diesem Grund haben einige Wissenschaftler den Beginn der Arbeiten vorverlegt und gingen nicht vom Jahr 1063 aus, das in den Quellen genannt wird. Auf der anderen Seite müssen die enormen finanziellen Mittel für den Bau einer Basilika, die zur Staatskirche bestimmt war, von Anfang an gesichert gewesen sein (was auch die bereits zitierte Anekdote aus der Chronik des Stefano Magno beweist). Auch das Mauerwerk läßt keine Schlüsse auf Unterbrechungen und Verlangsamungen zu, die architektonische Ausführung erscheint durchgehend homogen, ohne bedeutsame Veränderungen. Das bedeutet, daß auch die gemeißelte Ausschmückung angesichts des inneren Zusammenhangs mit der architektonischen Struktur bereits in der ersten Bauphase geplant gewesen sein muß. Zu den Teilen, die nach 1071 fertiggestellt wurden, gehören das Atrium und die Westfassade, da die Mauern hier (wie um das Portal des Sant'Alipio) reicher und ausladender als in der Apsis erscheinen, wo die Arbeiten mit Sicherheit begonnen hatten. Anders als in jüngster Zeit vermutet wurde[35],

bin ich jedoch nicht der Ansicht, daß diese Arbeiten im 12. Jahrhundert entstanden: Die Markus-Kirche konnte nicht über einen längeren Zeitraum ohne Narthex bleiben, einer Struktur, die voller praktischer und symbolischer Bedeutungen innerhalb der venezianischen Staatsliturgie war. Auch die Apostelkirche und vergleichbare byzantinische Bauwerke besaßen mehr oder weniger entwickelte Atrien. Die Annahme erscheint problematisch, daß das Atrium im Hinblick auf eine wichtige Veränderung, nämlich die Öffnung der «Porta da Mar» Richtung Süden im 12. Jahrhundert, geplant worden war. Man kann daraus schließen, daß in der Zeit zwischen 1071 und 1094 nicht nur der westliche Teil fertiggestellt wurde, sondern man sich vor allem der Dekoration und der Ausstattung widmete, den ersten Wandmosaiken zum Beispiel und den breitangelegten Bodenmosaiken.

Die Bauhütte der «dritten» Markus-Kirche stellt sich als Brutstätte ungewöhnlicher Erfahrungen dar: Das architektonische Projekt ist für sich genommen bereits ungewöhnlich, da es strukturelle und planimetrische Stilmittel aufnimmt, die seit Jahrhunderten in der byzantinischen Architektur nicht mehr gebräuchlich sind. In Venedig wird wahrscheinlich ein «Architekt» aus Konstantinopel beauftragt, der eine ungewöhnliche Entwicklung von technischen und stilistischen Innovationen von einer wahrscheinlich lokalen Belegschaft verlangt. Diese erweist sich als Erbe einer Bautradition, die im Gebiet der oberen Adria verwurzelt ist und bis in frühchristliche Zeit zurückgeht. Von dieser Belegschaft werden spezifische architektonische Stilmittel erarbeitet, die in ihren äußeren, stilistisch-technischen Merkmalen und ihren Ausdrucksformen wohldefiniert sind und deren Entwicklung und jähen Niedergang wir um die Mitte des 12. Jahrhunderts anhand von Ausführungen beobachten können, die es aufgrund ihrer zeitlichen Datierung möglich machen, auch eine Chronologie für die Arbeiten an der Markus-Kirche aufzustellen. Auch wenn keine der zahlreichen venezianischen Kirchen, die uns aus den Quellen bekannt sind, in ihrer ursprünglichen Form erhalten ist, existieren außerhalb Venedigs verschiedene Gebäude, an denen wir den Einfluß der Belegschaften erkennen können, die sich in diesen Jahren in Venedig herangebildet hatten. Dies gilt für die Kathedrale von Santa Maria in Jesolo, von der heute leider nur noch spärliche Überreste erhalten sind (sie war wahrscheinlich als erste außerhalb Venedigs von der Contarinischen Belegschaft um 1100 erbaut worden), und für die Kirche der heiligen Sofia in Padua, die ein wahres architektonisches Puzzle darstellt (entstanden zwischen dem Ende des 11. Jahrhunderts und den ersten Jahrzehnten des folgenden), sowie für die prächtige Kirche von Santa Maria und Donato in Murano (fertiggestellt um 1140). Sie war das letzte Bauvorhaben dieser wichtigen architektonischen Tradition; die Außenseite der Apsis ist mit ihrer prächtigen Verkleidung keine Transkription von romanischen Motiven, wie teilweise behauptet wurde, sondern eine um Farben bereicherte Interpretation der Apsis von San Marco, die auf redundante Weise die dekorativen Elemente wiederholt, ebenfalls eine obere Galerie zeigt und die von Säulen getragenen Arkaden nach außen verlagert und die raffinierte Kehlung der Archivolten wiederholt.[36]

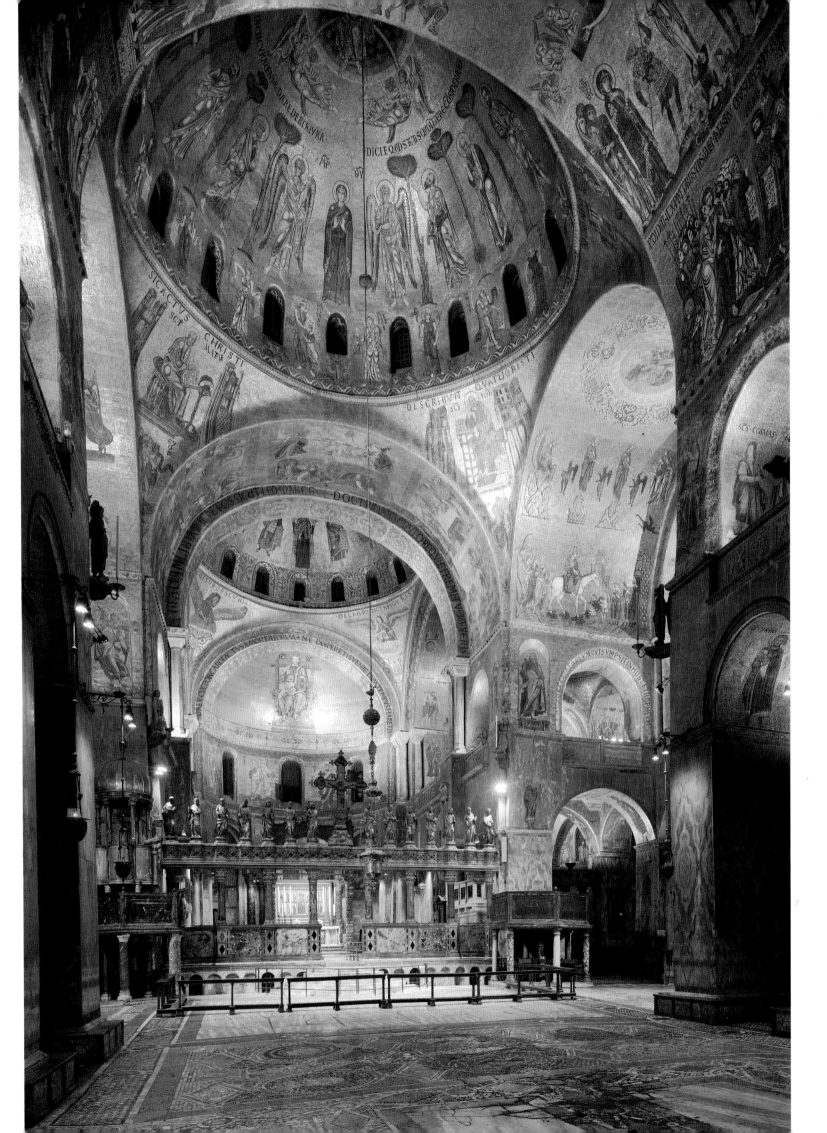

Auf der vorhergehenden
Seite:
1. Ansicht des Innen-
raums.

2. Ausschnitt der Nord-
fassade; man beachte,
links des Bogens, wie
die ursprüngliche
Marmoreinfassung unter-
brochen ist.
3. Heutiger Plan der
Sankt-Markus-Kirche.

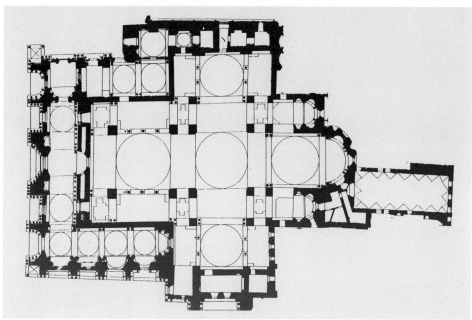

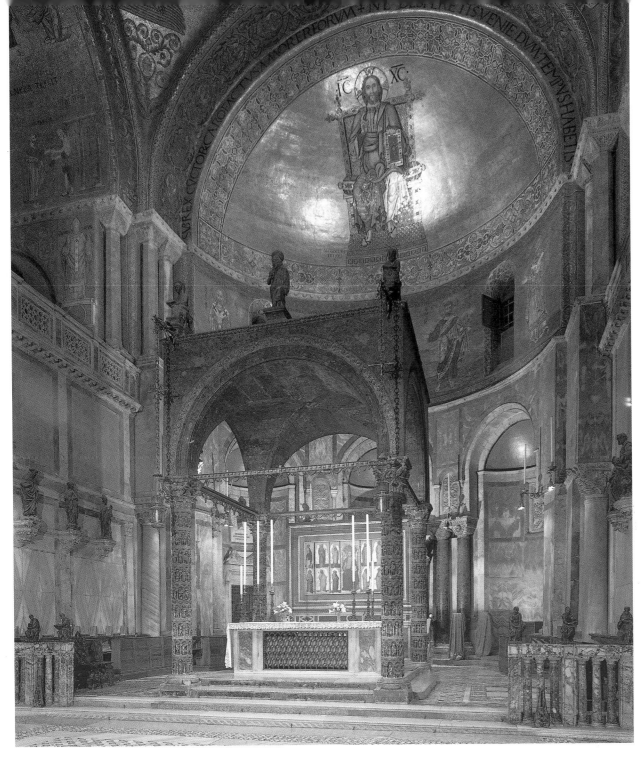

4. Ciborium und Chor-
raum.
5. Steinverkleidung einer
der Nischen der Haupt-
apsis, die unter der
Marmorverkleidung liegt
(Zeichnung von 1904,
Procuratoria von San
Marco).

Auf der folgenden
Doppelseite:
6. Ansicht des «kleinen
Brunnens» in der Kapelle
des heiligen Klemens.
7. Ausschnitt der Exedra
des inneren Hauptportals.

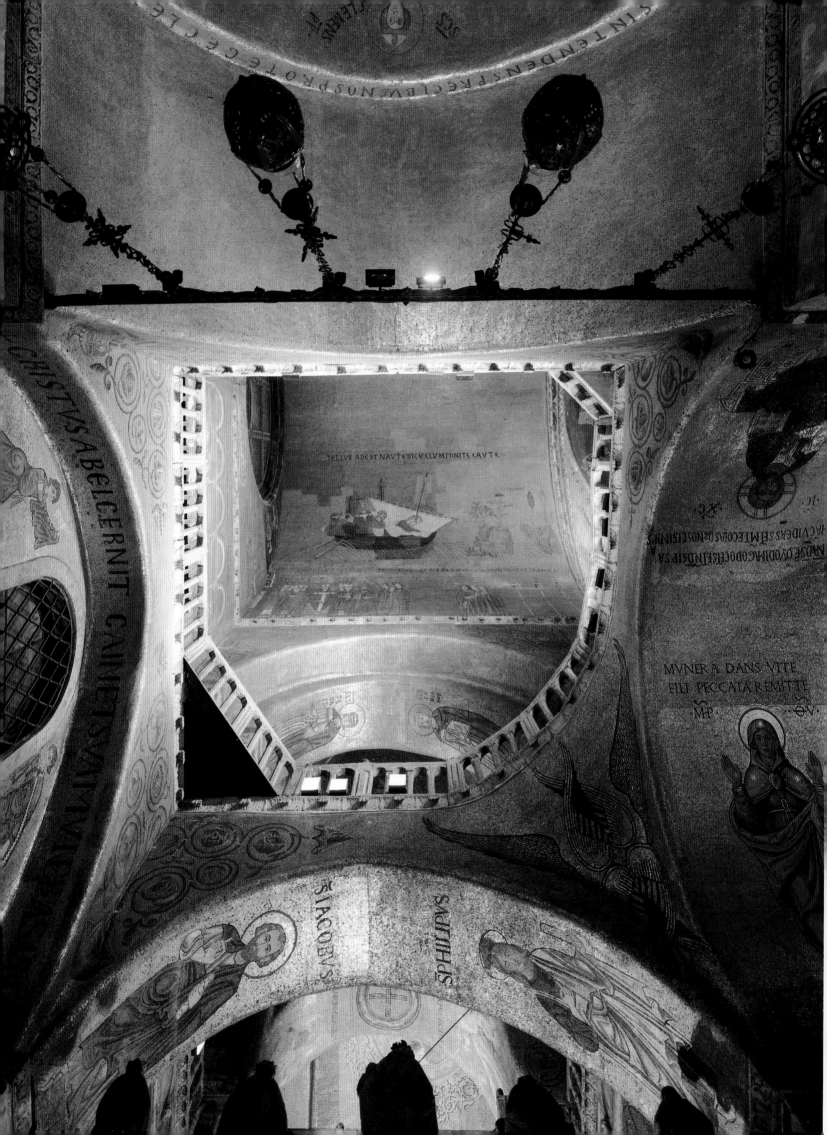

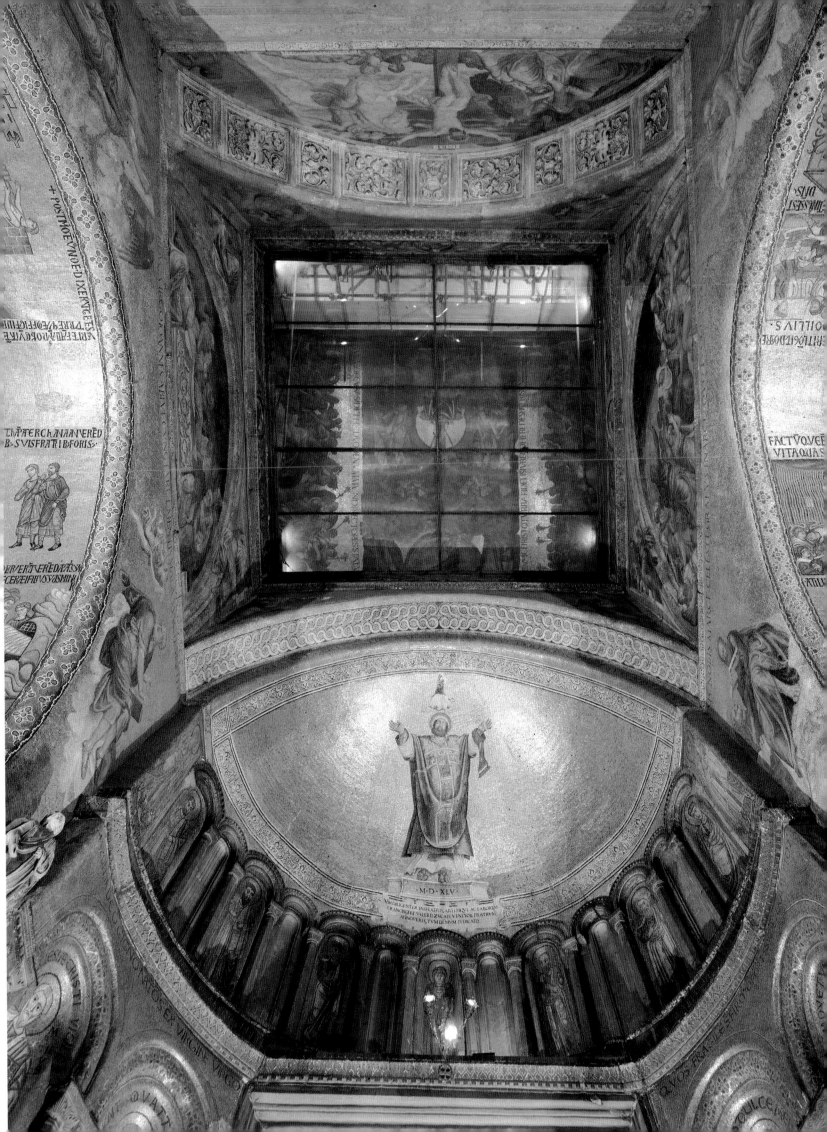

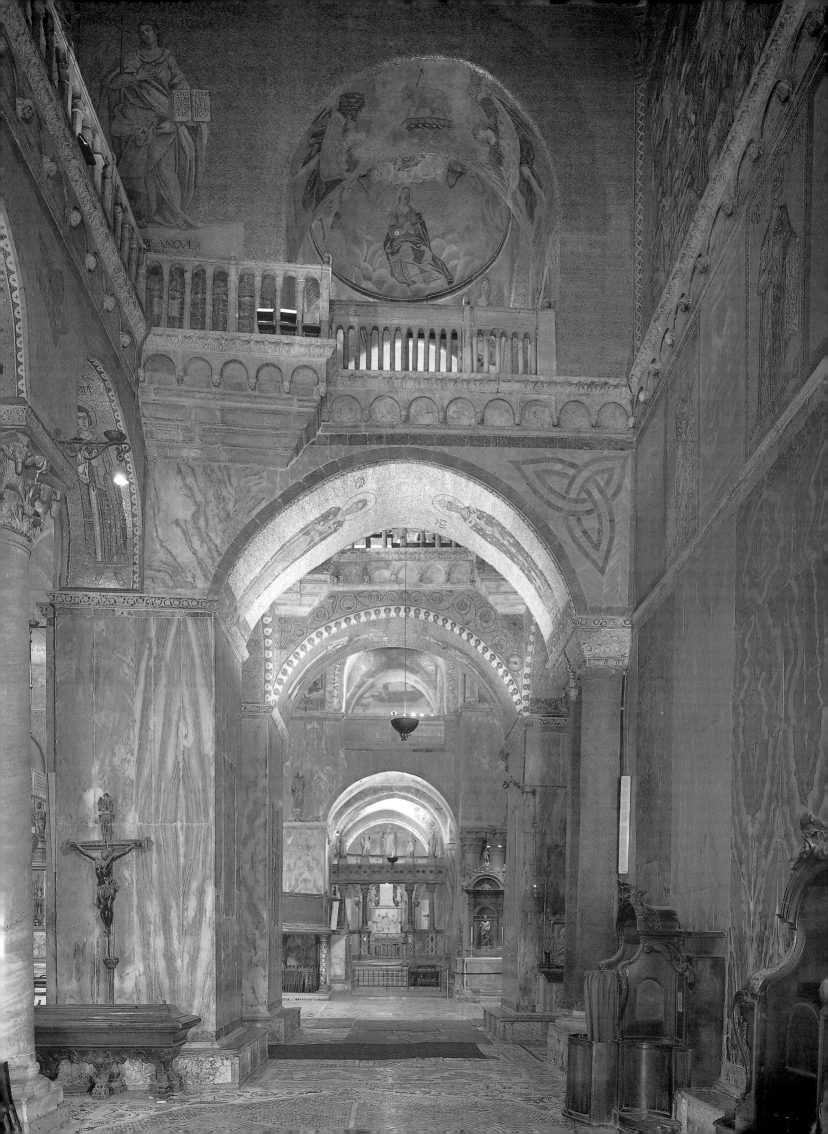

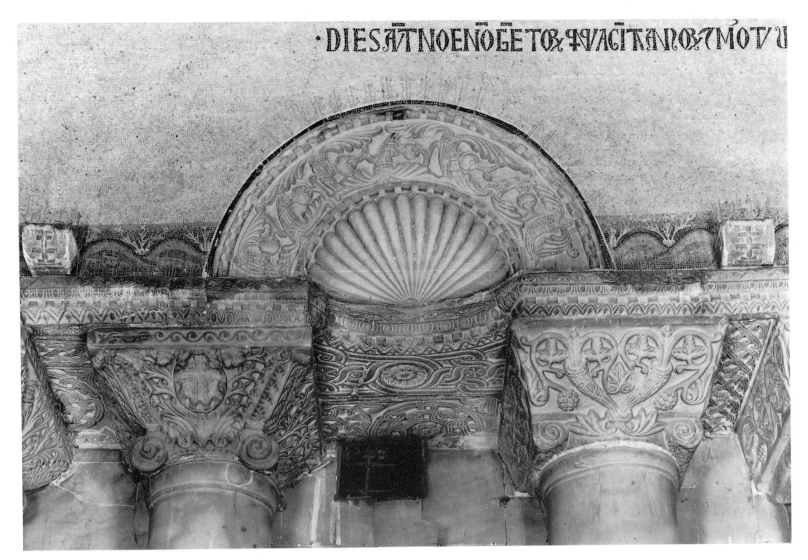

·DIESĀTNOENŌGETꝃꝙꝞꝟACĪꝂ̄ꝛNꝛŌẛꝛMꝋTꝟ

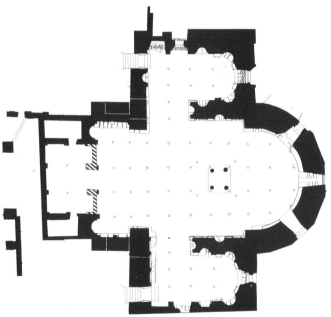

Linke Seite:
8. Das südliche Seitenschiff.

9. Atrium: Ausschnitt der inneren Fassade mit Elementen, die gegen Ende des 11. Jh. (Kapitelle) entstanden sind, sowie wiederverwendeten Fragmenten früherer Bauhütten.
10. Eine Nische in der Krypta.
11. Grundriß der Krypta.

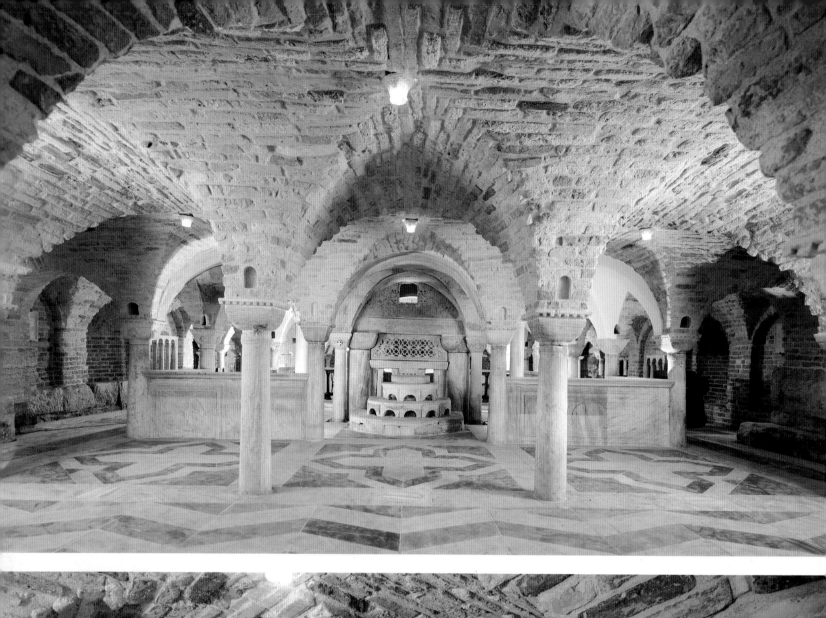
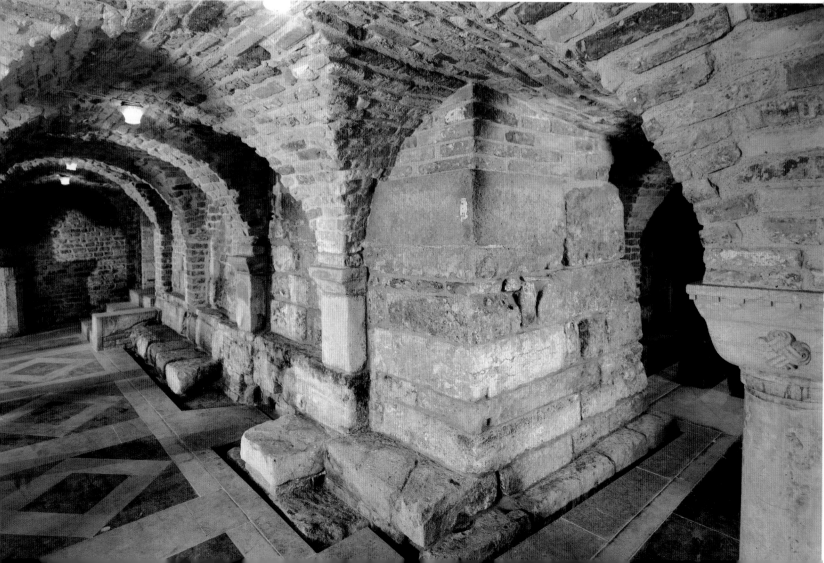

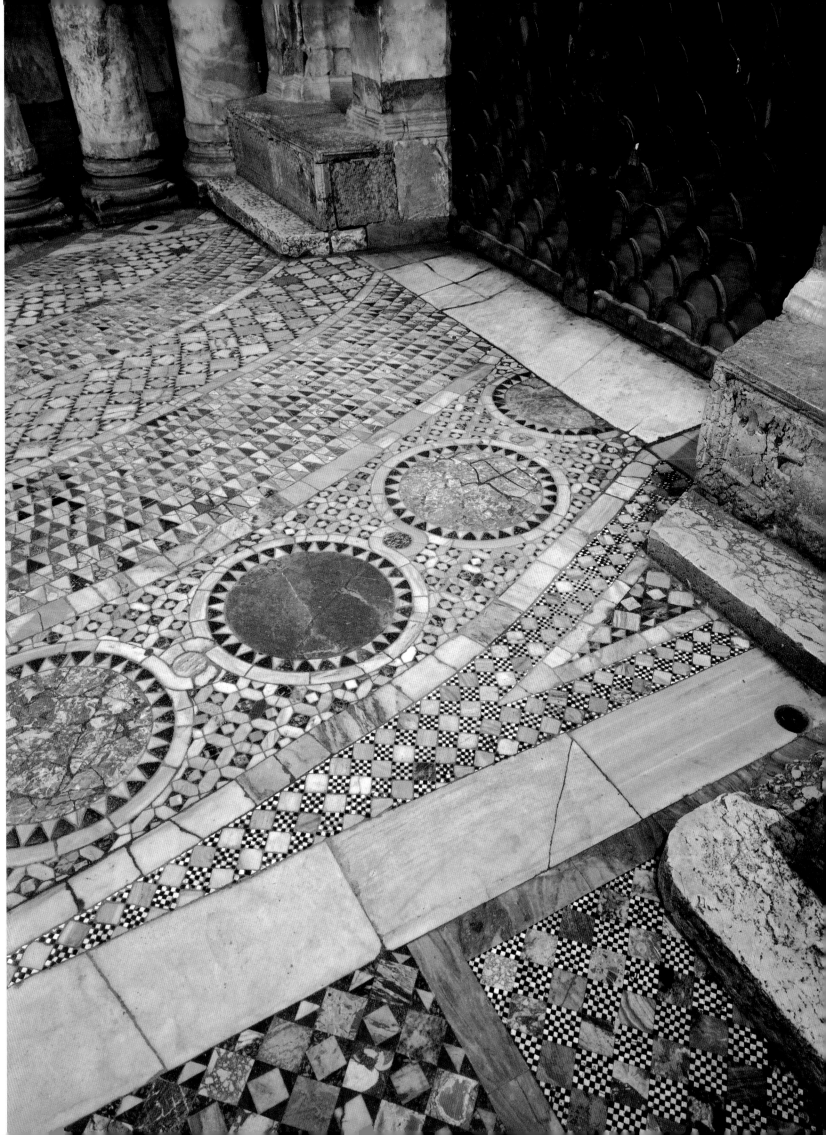

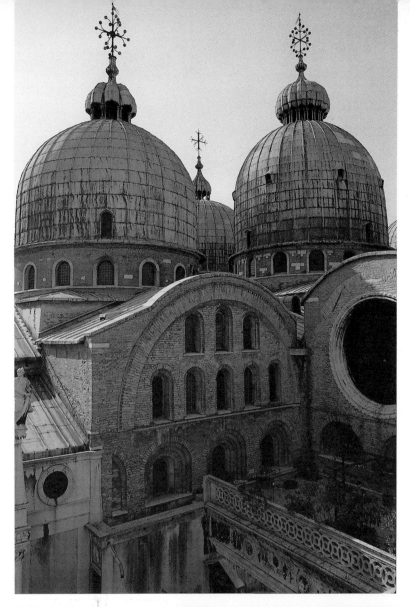

Auf der vorhergehenden
Doppelseite:
12. und 13. Zwei Ansich-
ten der Krypta.
14. Atrium: Das Boden-
mosaik.

15. Der Querschiffarm:
Man beachte im oberen
Teil die ursprüngliche
Steinverkleidung.
16. Eine äußere Nische der
Apsis.
17. Zwei Fenster des
Tambours.

Rechte Seite:
18. Die Apsis mit der
ursprünglichen Stein-
verkleidung.

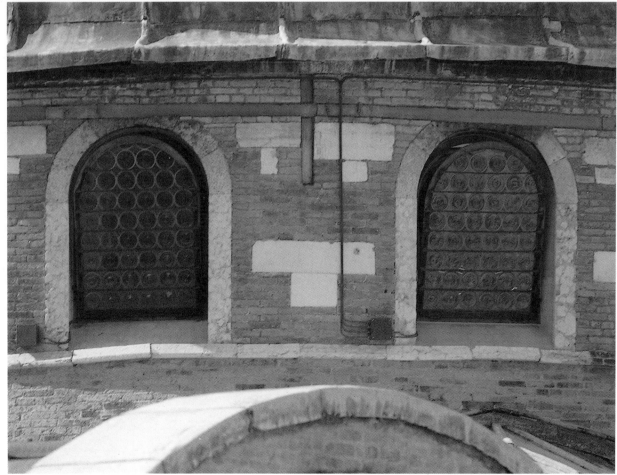

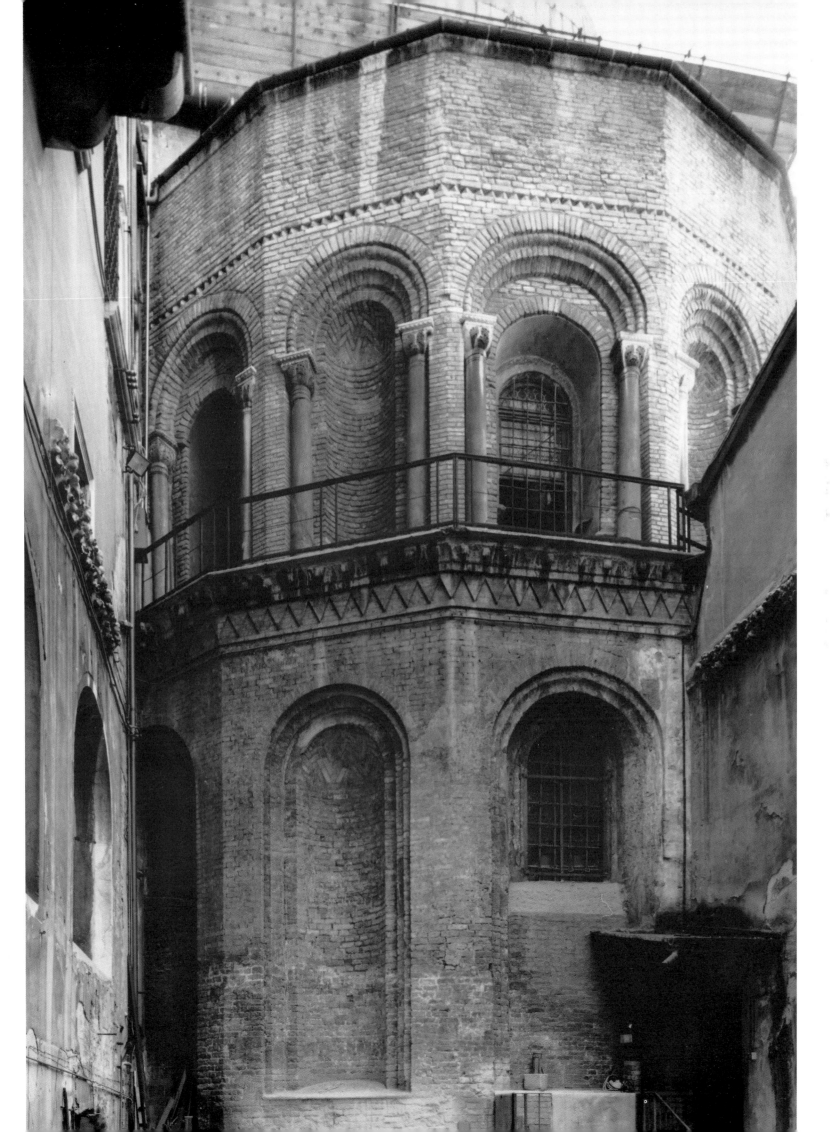

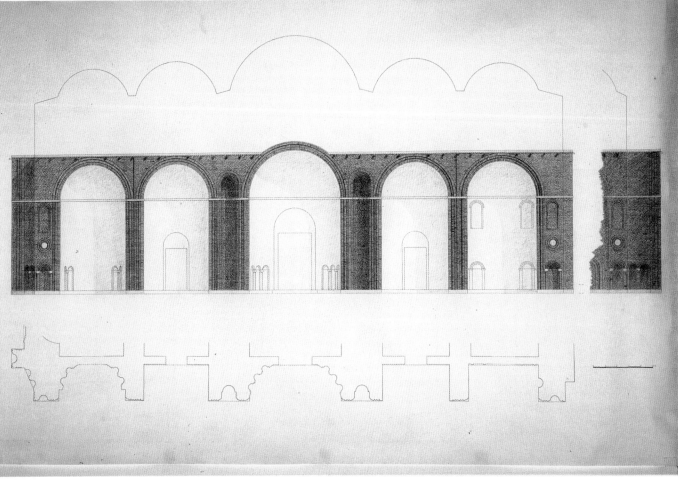

19. Die Fassade der
Basilika mit dem
Markus-Platz.
20. Rekonstruktion
der Fassade in Conta-
rinischer Zeit
(G. P. Trevisan).

Rechte Seite:
21. Das Portal von
Sant'Alipio; man
beachte die Mosaik-
ausschmückung der
Basilika.
22. Das Hauptportal.

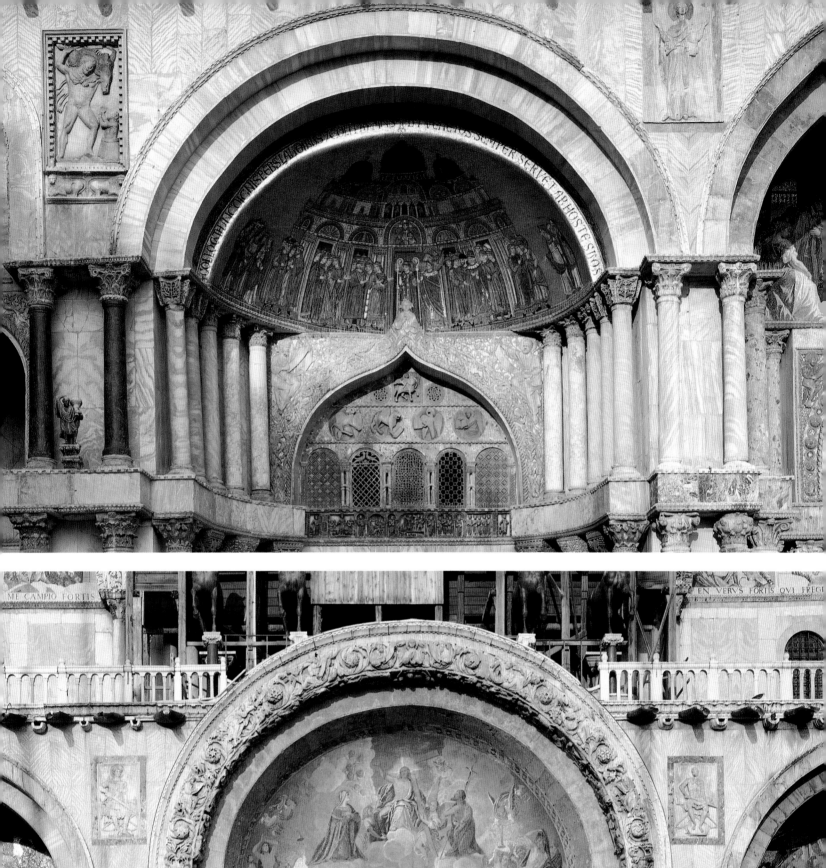

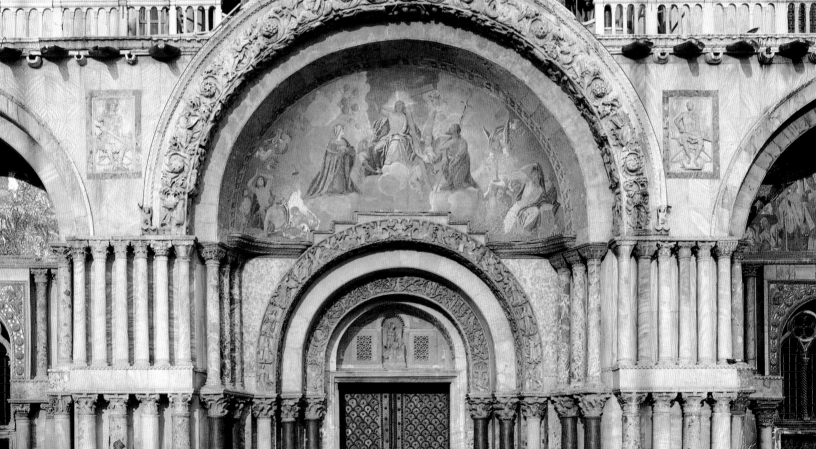

23. Zeichnung des ersten Gewölbefeldes der Nordfassade während der Restaurierungsarbeiten von 1912 (Procuratoria von San Marco).
24. Die Eckseite von Sant'Alipio während der Restaurierungsarbeiten 1912: Im unteren Teil ist über dem antiken Fußboden aus Ziegelsteinen das ursprüngliche Mauerwerk erhalten.
25. Teilansicht der ursprünglichen Steinverkleidung einer der Pfeiler der Fassade, unter der Marmorverkleidung (Procuratoria von San Marco).
26. Die Nordfassade (Eckseite von Sant'Alipio).

Auf der folgenden Seite:
27. Die Südfassade.

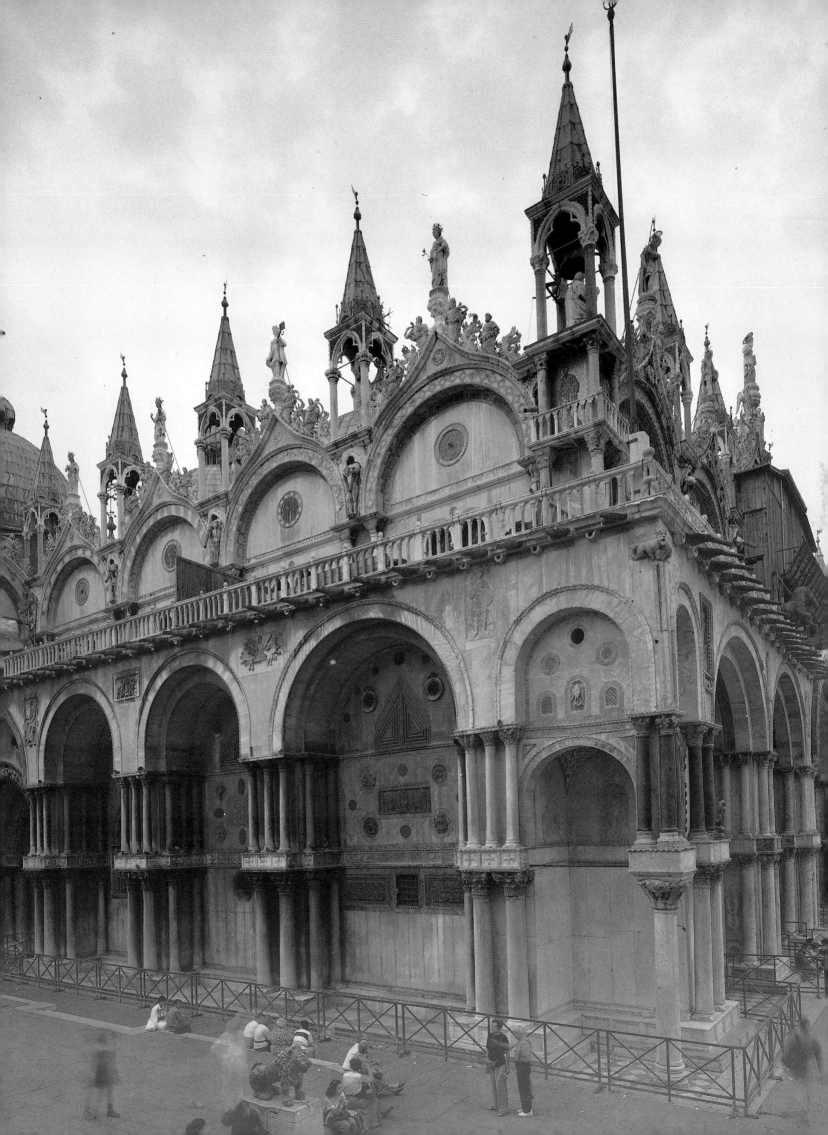

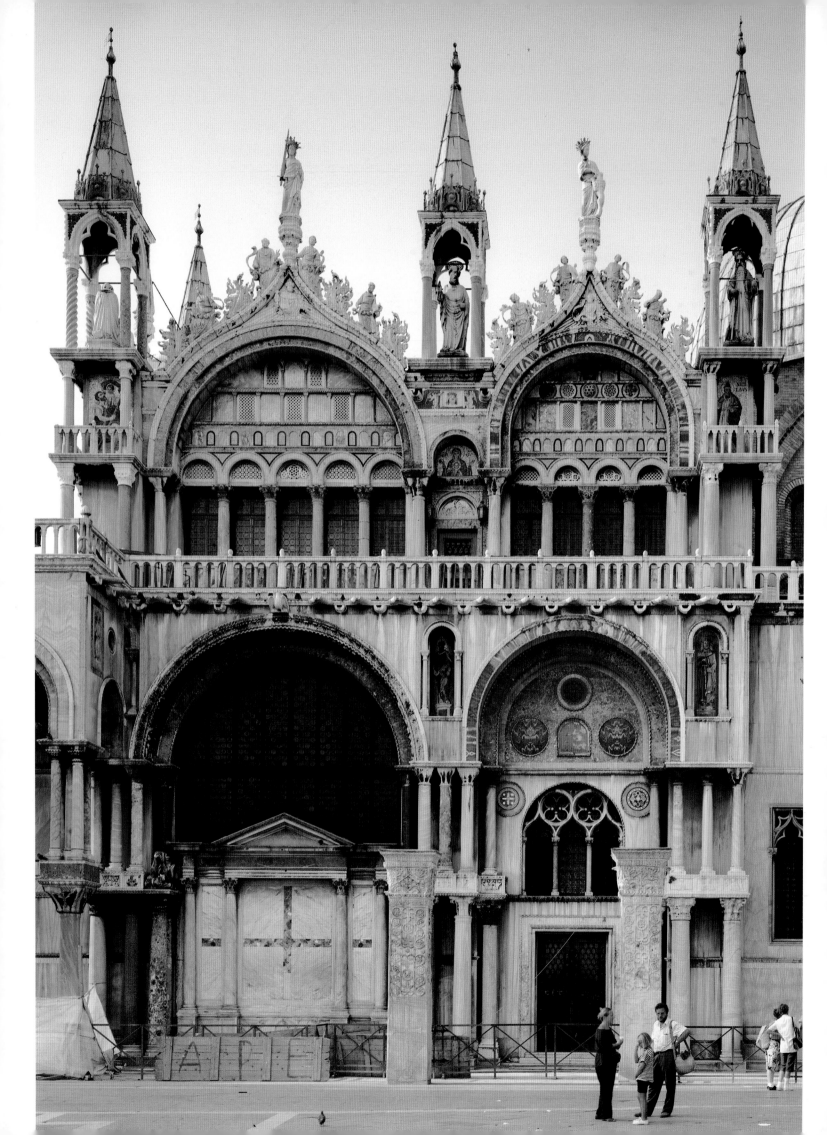

Bibliographische Anmerkungen

¹ Über die historischen Ereignisse zum Bau der Basilika, von der ersten Phase an einschließlich einer Quellenanalyse, gibt es den grundlegenden Band von O. Demus *The Church of San Marco in Venice,* Washington 1966, der auch eine umfangreiche Bibliographie enthält.

² Quellen und Dokumente zur Basilika sind enthalten im Band *Documenti per la storia dell'augusta ducale basilica di San Marco in Venezia dal nono secolo fino al decimo ottavo dall'Archivio di Stato e dalla Biblioteca Marciana in Venezia,* in: *La Ducale Basilica di San Marco,* hrsg. v. B. Cecchetti, Venezia 1886.

³ Über die Entstehung des Mythos siehe ebenfalls Demus, 1960, bes. pp. 7-18.

⁴ F. Forlati, *La Basilica di San Marco attraverso i suoi restauri,* Triest 1975, enthält die grundlegende Bibliographie zur Architektur der «dritten» Markus-Kirche; F. Zuliani, *Considerazioni sul lessico architettonico della San Marco contariana,* in: «Arte Veneta», 29, 1975, pp. 38-42.

⁵ W. Dorigo, *Venezia origini,* Mailand 1983, V. Herzner, *Die Baugeschichte von San Marco und der Aufstieg Venedigs zur Großmacht,* in: «Wiener Jahrbuch für Kunstgeschichte», 38, 1985, pp. 1-58; J. O. Richardson, *The Byzantine element in the architecture and architectural sculture of Venice, 1063-1140* (Princeton 1988), Ann Arbor 1990; J. Warren, *San Marco, Venice,* in: «Ateneo Veneto», 177, 1990, pp. 295-302; R. Polacco, *San Marco. La Basilica d'oro,* Venedig 1991.

⁵ In seinem Buch *The Mosaics of San Marco in Venice,* Chicago/London 1984, I, pp. 364-366, faßt Demus anschaulich die Probleme zusammen, die mit der Rekonstruktion der architektonischen Besonderheit der Apostelkirche verbunden waren.

⁶ F. Forlati, *Il primo San Marco: nota preliminare,* in: «Arte Veneta», 5, 1951, p. 73.

⁷ W. Dorigo, *Venezia …,* 1983, pp. 556-580. Auf die komplexen und wichtigen Argumente von Dorigo kann an dieser Stelle nicht eingegangen werden. Sein Beitrag aus jüngerer Zeit bekräftigte diese Argumente: *Lo stato della discussione storico-archeologica dopo i nuovi lavori nella cripta di San Marco,* in: *Basilica Patriarcale in Venezia. San Marco. La cripta di restauro,* Mailand 1993, pp. 25-40. Polacco (*San Marco …,* 1991, pp. 9-17) geht grundsätzlich von denselben Hypothesen aus.

⁸ Über die Kirche der heiligen Sofia in Padua s. F. Zuliani, *Santa Sofia,* in: *Padova. Basiliche e chiese,* hrsg. v. C. Bellinati u. L. Puppi, I, Vicenza, pp. 137-159.

⁹ Wie die überaus phantastischen Ansichten von Warren (*San Marco …,* 1990).

¹⁰ W. Dorigo, *Venezia,* pp. 545-556.

¹¹ O. Demus, *The Church …,* 1960, pp. 79-80; ebenso J. O. Richardson, *The Byzantine …,* 1990, pp. 217-232.

¹² Zum Problem der Mosaike s. O. Demus, *The Mosaics …,* 1984.

¹³ Die doppeldeutige Inschrift berichtet, daß in jenem Jahr «… tabulas Petrus addere cepit», s. O. Demus, *The Mosaics …,* 1984, I, p. 82.

¹⁴ Über Materialien und Bautechnik s. die Synthese von Richardson, *The Byzantine …,* 1990, pp. 18-40.

¹⁵ F. Forlati (*La Basilica …,* 1975) hat alle Forschungsergebnisse über San Marco zusammengefaßt.

¹⁶ Auf der äußeren Seite der Kuppel von San Clemente und zwischen der Kuppel und der Kuppelspitze von San Emanuele sind im Innern Reste der ursprünglichen Verkleidung zu sehen, die unter dem Tambour verborgen sind, der im 13. Jahrhundert zur Stütze der Kuppelspitze angebracht wurde.

¹⁷ Die Restaurationsarbeiten sind in den beiden Bänden dokumentiert: *Basilica Patriarcale in Venezia. San Marco. La cripta la storia la conservazione,* Mailand 1992 und *Basilica patriarcale in Venezia. San Marco. La cripta il restauro,* Mailand 1993.

¹⁸ Meiner Ansicht nach ist die Hypothese von Vio nicht zutreffend (E. Vio, *Cripta o cappella ducale?* in: *San Marco. La cripta la storia la conservazione,* 1992, p. 39 u. ff., sowie *Dalle volte ulteriori notizie sulla fabbrica marciana,* in: *San Marco. La cripta il restauro,* pp. 43-45), daß die Gewölbe der Krypta nicht gleichzeitig mit den Außenmauern entstanden sind, da diese sichtbar aufgestützt sind. Auch wenn man von den genannten Datierungen absieht, die ich nicht teile (9. Jh. für die Außenmauern, 10. für die Gewölbe), ist es bei einer solcherart erbauten Krypta offensichtlich (wie man auch am unvollendeten Bau der Santa Sofia in Padua erkennt), daß zuerst die Außenmauern, dann die obere Struktur und erst dann (aber nicht notwendigerweise mit zeitlichem Abstand) die Gewölbe gebaut werden, die den Boden des Presbyteriums tragen. Es erscheint also ganz normal, daß die Gewölbe gegen die Außenmauern gestützt sind, was aber nicht auf eine verschiedene zeitliche Entstehung hinweist.

¹⁹ Es gibt zahlreiche fotografische Rekonstruktionen der gemeißelten Teile im Innern der Kirche, die vor allem die Apsis und den westlichen Arm des Atriums betreffen. Die Reproduktionen sind enthalten in F. Zuliani, *Considerazioni …,* 1975, Abb. 10-11.

²⁰ Siehe den Kommentar von R. Cattaneo zu den Restaurierungsarbeiten im 19. Jahrhundert, *La storia architettonica di San Marco,* in: *La Basilica di San Marco in Venezia illustrata nella storia e nell'arte da scrittori veneziani sotto la direzione di Camillo Boito,* Venedig 1988. Zur Restaurierung von Sant'Alipio siehe auch L. Marangoni, *L'architetto ignoto di San Marco,* in: «Archivio Veneto», 12, 1933, pp. 1-78.

²¹ Siehe auch F. Zuliani, *Considerazioni …,* 1975.

²² *La Ducale Basilica di San Marco,* I-XVI, Venedig, 1881-1888, I, Abb. AA1 und AA2. Von Antonio Pellanda, der bei den von G. B. Mefuna geleiteten Restaurierungsarbeiten anwesend war, stammen wichtige Zeichnungen, die im Band *La Ducale Basilica* enthalten sind. Weitere Zeichnungen werden im Prokuratorenamt der Markus-Kirche aufbewahrt.

²³ O. Demus, *The church …,* 1960, pp. 80-82.

²⁴ Von Richardson (*The Byzantine …,* 1990, Kap. V) stammt die eingehende Analyse der Beziehungen zur byzantini-

97

schen Architektur, auf der Basis der von Demus und Zuliani ausgeführten Beobachtungen.

[25] Von G. LORENZONI (*Venezia medievale, tra Oriente e Occidente,* in: *Storia dell'arte italiana, V, Dal Medioevo al Quattrocento,* Turin 1983, pp. 418-419) stammt der Vorschlag, die problematische Kirche Santa Fosca di Torcello vor San Marco zu datieren, obwohl diese normalerweise im 12. Jahrhundert datiert wird. Die Kirche zeigt einige typische Motive der Markus-Kirche in «archaischer» Version.

[26] R. DEMANGEL/E. MAMBOURY, *Le Quartier des Manganes et la première région de Constantinople,* Paris 1939, pp. 23-24. S. auch C. MANGO, *Les monuments de l'architecture du XIᵉ siècle et leur signification historique et sociale,* in: *Travaux et Mémoires,* 6, Paris 1976, pp. 363-364. Richardson (*The Byzantine ...,* 1990, p. 172) gebührt das Verdienst, das Gebäude in Konstantinopel mit der Markus-Kirche in Verbindung zu bringen.

[27] R. DEMANGEL/E. MAMBOURY, *Le Quartier ...,* Abb. 21-22, p. 23.

[28] Siehe F. ZULIANI, *Considerazioni ...,* 1975, p. 52.

[29] Zum Thema der Skulpturen s. H. BUCHWALD, *The Carbed Stone Ornament of the High Middle Age in San Marco, Venice,* in: «Jahrbuch der Österreichischen Byzantinischen Gesellschaft», 11-12, 1962-63, pp. 169-209; 13, 1964, pp. 137-170; zur Untersuchung und fotografischen Reproduktion s. F. ZULIANI, *I marmi di San Marco. Uno studio e un catalogo della scultura ornamentale marciana fino all' XI secolo,* Venedig 1970.

[30] R. CATTANEO, *La storia ...,* 1888, p. 160.

[31] A. GRABAR, *Les reliefs des chancels des tribunes de Saint-Marc et leurs modèles byzantins,* in: «Arte Veneta», 29, 1975, pp. 19-27.

[32] Zu den Opferschalen s. die Beobachtungen von G. TIGLER, *Le sculture esterne di San Marco,* Mailand 1995, pp. 72-73, der die gesamte Diskussion zusammenfaßt. Zu erinnern ist an die berühmten Marmortafeln mit Löwen und Pfauen, die sich im Presbyterium der Kathedrale von Torcello befinden, das aus dem 14. Jh. stammt und derzeit nur einen Teil des ursprünglich verwendeten Materials erkennen läßt; dieses bestand zunächst aus zwei geteilten Platten mit der Darstellung des Kairos und des Opfers von Issione. Diese Marmorplatten stehen offensichtlich mit der Contarinischen Zeit in Verbindung (einige Autoren haben sogar angenommen, daß sie aus der «dritten» Markus-Kirche stammen, wo sie Teil der Umgrenzung des Presbyteriums gewesen wären. Viele Motive stammen aus der byzantinischen Elfenbeinkunst und könnten eine Art Inkunabel des Contarinischen Stils darstellen, der Mitte des 11. Jahrhunderts entstanden ist, als in Torcello der ganze Bereich des Presbyteriums errichtet wurde.

[33] Cfr. n. 29.

[34] Zum Forschungsstand dieses Materials s. O. DEMUS, *The Church ...,* 1960, pp. 72-73.

[35] R. POLACCO, *San Marco ...,* 1991, pp. 28-34.

[36] Bahnbrechend ist die Arbeit von H. RAHTGENS, *S. Donato zu Murano und ähnliche venezianische Bauten,* Berlin 1903, sowie die neuere genaue Untersuchung von J. O. RICHARDSON, *The Byzantine ...,* Kap. II-IV. Zu Santa Sofia in Padua s. F. ZULIANI, *Santa Sofia ...,* 1976.

Dorothea Hochkirchen

STEINBEARBEITUNG AM DOM ZU SPEYER RÜCKSCHLÜSSE AUF BAUBETRIEB UND BAUABFOLGE

Die einmalige Fülle des am Speyerer Dom vorhandenen Materials an unfertiger Bauornamentik gestattet uns einen einmaligen Einblick in die Steinmetztechniken und den Baubetrieb der salischen Epoche. Die systematisch erfaßten und ausgewerteten Steinbearbeitungsspuren geben einerseits einen Einblick in das System der mittelalterlichen Arbeitswelt, andererseits erlauben sie auch beweiskräftige Rückschlüsse auf die Baugeschichte des Speyerer Domes (Abb. 1), welche die bisherigen Erkenntnisse zu diesem Bauwerk bereichern.[1] Am Dom wurde ein großer Teil der Bauzier, darunter mehr als 130 Kapitelle, in einem mehr oder weniger roh ausgearbeiteten Zustand, in der «Bosse», versetzt.[2] Diese Werkstücke haben die letzte glättende Überarbeitung der Steinoberfläche noch nicht erfahren, so daß die Bearbeitungsspuren früherer Arbeitsgänge noch sichtbar sind. Anhand dieser Spuren lassen sich nicht nur die von den Steinmetzen benutzten Werkzeuge bestimmen, sondern auch deren Vorgehensweise erkennen.[3] Untersucht wurden die Stützen der Zwerggalerien mit ihren 110 Kapitellen. Ebenfalls berücksichtigt wurde der Bearbeitungszustand des Fußgesimses der Zwerggalerie sowie des Traufgesimses.[4]

Untersuchungsergebnisse zu den Würfelkapitellen der Lang- und Querhaus-Zwerggalerie

An der Zwerggalerie des Lang- und Querhauses befinden sich neben 68 korinthisierenden Bossenkapitellen auch 22 in unvollendetem Zustand versetzte Würfelkapitelle. Von diesen Kapitellen sind 16 als Wandkapitelle ausgearbeitet. Nur sechs Würfelkapitelle befinden sich an freistehenden Säulen. Aufgrund bestimmter Merkmale lassen sich die 22 Würfelkapitelle in zwei Gruppen einteilen, die in der Herstellung unterschiedlich aufwendig sind.[5]

Die Kapitelle der ersten Gruppe A/B (Abb. 2) bestehen lediglich aus einer Kalotte und vier Schildflächen. Sie besitzen weder einen Abakus noch einen Halsring. Die Halsringe sind stets an die separat gefertigten Säulenschäfte angearbeitet. An einigen Kapitellen wurde der Abakus durch einen Riß oder eine Nute in der Schildfläche angedeutet. Eine Trennung von Abakus und Schildfläche sollte bei diesen Kapitellen möglicherweise im Zusammenhang mit der Sichtflächenglättung der Schilde erfolgen. An manchen Kapitellen wurde die Sichtflächenbearbeitung der Kalotten und teilweise auch der Seitenflächen in Angriff genommen. Die Randschläge der Schildflächen wurden mit Schlageisen ausgeführt.[6] Die übrigen Sichtflächen, die Kalotten (Abb. 2) und z.T. auch die Schildflächen, wurden punktförmig mit einem Spitzeisen abgespitzt, das zu diesem Zweck senkrecht zur Steinoberfläche geführt wurde.[7] Bei den Würfelkapitellen stellt die Punktspitzung eine rein dekorative Oberflächenbearbeitung dar.[8]

Die ebenfalls unfertig versetzten Würfelkapitelle der zweiten Gruppe C/D besitzen teilweise auch punktgespitzte Sichtflächen (Abb. 3). Im Gegensatz zur Gruppe A/B zeichnen sie sich aber durch einen flach ausgearbeiteten Abakus über den knapp 1 cm zurückgesetzten Schildflächen aus. Das Zurücksetzen der Schilde

bedeutete bei der Herstellung einen zeitlichen Mehraufwand von zirka fünf Stunden. Wie gering dennoch der Zeitaufwand für die Anfertigung dieser Würfelkapitelle im Grunde war, macht der Vergleich mit den bildhauerisch aufwendig ausgestalteten korinthisierenden Kapitellen der Afrakapelle (Abb. 4) deutlich. Denn dort wendeten die Steinmetzen pro Kapitell bis zu 190 Stunden auf.[9] An den Würfelkapitellen der Gruppe C/D arbeiteten die Steinmetzen im Durchschnitt etwa 21 Stunden, während die Arbeitszeit für die Kapitelle der Gruppe A/B im Durchschnitt nur bei zirka 15 Stunden lag. Die Kapitellform der Gruppe C/D war also arbeitsintensiver in der Herstellung als die einfachere Form der Gruppe A/B.

Maßdifferenzen an den Würfelkapitellen

Deutliche Unterschiede sind neben der Bearbeitung auch bei der Größe der einzelnen Würfelkapitelle zu erkennen.[10] Bei den 16 Wandkapitellen variiert die Breite der Halbseiten zwischen 18 und 24 cm, die Tiefe zwischen 32 und 42,5 cm sowie die über dem Halsring gemessene Höhe zwischen 32 und 40 cm. Da die Wandkapitelle stets mit den in das Mauerwerk einbindenden Wandquadern aus einem Block gearbeitet wurden, mußten diese ausnahmslos jeweils für ihren bestimmten Versatzort und damit am Bauplatz angefertigt werden. Anders als bei den Kapitellen frei- stehender Säulen bestand hier keine Möglichkeit, die Kapitelle gegebenenfalls untereinander auszutauschen, denn das betreffende Mauerwerk der Zwerggalerie weist keine konsequent gleichhohen Quaderschichten auf. Daher mußten die Kapitelle nicht exakt gleich groß sein, und es genügte, wenn die vorgegebene Säulenproportion weitgehend eingehalten wurde.

Viel geringere Maßschwankungen sind hingegen an den sechs Würfelkapitellen der freistehenden Säulen zu beobachten. Während auch dort die Breite der Kapitelle zwischen 32,5 und 40 cm und die Tiefe zwischen 34 und 40 cm variiert, differieren innerhalb der einzelnen Galerieabschnitte die Höhen nur um maximal 1,5 cm. Offenbar waren die Höhenmaße der Kapitelle ebenso vorgegeben wie die Proportionen der Stützen und ihre Gesamthöhe. Wie die Wandkapitelle wurden auch die Würfelkapitelle der sechs freistehenden Säulen am Bauplatz hergestellt. Dies hat die Untersuchung der Würfelkapitelle im Hinblick auf die Händescheidung ergeben. So wurde das Würfelkapitell der freistehenden Säule NLHG 6 (Abb. 5) von demselben Steinmetzen hergestellt wie das aus bautechnischen Gründen vor Ort angefertigte Wandkapitell NLHG 1 (Abb. 6).[11]

Die Würfelkapitelle der Ostapsisgalerie

Die Würfelkapitelle der Ostapsisgalerie (Abb. 7) weisen mit Ausnahme eines Kapitells die gleiche Form auf wie die einfachen Würfelkapitelle der Gruppe A/B der Lang- und Querhausgalerie (Abb. 2).[12] Wie diese besitzen sie keine zurückgesetzten Schildflächen und damit auch keine herausgearbeiteten Abakusplatten. Weitere Übereinstimmungen zwischen den Würfelkapitellen der Ostapsisgalerie und der Lang- und Querhausgalerie sind:

1. Die Quader, aus denen die Kapitelle gearbeitet wurden, waren entweder gespitzt oder aber nach dem Spitzen mit einer Fläche in ungeregelter oder geregelter Hiebfolge geglättet.[13] Dies ist sichtbar an den nicht weiter bearbeiteten Restflächen dieser Quader im Schild- oder Abakusbereich der Kapitelle.

2. Die Punktspitzung stellt eine abschließende dekorative Oberflächenglättung der Schildflächen dar.

3. Die Schildränder weisen eine Randschlagsäumung auf. An der Ostapsisgalerie überwiegt der 4 cm breite Randschlag, an der Lang- und Querhausgalerie variiert er zwischen 2,5 und 4,5 cm. Am häufigsten ist er 3,5 cm breit.

4. Ein Randschlag säumt die Abakuszone (wie bei einigen Kapitellen der Lang- und Querhausgalerie, Gruppe C/D).

Neben diesen Gemeinsamkeiten lassen sich aber auch folgende Unterschiede zwischen den Würfelkapitellen der Ostapsisgalerie und denjenigen der Lang- und Querhausgalerie feststellen:

1. Die Kalotten der Würfelkapitelle der Ostapsisgalerie sind überwiegend eckbetonend und weniger kugelförmig ausgebildet.

2. Die Abakuszone ist höher proportioniert als an den Kapitellen der Lang- und Querhausgalerie und zwischen den Randschlägen sorgfältig mit einer Fläche geglättet.

3. An manchen Kapitellen der Ostapsisgalerie wurden die Kalotte sowie der angearbeitete Halsring mit dem Schlageisen geglättet. Die Schlageisenglättung und die Punktspitzung stehen gleichwertig als abschließende Formen der Oberflächenbearbeitung nebeneinander.

4. Eines der Kapitelle wurde an zwei Seiten ornamentiert. Die beiden anderen Seiten sind stark geglättet und sollten wahrscheinlich ebenfalls bildhauerisch bearbeitet werden (Abb. 7).[14]

5. Der wichtigste Unterschied zu den Kapitellen der Lang- und Querhaus-Zwerggalerie besteht jedoch darin, daß alle sieben Würfelkapitelle der Ostapsisgalerie – zusammen mit neun weiteren Kapitellen – mit den Säulen und teilweise auch mit den Basen als Monolithen gearbeitet sind.

Die Herstellung dieser monolithischen Stützen war wesentlich arbeitszeitintensiver und in bezug auf das Steinmaterial aufwendiger als die der zusammengesetzten Stützen der Lang- und Querhaus-Zwerggalerie, bei denen das Steinmaterial der Rohblöcke für Kapitelle, Säulen und Basen bestmöglich ausgenutzt wurde. Gleichzeitig wurde mit der verbesserten Ausnutzung der Rohblöcke auch Arbeitszeit eingespart. Denn an den monolithischen Stützen mußte aufgrund des insgesamt größeren Querschnittes sehr viel mehr Gesteinsmasse an den Schäften entfernt werden als an den separat gefertigten Säulenschäften. Die Herstellung der dreiteiligen Stützen mit Würfelkapitellen für die Lang- und Querhausgalerie erfolgte demnach wesentlich rationeller als diejenige der monolithischen Säulen der Ostapsisgalerie. Zwar zeichnet sich bereits an der Ostapsisgalerie das Bestreben ab, den Arbeitsprozeß zu rationalisieren, denn vier der insgesamt 20 Stützen wurden schon aus separaten Teilen hergestellt.[15] Zur konsequenten Ausführung der rationelleren Arbeitstechnik kam es jedoch erst an der Zwerggalerie des Lang- und Querhauses.

Korinthisierende Bossenkapitelle an der Lang- und Querhausgalerie

Neben den 22 Würfelkapitellen wurden in der Zwerggalerie des Lang- und Querhauses des Speyerer Domes 68 in korinthisierenden Formen angelegte Bossenkapitelle verbaut (Abb. 8-13, 15, 17, 19). Innerhalb dieser Gruppe sind die grob ausgearbeiteten Bossenkapitelle mit 60 Exemplaren am zahlreichsten vertreten. An den restlichen acht Bossenkapitellen (Abb. 8-10) wurde mit einer differenzierteren bildhauerischen Bearbeitung begonnen. Mit «Bossieren» wird das Abarbeiten der groben Gesteinsmassen bezeichnet, das der feineren Bearbeitung vorausgeht. Heute bedeutet «in der Bosse stehen», daß eine Bildhauer- oder Steinmetzarbeit angelegt und begonnen, allerdings nicht vollendet worden ist.[16] Ragt z.B. auf einer randschlaggesäumten Fläche das abzuarbeitende Gestein noch uneben und recht hoch über den Randschlag hervor, steht die Fläche «in der Bosse». Ein unfertig bearbeitetes Kapitell kann dementsprechend Bossenkapitell genannt werden. Auch ein Detail eines Werkstückes, das erst in der Masse angelegt ist – beispielsweise die an einem korinthisierenden Kapitell in der Mitte der Abakusplatte auf allen vier Seitenflächen als Abakusblüte (Abb. 4) auszuarbeitende runde Scheibe –, kann als «Bosse», in diesem Falle als Abakusblütenbosse, bezeichnet werden (Abb. 8-10). Demnach ist der Ausdruck «Bossen» auch für unfertige bildhauerische Details zu verwenden. Die Bossenformen bestimmter Details können Aufschluß über die geplante Form der unvollendeten Bildhauerarbeiten geben. So weisen die zur Hälfte ausgearbeiteten Abakusblütenbossen und die konkav geschwungenen Abakusplatten der Bossenkapitelle wie auch die darüber hinaus bildhauerisch bearbeiteten korinthisierenden Kapitelle der Lang- und Querhaus-Zwerggalerie des Speyerer Domes darauf hin, daß sämtliche Bossenkapitelle zu korinthisierenden Kapitellen ausgearbeitet werden sollten.[17] Wären diese vollendet worden, hätten sie das vorbildhafte korinthische Kapitell vereinfachend, ausmodellierte Abakusblüten, gefiederte Eckblätter, Eckvoluten und einen profilierten Abakus erhalten. Einen Eindruck vom Reichtum der geplanten Kapitellplastik der Zwerggalerie vermittelt das Kapitell NQHG 5 (Abb. 10).[18]

Ergebnisse aufgrund der Typenklassifikation

Die Bossenkapitelle lassen sich zwei Grundtypen zuordnen, die sich in der Ausformung der Bossen für die Abakusecken unterscheiden. Beide Grundformen dienen als Vorstufen für zwei im Abakusbereich leicht variierte Formen korinthisierender Kapitelle. Die Grundform E, der insgesamt 24 Kapitelle angehören, zeichnet sich durch einen blockförmigen Abakusbereich aus (Abb. 11). Die Kapitelle des Grundtypus F dagegen, der mit 44 Exemplaren häufiger vertreten ist, besitzen gesondert ausgearbeitete Abakuseckenbossen (Abb. 12, 13, 15, 19). Durch diese Abakuseckenbossen ist die bildhauerische Ausgestaltung der Eckvolutenschnecken stärker festgelegt als bei den Kapitellen des Grundtypus E.

Die Kapitelle des Grundtypus F (Abb. 12, 13, 15) wurden aller Wahrscheinlichkeit nach als Halbfabrikate, zusammen mit den dazugehörigen Säulenschäften und Basen, im Steinbruch vorgefertigt. Für diese Annahme gibt es zahlreiche Indizien, von denen die aussagekräftigsten im folgenden angeführt werden:

1. Der Grad der Ausarbeitung

Einen wesentlichen Hinweis auf eine Vorfertigung der Bossenkapitelle des Grundtypus F – wahrscheinlich im Steinbruch – bildet der Ausarbeitungsgrad der Kapitelle dieser Gruppe. Von insgesamt 40 freistehenden Kapitellen des Grundtypus F wurden 25 in einem völlig identischen Bearbeitungszustand unfertig versetzt.[19] Der Ausarbeitungszustand der übrigen 15 freistehenden Kapitelle dieser Typengruppe weicht nur minimal von demjenigen dieser homogenen Gruppe ab. Sämtliche Arbeitsschritte zur Herstellung dieser Bossenform stellen ausschließlich steinmetztechnische Arbeiten dar. Sie können auch von Steinmetzen durchgeführt werden, die keinerlei bildhauerisches Geschick besitzen. Bildhauerische Fähigkeiten sind erst zur Ausführung der nachfolgenden Arbeitsschritte erforderlich. Als Grund für diesen einheitlichen Bearbeitungszustand der Bossenkapitelle des Grundtypus F kommt daher am ehesten eine Arbeitsteilung bei der Produktion der korinthisierenden Kapitelle der Zwerggalerie in Frage. Denn bildhauerisch tätige Steinmetzen waren als hochqualifizierte Werkleute überwiegend an den Baustellen und nicht in den Steinbrüchen tätig. Die halbfertigen Bossenkapitelle des Grundtypus F konnten aber problemlos im Steinbruch vorgefertigt und anschließend zum Bauplatz transportiert werden, damit dort die bildhauerische Ausarbeitung der Kapitelle durch höher qualifizierte Steinmetzen am Bauplatz vorgenommen werden konnte.[20] Auf diese Weise konnte die Arbeitskraft dieser stets raren und daher gefragten Spezialisten bestmöglich – nämlich ausschließlich für die bildhauerischen Arbeiten – ausgenutzt werden. Dennoch unterblieb die plastische Ausarbeitung der vorgefertigten Kapitelle am Bauplatz weitestgehend, man versetzte sie im unfertigen Zustand.

2. Einheitliches Schema bei der Herstellungstechnik

Alle 40 Kapitelle der freistehenden Säulen des Grundtypus F wurden streng nach demselben Schema rein steinmetztechnisch ausgearbeitet, obgleich es verschiedene Möglichkeiten gibt, ein korinthisierendes Kapitell herzustellen. Da bei dieser großen Anzahl von Kapitellen die Art der gewählten Arbeitsschritte und die Reihenfolge ihrer Ausführung annähernd identisch sind, kann die Bossenform dieser Kapitellgruppe nur auf die Vorgabe eines einzelnen verantwortlichen Steinmetzen zurückgehen. Nach seinem Muster wurden die Bossenkapitelle für die weitere bildhauerische Ausgestaltung als Halbfabrikate einheitlich vorgefertigt.

3. Herstellung der Kapitelle separat vom Säulenschaft

Die Gruppe der 25 exakt gleich weit ausgearbeiteten Kapitelle des Grundtypus F besteht ausschließlich aus Kapitellen freistehender Säulen, die separat vom Säulenschaft gearbeitet sind. Ebenso weisen noch 15 weitere Kapitelle des Grundtypus F einen von den Kapitellen dieser Gruppe nur geringfügig abweichenden Bearbeitungszustand auf. Damit erfüllen 40 von insgesamt 44 Kapitellen der Grundform F auch die notwendige Voraussetzung dafür, daß sie zum damaligen Zeitpunkt und ohne maßstäbliche Baupläne an einem vom Bauplatz entfernten Werkplatz, also auch im Steinbruch, vorgefertigt werden konnten.

Zusammen mit den Kapitellen des Grundtypus F wurden auch die dazu gehörenden Säulenschäfte und Basen offenbar schon im Steinbruch angefertigt. Darauf deuten die wenigen Ausnahmen hin, in denen die Kapitelle anstelle des Säulenschaftes einen angearbeiteten Halsring besitzen oder die Basen den etwas zu kurzen Säulenschaft teilweise fortsetzen.[21] Diese mit Kapitellen des Grundtypus F versehenen Säulen wurden zweifelsfrei als Einheit hergestellt. Ihre Einzelteile waren somit nicht beliebig austauschbar.[22] Lag der Nutzen der Vorfertigung der Bossenkapitelle vor allem in der Arbeitsteilung, war die Herstellung der Säulenschäfte im Steinbruch vor allem für das Transportproblem von Vorteil. Die Vorfertigung der Säulenschäfte bedeutete eine erhebliche, zirka zwanzigprozentige Verringerung des Transportgewichtes gegenüber dem Rohblock und damit auch eine Verringerung der Transportkosten, die bei den Baukosten einen wesentlichen Anteil hatten.[23] Die zylindrische Form erleichterte außerdem den Transport vom Steinbruch zum Bauplatz, da man die Säulenschäfte zum Auf- und Entladen auch wälzen konnte.[24]

4. Versatz der Kapitelle

Die Untersuchung der Kapitelle des Grundtypus F auf mögliche Händescheidungen ergab, daß diese zwar nach einem einheitlichen Muster, jedoch nicht von einer Hand, sondern von zahlreichen Steinmetzen hergestellt wurden. Von einem Steinmetzen stammen höchstens zwei und in einem Fall sogar drei Kapitelle. Es zeigte sich, daß jeweils die von einem Steinmetzen angefertigten Kapitelle am Bau nebeneinander ver-

setzt wurden (Abb. 12, 13).[25] Wenn aber zwei von demselben Steinmetzen hergestellte Kapitelle und Säulenschäfte in unmittelbarer Folge nebeneinander versetzt wurden, mußte der Steinmetz zur Zeit des Versatzes beide Stützen fertiggestellt haben. Ausgehend von der Annahme, daß ein Steinmetz jeweils eine gesamte Stütze anfertigte, dann benötigte dieser dafür insgesamt etwa 170 Stunden, die er bei 50 Wochenstunden in etwa dreieinhalb Wochen herstellen konnte. Wären die Stützen vor Ort angefertigt worden, so hätte sich diese zeitliche Differenz sicherlich auch bei dem Versatz der Stützen bemerkbar gemacht, so daß diese weiter voneinander entfernt stünden. Dies zeigen auch die bereits oben erwähnten Würfelkapitelle NLHG 1 (Abb. 5) und NLHG 6 (Abb. 5), die vor Ort von einem Steinmetzen gefertigt wurden und einen Abstand von fünf Interkolumnien aufweisen. Denn es wäre auch sehr unwahrscheinlich, daß ein vor Ort am Bauplatz des Domes arbeitender Steinmetz zwei oder gar drei Stützen so schnell herzustellen vermochte, daß diese unmittelbar hintereinander versetzt werden konnten. Denn für die Herstellung von drei kompletten Stützen mit Bossenkapitellen benötigte ein Steinmetz knapp drei Monate. Daß die Bossenkapitelle eines Steinmetzen nebeneinander versetzt wurden, macht eine Vorfertigung der Kapitelle des Grundtypus F – zusammen mit den Säulenschäften und Basen – im Steinbruch eher wahrscheinlich. Die freistehenden Säulen mit Kapitellen des Grundtypus F scheinen nämlich genau in der Reihenfolge versetzt worden zu sein, in der sie von den Werkplätzen der einzelnen Steinmetzen im Steinbruch für den Abtransport zum Bauplatz verladen wurden. Da man demnach die Stützen an der Zwerggalerie sofort in der Reihenfolge versetzte, in der man sie entlud, muß es bei der Anlieferung der Kapitelle, Säulen und Basen zum Bauplatz des Domes entweder an Zeit oder an Fachkräften oder aber an finanziellen Mitteln für die Vollendung der Kapitelle gefehlt haben. Bis auf zwei Ausnahmen wurde keines der vorgefertigten freistehenden Bossenkapitelle des Grundtypus F bildhauerisch bearbeitet.[26]

Vorgaben für die Vorfertigung der Säulen

Für eine Vorfertigung der freistehenden Stützen mit den Kapitellen des Grundtypus F reichten wenige Vorgaben für die ausführenden Steinmetzen im Steinbruch aus[27]: Diese betrafen die Stützenhöhe der jeweiligen Galerieabschnitte sowie den unteren Säulendurchmesser der sich nach oben verjüngenden Schäfte, der zum Oberlager der Basen passen mußte. Offenbar weniger streng festgelegt war der obere Säulendurchmesser, der allerdings dem Unterlager der Kapitelle angepaßt werden mußte. Verbindlich war die Bossenform der Kapitelle, für die es ein Musterstück gegeben haben dürfte.

Indizien für die Herstellung der Bossenkapitelle des Grundtypus E an der Baustelle

In der gleichen Weise wie die Kapitelle des Grundtypus F wurden auch die des Grundtypus E (Abb. 8–11, 16) auf ihre Merkmale hin überprüft. Das Ergebnis war ein ganz anderes, denn die Untersuchung ergab, daß die Kapitelle des Grundtypus E im Gegensatz zu denjenigen des Typus F unmittelbar am Bauplatz des Domes hergestellt worden sein müssen. Folgende Hinweise sprechen für diese Annahme: Während von den 44 Kapitellen des Grundtypus F nur vier als Wandkapitelle gearbeitet sind, weist die mit 24 Exemplaren deutlich kleinere Gruppe des Grundtypus E mit acht Kapitellen einen wesentlich höheren Anteil an Wandkapitellen auf (Abb. 11). Eine Vorfertigung der Wandkapitelle im Steinbruch kann für die Speyerer Zwerggalerie ausgeschlossen werden, weil dort die Wandkapitelle stets mit den Wandquadern aus einem Block gearbeitet sind. Und diese wurden sämtlich paßgerecht für den jeweiligen Mauerverband individuell angefertigt. Die individuelle Anfertigung der Wandkapitelle für einen bestimmten Platz liefert gleichzeitig den Beweis dafür, daß zur Zeit der Errichtung des Speyerer Domes keine maßstabgerechten Baupläne verwendet wurden, die ihre Zurichtung in einer vom Bauplatz entfernten Werkstatt ermöglicht hätten.[28]

Von den 16 freistehenden Stützen mit Kapitellen des Grundtypus E sind vier Kapitelle mit der Stütze als Monolithen gearbeitet. Die Kapitelle dieser monolithischen Stützen gehören jedoch zu der Gruppe der Kapitelle, die für eine rationelle Vorfertigung keinesfalls in Frage kommen. Denn Monolithen lassen – im Gegensatz zu Säulen, die aus separat gefertigten Elementen bestehen – keine zeit- und materialsparende Vorfertigung zu. Lediglich zwölf Kapitelle des Grundtypus E gehören zu freistehenden Säulen und sind separat hergestellt (Abb. 8, 9). Von diesen zwölf Kapitellen weisen jedoch nur fünf einen einheitlichen Bearbeitungszustand auf, so daß eine in einem großen Rahmen durchgeführte Vorfertigung der Kapitelle des Grundtypus E, etwa im Steinbruch, als eher unwahrscheilich anzusehen ist.[29]

Für die Bauabfolge und die Gestaltungskonzeption der Lang- und Querhaus-Zwerggalerie lieferte die Untersuchung der unfertigen Kapitelle einschließlich der dazugehörigen Stützen gänzlich neue Erkenntnisse (Abb. 14).[30] Die Bauarbeiten erfolgten in mehreren Abschnitten, die zwei Planänderungen beinhalten. Diese sind durch zwei Rationalisierungsmaßnahmen bedingt. Die erste Planänderung verbesserte die Transportbedingungen und entlastete die am Bauplatz beschäftigten Steinmetzen durch die Zulieferung vorgefertigter Stützen aus dem Steinbruch. Die zweite Planänderung sah die Einführung von Würfelkapitellen anstelle der in der Herstellung wesentlich arbeitsaufwendigeren korinthisierenden Kapitellen vor.

Der westliche Bereich der Nordquerhaus-Zwerggalerie (Bauphase I)

Begonnen wurde mit der Errichtung des westliches Bereiches der Nordquerhausgalerie. Dafür, daß der von den Säulen NQHG 12 und NQHG 24 begrenzte Bauabschnitt der älteste Teil der Lang- und Querhausgalerie ist, sind folgende Beobachtungen in diesem Abschnitt entscheidend: Die Säulenproportion mit kurzen Schäften und hohen Basen ist nur in diesem Bereich und sonst an keinem der übrigen Galerieabschnitte vorzufinden. Eine weitere Besonderheit ist, daß bei drei von neun freistehenden Säulen dieses Bauabschnittes die Kapitelle und Säulen als Monolithen gearbeitet sind. Diese arbeitszeit- und materialaufwendige Herstellungstechnik steht in der Tradition der überwiegend aus Monolithen bestehenden Säulen der Ostapsis-Zwerggalerie. Mit den übrigen sechs Stützen, die aus separat gefertigten Elementen zusammengesetzt wurden, überwiegen in dieser Bauphase bereits die aus separaten Teilen hergestellten Säulen und damit die fortschrittlicheren Tendenzen, die in der Ostapsisgalerie an vier der insgesamt 20 Säulen zu erkennen sind. Der Grund für diese Hinwendung zu einer rationelleren Arbeitstechnik liegt wahrscheinlich in der bereits zur Zeit der Bauarbeiten an der Ostapsisgalerie herrschenden Notsituation, die sich im unfertigen Zustand der Kapitellplastik offenbart. Die Beobachtung, daß im westlichen Bereich der Nordquerhausgalerie ausschließlich Bossenkapitelle und keine Würfelkapitelle verwendet wurden, zeigt, daß zur Bauzeit dieses Abschnittes nur die in der Ausführung aufwendigen korinthisierenden Kapitelle vorgesehen waren. Das Fehlen der wesentlich schneller herzustellenden Würfelkapitelle bedeutet, daß ursprünglich alle freistehenden Säulen und Wandsäulen mit korinthisierenden Kapitellen versehen werden sollten. Deren geplante bildhauerische Ausgestaltung ist durch das fast vollendete Wandkapitell NQHG 5 überliefert (Abb. 10). Nur eine freistehende Säule besitzt ein Bossenkapitell des Grundtypus F.[31] Die Mehrzahl der hier versetzten Bossenkapitelle gehört dem Grundtypus E an. Dieser Typus kommt hingegen an den übrigen Galerieabschnitten, an denen rationell vorgefertigte Säulenelemente vorherrschen, nur als Ausnahme vor.

Der östliche Bereich der Nordquerhaus-Zwerggalerie (Bauphase IIa)

Nach einem Planwechsel, der die Einführung von vorgefertigten Bossenkapitellen, Säulenschäften und Basen im Steinbruch zur Folge hatte, wurde die Bautätigkeit auch im östlichen Bereich der Nordquerhausgalerie von Westen nach Osten fortgesetzt. Zu diesem Schluß führen folgende Beobachtungen an dem von den Halbsäulen NQHG 11 und NQHG 1 begrenzten Bauabschnitt: Die Proportion der Säulen wird gegenüber derjenigen der Säulen des westlichen Bereichs verändert. Die nun gefundene Proportion stimmt mit der Säulenproportion überein, die auch an allen übrigen Abschnitten der Lang- und Querhausgalerie anzutreffen ist. Da auf Monolithen verzichtet wurde, konnten die Säulen nun aus separaten Basen, Schäften und Kapitellen arbeitszeit- und materialsparender hergestellt werden als zuvor. Hinzu kommt, daß die im Steinbruch als Halbfabrikate vorgefertigten Bossenkapitelle des Grundtypus F gegenüber denjenigen des Typus E vermehrt versetzt wurden. Mit der Vorfertigung von Kapitellen, Säulenschäften und Basen im Steinbruch konnten ab diesem Bauabschnitt die Transportkosten erheblich reduziert werden.[32] Daß zur Zeit des Versatzes der Stützen eine Notsituation vorgelegen haben muß, zeigt sich nicht nur in der Unfertigkeit der Kapitelle, sondern auch in der unvollendeten Ornamentierung des Fußgesimses der Galerie.[33] Daß in diesem Abschnitt keine Würfelkapitelle versetzt wurden, zeigt, daß man an der ursprünglichen Planung festhielt, sämtliche Kapitelle in korinthisierenden Formen auszuarbeiten.

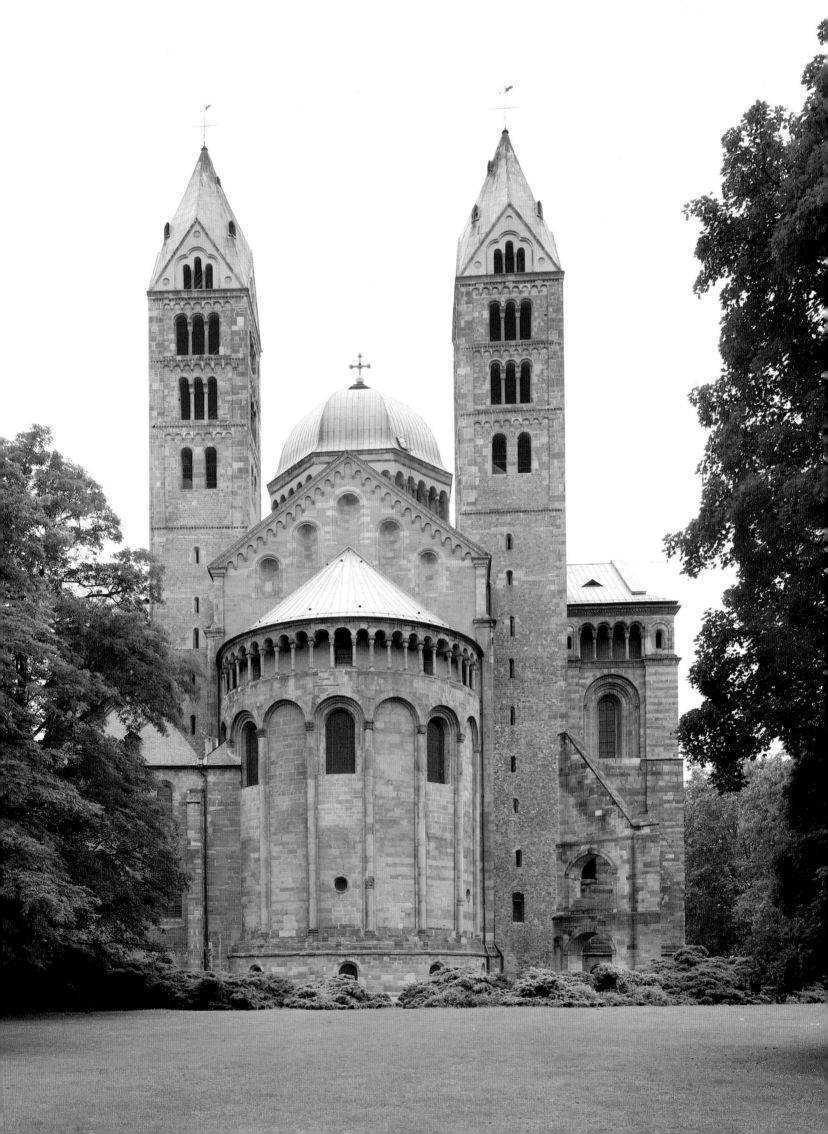

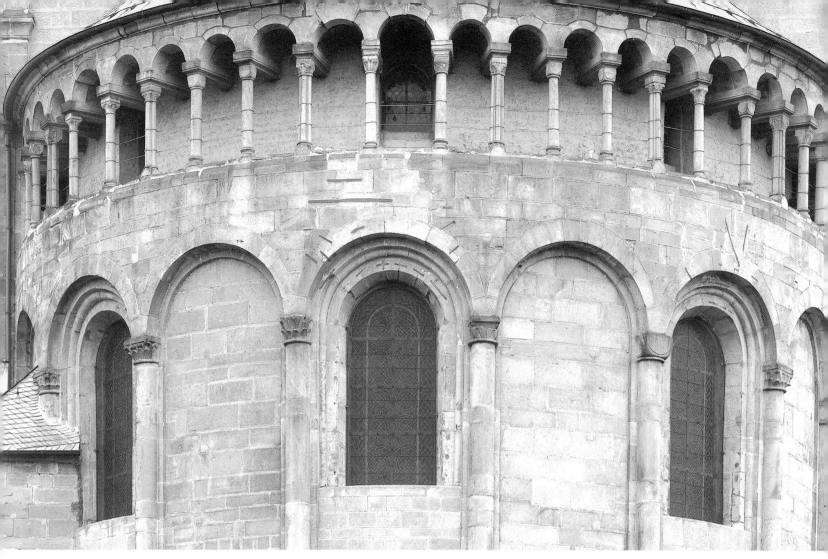

Auf der vorhergehenden
Seite:
1. Speyer. Dom, Apsis.

2. Speyer. Dom, Galerie
der Apsis.
3. Speyer. Dom, Ansicht des
Apsisblockes von Süden.

Rechte Seite:
4. Speyer. Dom, Fassade.
5. Speyer. Dom, Kapelle der
heiligen Afra, Außenansicht.

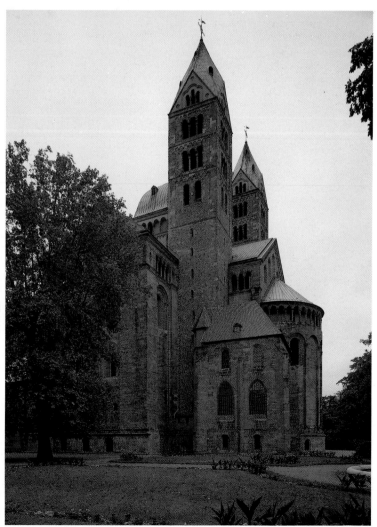

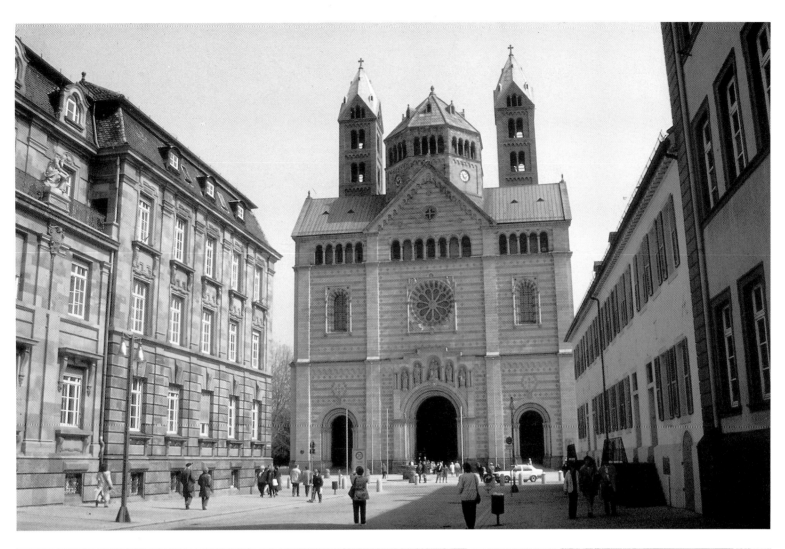

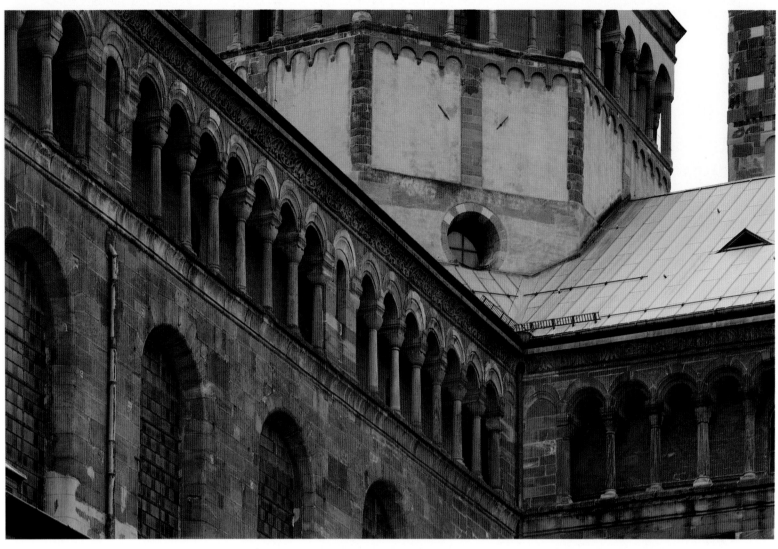

6. Speyer. Dom, Kreuzpunkt
zwischen dem Langhaus mit
dem südlichen Querschiff.
7. Speyer. Dom, Südseite.

Rechte Seite:
8. Speyer. Dom, Ansicht des
Innenraums.

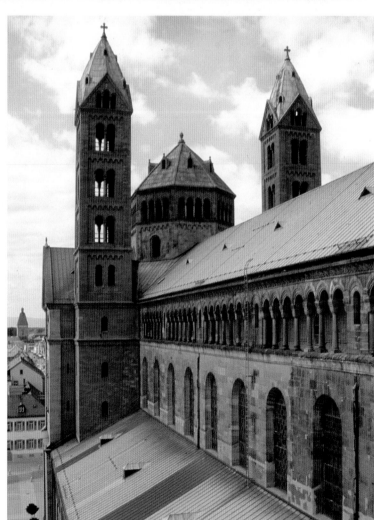

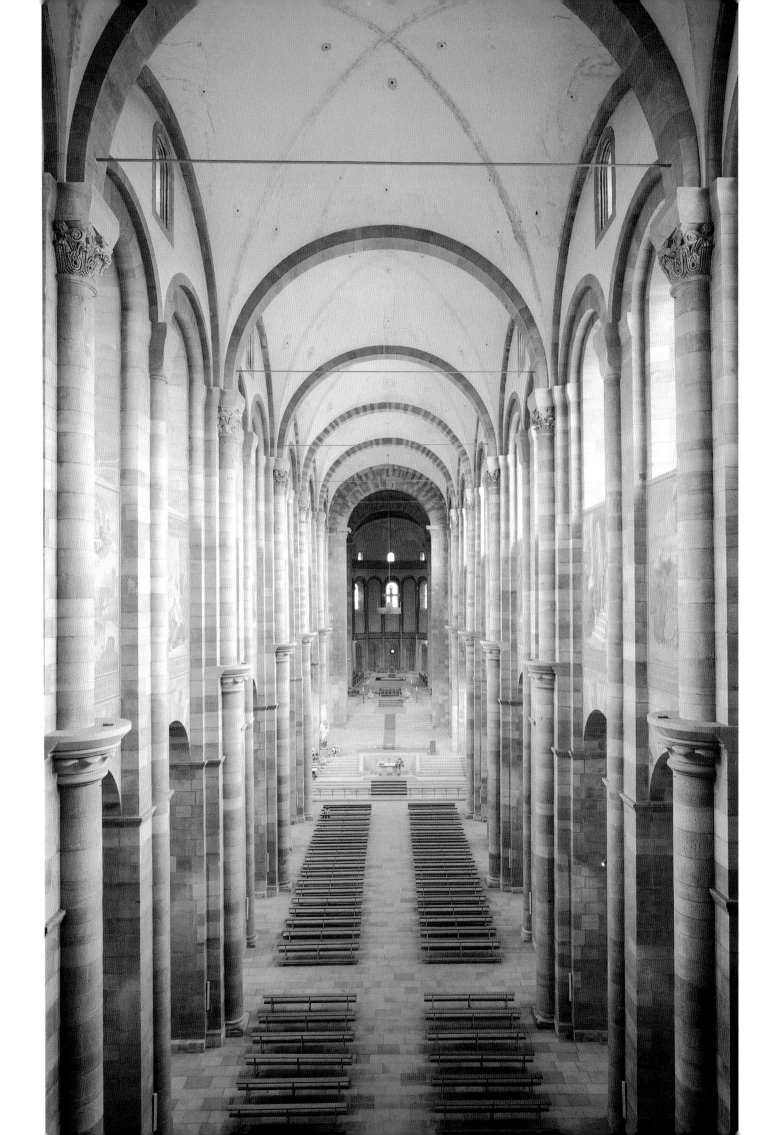

9. Speyer. Dom, von oben nach unten: um 1125; um 1600; nach der Zerstörung von 1720 (aus von Winterfeld).

Rechte Seite:
10. Speyer. Dom, Zeichnung der nördlichen Seitenschiffwand und der Kapelle der heiligen Afra: Zu erkennen ist eine ursprüngliche Bauphase mit großen Blöcken, eine mit kleinen Blöcken und die darauffolgenden Restaurierungsarbeiten (aus Kubach-Haas).
11. Speyer. Dom, Grundriß (aus von Winterfeld).
12. Speyer. Dom, Assonometrie der ersten Bauphase (aus Kubach-Haas).

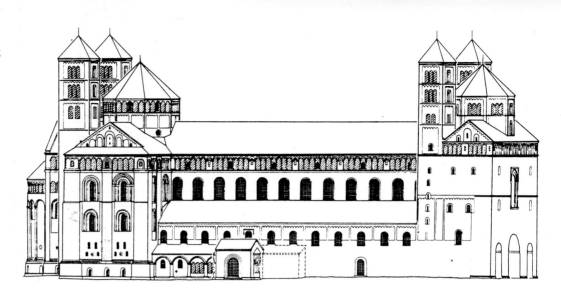

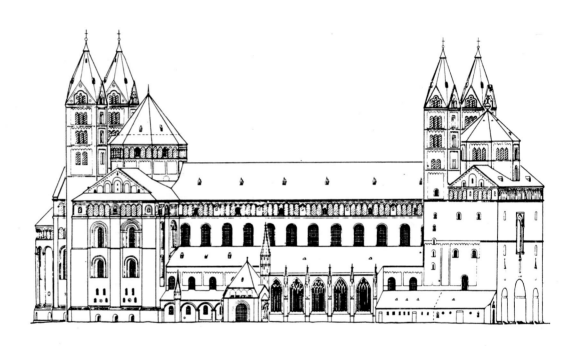

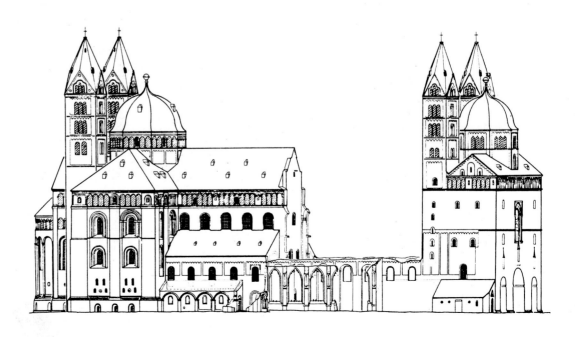

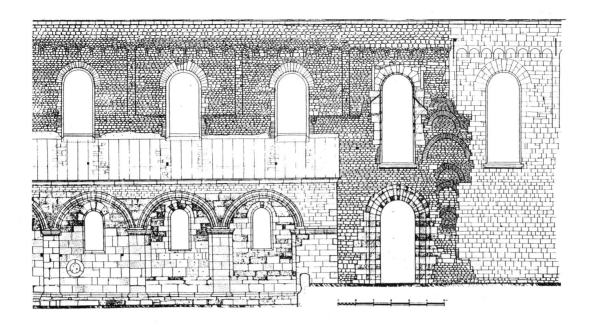

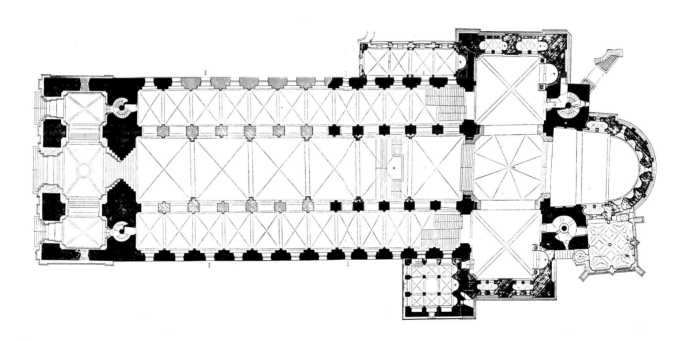

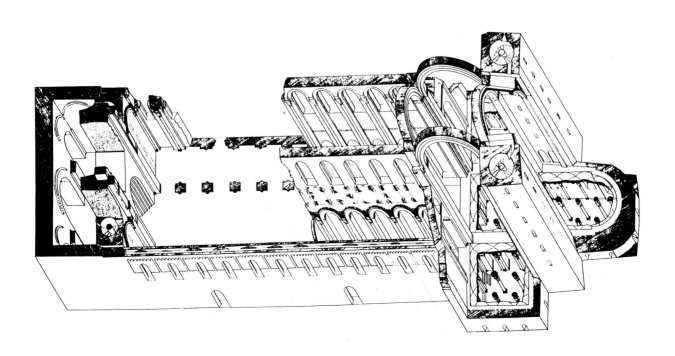

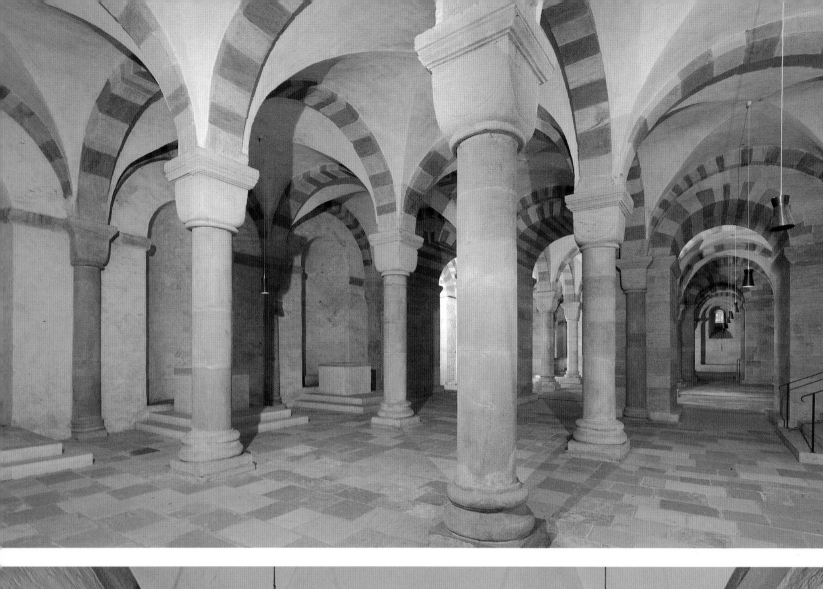

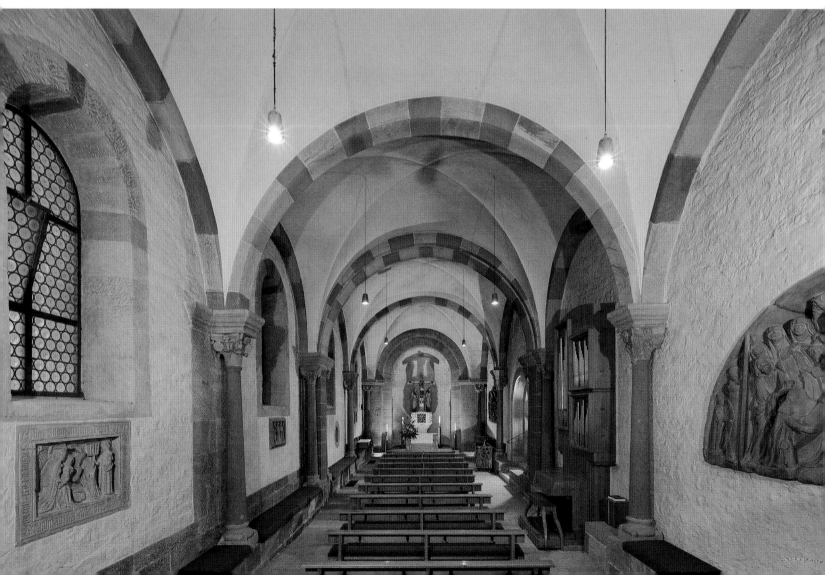

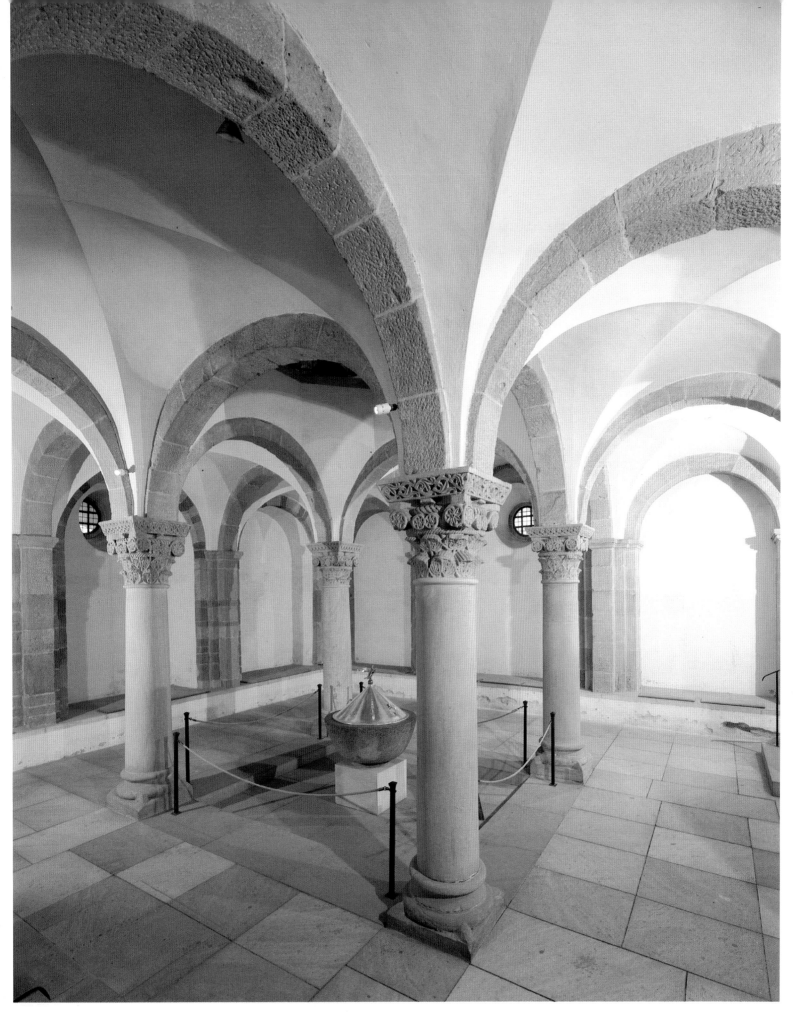

Linke Seite:
13. Speyer. Dom, Krypta.
14. Speyer. Dom, Kapelle
der heiligen Afra.

15. Speyer. Dom, Kapelle
von Sankt Emmeran.

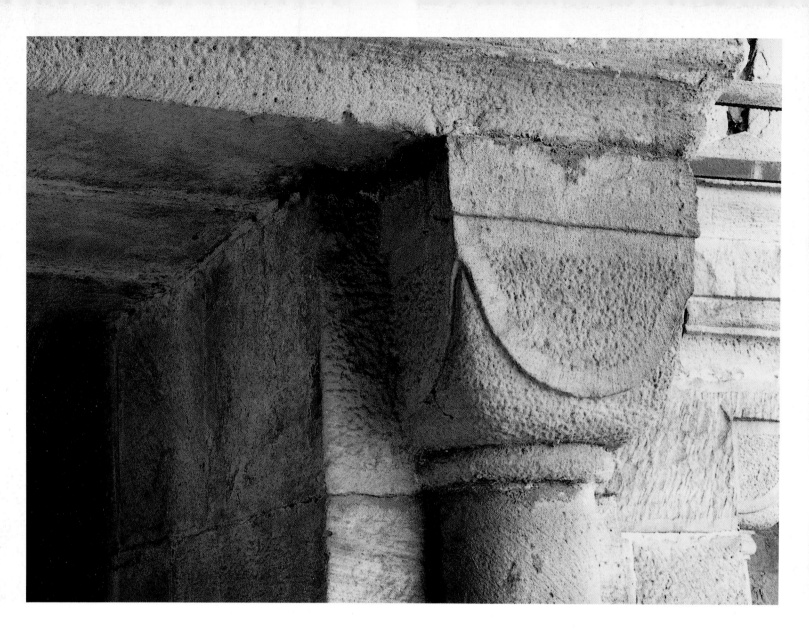

16. Speyer. Dom, nördliches
Querschiff, Galerie, ku-
bisches Kapitell SQHG 25,
von Nord-Osten (Typ C/D).
17. Schema eines kubischen
Kapitells.
18. Bearbeitung eines Stein-
blockes mit der Spitze des
Meißels, Bearbeitung eines
Steinblockes mit der Klinge
des Meißels (unten).

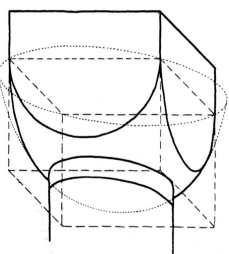

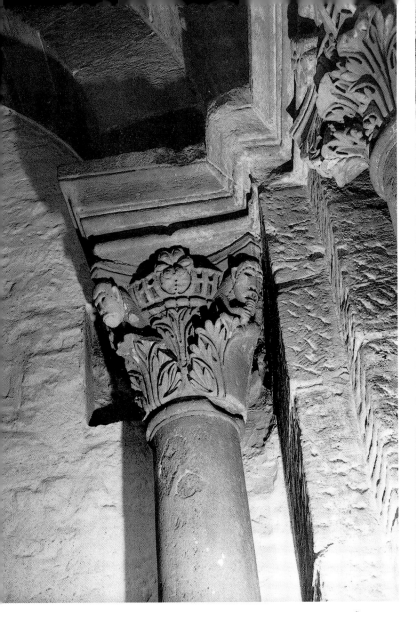

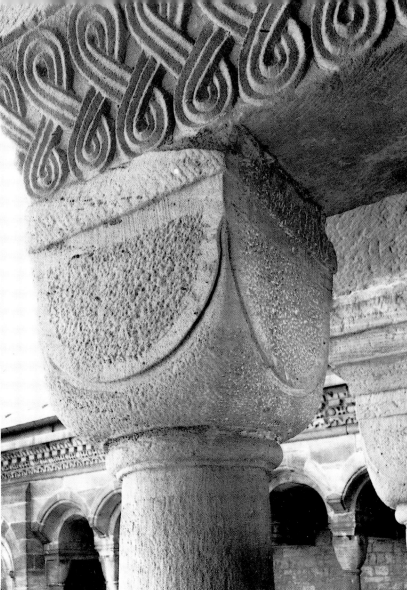

19. Speyer. Dom, Kapelle der heiligen Afra, Kapitell AK 1, von Osten.

20. Speyer. Dom, Schiff, Galerie auf der nördlichen Seite, kubisches Kapitell NLHG 6, von Südosten (Typ C/D).

21. Baufolge der Galerien im Langhaus und im Querschiff. Die Pfeillinien zeigen die Richtung der Baufolge an; die doppelt gestrichelte Linie gibt die Grenzlinien zwischen den Bauphasen I/II und III an (nach der Änderung des Entwurfs).

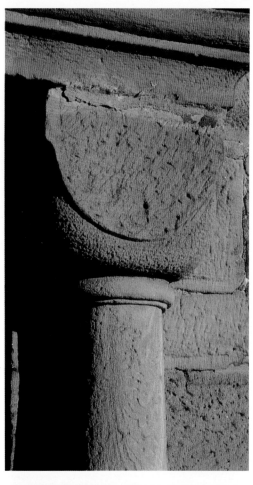
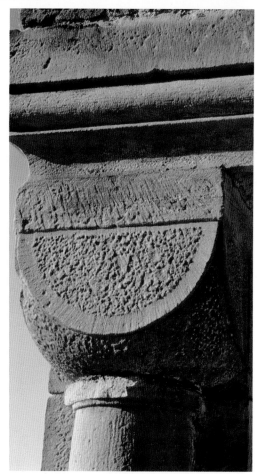

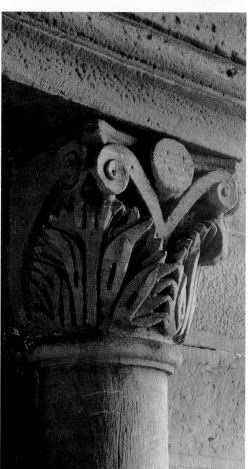

22. Speyer. Dom, Galerie des südlichen Quer-
schiffs, kubisches Kapitell SQHG 11, von Nord-
westen (Typ A/B).
23. Speyer. Dom, südliches Querschiff, Galerie,
Entwurf des Kapitells SQHG 12, von Nordwe-
sten (Typ E).

24. Speyer. Dom, Schiff, Galerie Südseite,
kubisches Kapitell SLHG 8, von Nordosten.
25. Speyer. Dom, südliches Querschiff, Galerie,
Entwurf eines Kapitells SQHG 12, von Nord-
osten (Typ E).

26. Speyer. Dom, Apsis, Galerie, kubisches
Kapitell OAG 19, von Südwesten.
27. Speyer. Dom, nördliches Querschiff, Galerie,
Kapitell NQHG 5, von Südwesten (Typ E).

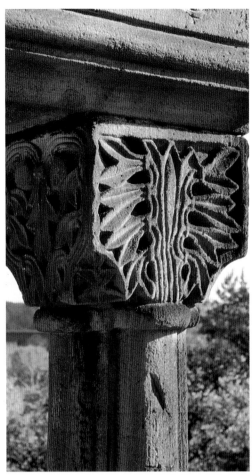

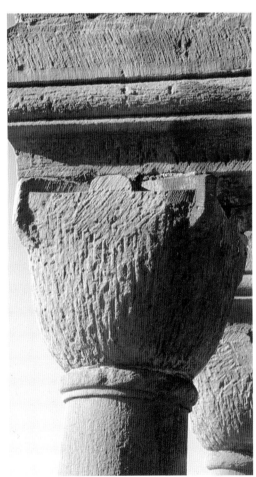

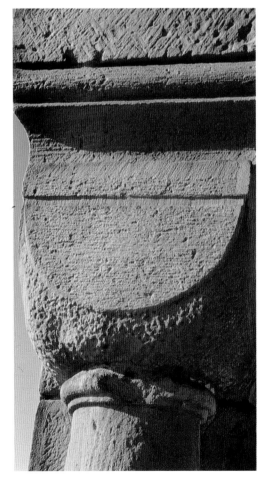

28. Speyer. Dom, südliches Querschiff, Galerie, Entwurf eines Kapitells SQHG 6, von Nordwesten (Typ E).

29. Speyer. Dom, südliches Querschiff, Galerie, Entwurf eines Kapitells SQHG 20, von Südosten (Typ E).

30. Speyer. Dom, südliches Querschiff, Galerie, Entwurf eines Kapitells SQHG 5 von Nordosten (Typ F).

31. Speyer. Dom, Schiff, Galerie der Südseite, Entwurf eines Kapitells SLHG 10, von Nordosten (Typ F).

32. Speyer. Dom, Apsis, Galerie, kubisches Kapitell OAG 18, von Südwesten.

33. Speyer. Dom, Schiff, Galerie der Südseite, kubisches Kapitell SLHG 16, von Nordosten (Typ C/D).

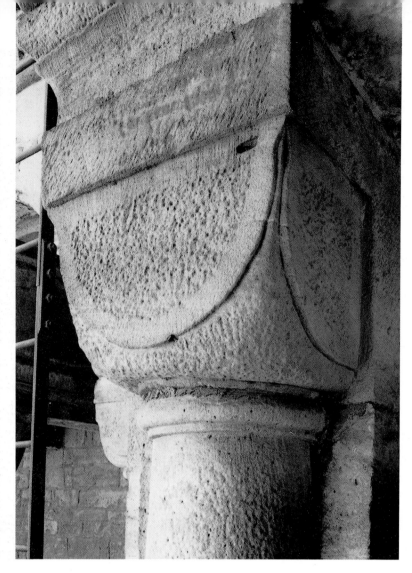

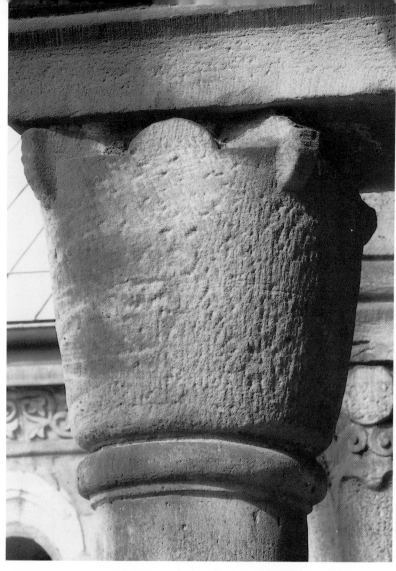

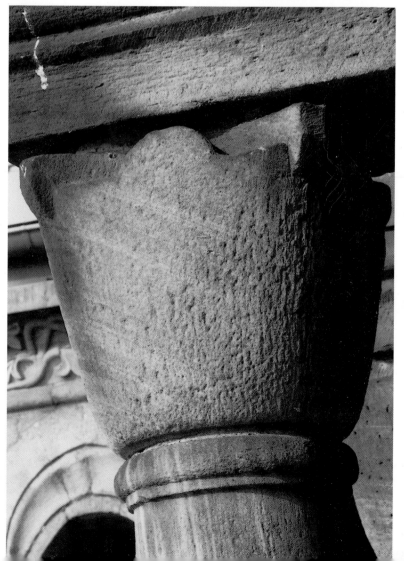

Linke Seite:
34. Speyer. Dom, Schiff, Nordseite, kubisches Kapitell NLHG 1, von Südosten (Typ C/D).
35. Speyer. Dom, südliches Querschiff, Galerie, Entwurf eines Kapitells SQHG 6, von Nordwesten (Typ E).
36. Speyer. Dom, Beispiele von Markierungen auf den Steinquadern vom 11. bis zum 15. Jh. (aus Kubach-Haas).
37. Speyer. Dom, südliches Querschiff, Galerie, Entwurf eines Kapitells SQHG 21, von Südosten (Typ E).

38. Speyer. Dom, Galerie des südlichen Querschiffs.
39. Speyer. Dom, Kreuz-punkt des Langhauses mit dem südlichen Querschiff.

Auf der folgenden Seite:
40. Speyer. Dom, südliches Seitenschiff.

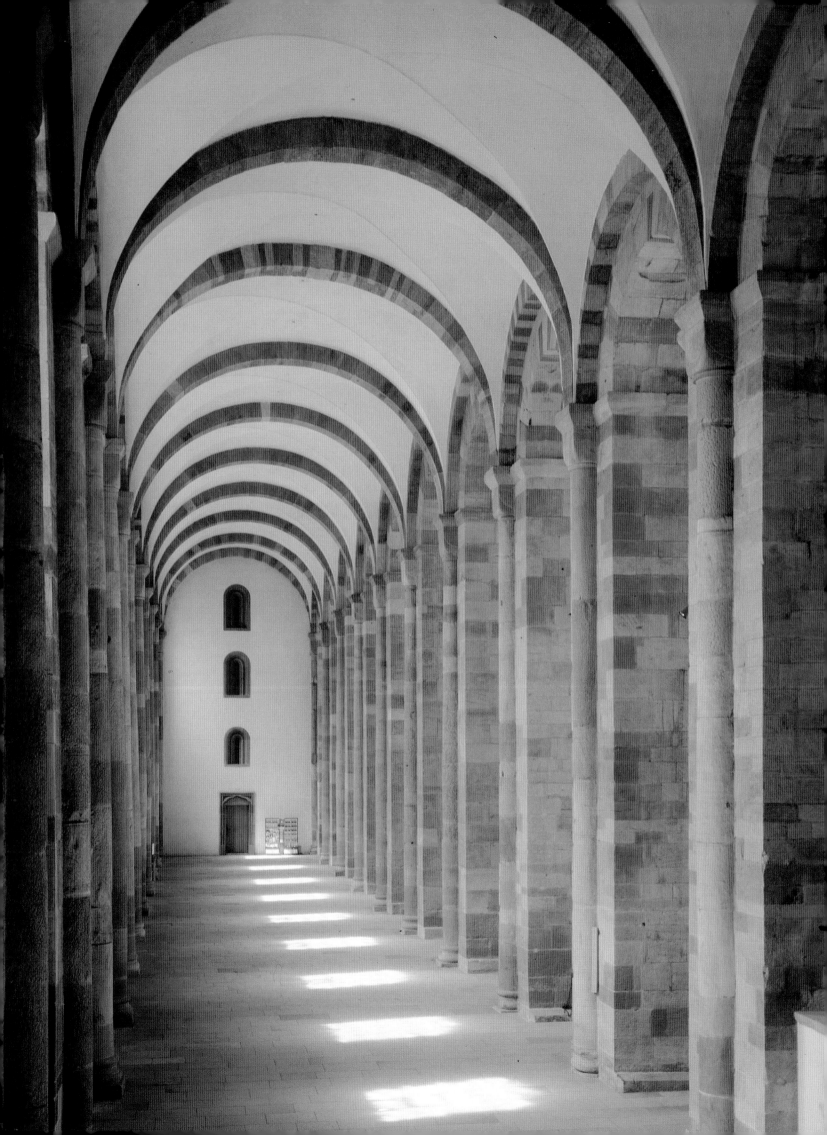

Unmittelbar nach der Errichtung des östlichen Teils der Nordquerhausgalerie (Bauphase IIa) setzte man die Bautätigkeit im östlichen Bereich der Südquerhausgalerie fort. Der enge zeitliche Zusammenhang zwischen der Nordquerhausgalerie und dem östlichen Teil der Südquerhausgalerie geht aus der Form der Wandkapitelle SQHG 1, SQHG 5 und SQHG 6 (Abb. 11) hervor, die, der ursprünglichen Planung entsprechend, in korinthisierenden Formen angelegt wurden. Diese Bauabfolge wird durch die zwischen den Mauergliedern versetzten freistehenden Säulen bestätigt. Deren Kapitelle gehören ausnahmslos dem Grundtypus F an, der, im Zuge des ersten Planwechsels zur rationelleren Herstellung der Säulen im Steinbruch, am Nordquerhaus eingeführt wurde (Abb. 15).

Die Tatsache, daß für die Wand-Bossenkapitelle SQHG 1, SQHG 5 und SQHG 6 erheblich weniger Arbeitszeit aufgewendet wurde als für die Wandkapitelle der Nordquerhausgalerie, gibt einen Hinweis darauf, daß der Druck stetig zunahm, den Bau fertigzustellen. Da die Wandkapitelle am Bauplatz stets paßgerecht zum Steinverband der Mauergliederungen hergestellt werden mußten, war die für die Bearbeitung der Kapitelle zur Verfügung stehende Zeit von der Geschwindigkeit des übrigen Baufortschrittes abhängig.

Der westliche Bereich der Südquerhaus-Zwerggalerie (Bauphase IIIa)

Der westliche Teil der Südquerhausgalerie wurde – beginnend mit dem Kapitell SQHG 9 und endend mit dem Kapitell SQHG 26 – nach einer weiteren Planänderung errichtet. Diese sah vor, daß sämtliche Kapitelle, die am Bauplatz noch hergestellt werden mußten, als Würfelkapitelle ausgeführt werden sollten. Offenbar bestand keine Aussicht mehr, die ursprünglich in korinthisierenden Formen geplanten Kapitelle bildhauerisch zu vollenden. So wurden nun, im Gegensatz zu den drei östlichen Wandkapitellen der Südquerhausgalerie, die nach Westen anschließenden Wandkapitelle ab dem Kapitell SQHG 10 ausnahmslos als Würfelkapitelle ausgeführt, darüber hinaus auch die Kapitelle der beiden freistehenden Säulen SQHG 9 und SQHG 13. Die Würfelkapitelle gehören alle zum einfachen Typus A/B, der ohne herausgearbeitete Abakusplatte besonders zeitsparend herzustellen ist (Abb. 2). Daß man die einfachere Würfelkapitellform bevorzugte, um Zeit einzusparen, zeigt auch der geringe Bearbeitungszustand dieser Kapitelle. Neben den Würfelkapitellen versetzte man, abgesehen von vier bildhauerisch bearbeiteten Kapitellen, ausschließlich die im Zuge der ersten Planänderung eingeführten vorgefertigten Bossenkapitelle des Grundtypus F (Abb. 12, 13, 15). Die nur flüchtige Ausführung der Würfelkapitelle läßt darauf schließen, daß diese – wie die beiden letzten Wand-Bossenkapitelle im östlichen Bereich der Südquerhausgalerie – in kürzester Zeit angefertigt und in großer Eile versetzt wurden. Wahrscheinlich hielt das den östlichen Galeriebereich bestimmende hohe Bautempo oder der Mangel an geeigneten Fachkräften auch noch während der Errichtung des westlichen Bereiches an. Denn die Fertigstellung schlichter Würfelkapitelle erforderte nur etwa 20 bis 25 Stunden und damit nur ein Fünftel der Arbeitszeit eines korinthisierenden Kapitells, für dessen Vollendung etwa 100 Stunden notwendig gewesen wären. Zudem beanspruchen Würfelkapitelle im Gegensatz zu den korinthisierenden Kapitellen keine speziell bildhauerisch tätigen Fachkräfte. Da die Herstellung der antikisierenden Kapitelle sehr aufwendig und zeitintensiv ist, müssen sie zu einem Zeitpunkt geplant worden sein, als die Notsituation noch nicht abzusehen war. Erst als man am Bauplatz des Domes erkannte, daß die korinthisierenden Kapitelle nicht mehr bildhauerisch bearbeitet werden konnten, entschloß man sich, die bis dahin noch nicht in Angriff genommenen Kapitelle als Würfelkapitelle auszuführen. Offensichtlich war man zunehmend daran interessiert, das Bauwerk möglichst rasch fertigzutellen. Dieses Vorhaben konnte leicht dadurch erreicht werden, daß man die bildhauerische Ausgestaltung der Kapitelle weitgehend unterließ.

Traditionelle Formelemente in der Südquerhaus-Zwerggalerie

In ähnlicher Weise wie in der Nordquerhausgalerie sind im westlichen Bereich der Südquerhausgalerie ebenfalls traditionelle Elemente vorzufinden, die an die Säulenstellung der Ostapsisgalerie anknüpfen: Das erste Bindeglied bilden die Würfelkapitelle, deren Form und Unvollendetheit denjenigen der Ostapsisgalerie weitgehend gleichen. Der zweite Anknüpfungspunkt zur Ostapsisgalerie besteht aus zwei monolithischen Pfeilern. Diese Pfeiler sind nicht nur in bezug auf die Herstellung aus einem Steinblock, sondern auch formal eng mit den ebenfalls monolithischen Pfeilern der Ostapsisgalerie verwandt. Die Kreuzpfeiler mit Halbsäu-

lenvorlagen SQHG 20 und SQHG 23[34] unterscheiden sich von denjenigen der Ostapsisgalerie (Abb. 16) aber in zwei wesentlichen Punkten.[35] Zum einen tragen die Pfeiler der Südquerhausgalerie bildhauerisch bearbeitete, korinthisierende Bossenkapitelle (Abb. 17), die an der Ostapsisgalerie nicht vertreten sind, und zum anderen sind diese 18 cm bzw. 13 cm höher als diejenigen der Ostapsisgalerie. Die außerordentlich zeitaufwendig herzustellenden monolithischen Stützen SQHG 20 und SQHG 23 müssen also von Anfang an – zumindest in einer bestimmten Anzahl – auch für die Lang- und Querhausgalerie vorgesehen gewesen sein. Als keine Aussicht mehr darauf bestand, die Pfeilerkapitelle zu vollenden, wurden auch diese im unvollendeten Zustand versetzt. Der Formenreichtum der Pfeiler legt nahe, daß diese seit der Frühphase der Errichtung der Lang- und Querhausgalerie geplant und bereits begonnen wurden, in der die Notsituation, die zu einer Reduktion der bildhauerischen Arbeiten am Dombau führte, noch nicht abzusehen war.

Nordlanghaus-Zwerggalerie (Bauphase IIIa)

Wie den westlichen Bereich der Südquerhausgalerie errichtete man auch die Nordlanghausgalerie erst nach der Einführung der Würfelkapitelle im Zusammenhang mit der zweiten Planänderung. Hier wie da hat das Würfelkapitell die korinthisierenden Bossenkapitelle bei den Wandkapitellen vollständig abgelöst. Dem westlichen Bereich der Südquerhausgalerie entsprechend, sind an freistehenden Säulen sowohl vorgefertigte Bossenkapitelle des Grundtypus F als auch Würfelkapitelle versetzt worden. Da sich Würfelkapitelle an freistehenden Säulen ausschließlich im westlichen Bereich der Südquerhausgalerie (Bauphase IIIa) und in der Nordlanghausgalerie (IIIa) befinden, erfolgte die Errichtung beider Galerieabschnitte wahrscheinlich in einer einheitlichen Maßnahme (Bauphase IIIa). Den Ausgang nahmen die Bauarbeiten zur Errichtung der Nordlanghausgalerie im Westen, am Ende der Nordquerhausgalerie. Dort wurde das Wandkapitell NQHG 25 – erstmalig in den nördlichen Galerieabschnitten – als Würfelkapitell ausgeführt.[36] Das bedeutet, daß die ursprüngliche Planung, sämtliche Kapitelle in antikisierender Form als korinthisierende Kapitelle zu gestalten, noch vor dem Abschluß der Bauarbeiten in der Nordquerhausgalerie – im Zuge der zweiten Planänderung – aufgegeben wurde.

Außerhalb der Nordquerhausgalerie wurden fast alle freistehenden Säulen im Steinbruch vorgefertigt. Der Großteil der freistehenden Stützen wurde demnach bereits während der Errichtung der Nordquerhausgalerie in Auftrag gegeben. Daher konnten nur noch diejenigen Kapitelle als Würfelkapitelle zeitsparend hergestellt werden, die als Wandkapitelle ohnehin vor Ort hergestellt werden mußten oder deren Vorfertigung noch nicht in Auftrag gegeben worden war. Auf diese Weise ist das zunächst regellos erscheinende Nebeneinander von Würfelkapitellen und vorgefertigten Bossenkapitellen in der Zwerggalerie zu erklären.[37]

Südlanghaus-Zwerggalerie (Bauphase IIIb)

Im Anschluß an die nördliche Langhausgalerie und die südliche Querhausgalerie wurde die Südlanghausgalerie errichtet. Dies zeigt sich unter anderem daran, daß hier keine Merkmale vorhanden sind, die auf eine Entstehung vor der zweiten Planänderung mit der Einführung der Würfelkapitelle hinweisen. Es gibt in diesem Bauabschnitt weder Kapitelle des älteren Grundtypus E noch monolithische Stützen. Alle freistehenden Säulen weisen vorgefertigte Bossenkapitelle des Grundtypus F auf (Abb. 19), und sämtliche Wandkapitelle sind als Würfelkapitelle ausgeführt (Abb. 20). Ein weiteres Indiz für eine Entstehung der Säulenstellung der Südlanghausgalerie als letzten Abschnitt der Lang- und Querhausgalerie bildet der niedrige Ausarbeitungsgrad der Architravbalken. Während die Architravbalken der anderen Galerieabschnitte vor der Profilierung sorgfältig mit der Fläche geglättet wurden, begann man bei einigen Architravbalken der Südlanghausgalerie – entgegen allen steinmetztechnischen Regeln der Kunst – das Profil teilweise in fast noch bruchrauhe Blöcke zu hauen.[38] Unter diesen Voraussetzungen war eine exakte Profilierung nicht durchführbar. Diese in keinem der übrigen Galerieabschnitte vorzufindende flüchtige Bearbeitung der Architravbalken vermittelt den Eindruck, daß die Bauarbeiten nunmehr unter größtem Zeitdruck abgeschlossen werden mußten.[39] Die Errichtung der Südlanghausgalerie (Bauphase IIIb) erfolgte offenbar zu einem Zeitpunkt, an dem die Notsituation zu groß geworden war, so daß die Qualität der Bauelemente der zuvor errichteten Galerieabschnitte nicht mehr erreicht werden konnte. Ebenfalls deutet das Würfelkapitell SLHG 16 auf eine übereilte Errichtung der Südlanghausgalerie hin: Es stellt das von allen 22 Würfelkapitellen am geringsten bearbeitete Kapitell dar, da es bereits nach einer Bearbeitungszeit von zirka elf Stunden versetzt wurde.

Diese anhand der unvollendeten Kapitelle gewonnene Abfolge bei der Errichtung der Lang- und Querhausgalerie des Domes wird durch den unvollendeten Zustand des Fußgesimses der Galerie bestätigt. Die an den Säulen und am Fußgesims versetzt auftretenden Zäsuren zwischen den einzelnen Bauabschnitten zeigen, daß die Ausführung und der Versatz des Fußgesimses der Errichtung der Säulenstellungen jeweils um genau einen Mauerpfeiler vorangingen.[40] Für den Bauvorgang bedeutet dies, daß der Versatz des Fußgesimses in einem Vorsprung von etwa fünf oder sechs Interkolumnien vor dem Bau der Mauergliederungen und ihrer Halbsäulen erfolgte. Die Herstellung und der Versatz des mit den Bodenplatten der Zwerggalerie verbundenen Fußgesimses gingen in den einzelnen Bauabschnitten der Errichtung der gliedernden Mauerstücke sowie der Säulenstellungen stets nur wenige Meter voraus.[41]

Bearbeitungszustand des Traufgesimses

Das über der Zwerggalerie liegende Traufgesims (Abb. 1) wurde, im Gegensatz zum Fußgesims und den Kapitellen der Galerie, bildhauerisch in großen Teilen vollendet. Dennoch widerspricht dies nicht der Beobachtung, daß die Bildhauerarbeiten am Bau sukzessiv reduziert wurden, um den Arbeitsprozeß zu beschleunigen und damit den Abschluß der Bauarbeiten möglichst schnell zu erzielen. Denn wie die an den Stoßfugen der Gesimsstücke in den Höhen und der Bearbeitungstiefe verspringende Ornamentik beweist, erfolgte die bildhauerische Bearbeitung des Gesimses nicht nach dem Vorsatz «in situ», sondern – wie gemeinhin üblich – schon vorher an der Werkbank. Bei einer bildhauerischen Bearbeitung der Gesimsblocke nach dem Versatz wären derartige Versprünge in jedem Fall durch die über die Stoßfugen hinweg getriebenen Eisen entfernt worden. Denkbar ist, daß die am Bau anwesenden Bildhauer zu dem Zeitpunkt, als die halbfertigen Bossenkapitelle aus dem Steinbruch angeliefert wurden, gerade mit der Ornamentierung des Traufgesimses beschäftigt waren. Als sich dann der planende Architekt aufgrund der herrschenden Notsituation vor die Entscheidung gestellt sah, entweder die vor Ort bereits begonnene Ornamentierung des Gesimses vollenden zu lassen oder aber die bildhauerische Ausgestaltung der nur grob vorgehauenen Bossenkapitelle in Angriff nehmen zu lassen, fiel die Entscheidung zugunsten der Weiterbearbeitung des Traufgesimses.[42]

Überlegungen zur Datierung der Fertigstellung des Domes

In der Bauplastik des Speyerer Domes zeichnet sich kein abrupter Abbruch der bildhauerischen Tätigkeiten ab. Vielmehr ist ein kontinuierliches Nachlassen der Bildhauerarbeiten zu beobachten. Wäre der plötzliche Tod Heinrichs des IV. im Jahre 1106 Ursache für die Reduktion der Bauplastik gewesen, dann wäre eine sofortige Reaktion zu erwarten gewesen, die sich etwa in einem grundlegenden Planwechsel hätte äußern müssen. Dafür existieren am Dom jedoch keinerlei Anzeichen, so daß auch andere plötzliche Ereignisse als Ursache auszuschließen sind. Die sukzessive Reduktion der bildhauerischen Ausgestaltung des Speyerer Domes läßt vielmehr erkennen, daß der Grund dafür in einem allmählich eintretenden Verlust an Interesse für das Bauwerk bestand. Das sich an der unfertigen Bauplastik abzeichnende Bestreben, den Bau möglichst sparsam und rasch fertigzustellen, wird mit einem kontinuierlichen Versiegen der finanziellen Quellen einhergegangen sein. Die jüngere Bauforschung zum Speyerer Dom zeigt deutlich, daß sich die Bauarbeiten über das Jahr 1106 hinaus, wahrscheinlich bis in die zwanziger Jahre des 12. Jahrhunderts, hingezogen haben.[43] Daher ist nicht auszuschließen, daß der Regierungswechsel vom salischen zum staufischen Kaiserhaus nach dem Tod des letzten Salierkaisers Heinrich V. im Jahr 1125 die Ursache für das an der Zwerggalerie beobachtete kontinuierliche Nachlassen des Interesses und der finanziellen Mittel an einer aufwendigen Vollendung des Domes zu Speyer darstellt, der dem salischen Kaiserhaus als Grablege diente.[44]

Dem widerspricht auch nicht, daß in Speyer keine maßstabgerechten Baupläne verwendet wurden, die in den zwanziger Jahren des 12. Jahrhunderts erstmalig aufkamen; denn die Einführung solcher Neuerungen an einem fast fertiggestellten Bau, an dem das Interesse mittlerweile stark gesunken war, ist unter diesen Umständen auch nicht zu erwarten. Nicht zuletzt ist zu bedenken, daß der Baubeginn des nur unweit von Speyer entfernten Domes zu Worms um 1120/1125 viele Fachkräfte aus einem großen Umkreis angezogen haben wird.[45]

Als besonders fortschrittlich für die romanische Zeit gelten seit einiger Zeit Bauten, die sich durch eine enge Zusammenarbeit zwischen den Baustellen und den Steinbrüchen auszeichnen. Zu diesen Bauwerken gehört auch die Kirche St-Etienne in Caen, in der vermutlich einzelne Quaderlagen nach Mengenangaben im Steinbruch vorgefertigt wurden.[46] Wie bei diesem Beispiel handelt es sich jedoch bei den vorgefertigten Werksteinen in der Romanik stets um Fertigprodukte. Die Verwendung von Halbfabrikaten, wie sie anhand der Untersuchung der freistehenden korinthisierenden Bossenkapitelle der Lang- und Querhausgalerie am Dom zu Speyer nachgewiesen werden konnte, ist nach den bisherigen Untersuchungen einzigartig in der Romanik. Einerseits bestätigt sie die Beobachtung Kimpels, daß sich in der romanischen Epoche eine enge Zusammenarbeit zwischen Steinbrüchen und Dombauten entwickelt hat.[47] Andererseits zeigt der Nachweis zur Verwendung vorgefertigter Halbfabrikate aber auch, daß beim Bau des Speyerer Domes – zumindest im Rahmen der Errichtung der Lang- und Querhausgalerie – bedeutend fortschrittlichere Arbeitstechniken vorherrschten, als bisher angenommen wurde.[48] Im Vergleich zu den wahrscheinlich vorgefertigten gleich hohen Quadersteinen an der Kirche St-Etienne in Caen repräsentieren die am Dombau zu Speyer vorgefundenen Halbfabrikate bereits eine höhere Stufe der Rationalisierung des Arbeitsprozesses. Dennoch ist die in der Lang- und Querhausgalerie des Speyerer Domes vorzufindende rationelle Arbeitsweise, die der Optimierung des Einsatzes von Arbeitskraft und Material dient, noch weit entfernt von den umfassenden Rationalisierungsmaßnahmen der Gotik. Erst in gotischer Zeit wurden Fugenpläne, maßstabgerechte Bauzeichnungen und Positivschablonen entwickelt, die für eine im großen Rahmen durchgeführte serielle Vorfabrikation gleichartiger und untereinander austauschbarer Werkstücke Voraussetzung sind.[49] Für die zwischen 1190 und 1235 verstärkt einsetzende Arbeitsteilung und serielle Vorfertigung von Werkstücken wurde in Speyer jedoch ein bedeutender Grundstein gelegt.

ANMERKUNGEN

[1] Ein grundlegender Beitrag zur Baugeschichte des Domes ist immer noch das umfangreiche Werk von H.-F. KUBACH und W. HAAS: Der Dom zu Speyer. München 1972. – Die Kunstdenkmäler von Rheinland-Pfalz, 5.

[2] Zu «Bosse» und «Bossenkapitell» vgl. F. V. ARENS: Bosse, Bossenkapitell, in: RDK II Sp. 1062-1066.

[3] Zur mittelalterlichen Steinbearbeitung vgl. D. HOCHKIRCHEN: Mittelalterliche Steinbearbeitung und die unfertigen Kapitelle des Speyerer Domes. 39. Veröffentlichung der Abteilung Architekturgeschichte des Kunsthistorischen Instituts der Universität zu Köln. Köln 1990, mit Literaturhinweisen zu der bis 1990 erschienenen Literatur (im folgenden abgekürzt: Hochkirchen). In der genannten Arbeit sind die hier angerissenen Ergebnisse ausführlich und mit umfangreichem Anmerkungsapparat nachvollziehbar dargelegt. Vgl. auch D. CONRAD: Kirchenbau im Mittelalter. Bauplanung und Bauausführung. Leipzig 1990, mit einer umfassenden Bibliographie zum mittelalterlichen Bauwesen, 330-343. Zur Bauplastik des Speyerer Domes vgl. H. MERTENS: Bauplastik am Mittelrhein im ersten Drittel des 12. Jahrhunderts. Diss. Köln 1993 (im Druck).

[4] Zur Quaderbearbeitung und zu den Kapitellen der Afrakapelle vgl. HOCHKIRCHEN [Anm. 3], 68-80, 265-330. Im folgenden Text werden die Kapitelle mit ihrer jeweiligen Nummer an den einzelnen Galerieabschnitten erwähnt. Die dort genannten Abkürzungen für die Galerieabschnitte sind: NLHG (Nordlanghaus-Zwerggalerie), SLHG (Südlanghaus-Zwerggalerie), NQHG (Nordquerhaus-Zwerggalerie) und SQHG (Südquerhaus-Zwerggalerie), OAG (Ostapsis-Zwerggalerie). Die Zählung der Kapitelle erfolgt an der Ostapsis-Zwerggalerie von Norden nach Süden, am Lang- und Querhaus von Osten nach Westen, vgl. ebenda, 434-436, Abb. 11-13.

[5] Die Gruppe A/B setzt sich aus den untergeordneten Typenklassen A und B zusammen, die Gruppe C/D aus den Typenklassen C und D, vgl. dazu Hochkirchen [Anm. 3], 129-166.

[6] Zum Schlageisengebrauch und Randschlag vgl. ebd., 14-16, 34-41.

[7] Zum Spitzeisengebrauch vgl. ebd., 17f., 42-48.

[8] Dies konnte anhand der Kapitelle NLHG 5 und NLHG 6 der Gruppe C/D aufgezeigt werden, vgl. ebd., 135-137, 140f.

[9] Dagegen lag der Zeitaufwand für die Bossenkapitelle der Zwerggalerie pro Kapitell im Durchschnitt lediglich bei zirka 30 Stunden, vgl. ebd., 265-328, 381-409, mit Arbeitszeit-Kalkulationen zu den einzelnen Kapitellen und Stützen.

[10] ebd., 382-387.

[11] Zur Entscheidungsfindung für die Vornahme von Händescheidungen am Beispiel der Würfelkapitelle vgl. HOCHKIRCHEN [Anm. 3], 154-158.

[12] Die Ausnahme bildet das Kapitell OAG 7.

[13] Zur Quaderbearbeitung vgl. HOCHKIRCHEN [Anm. 3], 67-80.

[14] Zum Kapitell OAG 19 vgl. ebd., 104-106, Taf. 19.

[15] Dies sind vier der insgesamt fünf Säulen, die mit vegetabil geschmückten Kelchblock-Kapitellen versehen sind (OAG 5, 11, 16 und 17), vgl. HOCHKIRCHEN [Anm. 3], 103, 120-126.

[16] Der Ausdruck Bosse läßt sich von dem italienischen Begriff «bozza» oder dem althochdeutschen Ausdruck «bozen» für «schlagen» ableiten. Vgl. ARENS [Anm. 2], Sp. 1062.

[17] Zu den Kapitellen NQHG 5 und SQHG 12 vgl. HOCHKIRCHEN [Anm. 3], Taf. 48, 100.

[18] Bildhauerisch noch nicht ausgearbeitet ist die Abakusblüte des Kapitells NQHG 5. Vollständig ausmodellierte Abakusblüten weisen dagegen einige der Kapitelle der Afrakapelle auf, z.B. das Kapitell Nr. 1 (Abb. 4). Zur Herstellungstechnik vgl. ebd., 167-177.

[19] Die Unfertigkeit ergibt sich eindeutig daraus, daß andere Bossenkapitelle dieses Grundtypus einen weiter fortgeschrittenen Bearbeitungszustand als diese 25 Kapitelle aufweisen.

[20] Am Bauplatz war beispielsweise der Bildhauer des Kapitells NQHG 5 (Abb. 10) tätig, da die Wandkapitelle der Zwerggalerie vor Ort ausgearbeitet werden mußten.

[21] An vier Stützen ist der Halsring an die Kapitelle angearbeitet, viermal wurde der Säulenschaft mit Hilfe der Basis verlängert, vgl. HOCHKIRCHEN [Anm. 3], 394-405.

[22] Wie die separat gearbeiteten Kapitelle bestehen auch die Basen und Säulenschäfte der betreffenden Stützen aus demselben gelbgebänderten Sandstein, während an vor Ort gearbeiteten Details - etwa an den Halbsäulen - dieser häufig mit rotem Sandstein kombiniert wurde. Zu den drei Ausnahmen vgl. HOCHKIRCHEN [Anm. 3], 242-244. Zum verwendeten Sandstein vgl. L. SPUHLER: Die Bausteine, in: KUBACH/HAAS [Anm. 1], 645f., 648.

[23] Wie kostspielig der zumeist schwierige Transport von Bausteinen aus den Steinbrüchen zu den Bauplätzen im Mittelalter war, zeigt ein Beispiel aus der Gotik: Die Frachtkosten für den am Stephansdom in Wien verwendeten Mannersdorfer Stein waren dreimal so hoch wie die Bruchkosten, vgl. A. KIESLINGER: Die Steine von St. Stephan. Wien 1949, 42. Vgl. HOCHKIRCHEN [Anm. 3], 372-379.

[24] Vgl. HAAS [Anm. 1], 550.

[25] Von Steinmetz A stammen die Kapitelle SLHG 10 und SLHG 11; von Steinmetz B: SLHG 12 und SLHG 13; von Steinmetz C: SQHG 18, SQHG 19 und SQHG 21; und von Steinmetz D: SQHG 22 (BK 54, Taf. 110) und SQHG 24. Lediglich die beiden monolithischen Stützen SQHG 20 (BK 67, Taf. 108) und SQHG 23 (BK 66, Taf. 111) unterbrechen die unmittelbare Nachbarschaft der jeweils von einem Steinmetzen hergestellten Kapitelle. Vgl. HOCHKIRCHEN [Anm. 3], 230-237.

[26] Bei den Kapitellen SLHG 2 und SLHG 5 wurde die bildhauerische Ausarbeitung lediglich mit wenigen Hieben begonnen, so daß sie keine längeren Arbeitszeiten als die übrigen Kapitelle des Grundtypus F erforderten. Vgl. die Arbeitsschritt-Tabelle mit Zeitkalkulation, HOCHKIRCHEN [Anm. 3], 418.

[27] ebd., 246-264.

[28] Dies gilt z.B. auch für das bildhauerisch weiter bearbeitete Wandkapitell NQHG 5. Zum Aufkommen der maßstabgerecht verkleinerten Bauzeichnung (Werkrisse/Risse) in den 20er Jahren des 12. Jahrhunderts vgl. G. BINDING: Der Baubetrieb zu Beginn der Gotik, in: Zeitschrift für Archäologie des Mittelalters. Beiheft 4, 1986, 63-91, bes. 78-80.

[29] Vgl. ebd., 237-246, 260-264.

[30] Die im folgenden genannten Bauphasen I, IIa, IIb, IIIa und IIIb beziehen sich auf die in Abb. 14 dargestellten Bauabschnitte. Die Pfeile geben die Richtung der Bauabfolge an.

[31] Das Kapitell der Säule NQHG 12 gehört zum Grundtypus F.

[32] Sehr wahrscheinlich wurden auch die Säulenschäfte der freistehenden Stützen, die Würfelkapitelle erhielten, fertig ausgearbeitet aus dem Steinbruch bezogen. Denn weder bei den Längenmaßen noch beim verwendeten Material sind Unterschiede zwischen den Säulenschäften der Würfel- und Bossenkapitelle festzustellen.

[33] Vgl. HOCHKIRCHEN [Anm. 3], 356-362.

[34] Die Basis dieser Stütze ist erneuert.

[35] Dies sind die Stützen OAG 3, OAG 6, OAG 9, OAG 12, OAG 15, OAG 18, vgl. KUBACH/HAAS [Anm. 1], Abb. 1004f.

[36] Das von allen Würfelkapitellen der Lang- und Querhausgalerie am weitesten ausgearbeitete Würfelkapitell NQHG 25 (Abb. 18) könnte, in ähnlicher Weise wie das bildhauerisch recht weit ausgearbeitete Bossenkapitell NQHG 5 (Abb. 10) für die korinthisierenden Kapitelle, ein Musterstück für die in Bauabschnitt IIIa und IIIb hergestellten Würfelkapitelle gebildet haben. Es gehört aufgrund seiner Abakusplatte der Würfelkapitellgruppe C/D an.

[37] Bereits KAHL erkannte, daß die Würfelkapitelle die jüngere Form der Kapitelle der Lang- und Querhausgalerie darstellen. Mit der These, die korinthisierenden Kapitelle gehörten zu einer früheren Form der Galerie, die keine Mauergliederungen besaß, zog er jedoch den falschen Schluß aus dieser Beobachtung. Vgl. G. KAHL: Die Zwerggalerie. Herkunft, Entwicklung und Verbreitung einer architektonischen Einzelform der Romanik, in: Beitrag zur Kunstgeschichte und Archäologie 3. F. BAUMGART, W. HAHLAND (Hrsg.). Würzburg 1939, 100. Den Fehler in Kahls These - die fehlende Berücksichtigung der Halbsäulen-Bossenkapitelle in der Nord- und Südquerhausgalerie - bemerkte auch Haas [Anm. 1],

614, Anm. 281, der jedoch in dem unregelmäßigen Wechsel von Würfelkapitellen und korinthisierenden Kapitellen kein System erkannte.

[38] Ein solcher Architravbalken befindet sich beispielsweise über den Stützen SLHG 2 und SLHG 6. Die Blöcke waren vor der Profilierung lediglich grob vorbossiert und mit flüchtigen Randschlägen versehen worden.

[39] Vgl. auch W. HAAS: Bauhandwerk und Bauvorgänge am Dom zu Speyer. Braunschweig 1966, 37.

[40] Zu den unterschiedlichen Schmuckformen des Fußgesimses vgl. KUBACH/HAAS [Anm. 1], 316, Fig. 38.

[41] Die von Haas vorgeschlagene Bauabfolge für die Nordquerhaus-Zwerggalerie, nach der zuerst die Nord- und Ostseite errichtet worden sein soll und erst später die Westseite, trifft somit nicht zu. Vgl. KUBACH/HAAS [Anm. 1], 332 und 740 f.

[42] Zum Traufgesims vgl. HOCHKIRCHEN [Anm. 3], 362–367.

[43] Vgl. D. V. WINTERFELD: Worms, Speyer, Mainz und der Beginn der Spätromanik am Oberrhein. Baukunst des Mittelalters in Europa, in: Festschrift Hans-Erich Kubach zum 75. Geburtstag, F. J. MUCH (Hrsg.). Stuttgart 1988, 213–250, bes. 219. Bereits Haas räumte eine über das Jahr 1106 hinweg andauernde Bautätigkeit am Dombau ein, vgl. KUBACH/HAAS [Anm. 1], 776.

[44] Möglicherweise bildet die dekorative Punktspitzung an den Würfelkapitellen der Zwerggalerie ebenfalls ein Indiz für eine Spätdatierung dieses Abschnittes; denn wie bereits Haas beobachtete, finden sich vergleichbare punktgespitzte Zieroberflächen sowohl an Würfelkapitellen in der Ostgalerie des Wormser Domes als auch an denjenigen in der Querschiffgalerie des Mainzer Domes, vgl. KUBACH/HAAS [Anm. 1], 547, Anm. 169. Vgl. K. FRIEDERICH: Die Steinbearbeitung in ihrer Entwicklung vom 11. bis zum 18. Jahrhundert. Augsburg 1932, Abb. 61 (Worms, dort kombiniert mit Fischgrätmusterung) und Abb. 55 (Mainz). Zur Chronologie dieser Bauten vgl. WINTERFELD [Anm. 43], 213–250.

[45] Zum Baubeginn des Domes zu Worms um 1120/1125 vgl. WINTERFELD [Anm. 43], 219. Zu den Übereinstimmungen zwischen den Bandrippengewölben der Querarme des Speyerer Domes und der Ostteile des Wormser Domes vgl. H.-E. KUBACH und A. VERBEEK: Romanische Baukunst an Rhein und Maas. Band 4. Berlin 1989, 232.

[46] An der Kirche Saint-Etienne in Caen verlaufen die unterschiedlich hohen Quaderlagen extrem gleichmäßig um das gesamte Gebäude. Kimpel hält es für wahrscheinlich, daß ein großer Teil der einfachen Steine in den Steinbrüchen vorgefertigt wurde, vgl. D. KIMPEL: L'organisation de la taille des pierres sur les grands chantiers d'églises du XIe au XIIIe siècle, in: O. CHAPELOT und P. BENOIT (Hrsg.): Pierre et métal dans le bâtiment au moyen âge (Editions de l'Ecole des Hautes Etudes en Sciences sociales, Paris-Recherches d'historie et de sciences sociales 11). Paris 1985, 209–217, bes. 211. Da die Lagerfugen des Quaderwerkes der zum Bau II des Speyerer Domes gehörenden Bauteile deutlich gleichmäßiger verlaufen als beim Mauerwerk der zum Bau I gehörenden Bauteile, ist eine Vorfertigung von etwa gleich hohen Quadern nach einer bestimmten Stückzahl für den Bau II ebenfalls denkbar. Auch Haas schließt diese Möglichkeit nicht aus, vermutet jedoch, daß der größte Teil der Steine aus dem Steinbruch lediglich bruchrauh oder nur grob vorbossiert an die Baustelle gebracht wurde. Vgl. KUBACH/HAAS [Anm. 1], 552.

[47] Vgl. KIMPEL [Anm. 46], 211.

[48] Besonders Kimpel bezeichnet die Denkweise der am Speyerer Dom tätigen Steinmetzen als «archaisch», im Gegensatz zu der Denkweise der Steinmetzen der etwa gleichzeitig entstandenen anglo-normannischen Bauten, vgl. KIMPEL [Anm. 46], 211.

[49] Vgl. D. KIMPEL und R. SUCKALE: Die gotische Architektur in Frankreich 1130–1270. München 1985, 402. Zum Aufkommen rationeller Fertigungstechniken in der Gotik vgl. vom selben Autor: Le développement de la taille en serie dans l'architecture médiévale et son rôle dans l'histoire économique. Bull. monumental 135, 1977, 195–222; ders.: Ökonomie, Technik und Form in der hochgotischen Architektur, in: Bauwerk und Bildwerk im Hochmittelalter. K. CLAUSBERG u. a. (Hrsg.). Gießen 1981, 103–125; ders.: Die Entfaltung der gotischen Baubetriebe. Ihre sozioökonomischen Grundlagen und ihre ästhetisch-künstlerischen Auswirkungen, in: Architektur des Mittelalters, F. MÖBIUS und E. SCHUBERT (Hrsg.). Weimar 1983, 246–272. Zum Baubetrieb zu Beginn der Gotik vgl. BINDING [Anm. 28], bes. 63 f. Anm. 2, mit weiterführender Literatur.

Serafin Moralejo

SANTIAGO DE COMPOSTELA DIE ERRICHTUNG EINES ROMANISCHEN BAUWERKS

Nur wenige romanische Bauwerke wurden während ihrer Errichtung so ausführlich dokumentiert wie die Kathedrale von Santiago de Compostela. In dem mittelalterlichen Reiseführer für Pilger *Liber Sancti Iacobi* (Buch des hl. Jakobus) findet sich eine detaillierte Beschreibung der Bausituation um 1130. Die *Historia Compostelana* (Geschichte von Compostela), eine Chronik ihres wichtigsten Förderers, des Bischofs und späteren Erzbischofs Diego Gelmírez, berichtet von seinen prunkvollen Bauvorhaben. Diese außergewöhnliche Quellensammlung wird noch durch eine beträchtliche Anzahl Inschriften, die teilweise mit Datum versehen sind, sowie durch wichtige Referenzen ergänzt, wie zum Beispiel umfangreiche Vertragswerke – oder was damals einem Vertrag gleichkam – der beiden Architekten, die dieses Bauwerk leiteten.

Trotz dieser Fülle an Dokumenten haben nur wenige Bauten aus dieser Zeit so viele Kontroversen über ihre Baugeschichte ausgelöst. Die Namensgleichheiten von mehreren an dem Werk beteiligten Personen stiften Verwirrung und lassen unterschiedliche Interpretationsmöglichkeiten zu: Zwei Prälaten mit Vornamen Diego, Diego Peláez (etwa 1070–1088) und Diego Gelmírez (1098?–1140), zählten zu den Förderern der Basilika von Compostela; die beiden Monarchen Alfonso VI. (1072–1109) und Alfonso VII. (1124–1157) unterstützten den Bau – wobei Alfonso II. und Alfonso III., unter deren Herrschaft die Vorgängerbasilika gebaut wurde, nicht mitgezählt sind. Mit der Bauleitung waren zwei Persönlichkeiten mit verschiedenen Verantwortungsbereichen beauftragt, die auf denselben Vornamen Bernardo hörten. Werden diese Vornamen, wie es bei den Inschriften der Fall ist, ohne Zusammenhang erwähnt, stellt sich die Frage, um welchen Diego, Alfonso oder Bernardo es sich handelt.

Neben diesen doppeldeutigen Namen tauchen im *Liber Sancti Iacobi* weitere Unklarheiten hinsichtlich Zweck und Ausführung des Bauwerks auf. Zweideutig ist auch die Bemerkung des Autors, das beschriebene Gebäude sei «teilweise fertiggestellt und teilweise noch im Bau». Die *Historia Compostelana* nennt nicht immer präzise Zeitangaben für die einzelnen Bauetappen unter der Schirmherrschaft von Diego Gelmírez. Chronologische und thematische Beschreibungen wechseln sich ab, und oft finden sich keinerlei Anhaltspunkte für eine präzise Datierung. Als ob dies noch nicht ausreiche, stellt uns eine Inschrift im Rahmen der Puerta de las Platerías an der Südseite vor weitere schier unlösbare Probleme. Hier zeigt sich eine für die Iberische Halbinsel völlig untypische Verwendung einer Jahreszahl, die sowohl 1078 als auch 1103 oder 1104 bedeuten könnte. Laut *Liber Sancti Iacobi* und *Historia Compostelana* wurde der Neubau im Jahre 1078 begonnen, wobei das in der *Historia Compostelana* angeführte Datum, der 11. Juli, wiederum mit dem Datum der erwähnten Inschrift identisch ist. Aber so viel Übereinstimmung befreit noch nicht von Zweifeln. Manuel Gómez-Moreno weist darauf hin, daß sowohl der Autor des betreffenden Abschnitts in *Historia Compostelana* als auch der des *Liber Sancti Iacobi* Franzosen waren und möglicherweise nicht mit den Besonderheiten des spanischen Ziffernsystems vertraut waren. Sie könnten das Datum falsch gelesen und es irrtümlicherweise als Baubeginn interpretiert haben.

An Informationen, die ein früheres Datum für dieses Ereignis nennen, mangelt es keineswegs. Vom August 1077 liegt ein Schiedsspruch des Königs Alfonso VI. zu einem Konflikt zwischen den für die Seitenaltäre zuständigen Mönchen und dem Bischof Diego Peláez vor, weil dieser beschlossen hatte, das von der Klosterkirche besetzte Baugelände für die neue Kirche von Santiago mit einzubeziehen. Als erste Wächter des Apostelgrabes beanspruchten die Mönche bestimmte Rechte auf einen Teil der Opfergaben, die auf ihrem Altar niedergelegt wurden. Außerdem forderten sie Besitzrechte an verschiedenen Kapellen (Erlöser-, Johannes- und Petrus-Kapelle), die in die Stirnseite des neuen Bauwerks integriert werden sollten.

Der Wortlaut dieser sogenannten *Concordia de Anteialtares* (Abkommen über die Seitenaltäre) stellt klar, daß das Projekt schon im Gange war. Von der Kapelle San Pedro heißt es, sie «befinde sich im Bau» (construebatur), und auch der Priester berichtet, er habe schon auf eigene Kosten eine kleine Kirche bauen müssen, um dem durch das neue Bauwerk entstandenen Ärger aus dem Weg zu gehen. Sollte das im *Liber Sancti Iacobi,* in der *Historia Compostelana* und in der Inschrift der Puerta de las Platerías konvergierende Datum von Bedeutung sein, so kann es nur um die Wiederaufnahme der Bautätigkeit gehen, sobald der Konflikt, der zur Unterbrechung führte, gelöst ist. Eine andere, leider sehr beschädigte Inschrift in der Capilla del Salvador (Erlöserkapelle) deutet auf einen Baubeginn im Jahre 1075 hin, dreißig Jahre bevor der Altar geweiht wurde (1105).

Die Diskussion bezüglich des Unterschieds von nur drei Jahren zu dem von der französischen Geschichtsschreibung bevorzugten Datum scheint typisch für eine Zeit, in der die Chronologie der romanischen Architektur zur patriotischen Mission wurde. Es handelt sich hier jedoch nicht um eine bloße Prioritätsfrage zwischen den sogenannten «Wallfahrtskirchen», auch nicht um Zahlen oder Marksteine von rivalisierenden Kirchen. Ein Datum ist ein historischer Moment, eine konkrete Situation, die nicht wiederholbar ist. Kulturelle Phänomene sind derart mit einem bestimmten Datum verknüpft, daß sie zu einem anderen Zeitpunkt und unter anderen Umständen nicht verstanden werden könnten. Dies trifft auch auf den Baubeginn der Kirche von Compostela zu. Aus der Vergangenheit ließ sich ihre spätere Bedeutung als erstrangiges romanisches Monument nicht voraussehen.

Das historische Umfeld

Bernard F. Reilly und Fernando López Alsina machten kürzlich auf ein Dokument aufmerksam, welches beweist, daß sich Alfonso VI. am 1. Januar 1075 in Compostela aufhielt und den Vorsitz eines «höchsten Konzils» führte. Der König Abdallah von Granada schildert andererseits in einem vergnüglichen Abschnitt seiner *Memorias* den Besuch Alfonsos im Herbst 1074 in Granada. Daraus schließt Reilly, daß Alfonso anschließend nach Compostela reiste, um seiner Kirche einen Teil des beachtlichen Tributs von 30 000 Dinar zu stiften, den er vom Monarchen von Granada erhalten hatte.

Diese Annahme finden wir in mehreren Bildern und Inschriften bekräftigt, die Alfonsos finanziellen Beitrag für den Kirchenbau bezeugen. Am Eingang der Seitenkapelle im Chorumgang stellen einzelne Kapitelle den König sowie Bischof Diego Peláez als Schirmherren des Bauwerks dar. Bestimmte Inschriften erinnern an Formulierungen in dem Dokument von 1075 mit seinen Anspielungen auf die beiden Persönlichkeiten. Es beginnt mit den Worten: «In tempore domini Adefonsi principe regnante … et in loco apostolico sancti Iacobi gratia dei Didacus aepiscopus.» Die besagten Inschriften lauten «REGNATE PRINCIPE ADEFONSO CONSTRUCTUM OPUS» und «TEMPORE PRESULIS DIDACI INCEPTUM OPUS FUIT».

Das Dokument bestätigt die Besitzrechte eines zweitrangigen Klosters. Dieser Inhalt allein würde in keiner Weise die Einberufung eines «höchsten Konzils» mit acht Bischöfen und unzähligen kirchlichen und weltlichen Würdenträgern rechtfertigen. Die unangemessen feierliche Ausdrucksform des Dokuments findet sich auch in anderen, wichtigeren Vereinbarungen, die zu diesem Ereignis getroffen wurden, wie z.B. in den Urkunden des Konzils oder einem hypothetischen Begleitbrief zur Spende für die neue Kirche um das jakobinische Heiligtum. Die Symbole auf den Kapitellen, die zum Gedenken an ihre Gründung bestimmt waren, zeigen eindeutig die Hand eines Bildhauers aus der Auvergne. Interessanterweise findet sich in Volvic in der Auvergne auch die engste Parallele zu diesen Symbolen. Auf einem Kapitell sind ein weltlicher Stifter und ein Kirchenmann dargestellt, die von Engeln flankiert sind. Die zugehörige Inschrift gibt wörtlich den Anfang einer Stiftungsurkunde wieder.

Ein außergewöhnliches Bauwerk erfordert auch außergewöhnliche Umstände für seine Realisierung.

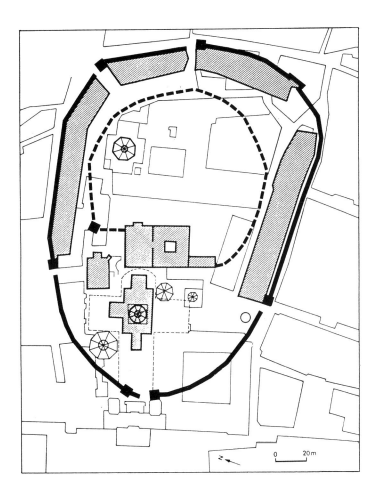

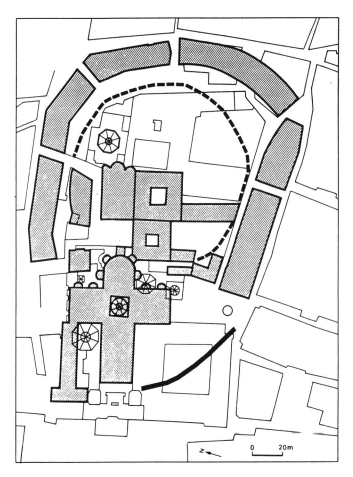

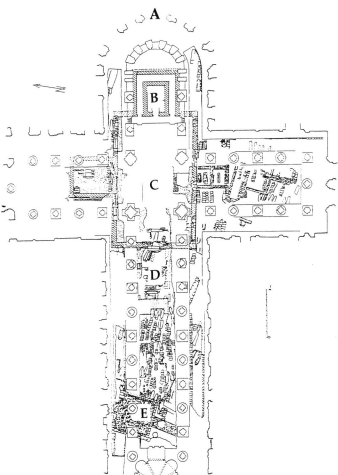

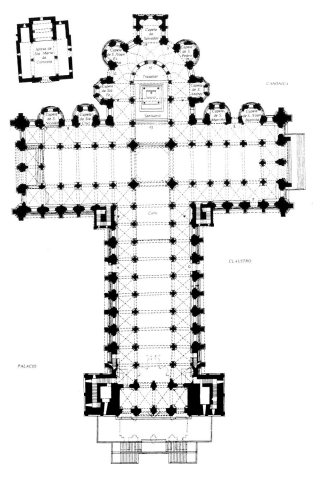

1. Santiago de Compostela. Die Stadt zwischen 900 und 1040.

2. Santiago de Compostela. Die Stadt um 1150.

3. Überblick der Ausgrabungen, die in der Kathedrale von Santiago de Compostela durchgeführt wurden (aus M. Chamoso Lamas).

A) Umgebung der Kirche und des Klosters von Antealtares.

B) Apostolisches Mausoleum, auf dem sich die Kapelle und der Altar befanden, die um 1105 von Bischof Diego Gelmírez zerstört wurden.

C) präromanische Basilika, bis zu ihrem Abriß 1112 als Chor benutzt.

D) Säulengang der präromanischen Basilika.

E) Verteidigungsturm, errichtet von Bischof Cresconio und zerstört von Gelmírez um 1120.

4. Santiago de Compostela. Kathedrale, Grundriß (aus Conant).

5. Santiago de Compostela. Archiv der Kathedrale. *Liber Sancti Iacobi,* Titelseite der *Historia Turpini.* Die Kapitel V und XIX dieser berühmten Chronik über die Kriegszüge von Karl dem Großen in Spanien scheinen in einer sublimierten epischen Version die historischen Umstände widerzuspiegeln, in der die romanische Kathedrale von Santiago de Compostela entstanden ist. Auch wenn es wechselnde Protagonisten des Unterfangens gibt, stimmen die Umstände, die Mittel und die Ziele in ihrer Bedeutung mit dem überein, was vorhandene Dokumente vermuten lassen.

Rechte Seite:
6. Santiago de Compostela. Kathedrale, Kapelle der heiligen Fides. Verbindung mit der äußeren Wand des Deambulatoriums, Ausschnitt. Der polygonale Entwurf dieser Kapelle und die teilweise Verdunkelung durch eine Strebemauer und die Dekoration des angrenzenden Fensters stimmen mit den dokumentierten Daten überein, die um das Jahr 1101 von einem neuen Meister sprechen. Die Ausschmückung mit Skulpturen ist nicht ebenso präzise dokumentiert. Die extreme Ungeschliffenheit der Kapitelle im Innern der Kapelle der heiligen Fides steht im Gegensatz zu dem feinen Stil, der bei den Konsolen des Gesimses und im oberen Teil verwendet wird; hier ist der Stil erkennbar, der wahrscheinlich auf einen Bildhauer namens Stefano zurückgeht.

HISTORIA TVRPINI

VRPINVS GRATIA ARCHI EPISCOPVS DOMINI

Regensis. ac sedulus karoli magni imparoris in yspania consociis leoprando decano aquisgranensi sat in xpo;

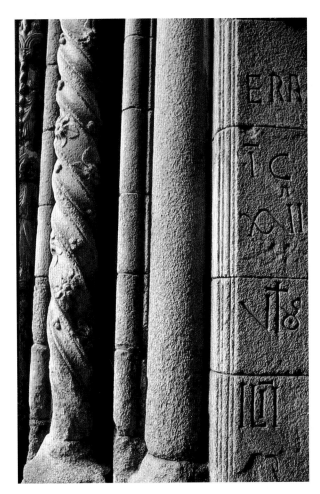

7. Santiago de Compostela. Kathedrale, Portal «de las Platerias». Epigraph, das wahrscheinlich an den Beginn der Arbeiten erinnert, Ausschnitt.

8. Santiago de Compostela. Kathedrale, Portal «de las Platerias». Heiliger Jakob. Die Inschrift «ANFVS REX» («König Alfons»), die in diesem Relief zu erkennen ist, wurde von John Williams als Anspielung auf die Krönung von Alfons VII. als König von Galizien interpretiert, die in der Kathedrale von Compostela stattfand. Diese lakonische Formel entspricht tatsächlich der einfachen Proklamation einer unwiderruflichen Tatsache, deren Sanktionierung sich der apostolischen Autorität anvertraut. Die formal geläuterte Wiedergabe der Figur, in der die beste hispanisch-Toulouser Tradition kulminiert, stellt sich so, was das ausschmückende Programm der Querschiffportale anbetrifft, wie ein möglicher *terminus ante quem* dar.

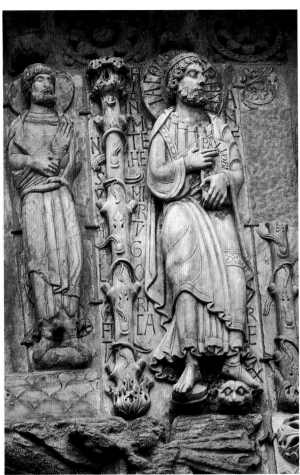

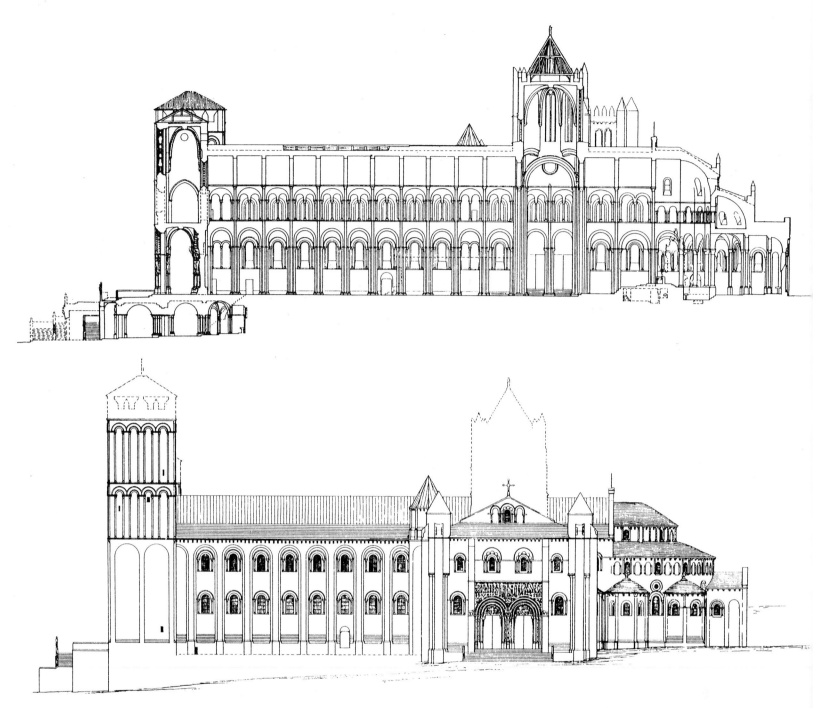

Vorangehende Seite, unten rechts:

9. Santiago de Compostela. Museum der Kathedrale, Kapitelle, die an den Baubeginn erinnern und sich bereits in der Erlöserkapelle befanden. Die Engel zu beiden Seiten von Alfons VI. und dem Bischof Diego Peláez, ebenso wie das Schweißtuch, in dem dieser eingehüllt zu sein scheint, legen die Vermutung nahe, daß diese Elemente nach dem Tod der beiden Gestalten entstanden. Die *damnatio memoriae,* die den Prälaten nach seiner Verhaftung traf, seine

Amtsenthebung und das Exil, legen es zweifellos nahe, eine solche Annahme auszuschließen; aus der historischen Situation läßt sich eher schließen, daß damals die sinnbildliche Bedeutung vorherrschend war. Wir haben in diesem Fall also keine retrospektive Vorstellung vor uns, sondern eine zukünftige und versöhnende Auslegung. Der Monarch und der Prälat sind nicht in einem ephimeren Akt der Gründung der neuen Basilika dargestellt, sondern im dauerhaften Zustand von Glückselig-

keit, die beide aufgrund dieses Ereignisses zu erlangen hoffen. «Die Werke der Toten werden sie begleiten» ist in der *Apokalypse* 14,13 zu lesen; und auf eben diese Worte bezieht sich Peter der Ehrwürdige, wenn er sich auf die Errettung von Alfons VI. bezieht, durch die Fürsprache der Mönche von Cluny, nach fünf Jahren läuternder Wanderschaft.

10. Santiago de Compostela. Kathedrale, Aufriß des Langhauses (aus Conant).

11. Santiago de Compostela. Kathedrale, Ansicht der Südseite (aus Conant).

12. Santiago de Compostela. Kathedrale, Westfassade, Rekonstruktion (aus J. A. Puente Míguez). Das Werk des Meisters Mateo beschränkt sich nicht darauf, wie man ursprünglich annahm, die dubiose Westfassade durch den «Pórtico de la Gloria» zu ersetzen, wie es im *Liber Sancti Iacobi* beschrieben wurde; aus der Anzahl der Fenster wird deutlich, daß auf ihn die Fertigstellung des noch unvollendeten Gebäudes zurückgeht,

worauf dasselbe Buch hinweist. Diese Rekonstruktion der Fassade stützt sich auf die archäologischen Ausgrabungen, die bei den Abdichtungsarbeiten der derzeitigen Treppe zutage traten, teilweise auch aus der detaillierten Analyse der Krypta des Säulengangs, der sog. «Alten Kathedrale».

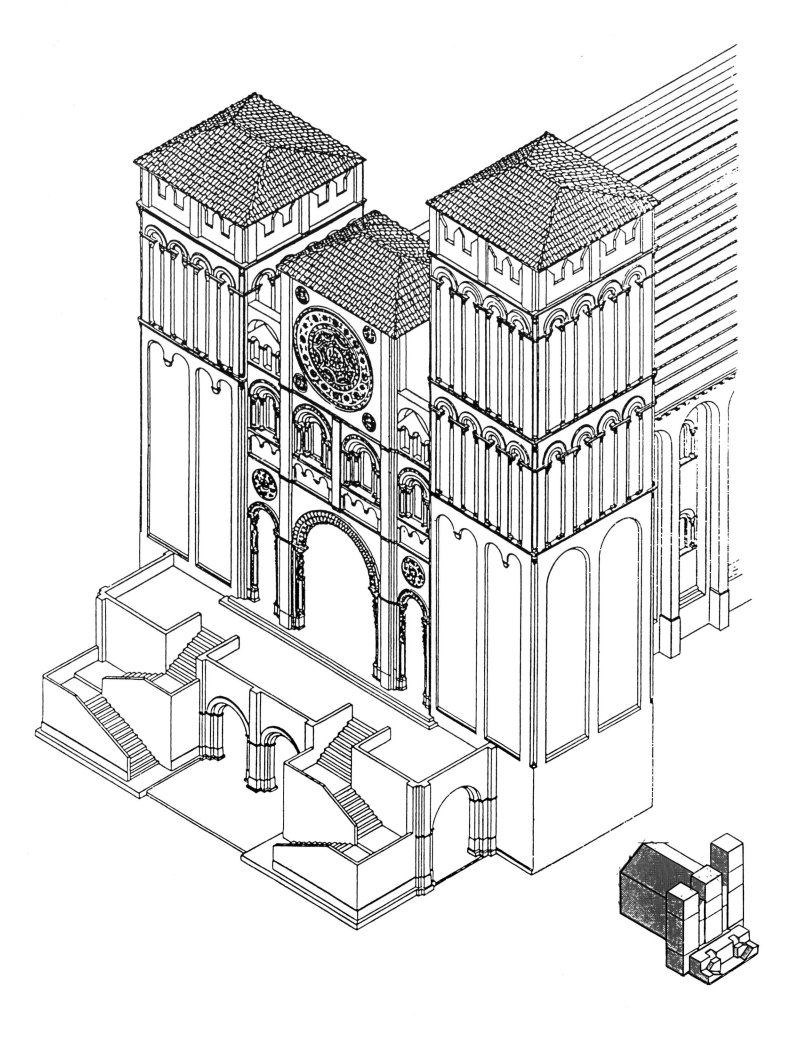

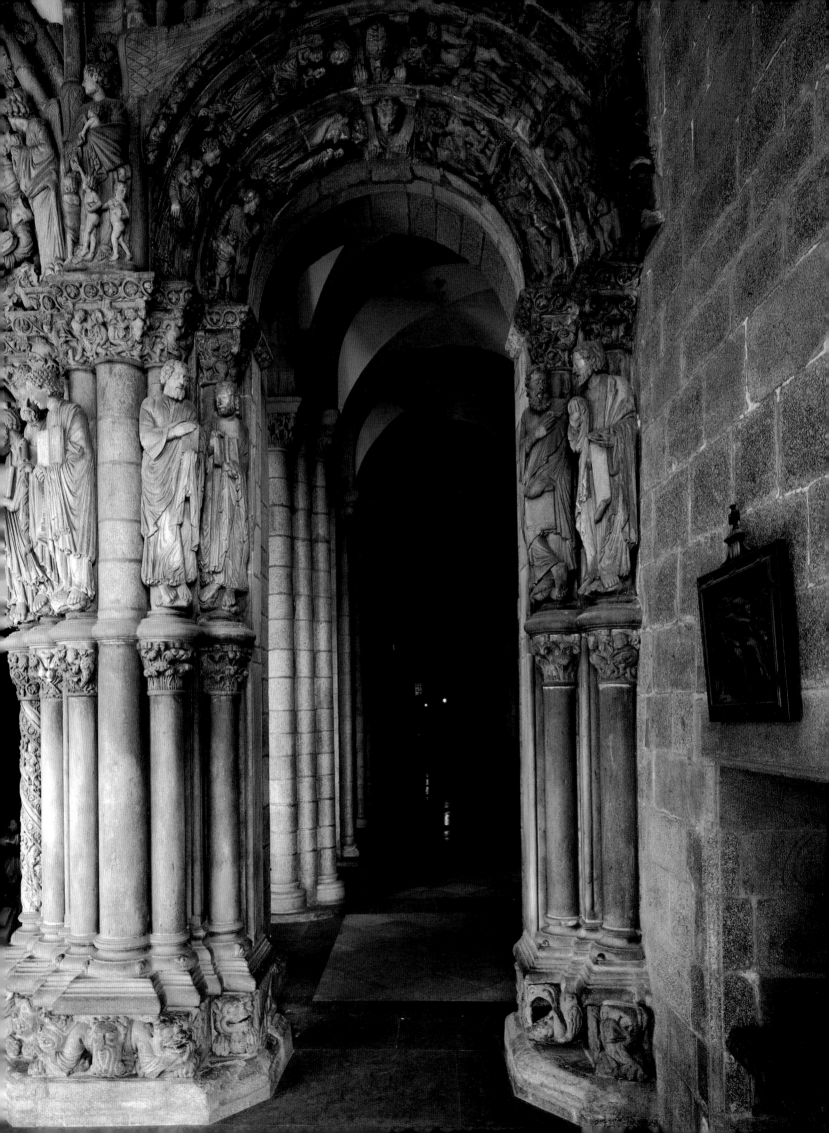

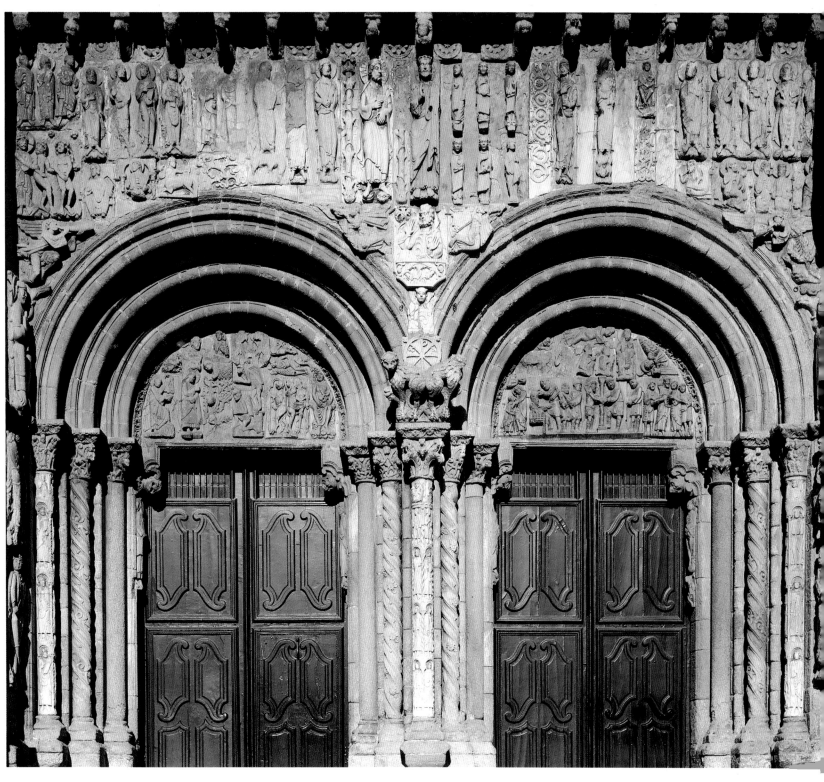

Linke Seite:
13. Santiago de Compostela. Kathedrale, «Pórtico de la Gloria». Der burgundische Einfluß, der sich am Bau des Säulengangs zeigt, weist kaum Verbindung mit dem Stil der Skulpturen auf. Eine Werkstatt aus Burgund war zweifellos in der Krypta des Säulengangs tätig – der sog. Alten Kathedrale; auf diese gehen ebenfalls die Kapitelle in den westlichen Gewölbefeldern der Schiffe und der Emporen zurück, die den Elementen vorausgehen, die im charakte-

ristischen Stil des Säulengangs gearbeitet wurden; diese wird normalerweise Mateo zugeschrieben. Es läßt sich also ein konstanter Zug in der letzten Bauphase feststellen, nämlich die mehr oder weniger deutliche Prägung im burgundischen Stil während der nachfolgenden Veränderungen. Wenn Mateo der Bauhütte «vom Fundament» an vorstand, so war seine Tätigkeit zwangsläufig die eines Architekten oder eines Bauleiters bzw. *operario*, unter dem die nachfolgenden Bauhütten

wirkten. Unter diesen taucht zu Beginn eine lokale Bauhütte auf, die von J. D'Emilio geleitet wird, deren Merkmale sich auch in der Kirche Santa Maria de Sar in Compostela feststellen lassen.

14. Santiago de Compostela. Kathedrale, Portal «de las Platerias».

Auf der folgenden Seite:
15. Santiago de Compostela. Kathedrale, Kapitelle mit der heiligen Fides auf dem Weg zum Martyrium. Das Gewölbefeld des

Deambulatoriums, auf das sich die Kapelle der heiligen Fides öffnet, ist mit zwei Kapitellen geschmückt, die auf das Martyrium anspielen. Auch wenn man daran die Hand eines Künstlers aus Conques erkennen wollte, weist der Stil überzeugender auf Meister der Kathedrale von Jaca, in Aragón, dem Königreich, zu dem damals auch Navarra gehörte. Die Kapitelle mit Pflanzenmotiven des entsprechenden Gewölbefeldes im Deambulatorium – gegenüber der nicht

erhaltenen Kapelle des heiligen Andreas – zeigen ebenfalls Parallelen mit der Kapelle in der Burg von Loarre. Falls Meister Stefano gleichzeitig, wie es scheint, der Bauhütte in Compostela und in Pamplona vorstand, so muß auf ihn auch die Präsenz dieser Werkstatt aus den Pyrenäen in Compostela zurückzuführen sein.

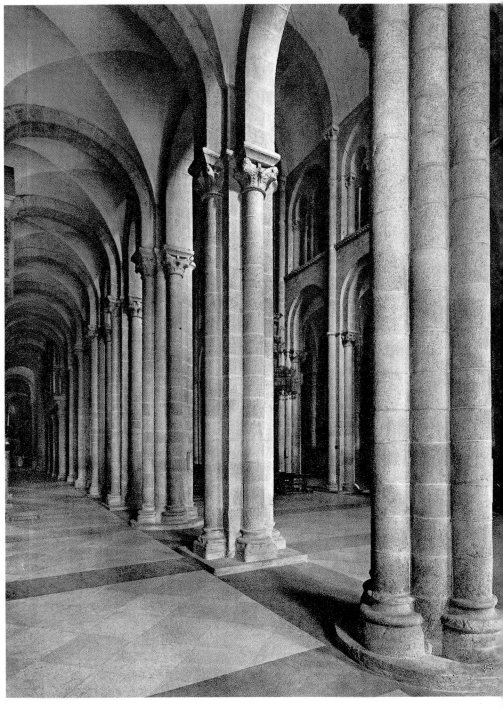

16. Santiago de Compostela. Kathedrale, Innenraum. Der Wechsel von viereckigen und gebogenen Aufrissen an den Schäften und an den Sockeln der Pfeiler macht die Ausführung «ad quadratum» im Plan des Gebäudes deutlich. Die «starken» Pfeiler mit viereckigem Schaft und Sockel schaffen im Hauptschiff doppelte quadratische Gewölbefelder, die von Säulen unterteilt sind. Diese Ausführung kündigt die feine rhythmische Aufeinanderfolge an, die in der Kathedrale von Chartres erkennbar ist, von zylindrischen Pfeilern mit gebündelten Schäften und polygonalem Aufriß sowie von polygonalen, mit Säulen geschmückten Pfeilern.

17. Santiago de Compostela. Kathedrale, «Pórtico de la Gloria», «O Santo dos Croques». Im Fall von Meister Mateo ist die «Künstlerlegende» eher aus den Irrtümern und der Mystifizierung als aus der volkstümlichen Überlieferung entstanden. Die Identifizierung seines vermutlichen Selbstporträts mit der zu Füßen des «parteluz» knienden Figur im rückwärtigen Teil des «Pórtico de la Gloria» ist auf einen mittelmäßigen romantischen Literaten zurückzuführen, Antonio Neira de Mosquera; dieser tat nichts anderes, als eine den Architekten der venezianischen Markus-Kirche zugeschriebene Legende nach Compostela zu verlagern. Die angebliche

Karriere von Mateo als Erbauer von Brücken hat keine andere Basis als eine abenteuerliche Hypothese, die als dokumentarische Notiz ausgelegt wurde, wie C. Manso Porto zeigt. Der Fall einer zweifelhaften Überlieferung – in den *Noticias de los arquitectos y arquitectura de España* von E. Llaguno und J. E. Ceán-Bermúdez – verleiht Mateo in der obskuren Gestalt des Benito Sánchez, dem Meister der Kathedrale von Ciudad Rodrigo, einen Doppelgänger und möglichen Nutznießer einer Schenkung, die identisch mit derjenigen ist, die Ferdinand II. dem Meister von Compostela zukommen ließ.

Nachdem Alfonso VI. die steuerliche Angelegenheit in Granada geregelt hatte, bot die wirtschaftliche Konjunktur für das Unternehmen in Compostela die günstigsten Voraussetzungen. Außerdem hatte der König dieses Jahr der geistigen Aufrüstung seines Reichs gewidmet. Im Mai 1075 stiftete er die Kathedrale Santa María von Burgos. In der vorausgehenden Fastenzeit hielt er sich in Oviedo auf, wo er der Enthüllung des berühmten Reliquienschatzes des Arca Santa beiwohnte. Wie in dem besagten Dokument und der Inschrift von Compostela wird er auch dort «Prinz» genannt. Diesen Titel benutzte er aber nur in den ersten Jahren seiner Herrschaft, später dagegen sehr selten.

Für Politik und Kirche stellte sich damals die brennende Frage, ob die römische Liturgie in den Königreichen Castilla und León eingeführt werden sollte. Die neuesten Informationen über den Standpunkt des Heiligen Stuhls diesbezüglich kann man in dem Brief vom 19. März 1074 nachlesen, den Papst Gregor VII. an den König adressierte. Der Pontifex erinnerte Alfonso daran, daß sieben Gesandte der beiden Heiligen Petrus und Paulus den christlichen Glauben auf die Iberische Halbinsel brachten. Doch die arianische und die priszillianische Irrlehre hatten die ursprüngliche Reinheit dieses Glaubens im Laufe der Zeit verdorben. Die Invasionen der Westgoten und Mauren hatten dazu beigetragen, das Band zwischen der spanischen und der römischen Kirche zu lockern. Deshalb forderte der Papst den König auf, von der ketzerischen Liturgie abzulassen und die kirchliche Ordnung in Spanien auf dem festen Fundament des Petrus neu zu errichten.

Obgleich Alfonso nichts gegen neue Rituale einzuwenden hatte, konnte er diesen tendenziösen Abriß der Kirchengeschichte auf der Halbinsel so nicht unterschreiben. Die Könige von León, die sich als legitime Nachfahren der Westgoten ansahen, wurden hier mit den islamischen Invasoren gleichgestellt. Der altehrwürdige Ritus der beiden Heiligen Isidor und Ildefons war eng mit der Häresie verknüpft, die sie selbst widerlegt hatten. Noch wichtiger scheint uns allerdings, daß in dem päpstlichen Sendschreiben die Missionierung Spaniens, die dem heiligen Jakob aufgetragen war, überhaupt nicht erwähnt wurde. Verschwiegen wird auch der Kult, der mit seinen Überresten in Compostela getrieben wurde, oder seine im ganzen Königreich anerkannte Funktion als Schutzpatron.

In Rom wußte man sehr wohl um diese Traditionen, man zog es jedoch vor, sie zu ignorieren. Das zeigt sich am Fall des Bischofs Cresconio von Iria-Compostela. Er wurde exkommuniziert, weil er sich den Titel «aepiscopus apostolicae sedis» zugelegt hatte. Dies geschah 1049, fünf Jahre bevor sich die Abspaltung der Ostkirche vollzogen hatte, die auf die Exkommunizierung von Miguel Cerulario zurückzuführen ist. Was in den Augen Roms die liturgischen Besonderheiten der spanischen Kirche gefährlich machte, war vielleicht die mögliche Instrumentalisierung als Zeichen einer ebenso besonderen apostolischen Tradition.

Der Entschluß zum Wiederaufbau des jakobinischen Altars paßt mit den Andeutungen im Brief Gregors VII. zusammen und mit dem darauffolgenden «höchsten Konzil», das König Alfonso einberufen hatte. Nach dem so oft zitierten Dokument trat das Konzil mit dem Ziel der «Restauration des kirchlichen Glaubens» zusammen. Dieses Ziel koinzidiert vollkommen mit der Doktrin der gregorianischen Reform. Die Wahl von Compostela als Austragungsort der Feierlichkeiten legt den Gedanken nahe, daß der «Stein» des heiligen Jakobus keineswegs als Fundament für die neue Ordnung der spanischen Kirche ausgeschlossen wurde. Bei dem Stein handelt es sich nicht um eine reine Metaphorik. Zu den jakobinischen Traditionen zählt auch der «pedrón» (großer Stein), der Altarstein, der der Stadt Padrón ihren Namen gab. Von diesem wird behauptet, er sei mit einem Felsstück identisch, das Christus persönlich an der palästinischen Küste abgeschlagen hätte und mit dem der heilige Jakob unversehrt über das Meer bis zur galicischen Küste gelangte. Jahre später wies allerdings der *Liber Sancti Iacobi* diese Tradition als apokryph zurück. Vielleicht war damit auch der «apostolische Stuhl» gemeint, den Bischof Cresconio in seinen Titel einbezog.

Man darf die romanische Basilika des heiligen Jakob ruhig als eine monumentale Antwort auf Papst Gregors Brief interpretieren. Nicht etwa, weil Gregor ausdrückliche Forderungen stellte, sondern vielmehr als Antwort auf das empörende Verschweigen von bestimmten Tatsachen. Könnte man auf einen festen Rückhalt in den Traditionen der Mutterkirche bauen, wäre man wahrscheinlich nicht mehr so stark in den Idealen der Reform verhaftet. Welchen anderen Sinn hätte sonst der Entschluß, den Apostel Jakobus mit einer der größten Kirchen, die damals gebaut wurden, zu ehren? Noch dazu in einer Zeit, als Rom seine Verbindung mit der compostelanischen und spanischen Kirche verleugnete.

Möglicherweise bezieht sich eine Beschreibung eines Tagesablaufs im *Liber Sancti Iacobi* auf einen Tag während des Konzils, auch wenn sie außerhalb des Kontexts erscheint. Ich spreche von der «Institution» eines Festes zur Überführung des heiligen Jakobus am 30. Dezember, das «auf Anordnung des beliebten spanischen Herrschers Alfonso von allen Galiciern als Gedenkfest gefeiert wurde, schon bevor unsere Obrigkeit

dafür die Genehmigung erteilte». Diese Worte stammen wohl aus der Feder des Papstes Calixtus II., der damit eine schon vollendete Tatsache sanktioniert. Man feierte kein neues Fest, sondern das einzige traditionelle Fest in der spanischen Liturgie zu Ehren des heiligen Jakobus. Natürlich konnte da eine eventuelle Einführung des römischen Ritus, der des heiligen Jakob am 25. Juli gedachte, zum Konflikt führen. Wenn Alfonso am 1. Januar 1075 in Compostela ein Konzil anführte, war er sicher auch schon zwei Tage vorher zum größten Fest seiner Kirche dort anwesend. Der Pseudo-Calixtus bemerkt weiter: «Der ehrwürdige König pflegte während der Messe zwölf Silberstücke und ebenso viele Talente Gold auf dem jakobinischen Altar zu Ehren der zwölf Apostel niederzulegen.» Mag der Abschnitt auch literarisch ausgeschmückt sein und Übertreibungen enthalten, was den mit allen seinen königlichen Insignien ausgestatteten Herrscher angeht, der dem Prälaten von Compostela, «umringt von den übrigen Bischöfen» und einer großen Anzahl Klerikern und Magnaten, vorstand. Dennoch erlaube ich mir, die Vermutung anzustellen, daß sich hinter dieser Beschreibung möglicherweise die Eröffnung des «höchsten Konzils» verbergen könnte, durch die der König die örtliche jakobinische Tradition ausdrücklich sanktionierte.

Wie ist es möglich, daß ein so wichtiges Ereignis wie die Zusammenkunft eines großen Konzils in Compostela keine anderen dokumentarischen Spuren hinterlassen hat als einen indirekten Hinweis, der auch epigraphisch und ikonographisch nachvollziehbar ist und sich eindeutig auf den Beginn des Kirchenneubaus bezieht? Den Schlüssel muß man in der wechselhaften Situation suchen, in der sich die Kirche von Compostela von 1087/1088 an befand. Da der Bischof Diego Peláez verdächtigt wurde, die Auslieferung Galiciens an die Normannen angezettelt zu haben, hat ihn Alfonso VI. seines Amtes enthoben und ins Gefängnis gesteckt. Die *Historia Compostelana* berichtet von «Raubzügen» der weltlichen Verwalter, die der König eingesetzt hatte, nachdem der Bischofsstuhl freigeworden war. Hinter diesem Ereignis verbirgt sich zweifellos die Konfiszierung von Besitz und Einkünften der Kirche des heiligen Jakobs durch den König, indem er Verantwortlichkeiten einfach verlagert. In der Tat enthüllt dieselbe Chronik, Diego Gelmírez habe einen Teil des Kirchenbesitzes von König Alfonso erst zurückfordern müssen, den dieser zu Unrecht einbehalten hatte. Dies ereignete sich im Jahre 1100, nachdem ihm die bischöflichen Würden verliehen worden waren.

Außerdem begann ab 1088 der Bau der neuen Kirche von Cluny seine Schatten vorauszuwerfen, von denen auch Compostela nicht verschont blieb. Alfonso VI. verdoppelte die jährlichen Abgaben von 1000 Dinar, die sein Vater Fernando I. an die Abtei zahlte, und wurde so zu deren großzügigstem Geldgeber. Um 1089 oder 1090 wanderten 10 000 Dinar, die verspätet für die letzten fünf Jahre bezahlt werden mußten, in die Schatzkammern von Cluny. Dieses freizügige Aufzehren des Leónschen Schatzes traf natürlich die heimischen Unternehmen unter der königlichen Schirmherrschaft besonders empfindlich, zumal durch die Invasion der islamischen Almoraviden die reichlich fließende afrikanische Goldquelle aus dem Königreich Taifa langsam versiegte. Man kann also Vermutungen darüber anstellen, daß in erster Linie der König daran interessiert war, Titel und Privilegien wieder abzuschaffen, die er selbst dreizehn Jahre zuvor in Compostela vergeben hatte, denn die finanziellen Verpflichtungen konnte er nicht mehr einhalten. Überraschend ist, daß die königlichen Urkunden, die im Grab A gefunden wurden, keinerlei Hinweise auf ein so wichtiges Ereignis, wie es die Stiftung bzw. der Baubeginn des romanischen Bauwerks darstellt, zu finden sind.

Interessanterweise stammen unsere Kenntnisse über die *Concordia de Antealtares* aus einer anderen Seite dieses Konflikts.

Die von Alfonso VI. vorhergesehene und gefürchtete Landung der Normannen fand zwar statt, doch der König selbst erleichterte eine andere Invasion, nämlich die der Burgunder und ihrer Verbündeten von Cluny. Dadurch erhält die Jahreszahl 1088 eine vergleichbare Bedeutung, obgleich nicht mit denselben Ausmaßen wie die Invasion in England im Jahre 1066. 1085 eröffnete die Eroberung von Toledo neue Perspektiven für die Restauration der spanischen Kirche in ihrem ursprünglichen Rahmen. Jetzt galt als Basis nicht mehr der «pedrón» des heiligen Jakobus, sondern der Hauptsitz des ehemaligen westgotischen Reiches. Alfonso VI. hatte 1080 den Kluniazenser Bernardo beauftragt, das Kloster von Sahagún zu reformieren und daraus das Cluny seines Königreiches zu machen. Dieser Bernardo wurde nun für den Sitz in Toledo ausgewählt, und bald darauf nahm diese Stadt wieder den ersten Rang ein. Nach B. F. Reilly besteht wohl ein Zusammenhang zwischen der zitierten Verwicklung des Bischofs Diego Peláez in dem Aufruhr der Galicier gegen den König um 1087/1088 und seinen durch die Aufwertung von Toledo frustrierten Erwartungen. Gaben die Vereinbarungen des «höchsten Konzils» von 1075 überhaupt Anlaß zu irgendwelchen Erwartungen? Das Verschwinden der entsprechenden Dokumente und die *damnatio memoriae* zu diesem Ereignis mögen als Antwort ausreichen.

Man sagt oft, die Geschichte wird von den Siegern geschrieben. In der Tat stellt sich der geschichtliche Ablauf, den ich hier anhand von verschiedenen zusammenpassenden Indizien und Vermutungen versucht habe aufzuzeigen, aus der Sicht der Sieger von 1088 und ihrer unmittelbar Begünstigten dar. Im selben Maße wie in der Literatur geschichtliche Hypothese und dichterische Fiktion variieren, wechseln auch die Protagonisten. An die Stelle des spanischen Königs als Schirmherr des jakobinischen Altars und einer französischen Abtei (Cluny) tritt nun der Frankenkönig Karl der Große, dem man die Stiftung dieses Heiligtums und einer anderen galicischen Abtei, Saint-Denis, zuschreibt. So steht es in der *Historia Turpini,* einer apokryphen Chronik der spanischen Kampagnen Karls des Großen. Sie ist ebenfalls im *Liber Sancti Iacobi* enthalten.

In Kapitel 5 der *Historia Turpini* lesen wir folgende Informationen: «Mit dem Gold, das Karl der Große von den spanischen Königen und den in Spanien regierenden islamischen Fürsten erhielt, erweiterte *(augmentavit)* er die Basilika des heiligen Jakobus, in dessen Lande er sich damals drei Jahre lang aufhielt. (…) Er stiftete Glocken, Altartücher, Wandteppiche, Bücher und Ornamente.» Daraus entstand wohl auch die Annahme, daß die Basilika mit einem Teil des Goldes finanziert wurde, das Alfonso VI. von dem König Abdallah von Granada erhielt.

Als Ende des 15. Jahrhunderts der deutsche Reisende Hieronymus Münzer die Kirche besuchte, glaubte er ernsthaft, der Kaiser mit dem roten Bart habe sie von der Beute gebaut, die er den Mauren im Kampf abgejagt hatte. Derselben Auffassung waren wohl auch die Menschen aus Compostela, insbesondere seit die Seitenkapelle im Chorumgang, die vorher zum Gedenken an die Schirmherrschaft Alfonsos VI. aufrief, dem «König von Frankreich» gewidmet wurde.

Der zitierte Absatz der *Historia Turpini* schreibt Karl dem Großen auch die Errichtung des bischöflichen Palastes in Santiago und seines Klosterstifts zu. Kapitel 19 derselben Chronik stellt möglicherweise eine Erweiterung des zuvor kommentierten Kapitels dar und befriedigt unsere Neugier über das beeindruckende karolingische Programm für die spanische Kirche vollkommen. Dort heißt es, der Kaiser habe in Compostela ein Konzil der «Bischöfe und Fürsten» einberufen. Offensichtlich handelt es sich um das «höchste Konzil» von Alfonso VI. Im Rahmen dieses Konzils wurden der jakobinische Altar und die Basilika geweiht. Die Stiftung und der Baubeginn unter dem König von León wird hier zu einer feierlichen Weihe unter Anwesenheit von bis zu sechzig Bischöfen ausgeschmückt. Der Erzbischof Turpín fungierte als Zelebrant und Urkundsbeamter. Vorsichtigere Versionen der *Historia* reduzieren allerdings die Anzahl der anwesenden Prälaten auf neun. Unterschrieben haben das einzige erhaltene Dokument zu dem Konzil von 1075 allerdings nur acht Bischöfe. Der neunte war natürlich kein anderer als der Fälscher Turpín.

Welche Beschlüsse wurden nun auf diesem vom Kaiser einberufenen Konzil gefaßt? Inwieweit reflektieren diese die Vereinbarungen, die bei dem von Alfonso VI. einberufenen «höchsten Konzil» getroffen wurden? Zusammenfassend geht es vor allem um den Anspruch der compostelanischen Kirche auf den «Apostelstuhl».

Da in Compostela die Überreste eines Lieblingsjüngers von Jesus und des ersten Märtyrers aufbewahrt werden, sollte diese Stadt bevorzugt werden. María Salomé hatte im Gloria für ihre Söhne um Ehrenplätze gebeten. Diese wurden ihnen zumindest unter der Erde zugebilligt. Die Grabstätten von Jakob in Compostela und Johannes in Jerusalem sind als Wallfahrtsorte gleichbedeutend mit der Grabstätte des Stellvertreters Christi in Rom. Auch wenn man weltweit die Vorrangigkeit der römischen Kirche respektiert, gebührt Compostela und Jerusalem das Koprimat jeweils über die westliche und die östliche Kirche. Compostela macht diesen Titel aufgrund der Tatsache geltend, daß es im Besitz der Überreste des Apostels ist und nicht aufgrund der Mission Jakobs in Spanien. Diesen Grund verschweigen teilweise sogar Quellen aus Compostela.

Die «Theorie der drei Kirchen» wird auch in anderen Abschnitten des *Liber Sancti Iacobi* erwähnt. Man hat sie des öfteren dahingehend interpretiert, daß Compostela in der spanischen Kirche tatsächlich den ersten Platz einnimmt. Zu den Privilegien, die Karl der Große dem compostelanischen Bischofssitz zugestand, zählten die bischöflichen Belehnungen, die Krönung des Königs sowie eine jährliche Steuer auf jede spanische Familie.

Daten aus einer Chronik über ungefähr dreihundert Jahre haben einen niedrigeren Stellenwert als die eines authentischen Konzils, das sich für seine Beschlüsse vor der Kurie Gregors VII. verantworten mußte.

Deshalb fällt es schwer zu glauben, daß die Vereinbarungen des «höchsten Konzils» von 1075 tatsächlich so weit gegangen sind, wie sie in der legendären Chronik dargestellt werden. Wahrscheinlich zielen sie aber in dieselbe Richtung.

Adalbert Hämel, José M. Lacarra und André de Mandach befaßten sich mit den bis hierher rekonstruierten Ereignissen aus der *Historia Turpini* unter einem ausschließlich historischen Blickwinkel. Der apokryphe Erzbischof von Reims macht uns weniger mit den berühmten Heldentaten Karls des Großen bekannt als vielmehr mit den wirklichen Erwartungen und Ansprüchen der gallischen Fürsten und Kirchenmänner, die ab 1080 in den westspanischen Königreichen Grundbesitz erwarben. In der *Historia* tritt Karl der Große als Feldherr in Erscheinung, der Alfonso VI. von Castilla und León sowie andere spanische Könige systematisch unterwirft. Seine mutmaßlichen militärischen Siege werden geographisch oft verwechselt mit den Orten, wo es mit den Fürsten, Mönchen und Siedlern von jenseits der Pyrenäen zu Konflikten kam. Mit den ehrgeizigen Schwiegersöhnen Alfonsos VI., den Grafen Raimundo und Enrique de Borgoña von Galicien und Portugal, nimmt die Verfälschung der Geschichte ihren Anfang und geht schließlich so weit, die Gedenkworte an den König von León in der compostelanischen Kirche zu ersetzen.

Das Bauwerk und die Menschen

Der *Liber Sancti Iacobi* erwähnt die beiden Steinmetzmeister Bernardo den Älteren, auch «magister mirabilis» genannt, und seinen Assistenten Roberto, der als Meister fünfzig Steinmetze zu beaufsichtigen hatte. Auf diese Namen, die auch in Frankreich verbreitet sind, trifft man immer wieder dort, wo Künstler dieser Zeit dokumentiert sind. Wir erfahren aber nicht, wie lange sich die beiden in Compostela aufhielten. Wir wissen auch nicht, ob Bernardo aufgrund seines Alters bei Vertragsbeginn als «dominus» behandelt und «senex» gerufen wurde, oder um ihn von dem anderen Bernardo, der später hinzukam, zu unterscheiden.

Besser informiert sind wir über die Personen, die das Bauwerk wirtschaftlich und administrativ leiteten. Der Schatzmeister Segeredo und der Chorherr und Abt Gundesino werden namentlich aufgeführt. Seit 1072 unterzeichnet Segeredo als Schatzmeister. Seine Unterschrift findet sich bezeichnenderweise in der so oft zitierten Schrift vom 1. Januar 1075 und in der *Concordia de Antealtares*. Beide stehen mit dem Bau der Basilika in Zusammenhang. Er starb wohl vor 1107. Auch ein Gundesindo unterschrieb das Dokument von 1075 als einfacher Priester. Sein Abttitel taucht erst ab 1087 auf. Nach seinem Tod hinterließ er die Hälfte seines Vermögens für den Kirchenbau, was auf seine enge Verbindung zur Kirche schließen läßt.

Aus diesen Daten erhalten wir kontinuierliche Informationen über die ersten beiden Bauabschnitte der Kathedrale von Compostela. Da der erste Abschnitt (1075-1088) immer wieder auf ein Minimum reduziert oder sogar ganz verschwiegen wird, halte ich es für angebracht, an dieser Stelle daran zu erinnern. Oft wird Diego Gelmírez als der einzige wirkliche Förderer dieses Unternehmens dargestellt.

Im Jahre 1101 lernen wir einen weiteren Meister der jakobinischen Kirche kennen. Er heißt Esteban und taucht auch als Architekt *(opifex)* der Kathedrale von Pamplona auf. Die Überreste dieser Kathedrale zeigen gewisse formale Übereinstimmungen mit einigen Reliefs in der Portada de las Platerías von Compostela. Seine Steinmetzarbeiten erkennt man in vielen Orten entlang des Jakobswegs, wie zum Beispiel in Compostela, León, Pamplona, Jaca und Toulouse. Bei Ausgrabungen in der Kathedrale von Pamplona stieß man kürzlich auf die Fundamente der vorherigen romanischen Kirche. Auch diese belegen Estebans Professionalität und bestätigen gleichzeitig seine Mitwirkung an der Kirche von Compostela.

Bei den Ausgrabungen wurden die Grundmauern dreier Kirchenschiffe freigelegt. An den letzten drei Abschnitten der Seitenschiffe befanden sich Türme wie bei Saint-Sernin in Toulouse. Ein einfaches, großräumiges Querschiff läßt zwei halbrunde Kapellen erkennen, die die vieleckige Hauptkapelle flankieren. Der Grundriß ist mit dem Original der Kathedralen von Lugo und Lissabon sowie mit San Vicente in Avila vergleichbar. Eine Ausnahme bildet nur die Gruppierung der Kapellen. Es ist anzunehmen, daß dieser Grundriß als Modell für die neue Stirnseite von San Isidoro in León diente. Man erkennt allerdings nicht mehr die hemidekagonale Form der Hauptkapelle, wie wir sie von dem äußeren Umriß der Kapelle Santa Fe in der compostelanischen Kathedrale her kennen. Ihr Grundriß war, mit Ausnahme des geraden Abschnitts beim Eingang, mit der Kathedrale von Pamplona sicher identisch. Auch die Hauptkapelle der Basilika von Compostela stellt ein Polygonal dar.

So entstand also bei Anbruch des 12. Jahrhunderts eine ganz neue Bauform von fast schon persönlichem

Charakter. Doch nicht nur der vieleckige Grundriß deutet auf die Mitwirkung des Meisters bei den Kirchen von Pamplona und Santiago de Compostela. Verschiedene Dokumente bestätigen diese Tatsache. Andererseits tragen aber die Dokumentationen über Esteban auch zur Verwirrung bei. Das liegt nicht allein an der zweifelhaften Identität, die man dem Steinmetz andichtete, sondern auch an der statischen Starre, mit der wir die berufliche Laufbahn von mittelalterlichen Künstlern stilisieren. Am 11. Juni 1101 befand sich der Meister aufgrund bestimmter Verpflichtungen *ante quem* in Pamplona, obwohl er zu dieser Zeit auch an der Kirche von Compostela beschäftigt war. Es gibt Hinweise, daß Esteban gleichzeitig im Dienst des Bischofs von Pamplona und auch des compostelanischen Bischofs Diego Gelmírez stand. Er mußte sich also vor und nach 1101 schon abwechselnd in beiden Städten aufhalten. Die *Historia Compostelana* bestätigt in dem Abschnitt über die Altarweihe im Jahre 1105 auch die enge Freundschaft zwischen den beiden Prälaten, die Esteban in Dienst nahmen. Diego Gelmírez erteilte dem Bischof von Pamplona, Pedro de Rodez, die Ehre, den Altar der Kapelle von Santa Fe zu weihen. Mit dieser Kapelle verband den Bischof ein besonderes Verhältnis, denn seine Novizenzeit hatte er in der Abtei von Conques verbracht.

Bezeichnend ist, daß sowohl diese Kapelle als auch die Hauptkapelle in Pamplona einen vieleckigen Grundriß aufweisen, was die Mitwirkung Estebans an beiden Bauwerken bestätigt. Die unterschiedliche Gestaltung der Apsiskapelle beweist nicht, daß die Bauleitung von jemand anderem übernommen wurde. In der Tat verwendete Esteban in der Kathedrale von Pamplona gleichzeitig einen vieleckigen und einen halbrunden (in den Seitenkapellen) Grundriß. Das Polygon in Compostela kann also eine *variatio* sein, die später wieder aufgegeben wurde. Einen Wechsel in der Bauleitung läßt sich eher durch den erzwungenen Einbau dieser Kapelle erkennen. Der östliche Strebepfeiler der Apsis verdeckt nämlich die Verzierung des nebenan liegenden Fensters; deshalb nimmt man an, daß dieses aus dem ersten Bauabschnitt stammt.

Zwar wurde sofort mit dem Bau der drei Kapellen begonnen, doch erhalten wir aus der *Concordia de Antealtares* (1078) keine Auskünfte, ob sie schon vor 1102 benutzt wurden. Erst in diesem Jahr deponierte Gelmírez dort die Körper der Heiligen, die er von dem benachbarten rivalisierenden Bischofssitz Braga geraubt hatte. Daß drei Jahre später die Altäre in der Stirnseite und im Querschiff sowie der Altar in der Empore von San Miguel geweiht werden konnten, zeigt, mit welchem Eifer der neue Prälat die neuen Bauten begann.

Die Steinmetzarbeiten nahmen zu, und die Kapitelle wurden mit einer neuen Technik bearbeitet. Auf den Kapitellen der neuesten Abschnitte des Chorumgangs tauchen dieselben figurativen Verzierungen auf wie in den Reliefs der Portale und in den äußeren Abschnitten des Querschiffs. Dort findet man hauptsächlich standardisierte pflanzliche Motive mit einer Reihe einfacher, dicker Blätter, die man aus dem harten lokalen Granit herausarbeitete. Während sich mit diesen Ornamenten am Querschiff Steinmetze beschäftigten, arbeiteten die besseren Künstler schon an den Portalen.

Die Finanzierung der Bauarbeiten war gesichert, da die Kirche seit 1108 wieder Münzen prägen durfte. Nach der Zerstörung der präromanischen Basilika im Jahre 1112 wurden das Querschiff und einige angrenzende Teile wahrscheinlich geschlossen. Gegen 1115 nahm die neue Flotte von Gelmírez almoravidische Piraten gefangen und verurteilte sie zur Mithilfe am Kirchenbau. Diese «maurischen Sklaven» werden an mehreren Stellen der *Milagros de santo Domingo* erwähnt. Wahrscheinlich sind sie der Schlüssel zu den islamischen Spuren, die man in den Skulpturen des Klosters Silos festgestellt hat. Es überrascht aber, daß diese Daten in bezug auf die mehrfach vorspringenden Bogenteile des zweiten Bauabschnitts nicht näher erforscht wurden. Dadurch würde eine Differenzierung zwischen ethnischer Herkunft und künstlerischer Gestaltung ermöglicht, die immer begrüßenswert ist.

Der *Liber Sancti Iacobi* erzählt auch von Tausenden von Wallfahrern, die damals zu dem jakobinischen Altar strömten und bei dieser Gelegenheit freiwillige Arbeit am Bau leisteten. Auf ihrem Weg durch Triacastela in Galicien pflegten die Pilger einen Kalkstein nach Castañeda mitzunehmen. Der Überfluß an Holz führte dort zur Errichtung von Brennöfen, die die Baustelle in Santiago mit Kalk belieferten. Diese produktive Bußfertigkeit erinnert an eine Paraphrase im Buch Jeremias 50, 26, die fast schon eine Antiphrase ist. Die sogenannte *Historia Silense* wird an dieser Stelle in einem anderen Kontext angeführt: «Tollite de via lapides, ad celeste edificium colliguntur» (Nehmt Steine vom Weg auf für das Gotteshaus). Kalk oder Mörtel sind in der Tat eine Allegorie für die christliche Wohltätigkeit, in der sich die Gläubigen in einem mystischen Körper vereinigen. Die Predigt *Veneranda dies* aus dem *Liber Sancti Iacobi* zählt auch Eisen und Blei zu den von den Pilgern mitgebrachten Materialien. Das Eisen in Form von Fußeisen und Ketten der erlösten Gefangenen verarbeitete man zu Werkzeugen.

Eine Geschichte aus der *Historia Compostelana* erzählt von dem Aufstand der Bürger von Compostela gegen Gelmírez und die Königin Urraca. Sie überfielen die Basilika im Jahre 1117 und steckten sie in Brand. Dabei stechen zwei Informationen besonders hervor: Ein Teil der Kirche war damals mit Holzvertäfelungen ausgestattet, und das untere Stockwerk war nur bis zum siebten Abschnitt des Kirchenschiffs fertiggebaut, da einer der von Bischof Cresconio errichteten Türme die weitere Bauausführung verhinderte. Dieser Turm wurde im Jahre 1120 nachweislich von Gelmírez niedergerissen. Das läßt seine Absicht erkennen, den Bau nach der Restauration der durch den Ansturm verursachten Schäden fortzuführen.

Im Jahr 1120 erlebte der Prälat den Höhepunkt seines Lebens, als ihm die Würden eines Erzbischofs und päpstlichen Gesandten verliehen wurden. Nach Berichten in der *Historia Compostelana* wirkte er emsig am Kirchenbau mit und legte sogar selbst Hand an. Er wird «Sapiens architectus» genannt, ein Begriff aus den Briefen des heiligen Paulus, der damals als berufliche Bezeichnung selten war. Die Ausdrücke «errichten» und «restaurieren» kommen in der Chronik häufig vor; man kann aber nicht unterscheiden, ob sie wörtlich oder im übertragenen Sinn verwendet wurden.

Gelmírez' neue Aufgaben und Verantwortlichkeiten als Erzbischof ließen ihm nur noch wenig Zeit für die Überwachung der Baustelle. Da erschien der andere Bernardo, der Schatzmeister und Archivverwalter der Kirche des heiligen Jakobus, auf der Bildfläche. Er war kein Architekt, wie man einmal angenommen hatte, und erst recht nicht der im *Liber Sancti Iacobi* erwähnte «magister mirabilis». Seine Arbeit an der Kirche hatte jedoch weitreichendere Folgen als die seiner Vorgänger. Dem Erzbischof gelang es sogar, den Schatzmeister von einer Pilgerreise nach Jerusalem um 1129 abzuhalten. Er überredete ihn, sein Gelübde zur Bußfertigkeit aufzugeben, um «für die Kirche des heiligen Jakobs zur Verfügung zu stehen und die Bauarbeiten voranzutreiben». Das Wort «disponendum» ruft einen anderen Begriff, *dispositio,* aus dem *Liber Sancti Iacobi* in Erinnerung, der sich auf «die Gestalt des Menschen» bezieht. Gelmírez bezieht sich mit dem Begriff «magisterium» auf Bernardos Arbeit. Dieselbe Bezeichnung wurde auch für das Werk des Meisters Mateo in einem Vertrag von Fernando II. (1168) sowie 20 Jahre später in einer Inschrift am Pórtico de la Gloria verwendet. Wie Mateo «signierte» auch Bernardo eines seiner Werke im Jahre 1122. Es handelte sich um ein Wasserleitungssystem für die Kathedrale an ihrer Nordfassade, das im *Liber Sancti Iacobi* als Wunderwerk des Wasserbaus bezeichnet wird.

Aus diesen Daten ergibt sich für Bernardo das Profil eines *operarius* oder Baumeisters, der als *dilettante* (Amateur) im positiven Sinne in die Gruppe der Steinmetzmeister einzureihen ist. Die *Historia Compostelana* spricht auch sein privates Vermögen an, das ihm ermöglichte, seinen erlesenen Geschmack und seinen Hang zum Luxus zum Vorteil der Kirche umzusetzen. Der Kirche war diese Unterstützung willkommen, denn aufgrund ihrer prekären finanziellen Situation mußten die Bauarbeiten am Kloster und an den letzten Abschnitten der Hauptbasilika verschoben werden. In seiner Stellung als königlicher Kanzler wurden Bernardo zweifellos die gleichen Privilegien wie den Amtsinhabern des Bauwerks zugestanden, die Alfonso VII. um 1131 gewährte.

Bernardo wird uns als Domherr und Baumeister präsentiert, dessen Aufgaben über die eines Verwalters hinausgingen. Mateo dagegen gilt als Meister, der möglicherweise mehr als ein einfacher Künstler war. Die Legende stellt ihn als Skulptor dar. Sein Vertrag und die Inschrift am Pórtico de la Gloria definieren jedoch seine Aufgaben als Architekt und Verwalter: «die Bauleitung für das Fundament» und das Anbringen der Fensterstürze im mittleren Bogengang. Andererseits weisen die Ornamente der Kapitelle in den letzten fünf Abschnitten der Empore sowie drei weitere Kapitelle im Erdgeschoß die gleiche stilistische Vielfalt auf wie der Pórtico und die Krypta. Dies beweist, daß wir Mateo in der Tat auch die Fertigstellung der Kathedrale zu verdanken haben, die im *Liber Sancti Iacobi* als unvollständig beschrieben ist, und nicht nur der Austausch eines älteren Portals. Die feierliche Inschrift, die seinen Namen nennt, diejenigen des Königs und des Prälaten als Schirmherren des Bauwerks aber verschweigt, klärt das Geheimnis seines tatsächlichen Ranges auf, das möglicherweise mit dem des Werkmeisters und Architekten Raimundo Lombardo in Seu d'Urgell vergleichbar ist.

BIBLIOGRAPHISCHE ANGABEN

K. J. Conant, *The Early Architectural History of the Cathedral of Santiago de Compostela,* Cambridge, Ma. 1926.

Ders., *Arquitectura Románica da Catedral de Santiago de Compostela, Santiago de Compostela* 1983 (Übersetzung des eben aufgeführten Werkes, mit einem Anhang von S. Moralejo: «Notas para unha revisión da obra de K. J. Conant»).

Ders., *Carolingian and Romanesque Architecture 800 to 1200,* Harmondsworth 1978.

J. D'Emilio, «The Building and the Pilgrim's Guide», in: *The Codex Calixtinus and the Shrine of St. James,* ed. J. Williams, A. Stones, Tübingen 1992, 185-206.

Ders., «Tradición local y aportaciones foráneas en la escultura románica tardía: Compostela, Lugo y Carrión», in *O Pórtico da Gloria e a Arte do seu Tempo,* Santiago de Compostela 1992, 83-101.

M. Durliat, *La sculpture romane de la route de Saint-Jacques. De Conques à Compostelle,* Mont-de-Marsan 1990.

Historia Compostelana, Übersetzung Emma Falque Rey, Madrid 1994.

Liber Sancti Iacobi, Codex Calixtinus, Übersetzung A. Moralejo, C. Torres, J. Feo, Santiago de Compostela 1951 (2. Ausgabe 1993).

G. Gaillard, *Les débuts de las sculpture romane en Espagne: Léon, Jaca, Compostelle,* Paris 1938.

M. Gómez-Moreno, *El arte románico español: Esquema de un libro,* Madrid 1934.

J. Guerra Campos, Exploraciones arqueológicas en torno al sepulcro del Apóstol Santiago, Santiago de Compostela 1982.

T. Hauschild, «Archaeology and the Tomb of St. James», in: *The Codex Calixtinus and the Shrine of St. James,* ed. J. Williams, A. Stones, Tübingen 1992, 89-103.

K. Herbers, *Der Jakobskult des 12. Jahrhunderts und der «Liber Sancti Iacobi»,* Wiesbaden 1984.

J. M. Lacarra, «La catedral románica de Pamplona: Nuevos documentos», *Archivo Español de Arte y Arqueología,* 7 (1931), 73-89.

E. Lambert, *Estudios medievales,* Toulouse 1956, I.

F. López Alsina, *La ciudad de Santiago de Compostela en la Alta Edad Media,* Santiago de Compostela 1988.

Ders., «La sede compostelana y la Catedral de Santiago en la Edad Media», in: *La Catedral de Santiago,* Santiago de Compostela 1993, 13-44.

A. López Ferreiro, *Historia de la Santa A. M. Iglesia de Santiago de Compostela,* 11 Bände, Santiago de Compostela 1898-1909.

T. W. Lyman, «Diego Gelmírez and Toulous», in Actas do I Congreso Internacional da Cultura Galega, Santiago de Compostela 1992, 33-42.

C. Manso Porto, «El documento de 1161 relativo a la supuesta intervención del Maestro Mateo en la construcción del Puente de Cesures», in: *O Pórtico da Gloria e a Arte do seu Tempo,* Santiago de Compostela 1992, 103-110.

S. Moralejo, «Ars sacra et sculpture romane monumentale: le trésor et le chantier de Saint-Jacques de Compostelle», Les Cahiers de Saint-Michel de Cuxa 11 (1980), 189-238.

Ders., «Artistas, patronos y público en el arte del Camino de Santiago», *Compostellanum* 30 (1985), 395-430.

Ders., «La imagen arquetectónica de la Catedral de Santiago», in: *Il Pellegrinaggio a Santiago e la Letteratura Jacopea: Atti del Convegno Internazinale di Studi,* Perugia 1986, 315-340.

Ders., «The *Codex Calixtinus* as an Art-Historical Source», in: *The Codex Calixtinus and the Shrine of St. James,* ed. J. Williams, A. Stones, Tübingen 1992, 207-222.

Los niveles del tiempo: Arqueología en la Catedral de Pamplona, Museo de Navarra, Pamplona 1994 (Texte von M. A. Mezquíriz und M. Ines Tabar).

J. A. Puente Míguez, «La catedral gótica de Santiago: Un proyecto frustrado de D. Juan Aria (1238-1266)», in: *Compostellanum* 30 (1985), 245-275.

Ders., «Catedrales góticas e iglesias de peregrinación: La proyectada remodelación de la basílica compostelana en el s. XIII y su incidencia en el marco urbano», in: *VI Congreso Español de Historia del Arte,* Santiago de Compostela 1989, II, 121-133.

Ders., «La fachada exterior del Pórtico de la Gloria y el problema de sus accesos», in: *O Pórtico da Gloria e a Arte do seu Tempo,* Santiago de Compostela 1992, 117-142.

B. F. Reilly, *The Kingdom of León-Castilla under King Alfonso VI. 1065-1109,* Princeton 1989.

Santiago, Camino de Europa: Culto y cultura en la peregrinación a Compostela, ed. S. Moralejo, F. López Alsina, Santiago de Compostela 1993.

Santiago de Compostela: 1000 ans de Pélerinage Européen, Europalia 85, Spanien, Gand 1985.

N. Stratford, «Compostela and Burgundy»: Thoughts on the Western Crypt of the Cathedral of Santiago», in: *O Pórtico da Gloria e a Arte do seu Tempo,* Santiago de Compostela 1992, 53-81.

M. Ward, «El Pórtico de la Gloria y la conclusión de la Catedral de Santiago de Compostela», in: *O Pórtico da Gloria e a Arte do seu Tempo,* Santiago de Compostela 1992, 43-52.

W. M. Whitehill, *Spanish Romanesque Architecture,* Oxford 1944 (Nachdruck 1968).

J. Williams, «Spain or Toulouse? A half century later: Observations on the chronology of Santiago de Compostela», in: *Actas del XXII Congreso International de Historia del Arte,* Granada 1976, 557-567.

Ders., «La Arquitectura del Camino de Santiago», in: *Compostellanum* 29 (1984), 267-290.

Roberto Cassanelli

DER DOM ZU MODENA VON LANFRANCUS ZU DEN CAMPIONESI

Der Dom von Modena ist in vieler Hinsicht einmalig in der italienischen Romanik: Er ist ein einmaliges Beispiel, was das besonders günstige und sogar außergewöhnliche Dokumentationsmaterial anbetrifft (erhalten sind Inschriften über alle wichtigen Bauabschnitte, von der Gründung im Jahr 1099 bis zur Weihe 1184, sowie eine reichhaltige Serie von Dokumenten über die Tätigkeiten der Bauhütte); einmalig sind auch die Fähigkeiten der maßgeblichen Protagonisten Lanfrancus und Wiligelmus in ihrer Eigenschaft als Architekt und Bildhauer des romanischen Wiederaufbaus. Ebenfalls bemerkenswert ist die Anzahl der Untersuchungen über den Dom (vor allem die monumentale Reihe von Bänden, die infolge der großen Ausstellung von 1984 herausgegeben wurden[1]). Eine Untersuchung über die Aktivitäten der Bauhütte, vom Ende des 11. Jahrhunderts bis zum Wiederaufbau durch die *Maestri Campionesi,* die bis weit ins 13. Jahrhundert hinein verläuft, bietet sich geradezu an. Tatsächlich verzeichnet der Dom eine Baugeschichte, die ohne Unterbrechung bis heute anhält; sie verläuft über die beeindruckenden Arbeiten im 15. Jahrhundert, als die Gewölbe erbaut wurden, die intensive Phase der barocken Einrichtung und die Restaurierungsarbeiten im 18. und 19. Jahrhundert, die uns eine klarere und zum Teil veränderte Version zurückließen.[2]

Der Dom zu Modena blickt daher auf eine lange Geschichte zurück, die fast ein Jahrtausend umfaßt und parallel mit der Geschichte der Stadt Modena im Spätmittelalter beginnt. Sie wird von einer tiefgreifenden Veränderung gekennzeichnet: Die Kirche war zunächst als Friedhofs-Basilika bestimmt und befand sich daher außerhalb der römischen Stadtmauern auf einem Gebiet, das den Begräbniszeremonien vorbehalten war. Daher gelangten auch die sterblichen Überreste des Bischofs Geminianus hierher und blieben hier aufbewahrt. Im Lauf des Mittelalters wurde der Dom zum Bischofssitz, der höchstwahrscheinlich von der ursprünglichen, innerhalb der Stadtmauern befindlichen Basilika (wahrscheinlich San Pietro) hierher verlagert wurde, und erhielt den Rang und die Funktion einer Kathedrale. Um dieses in Italien ziemlich einmalige Phänomen einer «Wanderkathedrale» zu verstehen, muß daran erinnert werden, daß Modena zwischen dem 7. und dem 8. Jahrhundert für einen langen Zeitraum aufgegeben war und das Stadtgebiet einem Sumpf glich (man denke nur an *Mutina,* «semidiruta urbs», des «Carmen Ticinese» von 698 c). Es fand hier das einmalige Phänomen statt, daß eine Stadt von ihrem ursprünglichen Territorium zurückwich, was dazu führte, daß ein Teil des bewohnten Gebiets in römischer Zeit verlassen wurde. Infolgedessen wurden außerstädtische Randgebiete besetzt, wodurch wiederum ein Stadtkern entstand, dessen lebendiges Zentrum sich genau um die Basilika von San Geminiano entwickelte.[3]

Von der spätantiken und spätmittelalterlichen Zeit ist uns wenig überliefert. Ein Zeugnis ist vor allem anhand der steinernen Inschriften der liturgischen Ausstattung erhalten: Chorschranken und schmale Pfeiler, die mehrfach verändert und im Verlauf von Ausgrabungen beim Bau der Mauern wiederverwendet wurden; sie befinden sich heute im Museo lapidario.[4] Unter diesen ragen zwei aufschlußreiche Fragmente vom Bogen eines Cimboriums heraus (Trovabene 1984, nn. inv. 51, 55) sowie zwei Fragmente von Altarschran-

ken, von denen eine fast vollständig erhalten ist (n. inv. 74) und die sich in der Nähe der Schweizer Häuser von St-Maurice d'Agaune und Romainmôtier befinden. Erhalten ist auch das Fragment der Brüstung, das von der Treppe einer Altarschranke stammt, mit einem Pfau, wie wir ihn ähnlich in der Kirche von S. Salvatore in Brescia (aus der 2. Hälfte des 8. Jahrhunderts) finden; daneben gibt es zwei Chorschranken (nn. inv. 57-58), deren Aufbau der sog. Chorschranke des Theodotus (in den Musei Civici in Pavia) gleicht, und vor allem die bekannte Grabplatte (wiederum eine Chorschranke) mit der Inschrift «… *ste Lopicenus licet i(n)* …». Diese erwähnt also Lopicenus, den Modenaer Bischof, in der 2. Hälfte des 8. Jahrhunderts und legt somit die Vermutung nahe, daß es eine Phase der Erneuerung der Ausstattung zwischen dem 8. und dem 9. Jahrhundert gab, die wahrscheinlich mit der neuen Funktion als Bischofssitz einherging.

Die Dauer und die Folge der Rekonstruktion des Gebäudes, das später zum «Dom von Lanfrancus» wird, werden uns außergewöhnlich lebhaft von einem zeitgenössischen Chronisten in einem kurzen Werk geschildert, das heute in der Biblioteca Capitolare von Modena (ms. II. 11) aufbewahrt wird. Von Giulio Bertoni erhielt das Werk den Namen *Relatio translationis corporis sancti Geminiani,* während es in der Handschrift, mit ausführlicheren und angemessenen Begriffen, als *Relatio de innovatione ecclesie sancti Geminiani mutinensis*[5] bezeichnet wird. Die *Relatio,* die die ersten zehn Seiten der Handschrift ausmacht, verbindet die Geschichte des Doms mit der Tätigkeit der Bauhütte, die im Lauf des 11. Jahrhunderts in Betrieb genommen wurde. Sie umfaßt einen kurzen, aber entscheidenden Zeitraum: von 1099 bis 1106, vom Beginn des Wiederaufbaus bis zur Überführung des Leichnams des Heiligen von der alten in die neue Kirche. Der Text wird von zwei Karten mit Illustrationen vervollständigt, die anschaulich die beiden wichtigsten Episoden darstellen.

Dem unbekannten Chronisten zufolge war das Gebäude alt und drohte einzustürzen, obwohl die Arbeiten für den Erhalt und vielleicht sogar zur Vergrößerung erfolgt waren.[6] Die Entscheidung für den Wiederaufbau wurde nicht nur von seiten des Klerus begeistert getragen (der Bischofssitz war zu diesem Zeitpunkt vakant und der neue Bischof, Dodo, sollte erst im darauffolgenden Jahr gewählt werden), sondern von der gesamten Bürgerschaft: «unito consilio non modo clericorum, quia tunc temporis prefata quidem ecclesia sine pastorali cura agebatur, sed et civicum universarumque plebium prelatorum, seu etiam cunctorum eiusdem Ecclesie militum, una vox eademque voluntas …»[7]

Man beschloß also, die Kirche zu erneuern und wiederaufzubauen, um sie größer und edler zu gestalten. Der Chronist informiert uns darüber, daß auch Markgräfin Mathilde von Canossa überaus zufrieden über die Entscheidung war und ihre Unterstützung zusicherte: «… quanto qualique gaudio exillata, quanta in laude firmata, quantis amminiculis sit obstinata.»[8] Die Information ist aufschlußreich, weil sie uns hilft, die Beziehung zwischen kirchlicher und ziviler Autorität (Mathilde, dem Bischof) und dem Dom in ihrer tatsächlichen Bedeutung zu ermessen, die in letzter Zeit über das zulässige Maß hinaus betont wurde. Der Bischofssitz war damals vakant, und wieder bestätigt uns der Chronist, daß «das Volk» eine Entscheidung getroffen hatte. Mathilde ihrerseits wird erst nach den vollendeten Tatsachen informiert, und es scheint, als habe sie das Vorhaben sowohl durch ihre anteilnehmende Ermutigung als auch durch ihre finanzielle Hilfe unterstützt.[9]

Man schrieb das Jahr 1099. Eifrig suchte man nach einem geeigneten Architekten – wahrscheinlich suchte man außerhalb von Modena und hatte am Ende damit Erfolg: «Anno itaque dominice incarnationis millesimo nonagesima nono ab incolis prefate urbis questitum est ubi tanti operis designator, ubi talis structure edificator inveniri possit. Donante quippe Dei miseriocordia, inventus est vir quidam nomine Lanfrancus mirabilis artifex, mirificus edificator.»[10]

Lanfrancus ist also der Planer («designator»), «mirabilis artifex, mirificus edificator», der mit seinem Können und seiner Autorität die Arbeiten in die Wege leitet.

Er schafft den grandiosen Entwurf einer dreischiffigen Basilika mit Langhaus, ohne Querschiff, die nach außen ein kontinuierliches System von großen Holzarkaden abstimmt, die die gesamte Struktur, von der Fassade bis zu den Apsiden, einheitlich verbinden, und von einer Galerie durchquert wird, die das Spiel mit der Dichte der Mauern unterstreicht und hervorhebt. Aber dieses einzigartige und raffinierte Werk konnte nicht einheitlich und homogen in jedem Teil des Baus entstehen. Dies wurde durch die Existenz der älteren Basilika verhindert, die weiterhin die Überreste des Heiligen, der ihr den Namen gab, beherbergte. Dank einer Ausgrabung (1913) ist uns bekannt, daß Lanfrancus die Ausrichtung des neuen Doms um wenige Grad veränderte und ihn parallel zum Verlauf der Via Emilia baute. Er fügte ihn in ein urbanes Netz von Straßen und Plätzen (der Piazza Maggiore auf der Südseite, weniger weitläufig war das Gelände zur Fassade hin), das teilweise noch heute besteht. Der Bau selbst ist durch das System der Vorhallen, von monumentalen Baldachinen, die die Haupteingänge markieren, sichtbar mit seiner äußeren Umgebung verbunden.

Der Umfang des neuen Gebäudes wurde – zumindest auf der freien Seite – ziemlich rasch geschaffen, und ebenso schnell wurden die Fundamente gegraben, was in nur achtzehn Tagen vollendet war. Doch sobald man sich an den Bau der Außenmauern machte, begannen die Steinquader knapp zu werden. Ein wundersamer Eingriff löste ganz plötzlich und erfolgreich das Problem und bot eine unerschöpfliche Materialquelle an: Dem Chronisten zufolge ist es Gott selbst, der jetzt eingreift und, sobald man in der Erde gräbt, «miras lapidum marmorumque congeries» auftauchen läßt. Das «Wunder» hat eine banalere Erklärung, da in der unmittelbaren Umgebung des Doms eine große römische Nekropole entdeckt wurde, die den Belegschaften eine große Anzahl von Steinplatten lieferte; sie wurden sowohl für die Verkleidung als auch als Baumaterial verwendet. (Der größte Teil von ihnen wurde im 19. Jahrhundert in das Lapidario Estense transportiert.[12]) Sehr anschaulich beschreibt der Text nun die Organisation der Bauhütte:

«Erigitur itaque diversi operis machina, effodiuntur marmora insigna, sculpuntur ac puliuntur arte mirifica, sublevantur et construuntur magno cum labore et artificum astutia. Crescunt ergo parietes, crescit edifitium.»[13]

Die Informationen über die ersten Bauphasen des neuen Doms werden an dieser Stelle von zwei Inschriften bestätigt und ergänzt: Eine davon befindet sich an der Außenmauer der Hauptapsis, die andere an der Fassade.[14] Beginnen wir mit derjenigen der Apsis, die uns mit Attributen, wie sie auch in der *Relatio* verwendet werden, den Namen des Architekten bezeugen:

Marmorib(us) sculptis dom(us) hec micat undiqu(ue) pulchris
qua corpus s(an)c(t)i requiescit Geminiani
que(m) plenu(m) laudis terrau(m) celebrat orbis
nosq(ue) magis quos pascit alit vestity(ue) ministri
qui petit ic veram menbris animeq(ue) medela(m)
(vacat) *recta redit hinq(ue) salute recepta*
ingenio clarus Lanfrancus doctus et aptus
est operis princeps huius rectorq(ue) magister
quo fieri cepit demonstrat littera presens
ante dies quintus iunii tunc fulserat idus
anni post mille domini nonaginta novemq(ue)
hos utiles facto versus composuit Aimo
Bocalinus massarius sancti leminiani
hoc opus fieri fecit.[15]

Wie diese Zeilen deutlich machen, handelt es sich nicht um die ursprüngliche Inschrift (die wahrscheinlich im Lauf der Arbeiten am Fenster in der Hauptapsis zerstört wurde), sondern um eine neue Version, die von *Massaro* Bozzalino, der zwischen 1208 und 1225 Verwalter der Fabrik war, stammt. Es besteht kein Zweifel daran, daß der Inhalt wahrheitsgetreu wiedergegeben wurde. Auf diese Weise wird bekräftigt, daß die Arbeiten 1099 begannen, daß der Architekt Lanfrancus, «ingenio clarus», «doctus et aptus», bei der Leitung der Fabrik eine maßgebliche Rolle innehatte. Überaus aufschlußreich ist das Attribut «visivo» der Inschrift, die das «schön gemeißelte Marmorgestein» lobend erwähnt, von dem der Bau überall erstrahlt. Dies ist auch auf das große technische Können zurückzuführen, das bei der Festlegung der Oberfläche und ihrer Funktion angewandt wurde. Auch auf der Inschrift der Fassade ist das Jahr der Neugründung angegeben, nämlich 1099, allerdings wird hier eine neue Gestalt, nämlich der Bildhauer Wiligelmus, erwähnt:

Du(m) gemini cancer / curs(um) consendit / ovantes idibus / in quintis iunii sup t(em)p(o)r(e) / mensis mille Dei / carnis monos cen / tu(m) minus annis / ista domus clari / fundatur Gemini / ani inter scultores quan / to sis di(g)nus cla / et scultura nu(n)c Wiligelme tua.[16]

Die gegen Ende kleiner werdende Inschrift mit dem Lob auf den Bildhauer ist wahrscheinlich auf einen Fehler zurückzuführen, den man bei der Verteilung der Schrift auf der Steinplatte machte. Die außergewöhnliche Emphase, mit der der Künstler beschrieben wird, findet eine symmetrische Entsprechung in der Gestalt der beiden Propheten Henoch und Elias, die die Tafel halten und ein Hinweis auf die Unsterblichkeit sind. Die «Polarisierung» der beiden Protagonisten (Lanfrancus in der Apsis, Wiligelmus auf der Fassade), die sich gegenseitig nicht erwähnen, kann damit erklärt werden, daß beide in verschiedenen Phasen die Verantwortung bei den Arbeiten der Bauhütte innehatten. Weder die *Relatio* noch die Inschrift in der Apsis

weisen jemals auf den Bildhauer hin, ebensowenig wie auf die Aufteilung der leitenden Funktion von beiden. Jedoch bricht die *Relatio* mit dem Jahr 1106 und der Überführung des heiligen Geminianus ab. Es ist schwierig, über die Ereignisse Vermutungen anzustellen, zumindest was die Zeit vor 1184 anbetrifft, als die Kathedrale von Papst Lucius III. geweiht wurde. Lanfrancus ist wahrscheinlich noch bis in die dreißiger Jahre hinein aktiv. Jedoch manifestiert sich zu diesem Zeitpunkt bereits die Präsenz von Wiligelmus, der von seiner weniger bedeutenden Funktion am Anfang aufsteigt und sich nun als Leiter der Bauhütte behauptet. Er übernimmt die Ausschmückung der Fassade und führt vielleicht sogar Lösungen ein, die sich von dem Entwurf Lanfrancus' unterscheiden.[17]

Die dritte und letzte Inschrift, die den entscheidenden Abschnitt der Bauhütte abschließt, ist der Weihung der Kathedrale im Jahr 1184 gewidmet. Jetzt ist es das Mauerwerk selbst (auf der Südseite, zur Piazza hin), das zum epigraphischen Spiegel wird und den Raum für einen ungewöhnlich langen und feierlichen Text bietet, der unabhängig von dem allzu monotonen und formalen Stil ein überaus aufschlußreiches Zeugnis darstellt und ein lebhaftes und effizientes Bild von der Feierlichkeit gibt.

Die schriftlichen Quellen geben zwar, wenigstens was die großen Linien anbetrifft, über die wichtigsten Abschnitte der Rekonstruktion Aufschluß, sie schweigen jedoch – zumindest bis zum Auftauchen der *Maestri Campionesi* in der 2. Hälfte des 12. Jahrhunderts – fast völlig über die wichtigsten Aspekte der Bauhütte, die Organisation der Arbeiten und die verwendeten Werkzeuge. In dieser Hinsicht erscheint es ratsam, sich als Hilfsmittel den Illustrationen zuzuwenden, die den Text der *Relatio* begleiten, der heute im Archivio Capitolare aufbewahrt wird. Die Illustrationen befinden sich auf zwei Seiten, von denen jede in zwei übereinandergelagerte «Vignetten» aufgeteilt ist. Die Auswahl der Themen erfolgte nach dem Gesichtspunkt, daß man die Ereignisse des Baubeginns gewissenhaft mit den Geschehnissen verbinden wollte, die die Reliquien des Heiligen betreffen. Auf der ersten Seite ist im oberen Teil der Architekt Lanfrancus dargestellt; Lanfrancus trägt einen Bart und keine Kopfbedeckung und ist an der *virga* erkennbar (dem Attribut des *architectus*), die er in der Hand hält, mit der er den *operarii* den Ort anzeigt, an dem die Fundamente gegraben werden sollen. (Auch das Datum ist aufgrund der *Relatio* bekannt: Es ist der 23. Mai 1099.) Die aufgegrabene Erde wird mit Körben, die man auf der Schulter trägt, weggetragen. Im Bild weiter unten sieht man dagegen den Bau der Außenmauern: Mehrere Maurer ordnen die Steine, die von Hilfskräften in großen Körben herbeigeschafft wurden, in gleichmäßigen Reihen an. Die zweite Seite zeigt einen ganz anderen Aspekt, nämlich die offiziellen Feierlichkeiten anläßlich der Überführung der Gebeine des heiligen Geminianus. Die alte Kirche war bestehen geblieben, um für die Bürgerschaft den Ort des Gebets und des religiösen Ritus zu erhalten. Da Lanfrancus die Beziehung dazu nicht für allzu lange Zeit ausschließen wollte, begann er allmählich mit dem Bau der Krypta (die sich von der heutigen unterschied), um die schnelle Überführung der Reliquien und den Abriß des alten Gebäudes zu ermöglichen. Am 30. April 1106 brachte Bischof Dodo, in Anwesenheit einer großen Menschenmenge und der Gräfin Mathilde, die Reliquien an ihren neuen Platz. Der Streit über die Identifizierung der sterblichen Überreste des Heiligen wurde dermaßen erbittert geführt, daß man es vorzog, sich dem Urteil von Papst Paschalis I. zu unterwerfen. Der Papst sollte sich persönlich nach Modena begeben, um die Identifizierung vorzunehmen. Am 8. Oktober fand endlich die Einweihung des Altars statt. Auf der oberen Seite zeigt die Illustration die Begegnung zwischen Gräfin Mathilde, dem Klerus und der Modenaer Bevölkerung aus Anlaß der Überführung, während auf der unteren Seite die feierliche Aufdeckung dargestellt ist.

Derart endet die kurze Zeitspanne von nur sieben Jahren, zwischen 1099 bis 1106, die die *Relatio* erhellt. Danach gibt nur das Monument selbst Auskunft, das heute noch die Zeichen seiner langen und komplexen Bauphase trägt. Was die Versorgung mit Materialien anbetrifft, wurde bereits die wichtige Information in der *Relatio* erwähnt, die auf den reichen Vorrat an antikem Marmor hinwies, der im Lauf von Ausgrabungen zum Vorschein kam. Es ist uns bekannt, daß einige Blöcke für die äußere Ausschmückung verwendet wurden (das heißt, daß man sich über den formalen und ästhetischen Wert durchaus im klaren war), andere dagegen als einfaches Baumaterial. In einigen Fällen bleiben die wiederverwendeten Teile isoliert bestehen (zum Beispiel die beiden großen Kapitelle mit den Weihwasserbecken oder die säulentragenden Löwen der großen Vorhalle). Eine neuere petrographische Schätzung aus dem Jahr 1984 hat mindestens elf verschiedene Steinarten verzeichnet: Stein aus Vicenza, Gallina-Stein, Marmor aus Verona, Stein aus Istrien, Eugeneer Trachyt, Sandstein etc. Die Verarbeitung erfolgte mit viel Geduld und großer Aufmerksamkeit gegenüber den spezifischen Merkmalen der Steine, sie machte sich auch die geringsten Variationen des Profils zunutze, um keinen Teil des wertvollen Materials zu verschwenden. (Als bekanntes Beispiel dafür gilt der «green man» der Fassade.)

Für das Fundament wurde mit Mörtel gebundener Flußkiesel aufgeworfen, worauf man direkt zwei Lagen von Steinblöcken legte, die offensichtlich von einem antiken Gebäude stammten. Die Ziegelsteine (aus denen der Aufbau im Innern bestand) stammen vorwiegend aus neuerer Produktion (daraus können wir schließen, daß große Brennöfen für den Dombau in Betrieb waren); nur an wenigen Stellen kann man die Verwendung von großen römischen wiederverwendeten Teilen feststellen.

Was die übrigen Aspekte der Bauhütte anbetrifft, sind wir auf eine weitgehend synthetische Beschreibung der *Relatio* angewiesen: «diversi operis machinae» spielt auf ein breites Spektrum von Werkzeugen und speziellen Tätigkeiten an (wie Schmieden oder Zimmern für die Baugerüste oder die Tragrippen), die leider nicht genauer beschrieben werden.[19]

Die architektonischen Fähigkeiten Lanfrancus', der das Gebäude entwarf und den Arbeiten vorstand, wurde vor allem von Ettore Casari hervorgehoben: Durch eine Untersuchung des Kanons, den Lanfrancus anwandte, hat er herausgefunden, daß dieser auf Vitruvius zurückgeht (die Länge des Schiffs ist gleich der Summe der Breite mit der Diagonalen des Quadrats, das diese bildet). Dieser Kanon, der zunächst unvereinbar mit dem Bau von Gewölbefeldern erscheint (das heißt einer additiven Struktur von gleichen Größen), ist dagegen geschickt und mit großer Umsicht an die einmal gewählte Struktur angepaßt.[20]

Aus jüngster Zeit stammt die Untersuchung eines weiteren Phänomens in Modena, das in der nordeuropäischen Architektur häufig vorzufinden, jedoch nur selten in Italien bezeugt ist: Es handelt sich um die Zeichen – meistens Buchstaben – an den Ecksteinen, die von den Belegschaften verwendet wurden, um die auf der Baustelle vorbereiteten Teile zu montieren.[21]

Die Bauhütte vergrößerte sich schnell und paßte sich an wechselnde Belegschaften an, die ihre baulichen Angewohnheiten und Vorlieben für Materialien und spezifische Techniken jeweils mit sich brachten. Aus der zweiten Hälfte des 12. Jahrhunderts stammt die erste dokumentierte Erwähnung der «Fabrik» des Doms: Am 12. Mai 1167 erteilt die Kommune von Modena den Meistern der Fabrik eine ständige Erlaubnis, um Steine von Straßen und Plätzen außerhalb Modenas zu entfernen.[22]

Ein abschließendes Kapitel in der Geschichte der mittelalterlichen Bauhütte des Doms, die für die Folgen des Baus nicht weniger relevant ist, stellt die Mitarbeit von Belegschaften aus Campione (am Luganer See) dar, über die uns ein wichtiges Dokument informiert: ein Vertrag, der ebenfalls wie die *Relatio* im ms. II. 11 der Biblioteca Capitolare aufbewahrt ist.[23]

Der Vertrag wurde im Jahr 1244 zwischen dem *magister lapidum* Enrico da Campione und dem *Massaro* des Doms, Ubaldino, vereinbart. Die Art und Weise des Vertrags – die Festsetzung des Entgelts, die *merces*, die den Familien der Steinmetze zuzuteilen sind – läßt es notwendig erscheinen, die Geschichte der Beziehungen zwischen dem Dom und den Belegschaften neu zu schreiben. Durch eine Quelle aus erster Hand ist es uns daher möglich, die Genealogie der campionesischen Belegschaften, die beim Dombau beteiligt waren, neu aufzustellen: Der Vertrag wurde zwischen dem *Massaro* Alberto und dem *Magister* Anselmo da Campione vereinbart und galt auch für dessen Nachfolger.[24] Der *Massaro* Ubaldino (der die Übereinkunft bestätigt und die Bezahlung neu festsetzt) trifft eine Absprache mit Enrico, dem Sohn von Ottavio («Otacii»), der wiederum der Sohn von Anselmo ist, dem ersten Campionesen, der nach Modena gelangte. Es handelt sich also um drei Generationen, vom Großvater bis zum Enkel (der Großvater und der Vater Enricos sind 1244 bereits gestorben). Daraus kann man verschiedene chronologische Folgen ableiten sowie vor allem die Tatsache, daß die ersten *Maestri Campionesi* wahrscheinlich in der zweiten Hälfte des 12. Jahrhunderts nach Modena gekommen sind, das heißt etwa zu dem Zeitpunkt, als der Dom durch Papst Lucius III. geweiht wurde (1184). Aber die Bedeutung des Dokuments beschränkt sich nicht nur darauf. Die Modalitäten der Bezahlung sind je nach Jahreszeit verschieden: Die Belegschaften verdienen in der warmen Jahreszeit mehr, wenn die Bauhütte in Betrieb ist, und weniger in den kalten Monaten; ebenso wird ihnen die Verpflegung gestellt. Gleichzeitig wird die Struktur der Bauhütte erklärt: Zuerst kamen die *magistri*, denen wahrscheinlich weitere *magistri conpetentes* zur Seite standen (in Mailand zum Beispiel wechselten die Belegschaften der Bauhütte viel schneller); diesen wiederum unterstanden die *discipuli*.

Der Tätigkeit der *Maestri Campionesi* ist die weitgehende Erneuerung des Gebäudes zu verdanken: Sie veränderten die Fassade im «vorgotischen» Stil, fügten eine breite Fensterrose ein, bauten den hohen Teil des Apsisblocks wieder auf und begannen mit der bildkünstlerischen Ausschmückung und der Innenausstattung. Unter diesen ragt aufgrund der mächtigen Größe und Komplexität das des Lettners heraus. Als Resultat eines zeitgemäßen Neubaus ist die Diskussion über die chronologische Datierung, was die philologische Korrektheit des Wiederaufbaus angeht, noch nicht abgeschlossen.[25]

[1] Für diese und die im weiteren, in verkürzter Form zitierten Werke sei auf die bibliographischen Anmerkungen verwiesen.

[2] Die Thematik der «puristischen» Erneuerung der «romanischen» Teile des Doms im Lauf der Restaurierungsarbeiten des 19. und 20. Jahrhunderts kann an dieser Stelle nicht ausreichend erörtert werden. Was diese Frage anbetrifft, sei an den Ausstellungskatalog von 1984 (Acidini Luchinat-Serchia-Piconi 1984) verwiesen. Einige Erörterungen, die die Restaurierungsarbeiten vorwegnehmen, wurden bereits von C. ACIDINI LUCHINAT-L. SERCHIA vorgestellt: «Il duomo di Modena dal 1875 als 1937» in: *Alfonso Rubbiani e la cultura del restauro nel suo tempo (1880–1915)*. Veröffentlichung des Symposions (Bologna 1981) Mailand 1986, pp. 299–309.

[3] Zu Modena im Mittelalter gibt es den grundlegenden Ausstellungskatalog *Modena dalle origini all'anno Mille* (Modena 1989), darin vor allem der Beitrag von S. GELICHI, «Modena e il suo territorio nell'alto medioevo», Band I, pp. 551 ff. Zur Annahme, daß der erste Bischofssitz in Modena aus der Spätantike am Ort von San Pietro auszumachen ist, siehe A. GHIDIGLIA QUINTAVALLE, *San Pietro in Modena*, Modena 1966 (2. Aufl.), pp. 7–8.

[4] Cfr. G. TROVABENE, *Il Museo lapidario del Duomo*, Modena 1984.

[5] *Rubricae instrumentorum et iurium spectantium ad fabricam sancti Geminiani mutinensis.* Was die verschiedenen Ausgaben anbetrifft, sei auf die bibliographischen Anmerkungen verwiesen.

[6] Ein solcher Versuch ist wahrscheinlich auf das Auffinden (1913) von zwei kreuzförmigen Pfeilern in Ziegelstein zurückzuführen (die man nur vor 1100 ansiedeln kann). Ein nützlicher Hinweis stammt wieder aus der *Relatio,* in der es heißt: «licet quibusdam videretur aucta et innovata crementis, tamen longo annorum situ et multorum etate confecta virorum, crebis scissuris multisque rimis a fundamentis, quodammodo videbatur non solum insistentibus, verum etiam intrantibus seu exeuntibus inferre riunam» («so sehr es auch durch verschiedene Inkremente vergrößert und erneuert wurde, erscheint doch die Vernachlässigung von vielen Jahren und im Lauf von vielen Generationen sicher aufgrund von zahlreichen Wunden und Rissen, vom Fundament aufwärts, die nicht nur die Beschädigung von demjenigen bedrohen, der sich dort aufhält, sondern auch von denjenigen, die hinein- und hinausgehen»). Zu der gesamten Fragestellung siehe S. GELICHI in: *Modena, dalle origini…* 1986, Bd. I, pp. 551 ff., sowie die bereits erwähnte Anmerkung von A. Peroni, *I cantieri delle cattedrali,* in: *Le sedi della cultura nell' Emilia Romagna. L'età comunale,* Bologna 1984, p. 198. Mit einer möglichen Kathedrale aus der Zeit «vor Lanfrancus», die auf den Bischof Eriberto aus der Epoche des Imperiums zurückzuführen wäre, hat sich unlängst Francesco Gandolfo befaßt (s. bibl. Anm.).

[7] «Einberufen wurde eine Versammlung nicht nur der Kirchenmänner, da zu dieser Zeit der Bischofssitz vakant war, sondern auch der Bürger und der Prälaten aller Pfarreien und aller Ritter der Kirche, damit sie ihre Ansicht und einen gemeinsamen Willen bekunden mögen …»

[8] «Wer mag zu sagen, wieviel und welche Freude sie ausdrückte, in wieviel Lob sie ausbrach, wieviel Hilfe sie reichlich spendete.»

[9] Was die Rolle von Mathilde anbetrifft, s. V. FUMAGALLI, «Economia, società e istituzioni nei secoli XI–XII nel territorio modenese», in: *Lanfranco e Wiligelmo,* 1984, pp. 37 ff., vor allem p. 44 (zum Wohnsitz der Fürstin in der fraglichen Zeit s. Tabella ST. 11, pp. 64–65). Ihr begrenzter Einfluß bei Inbetriebnahme der Bauhütte wird von A. PERONI erörtert (cit. a n. 6), p. 198: «Der Text (der *Relatio*) unterstreicht kategorisch, daß es nicht nur der Klerus war, sondern die gesamte Bevölkerung Modenas, den Bau wollte und beschloß. Die Beteiligung und die Unterstützung der Gräfin Mathilde wird zwar hervorgehoben, aber in dem Sinn einer begeisternden Anteilnahme, da sie auch daran interessiert war, bei einer städtischen Angelegenheit von hoher Resonanz beteiligt zu sein.»

[10] «Im Jahr der Fleischwerdung des Herrn 1099 fragten die Bewohner der Stadt, wo sie den Architekten finden konnten, um ein Werk von solcher Bedeutung zu entwerfen und zu bauen. Gewiß als Geschenk der göttlichen Barmherzigkeit wurde ein Mann namens Lanfrancus gefunden, der ein bewundernswerter Künstler und außergewöhnlicher Baumeister war.»

[11] «Infolge und nach dem Ratschluß der Stadtverwaltung, der Bürger Modenas und des ganzen Volks (…) begann man die Fundamente der Kathedrale in ihrer Länge und Breite am 23. Mai 1099 auszuheben.»

[12] Über die Entdeckung der «miras marmorum lapidumque congeries» s. C. PARRA: «Alla ricerca di ‹le belle prede de diverse sorte che dimostra la antiquità de questa m. ca città de Modena›: per una storia della ricerca archeologica dall' XI al XVIII secolo», in: *Modena dalle origini all'anno Mille,* 1989 Bd. I, pp. 33 ff. Große Teile der gemeißelten Steine wurden im 19. Jahrhundert in das Museo lapidario des Hauses Este gebracht. Über das Problem der Wiederverwendung s. C. PARRA, «Rimeditando sul reimpiego: Modena, Pisa viste in paralleo», in: *Annali della Scuola Normale Superiore di Pisa,* Classe di lettere e Filosofia, s. III, XIII, 2, 1983, pp. 453–483 (es handelt sich hier um die erste Annäherung an das Problem der Wiederverwendung in Modena, das auf weiten Vergleichen basiert). Siehe ebenfalls, von derselben Autorin, *Medioevo e coscienza dell' antica: il reimpiego dei materiali,* Modena 1983 («Archeologia oggi»); M. GREENHALGH, «‹Ipsa ruina docet›: l'uso dell'antico nel Medioevo» in: *Memoria dell'antico nell'arte italiana,* hrsg. v. S. SETTIS, I, *L'uso dei classici,* Turin 1984, pp. 115–167, und M. DAVID in: *Monza anno 1300. La facciata della basilica di S. Giovanni Battista e il suo restauro,* Monza 1988.

[13] «Man erhebt ein Holzgerüst für verschiedene Tätigkeiten, man gräbt ausgezeichnetes Marmorgestein, das mit hervorragender Kunst gemeißelt und verbunden wird, transportiert und aufgestellt mit großer Mühe durch das Können der

Künstler. So entstehen die Wände, entsteht das Gebäude.»

[14] Zu den Inschriften siehe das umfassende Kapitel des Katalogs *Lanfranco e Wiligelmo* (hrsg. v. A. CAMPANA und S. LOMARTIRE), der um die Anmerkung von P. C. CLAUSSEN zu ergänzen ist: «Künstlerinschriften», in: *Ornamenta ecclesiae*, I, Köln 1985, pp. 263ff.

[15] «Wieder erscheint hier der Tempel des strahlenden gemeißelten Marmors, wo der Körper des heiligen Geminianus ruht, der, in vollem Lob, die irdische Welt preist, und vor allem uns, seine Diener, die er hütet, nährt und kleidet. Wer ein Heilmittel für Körper und Geist sucht, (vacat) kehre hierher zurück, da er hier seine vollkommene Gesundheit wiederfinden kann. Das gelehrte, das kundige, das illustre Genie Lanfrancus ist der Herrscher dieses Werks, Rektor und Meister. Die gegenwärtige Inschrift zeigt ihren Beginn an, es erstrahlte am fünften Tag vor den Iden des Juni, im Jahr 1099 nach der Geburt Christi. Aimone verfaßte die erinnernden Worte. Bozzalino, der Meister von San Geminiano, ließ dieses Werk ausführen.»

[16] «Während das Sternzeichen des Krebses triumphierend den Lauf des Zwillings übersteigt, am 9. Tag des Monats Juni im Jahr 1099, wird dieses Haus des berühmten Geminianus begründet. Wieviel Ehre, o Wiligelmus, dir unter den Bildhauern gebührt, mögen deine Werke bezeugen.»

[17] Zum Beispiel an den Verbindungspunkten zwischen der Fassade und den Nord- und Südwänden. Zu diesem Problem siehe auch die Überlegungen von A. PERONI in: *Lanfranco e Wiligelmo*, 1984; über die «Polarisierung» der Inschriften siehe ebenfalls A. PERONI (cit. a n. 6).

[18] *Anno Domini MCLXXXIV, indictione II, IV idus iulii, cum sanctis papa Lucius III Mutinam venieret, et cum eo X cardinales (…), dictus dominus papa ecclesiam beati Geminiani, ipsius sacro corpore ostenso, consecravit et XL dierum penam de criminalibus de quibus confessi fuerint, et quartam partem venialium singulis annis in perpetuum omnibus qui ei, in festo ipsius, honorem exhibuerint remisit. II idus iulii, die sabbati, cum dictus dominus papa in matutinis per portam Citanovae de urbe exiret, sanctificavit eam dicens: benedicta sit haec civitas ab omnipotenti Deo patre et a Beato Geminiano, augeat eam Deus, crescere et multiplicare eam faciat, et cum esset in capite pontis de fredo, et videret duo milia hominum et plus, cum cereis accensis, praecedentium se et subsequentium dixit: gratias agimus vobis de honore quem nobis tam magnanimiter exhibuistis, et signans eos dixit: benedicta sit terra in qua statis et benedicti sitis vos et heredes vestri in perpetuum.* Übersetzung: «Im Jahr des Herrn 1184, Indiktion am II., IV. Tag vor den Iden des Juli (dem 12. Juli). In Modena trafen der heilige Papst Lucius III. und mit ihm zehn Kardinäle ein: Todino, Bischof von Porto, Tebaldo von Ostia, Giovanni mit dem Titel von San Marco, Laborante von S. Maria in Trastevere, Pandolfo der SS. Apostel, Ubero von S. Lorenzo in Damaso, Kardinäle der Presbyterien; Ardizzone von S. Teodoro, Graziano der SS. Cosma und Damiano, Sofredo der S. Maria in Via Lata, Albino von S. Maria Nuova, Diakonkardinäle; sowie andere, das heißt Girardo, Erzbischof von Ravenna, der Erzbischof von Lyon, Alberico von Reggio, Giovanni von Bologna, Ioso d'Acri; bei den Gebeten von Girardo, Erzbischof von Ravenna, Ardizzone, Bischof von Modena, von Bonifacio preposito (von der Kathedrale) der Kanoniker und der Konsolen (von der Kommune), Alberto da Savignao, Bonacorso di Iacopo da Gorzano, Rolando di Boiamonte und die Rektoren der Lombardei, der Marchen und der Romagna; der Papst weihte die Kirche des seligen Geminianus, indem er dessen geheiligten Körper zeigte, und gestand die Aussetzung von Strafen für bekannte Verbrechen vierzig Tage lang zu, sowie des vierten Teils der verzeihlichen Strafen für jedes folgende Jahr für all diejenigen, die ihn an seinem Fest ehren. Am zweiten Tag vor den Iden des Juli (dem 14. Juli), einem Samstag, verließ der Papst am Morgen die Stadt durch das Tor von Cittanova, und segnete sie mit den Worten: «Gesegnet sei diese Stadt von dem allmächtigen Gott, Vater, Sohn und Heiliger Geist, von der heiligen Jungfrau Maria, vom seligen Apostel Petrus und dem seligen Geminianus. Gott lasse sie erblühen und möge sie wachsen und sich vermehren lassen.» Als er an der Brücke des Feto angelangt war und die zweitausend und mehr Menschen sah, die ihm dort mit Kerzen vorausgingen oder ihm nachfolgten, sagte er: «Wir danken euch für die Ehre, die ihr uns zu großzügig bezeigt habt», und während er sie segnete, sprach er aus: «Gesegnet sei die Erde, die ihr bewohnt, und gesegnet seid ihr und die eure Kinder in alle Ewigkeit.» (Gekürzte Übersetzung nach dem italienischen Text von FRANZONI-PAGELLA, 1984, pp. 94–95).

[19] Über das Problem der Bauhütte ist reiches Material im entsprechenden Kapitel des Katalogs *Lanfranco e Wiligelmo*, 1984, enthalten. Überaus wertvolle technische Details über den Bau der Wandflächen (mit Angaben und Analyse der Punkte der Nahtstellen) hat S. LOMARTIRE aufgestellt, «Analisi dei paramenti murari del Duomo di Modena. Materiali per un' edizione critica», in: *Wiligelmo e Lanfranco*, pp. 101–117.

[20] E. CASARI in: *Lanfranco e Wiligelmo*, 1984, sowie A. PERONI, «L'architetto Lanfranco e la struttura del Duomo», ibd., pp. 143 ff.

[21] S. LOMARTIRE in: *Lanfranco e Wiligelmo*, 1984 (mit Bibl.).

[22] Zur Geschichte des Opus des heiligen Geminianus s. Tabella St. 24 in *Lanfranco e Wiligelmo*, p. 84.

[23] Fol. 215–216r°.; ed.: S. LOMARTIRE in: *Lanfranco e Wiligelmo*, 1984 p. 760, *I maestri campionesi*, 1992, p. 79, sowie die Reprod. auf p. 39.

[24] Über diese Verbindung der Generationen siehe die Beobachtungen von G. FASOLI, «Prestazioni in natura nell' ordinamento economico feudale: feudi ministeriali dell'Italia nord-orientale», in: *Storia d'Italia. Annali, 6, Economia naturale, economia monetaria*, hrsg. v. R. ROMANO und E. TUCCI, Turin 1983, pp. 67–89.

[25] Treffend sind die Beobachtungen von S. LOMARTIRE in: *I Maestri Campionesi*, 1992.

BIBLIOGRAPHIE

Die Einschätzung und die Analyse der Quellen zur Baugeschichte des Doms sind teilweise immer noch problematisch: Dies gilt weniger für die zeitliche Datierung der Gründung (dazu sind die *Relatio* und epigraphisches Material vorhanden), als über die nachfolgende Entwicklung der Bauhütte. Teilweise fehlt noch eine ausführliche Untersuchung der Quellen in den Archiven Modenas. (Für sein 1896 erschienenes Werk über den Dom untersuchte Dondi aufmerksam die vorhandene Dokumentation, bezog sich allerdings lediglich auf Dokumente des Archivio Capitolare, ohne jemals die genaue Bezeichnung anzugeben.) Was die zahlreichen Chroniken der Stadt anbetrifft, so sind häufig nur Teilausgaben vorhanden (s. R. CASSANELLI in: *Wiligelmo e Lanfranco*, 1989 cit.).

Urkunden bis zum Jahr 1200 wurden im Archivio Capitolare von E. P. VICINI registriert, *Regesta Chartarum Italiae. Regesto della Chiesa Cattedrale di Modena*, I-II, Rom 1931-36. Das Archiv bewahrt auch wertvolle Handschriften auf, wie z.B. F. BASSOLI, *Iscrizioni scolpite nell'interno ed esterno della Chiesa Cattedrale di Modena*, ms. (18. Jh.) (ms. II. 30); A. DONDI, *Il Duomo di Modena. Memorie raccolte precipuamente dagli atti dell'Archivio Capitolare*, ms. (2. Hälfte d. 19. Jh.) (ms. I. 26; vorbereitendes Material für A. DONDI, *Notizie storiche ed artistiche del Duomo di Modena*, Modena 1896, Faks. Neuauflage 1976).

Von der *Relatio* stehen zahlreiche Ausgaben zur Verfügung: L. A. MURATORI, *RR. II. SS., VI, 1728, coll. 89-94* (und *RR. II. SS², VI/1*, hrsg. v. G. BERTONI, Città di Castello 1907, pp. 3-8): P. BORTOLOTTI, *Antiche vite di San Geminiano, vescovo e protettore di Modena*, Modena 1909, pp. 111-116; G. BERTONI, *Atlante storico-paleografico del Duomo di Modena*, Modena 1909, Anhang I, pp. 85-90; O. LEHMANN-BROCKHAUS, *Schriftquellen zur Kunstgeschichte des 11. und 12. Jahrhunderts für Deutschland, Lothringen und Italien*, Berlin 1938, n. 2262; P. GALAVOTTI, *Le più antiche fonti storiche del Duomo di Modena*, Modena 1972, 1974², pp. 49-59; S. LOMARTIRE, «Appendice di testi», in: *Lanfranco e Wiligelmo. Il Duomo di Modena*, Modena 1984, pp. 757-758 (überarbeitete Neuausgabe); W. MONTORSI, *Riedificazione del Duomo di Modena e traslazione dell'arca di San Geminiano. Cronaca e miniature della prima età romanica*, Modena 1984, pp. 124-141 (mit ital. Übersetzung).

Über die umstrittene Chronologie der Handschrift (die außerdem im Lauf des 13. Jahrhunderts ausgestattet wurde) und ihre Ausschmückung hat sich unlängst A. R. CALDERONI MASETTI geäußert, «Nota sulle miniature relative alla costruzione des Duomo di Modena», in: *Ricerche di storia dell'arte*, 49, 1993, pp. 69-74 (mit einer schwer nachvollziehbaren Zuordnung auf eine Schule aus Lucca aus der 1. Hälfte des 12. Jahrhunderts).

Der Dom zu Modena gehört zu den Gebäuden des Mittelalters, die - nicht nur in Italien - am meisten erforscht wurden. Im Anschluß und zur Vervollständigung der großen Ausstellung von 1984 («Lanfranco e Wiligelmo: il Duomo di Modena») wurden zwei Katalogbände herausgegeben *(Lanfranco e Wiligelmo. Il Duomo di Modena*, hrsg. v. E. CASTELNUOVO, A. PERONI, S. SETTIS, Modena 1984, 1985²; *I restauri del Duomo di Modena 1875-1984* (hrsg. v. C. ACIDINI LUCHINAT, S. PICONI, L. SERCHIA, Modena 1984), gefolgt von einem Fotoatlas (hrsg. v. M. ARMANDI, fotografisches Material von C. LEONARDI, Modena 1985) und einem Grafikband (hrsg. v. A. PERONI, Modena 1988) sowie den Veröffentlichungen des Symposions von 1985 *(Wiligelmo e Lanfranco nell'Europa romanica*, Modena 1989; darin siehe bes. die von R. CASSANELLI bearbeitete Bibliographie). Der Katalogband widmet einen besonderen Teil (hrsg. v. A. PERONI) den Problemen der Bauhütte (pp. 275 ff.). Daneben wurde der Katalog des Museo lapidario veröffentlicht (G. TROVABENE, *Il Museo lapidario del Duomo*, Modena 1984, mit Beiträgen von F. REBECCHI und P. ANGIOLINI MARTINELLI) sowie ein Band über die Restaurierung der Porta della Pescheria (C. ACIDINI LUCHINAT, C. FRUGONI, M. CHIELLINI NARI, *La porta della Pescheria nel Duomo di Modena*, Modena 1991). Parallel dazu sind zahlreiche Veröffentlichungen erschienen (z.B. der ausgezeichnete Führer durch die Ausstellung von 1984, hrsg. v. C. FRANZONI und E. PAGELLA, *Hinerario romanico attraverso la mostra «Lanfranco e Wiligelmo: il Duomo di Modena»*, Modena 1984). Der Katalog zur Ausstellung *Modena dalle origini all'anno Mille* (Modena, 1989) enthält wertvolle Hinweise über die hochmittelalterlichen Phasen der Stadt und des Gebäudes und zählt zu dem unverzichtbaren Arbeitsmaterial (siehe bes. S. GELICHI, «Modena e il suo territorio nell'alto medioevo», Bd. I, p. 551ff.). Grundlegend ist auch die Entzifferung der römischen Inschriften, die zu Beginn des 19. Jahrhunderts C. MALMUSI vornahm, *Museo lapidario modenese*, Modena 1830 (mit einer faks. Neuauflage u. einer Einführung von P. G. GUZZO, Modena 1992).

Zur Pflichtlektüre gehören auch, aufgrund der kritischen Gesamtübersicht, die beiden ausführlichen Monographien von ROBERTO SALVINI, *Wiligelmo e le origini della scultura romanica*, Modena 1956, und *Il Duomo di Modena e l'architettura romanica nel modenese*, Modena 1966. Weniger vertrauenswürdig, wenn auch mit reichhaltigem dokumentarischem Material versehen, ist das Werk von A. C. QUINTAVALLE, *La cattedrale di Modena. Problemi di romanico emiliano*, Einf. v. C. L. RAGGHIANTI, Modena 1964-65. Wichtige neuere Untersuchungen über die Bauphasen stammen von zwei Untersuchungen von A. PERONI: «Il protiro wiligelmico del duomo di Modena», in: *Das Denkmal und die Zeit. Festschrift A. A. Schmid*, Luzern 1990, pp. 354-370; id., «La facade de la cathédrale de Modène avant l'introduction de la rosace», in: *Cahiers de civilisation médiévale*, XXXIV, 1991, Hefte 3-4, pp. 379-384. F. GANDOLFO hat in jüngster Zeit einen Beitrag über das Problem der romanischen Neugründung in Beziehung mit dem ersten Entwurf und den vorher bestandenen Gebäuden veröffentlicht, «Il cantiere dell'architetto Lanfranco e la cattedrale del vescovo Eriberto», in: *Arte mediaevale*, II, III, Heft 1, 1989, pp. 29-46.

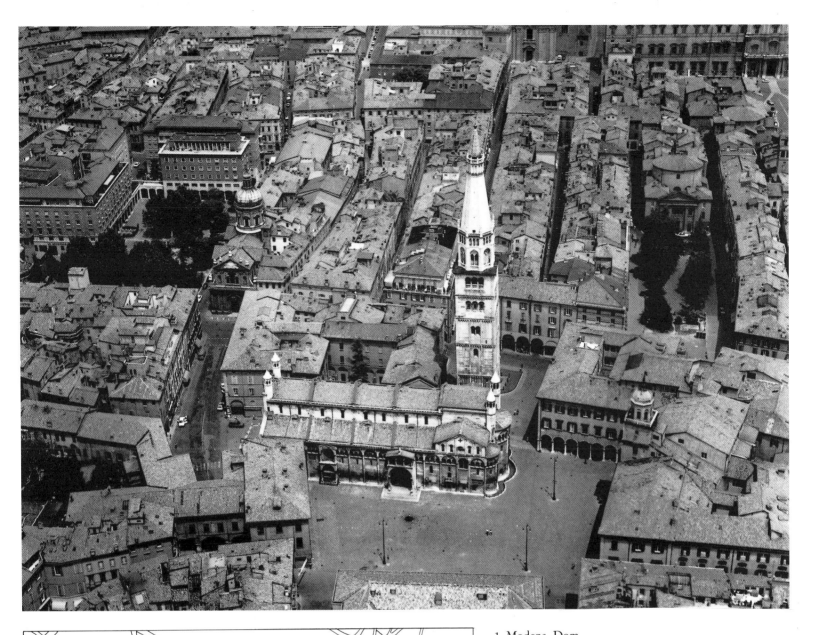

1. Modena. Dom,
Luftansicht.
2. Modena. Entwicklung der
städtischen Siedlung. Die
Karte zeigt die Verschiebung
des mittelalterlichen
Zentrums gegenüber dem
römischen Stadtkern und
die darauffolgenden
Erweiterungen bis 1188 (aus
Trovabene-Serrazanetti).

3. Modena. Archivio capitolare, Cod. II. 11. fo. 1 v: Miniatur der *Relatio de innovatione ecclesiie sancti Geminiani*. Auf der ersten Miniatur sind rechts des Architekten *(Lanfrancus architector)* vier *operarii* zu erkennen: Zwei von ihnen heben mit Schaufeln, die mit Metallspitzen versehen sind, das Fundament des Doms aus; zwei weitere, die sich auf Stöcke aufstützen, tragen die Erde mit Körben weg, die mit Gurten an der Schulter befestigt sind. Auf der zweiten Miniatur sind drei Männer mit Krönelhämmern mit der Errichtung der Wände beschäftigt: Eine Bildunterschrift bezeichnet sie als *artifices;* hinter diesen beiden transportieren zwei *operarii* große Körbe mit Ziegelsteinen auf den Schultern.

4. Modena. Archivio capitolare, Cod. II. II., 9r: Miniatur aus der *Relatio de innovatione ecclesie sancti Geminiani.* Die zweite Miniatur stellt die feierliche Aufdeckung der Reliquien des heiligen Geminianus dar, die von Lanfrancus und dem Bischof von Reggio in Anwesenheit der ganzen Stadt im Jahr 1106 vorgenommen wurde.

5. Modena. Dom, Zentral-
apsis. Inschrift mit der
Erwähnung des Architekten
Lanfrancus, die in der Replik
von Massaro Bozzalino
(1208–1225) ausgeführt
wurde.
6. Modena. Dom, Fassade.
Gründungsepigraph mit der
Erwähnung von Wiligelmus.

Rechte Seite:
7. Modena. Dom, Südseite,
zweiter Bogengang rechts
von der «Porta dei Principi»:
Epigraph, das an die Weihe
des Doms durch Papst
Luzius III. (am 12. Juli 1184)
erinnert.
8. Modena. Dom, Text des
Epigraphs.

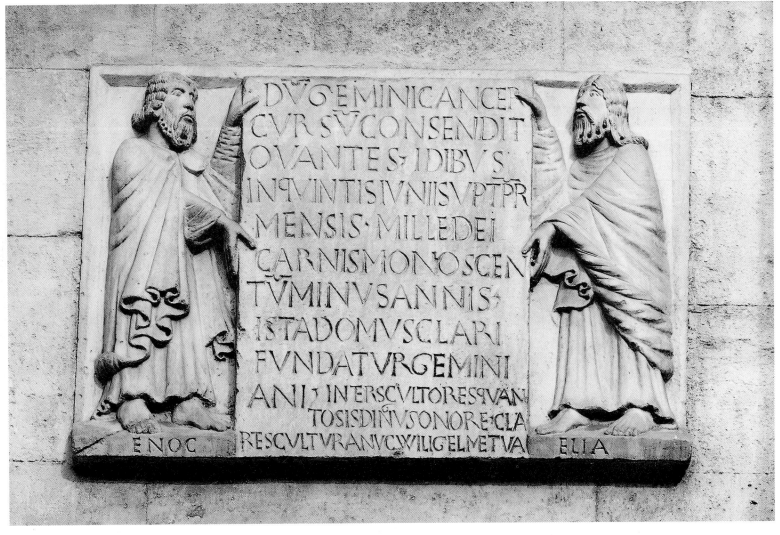

✠ AN·DNI·M·C·LXXXIIII·INO·IF·IIII·IO·IVL·CV·SCS·PAPA·LVCIVS·III·MVT·VENIRET·ET·CV·EO·X·CARD·ROD·PORTVEÑS·
TEBAL·HOSTIEÑ·EPI·IOHS·S·MARS·LBOR·S·MARIÆ·TNSTIBERI·PAÑDVLF·S·APLOV·UBI·S·LAVRENTII·IN·DAMASO·
PBRI·CRD·ARDIC·S·THEODORI·GRAÑ·S·COSME·ET·DAMIANI·GOFRED·S·MARIÆ·IN·VIA·LATA·ALBIÑ·S·MARIÆ·NOVÆ·
DIAC·CARD·ET·ALII·DNV·SCIL·GIRARD·RAVEÑ·ARCHIEPS·DÑS·LVGDVN·ARCHIEPS·ALDRIC·REGIN·IOHS·BOÑOÑ·
ET·IOS·ACRIENS·EPI·PCIB·DÑI·GIR·RAV·ARCHIEPI·DÑI·ARDIC·MVT·EPI·DÑI·BONIF·PPOITI·ET·CANORICORV·ET·CSVLV·
ALBTI·DE·SAVM·BONACVRS·IACOBI·DE·GORSAÑ·ROLAÑ·BOIAMONTIS·ET·RECTORV·LOBARD·MARCH·ET·ROM·DICT·DÑS·PP·
ECCLM·BEATI·GEMINIANI·IPSIVS·SACRO·CORPORE·OSTENSO·CONSECRAVIT·ET·XL·DIEV·PEÑA·DE·CMINALIB·DE·QVIB·
CONFESSI·FVERINT·ET·QVARTAM·PARTE·VENIAL·SINGL·ANNIS·IN·PPETVV·DIB·QVI·EI·IN·FEFO·IPI·HONORE·EXHIBV·
ERIT·REMISIT·II·IO·IVL·DIE·SABBI·CV·DIT·DÑS·PP·IN·MATVTINIS·F·PORTA·CTANOVÆ·DE·VRBE·EXIRET·SCIFICAV·
EAM·DICENS·BENEDICTA·SIT·HEC·CIVITAS·AB·OMPTI·DO·PATRE·F·ET·S·SCO·ET·A·BEATA·MARIA·SEP·VG·ET·A·BEATO·PETRO·APLO·
ET·A·BEATO·GEMINIANO·AVGEAT·EAM·DS·ET·CRESCERE·ET·MVLTIPLICARE·EAM·FACIAT·ET·CV·EET·IN·CAPITE·PONTIS·DE·FREDO·ET·
VIDERET·DVO·MILLIA·HOMMVV·ET·PL·CV·CEREIS·ACCENSIS·PCEDENTIV·SE·ET·SVBSEQVENTIV·DIXIT·GRAS·AGIM·VOBIS·DE·HONORE·
QVE·NOB·TAM·MAGNANIMIT·EXHIBVISTIS·ET·SIGNAÑ·EOS·DIXIT·BENEDICTA·SIT·TRA·IN·QVA·STATIS·ET·BENDICTI·SITE·
VOS·ET·HEREDES·VRI·IN·PPETVVM·✠

Auf der nächsten
Doppelseite:
9. Modena. Dom, Fassade
und Glockenturm.
10. Modena. Dom, Apsis.

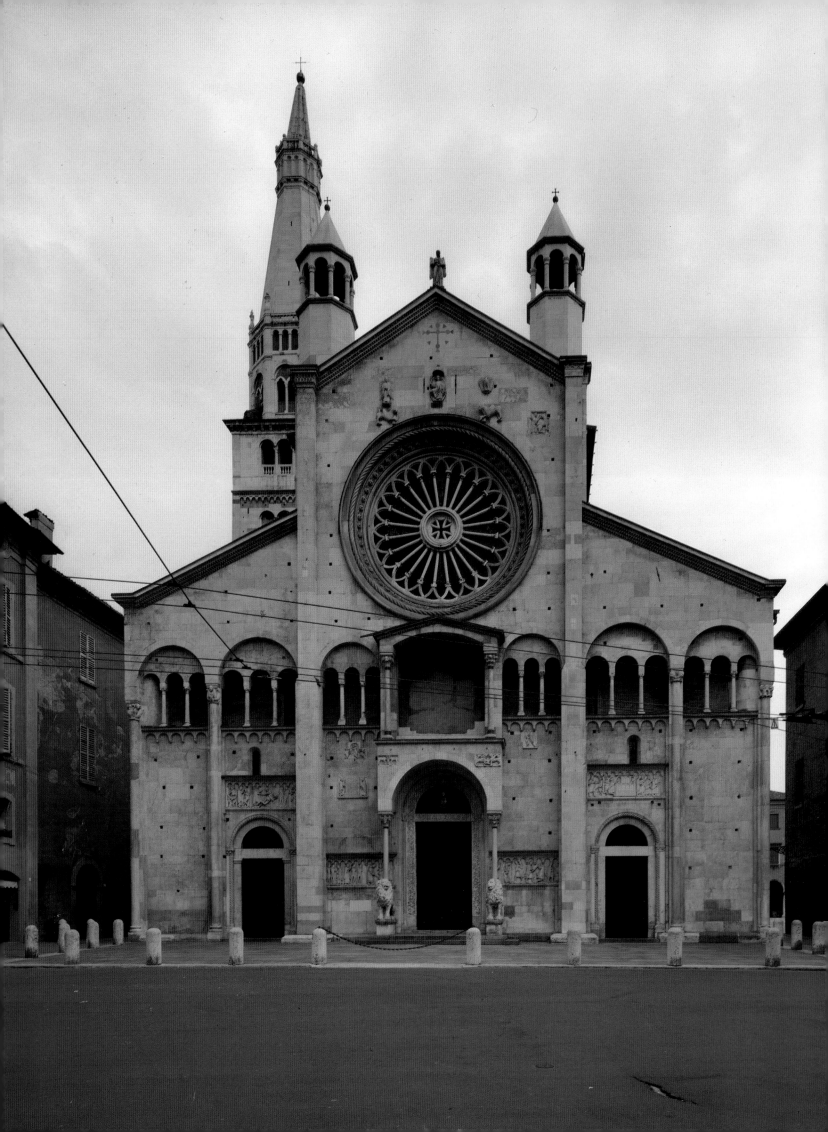

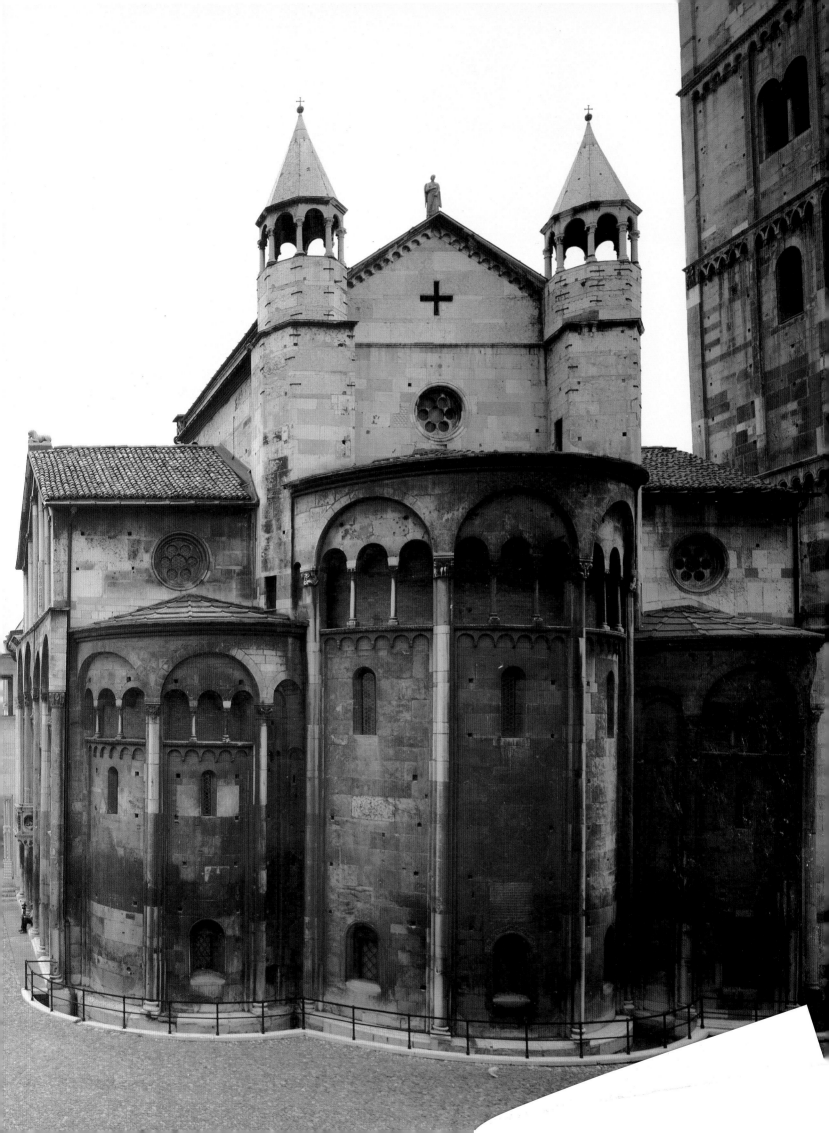

11. Modena. Dom, Aufriß von Norden.
12. Modena. Dom, Grundriß.
13. Schema der Anordnung der Buchstaben auf den Steinblöcken in den ersten vier Bogengängen (von Westen) der Südseite (aus Palazzi). Die Buchstaben sind vergrößert, um sie besser erkennbar zu machen. Im Negativ sind die Buchstaben auf dem jeweiligen Abakus der Kapitelle bezeichnet.

Rechte Seite:
14. Aufeinanderfolge der Bauphasen, in denen die Rekonstruktion des Doms erfolgte (aus G. Palazzi).
15. Modena. Dom, die Fassade, vor und nach den Veränderungen durch die Campionesen.
16. Modena. Dom, Zeichnung der Ausgrabungen aus dem Jahr 1913. Der kreuzförmige Pfeiler war Teil des früheren Bauwerks.

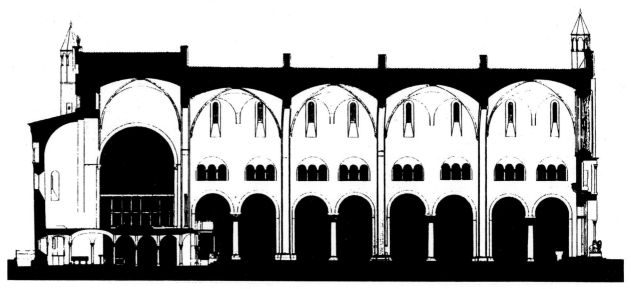

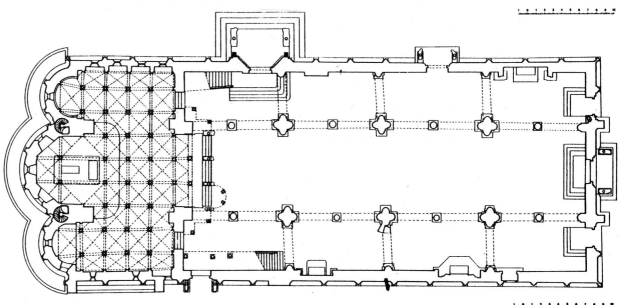

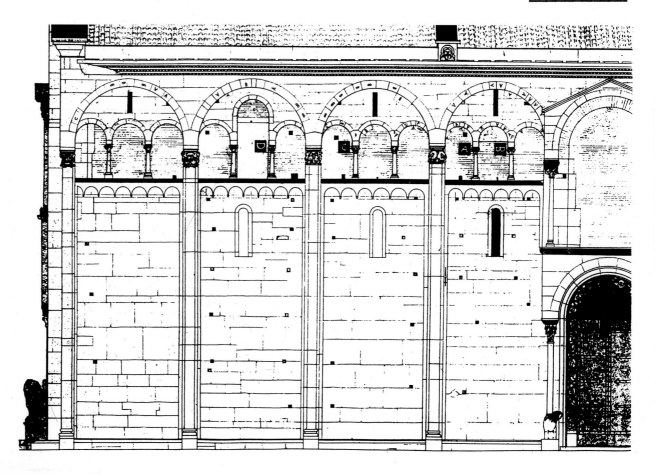

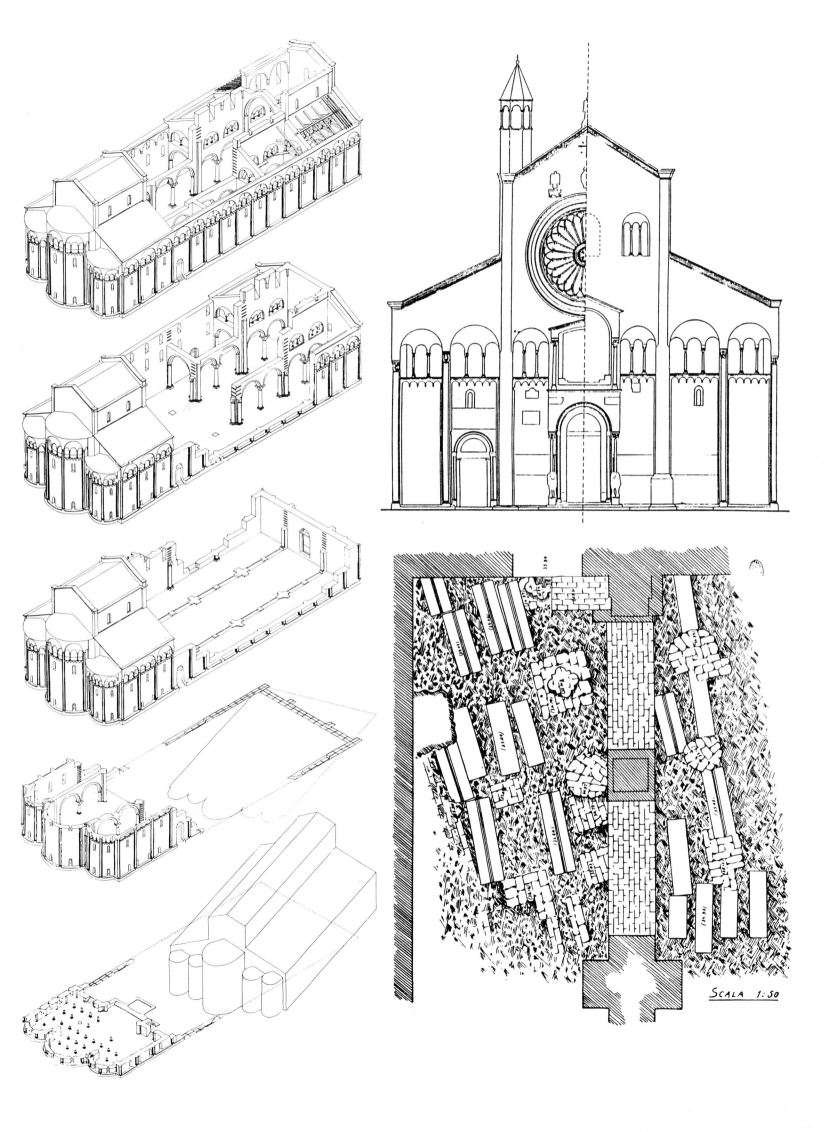

SCALA 1:50

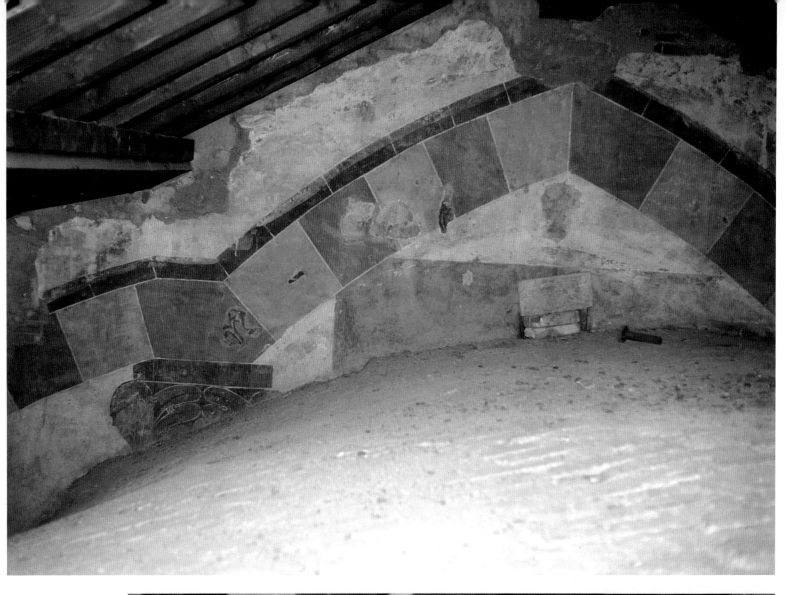

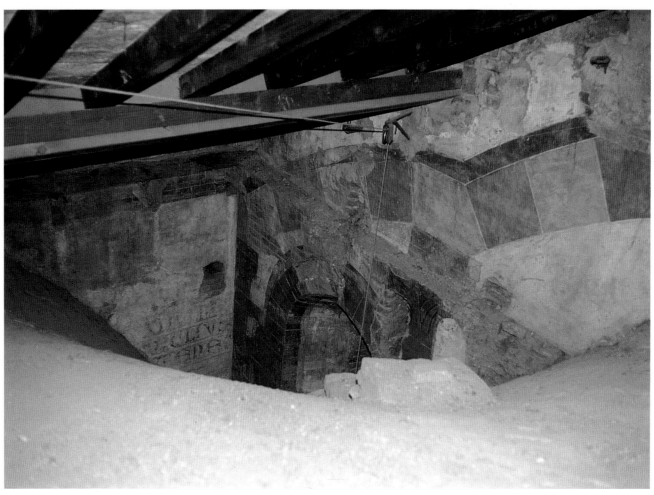

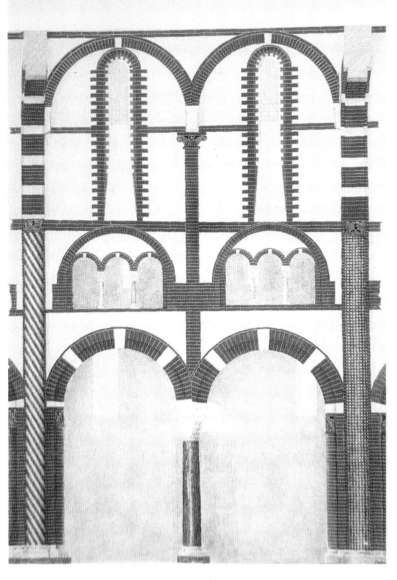
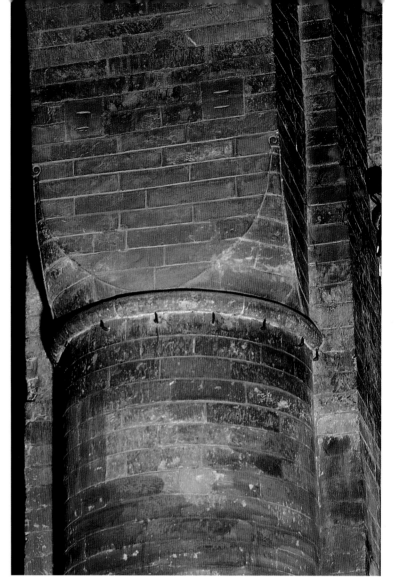

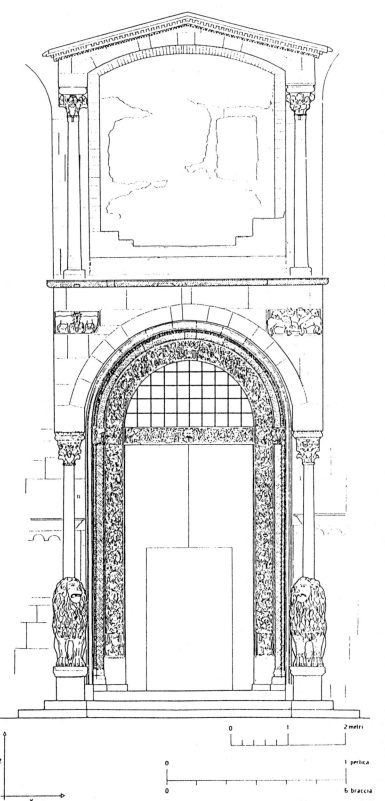

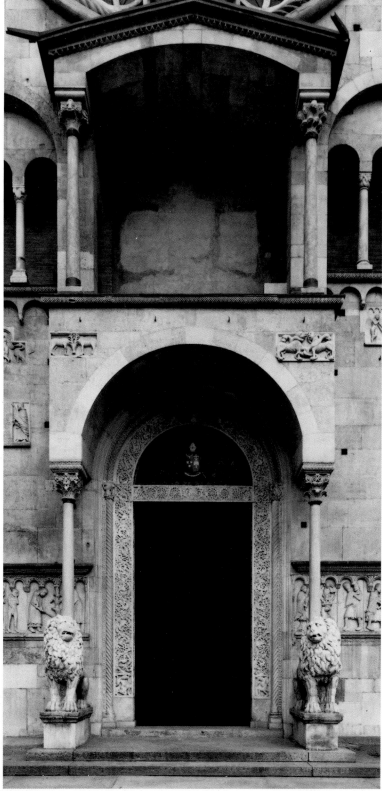

Auf den vorhergehenden
Seiten:
17. Modena. Dom, Dach-
stühle. Überreste der poly-
chromen Dekoration der
Campionesen im südlichen
Schein-Querschiff.
18. Modena. Dom, Dach-
stühle. Überreste der poly-
chromen Dekoration der
Campionesen im südlichen
Schein-Querschiff.
19. Modena. Dom,
Rekonstruktion der
polychromen Dekoration
der Campionesen im Innern
des Hauptschiffes
(aus H.P. Autenrieth).

20. Modena. Dom,
kubisches Kapitell des
Kirchenschiffs. Die äußere
Linie des Schilds wurde *après
la pose* gemeißelt. Das ganze
Kapitell wurde im Lauf der
Restaurierungsarbeiten von
1887 neu bemalt.

21. Modena. Dom, Schwebe-
bogen des südlichen Schiffs.

22. Modena. Dom,
photogrammetrische
Darstellung des Protyriums
der Hauptfassade.
23. Modena. Dom,
Protyrium der Fassade.

Rechte Seite:
24. Modena. Dom,
Nordseite, «Porta della
Pescheria».

Auf den folgenden Seiten:
25. Modena. Dom,
Innenraum, Lettner.
26. Modena. Dom,
Innenraum, Umgrenzung
des Presbyteriums,
Nordseite.
27. Modena. Dom,
Innenraum, Presbyterium,
Hauptaltar.

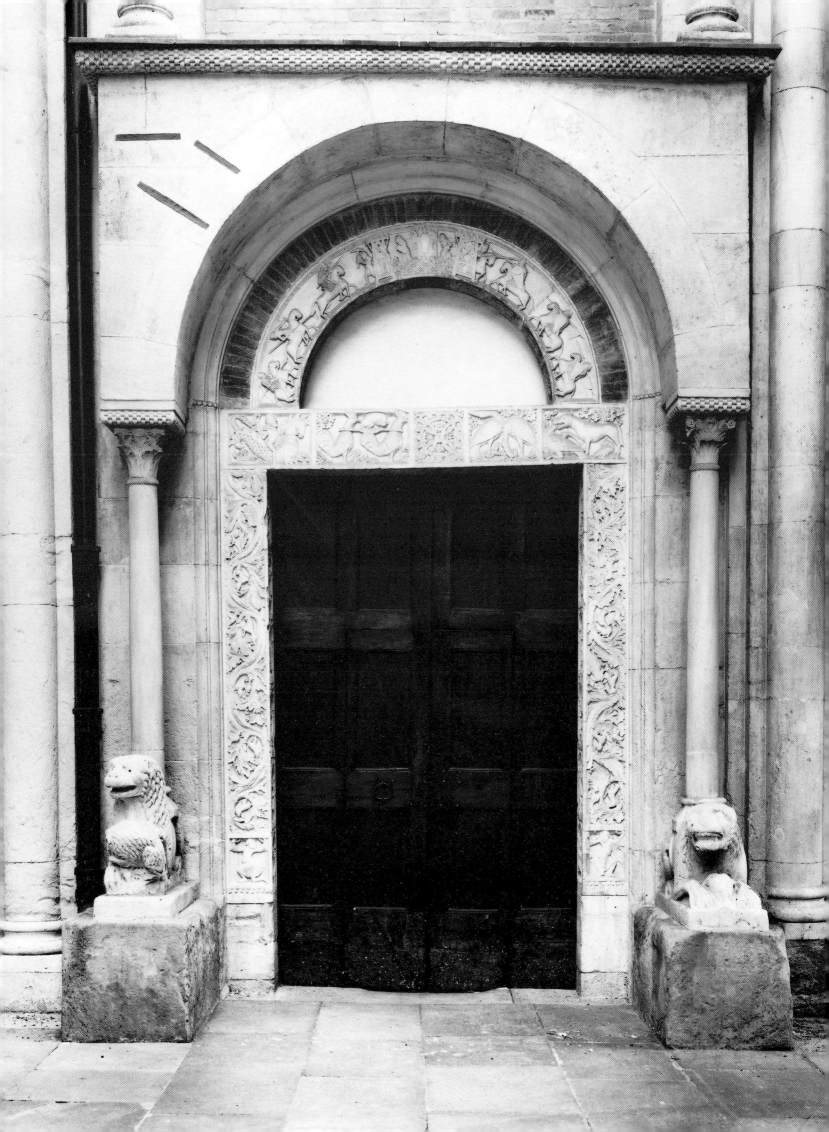

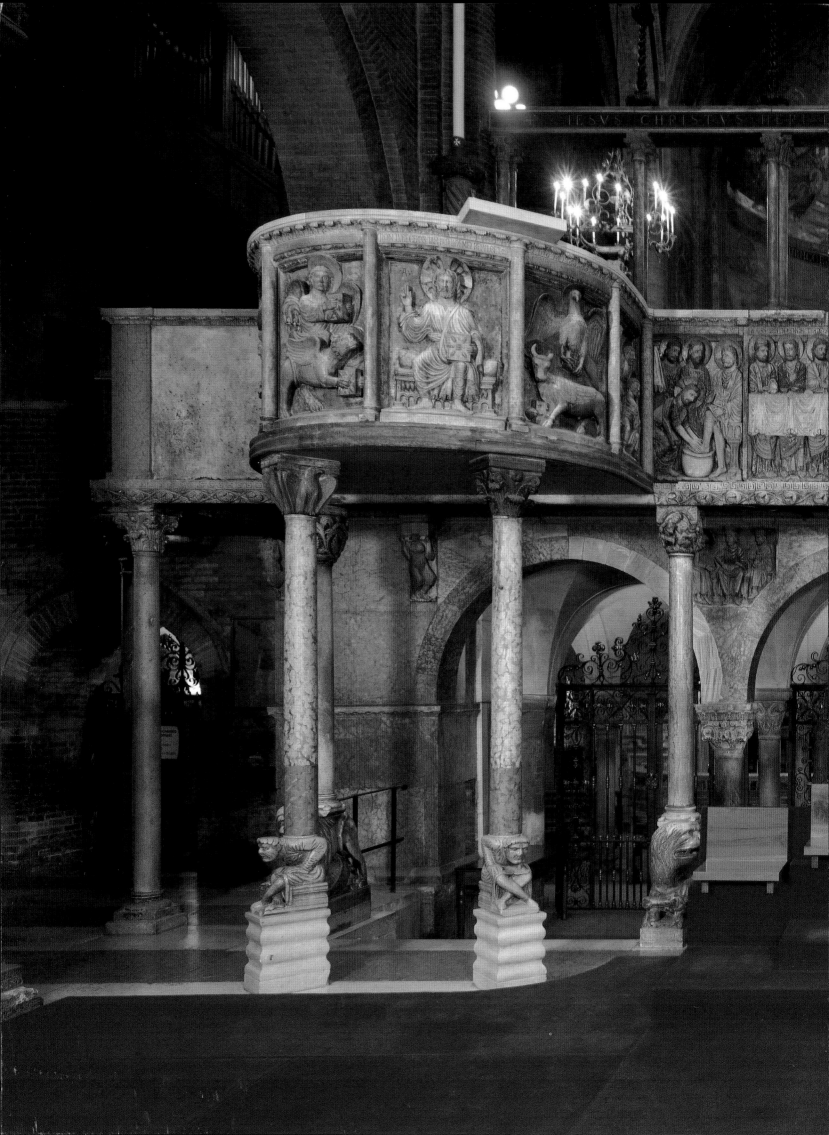

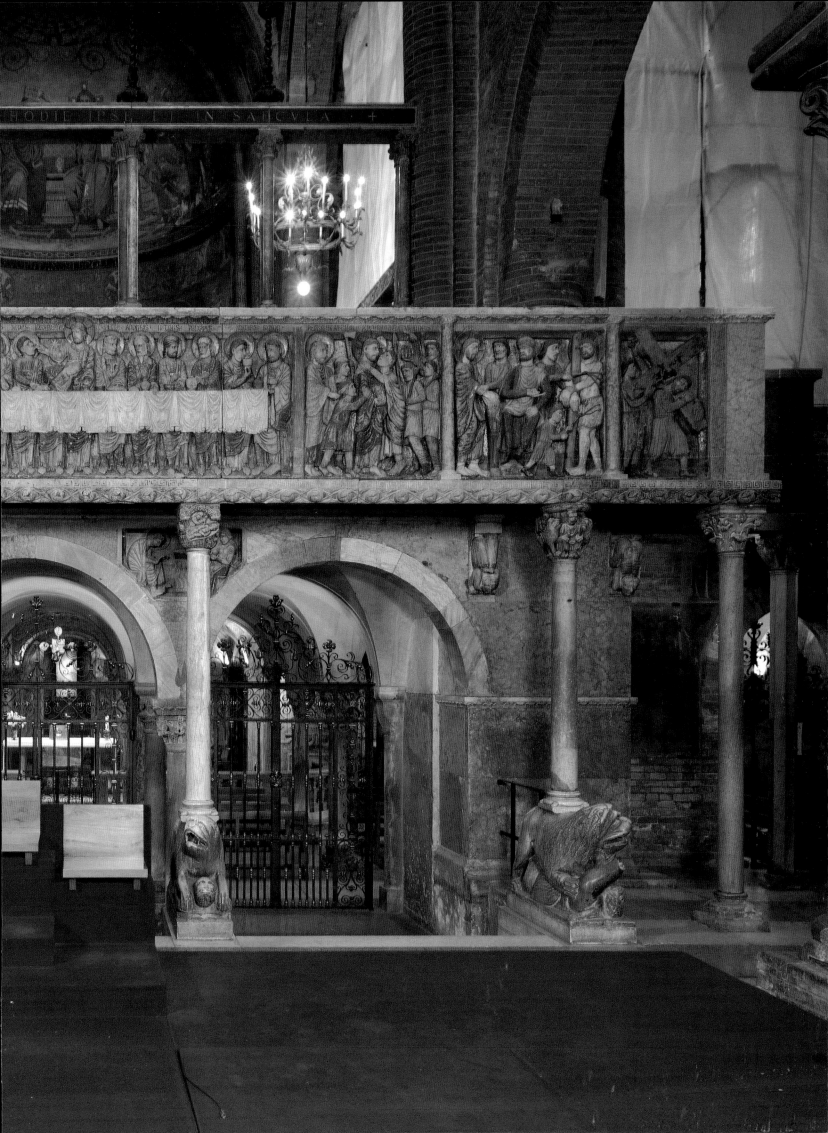

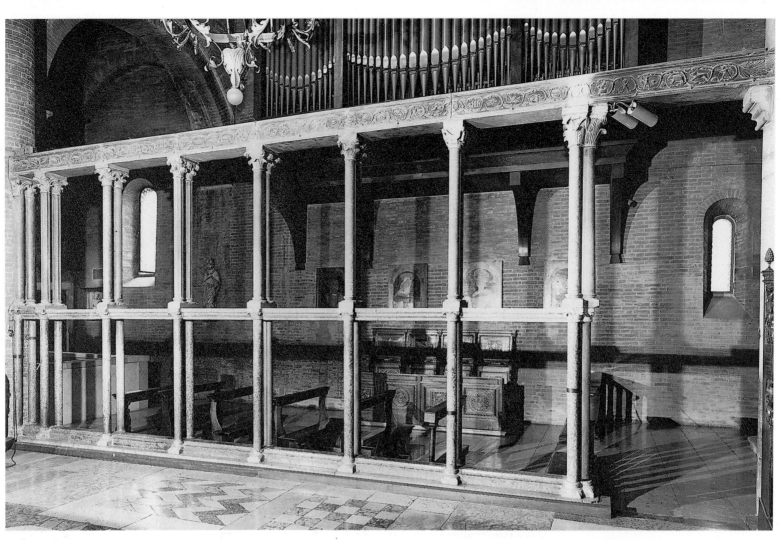

Christian Freigang

DAS BEISPIEL NARBONNE BAUORGANISATION IN SÜDFRANKREICH IM 13. UND 14. JAHRHUNDERT

Wenn die Forschung in jüngerer Zeit das Bild der mittelalterlichen Bauorganisation zurechtgerückt hat, Erkenntnisse wie etwa die Rationalisierung in der Steinfertigung oder die Veränderung des Berufsbildes der Werkmeister zu demjenigen von «Architekten» im 13. Jahrhundert geradezu Topoi der Gotikforschung geworden sind[1], so ist darüber nicht zu vergessen, daß wesentliche Elemente der konkreten Umsetzung einer Bauidee in steinerne Architektur weiterhin nur andeutungsweise bekannt sind. So wissen wir – zumal bis in eine Zeit, in der die großen Kirchenbauten schon lange im Bau standen – über die Weitergabe von Baukonzepten kaum Konkretes, ähnlich unklar sind unsere Kenntnisse über die Ermittlung technisch-statischer Gegebenheiten oder über den Einsatz von gezeichneten Plänen. Selbst Architektennamen sind bis zum Ende des 13. Jahrhunderts nur ausnahmsweise überliefert.[2] In den Fällen, in denen mit einem Mal der gotische Architekt als gerühmte Figur von hohem sozialen Rang aus den Quellen hervortritt, scheint zudem Vorsicht bei der Interpretation angebracht: Unbestreitbar zeugen die immer wieder benannten Indizien wie die figürliche Grabplatte des Hugues Libergier in Reims, der Platz am Abtstisch eines Martin de Lonnay oder die Privilegien eines Gautier de Varinfroy vom – damals wohl gar nicht mehr so neuen – hohen Status des Architekten. Allerdings gab es innerhalb des Berufsstandes selbst wohl bedeutende hierarchische Abstufungen, innerhalb deren der Typus des zeichnend-konzipierenden Architekten einen hochangesehenen Spezialisten unter vielen gewöhnlichen Handwerkskollegen darstellte.[3] Andere Zeugnisse für diese Entwicklung sind ebenfalls kritisch zu hinterfragen, so die monumentale, den beiden Baumeistern Jean de Chelles und Pierre de Montreuil gewidmete Bauinschrift vom Pariser Südquerhaus sowie die Labyrinthe mit Architektendarstellungen in den Kathedralen von Amiens und Reims. Hier wurden, offensichtlich nach dem endgültigen Abschluß der Bauarbeiten am Ende des 13. Jahrhunderts, vom jeweils letzten Architekten in bildlicher Form der Gründerbischof und die Architekten in lückenloser Reihenfolge in einem großen Fußbodenlabyrinth des Langhauses verewigt. Die panegyrische Assoziation der Baumeister mit Dädalus, dem genialen antiken Ingenieur, Architekten und Labyrinthentwerfer ebenso wie das übergroße Format der Pariser Künstlerinschrift bleiben indessen in Frankreich Einzelfälle, denen wohl spezifische, noch zu ergründende Ursachen zugrunde gelegen haben. Diese extremen Formen der Autorendarstellung müssen von der Lobpreisungstopik bei italienischen Künstlernennungen getrennt werden und dürfen nicht für Aussagen über den Berufsstand um 1300 insgesamt verallgemeinert werden.[4] Die mit dem späten 13. Jahrhundert zahlreicher und präziser werdenden Hinweise auf das konkrete Funktionieren der Bauorganisation bestätigen zwar wohl den sozialen Aufstieg, nicht aber die Ruhmestopik. Auch ist den Quellen nicht zu entnehmen, daß die exquisite technisch-künstlerische Formgestaltung die (einzige) Ursache dieses neuen Status war, wie dies in der Forschung manchmal anklingt.

Das bisher vor allem für Chartres[5], Amiens[6] und Paris[7] etwas besser ausgeleuchtete Bild soll hier durch die bisher weniger bekannte Situation in Südfrankreich etwas weiter erhellt werden. Vorauszuschicken ist,

daß sich das Bild ebenfalls im Midi als äußerst heterogen präsentiert. Hervor sticht der Bau des Papstpalastes in Avignon, der durch zahlreiche veröffentlichte Abrechnungen und andere Quellen bekannt, indes noch völlig unzureichend untersucht ist.[8] Hinzu kommen zahlreiche, in beinahe jedem Lokalarchiv zu vermehrende Werkverträge zwischen Bauauftraggebern und Bauunternehmern für öffentliche und private Bauten, deren Reparaturen usw.[9] Namen und Tätigkeitsbereiche der königlichen Bauverwalter, der *Maitres des œuvres royales,* sind zumindest teilweise vorgestellt.[10] Allerdings herrscht weitgehend Unklarheit über die Errichtung der Militärarchitektur. Es ist erstaunlich, daß Großprojekte wie die Festungen von Aiques-Mortes oder Carcassonne bezüglich der Bauorganisation kaum Spuren in den Quellen hinterlassen haben. Die großen Kirchenneubauten des fortgeschrittenen 13. Jahrhunderts in Bordeaux, Bayonne, Bazas, Agen, Toulouse, Carcassonne, Rodez, Albi, Mende, Narbonne, Béziers, Lodève, Montpellier, Avignon, Saint-Maximin usw. bieten in den meisten Fällen nur spärliche Aussagen zu Fragen der organisatorischen Durchführung der Konstruktion.

Einige wichtige Informationen hierzu seien kurz erwähnt[11]. Für den Kathedralbau in Toulouse (Abb. 1, 9) ist 1316 ein Jean de Lobres, *Johannis Delobres, magister operum ecclesie Sti Stephani Sedis Tholose,* genannt, der im Testament des königlichen Bauinspektors Jean de Mantes als verantwortlicher Baumeister nicht nur der Kathedrale, sondern auch der Augustinerkirche auftritt. Hier kontrolliert er nicht nur die Bauarbeiten, sondern auch die Anfertigung der liturgischen Ausstattung der von Jean de Mantes in der Augustinerkirche gestifteten Kapellen bis hin zur Ikonographie der Glasfenster.[12] Für 1371 und 1380 wissen wir von Jacques Maurin als *Magister operis et fabrice ecclesie Sancti Stephani Tholosane,* der auch vor allem aus Akten für andere Gebäude der Umgegend bekannt ist.[13] Außerdem sind verstreut die Namen von Bauverwaltern den Quellen zu entnehmen.[14] – Einiges Interessante birgt der Fall der Kirche Saint-Martin in Limoux (Abb. 2), für die die Ratsherren 1261 den Maurermeister Pierre de Termes zur Kirchenerneuerung anstellen. Der Werkmeister, Maurermeister in der Cité von Carcassonne, wird 1268 vom Narbonner Kapitel mit einer Mühle belehnt.[15] Wir haben es hier mit dem in Frankreich seltenen Fall zu tun, daß eine städtische Kommune die Baupflegschaft übernommen hat. Auch in Gourdon errichtet seit 1303 der Stadtrat die stattliche Kirche St-Pierre; nachdem die Arbeiten sehr weit fortgeschritten sind, wird 1311 ein Pierre Deschamps berufen, um diese abzunehmen, nicht ohne dabei gewisse technische Anordnungen zu geben, wie beispielsweise die Empfehlung, die Kapellenscheidbögen zu verstärken.[16] Von der Domkirche in Cahors sind wichtige Einzelheiten über Finanzierung und Bauverwaltung bekannt[17], und im Fall des Kathedralbaus in Carcassonne kennen wir einige Anweisungen zur finanziellen Unterstützung der Fabrik durch Strafgelder, das Verlesen von Ablässen und die Zuweisung eines Drittels von Erbschaften an die Baukasse.[18]

Allein die Kathedralneubauten von Rodez und von Narbonne lassen sich umfassend in ihren organisatorischen Aspekten darstellen. So haben sich für die 1276/77 begonnene rouergatische Bischofskirche (Abb. 3) die Abrechnungen der Fabrica für die Jahre 1287/88 und 1293/94 erhalten. Diese zeigen etwa, daß das Bauamt des Chorneubaus eine eigene, der Gesamtkirchenbauverwaltung unterstellte Einrichtung war, die zumindest in den bekannten Rechnungsjahren kaum Einnahmen, dafür beträchtliche Schulden hatte. Den Löwenanteil der Kosten verursachte das Salär des leitenden Werkmeisters Etienne mit seinem Famulus Ponseti. Daneben waren zu diesem Zeitpunkt wohl durchschnittlich kaum mehr als zwei Arbeiter auf der Chorbaustelle tätig.[19] Bemerkenswert ist auch, daß Etienne bis zum Ende des 15. Jahrhunderts der einzige bisher bekannte leitende Werkmeister ist, wohingegen für 1320, 1342, 1358 und 1408 verschiedene Poliere als Baustellenführer aufgeführt sind.[20] Die Akten für den Bau in Rodez sind bisher nur ausschnitthaft bekannt, dürften aber wohl die reichhaltigsten von ganz Südfrankreich darstellen; allerdings sind skandalöserweise die wichtigsten Serien seit Jahren der Konsultierung entzogen.

Daneben informieren die Quellen des Kathedralbaus in Narbonne (Abb. 4–8) über Einzelheiten der Bauverwaltung und der Stellung der leitenden Architekten. Die seit ca. 1264 geplante, ab 1272 zügig errichtete erzbischöfliche Kathedrale Saint-Just-et-Pasteur wurde bis 1332 im Bereich ihres Chores fertiggestellt. Den Weiterbau durch den Ausbau des nur in seinem Ostteil begonnenen Querhauses sowie das Anfügen des Langhauses verhinderte im 14. Jahrhundert der Widerstand der Stadtkommune. Diese befürchtete eine Schwächung der Stadtbefestigung, denn für den Langhausbau wäre die teilweise Niederlegung der dem Bau im Wege stehenden Stadtmauer nötig gewesen (Abb. 7, 8). Verschiedene spätere Ansätze des Ausbaus – der letzte 1840 durch Viollet-le-Duc – unterblieben, und so zeugt heute nur noch der vierjochige Chor mit 5/10-Schluß und mit einer lichten Höhe von 40 Metern von einem der ehrgeizigsten Kathedralprojekte des damaligen französischen Königreichs. Der sich im Typus der Basilika mit Querhaus und langem Chor mit

Umgang und Kapellenkranz (Abb. 7) manifestierende klare Bezug zu den nordfranzösischen sogenannten «klassischen» Kathedralen wird auch durch die Formensprache bestätigt. Die überschlanken, angeschärften Profilformen der Dienste und die feinen Maßwerkschleier (Abb. 5, 6) setzen die Tendenzen des *style rayonnant* auf markante Weise fort, so daß dem Bau schon seit langem stilgeschichtlich eine Vermittlerstellung zu Tendenzen der Spätgotik zugewiesen wird.[21]

Die Finanzquellen für den Kathedralbau waren vielfältig und sicher dadurch unterstützt, daß die meisten der Prälaten engste Beziehungen zum Heiligen Stuhl unterhielten. Die immer wieder erneuerte Erlaubnis, die Hälfte der Annaten vakanter Pfründen der Baukasse zuzuweisen[22], zeugen hiervon ebenso wie die überdurchschnittlich zahlreichen Ablässe zugunsten von Förderern des Baufortschritts.[23] Außerdem speisten sich die Baugelder aus Spenden und testamentarischen Stiftungen sowie Pflichtbeiträgen aller Pfarreien der Diözese.[24] Die Gelder einiger Pfründen kamen vollständig dem Bauamt zugute.[25] Angesichts der Ausgedehntheit der Diözese und der Vielzahl an Pfründen war mit der Pfarrbeteiligung und der Annatenregelung ein kontinuierlicher Geldfluß sichergestellt. Quantifizierbar sind allerdings allein die Zuweisungen von Kapitel und Erzbischof. 1267, fünf Jahre vor der Grundsteinlegung, einigen sich beide Parteien auf einen jährlichen Beitrag von 50 turonischen Pfund von seiten des Kapitels bzw. 5 000 turonischen Solidi durch den Ordinarius.[26] Im Jahre 1271 beschneidet der Erzbischof allerdings diesen Beitrag auf 1 000 Solidi, die nunmehr zehn Jahre lang zu zahlen sind. Als Ausgleich erhält das Kapitel die Pfarrei von Tourouzelle mit der Auflage, die Einnahmen daraus 20 Jahre lang für den Kathedralbau zu verwenden.[27] Diese Beiträge sind nicht gering, belaufen sich doch die 1267 vereinbarten Zuschüsse auf ein Volumen, das den Gesamteinnahmen für den Chorbau in Rodez zwischen 1291 und 1294 entspricht. Andererseits dürfte mit den Beiträgen des Kapitels bereits das Salär des obersten Werkmeisters abgedeckt gewesen sein. Gemäß der Regelung von 1271 schied zudem ohnehin der Erzbischof als regelmäßiger Geldgeber aus. Wenn im weiteren Bauverlauf Förderung von erzbischöflicher Seite erwähnt ist, so betrifft diese nicht die Verwirklichung des Gesamtbaus als Allgemeinziel, sondern die Unterstützung und Einrichtung von Seitenkapellen, die teilweise die Funktion von Grabkapellen übernahmen und das Andenken an den Stifter bewahrten, indem Wappen oder Schlußsteine mit der Darstellung des bischöflichen Förderers auf das Stiftungsobjekt verwiesen. Die energische erzbischöfliche «Anschubfinanzierung» zu Beginn des Baus ist auch nicht unbedingt als engagierte Investition in das Projekt zu sehen, entspricht sie doch der rechtlichen Verpflichtung des Bischofs, die Gründung einer neuen Kirche auch ausreichend finanziell zu versorgen.[28] Wenn auch die Erzbischöfe nachweislich noch bis 1335 zumindest formell an der Kontrolle der Bauverwaltung beteiligt sind, können sie jedoch wohl kaum mehr als die Bauherren der Kathedrale eingeordnet werden. Im Gegenteil zeigt die Tatsache, daß während der Auseinandersetzung mit der Kommune allein das Kapitel die Sache des Kathedralbaus vertritt, daß sich die Prälaten mehr und mehr aus diesem Projekt zurückgezogen haben.[29] Nicht die direkten Beiträge der Bauherren also waren maßgeblich für die kontinuierliche Bauförderung, sondern die Organisation zahlreicher und verschiedenartiger interner und externer Quellen, deren Verwendung nicht spezifizierbar war. Entsprechend konnte der Bau auch dann vorangetrieben werden, wenn Einzelstiftungen für Kapellen usw. ausfielen. So wird der Entschluß, das Langhaus zu beginnen, bezeichnenderweise nicht etwa von einer Kapellenstiftung angeregt, sondern durch zahlreiche Einnahmen infolge der durch die Pest entstehenden Pfründenvakanzen, die zu entsprechendem Annatensegen führten.[30] Vergleicht man damit den beinahe gleichzeitigen Kathedralchorbau in Toulouse, so können weder die Schriftquellen noch Beobachtungen am Bau eine vergleichbare finanzielle Grundausstattung belegen. Im Gegenteil, zahlreiche Bischofsstifterdarstellungen an den Kapellenschlußsteinen und manche Quellen belegen, daß die Finanzierung schwerpunktartig individuellen, isolierten Bauteilen galt. So wurde bis etwa 1370 das Chorerdgeschoß langsam kapellen- und jochweise errichtet (Abb. 9). Nach Errichtung des Triforiums scheinen indessen gemeinsame Gelder gefehlt zu haben, mit denen der Obergaden als allgemeine Bauaufgabe weitergebaut hätte werden können. Die Bautätigkeit kam dadurch nicht zum Erliegen, aber der Urplan wurde so abgeändert, daß auf dem Terrain des geplanten Querhauses im 15. Jahrhundert weitere Seitenkapellen (Notre-Dame und Chapelle des Brassiers) errichtet wurden.[31]

Über die Organisation des Bauamtes in Narbonne unterrichten uns mehrere Statuten, die die Bestellungsmodalitäten und die Pflichten der Bauverwalter regeln: Zunächst kommt man im Jahre 1267 überein, daß Erzbischof und Kapitel durch Wahl zweier Kanoniker und zweier Kleriker als *operarii ecclesie* auf ein Jahr zur Administration der Finanzen bestimmen.[32] Dreimal im Jahr legen diese Verwalter ihre Rechnungen dem Erzbischof und dem Kapitel vor, und zwar am 29. September, am ersten Fastensonntag und am 24. Juni. Das

letzte Datum gilt gleichzeitig als Termin, an dem die *operarii* aus dem Dienst ausscheiden bzw. ihr Amt verlängert wird. Eine klarere Kompetenzteilung enthält das nächste Statut aus dem Jahre 1307[33]. Einer der nunmehr *procuratores* oder *superstiti* genannten Verwalter kümmert sich um den Verkauf der eingehenden Naturalien und die Abgaben aus vakanten Pfründen. Im Auftrag der *canonici qui sunt super eum operarii,* also der höhergestellten Baudirektoren des Kapitels, zahlt er die Fachkräfte und andere Notwendigkeiten der Bauhütte. Sein Kollege wird als *magistris et operariis specialis superstes* bezeichnet und ist für die Personalführung verantwortlich. Zusätzlich schafft man einmalig den Posten eines dritten Verwalters, des *adjunctus,* der die Almosen und andere Geldbeiträge sowie die Einnahmen von zwei Pfarreien eintreiben und den Verwaltern übergeben soll. Diese drei, mindestens aber einer von ihnen und der *adjunctus,* zahlen jeden Sonntag die Fachkräfte, *magistri et operarii,* nach Arbeitstagen aus; die einfachen Handwerker *(manobrii)* erhalten ihren Lohn täglich von dem oben genannten Baustellenverwalter. Bei jeder Zahlung hat der *adjunctus* genau Buch zu führen, die Rechnungsprüfung erfolgt zweimal im Jahr vor Kapitel und Erzbischof. Die Verwalter rekrutieren sich allein aus der Schar der einfachen Benefiziare, die übergeordneten Direktoren, *canonici operarii,* oder *superiores operarii,* müssen ein Kanonikat bekleiden. Ihre Funktion beschränkt sich auf die Kontrolle der Baukasse.

1335 werden nach Klagen Papst Benedikts XII. über Unterschlagungen die Finanzkontrollen verschärft. Die Baudirektoren müssen nunmehr ihre Zustimmung zu allen Zahlungen aus der Baukasse geben. Alle Einnahmen sind in der Geldtruhe im *sacrarium,* der an die Sakristeikapelle anschließenden Schatzkammer, zu deponieren; einen Schlüssel zu dieser Kasse verwahrt einer der Direktoren, einen anderen der Baufinanzverwalter. Bei der Buchführung ist genau zu spezifizieren nach Lohnempfänger, Betrag und Zahlungsgrund.[34]

Einzelheiten der Bauverwaltung zeigen sich auch in einigen weiteren Quellen. Dem Anstellungsvertrag mit dem Baumeister Jean Deschamps von 1286 ist zu entnehmen, daß der den Kontrakt schließende Verwalter zunächst die Zustimmung der *MM. les prevosts,* also der Baudirektoren, eingeholt hatte.[35] 1304 listen die Verwalter die päpstlichen Privilegien zugunsten der Fabrica auf.[36] Diese Liste überreichen sie anschließend zwei Kanonikern, wohl den Baudirektoren, die sie im *sacrarium,* wo auch die Baukasse verwahrt wird, *deposuerunt ad custodiendum.*

Neben der Bauverwaltung für den neuen Chor existiert eine weitere Abteilung für den Altbau (Abb. 8, Nr. 1): 1317 ist der *operarius ecclesie Narbone pro opere antiquo St.-Justi* genannt.[37] Hier muß man wohl die Nachfolge des 1238 gegründeten Operarius-Amtes sehen,[38] das nochmals 1257 erwähnt ist.[39] Im Gegensatz zur Verwaltung des Neubaus handelt es sich um ein einzelnes Amt, das allerdings keine Präbende darstellt,[40] sondern zeitlich begrenzt und mit strenger Rechenschaftspflicht verbunden ist. In den Statuten für den Neubau sind durch die Verdoppelungen der Zuständigen gegenseitige Kontrollinstanzen vorgesehen, und die Finanzüberwachung ist strenger geregelt. Von Wichtigkeit erscheint inbesondere die horizontale Kompetenzentflechtung. Schwerpunktartig wird die Finanz- von der Baustellenverwaltung geschieden, in die Hände von zwei geistlichen Prokuratoren gelegt, der technische Leiter ist ganz von der Administration getrennt.

Wie das Bauamt ist auch die Werkmeisterhierarchie klar strukturiert. Es existieren zwei streng geschiedene Ämter, dasjenige des *magister principalis fabrice* (bzw. *magister major*), dem das des *magister fabrice* (oder *magister operis*) nachgeordnet ist. Nur die Inhaber dieser Titel haben die Kompetenz, als technische oder architektonische Sachverständige aufzutreten.[41] Die übrigen am Bau beschäftigten Arbeiter erhalten die einfache Bezeichnung *magister, operarius* oder *artifex*[42], oder aber sie sind nach ihren Berufen benannt: *lathomus, peyrerius, massonus* usw.[43]

Der Posten des oberen Werkmeisters ist nicht immer besetzt: In diesen Fällen führt der einfache *magister fabrice* die Baustelle, ohne aber dadurch automatisch in das oberste Amt aufzusteigen. So erscheint kurz vor 1349 Raymond Aycard als *magister… in eorum* [i. e. der *magistri principales*] *subiogatus,* anschließend Pierre Daniela als *magister… similiter nunc magister principalis*[44], ihm zugeordnet taucht an anderer Stelle Louis Richeclerc als *magister fabrice* auf.[45] Den Werkmeistern stand eine gemeinsame «Dienstwohnung» in Form eines wohl umgebauten Stadtmauerturms im Westbereich der Kathedrale zur Verfügung. Man kann annehmen, daß dieses Gebäude die einigermaßen repräsentative Wohnstatt der obersten Werkmeister darstellte, denn der Turm wurde zuvor immerhin von höchsten Würdenträgern des Kapitels bewohnt.[46] Das etwa in Rodez erwähnte eigene Werkstatthaus der Fabrica[47] hat wohl keine Parallele in Narbonne.

Biographische Einzelheiten der obersten Bauleiter sind den Quellen in erstaunlicher Anzahl zu entnehmen. Im Jahre 1286 bestellt einer der Bauverwalter, Raymond de Céret, mit der Zustimmung der obersten

172

Baudirektoren Jean Deschamps zum leitenden Baumeister. Der Architekt soll drei Solidi Tageslohn zuzüglich 100 Solidi für den Unterhalt seines Hauses sowie zehn Pfund für Kleidung erhalten.[48] Sein Lohn liegt damit höher als der eines anderen obersten Baumeisters, Martin de Lonnay in St-Gilles-du-Gard, der 1261 zwei Solidi Tageslohn erhalten soll.[49] Die Narbonner Quelle gibt leider die Währung nicht an, doch nominell scheint Jean auf der Stufe von Gautier de Varinfroy im Jahre 1253 zu stehen, der für seine Arbeit in Meaux außer der Tagesvergütung von drei Solidi noch zehn turonische Pfund erhalten hatte, außerdem überflüssiges Bauholz.[50] Wie in Meaux soll der Narbonner Baumeister nur für die Tage seiner Anwesenheit bezahlt werden; offensichtlich wurde damit gerechnet, daß er auch an anderen Baustellen tätig würde. An anderer Stelle habe ich nachzuweisen versucht, daß Jean Deschamps tatsächlich mit der Kathedralbaustelle in Clermont-Ferrand in Verbindung stand, allerdings nicht identisch ist mit dem dort für das Jahr 1248 genannten, berühmten Werkmeister gleichen Namens.[51]

Mehr wissen wir über einen Nachfolger im Amt des obersten Baumeisters, Jacques de Fauran, dessen biographische Fragmente hier zunächst chronologisch vorgestellt seien. Die früheste Erwähnung des Baumeisters geschieht in einem Anstellungsvertrag aus dem Jahr 1320, durch den der Narbonner Kathedralbaumeister Jacques de Fauran zum technischen Leiter des Kathedralbaus in Gerona verpflichtet wird (Abb. 10). Bischof und Kapitel der katalanischen Bischofsstadt bestimmen, daß er sechsmal im Jahr, alle zwei Monate, anreisen solle, um mit seinen *ordinationes* das 1312 begonnene Werk anzuleiten.[52] Gegen die üppige jährliche Vergütung von 1000 Barceloneser Solidi und die Erstattung von Reisekosten verpflichtet sich Jacques, den Chor ohne Verzögerung und nach seinem Können und Wissen zu errichten oder errichten zu lassen.[53] Quittungen aus den Jahren 1321 und 1322 belegen die Erfüllung des Vertrags.[54] Im selben Jahr erhält Jacques den Auftrag, das Grabmal für Guillaume de Villamari, Bischof von Gerona von 1312 bis 1318, herzustellen. Nach dem Vorbild des Grabes von Guillaumes Amtsvorgänger Bernard de Villamari solle die Tumba auf einem baldachinförmigen Unterbau stehen – *super quandam voltam seu archum lapideum pulchrum et aptum* –, die Tumba solle die Figur des Verstorbenen und zwei Löwen tragen. Pauschal erhält er für den Auftrag 40 Barceloneser Pfund, wovon alles zu zahlen ist, also wohl auch das Material. Bereits ein halbes Jahr später quittiert Jacques den Empfang der Schlußzahlung. Es ist nicht klar, ob der Meister das ganze – in stark beschädigtem Zustand erhaltene – Werk ausführte oder vielmehr die Anfertigung anleitete. Die Entlohnung entspricht zwar immerhin etwa dem Jahresgehalt eines Steinmetzen, doch scheint der Betrag zur Begleichung aller Kosten vergleichsweise gering.[55] Immerhin scheint ein Passus des Vertrags auf Eigenhändigkeit Wert zu legen, sollen doch ... *columpne et capitelli ... eiusdem magistri completo opere* sein.

Im Januar 1324 stellt Jacques in Perpignan dem Söldner Raymond de Terreni einen Schuldschein über sechs Barceloneser Pfund aus. Sechs Monate später überträgt er diese Rechte an den Perpignaner Silberschmied Contastino.[56] Die Formen der im selben Jahr begonnenen Stiftskirche Saint-Jean in Perpignan (Abb. 11) sind klar mit Details der Narbonner Kathedrale vergleichbar. Dies läßt annehmen, daß wohl der 1324 zweimal in der Stadt belegte Jacques auch als entwerfender Baumeister für den Neubau von Saint-Jean tätig war.[57] Jedenfalls hatte er während seiner Reisen nach Gerona auch in Perpignan geschäftlich zu tun.

1327 erhält der *cives et habitator Narbone, magister majoris fabrice ecclesie narbonensis* von den Konsuln der Stadt den Auftrag, Aufschwemmungen der Aude zu beseitigen und im Westteil der Stadt eine Steinbrücke, den *Pont de Belvèze* (Abb. 8, Nr. 11), zu errichten.[58] Hier ist Jacques gleichsam als Unternehmer tätig, der für die komplette Planung und Durchführung des Projekts 3100 Pfund erhalten soll. Ein Jahr später quittiert der Zimmermann Pierre Gautier als Prokurator für Jacques zwei Teilzahlungen für den Brückenbau.[59] Doch 1329 wird die Brückenbauleitung an Bernardus de Montecono übergeben, da Jacques de Fauran seine Aufgaben im Stich gelassen habe.[60] Die neu veranschlagten Kosten betragen nunmehr 4400 Pfund, der neue Baumeister ist verpflichtet, einige bereits begonnene Pfeiler zu übernehmen. Bernardus de Montecono handelt wiederum als Unternehmer, der die eigentliche Errichtung der Brücke an drei *Operarii* delegiert, die, nachdem das Projekt vom Morgen- bis zum Abendblasen der Trompeten einen Tag lang ausgelobt worden war, die sicherste und preisgünstigste Ausführung versprochen hatten. Ihre Anleitungen erhalten sie in Form von schriftlich auf Papier (papirum rotulum) fixierten Bauanweisungen, *ordinationes,* die alle wichtigen Maße, Bauvorgänge und Details vorschreiben.

Auch Jacques de Fauran bedient sich dieses Mittels, als er 1336, wiederum zusammen mit Pierre Gautier, im Auftrag des Seneschalls zwei Unternehmer zur Ausführung einer Brücke bei Cuxac-d'Aude, einige Kilometer nordwestlich von Narbonne, verpflichtet, wobei die volkssprachlich abgefaßten *ordenansas* in Form eines Papierheftchens fixiert werden.[61]

Zwischen 1346 und 1348 muß Jacques de Fauran gestorben sein, denn zum ersten Zeitpunkt ist sein Nachfolger Raymond Aycard als Baumeister von Saint-Just noch nicht im Amt[62], und zwei Jahre später wird die Witwe von Jacques genannt.[63] Man kann vermuten, daß er 1348 ein Opfer der Pest geworden ist.

Bezüglich der Organisation der Kathedralbaustelle ist die Quellenüberlieferung für den Werkmeister nicht sehr ergiebig. Jacques' Vater Dominique dürfte vor 1300 an der Kathedralbaustelle seinen Posten angetreten und wohl auch bedeutende Umplanungen vorgenommen haben.[64] Als ihm sein Sohn vor 1320 nachfolgte, stand der Chorbau in seiner letzten Phase. Vor allem Strebewerk und Gewölbe könnten unter Jacques' Anleitung entstanden sein. Auch nach dem baulichen Abschluß um 1330 blieb der Meister in seinem Amt und behielt auch seine vom Kapitel gestellte Dienstwohnung.[65]

Als *cives* war er ein Mitglied der kleinen obersten Schicht der Narbonner Bürgerschaft, was Immobilienbesitz und einen mindestens zehnjährigen Aufenthalt in der Stadt voraussetzte. Das Steinmetzenhandwerk hatte Jacques sicher bei seinem Vater Dominique erlernt. Doch in den Quellen ist Jacques nicht als reiner Handwerker zu fassen: Die Brückenbauquellen zeigen ihn in Zusammenarbeit mit dem Zimmermann Pierre Gautier, der selbst mehrere Male die Stelle eines Ratsherrn bekleidet. Jacques erstellt Kostenvoranschläge und Bauanleitungen für Bauprojekte, zeichnet für deren Durchführung verantwortlich, organisiert die Bauleute und die Finanzverwaltung. Das Institut des Werkvertrags ist korrelliert mit der organisatorischen Bündelung von Kalkulation, Organisation, Finanz- und Personalverwaltung sowie handwerklicher Arbeit und ihrer Kontrolle in einer Art Frühform des Bauunternehmens. Wie sehr dabei Planung und Ausführung getrennt sind, zeigt sich im Vergleich mit früheren Werkverträgen, in denen der Architekt nicht Zwischenstation, sondern gleichzeitig Ausführender ist.[66]

Die Ausführung durch Werkverträge wurde für den Kirchenbau offenbar selten vereinbart, doch gibt es aufschlußreiche Gegenbeispiele: Einzelne Bauteile oder Reparaturen konnten in dieser Vertragsart vergeben werden.[67] In Rodez arbeitet der Baumeister 1293/94 zusätzlich zu seiner Entlohnung in einem Untervertrag, für den er pauschal vergütet wird.[68] Die Errichtung der von Kardinal Bertrand de Déaux gestifteten Kirche Saint-Didier in Avignon wird 1356 über einen Werkvertrag angeordnet. Darin werden wie in den Brückenbauvereinigungen die wichtigsten Maße und Bauvorgänge angeordnet, und es wird ein Architekt, Jaume Alasaud, benannt, der als Gutachter und Berater den ausführenden Handwerkern vorgesetzt ist. Grundlage der Ausführung ist neben den schriftlichen Angaben auch ein gezeichneter Plan – *quadam pergameni pelle in qua ipsa ecclesia est pertracta,* das einzige bisher bekannte Beispiel der Verwendung eines Bauplans in Südfrankreich bis zum Ende des 14. Jahrhunderts.[69] Für größere Baueinheiten an Kirchen, etwa die Errichtung eines ganzen Jochs, lassen sich in Südfrankreich Werkverträge erst im 15. Jahrhundert nachweisen.[70]

Die Tatsache, daß die juristische Form des Werkvertrags selten für den Großkirchenbau angewandt wurde, hängt sicher maßgeblich damit zusammen, daß eine kalkulierbare, auf umfangreiche Rücklagen fundamentierte Finanzversorgung meist nicht gegeben war. Jedoch war der Aufgabenbereich der obersten Werkmeister von der Vertragsart sicher in vielen Aspekten unabhängig. Er enthielt, wie die eben genannten Beispiele zeigen, insbesondere auch organisatorisch-logistische Elemente, die vergleichbar denjenigen sind, die für die eben dargestellten Profanbauten entscheidende Bestandteile der Projektierung waren. Die reine Entwurfsarbeit stand nicht im Vordergrund, sondern organisatorische Tätigkeiten, die gleichwohl höchste Fachkompetenz voraussetzten, wie etwa die Arbeitsorganisation auf der Baustelle, Material- und Werkzeugversorgung, Einhaltung des Finanzrahmens, Kontrolle und Abnahme von Baulosen usw. Analoge Aufgabenbereiche gehen auch aus vielen anderen französischen Quellen hervor.[71] Die langen Zeiten der Abwesenheit des obersten Werkmeisters von der Baustelle lassen andererseits darauf schließen, daß die technisch-handwerkliche Kompetenz der nachgeordneten Kräfte nicht zu unterschätzen ist. Für die Stellung des «Architekten» bedeutet das umgekehrt, daß er nicht auf den Typus eines primär auf die Entwurfsarbeit konzentrierten «Künstler-Architekten» zu reduzieren ist. Wenn zur Verwirklichung eines anspruchsvollen Profanprojekts wie das einer Brücke die Kompetenzen des Baumeisters vor allem auch aufgrund seiner logistischen Fähigkeiten in Anspruch genommen wurden, so mußten solche Qualitäten ebenso für die kühnen Großkirchenprojekte gefordert gewesen sein und Anlaß gegeben haben, sozialen Aufstieg und überregionalen Ruhm zu erwerben.

[1] Stellvertretend seien hier die Arbeiten von DIETER KIMPEL genannt, zuletzt in: R. RECHT (Hrsg.): Les Bâtisseurs des Cathédrales gothiques. Ausst.-Kat. Strasbourg 1989, 91–101, und «La sociogenèse de l'architecte moderne», in: X. BARRAL I. ALTET (Hrsg.): Artistes, artisans et production artistique au moyen âge. Actes du Colloque international Rennes 1983, Bd. I, Paris 1986, 135–162.

[2] P. C. CLAUSSEN hat jüngst für diese «Anonymität des gotischen Baumeisters» eine mit der Genese der Gotik verbundene Strategie der Unterdrückung der Architekten postuliert. Seine Ausführungen dürften wohl noch durch eingehendere Abwägung der Quellengattungen und Berufsgruppen zu differenzieren sein («Kathedralgotik und Anoymität 1130–1250», in: Wiener Jahrbuch für Kunstgeschichte 46–47/1993–1994, 142–160).

[3] L. MOJON: Der Grabdeckel eines Magister operis aus St. Johannsen im Kontext der mittelalterlichen Meistergrabmäler mit Attributen. In: id.: St. Johannsen – Saint-Jean-de-Cerlier. Beiträge zum Bauwesen des Mittelalters … Bern 1986, 13–74.

[4] Zu den Labyrinthen s. H. KERN: Labyrinthe. Erscheinungsformen und Deutungen. München 1983², 206–241. Die berühmte Straßburger Erwininschrift am Portal ist sicher nicht aus der Erbauungszeit, vgl. zuletzt R. WILL: Les inscriptions disparues de la porta sertorum ou Schappeltür de la cathédrale de Strasbourg et le mythe d'Erwin de Steinbach. In: Bulletin de la cathédrale de Strasbourg 14/1980, 13–20. Die Künstlerinschriften am Chor der Abteikirche St-Etienne in Caen (um 1200, zuletzt Claussen [wie Anm. 2], 147, Anm. 23) und an den Chorschranken von Notre-Dame in Paris von 1351 bleiben deutlich bescheidener.

[5] M. JUSSELIN: La maitrise de l'œuvre à Notre-Dame de Chartres. La fabrique, les ouvriers et les travaux du XIVe e siècle. In: Mémoires de la Société archélogique d'Eure-et-Loir 15/1921, 233–347; R. MERLET: Les architectes de la cathédrale de Chartres et la construction de la Chapelle Saint-Piat au XIVe siècle. In: Bulletin monumental 70/1906, 218–234; V. MORTET: L'expertise de la cathédrale de Chartres. In: Congrès archéologique 67/1900, 308–329.

[6] G. DURAND: Monographie de l'église Notre-Dame, Cathédrale d'Amiens. Amiens und Paris, 1901–1903, I, 107–112.

[7] J. GUEROUT: Le palais de la Cité … In Mémoires de la Fédération des sociétés historiques de Paris, II/1950, 52–64; M. AUBERT: Les architectes de Notre-Dame de Paris, in: Bulletin monumental 72/1908, 427–441; A. ERLANDE-BRANDENBURG: Raymond du Temple – architecte du XIVe siècle. In: Document Archéologia 3/1973, 80–96.

[8] E. MÜNTZ: Les sources de l'Histoire des arts dans la ville d'Avignon pendant le XIVe siècle. In: Bulletin du Comité des travaux historiques et scientifiques 1887, 249–297; F. EHRLE: Historia bibliothecae Romanorum Pontificum tum Bonifatianae tum Avinionensis enarrata et antiquis earum indicibus aliisque documentis illustrata. Rom 1890; Vatikanische Quellen zur Geschichte der päpstlichen Hof- und Finanzverwaltung 1316–1378. 6 Bde. Paderborn 1911–1937.

[9] für Montpellier: J. RENOUVIER, A. RICARD: Des maîtres de pierre et des autres artistes gothiques de Montpellier. Montpellier 1844; J. MESQUI: Le pont de pierre au Moyen Age. Du Concept à l'execution. In: BARRAL (wie Anm. 1), 197–215; M. N. BOYER: Working at the bridge site in late medieval France. In: ibd., 217–231; id.: Medieval French Bridges. Cambridge 1976; J. CAILLE: Les nouveaux ponts de Narbonne (fin XIIIe–milieu XIVe siècle). Problèmes topographiques et économiques. In: Hommage à André Dupont. Montpellier 1974, 26–38.

[10] H. GILLES: Les maîtres des œuvres royales de la sénéchaussée de Toulouse au moyen age. In: Mémoires de la Société archéologique du Midi de la France 42/1978, 41–62; R. FAVREAU: Les maîtres des œuvres du roi en Poitou au XVe siècle. In: Mélanges René Crozet, II, 1966, 1359–1366.

[11] Generell s. W. H. VROOM: De financiering von de kathedraalbouw in de middeleeuwen in het bijzonder von de dom van Utrecht. Marssen 1981; W. SCHÖLLER: Die rechtliche Organisation des Kirchenbaus im Mittelalter, vornehmlich des Kathedralbaues. Baulast – Bauherrenschaft – Baufinanzierung. Köln und Wien 1989; G. BINDING: Baubetrieb im Mittelalter. Darmstadt 1993.

[12] De Saint-Martin, Jean de Medunca 1886–89, S. 338 u. S. 347ff; M. DURLIAT: Les attributions de l'architecte à Toulouse au début du XIVe siècle. In: Pallas. Annales publiées par la faculté des lettres de Toulouse XI/1962, S. 205–212 (wiederabgedruckt in: Monuments historiques XIV, 4/1968, 21–29); Jean de Mantes inventarisiert beispielsweise 1298 die Waffen im königlichen Arsenal von Carcassonne, cf. J.-A. MAHUL: Cartulaire et archives des communes de l'ancien diocèse et de l'Arrondissement administratif de Carcassonne. Paris 1872, V, 338f.

[13] J. CONTRASTY/J. LESTRADE: Deux artistes toulousaines du XIVe siècle: Jacques et Jean Maurin. In: Revue historiques de Toulouse 11/1922, 5–20.

[14] Der operarius fabrice ist in den Jahren um 1255 Aymeric de Castelnau (Toulouse, Archives départementales de la Haute Garonne, 4 G 219 Nr. XIV, liasse 1, t. 4). 1282 ist er laut seinem Epitaph gestorben (Lahondès, Jules de: L'église Saint-Etienne, cathédrale de Toulouse. Toulouse 1890, nach S. 36). Der Vorgänger von Aymeric, Guillaume de Toulouse, operarius, war im Jahr 1251 verstorben (D. MILHAU: Le couvent des Augustins s. l. n. d. [Toulouse, ca. 1980 = Journal des collections du Musée des Augustins, Nr. 1], 86).

[15] R. DEBANT: Saint-Martin de Limoux. In: Congrès archéologique 131/1973, 317–330, 318; Carcassone, Archives départementales de l'Aude, G 88.

[16] Gourdon, Archives municipales, DD 5/361; Albe, Chanoine Edmond: Gourdon. Ses institutions religieuses, charitables et scolaires jusqu'à la Révolution. s: l. n. d., S. 21f.

[17] M. BENEJEAM-LERE: La cathédrale Saint-Etienne de Cahors. In: Congrès archéologique 147/1989, 9–69; Schöller (wie Anm. 11), passim.

[18] Die meisten der Quellen veröffentlicht bei MAHUL, V, passim. Eine Übersicht mit Transkriptionen auch bei C. FREI-GANG: Imitare ecclesias nobiles. Die Kathedralen von Narbonne, Toulouse und Rodez und die nordfranzösische Rayonnantgotik im Languedoc. Worms 1992, 337.

[19] RODEZ, Archives départementales de l'Aveyron, 3G, B 1 und pièce 31; L. BION DE MARLAVAGNE: Histoire de la cathédrale de Rodez avec pièces justificatives et de nombreux documents sur les églises et les anciens artistes du Rouergue. Rodez und Paris 1875 (Reprint Marseille 1977), 26 u. 279-283; V. MORTET/P. DESCHAMPS: Recueil de textes relatifs à l'architecture, II, Paris 1929, Nr. 152; J. BOUSQUET: La construction de la cathédrale gothique (les premiers changements de parti et le problème du pilier rond). In: VII^e centenaire de la cathédrale de Rodez: Publications de la Société des Lettres, Sciences et Arts de l'Aveyron. Rodez 1979, 19-96. Die Interpretation bei FREIGANG (wie Anm. 18), 169-173.

[20] BOUSQUET, op. cit., 52 f.

[21] Ausführlich FREIGANG (wie Anm. 18).

[22] Genehmigung bzw. Bestätigung der Annatenverwendung sind aus den Jahren 1267, 1273, 1291, 1303, 1309, 1318 und 1335 erwähnt, vgl. die Zusammenstellung der Quellen bei FREIGANG (wie Anm. 18), 34-45.

[23] Bauablässe sind bekannt für die Jahre 1264, 1266, 1268, 1272, 1291 (vgl. FREIGANG, ibd.).

[24] Vgl. eine entsprechende Erinnerung an die Rektoren (Rocque, Antoine: Inventaire des actes et documents de arche-véché de Narbonne», 7 Bde. [Narbonne, Bibliothèque municipale, ms. 314], II, fol. 74). Ein weiterer Hinweis ist für 1310 bekannt (J. C. DUCAROUGE: Inventaire general, historique & raisonné de touts les actes ... de venerable Chapitre de L'Eglise ... de Saint-Just Et Pasteur de Narbonne. 2 Bde. (Narbonne, Bibliothèque municipale, ms. 319), I, fol. 23v. - S. a. FREIGANG (wie Anm. 18), 40 f.

[25] ibd., 32 (Fleury, Conilhac), 34 (Tourouzelle), 39 (Pépieux).

[26] Statuta Ecclesiae Narbonensis (Narbonne, Bibliothèque municipale, ms. 9), 31-34; FREIGANG (wie Anm. 18), 363.

[27] Bibliothèque nationale, Coll. Doat, LVI, f 96-101; FREIGANG (wie Anm. 18), 364 ff.

[28] E. FRIEDBERG (Hrsg.), Corpus Juris Canonici, Leipzig 1879 et 1881, I, Grat., caus. I, q. II, c. 1; dist. I, De cons., c. 9; CIC II, Decr. l. III, tit. XL, c. 8.

[29] «Causa comissionis regie que vertitur ... super dirutionem murorum civitatis Narbone ratione exaltationis Ecclesie antedicte» (1349 und 1354), Narbonne, Archives municipales, Sér. DD, ohne Signatur.

[30] FREIGANG (wie Anm. 18), 47.

[31] ibd., 125-150.

[32] Statuta (wie Anm. 26), 34 f. (FREIGANG [wie Anm. 18], Anhang A 2).

[33] Statuta, 75-78 (FREIGANG [wie Anm. 18], Anhang A 6).

[34] Statuta, 233-240 (FREIGANG [wie Anm. 18], Anhang A 8).

[35] s. u. Anm. 48.

[36] A. R. P. F. LAPORTE: Martyrologium ac necrologium Sanctae narbonensis Ecclesiae ... Toulouse, Bibliothèque municipale, ms. 263, fol. 113r°f u. 116r°f.

[37] M. FRANÇOIS (Hrsg.): Pouillés des provinces d'Auch, de Narbonne et de Toulouse. 2 Bde. Paris 1972 [= Recueil des Historiens de la France. Pouillés, t. X], 2, 507 u. Anm. 3.

[38] Paris, Bibliothèque nationale, Coll. Doat, t. 55, fol. 390-392; Gallia Christiana, VI, instr., col. 62 f.

[39] ... deplus fut ordonné que louvrier sera choisi par lesd. seigneur et chap. auquels il rendra compte toutes quantes fois quil leur plaira Cest ouvrier sera ad Nutum et prestera serment pour et bien et fidelement acquitter de sa charge (Ducarouge [wie Anm. 30]), II, fol. 25).

[40] SCHÖLLER (wie Anm. 24), 172-178.

[41] Vgl. die Finanzierungsregelung von 1271, s.o., Anm. 27.

[42] z. B. die Statuen zu den Bauverwaltern von 1307 und 1335 (Anm. 33 u. 34): magister und operius sind hier die Bezeichnungen, um die Fachkräfte von den Handlangern und Tagelöhnern, manobrii, abzusetzen. Im Prozeß (Anm. 29) heißt es lathomorum et aliorum artificium atque operariorum copa (Prozeß, fol. 35r°; wegen der großen Sterblichkeit unter den lapicide und operantes sei es zu Verzögerungen im Bauablauf gekommen, ibd., fol. 28v°).

[43] ibd., fol. 33v (Freigang [wie Anm. 18], Anhang A 9).

[44] Prozeß (s. Anm. 29), fol. 95r, s.a. FREIGANG (wie Anm. 18), Anhang A 13.

[45] Prozeß, fol. 8.

[46] ibd., fol. 95, s.a. FREIGANG (wie Anm. 18), Anhang A 13.

[47] BION (wie Anm. 19), 279; RODEZ, Archives départementales de l'Aveyron, G 554; BOUSQUET (s. Anm. 19), 44, Anm. 104, 51, Anm. 146, 52, Anm. 159); B. SUAU-NOULENS: La Cité de Rodez au milieu du XV^e siècle d'après le livre d'»Estimes» de 1449. In: Bibliothèque de l'Ecole de Chartes 131/1973, 151-175, insb. 151 u. 162 f.

[48] le 4e des kal de Decembre 1286 Raymond de Ceret procureur de la fabrique, du consentement de MM. les prevosts crée et institue ad nutum M^O Jean des Champs pour le ler maistre dans le travail de leglise et luy promets tous les jours quil sera present, feste ou non trois solz pour ses gages plus 100 solz pour lentretien de la maison où il demeurera à narbonne et 10 annuellement pour ses habits: DUCAROUGE (s. Anm. 24) I, fol. 14v.

[49] MORTET/DESCHAMPS (wie Anm. 19), Nr. 136.

[50] ibd., Nr. 132; P. KURMANN: La cathédrale Saint-Etienne de Meaux. Etude architecturale. Genf und Paris 1971 [= Bibl. de la société françaises d'archólogie, t. I], 59, Anm. 234.

[51] FREIGANG (wie Anm. 18), 191-202; id. J. DESCHAMPS et le Midi. In: Bulletin monumental 147/1991, 265-298.

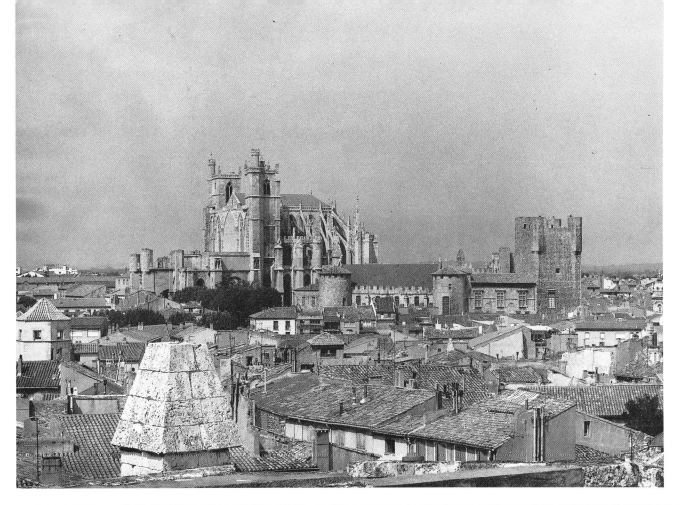

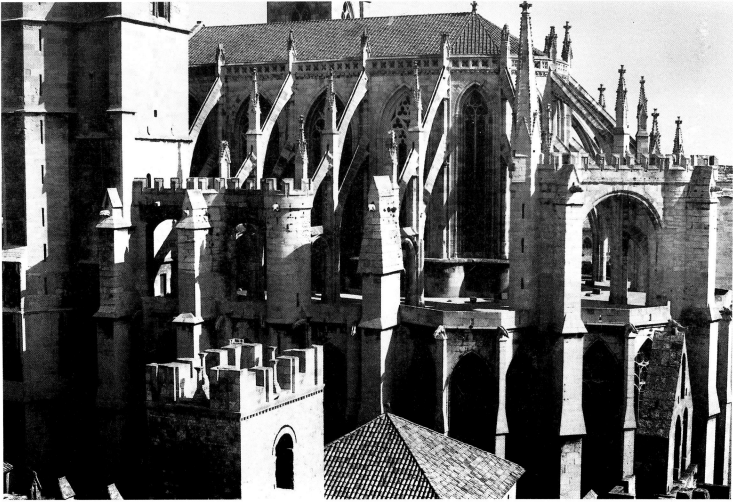

1. Narbonne. Kathedrale, Ansicht von Südwesten.
2. Narbonne. Kathedrale, Ansicht des Chors von Südosten.

Auf der nächsten Doppelseite:
3. Narbonne. Kathedrale, Innenansicht.
4. Narbonne. Kathedrale, Gewölbe des Chors.

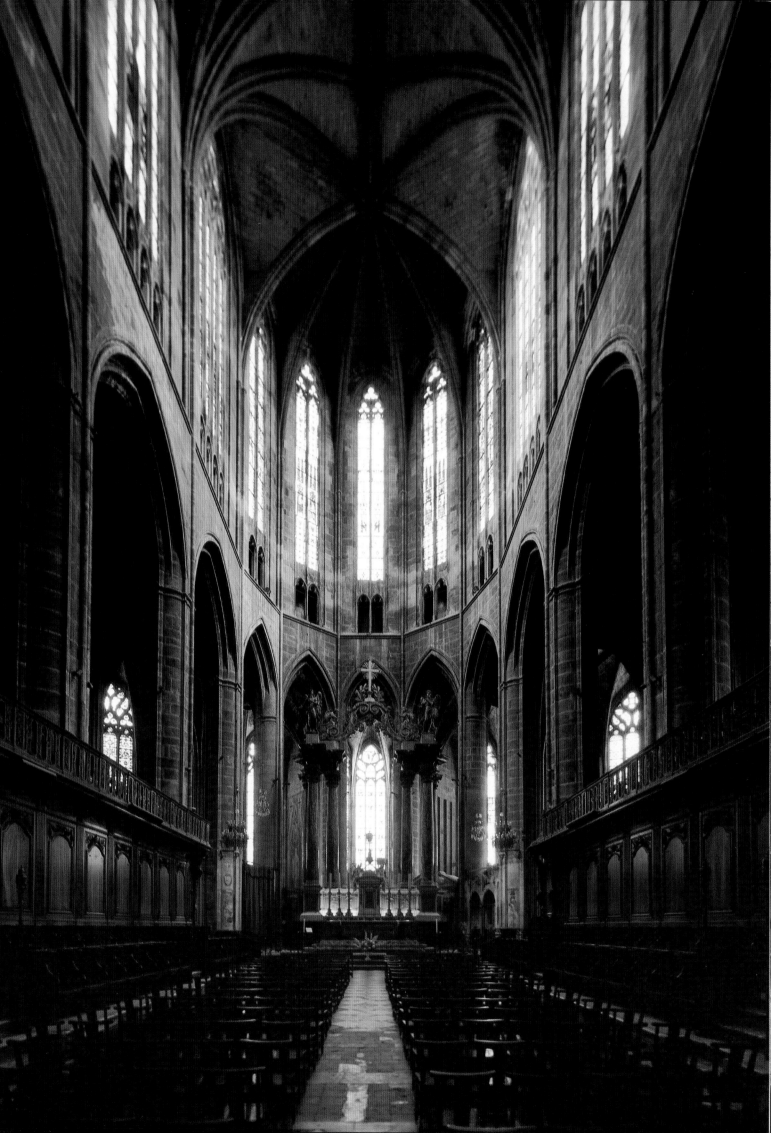

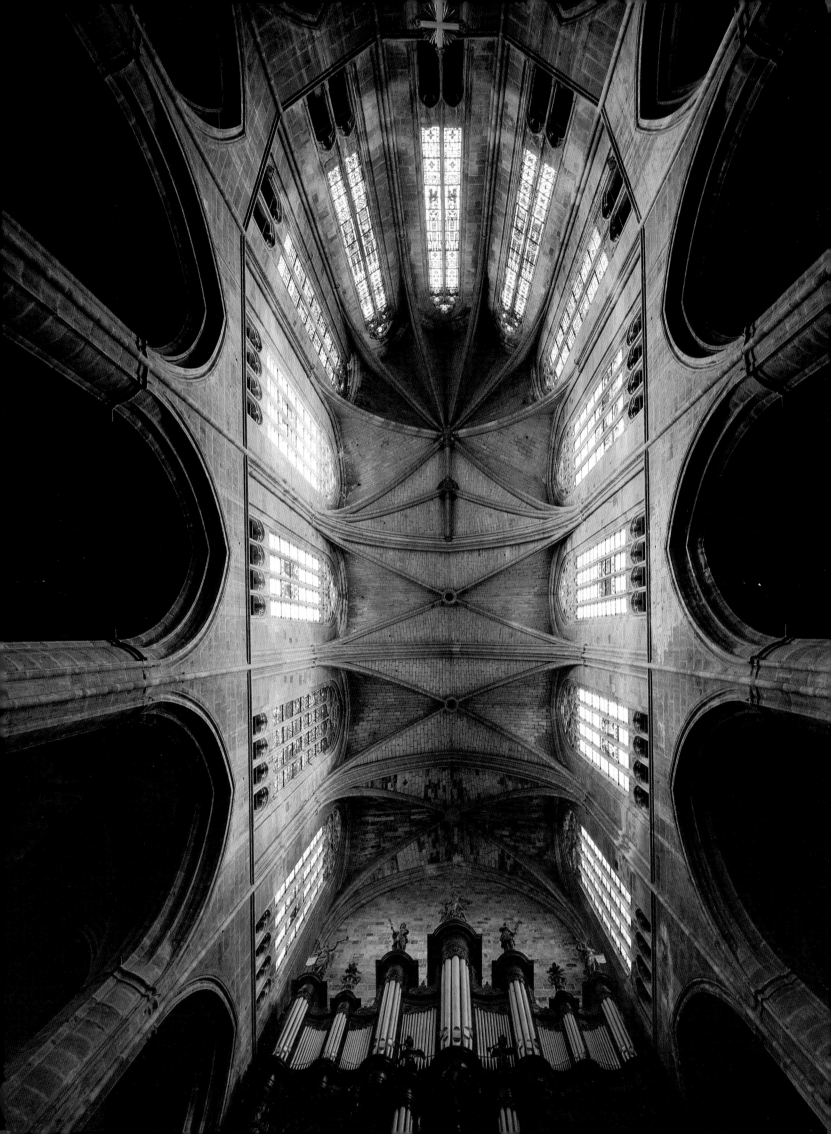

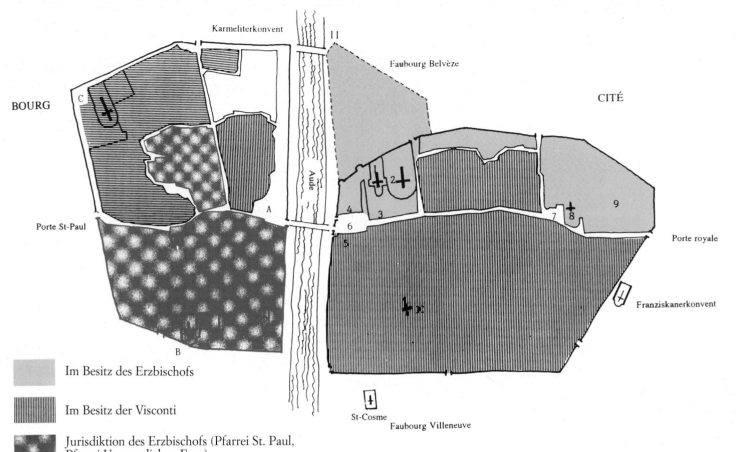

Im Besitz des Erzbischofs

Im Besitz der Visconti

Jurisdiktion des Erzbischofs (Pfarrei St. Paul,
Pfarrei Unserer lieben Frau)

Jurisdiktion des Klosters St. Paul

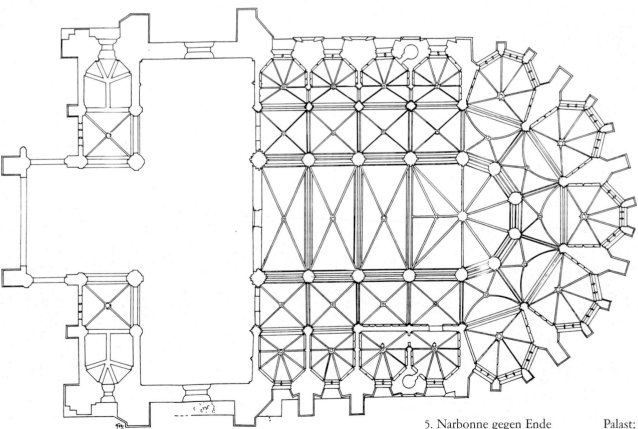

5. Narbonne gegen Ende
des 13. Jh. (aus Caille);
A) Marktplatz; B) Notre-
Dame de Lamourguier;
C) Kollegiatskirche von
St-Paul; D) Kloster der
Dominikaner.
1) Kathedrale, Gebäude
des Theodardus; 2) Kathe-
drale, gotischer Chor;
3) alter bischöflicher Palast;
4) neuer bischöflicher

Palast; 5) Palast «des
Vicomtes»; 6) Platz der
Caularia; 7) alter Markt-
platz; 8) Saint-Sebastien;
9) Kapitol (Forum
romanum); 10) Notre-
Dame de la Major;
11) Belvèze-Brücke.
6. Narbonne. Kathedrale,
Grundriß (aus Viollet-
le-Duc-Nodet).

7. Narbonne. Kathedrale, Chor.

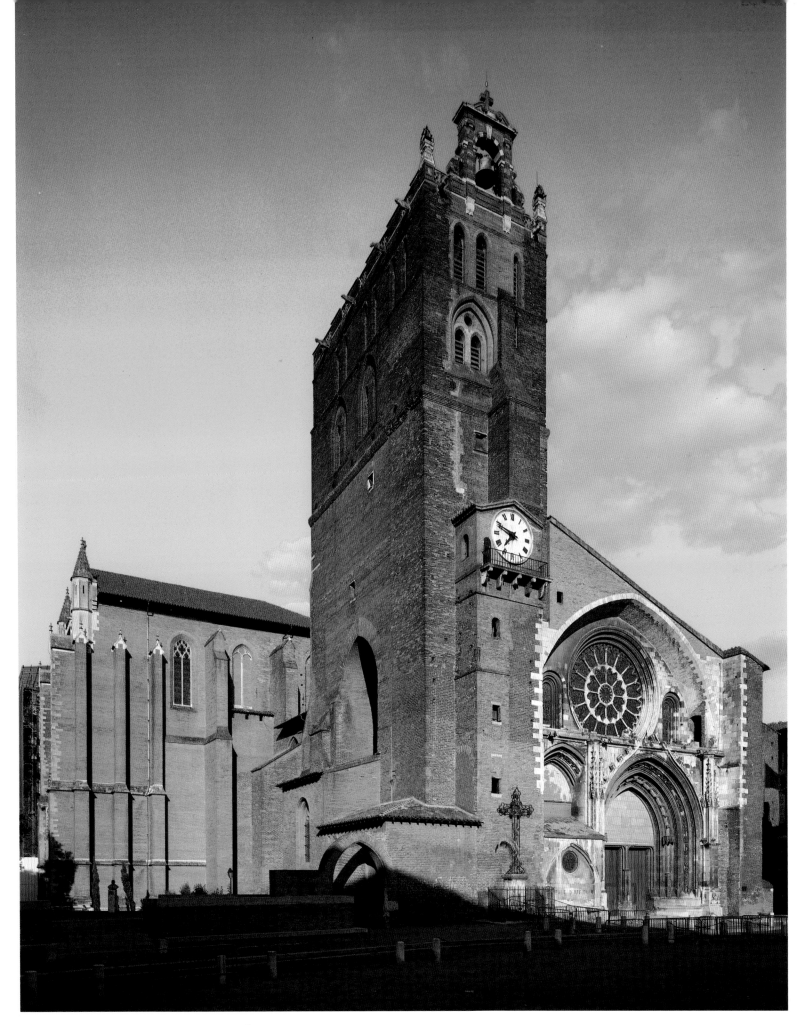

Linke Seite:
8. Limoux. Kathedrale,
Apsis.

9. Toulouse. Kathedrale,
Fassade.

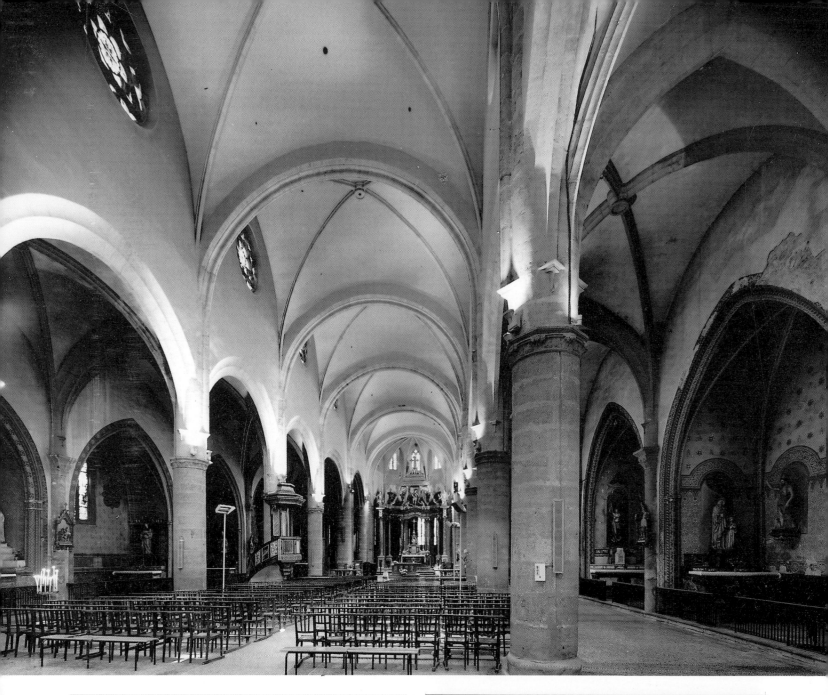

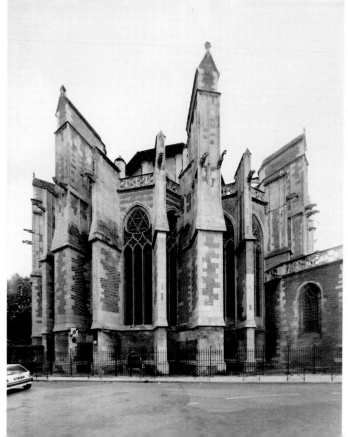

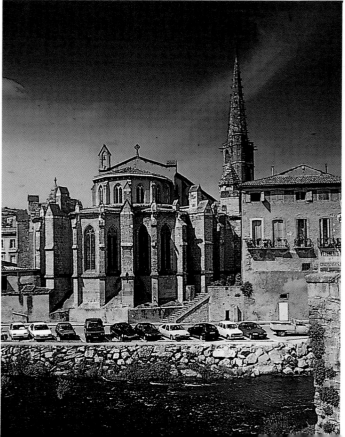

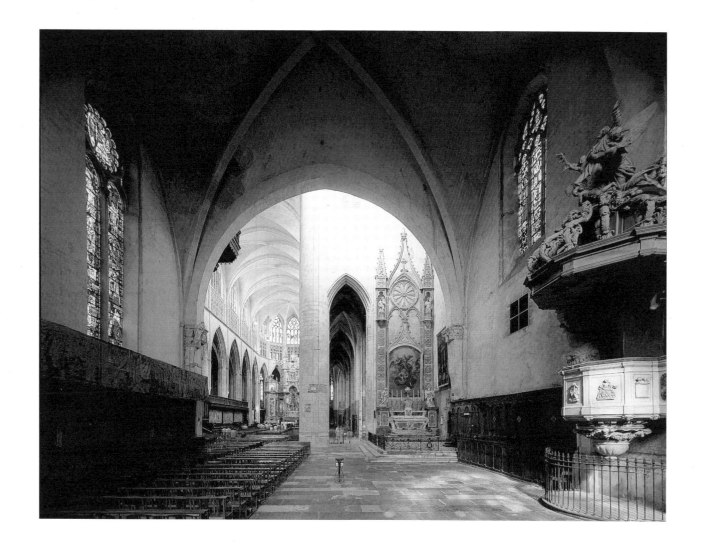

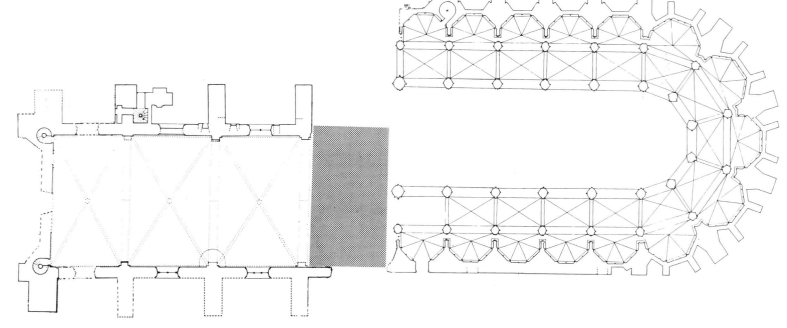

Linke Seite:
10. Limoux. Kathedrale, Innenansicht.
11. Toulouse. Kathedrale, Apsis.
12. Limoux. Kathedrale, Apsis.

13. Toulouse. Kathedrale, Innenansicht.
14. Toulouse. Kathedrale, Grundriß gegen Ende des 14. Jh. (Rekonstruktion von Freigang nach Stym-Popper). Punktiert gezeichnet ist die Stelle, an der sich wahrscheinlich die romanische Apsis befand.

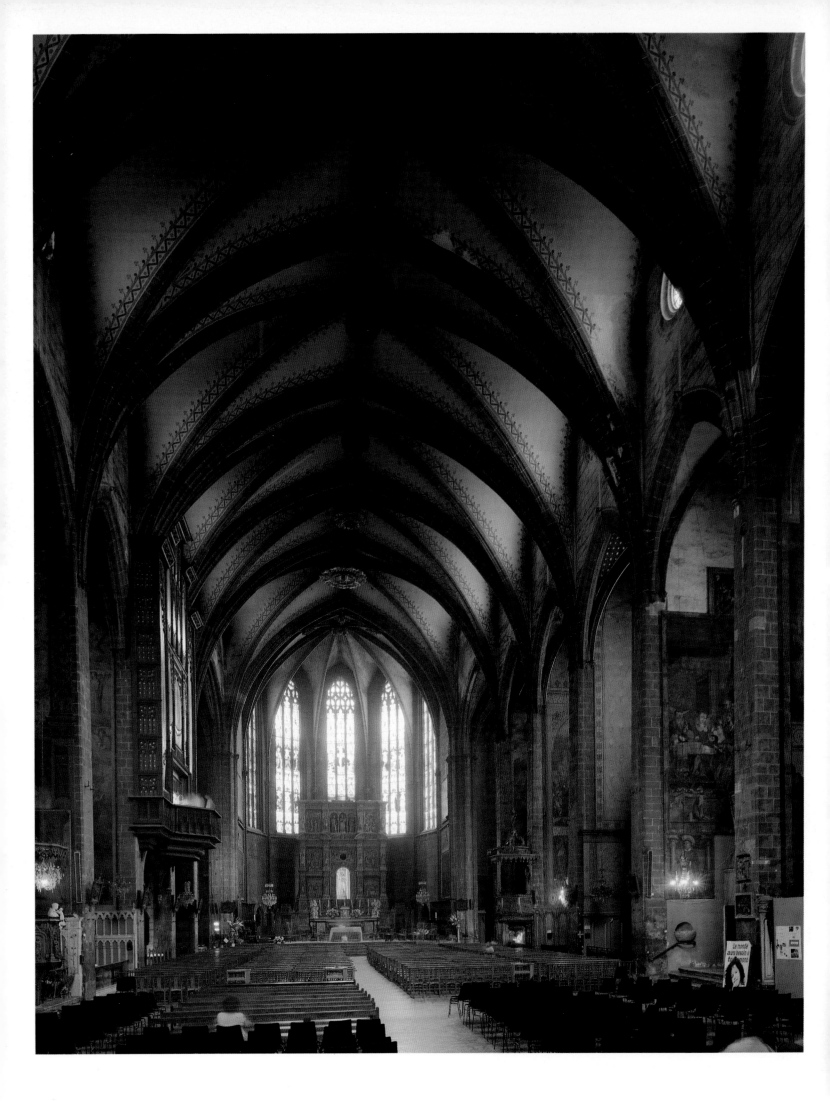

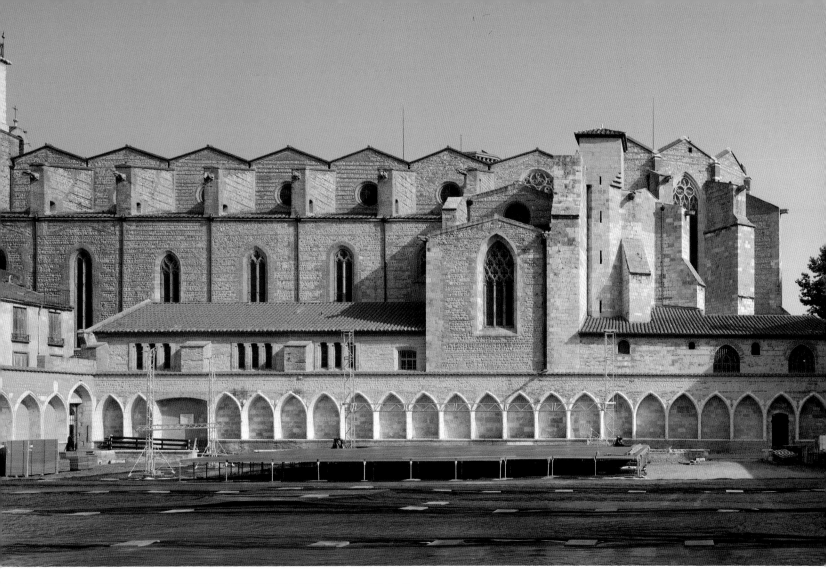

Linke Seite:
15. Perpignan. Kathedrale,
Innenansicht.

16. Perpignan. Kathedrale,
Südseite.
17. Perpignan. Kathedrale,
Teil des Systems der Strebe-
mauern der Apsis.

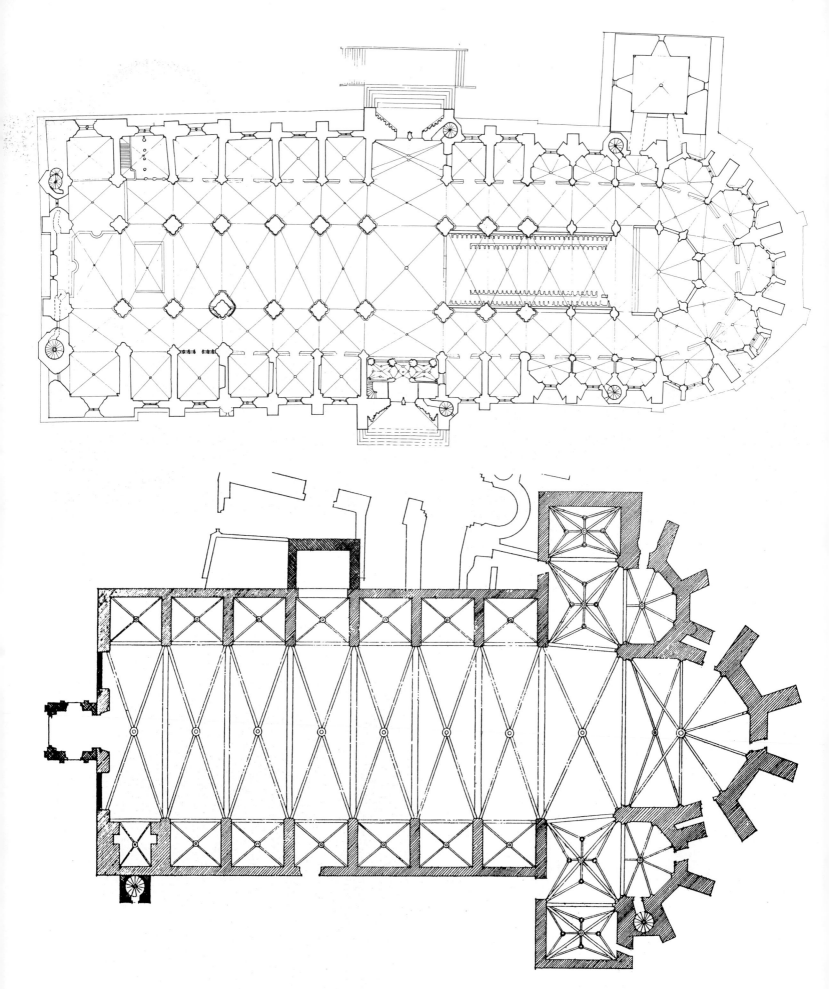

18. Rodez. Kathedrale,
 Grundriß.

19. Perpignan. Kathedrale,
 Grundriß.

20. Rodez. Ansicht der
Stadt und der Kathedrale.
21. Rodez. Kathedrale,
Turm, Ausschnitt.

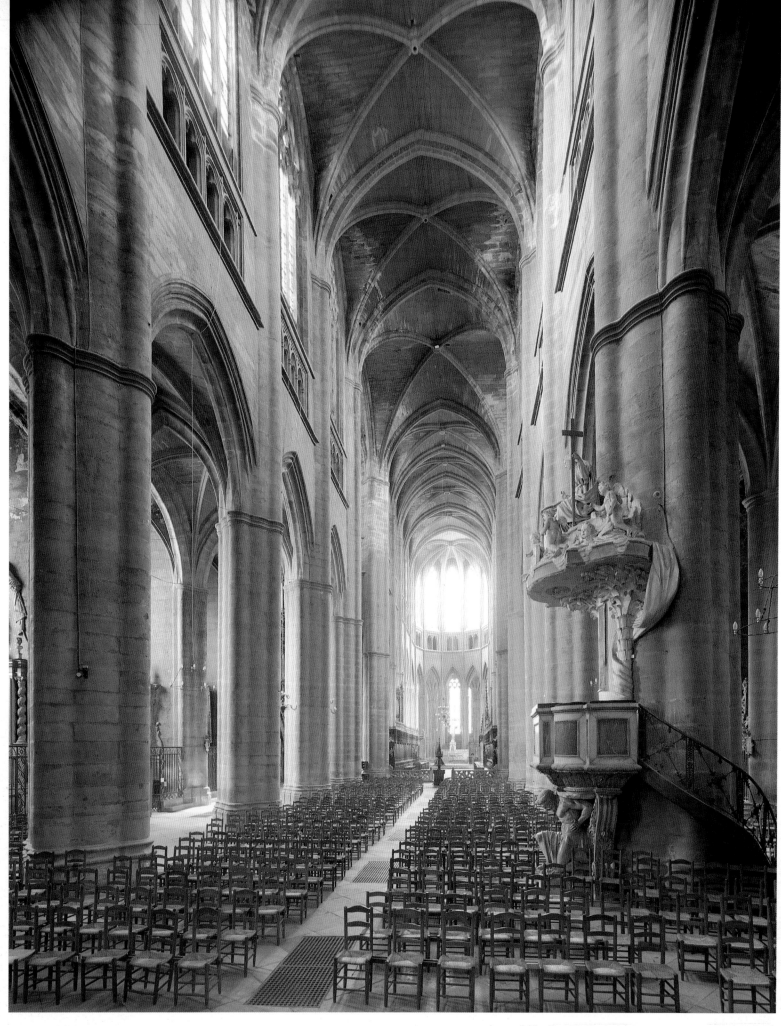

22. Rodez. Kathedrale,
Innenansicht.

Rechte Seite:
23. Rodez. Kathedrale,
Fassade.

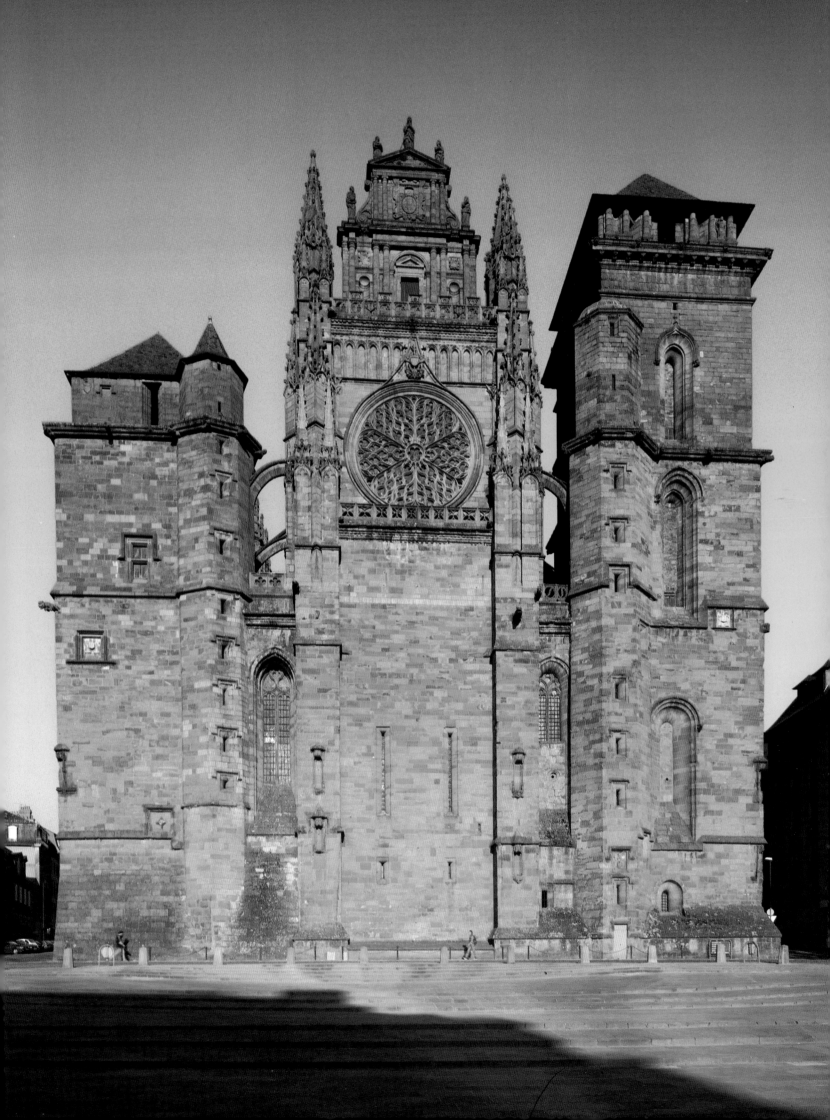

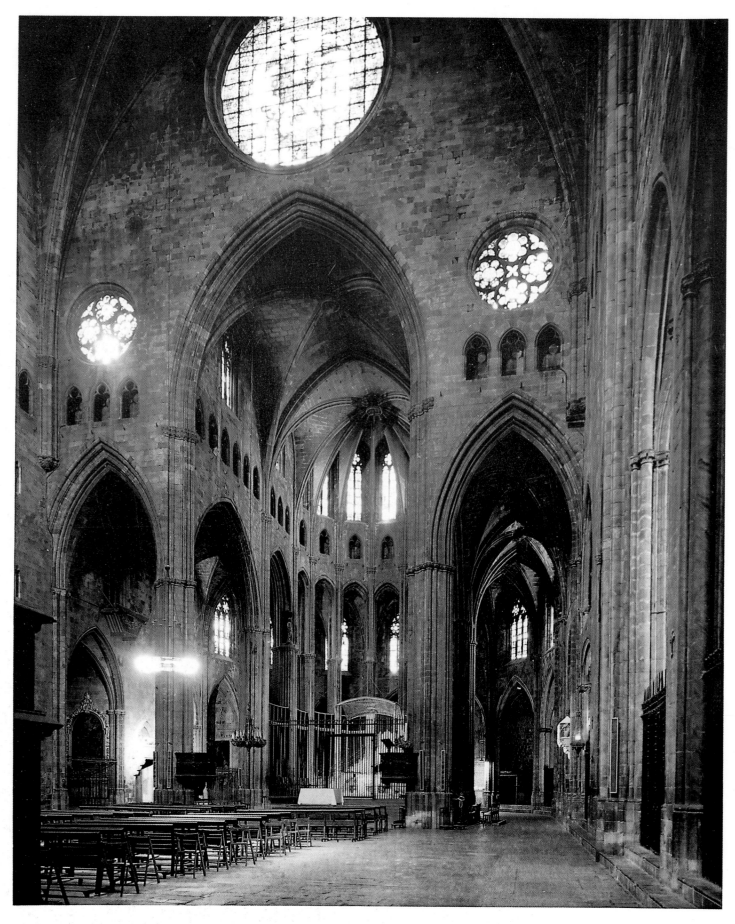

24. Gerona. Kathedrale, Innenansicht.

[52] Gerona, Arxiu diocesa, Liber notularum G 3, f 48v–49v; cf. auch F. FITA Y COLOME: Los reys de Aragó y la Seu de Girona desde l'any 1462 fins al 1482, Barcelona 1873, Nr. 5, und V. MORTET: Notes historiques et archéologiques sur la chatédrale, le cloître & le palais archiépiscopal de Narbonne. In: Annales du Midi 11/1899, 275–277 (fehlerhafte Transkription).

[53] *… imo, juxta posse sun(m) (et) sicienciam omn(n)ia faciet et fieri faciet q(ue) ceda(n)t ad bonu(m) (et) utilitate(m) (et) velocem consumnacione(m) op(er)is sup(ra)d(ic)ti* (Liber notularum [wie Anm. 52], fol. 49r).

[54] ibd., fol. 67 bzw. 170v; Fita (s. Anm. 52), 103.

[55] Die letzte Rate für das Grabmal von Philippe le Hardi und Jeanne de Navarre in Saint-Denis beträgt bereits über 126 Pfund. Andererseits erhält Meister Berthomeu de Girona für die Anfertigung des Grabmals von Graf Peter dem Großen von Aragón zweimal 2 000 Solidi, also nominell etwa das Doppelte von Jacques' Vergütung.

[56] Perpignan, Archives départementales des Pyrénées-Orientales, 3 E 1/32 (Fonds Imbert). Ein Silberschmied desselben Namens ist 1301 in Montpellier erwähnt (Renouvier [wie Anm. 9], 85).

[57] C. FREIGANG: Jacques de Fauran. In: Recht (wie Anm. 1), 195–199.

[58] Carcassonne, Archives départementales de l'Aude, 3 J 19, Narbonne, Archives municipales, DD 2261.

[59] Carcassonne, Archives départementales, 3 J 19.

[60] Narbonne, Archives municipales, DD 2261.

[61] ibd., DD 2267.

[62] ibd., AA 104.

[63] DUCAROUGE (wie Anm. 24), II, fol. 476v.

[64] Dominique ist sicher nur als Vorgänger von Jacques im genannten Prozeß (s. Anm. 29), fol. 95 erwähnt. Die Dominique zugeschriebenen Planänderungen bei Freigang (wie Anm. 18), 96–105.

[65] Prozeß, fol. 95.

[66] z.B. für die Errichtung des Château de «Danemarche» bei Dreux (MORTET/DESCHAMPS [s. Anm. 19], Nr. 114).

[67] RENOUVIER (wie Anm. 9), Nr. 9–11, 20, 21.

[68] Sog. *perpreze*; Bion (wie Anm. 19), 283.

[69] Avignon, Archives départementales de Vaucluse, G X 2, nr. 3 und 1; Transkription bei J. GIRARD, La construction de l'église Saint-Didier. In: Bulletin archéologique, 136–37, 631–649; zuletzt A. GIRARD, La constuction de l'église Saint-Didier d'Avignon. In: H. ALIQUOT (Hrsg.): Avignon au Moyen Age. Textes et documents. Avignon 1988, 119–126.

[70] Bion (wie Anm. 19), 285–307.

[71] s. die unter Anm. 5–7 genannte Literatur.

Dieter Kimpel

DIE KATHEDRALE VON LICHFIELD WAS KANN MAN FAST OHNE SCHRIFTQUELLEN ÜBER EINEN BAUBETRIEB NOCH IN ERFAHRUNG BRINGEN?

Über den Baubetrieb und die mittelalterliche Hütte von Lichfield wissen wir vor dem 14. Jahrhundert aus den Quellen so gut wie nichts. Es mag also verwundern, daß dieser Bau hier überhaupt behandelt wird. Da dieser Informationsmangel aber die meisten mittelalterlichen Bauten betrifft, mag Lichfield als englisches Beispiel dazu dienen, eine Methode vorzuführen, die diesem Mangel wenigstens zum Teil begegnen kann und die zumindest einige Mutmaßungen über Entwurfsvorgang, Detaillierung und über die Organisation der Arbeitsprozesse erlaubt. Weil der Bau zudem relativ unbekannt und auch von der Forschung stiefmütterlich behandelt worden ist und weil er vor allem zumindest in einem seiner Bauabschnitte, wie ich meine, höchstes Format besitzt, möchte ich ihn etwas genauer vorstellen. Gleichzeitig kann man an ihm recht gut die kritischen Phasen in der englischen Architekturgeschichte vom späten 12. bis ins mittlere 14. Jahrhundert demonstrieren bzw. zeigen, inwiefern er z.T. atypisch ist. Dazu muß ich etwas ausholen.

Lichfield ist heute fast ein Vorort von Birmingham, hat aber seine kleinstädtische Eigenständigkeit erhalten. Der Dombezirk im Norden der Stadt war im Mittelalter juristisch unabhängig von Stadt und County. Seine Kathedrale war immer eine der kleinsten von England, verlor die Bischofswürde zeitweise an Chester und mußte sie dann mit Coventry teilen. Das erklärt den ungewöhnlichen Grundriß des Kapitelsaals. Er ist nicht, wie üblich, ein Zentralbau, sondern über einem langgestreckten Oktogon errichtet, weil in seinen beiden Hälften die Vertreter zweier verschiedener Kapitel gleichberechtigt Platz finden mußten. Auch was Vermögen und Einkünfte angeht, rangierten Bischof und Kapitel von Lichfield ganz am unteren Ende verglichen mit den anderen Kathedralstiften von England. (Kowa)

Die Geschichte des Stifts als Institution, auf die hier nicht weiter eingegangen werden soll, ist gut erforscht. Ann J. Kettle und D. A. Johnson haben sie 1970 in einer sehr schönen und präzisen Studie zusammengefaßt. Zumindest erwähnen muß man aber seine Hauptattraktion: die Reliquien von St. Chad. Als Bischof von Mercia in den Jahren 669 bis 672 und Einiger der Briten und Angeln im gemeinsamen Glauben genoß er große Verehrung. Seine Gebeine waren in einem Holzschrein in den 700 geweihten ersten Kathedralbau transferiert worden. Dieser Schrein befand sich hinter dem Hochaltar, während die Kopfreliquie seit dem 13. Jahrhundert separat im Obergeschoß eines Annexes aufbewahrt wurde, der über eine Treppe vom südlichen Chorseitenschiff aus erreichbar war. Diese Reliquien und ihre Wallfahrt sicherten Lichfield wohl den öfter gefährdeten Kathedralstatus und einiges an Einkünften besonders für die *fabrica.* Sie besaß spätestens im 13. Jahrhundert ein eigenes Vermögen, und dessen Verwalter werden seit 1272 z.T. auch namentlich überliefert.

Obwohl, wie gesagt, keinerlei direkte Bauakten erhalten sind, gibt es in der neueren Forschung kaum Kontroversen über die Baugeschichte der heute aufrecht stehenden Partien. Trotzdem fehlt eine Baumonographie, die den modernen wissenschaftlichen Standards gerecht würde. Das liegt wohl auch daran, daß der Bau seit dem 16. Jahrhundert immer wieder restauriert worden ist und somit Mißtrauen erweckt hat, das

auch von den Kunsthistorikern geteilt wird. In den neueren Gesamtdarstellungen wird die Kathedrale immer nur beiläufig erwähnt. Und sieht man einmal von der lokalen Guidenliteratur ab, die ja fast immer zu Überhöhungen neigt, dann findet man nur bei Clifton-Taylor Textpassagen, die zumindest dem Charme dieses Bauwerks gerecht werden. Diese Zurückhaltung ist allerdings verständlich. Denn gerade die Westfassade, die den Besucher empfängt, wirkt mit ihrer neuen Steinhaut, den viktorianischen Skulpturen und dem Design des großen Fensters in der Tat wie ein neogotisches Gebilde, obwohl ihre Komposition nach Ausweis alter Abbildungen durchaus dem Originalzustand entspricht.

Auf einer Studienreise durch England, Wales und die schottischen Lowlands im Jahre 1993, die die Geschichte der mittelalterlichen Bautechniken im Visier hatte, konnte ich zwei Tage, ein Jahr später dann noch einmal drei in Lichfield verbringen. Der Bau war mir aufgefallen, hatte mich fasziniert und zugleich verunsichert, weil auch ich nicht wußte, wie die Befunde wohl zu interpretieren sind. Dieses Befremden und die Verunsicherung hatten zwei Gründe. Zum einen war auch mir der Erhaltungszustand suspekt, zum anderen war ich verwundert über die handwerkliche Fertigung einiger Bauteile, die ich für original erhalten hielt. Aus diesem Grunde müssen weiter unten einige Bemerkungen über die allgemeine Geschichte der Bautechniken in England gemacht werden, eine Geschichte übrigens, die sich im Vergleich zum Kontinent als ziemlich homogen darstellt. Noch weiter unten soll der Versuch gemacht werden, die Geschichte der Restaurierungen und ihres jeweiligen Ausmaßes wenigstens zu skizzieren. Es kann in beiden Fällen wirklich nur um Skizzen gehen, die mit Fehlern behaftet sein mögen. Denn es gibt weder eine gründliche Arbeit über die Lichfielder Restaurierungsgeschichte noch eine zusammenfassende zu den englischen Bautechniken. Aber wenn sie auch nur einigermaßen zutreffend sind, läßt sich doch der Rang von Lichfield annähernd bestimmen.

Das Hauptinteresse richtet sich hier auf das Langhaus. Um es gleich vorwegzunehmen: Es weist eine für das 13. Jahrhundert ganz erstaunliche Kongruenz von architektonischem Entwurf und handwerklicher Detaillierung in Gestalt der Steinzuschnitte auf, wie es das allenfalls, aber auch da nur vereinzelt, in Frankreich gibt. Um das zu verstehen, soll versucht werden, diese Architektur in ihren Kontexten darzustellen. Erst dann soll abschließend erörtert werden, welche Rückschlüsse auf die Bauhütte, über die wir sonst nichts wissen, möglich sind.

Zunächst eine kurze Beschreibung des Baus von der Grundrißfigur her. Um sie zu verstehen, muß man wissen, daß Lichfield so wie die Mehrzahl der bedeutenderen englischen Kathedralen (York, St. Paul's, Lincoln, Salisbury) weltgeistlich organisiert war nach kontinentalem Vorbild. Bischof Richard Perche (1161–82) hatte ausdrücklich bestimmt, daß sich die Statuten an denen der Kathedrale von Rouen orientieren sollten, und wenig später wurden hier 1191 die frühesten erhaltenen Statuten Englands aufgestellt. Sie bilden eine Vorstufe zu dem sogenannten «Sarum Usus» der Kathedrale von Salisbury, dem sich dann auch Lichfield bald anschloß. «Darin war jeder Prozessionsschritt, jede Altarhaltung, jeder Gesang, jedes Gebet für jeden Tag im Kirchenjahr bis in die letzte Einzelheit festgelegt … In der Mittelachse des Chores reihten sich die funktionalen Zonen von West nach Ost aneinander: Auf den Chor des Klerus folgte der Altarraum, darauf der Retrochor für einen eventuellen Schrein und in jedem Fall für den Prozessionsweg, und daran schloß oft die Marienkapelle (Lady Chapel) an» (Kowa). Genau diese Disposition finden wir in den Ostpartien von Lichfield. Die Westpartien bestehen dagegen aus der Doppelturmfassade und dem basilikalen Langhaus aus sieben Jochen. Das Verbindungsglied bildet das Querhaus, das funktional nicht so eindeutig ist wie die Ostpartien für den Klerus und die westlichen für die Laien. Mit dem nördlichen Portal zum Friedhof und den vier großen Kapellen im Osten bot es wichtige Stationen auf den Prozessionswegen. Andererseits wandte sich das Südportal zur Stadt und bot den Laien und Pilgern den direktesten Zugang zur Kopfreliquie, zum Schrein und zu ihrem Altar, dem Kreuzaltar, der sich vor dem ehemaligen Lettner im Bereich der Vierung befunden haben muß. Diese ist auch nach außen durch den in England gebräuchlichen hohen Vierungsturm ausgezeichnet.

Schon an dieser Stelle sei darauf hingewiesen, daß die Orientierung an kontinentalen Vorbildern und deren Verbindung mit englischen Traditionen typisch für Lichfield zu sein scheint. Gerade an den Westpartien wird dies auch baulich besonders deutlich. Die Fassade mit ihren zwei Türmen auf quadratischem Grundriß stellt für England ein Unikum dar. Durch ihren Dekor an der Schauseite versucht sie dann allerdings eine Synthese zu den üblichen englischen Schirmfassaden (screen facades) herzustellen. Vom Langhaus wird diesbezüglich noch die Rede sein.

Von den Vorgängerbauten weiß man nicht viel. Die sächsische Holzkirche lag im Bereich des heutigen

Chores und Sanktuariums. Und von dem unmittelbaren Vorgänger kennt man seit dem 19. Jahrhundert die östlichen Fundamentmauern. Diese normannische Kathedrale wurde seit dem letzten Jahrzehnt des 12. Jahrhunderts sukzessive durch den heutigen Bau ersetzt. Es soll darauf verzichtet werden, die genaue Datierung der insgesamt sieben nun folgenden mittelalterlichen Bauperioden zu diskutieren. Ein paar Hinweise aus den Quellen sind für unsere Belange hinreichend, zumal die relative Chronologie ohnehin kaum umstritten ist. Ich bezeichne diese Bauperioden mit den Buchstaben A bis G.

A: Die ältesten aufrecht stehenden Teile sind identisch mit dem eigentlichen Chor, also mit den ersten drei Jochen östlich der Vierung. Erhalten haben sich davon nur die Seitenschiffswände und die Pfeiler. Die Baunähte sind außer im Nordwesten, wo der Putz sie verbirgt, einwandfrei zu erkennen. Auch von den Formen her ist diese Kampagne eindeutig abgrenzbar. Die jüngere Forschung geht davon aus, daß diese Partien von Bauleuten aus Wells konzipiert worden sind. Das könnte auch für die Ausführung zutreffen, da die Bautechnik ganz ähnlich ist. Wir besitzen zwar keine genaueren Daten für Lichfield, aber der Baubeginn in Wells lag jedenfalls ein bis zwei Jahrzehnte früher. Wie die zugehörigen Obergeschosse einst wohl ausgesehen haben mögen, braucht uns hier nicht zu interessieren.

B: Diesem fertigen Chor wurde dann auf der Südseite am dritten Joch ein doppelgeschossiger, später umgebauter Annex angefügt, wohl gegen 1225. Im Erdgeschoß befand sich ursprünglich ein Vestiarium oder eine Sakristei. Das Obergeschoß, über eine Treppe vom Seitenschiff aus zugänglich, war für die Kopfreliquie von St. Chad bestimmt und somit nach dem Chor wohl der wichtigste Teil des Bauprogramms. Gleichzeitig dürfte man an den Querhausarmen gebaut haben. Es ist kontrovers, ob der nördliche dem südlichen voranging oder umgekehrt. Da diese intermediäre Kampagne in den späteren Erörterungen keine wichtige Rolle spielt und weil das Problem bauarchäologisch schwer zu entscheiden ist, laß ich sie außen vor. Einige erwähnenswerte königliche Stiftungen scheinen sich allerdings auf sie zu beziehen. 1231 wurde Holz für Leitern gestiftet, 1235 und 1238 die Erlaubnis erteilt, einen Steinbruch in Hopwas Hay auszubeuten, der schon früher Material an die Kathedrale geliefert hatte. 1240 muß zumindest einer der Querarme fertig gewesen sein. Denn Heinrich III., der in den Jahren 1235, 1237 und 1241 in Lichfield war, bewunderte das «neue Werk in Lichfield». Damit meinte er die hölzernen (!) Gewölbekappen, deren Gipsfassung Naturstein imitierte. 1243 ordnete er ein identisches Gewölbe für die königliche Kapelle in Windsor an (die dann bekanntlich unter Heinrich VIII. erneuert worden ist).

C: Der doppelgeschossige Kapitelsaal wurde in der Ecke zwischen Nordquerhaus und Chor gebaut. Da er wegen der Stephanskapelle nicht vom Querhaus her erschlossen werden konnte, wurde er über ein dreijochiges Vestibül mit dem nördlichen Chorseitenschiff verbunden. Auch hier sind die Baunähte ganz evident. Ein Terminus post quem für den Bau ist das Dekret von Gregor IX. von 1228, in dem er den seit 80 Jahren schwelenden Streit zwischen Lichfield und Coventry bereinigt und beide Kapitel verpflichtet, im Wechsel einmal hier und einmal dort zur Bischofswahl zu schreiten. 1249 ist der Bau jedenfalls vollendet.

D: Das Langhaus von Lichfield ist aus einem Guß von Osten nach Westen gebaut mit jeweils klar erkennbaren Baunähten. Im ersten westlichen Joch hat sich allem Anschein nach eine provisorische Abschlußwand befunden (wahrscheinlich aus Fachwerk), solange man noch an den unteren Geschossen der Westfassade baute. Sonst gibt es über die ganze Erstreckung hinweg keine Baunaht. Leider besitzen wir keine genauen Daten über Anfang und Ende der Arbeiten, aber in der Literatur datiert man die Arbeiten gemeinhin in die Jahre 1257 bis 1285. Ich denke, der Baubeginn könnte auch zehn Jahre früher angesetzt werden; denn man hat seit langem gesehen, daß hier in zurückgestufter Rangstellung Motive der königlichen Abtei Westminster aufgenommen, oder besser: zitiert werden. Der Plan des Neubaus von Westminster, der sich seinerseits an den prominentesten Sakralbauten des französischen Königs orientiert, stammt spätestens von 1245. Derartige Zitate deuten im mittelalterlichen Architekturverständnis entweder auf Statuskonkurrenz (hier also zwischen Heinrich III. zu Ludwig IX.) oder, wie im Falle von Lichfield, auf rangniedrigere Zuordnung. Und in der Tat scheint die Verbindung von Lichfield zum König damals besonders eng gewesen zu sein. Darauf deuten nicht nur die wiederholten Besuche, sondern auch eine königliche Stiftung von Bauholz im Jahre 1270, nachdem königliche Steinbrüche schon länger zur Verfügung standen. Der Eindruck solcher Nähe zum Hof verstärkt sich, wenn wir erfahren, daß das Kapitel von Lichfield (also der Bauherr) sehr stark mit Gefolgsleuten des Königs besetzt war (Kettle/Johnson, S. 144). Es hat also den Anschein, als habe sich die Kathedrale damals der besonderen königlichen Gunst erfreuen können, obwohl sie nicht zu den eigentlichen «Kings Works» gehörte.

E: Es ist gewiß nicht korrekt, die Westfassade nur einer Bauperiode zuzuordnen, die dem Langhaus

gefolgt sei, eine Kampagne, die in der Literatur in die Jahre 1285 bis 1323/27 datiert wird. Denn zum einen waren schon im 19. Jahrhundert die Fundamente für stark vorspringende Strebepfeiler gefunden worden, die auf ein erstes Fassadenprojekt in der Nachfolge von Wells schließen lassen. Außerdem zeigen sich in der ausgeführten Fassade mehrere Bauabschnitte und Planwechsel. Portalgeschoß und Königsgalerie gehören stilistisch zur Langhausarchitektur und sind m. E. früher als 1285 begonnen worden, vielleicht sogar gleichzeitig mit dem Langhaus. Denn es entsprach ja verbreiteter Praxis, eine schwere Doppelturmfassade erst einmal ein gutes Stück aufzumauern und sich setzen zu lassen, bevor man dann den Anschluß ans Langhaus herstellte. (Dieser Anschluß ist nicht ganz geglückt, wie man noch heute sehen kann – vielleicht auch wegen der von mir vermuteten Trennwand.) Auch Fenstergeschoß und Turmgeschosse scheinen zeitlich auseinanderzuliegen. Der nordwestliche Turmhelm stammt erst aus dem Spätmittelalter, ersetzte aber vielleicht einen Vorgänger. Aber all dies soll uns hier nicht näher interessieren. Jedenfalls besuchten im Jahre 1323 zwei irische Franziskaner Lichfield auf der Durchreise und fanden die Kathedrale «mire pulchritudinis, turribus lapideis sive campanilibus altissimis, picturis, sculpturis, et aliis ecclesiaticis apparatibus excellenter ornata atque decorata». Es ist also zumindest von Türmen in der Mehrzahl die Rede. Zu denen gehörte damals aber auch schon der Vierungsturm aus dem Anfang des 14. Jahrhunderts, der dann allerdings zweimal erneuert werden mußte.

F: Auch die Lady Chapel ist wieder aus einem Guß. Das Datum des Baubeginns kennen wir nicht, es wird um 1310–1315 vermutet. Bischof Langton (1296–1321) hatte schon um 1305 die enorme Summe von 2 000 Pfund Sterling für einen neuen, von Pariser Goldschmieden anzufertigenden Schrein für St. Chad gestiftet. 1321 hinterließ er 600 Pfund, um die Kapelle zu vollenden. Ein Jahr später wird William de Eyton als Meister genannt, dem sieben Steinmetzen unterstehen, und auf 1323 ist eine Vereinbarung datiert, die das Brechen von Stein für die Kapelle erlaubt. Diese wird als «noviter construenda» bezeichnet und dürfte kurz vor dem Tode des Meisters im Jahre 1336 oder 1337 fertig geworden sein. Wiewohl sich die Kapelle in den Einzelformen als – übrigens sehr prominentes – Werk des Decorated style erweist, ist die Herkunft der Motive (Wandsockel, Pfeilerstatuen, Maßwerk) und des für England ganz ungewöhnlichen Typs (der einschiffige, polygonal geschlossene Bau stand ursprünglich frei) ganz eindeutig: Der Referenzbau ist die Pariser Ste-Chapelle.

G: In der letzten hier zu betrachtenden Bauperiode wurde diese Kapelle dann mit den älteren Ostteilen verbunden durch den Retrochor. Im Zuge dieser Arbeiten wurde der alte Binnenchor aus Bauphase A oberhalb der Pfeilerkapitelle neugestaltet in Anlehnung an die Formen des Langhauses aus Bauphase D. Vor allem aber wurden Triforium und Obergaden der Ostpartien erneuert bzw. neu gebaut. William de Eyton hatte mit diesen Arbeiten begonnen, aber dann gewann das Kapitel im Mai 1337 William of Ramsey, Baumeister des Königs, als «beratenden Architekten». Ob er auch handwerklich so gut war wie sein Vorgänger, würde ich bestreiten, aber immerhin ließ er dem Projekt Modifikationen und «niceties of design» zukommen, die in der kunsthistorischen Literatur als entscheidende Schritte zum entfalteten Decorated style mehrfach gewürdigt worden sind. Das braucht uns aber hier nicht zu interessieren. Bei seinem Tod im Jahre 1349 scheint auch in Lichfield alles fertig gewesen zu sein. Wir sollten aber festhalten, daß auch in diesen zwei letzten Bauperioden die Bezugnahme auf das Königshaus evident bleibt: in Typus und Motiven der Kapelle und in der Person ihres letzten Architekten. Bevor nun die bautechnischen Merkmale dieser sieben Bauperioden skizziert werden sollen, ist es hilfreich, sich kurz mit der allgemeinen Entwicklung dieser Techniken und Verfahrensweisen auf den Britischen Inseln vertraut zu machen. Sie kann natürlich nur ganz kursorisch dargestellt werden.

Seit der normannischen Eroberung wird England mit kirchlichen und profanen Bauwerken übersät, die sich durch eine äußerst hohe bauhandwerkliche Präzision auszeichnen. Wie in der Normandie, die darin auch den übrigen kontinentalen Bauschulen überlegen war, zeichnen sich die Bauten durch eine ganz sorgfältige Nivellierung des Mauerwerks aus. (Ausnahmen sind nur Putzbauten mit antiken Steinen und Ziegeln im Mauerkern wie in Colchester und St. Albans.) Gelegentlich, aber nur wenn es sich um Ornamentträger oder Bogen handelt, sind die Steine vorgefertigt worden, wie etwa die der Freipfeiler der Kathedrale von Durham.

Auch im sogenannten «early english», dessen Beginn man mit dem Neubau von Canterbury datieren kann (1176) und das bis etwa 1240 andauert, finden wir diese sorgfältige Nivellierung. Die wichtigste bautechnische Neuerung ist die häufige Verwendung von En-délit-Elementen, also Stücken, die entgegen ihrer Bettung (Sedimentierung) als Orthostaten aufgestellt worden sind. Es handelt sich vor allem um Säulenschäfte

aus Purbeck-Marmor, die auf Bestellung in den Steinbrüchen von Dorset vorgefertigt wurden. An relativ einheitlichen Bauten wie Salisbury und Wells kann man sich von der Präzision dieser Bauweise überzeugen. Diese war ebenso wie der Ursprung des Stils über den ersten Architekten von Canterbury, William of Sens, aus Frankreich gekommen.

Dann gibt es eine relativ kurze Phase, die manchmal als «geometric» bezeichnet wird. In ihr finden wiederum die modernen französischen Formen Eingang nach England, insbesondere in Gestalt des geometrischen Maßwerks der sogenannten Rayonnant-Gotik. Der eigentliche Initialbau ist Westminster Abbey. Die technische Umsetzung dieser Formen scheint sehr unterschiedlich erfolgt zu sein, indem man sich einerseits bemühte, die handwerkliche Präzision des «early english» zu bewahren, andererseits aber nun auch oft Störungen im Verband auftreten. Sie kommen dadurch zustande, daß die verschiedenen Bauglieder wie etwa Vorlagen, Maßwerk und Mauer gesondert voneinander und auch diachron zugerichtet wurden, so daß es beim Versatz zu einer erheblichen Flick- schusterei kommen konnte, wie z. B. in Exeter. Dieses «patchwork» ist dann ganz typisch für den sogenannten Decorated style seit dem späten 13. Jahrhundert. Wie chaotisch solche Mauerverbände sein können, sieht man ganz gut an einem frühen Beispiel, dem Kreuzgang von Gloucester cathedral, in dessen Gewölben man dann allerdings auch eine gegenläufige Tendenz feststellen kann.

Aber erst im sogenannten «perpendicular style» des ausgehenden Mittelalters kommt es dann wieder zu schönen, weitgehend regularisierten Verbänden, die z.T. nach Fugenplan gefertigt sind. Die prominentesten Beispiele sind die Kings Chapel in Cambridge, die königliche Kapelle in Windsor und die Kapelle Heinrichs VIII. in Westminster. Ich gehe auf diesen Stil aber nicht näher ein, weil er in Lichfield nicht vertreten ist.

Fragt man sich nun, wie die verschiedenen Bauperioden von Lichfield in dieses Raster einzuordnen sind, dann erfährt man einige Überraschungen. Das gilt nicht für die ersten drei Bauperioden A–C. In A und B geht das Mauerwerk, soweit es nicht durch spätere Fenster, Pforten, Epitaphien und dergleichen gestört ist, einwandfrei nivelliert durch. In C, also Kapitelhaus und Vestibül, ist das zumindest bis zur unteren Fensterzone auch noch so: Die Schichtung geht innen und außen, also von den Vorlagen über die Mauerstreifen zu den Fensterlaibungen, der Außenwand und den Strebepfeilern ohne Störungen durch. Je weiter man dann aber nach oben schaut, ist dies um so weniger der Fall – ein Indiz dafür, daß die Laibungsprofile und Steine für die Vorlagen nun getrennt vom restlichen Mauerwerk diachron angefertigt worden sind. Aber auch das wäre noch typisch für die 40er Jahre des 13. Jahrhunderts.

Ganz erstaunlich ist dann aber das Langhaus (D), wo nicht nur in den Seitenschiffen, sondern auch über den gesamten Mittelschiffsaufriß hinweg einfach alles zu stimmen scheint, und zwar so durchgehend, wie ich das von keinem anderen Bau Englands kenne und von nur einem in Frankreich. Leider kann ich diese Perfektion nur unzureichend illustrieren, da es von Lichfield keine Bauaufnahmen gibt und sie mit Fotos nur unzureichend dokumentierbar ist. Am klarsten sieht man sie am Außenbau auf der Nordseite, wo sowohl bei der Hochschiffwand als auch bei den Seitenschiffen die Lagerfugen über alle Joche und Streben hinweg bis in die Fensterlaibungen hinein einwandfrei durchgehen. Innen sieht man dann, daß diese Schichtung sich fortsetzt von den Laibungen über die Wand und die Vorlage bis zur nächsten Laibung. Auch im Wandsockel mit seinen wimperggekrönten Blendarkaden haben wir diese Regelmäßigkeit, wobei Bogen und Wimperge nach einem exakten, einheitlichen Schnittmuster zusammengesetzt sind. Diese Erkenntnis wird allerdings durch die vielen Restaurierungen behindert, die man aber andererseits schon auf Farbfotos eindeutig als solche identifizieren kann. Auch die Pfeiler mit ihren 16 Diensten sind ganz systematisch gearbeitet, und zwar nach Einzelschablonen für jeden verbauten Steintyp. Diese Schablonen legten also nicht, wie sonst üblich, das gesamte Profil fest, sondern definierten auch die genaue Lage jeder Stoßfuge. Diese liegen daher in alternierenden Lagen genau senkrecht übereinander. Bei den Wandvorlagen ist es genauso. Auch das Maßwerk der Arkadenzwickel ist nach einem Fugenplan in immer der gleichen Weise zugeschnitten, und zwar so exakt, daß man die Verfugung oft nur auf Farbfotos erkennt. Für die oberen Partien scheint das, soweit man es vom Triforium aus überprüfen kann, auch zuzutreffen. Und für die gelegentlich in der Literatur geäußerte Behauptung, das heutige Profil der Obergadenfenster sei verändert, habe ich keine überzeugenden bauarchäologischen Hinweise finden können. Mit anderen Worten: Die perfekte Detaillierung ist innen und außen von unten bis oben stringent durchgehalten.

Das bautechnische Verfahren, das hier Anwendung fand, ist der sogenannte Fugenplan bzw. «Lagerfugenplan» – ein Begriff, den ich in Ermangelung eines passenden Terminus selber geprägt habe. Ich meine damit einen Plan, der auch bei serieller Vorfertigung der Steine die Höhe der Lagerfugen exakt definiert.

Beim Fugenplan werden dann auch die Stöße vorher festgelegt. Es sind dies Verfahren, die im Zusammenhang eben mit Vorfertigung und mit Hilfe von verkleinerten Werkzeichnungen zuerst an der Kathedrale von Amiens um 1235/40 auftauchen: die Lagerfugen im Choruntergeschoß und der Fugenplan im Südquerhaus. Aus England ist mir dergleichen sonst nicht bekannt. Zwar hat man sich etwa im Langhaus von York, das aus der Zeit um 1280 stammt, um eine ähnliche Perfektion bemüht, sie aber nur partiell erreicht. Und wenn man, um nur ein weiteres Bauwerk von höchstem Anspruchsniveau zu nennen, die zu dieser Zeit entstandenen Partien der Kathedrale von Lincoln ansieht, also den berühmten Angel's Choir, bemerkt man dieses Bemühen zwar auch, aber noch viel deutlicher als in York auch sein Scheitern. Nebenbei gesagt, findet sich eine handwerkliche Unzulänglichkeit wie in Lincoln auch anderenorts, wo man sich ohne entsprechende Handwerkstradition auf das moderne französische Formengut eingelassen hat – in Deutschland etwa am Kölner Domchor, an der Stiftskirche in Wimpfen im Tal und an der Straßburger Westfassade.

Bevor wir nun die späteren Lichfielder Bauperioden ins Auge fassen, müssen wir uns fragen, wie die Befunde im Langhaus zu deuten sind. Ist das alles überhaupt original mittelalterlich? Oder handelt es sich um eine Art Baukastensystem aus dem 18. oder 19. Jahrhundert? Denn einerseits ist die Kathedrale wohl die am stärksten restaurierte von England überhaupt, und andererseits ist das Bauen nach Fugenplan und Steinlisten in der Neuzeit ja gang und gäbe, übrigens bis heute. An neogotischen Bauten kann man sich das besonders gut deutlich machen. Um das zu klären, soll ein Exkurs verdeutlichen, was wir über die Zerstörungen und Reparaturen in Lichfield in Erfahrung bringen können. Obwohl diese Recherchen in meinen Untersuchungen zu Lichfield den bei weitem größten Umfang hatten, sollen sie hier nur kurz resümiert werden.

Die Zerstörungen der Reformationszeit betrafen vor allem die Ausstattung. Kettle und Johnson resümieren zu Recht: «The body of the cathedral seems to have survived undamaged, and it appears from later descriptions that much of the medieval glass and most of the monuments were left intact.» Die größten Schäden erlitt sie während der Rosenkriege des 17. Jahrhunderts. Die Parlamentarier benutzten die Kirche als Pferdestall, zerstörten Fenster, Monumente und Skulpturen und rissen auf Schatzsuche den Bodenbelag auf. Das war 1643 und dauerte nur einen Monat lang, weil dann die Königstreuen den Dombezirk übernahmen. 1646 gerieten sie unter Beschuß, wobei der Helm des Vierungsturms einstürzte. Als der Spuk vorbei war, ging es 1661–1665 vor allem darum, den Bau wieder einzudecken. Nur die Dächer von Kapitelhaus und Vestibül waren einigermaßen unversehrt geblieben. Danach gab es für etwa 100 Jahre überhaupt keine nennenswerten Arbeiten. Von 1788 bis 1795 leitete James Wyatt eine Restaurierungskampagne, die später heftig kritisiert worden ist. Sie bestand in der Neuorganisation von Chor, Retrochor und Lady Chapel zu einem auf das Mittelschiff beschränkten schlauchartigen Kultraum, dessen Erscheinung uns in Stichen gut überliefert ist. Im Langhaus ersetzte er fünf schadhafte Kreuzgewölbe durch solche aus Gips. Zur Sicherung des Südquerhauses errichtete er zwei noch heute bestehende schwere Strebepfeiler. Außerdem ließ er einige Fenster, Pfeiler, Blendmaßwerke und Kapitelle in Gips ausbessern und überzog den Innenbau mit einer dicken Kalktünchung, die sich auf der Innenseite des Triforiums bis heute erhalten hat. Die Restaurierung der stark verwitterten Westfassade in Zement (!) geht nicht mehr auf sein Konto. Sie war desaströs, auch weil damals fast alle noch verbleibenden originalen Skulpturen entfernt worden sind.

Seit 1842 wurden vor allem am Äußeren gründliche Restaurierungen vorgenommen, zunächst unter der Leitung von Sydney Smirk am südlichen Seitenschiff. Ab 1856 entfernte George Gilbert Scott die Einbauten von Wyatt. Dessen Gipsapplikationen wurden entfernt, Profile, Kapitelle und Figürliches in Stein erneuert – all das kann man noch gut sehen. Im Langhaus wurde der Kalkanstrich beseitigt. Dann verlagerten sich die Arbeiten nach draußen: Westfassade, Lady Chapel, Vierungsturm, Querhausfassaden und der Annex mit der St. Chad's Chapel. 1901 waren diese Arbeiten, deren Verlauf gründlich dokumentiert und publiziert ist, abgeschlossen. Da der Stein, der damals verwendet wurde, eine etwas dunklere rötliche Färbung hat, kann man Remake und Original in aller Regel gut unterscheiden.

Auf die drei letzten Kampagnen soll nur noch kurz eingegangen werden. An der Westfassade finden sich dieselben präzisen Steinschnitte wie im Langhaus. Diese Bauphase E entstand zumindest im Portalgeschoß, noch während das Langhaus in Bau war. Ich meine also, daß E früher zu datieren ist, als es sich in der Literatur eingebürgert hat. Ich möchte auf diese Phase aber nicht weiter eingehen, da die Westfassade so wie die Südseite des Langhauses in ihrer Außenhaut fast völlig neu ist. Man müßte die Archivalien der Scotts im Royal Institute of British Architects in London und anderswo aber genauer studieren, um hinreichende Gewißheit darüber zu erhalten, inwieweit die modernen Steinschnitte die alten reproduzieren – ob die

1. Lichfield. Ansicht der Stadt und der Kathedrale.
2. Lichfield. Kathedrale.

LICHFIELD CATHEDRAL.
GROUND PLAN.

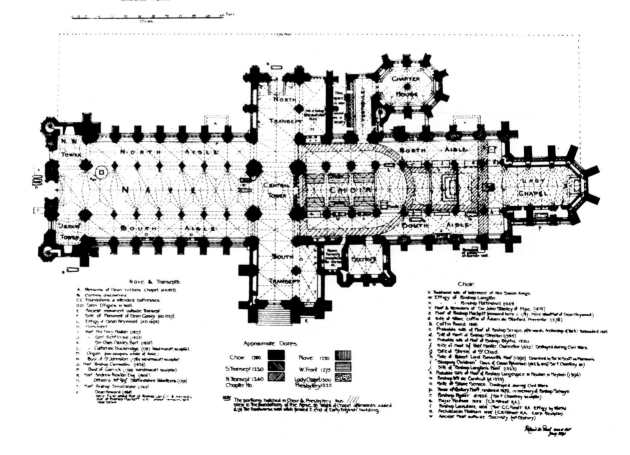

Nave & Transepts.

A. Remains of Dean Yotton's Chapel (A.D.1513).
B. Coffins discovered.
C.C. Foundations of intended buttresses.
D.D. Dern Effigies in wall.
E. Ancient monument outside Transept.
F. Site of Monument of Dean Gasey (A.D.1337).
G. Effigy of Dean Heywood.
H. Monument.
I. Mont Mrs Mary Madan (1875).
J. " Gen! Rich! Vyse (1825).
K. " Sir Chas Oakley Bart (1830).
L. " Catherine Buckeridge, (1797) Westmacott sculptor.
M. Organ (now occupies whole of Aisle).
N. Bust of D! Johnston (1784 Westmacott sculptor)
O. Mon! Bishop Cornwallis (1824)
P. Bust of Garrick (1799 Westmacott sculptor)
Q. Mon! Andrew Newton Esq (1806).
R. " Officers 80! Reg! Staffordshire Volunteers (1801)
S. " Bishop Smallbroke (1749).
T. Dean Howard (1868)
U. " here just below the Mon! of Bishop Langton & beneath the Mon! of Bishop Hacket is the actual monument with their bodies below.

Approximate Dates.

Choir 1280 ■		Nave 1250
S.Transept 1220		W.Front 1275
N.Transept 1240		Lady Chapel 1300
Chapter Ho.		Presbytery 1325

N.B. The portions hatched in Choir & Presbytery run since on the foundations of the Apse, the Lady Chapel afterwards added & (q) the Transverse wall which formed E. end of Early English building.

Choir.

V. Traditional site of Interment of two Saxon Kings.
W. Effigy of Bishop Langton.
X. " " Bishop Pattishull (1243)
Y. Mon! & Remains of Sir John Stanley of Pipe (1515)
Z. Mon! of Bishop Hacket (removed here c. 1781). Here stood that of Dean Heywood.
a. Site of Altar, coffin of Adam de Stanford, Precentor (1378)
b. Coffin found 1685
c. Probable site of Mon! of Bishop Scrope, afterwards Archbishop of York, beheaded 1405
d. Site of Mon! of Bishop Stretton (1385)
e. Probable site of Mon! of Bishop Blythe, 1530
f. Site of Mon! of Wolf Harkle, Chancellor (1613) Destroyed during Civil Wars
g. Site of Shrine of S! Chad.
h. "Site of Robert Lord Bassett, Mon! (1300) Destroyed by Sir W.Scott as Monsness
i. Sleeping Children, Tomb of Ellen Robinson (1812 & 1817) Sir F.Chantrey sc!
j. Site of Bishop Langton's Mon! (1353)
k. Probable site of Mon! of Bishop Langespee or Meulan or Meylan (1296)
l. Bishop Wm de Cornhull (d. 1223)
m. Site & Glass Screen. Destroyed during Civil Wars.
n. Three of Bishop Ryder, restored 1839, in memory of Bishop Selwyn
o. Bishop Ryder d 1836 (Sir F Chantrey sculptor)
p. Major Hodson 1858 (G.F.Watt R.A.)
q. Bishop Lonsdale, 1868 (Sir G.G.Scott R.A. Effigy by Watts)
r. Archdeacon Hodson 1855 (C.B.Birch R.A. Earp sculptor)
s. Ancient Mon! outside Sacristy (14! Century)

Robert de Treat sculp del
June 1891

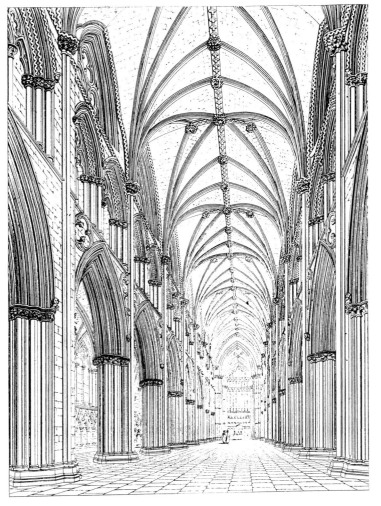

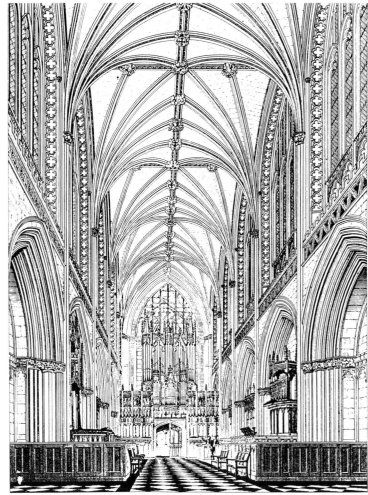

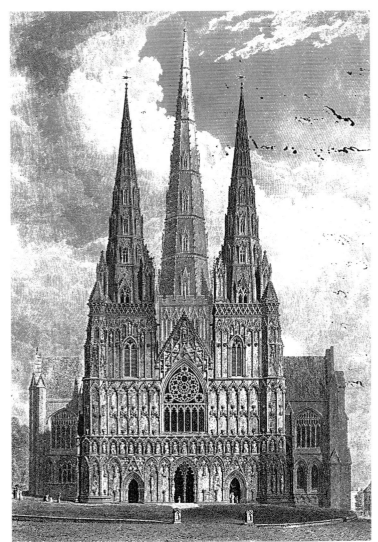

Linke Seite:
3. Lichfield. Kathedrale,
Ansicht von Südosten,
Lithographie (aus Britton
1886).
4. Lichfield. Kathedrale,
Plan mit Angabe der
archäologischen Funde und
der Bauphasen (aus «The
Builder» 1891).

5. Lichfield. Kathedrale,
Mittelschiff von Osten (aus
Britton 1820).
6. Lichfield. Kathedrale,
der Chor von Westen (aus
Britton 1820).
7. Lichfield. Kathedrale,
Fassade (aus Britton 1820).

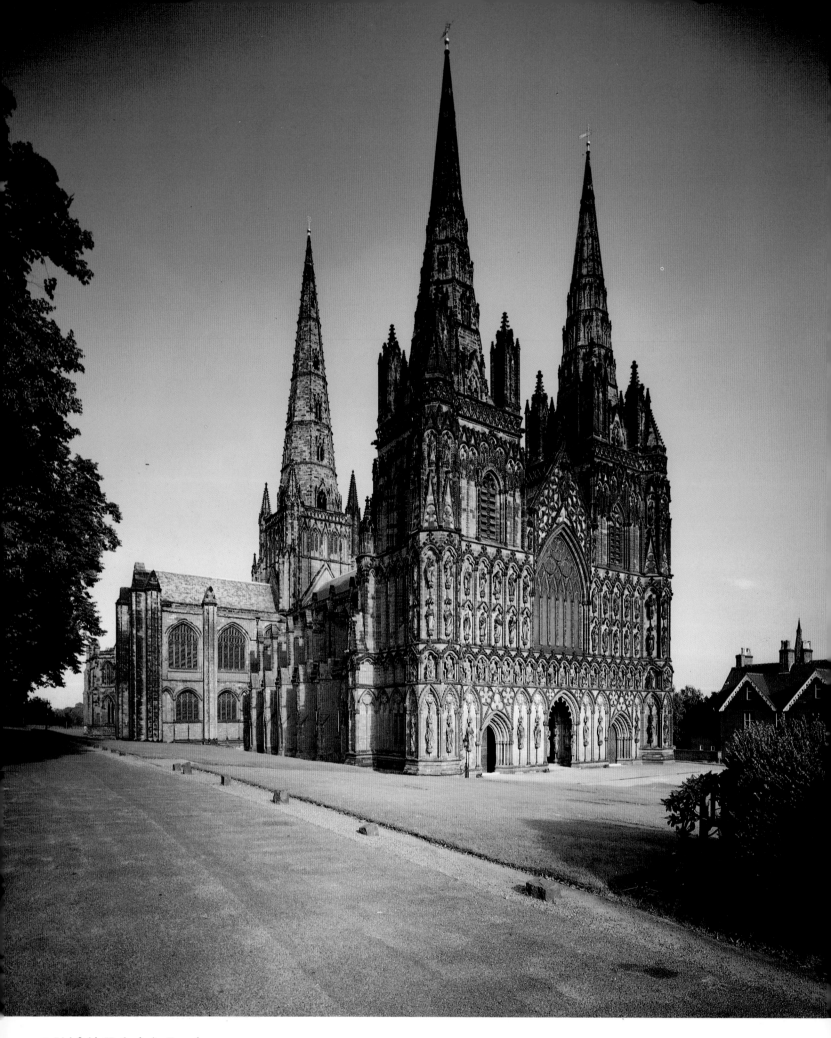

8. Lichfield. Kathedrale, Fassade.

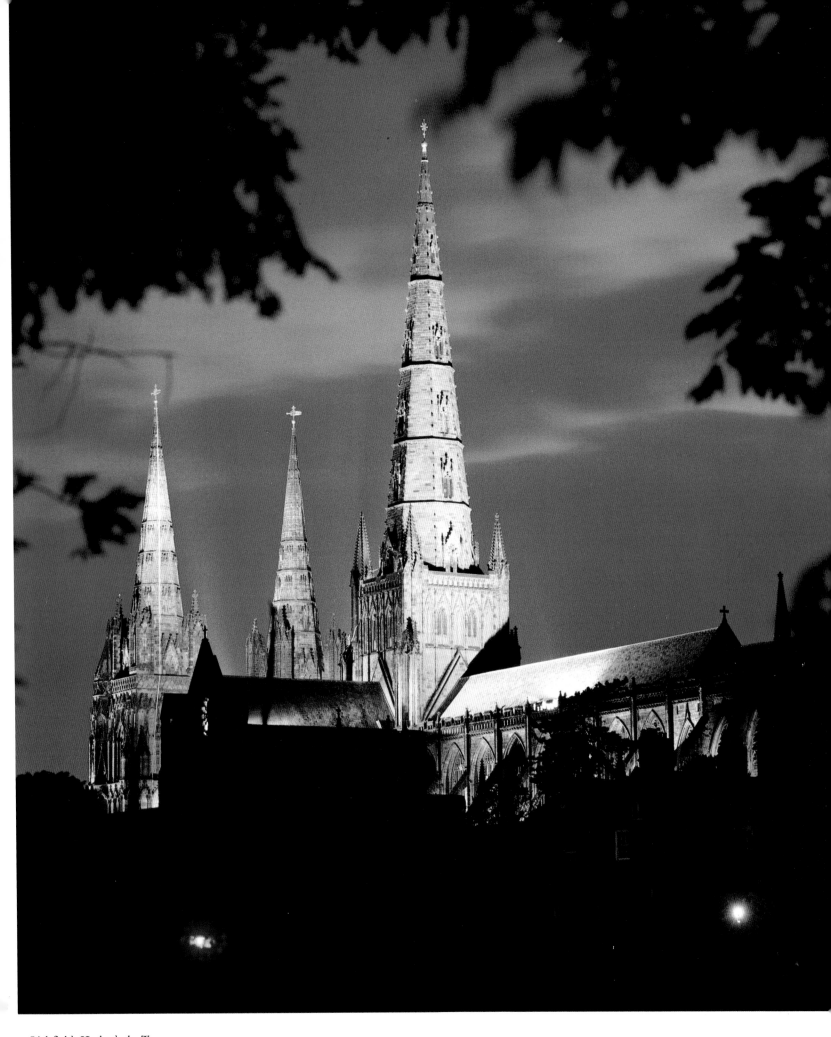

9. Lichfield. Kathedrale, Turm.

10. Lichfield. Kathedrale,
Mittelschiff, Triforium der
Nordseite.
11. Lichfield. Kathedrale,
Mittelschiff, Zeichnung von
zwei Gewölbefeldern.
12. Lichfield. Kathedrale,
Fundament des nördlichen
Seitenschiffs des Chors.

Rechte Seite:
13. Lichfield. Kathedrale,
Portal mit unterem
südlichen Teil der Fassade.
14. Lichfield. Kathedrale,
Lady Chapel, Fundament.

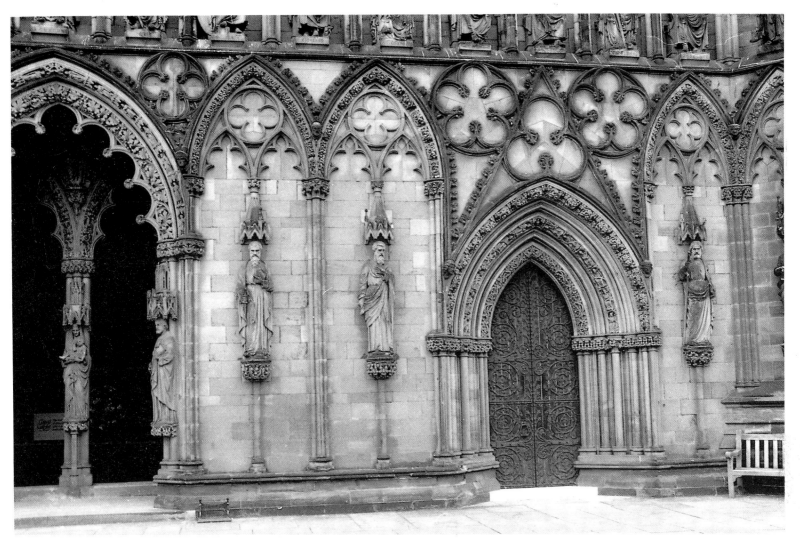

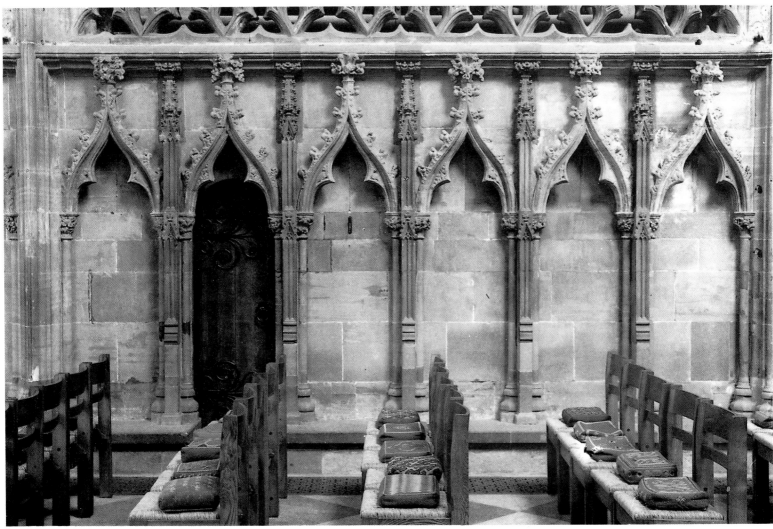

15. Lichfield. Kathedrale,
Lady Chapel.

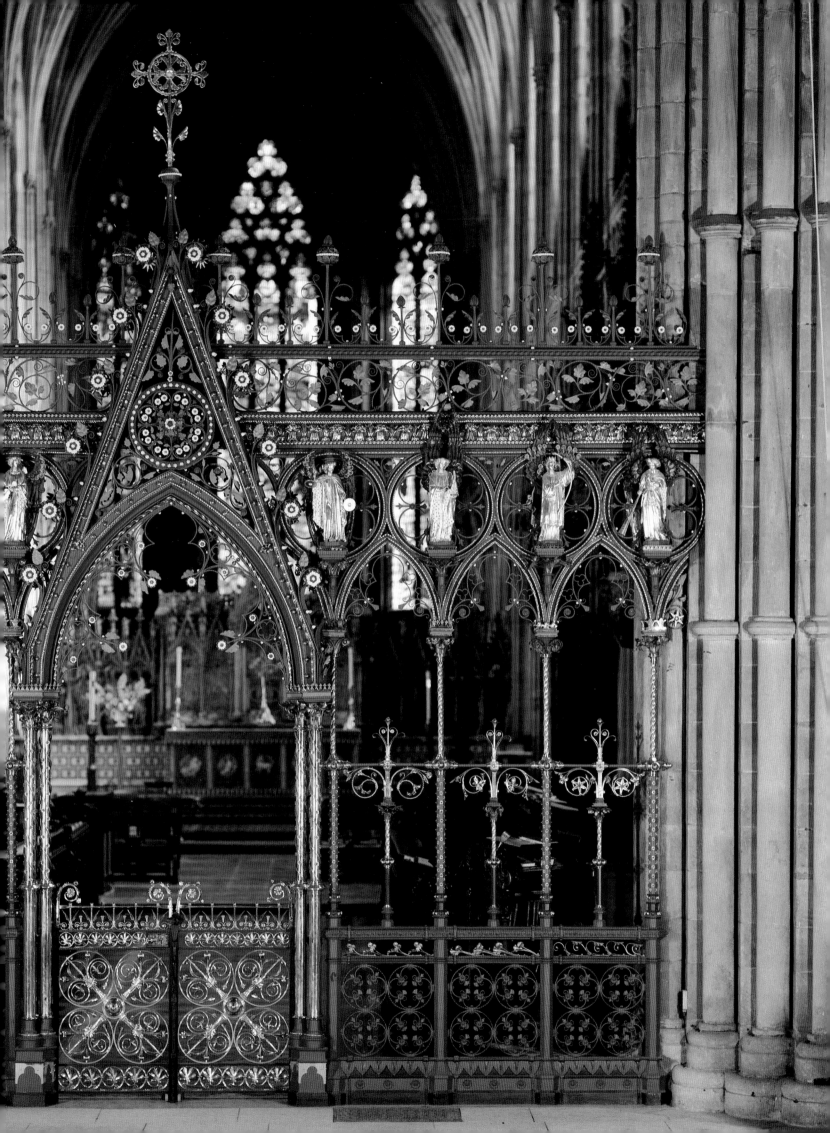

16. Furness Abbey. Nivellierter Verlauf der Steinquader im Langhaus.
17. Glastonbury. Nivellierter Verlauf der Steinquader im Chor aus dem 13. Jahrhundert.
18. Gloucester. Kathedrale. Blinder Durchbruch im Kreuzgang.
19. Exeter. Kathedrale, Lady Chapel, Durchbruch.

Rechte Seite:
20. Lichfield. Kathedrale, nördliches Seitenschiff, Außenansicht von Nordwesten.
21. Lichfield. Kathedrale, Nivellierung des Mauerverbands in der Fensterleibung, an der Wand und auf einem Halbpfeiler des nördlichen Seitenschiffs.

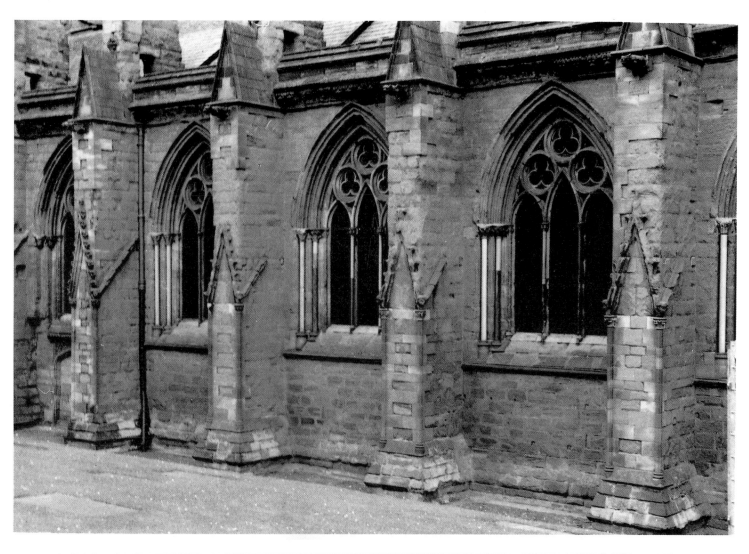

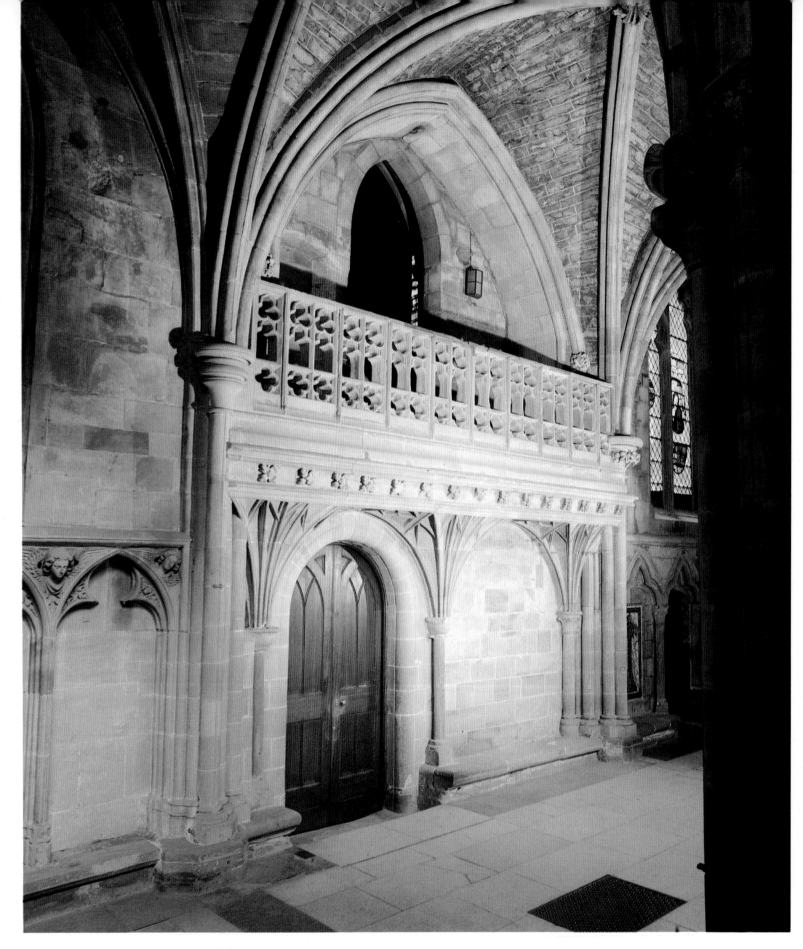

22. Lichfield. Kathedrale, Innenraum, Teilansicht.

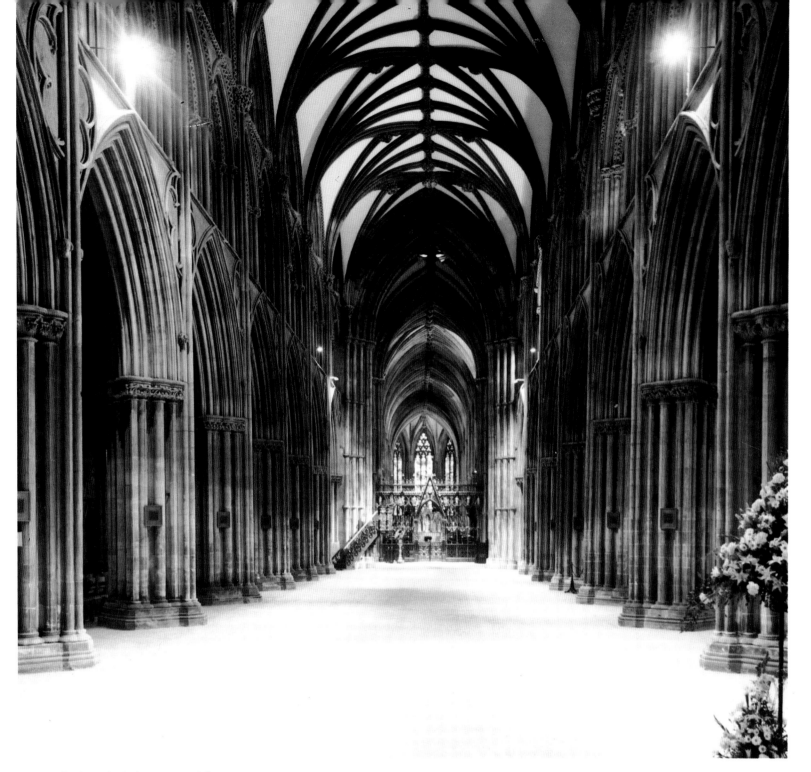

23. Lichfield. Kathedrale, Innenansicht.

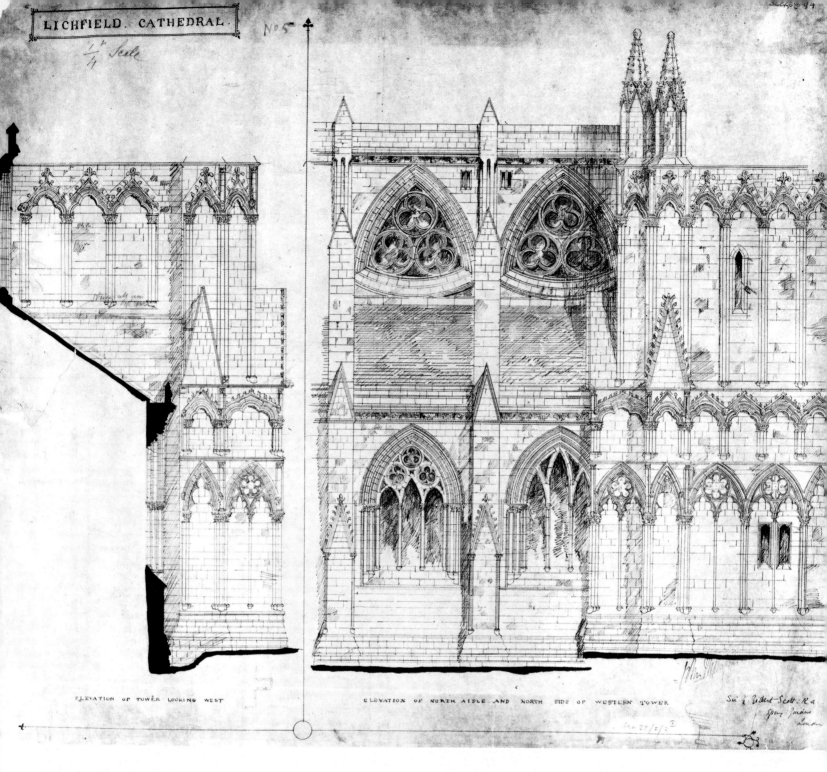

LICHFIELD. CATHEDRAL.

No 5

ELEVATION OF TOWER LOOKING WEST

ELEVATION OF NORTH AISLE AND NORTH SIDE OF WESTERN TOWER

24. London. Royal Institute
of British Architects,
Stiftung Sir Gilbert Scott,
Zeichnung des nördlichen
Turms von Westen;
Zeichnung des westlichen
Gewölbefelds im Langhaus
und der Nordseite des
nördlichen Turms.
25. Lichfield. Kathedrale,
Plan nach Wyatt (aus Britton
1820).

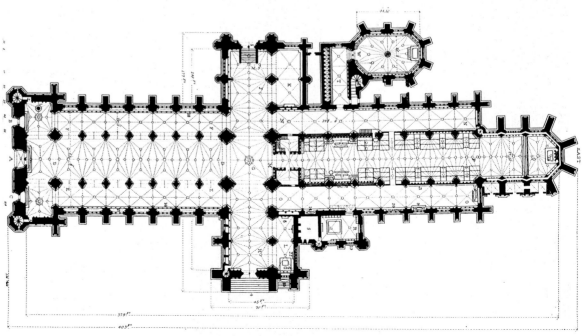

26. Lichfield. Kathedrale,
Fundament des nördlichen
Seitenschiffs.
27. Lichfield. Kathedrale,
Pfeiler des Mittelschiffs.
28. Lichfield. Kathedrale,
Abbruchraum zwischen
zwei Bogen im Mittelschiff.

29. Lichfield. Kathedrale, Vorhalle.

Restaurierung also, wie die Franzosen sagen, «en-tiroir» erfolgt ist. (Am südlichen Langhaus war das wahrscheinlich, an den restlichen Partien mit Sicherheit der Fall, wie man noch sieht.)

Die handwerkliche Präzision des Langhauses scheint in Lichfield Standards gesetzt zu haben. Denn auch in der Lady Chapel (F) geht der Verband ringsum durch. Auch die Schichtung von der einen zur anderen Fensterlaibung geht über die Vorlagen hinweg störungsfrei durch, was für diese Zeit sehr ungewöhnlich ist. Nur die großen Blöcke der Figurenbaldachine bedingen hier und da mal eine Doppellage oder einen Fugensprung.

Im Retrochor (G), besonders deutlich auf der Südseite, setzt sich diese Präzision fort, zumindest in den unteren Lagen. In der Fensterzone finden wir dann allerdings die für das 14. Jahrhundert typische Flickschusterei. Das scheint mit dem aus den Quellen bezeugten Wechsel in der Bauleitung zusammenzuhängen. Daß die Obergeschosse dieses letzten Bauabschnitts nun aber wieder sehr befriedigend zugeschnitten sind, hängt wohl damit zusammen, daß hier die Formen (also z.B. die Vierpaßmuster in den Fensterlaibungen) die Steinschnitte einfach vorgegeben haben. Aber vielleicht wirkt auch hier das handwerkliche Ethos, wie es im Langhaus vorgegeben war, noch nach.

Wie mag es zu dieser nicht nur im englischen Kontext außergewöhnlichen Präzision besonders der Kampagnen D und E (aber auch noch der beiden letzten F und G) gekommen sein? Die Namen von führenden Maurermeistern von den 1230er bis in die 1270er Jahre, nämlich Thomas, sein Sohn William fitz Thomas und Thomas Wallace, helfen uns nicht recht weiter, weil wir sonst nichts über sie wissen. Eine begünstigende Rolle hat sicher das leicht zu bearbeitende, aber auch witterungsanfällige örtliche Sandsteinmaterial gespielt. War der Langhausarchitekt an Westminster geschult? Oder gar in Frankreich? Bedauerlicherweise ist der Ostbereich von Westminster Abbey, der hier als Vorbild in Frage käme, bautechnisch nur schwer zu evaluieren, da die Außenhaut und die Fensterlaibungen völlig neu sind. Und an den wenigen Stellen, wo man im Inneren überhaupt etwas vom alten Mauerwerk sieht, gewinnt man den Eindruck, daß die neuen französischen Formen in der guten Maurertechnik des «early english» ausgeführt sind – mehr nicht. Sollte sich nach genaueren Untersuchungen herausstellen, daß dieser Bau als handwerkliches Vorbild für Lichfield entfällt, dann bliebe in der Tat nur noch die Möglichkeit einer Schulung an St. Paul's in London (zerstört) oder in Frankreich. Das beträfe sowohl den Entwurf als auch die Detaillierung, also Tätigkeiten, die in Frankreich inzwischen arbeitsteilig von den Architekten und ihren *appareilleurs* vorgenommen wurden. Hat in Lichfield der Architekt die Detaillierung gleich mitgeliefert? Die perfekte Kongruenz zwischen ihr und dem Entwurf spräche dafür.

Wenn man versucht, die Struktur des Baubetriebs einer Kathedrale zu rekonstruieren, ist Vorsicht geboten. Denn zum einen kann sich die Größe eines Betriebs je nach Bauvolumen, aber auch entsprechend den verfügbaren Ressourcen von einem Jahr zum nächsten stark ändern. Vom Neubau in Canterbury erfahren wir z.B., daß ein Jahr lang überhaupt nicht gearbeitet wurde mangels Finanzen. Zum anderen darf man solche Strukturen nicht statisch sehen. Gerade in dem uns hier interessierenden Zeitraum sind sie einem starken Wandel unterworfen, der von Nordfrankreich ausgeht und auf die anderen europäischen Länder übergreift. Die Frage ist, ab wann die französischen betriebswirtschaftlichen Neuerungen in den anderen Ländern jeweils übernommen werden. Was England betrifft, ist diese Frage bis heute nicht beantwortet.

In meinem Einleitungstext zu diesem Band habe ich diese Entwicklungen nachzuzeichnen versucht und bin dabei auch auf England eingegangen. Ich möchte das an dieser Stelle nicht noch einmal resümieren und nur soviel sagen: Die besagten Neuerungen scheinen in England in demselben Jahrzehnt wie in Deutschland Raum gegriffen zu haben, nämlich in den 40er Jahren des 13. Jahrhunderts. Und insofern ist Lichfield (und das ist der Grund, weshalb ich den Bau als beispielhaft ausgewählt habe) wohl noch das am besten erhaltene bauliche Zeugnis für diesen Strukturwandel in England. Das Langhaus spielt dabei die Schlüsselrolle. Deshalb möchte ich nun versuchen, das, was wir aus den beiden ersten Kampagnen A und B (ca. 1190–1240) und den beiden letzten F und G (ca. 1310–1349) aus den Quellen erfahren bzw. bauarchäologisch erschließen können, zu vergleichen, um dann abschließend vor allem auf das Langhaus und die untere Westfassade, also auf die Kampagnen D und E, einzugehen.

Gewiß arbeitete man bei Baubeginn in Lichfield noch saisonal so, wie es uns Gervasius in seiner Chronik für Canterbury überliefert. Alles andere wäre auch anachronistisch, denn auch in Frankreich dürfte eine Winterarbeit größeren Ausmaßes erst mit dem Neubau von Reims ab 1211 eingetreten sein. Das bedeutet, daß die Steinmetzen in der Sommerperiode sozusagen von der Hand in den Mund gearbeitet haben, wobei allerdings die Rohlinge aus dem Steinbruch nach ihrer Höhe vorsortiert gewesen sein dürften. Auch die Pro-

filsteine für Pfeiler und Vorlagen dürften mit Hilfe von Schablonen ad hoc, also für den unmittelbaren Versatz, zugerichtet worden sein. Da sich innerhalb der Baukampagnen keine Schichtwechsel finden (eine Ausnahme ist die Nordwestecke des Nordquerhauses), hat man den Bau über den gesamten Grundriß der jeweiligen Kampagne hinweg schichtweise hochgezogen, wie das auch bei den anderen Bauten des «early english» die Regel war. So wie William of Sens und William the Englishman in Canterbury, dürfte auch hier der leitende Architekt ständig auf der Baustelle präsent gewesen sein. Über die Baufinanzierung erfahren wir nichts.

Ganz anders in den Kampagnen F und G: 1337 wurde der königliche Baumeister William of Ramsey ausdrücklich als beratender Architekt engagiert, da er noch andere, prominentere Baustellen zu betreuen hatte. Das impliziert, daß er genaue Pläne zurückließ, für deren angemessene Ausführung dann ein örtlicher Meister verantwortlich gewesen sein muß. Hier tritt uns der moderne Architekt also in voller Entfaltung entgegen. Das eigenständige Vermögen der Domfabrik ist spätestens in der 2. Hälfte des 13. Jahrhunderts greifbar. Es wurde von einem der Vikare verwaltet, und sein Fonds wurde aus verschiedenen Quellen gespeist, dem St. Chad-farthing, einem Pfingstalmosen, aus Bußgeldern für Absenzen und aus den Einstandsgeldern der neu installierten Domherren. Damit war eine kontinuierliche Finanzierung gesichert, obwohl das Kapitel im Oktober 1385 Geld leihen mußte, um – ein wichtiger Hinweis! – die Bezahlung der Steinmetzen «während des Winters» gewährleisten zu können. Schon Ramseys Vorgänger de Eyton hatte sieben festangestellte Steinmetzen unter sich. Es handelte sich also allem Anschein nach um eine das ganze Jahr über kontinuierlich arbeitende Hütte, zu der neben den Fachkräften sicher auch eine Reihe von Hilfskräften gehörte und die je nach Finanzlage und Bauvolumen verstärkt werden konnte.

Aufgrund der oben angestellten Beobachtungen scheint es nun, als habe sich diese neue, kontinuierliche Hüttenstruktur, wie sie im 14. Jahrhundert auch für den Kontinent typisch ist, seit den 1240er Jahren in Lichfield herausgebildet. Denn in den oberen Partien des Kapitelhauses treffen wir erstmals auf Fugensprünge und Störungen zwischen profilierten Gliedern wie den Maßwerken einerseits und dem normalen Mauerwerk andererseits, was auf Vorfertigung der Profile schließen läßt. Ob dies auch schon im Winter geschah, muß dahingestellt bleiben. Jedenfalls ist hier der Übergang von den sorgfältigen Versatzweisen des «early english» zum späteren «patchwork» ganz augenfällig.

Während nun aber in Lincoln und auch andernorts die zunehmend extensive Vorfertigung der Profilsteine zu immer stärkeren Unregelmäßigkeiten führte, die dann im 14. Jahrhundert kulminieren, ist es in Lichfield genau umgekehrt. Hier hat offenbar die Sorge um eine gediegene handwerkliche Bauweise zu einem Grad an perfektionierter Vorausplanung geführt, die erst verständlich wird, wenn man auch hier genau wie in Lincoln in großen Serien im Winter vorgefertigt hat. Denn warum sollte man sonst so genau planen? Wären die Steinmetzarbeiten ad hoc erfolgt, hätte man sich immer die eine oder andere Abweichung vom Zuschnitt erlauben können. Gerade daß dies nicht der Fall ist, zeigt, daß es sich in Lichfield um ein originär mittelalterliches Baukastensystem handelt.

An dieser Stelle möchte ich noch einmal kurz auf die unteren Partien der Westfassade zu sprechen kommen, die unter Sir Gilbert Scott so nachhaltig restauriert worden ist, daß gerade sie den Verdacht genährt hat, das Lichfielder Baukastensystem stamme aus dem 19. Jahrhundert. Genau dies läßt sich aber nun auch hier widerlegen. Zwar war die Fassade durch die erwähnten Ausbesserungen in Zement seit den 1820er Jahren stark entstellt, aber vor allem am Nordturm hatten sich noch viele originale Partien erhalten. Nun hat Scott, bevor er mit seiner Arbeit begann, im Jahre 1874 eine Bauaufnahme dieser Partien anfertigen lassen, auf der man auch die beiden westlichen Joche des Langhauses sieht. Sie befindet sich in seinem Nachlaß im Royal Institute of British Architects, ist 1993 erstmals publiziert worden und wird hier abgebildet. Ein Vergleich mit dem bestehenden und z.T. alten Mauerwerk zeigt, daß sie ziemlich genau ist. Sie belegt zum einen, daß Scott, wo immer er konnte, sich an die alten Fugenschnitte gehalten hat (vielleicht hatte er diese Sorgfalt seinem berühmten französischen Kollegen Viollet-le-Duc abgeguckt), und zum anderen, daß auch die unteren Geschosse der Westfassade so elegant und sorgfältig verfugt gewesen sind wie das Langhaus. Dies und stilistische Erwägungen sind es, die mich bewogen haben, diese Partien dem Langhausmeister zuzuschreiben und früher zu datieren als in der einschlägigen Literatur.

Schon die Präzision der Formen erweist das Langhaus und die Fassade als englische Beispiele der neuen französischen Reißbrettarchitektur. Sie stammt von einem Architekten, dessen Entwurf dann offenbar von ihm selbst oder von einem eng mit ihm zusammenarbeitenden Polier in Detaillierungen im Maßstab 1:1 und entsprechende Schablonen übertragen worden ist. Dies konnte auf dem Reißboden geschehen (in York ist

der einzige aus dem Mittelalter erhalten geblieben). Damit hatten die Steinmetzen auch für den Winter so präzise Arbeitsanweisungen, daß dann die fertigen Stücke auch komplizierter Maßwerke im Sommer schnell montiert werden konnten. Nach mittelalterlichen Maßstäben ist das bestes «High-Tech».

Diese Perfektion wird in Frankreich nur wenig früher, nämlich ab etwa 1235 in der zweiten Kampagne von Amiens, angebahnt und, soweit ich sehe, dann nur an einem Bau auch durchgehend realisiert: der Pariser Ste-Chapelle, deren Rohbau sehr schnell und systematisch und mit enormen finanziellen Mitteln von 1242 bis 1245 hochgezogen worden ist. Ähnliches kenne ich dann erst wieder in der sogenannten Brabantschen Handelsgotik seit dem späten 14. Jahrhundert und dem englischen «perpendicular style» ab etwa 1500. Die Bauhütte des Lichfielder Langhauses und der Fassade hat also wenigstens lokal handwerkliche Standards gesetzt, die dort noch länger nachwirken. Eine Außenwirkung habe ich nicht erkennen können – aber das soll es in der Geschichte ja öfter geben.

Weil diese Leistung (die Kongruenz von Entwurf, Detaillierung und Ausführung) auch im europäischen Kontext wenn nicht singulär, so doch mit Sicherheit höchst selten ist, möchte ich den Architekten dieser «provinziellen» Kleinkathedrale – egal, ob er nun Thomas hieß oder für immer anonym bleibt –, aber auch seine Bauleute von hier aus grüßen: Die Qualität Ihrer Arbeit hat mich sehr beeindruckt.

BIBLIOGRAPHIE

Die Literaturliste zu Lichfield kann auf wenige Titel beschränkt werden. Von den Autoren, die wie etwa WEBB oder BÖKER Gesamtdarstellungen der mittelalterlichen englischen Architektur vorgelegt haben, bringen nur zwei Einschätzungen oder Informationen, die in unserem Zusammenhang relevant sind: A. CLIFTON-TAYLOR, The Cathedrals of England, London 1967; G. KOWA, Architektur der englischen Gotik, Köln 1990. Der historische Kontext ist mustergültig aufgearbeitet von A. J. KETTLE/D. A. JOHNSON, A History of Lichfield Cathedral, in: The Victoria History of the County of Stafford, vol. III, ed. by M. W. GREENSLADE, University of London 1970, reprinted by Staffordshire County Library, Stafford 1982. Für die Bau- und Restaurierungsgeschichte vgl. J. BRITTON, The History and Antiquities of the See and Cathedral Church of Lichfield …, Longman, Hurst et al., 1820; Rev. J. G. LONSDALE, Recollections of the Work Done in and upon Lichfield Cathedral from 1856 to 1894, Lichfield 1895; C. HERRADINE, Hand Guide to Lichfield Cathedral, Containing a Detailed Account of the Sculpture on the West Front and of the entire Building and its Contents both inside and outside, 13th enlarged and illustrated edition, Lichfield 1924; R. LOCKETT, The Restoration of Lichfield Cathedral, and TH. COCKE, Ruin and Restoration: Lichfield Cathedral in the Seventeenth Century, both in: Lichfield Cathedral, The British Archeological Association, Conference Transactions for the Year 1987, ed. by J. MADDISON, London 1993. Die anderen Artikel dieses Sammelbandes, der erst nach meinen eigenen Untersuchungen erschienen ist, bringen Präzisierungen bezüglich der anderen Baukampagnen, gehen aber auf die hier interessierenden nicht ein. Die Archive des Public Record Office in Lichfield und des County in Stafford habe ich nicht konsultieren können, sondern lediglich den zeichnerischen Nachlaß der Scotts im Royal Institute of British Architects in London. Vgl. Catalogue of the Drawings Collection of the RIBA, The Scott Family, London 1981, der einen Hinweis zu einem handschriftlichen Restaurierungsbericht in der British Library enthält, den ich ebenfalls nicht kenne.

dieser Entwicklung hatte das Entstehen der verkleinerten Bauzeichnung, des Baurisses, der die bessere Transponierung von Ideen ebenso ermöglichte, wie er den Werkmeistern gestattete, den Bau zeitweise zu verlassen und mehrere Baustellen gleichzeitig zu betreuen. Die Bauhütte ermöglichte den Steinmetzen kontinuierliches Arbeiten, sie war aber auch Treffpunkt und Informationszentrum, an dem neue Techniken, Ideen und Formen entwickelt und ausgetauscht wurden.

Erst die Ausbildung fester Bauhütten machte die große Mobilität der Steinmetzen möglich. In Straßburg kommt noch dazu, daß sich seit dem Beginn des Langhausbaus die Bürgerschaft nicht nur finanziell, sondern auch organisatorisch stärker am Dombau beteiligte. Der Beginn der organisatorischen Mitwirkung des Bürgertums setzte vor der Jahrhundertmitte, also etwa zum Baubeginn des Langhauses, ein.

Dem urkundlichen Befund entsprechend ist spätestens ab 1261 eine Laienverwaltung mit weitgehenden Befugnissen anzunehmen, bis 1282 treten jedoch auch noch Straßburger Domherren als *rectores fabricae* auf. Doch nur schon daß die Rechtsgeschäfte vor dem Ratsgericht beurkundet wurden, beweist eine weitgehende rechtliche Unabhängigkeit des Frauenwerkes gegenüber dem Domstift bereits vor 1286.

«Der bürgerliche Einfluß auf die Straßburger Münsterfabrik nimmt also weder beim weltlichen Stadtregiment, durch welches sie ja später allein repräsentiert wurde, noch bei der bürgerlichen Pfarrgemeinde des Münsters seinen Ausgang; entscheidend dürfte im Anfang die persönliche Initiative einzelner am Münsterbau interessierter Bürger der Stadt gewesen sein. Es ist sicher kein Zufall, daß fast alle früheren bürgerlichen Pfleger bis zur Wende vom 13. zum 14. Jahrhundert zu den besonderen Wohltätern des Münsterbaus gehört haben.» (Wiek)

Unter diesen ragen zwei besonders heraus: Ellenhard, von dem es heißt: «dedit omnia bona sua», und auf dessen Anregung Georg Dehio den Zyklus der Kaiser und Könige in den Glasfenstern des nördlichen Seitenschiffes zurückführt, und Heinrich Wehelin, der 1264 einen Altar mit zugehöriger Pfründe stiftete und festlegte, daß alle auf diesem Altar niedergelegten Gaben ausschließlich dem Münsterbau zufließen sollten und nicht dem Altarpfründer, daß dieser aber bei den Abrechnungen hinzugezogen werden müßte.

Heinrich Wehelin wurde später Pfleger des Frauenwerks und begünstigte wohl die endgültige rechtliche Durchsetzung der Ratspflegschaft. Mit dieser wurde in den 80er Jahren endgültig festgelegt, daß Einnahmen und Veräußerungen des liegenschaftlichen Fabrikbesitzes jetzt Sache von Meister und Rat der Stadt waren und daß die Ernennung der vollziehenden Laienpfleger ausschließlich vom Rat ohne Mitwirkung von Bischof und Kapitel vorgenommen wurde. Damit war der seit den 20er Jahren zu verfolgende Prozeß immer stärkeren Laieneinflusses auf den Münsterbau endgültig abgeschlossen. Die offizielle Übernahme der alleinigen Münsterpflegschaft durch Meister und Rat der Stadt Straßburg muß zwischen August 1282 und November 1286 erfolgt sein, dabei wurde aber nur vollzogen, was offenbar schon längst in der Praxis die Regel war.

Bei der Vollendung des Langhauses war man ganz offenbar noch von der Weiterbenutzug des Wernherschen Westbaus ausgegangen, denn vor dessen Ostwand wurde das Triforium als Gliederungsmotiv gezogen. In den nun folgenden Überlegungen zum Weiterbau der Kirche hat wohl auch die Frage nach einem Chorneubau eine Rolle gespielt. In dem aus dem Frauenwerksbesitz überkommenen Planbestand hat sich eine Grundrißzeichnung des Chores der Kathedrale von Orléans erhalten. Ein solcher Plan war nur sinnvoll, wenn er als Grundlage für eine eigene Chorplanung dienen konnte. Eine solche Überlegung ist aber in Straßburg eigentlich nur nach Vollendung des Langhauses denkbar. Völlig spekulativ, aber der Straßburger Situation entsprechend, ist die Vorstellung, daß Bischof und Kapitel sich für den Bau eines gotischen Chores engagierten, der ihren liturgischen Bedürfnissen entsprochen hätte, die Bürgerschaft aber den Bau einer gotischen Westfassade propagierte, die den Repräsentationsbedürfnissen der Stadt entgegengekommen wäre. Daß man sich für den Bau einer gotischen Westfassade entschloß, würde parallel zu den Quellen über die Münsterbauhütte zeigen, wie stark die Bürgerschaft inzwischen das Baugeschehen am Dombau bestimmte.

Die völlige Trennung zwischen dem Werkmeister als technischem und künstlerischem Leiter des Frauenwerks und dessen Administration durch Schaffner und Pfleger scheint im 13. Jahrhundert noch nicht völlig vollzogen. In einer Urkunde von 1282 treten in einem Vertrag «her heinrich Wehelin, der lonherre und meister erwin der wercmeister» als Vertreter des Frauenwerks auf. (Der Name Erwin steht hier auf einer Rasur, kann also nicht verbürgt werden; daß der Werkmeister in dieser Funktion auftritt, ist aber unbestritten. Dasselbe gilt für den 1276 erwähnten, zu diesem Zeitpunkt aber bereits verstorbenen *magister fabricae* Rudolf, in dem der oder einer der Werkmeister des Langhauses zu sehen ist.)

Deutlicher noch treten Beziehungen zwischen Bautätigkeit und den Verhältnissen der Fabrikverwaltung im folgenden Bauabschnitt der Turmfront hervor.

Daß der Bau der Westfassade nur mit wenigen Jahren Abstand zur Übernahme der Ratspflegschaft der Münsterbauhütte erfolgte, verdient höchste Aufmerksamkeit. Daß der Anlaß zur Übertragung entgegen landläufiger Meinung nicht im politischen Geschehen lag – in der älteren Literatur werden die Auseinandersetzungen zwischen Bischof und Stadt dafür verantwortlich gemacht –, hat Wiek bewiesen: «Bedenkt man, daß der zweifellos bedeutendste Periodeneinschnitt in der Entwicklungsgeschichte des Frauenwerks mit einem ebenfalls höchst bedeutenden Periodeneinschnitt in der eigentlichen Baugeschichte zeitlich annähernd zusammenfällt, so läßt sich die Frage nach dem Anlaß für die Entstehung der Ratspflegschaft zwanglos im positiven Sinn beantworten: Der Anlaß für die Entstehung der Ratspflegschaft war der Neubeginn der Turmfront.» Ganz zweifellos lag der Bauwille für die Westfassade bei der Stadtgemeinde. Es zeigt sich mit Deutlichkeit, daß Bischof und Domkapitel seit dem späteren 13. Jahrhundert nur noch pro forma die Rolle des Bauherrn spielten. Bauherr war faktisch die Stadtgemeinde. In dieser Eigenschaft wurde sie durch ihr politisches Organ, den Stadtrat, vertreten.

1277 erfolgte die Grundsteinlegung des Westbaus durch Bischof Konrad von Lichtenberg. Von der Vorplanung zeugt der sogenannte Riß «A», mit dem neueste französische Anregugen nach Straßburg transportiert worden waren. Für die Ausführung der Fassade wurde dann in Straßburg der sogenannte Fassadenplan «B» gezeichnet, der in Kenntnis und unter Fortentwicklung der großen französischen Fassadenlösungen entstand. Er zeigt eine Doppelturmfassade mit einem niedrigen, von einer Rose durchbrochenen Mittelteil. Die schon in vorangehenden Bauten angelegte Zweischaligkeit des Mauerwerks wurde konsequent und mit großer Radikalität auf die gesamte Fassade übertragen, die reiche Zier von Fialen, Wimpergen und Baldachinen wurde nicht nur auf die Mauerfläche aufgelegt, sondern in einer zweiten, in Teilen sogar dritten Schicht vor diese gestellt. Dieses sogenannte Harfenmaßwerk, die reiche Gliederung insgesamt und die in Schichten zerlegte Fensterrose sind Ursache für die überragende Bedeutung der Straßburger Fassadenlösung.

Der erste, noch unbekannte Werkmeister mußte schon Riß «B» an die Proportionen des Baus anpassen. 1284 ist dann der Werkmeister in Straßburg belegt, dessen Name Erwin gesichert, dessen Zuname *von Steinbach* aber nicht zuverlässig überliefert ist. Er wurde durch Goethes Hymnus zu einer legendären Gestalt, zur Verkörperung des mittelalterlichen Baumeisters schlechthin. Als Erwin 1318 starb, hatte er die Gliederung im Innern des Westbaus festgelegt und ausgeführt und das Rosengeschoß vollendet. Er war es auch, der 1316 die Kapelle um den 1264 gestifteten, am östlichen Nordpfeiler im Langhaus stehenden Marienaltar errichtet hatte. Von ihr sind einige Architekturteile, darunter eines mit dem Namen Meister Erwins, überliefert. Reich wie die Architektur ist auch der Skulpturenschmuck der gesamten Portalzone, der nach einem einheitlichen Programm, aber von unterschiedlich geprägten Steinmetzen ausgeführt wurde. Noch immer kann man die Grundlagen für den Stil an französischen Beispielen finden, aber deutlich wird auch, daß die Ausführenden sich stärker als noch am Südportal emanzipieren und die Grundlagen für eine neue Entwicklung legen, die dann im 14. Jahrhundert weiterwirken wird.

Während dieser Zeit errang die Straßburger Bauhütte zweifellos ihre führende Stellung unter allen Hütten des Reichsgebietes. Nicht nur stilistisch – in der Architektur ebenso wie in der Skulptur –, sondern auch was die Vorbildlichkeit der Hüttenorganisation angeht, wird Straßburg jetzt beispielgebend. Viele neue Formen gehen von hier aus, bei dem gleichzeitig zu beobachtenden Rückgang der französischen Baukunst entwickelt der Oberrhein mit seinem Zentrum Straßburg innovative Kraft. Erwins Sohn Johannes, der 1339 starb, vollendete das zweite Fassadengeschoß. Der finanzielle Aufwand für den Fassadenbau muß ungeheuerlich gewesen sein, vor allem da dieser auch bis ca. 1330 sehr intensiv, wie schon der Langhausbau, betrieben wurde. Von da ab ging der Bau der Fassade eher zögerlich weiter, vielleicht waren die in der zweiten Hälfte des 14. Jahrhunderts dem Rat der Stadt immer wieder vorgeworfene Vernachlässigung der Münsterfabrik und die Zweckentfremdung der Gelder der Grund dafür. Während in den ersten Jahrzehnten nach der Übernahme der Amtspflegschaft der Münsterbauhütte durch die Stadt diese von den Straßburger Bischöfen anerkannt und unterstützt worden zu sein scheint, treten am Ende des 14. Jahrhunderts Streitigkeiten auf. Sämtliche Rechte und Freiheiten der Stadt wurden bischöflicherseits in Frage gestellt, dazu gehörte auch die Münsterpflegschaft. In der Klageschrift, die im Auftrag des Bischofs Friedrich von Blankenheim dem Stadtrat überbracht wurde, wird der Vorwurf des Mißbrauchs des Fabrikvermögens erhoben. Doch in der zwei Jahre später erfolgten Einigung wird keine das Frauenwerk betreffende Verfügung getroffen, sondern die herrschenden Verhältnisse bestätigt. Zu einer ausdrücklichen vertraglichen Regelung kam es nach erneuten Streitigkeiten erst 1422. In dem Vertrag, in dem die Stadt auf die zweckgebundene Verwendung des Fabrikvermögens festgelegt wird, wird auch die Anwesenheit eines Vertreters des Kapitels bei der Rech-

nungslegung festgeschrieben. Die städtische Pflegschaft wird in den folgenden Jahrhunderten kaum jemals wieder angefochten, wenn auch Klagen über Mißstände und Rechtsstreitigkeiten bis in die Neuzeit zu verzeichnen sind. Die Anwesenheit von Vertretern des Domkapitels scheint nur ein auf dem Papier stehendes Recht gewesen zu sein, denn bei keiner der verzeichneten Rechnungslegungen ist ein Mitglied des Domkapitels anwesend.

Der Vorwurf, daß der Rat das Frauenwerk und sein Vermögen vernachlässige oder veruntreue, bleibt aber immer allgemein, wird an keiner Stelle belegt. Gleichzeitig sind viele Maßnahmen verzeichnet, mit denen der Rat die Einnahmen der Münsterfabrik zu verbessern suchte. So sind zum Beispiel zwischen 1380 und 1383 Verhandlungen des Rates mit der päpstlichen Kurie im Gange, welche die Erlaubnis eingebracht haben, regelmäßige Kollekten für den Münsterbau abzuhalten. Im Jahre 1402 ergeht die Ratsverfügung, daß die Pfründe des unter städtischem Patronat stehenden Frühaltars nach dem Tode des derzeitigen Inhabers dem Frauenwerk zufallen solle.

Nach dem Tode des Baumeisters Johannes, 1339, bekam der ab 1341–1371 tätige Werkmeister Gerlach den Auftrag, für Bischof Berthold von Bucheck in der Ecke zwischen Südseitenschiff und Südquerhaus eine zweijochige, der hl. Katharina geweihte Kapelle zu errichten, in der der Bischof dann ein hl. Grab aufstellen ließ. Diese Kapelle demonstriert den innovativen Charakter der Straßburger Bauhütte: Das Fenstermaßwerk ist sehr reich durchgebildet und weist neuartige Formen auf, die Skulptur zeigt höchstes Niveau, ebenso die Verglasung. Am ungewöhnlichsten waren aber die Gewölbe, die über fein profilierten birnstabförmigen Diensten aufstiegen. Sie sind zwar im bestehenden Bau durch die 1542 eingezogenen Gewölbe ersetzt, doch läßt sich aufgrund der über diesen noch vorhandenen Ansätze das ursprüngliche Gewölbe rekonstruieren. Die beiden Joche waren je mit einem Sterngewölbe geschlossen, dessen Rippen in der Mitte in einem hängenden Schlußstein zusammenliefen. Diese Gewölbelösung tritt in der Architektur des Reichsgebietes zum ersten Mal auf. Zwar zeugen alle Formen der Katharinenkapelle davon, daß Meister Gerlach mit französischen Werken wie etwa der Saint-Chapelle in Paris oder Saint-Urbain in Troyes vertraut war. Dennoch ist die Architektur auch aus den Elementen der Westfassade eigenständig entwickelt, und die Kapelle zeigt insgesamt die innovativen Möglichkeiten der Straßburger Bauhütte im 14. Jahrhundert. Von hier gingen wesentliche Einflüsse auf die deutsche Architektur und insbesondere die Parlerkunst in der Mitte des Jahrhunderts aus.

In die Zeit Meister Gerlachs (1347) fällt auch die Errichtung eines ersten festen Hauses auf dem Fronhof für das Frauenwerk. Dieses von Anfang an *Unser Frauen Haus* oder auch nur *Frauenhaus* genannte Gebäude wurde später mehrfach erweitert und ist bis heute Sitz der Verwaltung der Münsterbauhütte. Riß «B», von dem schon durch Tieferlegung der Rose abgewichen werden mußte, wurde als Planungsgrundlage endgültig verlassen, als um 1340 Meister Gerlach die Leitung übernahm. Um 1355 wurde das dritte Geschoß des Südturms begonnen und ca. fünf Jahre später vollendet, um 1360 wurde der Nordturm in der dritten Geschoßebene begonnen und um 1365 vollendet. In diesen fünf Jahren beschloß man, auch im dritten Fassadengeschoß den Raum zwischen den Türmen zu schließen und mit einem Glockengeschoß zu füllen. Die Plangrundlage dafür, der Riß «C», muß in der Zeit zwischen 1360 und 1365 entstanden sein, denn während die Nordseite des dritten Geschosses des Südturms noch mit allen Profilierungen fein ausgeführt wurde, ist die entsprechende Südseite des Nordturms nach einigen Schichten nur noch sehr grob gebildet, weil man offenbar wußte, daß sie als Innenwand des Glockengeschosses nicht zu sehen sein würde.

Riß «C» ist eine sehr sorgfältig ausgeführte Architekturzeichnung, die farbig angelegten Skulpturen haben die Qualität von Buchmalerei und sind stilistisch sehr eng mit der böhmischen Malerei verwandt, insbesondere Parallelen zur Mensa der Katharinenkapelle auf Burg Karlstein und zu den Fresken des Emmausklosters sind deutlich. Auch dies macht eine Entstehung zwischen 1360 und 1365 deutlich. Über der Rose war, durch deren Tieferlegung bedingt, eine Ausgleichsebene notwendig; eine Galerie mit Aposteln in Wimpergarkaden sollte sie füllen, die anbetend der Himmelfahrt Christi nachblicken, der darüber in einer Mandorla schwebt. Darüber um die Fenster und an deren Wimpergen kamen Figuren einer weiteren Weltgerichtsdarstellung zur Ausführung. Nach 1365 wurde die Apostelgalerie, nach 1383 das Glockengeschoß vollendet. Alle originalen Skulpturen wurden zerstört und durch ikonographische Wiederholungen von 1910 ersetzt.

Obwohl man die Namen der Werkmeister dieser Zeit kennt, bleiben sie als Künstlerpersönlichkeiten eher undeutlich. Der bedeutendste war sicher Meister Gerlach, der als Urheber der Katharinenkapelle und vielleicht auch als Inspirator von Riß «C» zu den erfindungsreichsten Steinmetzen des 14. Jahrhunderts gehörte. Unter Meister Konrad wurde die Apostelgalerie ausgeführt. Michael von Freiburg, der 1383 Werk-

meister wurde, war Mitglied der viele Steinmetzen stellenden Familie der «Parler». Er benutzte zwar diesen Namen nicht, führte aber den Parlerhaken in seinem Meistersiegel. Unter ihm wurde das Glockengeschoß, wenn auch deutlich einfacher als in Plan «C» vorgegeben, ausgeführt. Als Urheber dieses Plans, wie in der älteren Literatur immer angenommen wurde, kommt er auf keinen Fall in Frage; damit entfällt ein wesentliches Argument, das immer für die «Parlerische Wandfassade» angeführt wurde.

Als es im Lauf des 14. Jahrhunderts immer wieder Klagen über die Vernachlässigung der Münsterfabrik durch den Rat gab, waren auch deren Auswirkungen auf den Bau unverkennbar. Die Bauführung gestaltete sich immer schleppender. Erst am Ende des Jahrhunderts, vielleicht aufgerüttelt durch die Klage des Bischofs, bemühte sich der Rat wieder intensiver um die Kirchenfabrik und verhalf ihr zu neuen Einnahmen. Das Ende der Lethargie war das Jahr 1399, als alle Ämter des Frauenwerks neu besetzt und der Bau des Nordturms begonnen wurden.

Man hatte sich jetzt entschlossen, auf den geschlossenen Fassadenblock, wie es immer vorgesehen war, Türme zu setzen, und begann damit in der Nordachse. Zu Entwurf und Ausführung holte man 1399 Ulrich von Ensingen als Werkmeister nach Straßburg. Er war seit 1392 als Werkmeister am Ulmer Münster tätig und betreute diese Baustelle auch weiterhin bis 1417. Ungefähr gleichzeitig mit Straßburg übernahm er auch den Bau der Frauenkirche in Eßlingen. In Ulm plante Ulrich von Ensingen den Bau des Westturms und begann ihn zu bauen. Der Westturm der Eßlinger Frauenkirche geht auf ihn zurück. Für Basel lieferte er 1414 einen Riß für den Nordturm. In Straßburg entwarf er den Nordturm oberhalb der Plattform und leitete seinen Bau bis zur Mitte des zweiten Oktogongeschosses. Er war also bei all seinen Bauten mit Turmprojekten beschäftigt, man könnte ihn fast einen Spezialisten dafür nennen. Der Straßburger Turm hat den Grundriß eines regelmäßigen Oktogons, vor dessen vier diagonale Seiten Treppentürme gesetzt sind. Sie wachsen frei neben ihm auf und sind nur in der Höhe der beiden Umgänge durch schmale Brücken mit ihm verbunden. Das Oktogon ist zweigeschossig. Das untere Geschoß nimmt etwa drei Viertel der Oktogonhöhe ein und endet in einer üppigen Maßwerkzone, das niedrigere obere ist schmuckloser, endet aber auch in einer Maßwerkzone, die über den Helmaufsatz hinausreicht. Während die vier freien Seiten des Oktogons identisch ausgebildet sind, unterscheiden sich alle vier Treppentürme in der Anlage ihrer Strebepfeiler und in ihrem Maßwerk. Im Nordosttreppenturm ist eine doppelte Wendeltreppe angelegt. Die Analyse des Turms zeigt, daß Ulrich von Ensingen die Treppentürme nur bis in die Höhe des ersten Oktogongeschosses führen und den weiteren Aufstieg mit einer zentralen Wendeltreppe ermöglichen wollte. Die von ihm verwendeten Bau- und Maßwerkformen belegen, daß er im Umkreis der Parler-Architektur ausgebildet worden war. Er muß mit Sicherheit die fertiggestellten Teile des Prager Veitsdoms, aber auch die Architektur der Straßburger Fassade gut gekannt haben, bevor er nach Straßburg als Werkmeister kam.

Nach dem Tode Ensingens übernahm sein Parlier Johann Hülz seine Nachfolge. Zu diesem Zeitpunkt war das obere Oktogongeschoß etwa bis zur halben Höhe fertiggestellt. Hülz entwarf eine abweichende Maßwerkbrüstung, mit der er dieses Geschoß abschloß, und führte die Treppentürme bis auf die heutige Höhe. Der Helm, mit dem er den Nordturm vollendete, ist nicht mehr eine Maßwerkpyramide vom Charakter des Freiburger Helms, wie sie auch noch Ensingen vorgesehen hatte, sondern eine Konstruktion aus acht Steinbalken, auf deren Oberseite je ein gewendelter Treppenlauf hinaufführt. Die jeweils eine halbe Umdrehung eines Treppenlaufs umfassenden Abschnitte werden von offenen Tabernakeln umstellt. Ihre horizontalen Abschnitte bilden die acht großen Stufen, in die der Helm gegliedert ist. Nach oben verringert sich die Zahl der Treppenläufe, und der Helm wird durch eine Laterne geschlossen. Die Pfosten, die die Treppenläufe umstehen, sind sechseckig, unprofiliert und enden in Knäufen mit ebenen Abschlußflächen. Johann Hülz gibt sich sowohl mit seiner spektakulären Helmkonstruktion als auch durch das Scheingewölbe, mit dem er das zweite Geschoß abschloß, aber auch durch seine sehr ungewöhnlichen Maßwerkformen und Pfostenprofilierungen als hochorigineller Steinmetz und Werkmeister zu erkennen. Oktogon und Helm des Straßburger Münsters zeigen, daß die Architektur jetzt auf Demonstration des Artifiziellen gerichtet war und daß die Stadtgemeinde sich durch diese «verschwenderische» Steinmetzkunst repräsentiert sah. 1449, zehn Jahre nach Fertigstellung seines Helms, starb Johann Hülz. Sein Nachfolger Jodok Dotzinger aus Worms wird von Weißenburg nach Straßburg geholt, er war am Mittelrhein unter Einfluß Madern Gertheners ausgebildet worden, hat dann in Basel und Bern gearbeitet und ist 1452 bis 1472 Werkmeister in Straßburg gewesen. Neben dem Münster betreut er noch die Werkmeisterstelle in Alt-St.-Peter in derselben Stadt. Am Münster wurden in seiner Amtszeit hauptsächlich die Gewölbe des Mittelschiffes ausgewechselt. Da dies ohne Formveränderung geschah, zeugt nur der im Nordquerhaus erhaltene Taufstein von der originellen

und fortschrittlichen Steinmetzkunst Dotzingers. An diesem Taufstein, der den Grundriß eines regelmäßigen Siebenecks hat und dessen Schale gegenüber dem Fuß um eine halbe Seite verdreht ist, treten erstmals gedrehte Sockel und freie gebuste Wimperge auf. Auch in der Entwicklung des Astwerks spielt das Straßburger Taufbecken eine wichtige Rolle.

In den Jahren nach dem Tod Dotzingers hatten Conrad Vogt, Hans Hammer und Conrad Sifer die Werkmeisterstellen jeweils für beschränkte Zeit inne. Dabei ist nur die Tätigkeit Hammers nennenswert. Er schuf das verlorene Sakramentshaus, die erhaltene Kanzel und begann den zweiten Turm zu bauen. Für dessen Planung sind Risse erhalten, die zeigen, daß Hammer sich an das Beispiel des stehenden Nordturms hält, dessen Formen aber den entwickelteren Maßwerkformen gemäß modernisiert. Die einige Meter hoch stehenden Schichten des Südturms wurden später wieder abgetragen.

1495 wird Jakob von Landshut Werkmeister; er stirbt 1509. Auf ihn geht die Errichtung der Laurentiuskapelle an der Stirnseite des Nordquerhauses zurück. An dieser durch reiche Maßwerkformen bestimmten Front tauchen in Straßburg erstmals gekappte Rippen und Profile, Bogenrippen und asymmetrische Ornament- und Maßwerkformen auf, typische Kennzeichen spätester Gotik. Jakob von Landshut stammte aus der bayrischen Bautradition Hans von Burghausens und hatte seine Ausbildung wahrscheinlich unter dessen Nachfolgern Stephan Krummenauer und Hans Wechselberger erhalten. Auf seinen Wanderungen muß er aber auch am Mittelrhein und in Schwaben mit Matthäus Böblinger gearbeitet haben.

Nach dem Tod des Landshuters wird wieder Hans Hammer Werkmeister der Münsterbauhütte. In dieser Zeit wird die ehemalige Martinskapelle im Winkel zwischen Nordseitenschiff und Nordquerhaus errichtet. Wie schon bei seinen früheren Arbeiten erweist sich Hans Hammer als höchst erfindungsreicher, mit feinsten Maßwerkprofilen kompliziert arbeitender Steinmetz. Nach seinem Tod 1519 wird sein Schwiegersohn Bernhard Nonnenmacher Werkmeister. Er vollendet die Martinskapelle, und nach der Beschädigung der Gewölbe der Katharinenkapelle zieht er auch dort neue Gewölbe ein. Damit ist der Bau im wesentlichen vollendet. Die Werkmeister der folgenden Jahrhunderte waren stets mit Reparatur- und teilweise mit Abbrucharbeiten (Lettner, Marienkapelle) beschäftigt. Erwähnt werden sollten noch die Schranken, die der Werkmeister Jean-Laurent Goetz 1772–1778 um die Verkaufsbuden zu beiden Seiten des Langhauses errichtete. Nachdem er Entwürfe in verschiedenen Stilen vorgelegt hatte, entschied man sich, die Schranken nicht barock oder klassizistisch, sondern in historisierenden gotischen Formen zu bauen; sie sind ein sehr frühes Beispiel für neogotische Architektur.

Die Verwaltungsform des Frauenwerks, die offenbar zuerst noch nicht festgelegt war, scheint sich in den ersten Jahrzehnten des 14. Jahrhunderts herausgebildet zu haben.

Das Frauenwerk unterstand zwei Laienpflegern (*gubernatores*) patrizischer Herkunft sowie einem Schaffner (*procurator*), der regelmäßig dem geistlichen Stand angehörte, aber von Meister und Rat eingesetzt wurde. Pfleger und Schaffner wurden anscheinend auf Lebenszeit gewählt. Während in der Zeit bis ca. 1330 die Pfleger aktiv an den Rechtsgeschäften teilnahmen, scheinen sie danach in eine bloße Kontrollfunktion abgedrängt worden zu sein, während die Geschäftsführung in zunehmendem Maße dem Schaffner zufiel. Daß der Schaffner in der Entstehungszeit des Frauenwerks vor allem zur Entgegennahme von Spenden und Geschenken die Hütte vertrat, führte dazu, daß dieses Amt lange Zeit ausschließlich mit Geistlichen besetzt wurde und man sich damit an das Verbot der Entgegennahme von Schenkungen an kirchliche Institute durch Laien hielt, für die auf Synoden des 13. und 14. Jahrhunderts immer wieder gestritten wurde. Erst im 15. Jahrhundert werden auch immer wieder Laien als Schaffner angestellt.

Der Schaffner war Verwalter und Rechnungsführer des Frauenwerks. Jeden Samstag hatte er in Anwesenheit der beiden Pfleger die Wocheneinnahmen und -ausgaben miteinander abzugleichen. Die Rechengenauigkeit war dennoch nicht besonders hoch. Bis ca. 1450 zweimal im Jahr, danach nur noch einmal wurde die Jahresrechnung erstellt und in zwei Abschriften niedergelegt. Bei dieser Gelegenheit fand ein großes Essen im Haus des Frauenwerks statt. Aus dem späten 14. und aus dem 15. Jahrhundert haben sich so viele Rechnungsbücher erhalten, daß aus ihnen umfangreiche Informationen über Besitz, Organisation, Wirtschaftsführung und viele andere Bereiche der Bauhütte, aber auch des mittelalterlichen Lebens überhaupt gewonnen werden kann.

Der Schaffner sorgte dafür, daß die für den Münsterbau bestimmten Gelder und Abgaben korrekt eingezogen und die Besitzurkunden sicher verwahrt wurden. Er hatte dafür zu sorgen, daß alle Häuser des Frauenwerks in gutem Zustand gehalten, Löhne ausbezahlt, Gaben gerecht verteilt wurden und alles notwendige Material in genügender Menge zur Verfügung stand. Er hatte keinen eigenen Haushalt, sondern stand ge-

wissermaßen dem Haushalt der Hütte vor. Zusätzlich zu seinem guten Lohn wurde er zweimal im Jahr repräsentativ eingekleidet.

Schenkungen und Vermächtnisse, zweckgebunden an den Münsterbau, waren wesentliche Ursache für die Herausbildung der Münsterfabrik als einer dauernden rechtlich und finanziell selbständigen Institution. Der Besitz wuchs im Lauf der Jahrhunderte beträchtlich und machte eine kontinuierliche Bauführung, unabhängig von Zeitschwankungen, Unruhen, Hungersnöten usw. möglich. Dazu gehörten größere landwirtschaftlich genutzte Güter, deren Erträge, vor allem des Wein- und Getreideanbaus, dem Münsterbau zuflossen. Im 15. Jahrhundert waren diese so umfangreich, daß die Lohnkosten der Arbeiter in der Landwirtschaft oft höher lagen als die der direkt am Bau Tätigen. Neben umfangreichem Waldbesitz, der das zum Bauen nötige Holz lieferte, hatte das Frauenwerk auch zwei Steinbrüche, aus denen die Steine geholt wurden. Nicht nur das Haus am Fronhof, in dem die Verwaltung der Hütte lag (heute Frauenhausmuseum), sondern viele Gebäude der Innenstadt gehörten der Bauhütte; sie wurden entweder Mitarbeitern überlassen oder vermietet. Die Einnahmen flossen wiederum dem Baufonds zu. Das Frauenwerk als Großbetrieb in der Stadt hatte auch soziale Aufgaben übernommen. An der großen Mittagstafel aßen nicht nur Mitarbeiter und Gesinde, sondern regelmäßig auch arme Schüler, wohl der Domschule. Es wurde Brot gebacken und mit Almosen an Bedürftige verteilt.

Die Mitarbeiter des Schaffners waren Schreiber, meist zwei, manchmal drei, die im Auftrag des Schaffners Geld in der Stadt und auf dem Land einzusammeln und die Rechnungsführung der Höfe zu überprüfen hatten.

Für die geistigen Belange der Bauhütte war der Kaplan der Marienkapelle zuständig. Der Marienaltar war, wie oben erwähnt, 1264 gestiftet worden und stand im östlichen Langhaus. Schon bei der Stiftung wurde festgelegt, daß alle auf dem Altar niedergelegten Gaben dem Frauenwerk direkt zufließen sollten und daß der Inhaber der Altarpfründe bei der Abrechnung zugegen sein mußte. Mit der Zeit wurde er Mitglied der Hausgemeinde des Frauenwerks. Er trat bei offiziellen Anlässen zusammen mit dem Schaffner auf und vertrat diesen auch manchmal. Er erhielt außer Unterkunft, Verpflegung auch einen Jahreslohn in gleicher Höhe wie der Schaffner und zweimal im Jahr ein Gewand.

Der Werkmeister war nicht nur derjenige, der die Detailformen der Architektur bestimmte, der Architekt also nach heutigem Sprachgebrauch, er war auch der technische Leiter der Bauhütte und hatte den Handwerkern die Arbeit anzuweisen. Er hatte gegebenenfalls die einzelnen Bauteile zu entwerfen, die Risse auf dem Papier bzw. Pergament ebenso wie auf dem Reißbogen anzufertigen und die Schablonen für die Steinmetzen herzustellen. In Straßburg, wie an anderen Orten, gehörten die Werkmeister zu den Spitzenverdienern unter den mittelalterlichen Handwerkern. Neben seinem Jahreslohn, den er auf jeden Fall erhielt, bekam er noch einen Wochenlohn, wenn er auf der Baustelle anwesend war. Daneben erhielt er umfangreiche Leistungen in Naturalien: Wein, Holz, Getreide, Kraut. Er bekam ein Wohnhaus zur Verfügung gestellt und wurde natürlich mit Kleidung versehen. An allen hohen Feiertagen erhielten er und seine Familie zahlreiche Geschenke. War die Werkmeisterstelle neu zu besetzen, wurden Fachkollegen von benachbarten Baustellen gerufen, um den oder die Kandidaten zu beurteilen. Die Werkmeister waren nicht nur hochbezahlte, sondern auch hochangesehene Handwerker, die bestimmte Rechte und Freiheiten, vor allem das Recht, mehrere Baustellen gleichzeitig zu leiten, für sich beanspruchen konnten. Der Werkmeister der Straßburger Münsterbauhütte trat zudem nicht nur in Baustreitigkeiten innerhalb der Stadt als Gutachter auf, er hatte als oberste Instanz auch Streitigkeiten innerhalb der Bruderschaft oder zwischen anderen Hütten und ihren Steinmetzen zu schlichten.

Der Parlier war der Stellvertreter des Werkmeisters, er vertrat ihn und war wie dieser für die Arbeitsvorbereitung und -überwachung zuständig. Manchmal folgte der jeweilige Parlier dem Werkmeister nach dessen Tod im Amt nach.

Die Steinmetzen wurden in Straßburg nicht wie in den meisten anderen Hütten nach ihren Fähigkeiten gestaffelt bezahlt, sondern jeder erhielt denselben Tageslohn, der am Ende der Woche ausbezahlt wurde. Zusätzlich zu ihrem Lohn erhielten die Steinmetzen auch Unterkunft und Verpflegung von der Bauhütte. Gearbeitet wurde an sechs Tagen der Woche, ca. 11,5 Stunden im Sommer und 10 Stunden im Winter, doch ergeben sich der vielen Feiertage wegen, je nach deren Lage, zwischen 270 und 278 Arbeitstage pro Jahr. Die Zahl der Steinmetzen schwankte ständig; das war sicher auch von Arbeitsanfall und vorhandener Geldmenge abhängig, es lag aber hauptsächlich an der großen Fluktuation der Steinmetzen, die zwischen den Hütten wechselten. In Straßburg waren im 15. Jahrhundert ständig zwischen 10 und 20 Gesellen beschäftigt. Den

Steinmetzen direkt beigesellt waren der Hüttenknecht, der Material heranzuschaffen, das abgeschlagene Gestein zu entfernen und am Abend die Hütte zu säubern hatte, und die Windeknechte, von denen meist zwei beschäftigt wurden. Sie waren für den Transport der Steine verantwortlich und mußten im Rad gehen, hatten also die Aufzugsvorrichtungen zu bedienen. Obwohl es sich dabei sicher um keinen Ausbildungsberuf handelte, waren die Windeknechte, wohl wegen der schweren Arbeit, relativ gut bezahlt.

Neben den direkt am Bau tätigen gab es noch eine ganze Reihe anderer Handwerker, die für die Zuarbeiten nötig waren. Die Zimmerleute mit einem eigenen Meister mußten die Gerüste erstellen und die Winden konstruieren, die Schmiede, auch mit eigenem Meister, die Werkzeuge herstellen und schärfen und die notwendigen Eisenteile bereitstellen. Ein Koch und ein Bäcker, auch sie mit Gesellen, waren für die Verpflegung der Hüttenangestellten notwendig, einige Fuhrknechte für den Transport von Waren, insbesondere natürlich der Steine, und zahlreiche Mägde und Knechte für den Betrieb des ganzen Haushalts.

Schon beim Bau des Bischofs Wernher zeigte sich, daß das Bauwesen der Kathedrale von Straßburg mit allen anderen Großunternehmungen konkurrieren konnte, ja bei Vergleichen sowohl der Größe als auch der Technik an der Spitze lag. Mit Ausnahme des abzulesenden Niedergangs der Zeit um 1200 hat sich daran bis zum Ende des Mittelalters nichts geändert. Ein durch die Jahrhunderte den Charakter des Baus bestimmendes Merkmal scheint zudem der eisern durchgehaltene Entschluß gewesen zu sein, keinen Bauteil ohne Rücksicht auf das Bestehende zu konstruieren, sondern jeden an den Bestand anzupassen. Das bestimmt von der Verlängerung des Chores am Ende des 11. Jahrhunderts an die gesamte Baugeschichte des Münsters. Seit der Vollendung des Südquerhauses 1225 zeigt das Baugeschehen in Straßburg einen ständigen Austausch mit den französischen Kathedralbaustellen. Man vollzieht auch die in Frankreich kaum früher abzulesende Umorganisation der Großbaustellen mit. Erst nach 1300 wird der französische Einfluß deutlich schwächer, und Straßburg selbst, bzw. seine Bauhütte, scheint eine prägende Rolle übernommen zu haben.

Die künstlerische Auswirkung der Straßburger Bauhütte ist spätestens seit dem Baubeginn der Westfassade im gesamten Reichsgebiet deutlich, das Zerlegen von Mauerschichten und Maßwerkebenen wurde hier perfektioniert und neue Maßwerkformen wurden entwickelt. Auch die sogenannte Parlerarchitektur, die die Baukunst der zweiten Hälfte des 14. Jahrhunderts prägte, verdankt Straßburger Formen – hängender Schlußstein, Maßwerksschichtung – wesentliche Grundlagen. Der Turm des 15. Jahrhunderts mit den vier freistehenden Treppentürmen und seinem artifiziellen Helm zeigt, daß Straßburg auch zu dieser Zeit noch zu den künstlerischen Zentren der Architektur gehörte. Wie interessant für die Steinmetzen gerade dieser Helm war, läßt sich schon an seinen an verschiedenen Orten erhaltenen Nachzeichnungen ablesen. Auch die Funktion als oberste Schiedsstelle in Steinmetzangelegenheiten wurde erst im fortgeschrittenen 16. Jahrhundert angezweifelt. Gleichzeitig wird aber selbst noch im 17. Jahrhundert in schwierigen Fragestellungen in Straßburg angefragt. Die Vorbildrolle der Straßburger Bauhütte im gesamten Reichsgebiet ist damit sowohl in künstlerischer als auch in organisatorischer Hinsicht eindeutig belegt.

Auch in den nachmittelalterlichen Jahrhunderten blieb das Frauenwerk als Stiftung unter städtischer Verwaltung und wurde deshalb zu Unrecht 1793 säkularisiert. Diese Entscheidung wurde dann auch richtigerweise nach zehn Jahren, 1803, aufgehoben und das Frauenwerk wieder unter die Amtspflegschaft der städtischen Gemeinde gegeben, wo es sich, weitgehend mit dem mittelalterlichen Besitz, noch heute befindet. Auch dies macht *Unser lieben Frauen Werk – L'œuvre Notre-Dame* zu einer Besonderheit unter den europäischen Bauhütten.

BIBLIOGRAPHIE

Da es in diesem Zusammenhang völlig unmöglich erscheint, die umfangreiche Literatur und die benutzten Quellen auch nur annähernd vollständig zu zitieren, werden im folgenden nur die wichtigsten Publikationen genannt, die die weitere Literatur und die Quellen aufschließen.

F. X. KRAUS, Urkunden zur Baugeschichte des Straßburger Münsters. In: Repertorium für Kunstwissenschaft 1, 1876, S. 393–399.

O. SCHMITT, Gotische Skulpturen des Straßburger Münsters, Frankfurt 1924.

K. FRIEDRICH, Die Steinbearbeitung in ihrer Entwicklung vom 1. bis zum 18. Jahrhundert. Augsburg 1932.

A. ERLER, Das Straßburger Münster im Rechtsleben des Mittelalters. Straßburg 1954.

P. WIEK, Das Straßburger Münster. Untersuchungen über die Mitwirkung des Stadtbürgertums am Bau bischöflicher Kathedralkirchen im Spätmittelalter. In: Zeitschrit für die Geschichte des Oberrheins 107, 1959, S. 40–113.

R. WORTMAN, Der Westbau des Straßburger Münsters von 1275 bis 1318. Diss. phil. Freiburg i. Br. (maschinenschrift-lich).

R. BRANNER, Remarques sur la cathédrale de Strasbourg. In: Bulletin Monumental 122, 1964, S. 261–268.

W. SAUERLÄNDER, Von Sens bis Straßburg. Ein Beitrag zur kunstgeschichtlichen Stellung der Straßburger Querhaus-Skulpturen. Berlin 1966.

R. RECHT, L'architecture de la chapelle Saint-Cathérine au XIV siècle. In: BSACS 9, 1970, S. 95–101.

R. RECHT, Das Straßburger Münster. Stuttgart 1971.

L. GRODECKI, R. RECHT, Le bras sud du transept de la cathédrale: Architecture et sculpture. In: BSACS 10, 1972, S. 11–32.

H. REINHARDT, La cathédrale des Strasbourg. Grenoble 1972.

M. J. FORTE, L'œuvre Notre-Dame et la cathédrale de Strasbourg. Magisterarbeit Straßburg 1979.

R. RECHT, L'Alsace gothique de 1300 à 1365. Strasbourg 1974.

B. SCHOCK-WERNER, Das Straßburger Münster im 15. Jahrhundert. Stilistische Entwicklung und Hüttenorganisation eines Bürger-Doms. 23. Veröffentlichung der Abteilung Architektur des Kunsthistorischen Instituts der Universität Köln. Köln 1983.

D. KIMPEL, R. SUCKALE, Die gotische Architektur in Frankreich 1130–1270. München 1985.

R. RECHT (Hrsg.), Les bâtisseurs des cathédrales gothiques. Strasbourg 1989.

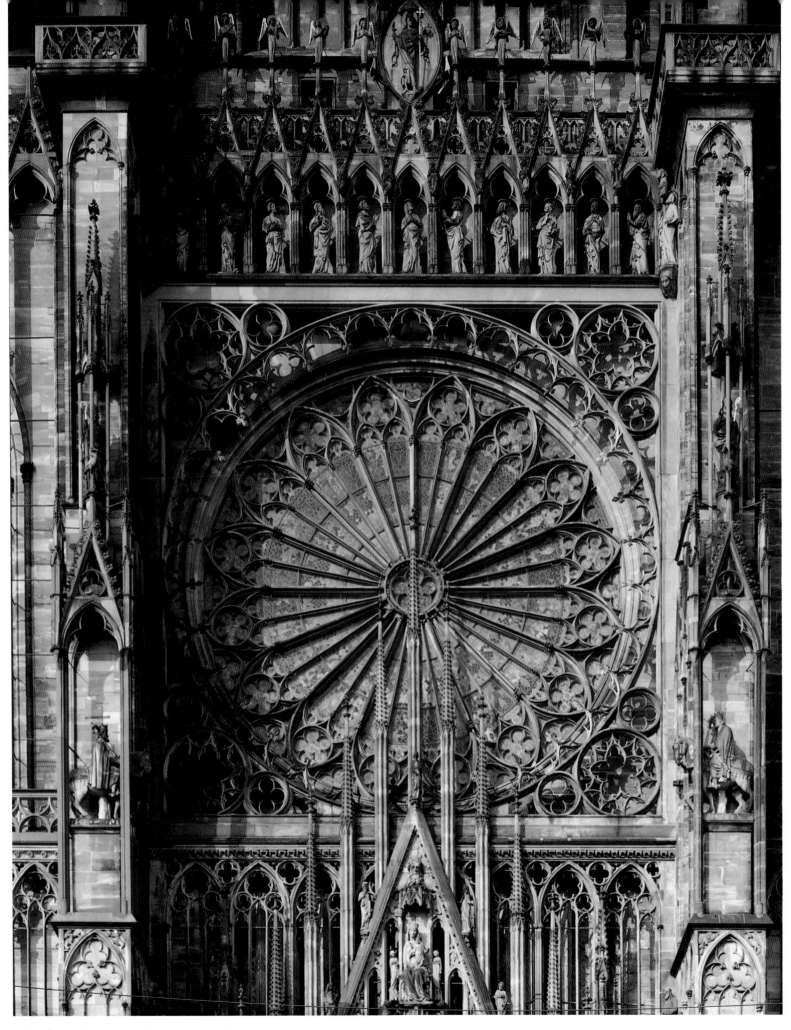

1. Straßburg. Kathedrale, Fensterrose der Fassade.

2. Straßburg. Kathedrale,
Fassade.
Rechte Seite:
3. Straßburg. Kathedrale,
Innenansicht.

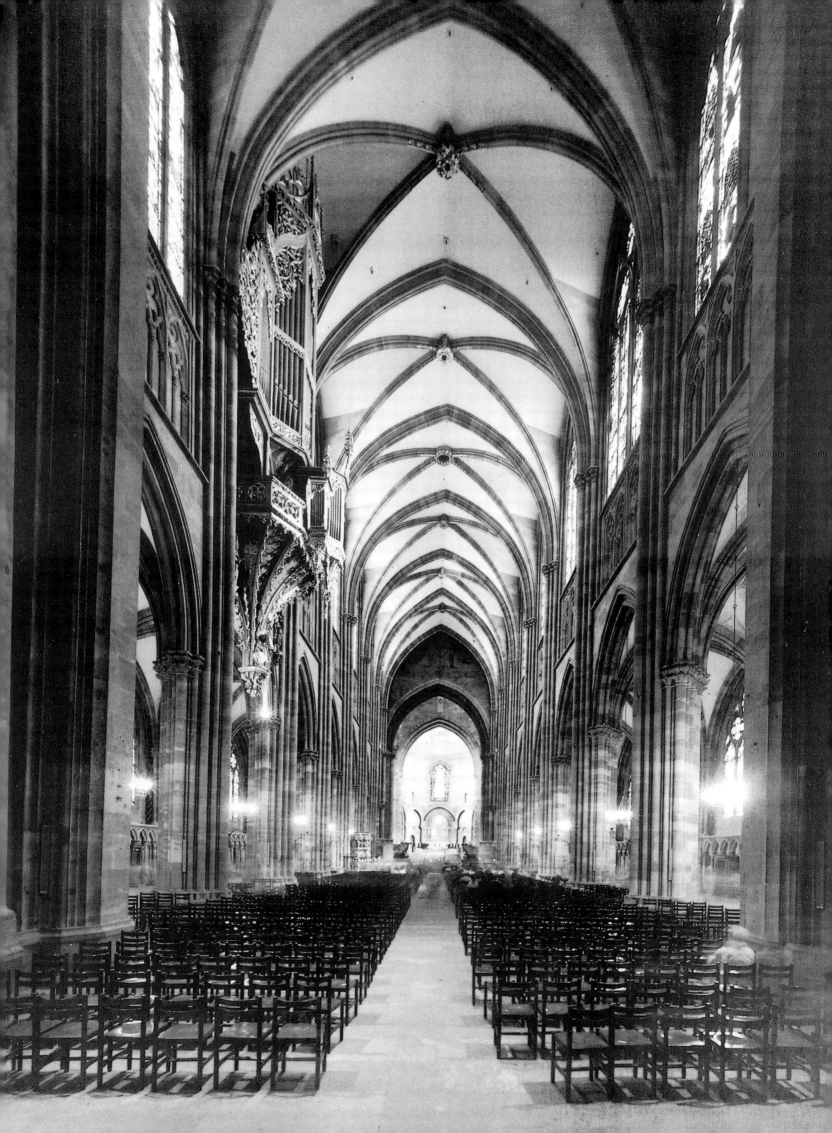

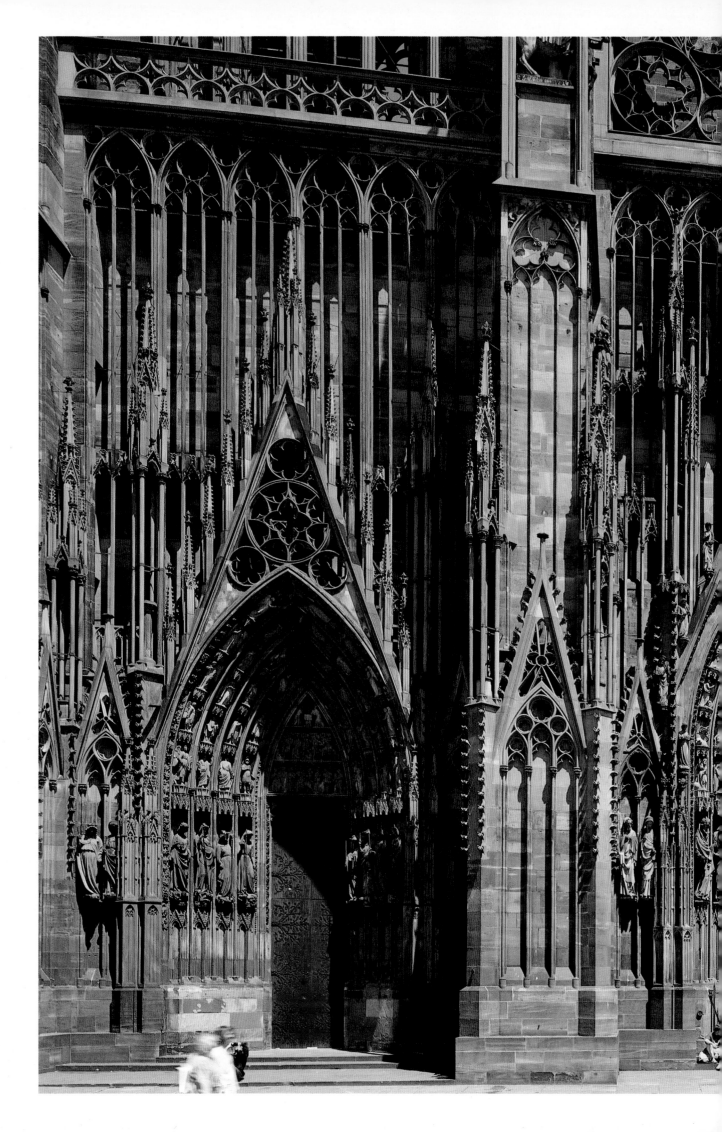

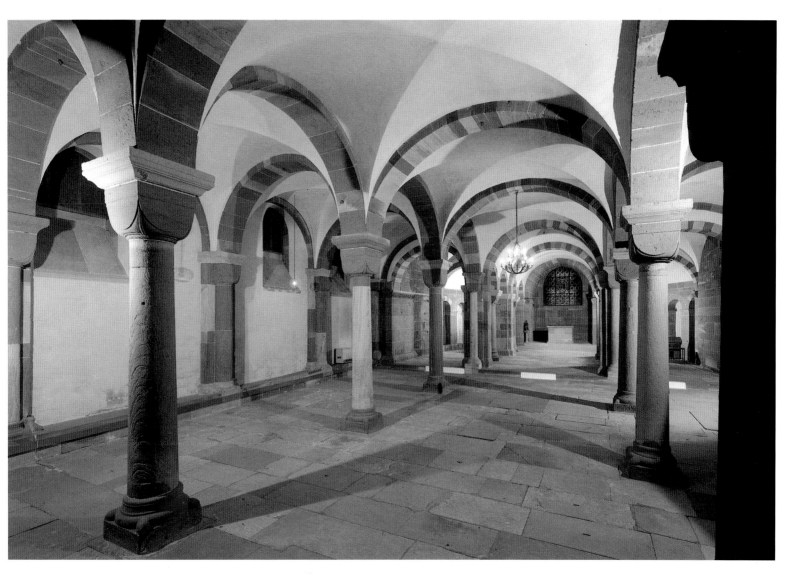

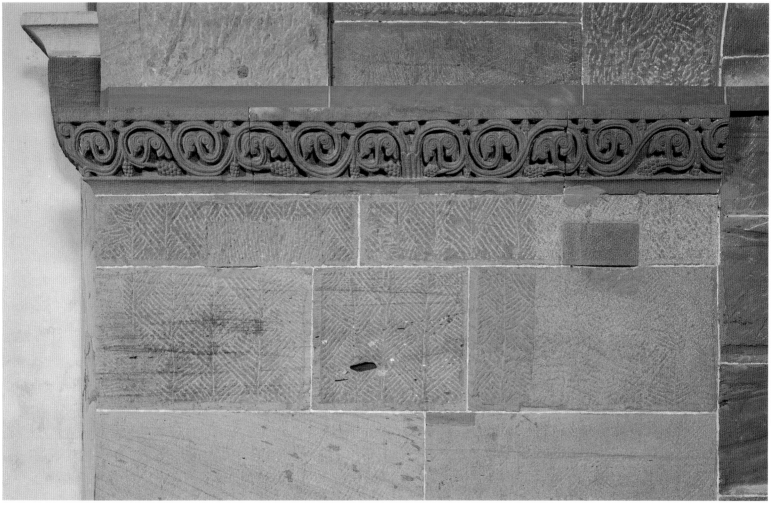

15.–16. Straßburg.
Musée de l'Œuvre
Notre-Dame, linker Teil
der Fassade der Kathedrale
(Entwurf B, um 1275).
17.–18. Straßburg.
Musée de l'Œuvre
Notre-Dame, Zeichnung
des mittleren Teils der
Fassade der Kathedrale
(Mitte des 14. Jh., Entwurf C).

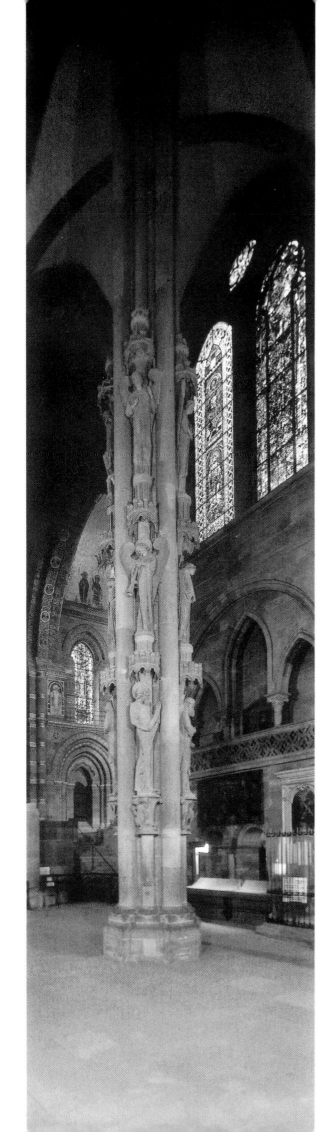

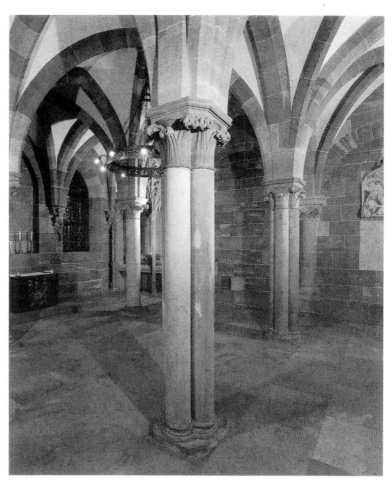

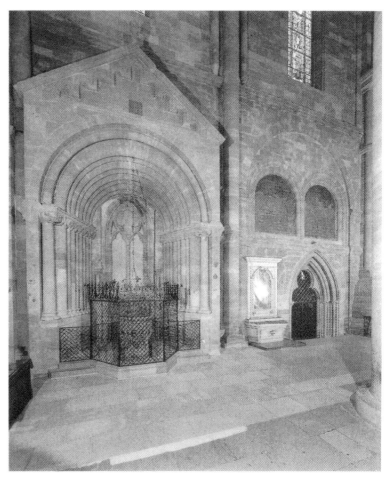

19. Straßburg. Kathedrale,
Engelssäule.
20. Straßburg. Kathedrale,
Kapelle des heiligen
Johannes.
21. Straßburg. Kathedrale,
linker Querschiffarm.

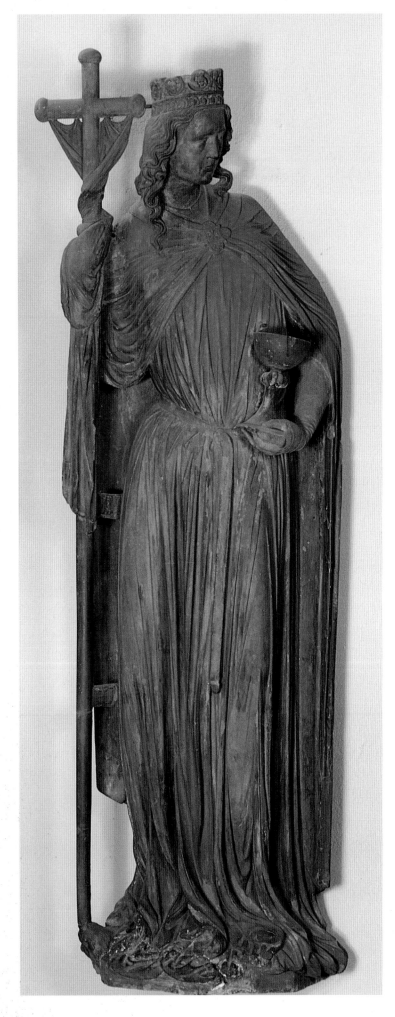

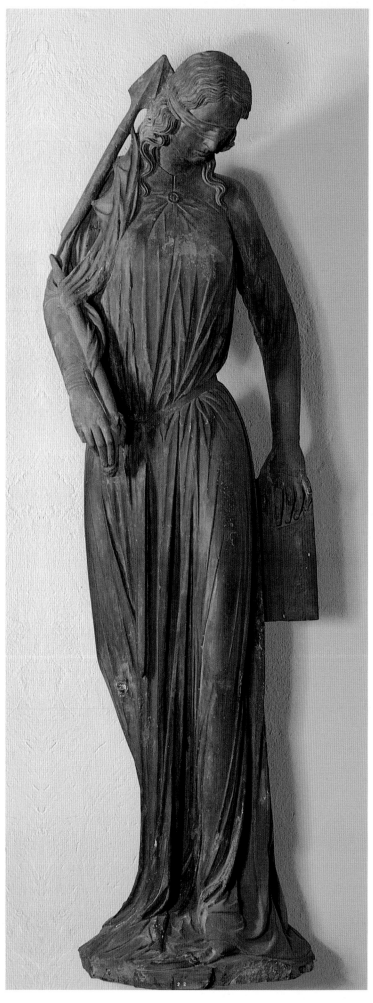

22. Straßburg. Musée des
Beaux Arts, *Allegorie der
Ecclesia* und *der Synagoge,* aus
der Kathedrale.

Rechte Seite:
22. Straßburg. Kathedrale,
rechtes Portal,
Weise Jungfrauen.

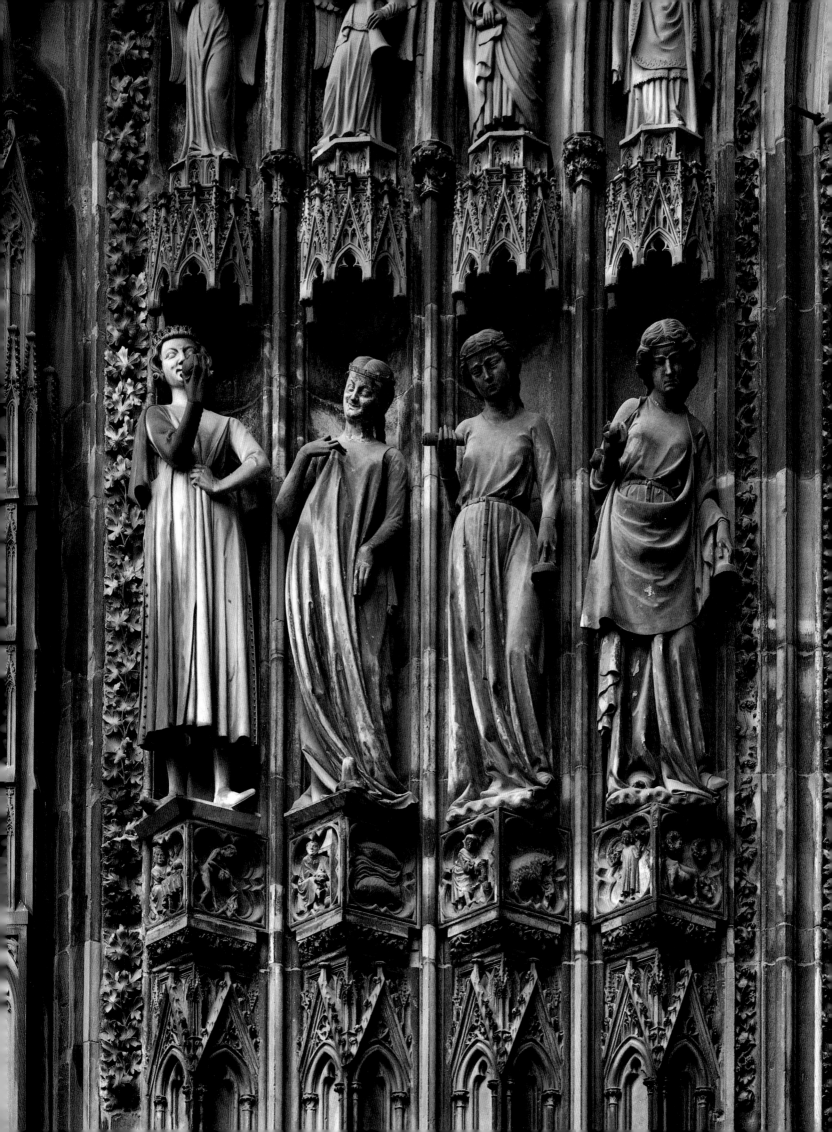

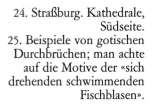

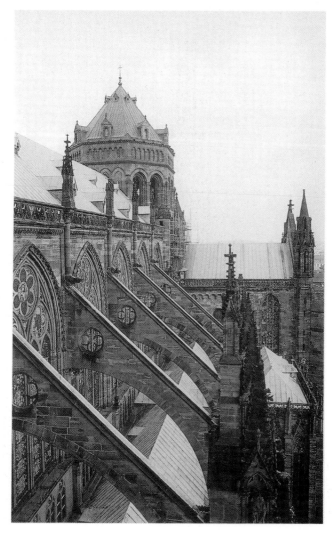

24. Straßburg. Kathedrale,
Südseite.
25. Beispiele von gotischen
Durchbrüchen; man achte
auf die Motive der «sich
drehenden schwimmenden
Fischblasen».

26. Straßburg. Kathedrale,
Strebebogen der Südseite.

Rechte Seite:
27. Straßburg. Kathedrale,
Fundament der Fiale des
Turms.
28. Straßburg. Kathedrale,
Turm.
29. Straßburg. Kathedrale,
oberer Teil des Turms.

Auf der nächsten Seite:
30. Straßburg. Kathedrale,
Nordseite, Portal.

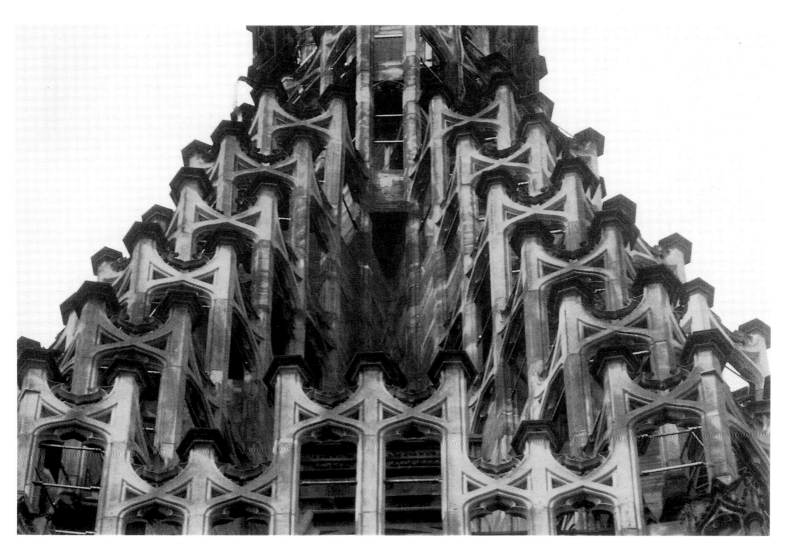

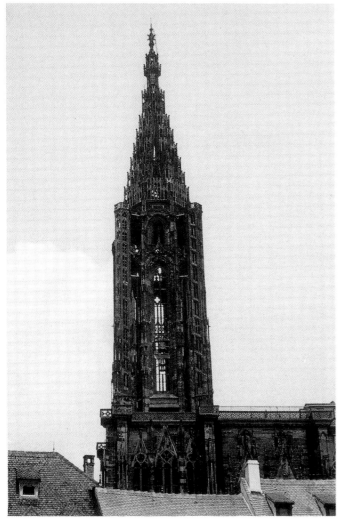

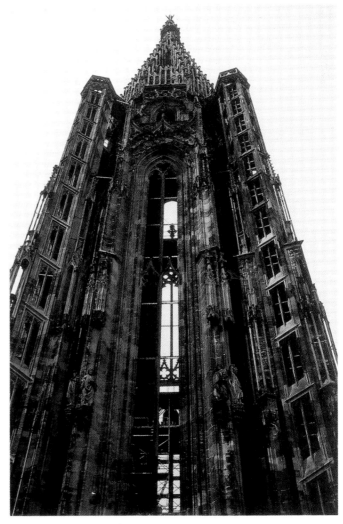

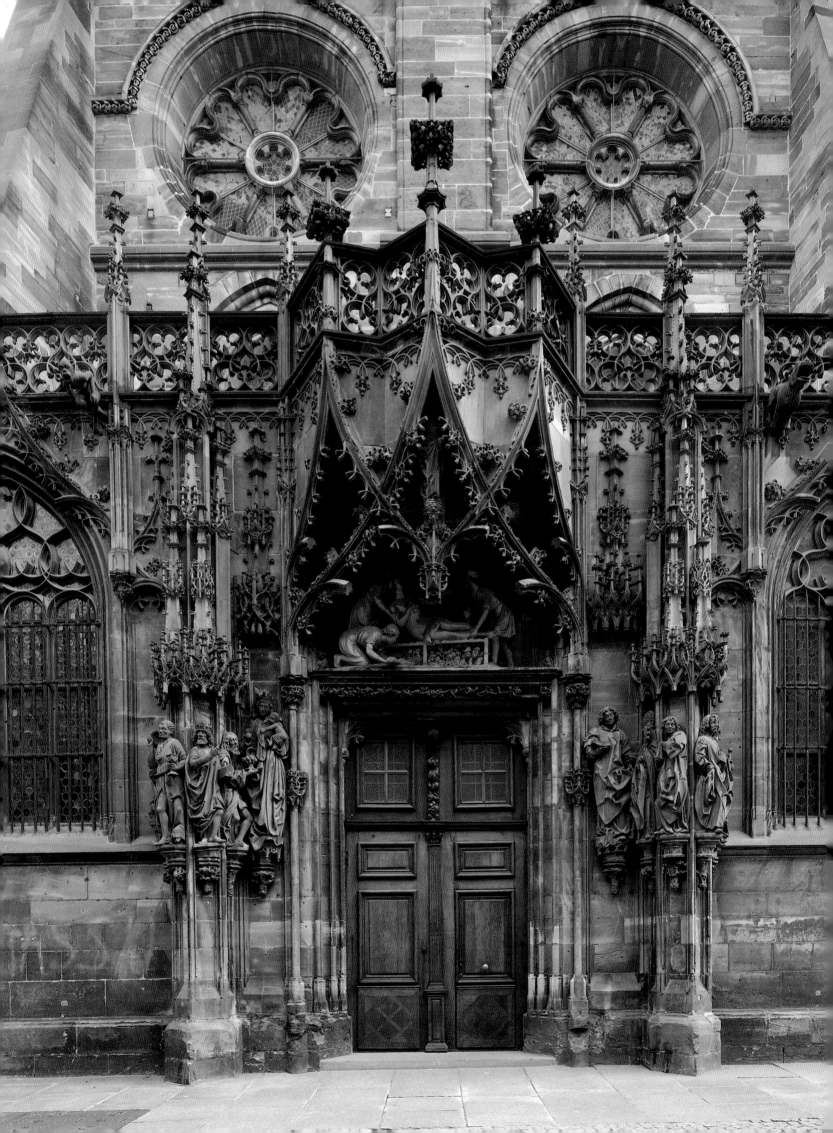

Francesco Aceto

DAS «CASTRUM NOVUM» DER ANJOU-KÖNIGE IN NEAPEL DIE BURGFESTUNG UND DIE STADT

Es gibt wenige Gebäude, die einen vergleichbaren Einfluß auf die urbane Gestaltung Neapels ausübten wie das *castrum novum:* König Karl I. hatte es auf einem leicht abschüssigen Gelände errichten lassen, dem sogenannten *campus oppidi.* Es befand sich zwischen den Stadtmauern, die gegen Westen die griechisch-römische und später fürstliche Stadt abgrenzten, und dem Monte Echia, auf dem bis zum Beginn des 10. Jahrhunderts ein befestigtes Fort seinen Sitz hatte; dieses war während des Hochmittelalters um die Villa des Lukullus und mehrere Gebäude für religiöse Zwecke errichtet worden. Mit seinem bedrohlich wirkenden, mit Wehrtürmen aus Tuffstein versehenen Bau, der auf das Meer hinausblickte, war Castelnuovo auch ein deutlich sichtbares Zeichen der herausragenden politischen Bedeutung Neapels im Vergleich mit dem übrigen Süden, die durch seine Ernennung zur Hauptstadt des Königreichs im Jahr 1282 sanktioniert worden war. Bis zur Einheit Italiens wird die Stadt ihre Vorrangstellung aufrechterhalten und festigen.

Planung und Anlage der Festungsburg sind Teil eines klaren und bewußten Konzepts: Das offensichtliche Bedürfnis nach Selbstdarstellung und Verteidigung scheint ebenso wichtig wie die intuitiv erfaßte Möglichkeit, den städtebaulichen Aspekt mit einer sozialen, politischen und bürokratischen Neuorganisation zu verbinden, mit dem Ziel, einen monarchisch-zentralistischen Staat zu schaffen (Leone-Patroni Griffi). Die bereits vorhandenen repräsentativen Gebäude der politischen Macht sind wenig zur Erlangung dieses Ziels geeignet: Das *Castel Capuano* war am östlichen Ende der *Via Tribunali* erbaut, einer der Querstraßen der griechisch-römischen *Neapolis,* und lag eingeengt zwischen einem weitläufigen Sumpfgebiet und dem angrenzenden antiken Zentrum; von hier aus übte der in den *Seggi,* den Stadtvierteln, organisierte Adel seit Jahrhunderten eine starke Kontrolle über die verschiedenen Bezirke aus. Das *Castello dell'ovo* dagegen, das auf der Megariden-Insel errichtet worden war, lag genau gegenüber dem Monte Echia. Aufgrund seiner Lage auf dem Felsen war es als Festungsburg ideal, so daß sowohl der Stauferkönig Friedrich II. als auch Karl I. den Staatsschatz dort verwahren ließen. Es hatte jedoch den Nachteil, über keine ständige und zuverlässige Verbindung mit dem Festland zu verfügen. Eine neue königliche Residenz im Osten sollte nun zur selben Zeit erbaut werden, als sich das bewohnte Stadtgebiet ausbreitete. Diese Expansion wird das Bild Neapels in den folgenden Jahrhunderten prägen. Damit verbunden war auch, daß die verschiedenen Gebäude der Stadt nun nicht mehr nach ihrer Funktion unterschieden wurden. Diese Entwicklung wurde bereits mit der Eroberung der Stadt durch Karl I. begonnen, durch seinen Sohn Karl II. sollte sie zu Ende geführt werden (De Seta, 1981). Denn nachdem Karl I. das im Schutz des Hafens und der Uferstraßen entstandene Wohnviertel mit einem weiter gefaßten Ring von Stadtmauern umgab, ließ er den Markt umsiedeln, um das Zentrum zu entlasten; damit einher ging eine Neuorganisation der Plätze und Straßen, an denen die Aktivitäten der Handwerker und Händler stattfinden sollten.

Auf der einen Seite gab es also den ursprünglich schachbrettartig angelegten Stadtkern, der in den Ausläufern des *Monterone* und des *Forcella* erbaut worden war; dieser Bereich war den Familien aus ältestem Adel

als Wohnsitz vorbehalten, die sich in den Stadtbezirken der *Nido* und der *Capuana* konzentrierten, wo sich aber auch herausragende neuere religiöse Gebäude befanden, die zum größten Teil der Hof selbst finanziert hatte. Auf der anderen Seite entstand das Viertel der *Marina,* wo Handel und Bauvorhaben florierten. Castelnuovo, das an einem gesunden und heiteren Ort errichtet worden war, kam die Rolle zu, Dreh- und Angelpunkt der politischen Macht und repräsentativer Aktivitäten zu sein, eine Funktion, die dieser Teil der Stadt bis heute innehat.

Die verschiedenen Phasen der Bauhütte

Was den Bau von Castelnuovo anbetrifft, so steht uns reiches Archivmaterial zur Verfügung, das glücklicherweise zum größten Teil durch Riccardo Filangieri bearbeitet worden war, bevor es im letzten Weltkrieg völlig zerstört wurde. Dank der modernen Transkription der Dokumente aus der Zeit der Anjou und der gesammelten Daten, die daraus hervorgingen, ist es uns möglich, fast jede einzelne Arbeitsphase nachzuvollziehen, die Organisation der Bauhütte sowie ihre Verantwortlichen (einschließlich ihrer verschiedenen Funktionen) kennenzulernen und uns sogar eine ziemlich exakte Vorstellung von der ursprünglichen Anlage der Burg zu machen, die fast vollständig um die Mitte des 15. Jahrhunderts von Alfons I. von Aragón wieder aufgebaut wurde. Der Wiederaufbau hatte vor allem das Ziel, die Burg den veränderten Kriegstechniken anzupassen.

Der Plan Karls I., den Bau in Angriff zu nehmen, muß zwischen Ende 1278 und den ersten Monaten 1279 entstanden sein. Am 25. April 1279 waren jedenfalls die Ländereien und Häuser von Bürgern enteignet worden, die sich an der Stelle befanden, an der die Burg erbaut werden sollte. Auf demselben Gebiet befand sich auch die Kirche von Santa Maria a Palazzo mit einem angebauten Franziskanerkloster. Am 10. Mai 1279 forderte der König das Klostergebäude der Brüder im Tausch gegen ein Haus in der Stadt, das sich in der Nähe der Stadtmauern befand. Die Brüder nahmen das Angebot an und ließen in *Albino* ein Kloster mit einer Kirche errichten, die jedoch, um sich von der alten Kirche zu unterscheiden, den Namen *Santa Maria la Nova* erhielt.

Wenige Tage später erließ der König die notwendigen Anweisungen, um das Material für den Bau herbeizuschaffen. Der Auftrag, die Bauhütte mit Kalk zu versorgen, wurde mit einem Mandat vom 16. Mai dem Richter des Fürstentums erteilt, der die Order erhielt, Kalksteinblöcke in Castellammare di Stabia und in Sorrento vorbereiten zu lassen, d. h. an Orten, die über den Meerweg von Neapel aus gut zu erreichen waren. Zwei Tage später schrieb Karl I. dem Richter von *Terra di Lavoro,* er solle Maurer und Hilfskräfte requirieren lassen. Am 21. Mai befahl er demselben, für den Bau eine gewisse Anzahl von «magistrorum scappatorum seu incisorum lapidum» bereitzustellen; diese waren bislang in der Fabrik von Santa Maria di Real Valle bei Scafati beschäftigt, das unter der Schutzherrschaft der Kurie stand. Vom 30. Mai und vom 4. Juni stammen die Order an den Hafenmeister von Kalabrien und an Pietro de Goy, «magistro defensarum et forestarum» von Kalabrien, von Bari und Otranto, die man um die Vorbereitung von einigen hundert Balken aus Fichtenholz ersuchte. Im Juni wurden die Träger aus Capua und Antwerpen für den Bau von Fuhrwagen eingesetzt, die für den Transport des Materials geeignet waren. Am 20. Juni desselben Monats erhält der Richter von *Terra di Lavoro* die Anweisung, dreißig Esel zu kaufen, zu denen durch die Order vom 26. Juni zehn weitere hinzukommen; für sie wird in der Nähe des Castelnuovo eine Unterkunft geschaffen, «unam de melioribus criptis, ubi fiunt corde», nachdem eine Mauer davor errichtet worden ist.

Am selben Tag erließ der Souverän ein Statut, das die verwaltungstechnischen und finanziellen Aspekte des Bauvorhabens regelte. Darin wurde festgelegt, daß am Bau ständig 15 Maurer *(magistri maczonerii)* und 80 Hilfskräfte *(manipoli)* zu beschäftigen seien, die teilweise den Maurern unterstanden (gewöhnlich bestand ein Verhältnis von vier Hilfskräften pro Maurer), sowie 17 Eselsführer für die Aushebung des Fundaments. Man rechnete 20 Arbeitstage im Monat, nach Abzug der Feiertage, alle Unterbrechungen, die durch schlechtes Wetter oder andere Faktoren bedingt waren, mit einbezogen. Die Vorbereitung der Steine wurde 35 Steinmetzen *(scappatores)* in Auftrag gegeben *(ad extalium),* deren Namen gesondert aufgeführt wurden. Sie verpflichteten sich, zu viert «petraiis Neapolis» zu schlagen, zu bearbeiten und 3000 Steine am Tag zur Bauhütte zu transportieren; jeder davon sollte eine viertel Spanne lang und eine Spanne hoch sein (32,87 cm x 26,3 cm), zu einem Preis von zehn *Tareni* für 1000 Steine. Laut Vertrag sollten die Steinmetze 72000 Steine im Monat, ausgehend von 24 Arbeitstagen, für den Bau bereitstellen. Diese ganz beträchtliche Anzahl von Steinen und

der Ort, an dem sich die Steinbrüche befanden, lassen keinen Zweifel daran zu, daß es sich um Tuffstein handelte. Aus Tuffstein waren in jedem Fall die Blöcke, die in einem Steinbruch in Nocera vorbereitet wurden, um die der König am 18. März 1280 die Schatzmeister der Bauhütte von Santa Maria di Realvalle bei Scafati (SA) ersuchte.

In den Jahren, als die Arbeiten für Castelnuovo begannen, war die Kurie finanziell mit einer großangelegten Kampagne von außergewöhnlichen Bauvorhaben beschäftigt, unter denen die Burg von Lucera und die bereits erwähnten Abteien von Realvalle und von Santa Maria della Vittoria in der Ebene von Tagliacozzo (AQ) besonders zu erwähnen sind. Auf keines dieser Projekte scheint sich jedoch das besondere Engagement des Königs, mit dem er die Arbeiten in Neapel verfolgte, negativ ausgewirkt zu haben. In der Hauptstadt überhäufte er die Verantwortlichen der Bauhütte mit Ermahnungen, damit das Werk in kürzester Zeit zu einem erfolgreichen Abschluß käme.

Trotz der strengen Kontrollen und der harten Strafen bei Mißachtung seiner Anordnungen wurde das Material häufig mit Verspätung geliefert, manchmal weil das Überbringen der Anordnungen nicht funktionierte oder auch wegen der Trägheit der Verantwortlichen. Die Arbeiten wurden ebenfalls durch die ständige Abtrünnigkeit der Meister erschwert, die häufig schwer zu ersetzen waren, auch weil das Problem die anderen königlichen Bauhütten betraf. Die Arbeiten hatten gerade begonnen, als die Verwalter im August dem König mitteilten, daß etwa ein Drittel der *scappatores* entflohen sei. Am 2. September 1279 griff der König zu härtesten Gegenmaßnahmen: Er setzte fest, daß die verbliebenen Maurer vertraglich auch für ihre Gefährten garantierten und nun auch den Teil von deren Arbeiten liefern sollten. Viele flohen daraufhin erneut im November sowie im August des folgenden Jahres. Als Antwort darauf befahl Karl die Gefangennahme der Entflohenen, sie sollten nun in Ketten arbeiten und bei Wasser und Brot gehalten werden. Er erließ auch, daß die Weinstöcke und Häuser derjenigen zerstört werden sollten, die sich der Festnahme entzogen hatten, ihre Ehefrauen und Kinder sollten ins Gefängnis geworfen werden.

Die Bauhütte setzte unterdes ihre Arbeiten fort, und der König versuchte mit allen Mitteln, das Vorhaben voranzutreiben, indem er die Anzahl der Meister erhöhte. Die Anstellungen hatten am 13. September 1279 begonnen, weitere acht Maurer mit der entsprechenden Anzahl von Hilfskräften wurden verlangt, die Anstellungen wurden in den darauffolgenden Monaten fortgesetzt. Nachdem viele geflohen waren und ersetzt werden mußten, waren am 15. Januar 1280 an der Bauhütte von Castelnuovo 12 Maurer, 125 Hilfskräfte beschäftigt und 52 Esel eingesetzt. Zwischen Juni und Dezember 1280 waren es 449 Einheiten, die folgendermaßen aufgeteilt waren: 33 Maurer, 312 Hilfskräfte, 35 Steinmetze, 8 Zimmermänner, 4 Holzsäger, 40 Pflasterklopfer, 17 Eselsführer sowie eine nicht näher bezeichnete Zahl von Bildhauern, die die «capitella, charches et certos lapides pro eodem opere oportunos» schaffen sollten. Im Lauf des Jahres mußten die Arbeiten ganz beträchtlich vorangeschritten sein, da man am 23. Januar 1281 beschloß, 30 der 68 am Bau eingesetzten Esel andernorts zu verwenden; im Jahr 1280 waren sogar 72 Esel eingesetzt worden. In den letzten Monaten des Jahres 1282 arbeiteten fieberhaft noch 16 Maurer, 6 Steinmetze, 240 Hilfskräfte, 8 Zimmerleute, 2 Holzsäger, 8 Pflasterklopfer und 17 Tiertreiber. Aus einem Dokument vom 30. Juni 1279 ist uns bekannt, welche Arbeiten zu diesem Zeitpunkt von den Maurern erbracht werden mußten, nämlich eine *Canna*, d. h. Quadratrute (1 Rute entspricht 2,106 Meter) pro Tag fiel auf jeweils zwei Meister. Wir können dies als wertvollen Hinweis betrachten, aus dem jedoch keine verallgemeinernden Schlüsse gezogen werden dürfen: Wie aus den für den Bau von Santa Maria della Vittoria gesammelten Daten (Egidi, pp. 748 ff.) hervorgeht, hing die Arbeit von der Stärke der Mauern und der Funktionstüchtigkeit der Instrumente ab.

Die Quellen der Anjou liefern uns aus diesen Jahren sehr viele Details wie die oben genannten, geben jedoch fast gar keine Auskunft darüber, wie die Arbeiten der Bauhütte auf dem Festland voranschritten. Man begann mit der Aushebung des Fundaments und der Abflußgräben, womit man noch im März 1280 beschäftigt war, als zu diesem Zweck weitere hundert Hilfskräfte eingestellt wurden. Am 13. September ist die Eintragung verzeichnet, daß der Turm gebaut wurde, «que est ex parte portus Pisanorum supra mare», auf dem Gebiet also, wo sich später der Beverello-Turm der Aragonesen befand. Am 4. Januar 1280 ersuchte Karl den Verantwortlichen für Castelnuovo, zehn weitere Hilfsarbeiter einzustellen «in dicto opere pro fudendo fondamento palatii nostri, quod in dicto castro fieri volumus.» Wie man aus den Dokumenten, die sich auf den Bau der Burg von Manfredonia beziehen (Haseloff, p. 402), weiß, ist mit der Bezeichnung «palatium» hier natürlich kein innerhalb der Burg für sich errichtetes Gebäude gemeint, sondern vielmehr eine Art Zwischenwall, der die Türme verbindet, in denen sich wiederum die Wohnungen befanden. Von den Räumen Karls I. ist uns bekannt, daß sie sich im westlichen Wall befanden, der auf die Hügel von San Martino blick-

te. Am 16. Juni 1280 war man mit dem Bau der königlichen *marescalla* beschäftigt, und im selben Monat gehen bereits die Bildhauer ans Werk. Am 30. August 1280 macht der Propst Pierre de Chaule den König darauf aufmerksam, daß vierzig Pflasterklopfer für die Böden notwendig waren, was darauf hinweist, daß die Arbeiten in manchen Bereichen bereits ihrem Ende zugingen. Am 15. September beauftragte Karl den Verantwortlichen, 42 Eichenstämme in den umliegenden Wäldern von Neapel zu suchen (Ottaviano, Lauro, Marigliano), die Pierre de Chaule für den Bau der Brücke zur Burg brauchte; diese wurde erst 1283, zusammen mit einer Verteidigungsmauer, fertiggestellt. Am 10. Oktober 1281 wurde um die schnelle Anlieferung von «lapides pilerio coquine» ersucht. Am 2. Mai und am 6. Juni 1282 wurden Zahlungen für Schmiedeeisen geleistet, die die Zinnen der Zwischenwälle abschlossen. Am 7. Mai desselben Jahres befahl Karl, mit dem Bau von zwei Mühlen zu beginnen. Zu dieser Zeit war die Burg unter dem Befehl des Burgvogts Filippo di Villacublan, der sein Amt schon im Mai übernommen hatte, bereits von Bediensteten bewohnt. Als kurz darauf der sizilianische Krieg ausbricht, wird in den folgenden Monaten das Schloß mit Munition und Vorräten, einer großen Menge Korn und Hirse, 40 gepökelten Schweinen und 300 Käselaibern versorgt, auf die man aber nur im Fall einer Belagerung zurückgreifen sollte. Im Jahr 1283 tauchen Informationen über den Bau immer seltener auf. Die letzte stammt vom 15. Januar 1284, als der König von Capua aus den Verantwortlichen befahl, für die notwendigen Mittel zu sorgen, um «cum Nos talem perfectionem et complementum operis Regii Castri Novi de Neapoli instanter et sollicite procedi velimus». Zu diesem Zeitpunkt waren die Gemächer der Prinzessin Maria von Ungarn, der Gemahlin des Thronerben Karl, dem Prinzen von Salerno, bereits fertiggestellt, die dort zusammen mit ihrer Familie lebte. Am 19. Februar 1284 wurde auch das Archiv der Königlichen Kurie hierher verlagert. Nach knapp viereinhalb Jahren intensiver Bautätigkeit erhob sich die Burg majestätisch über dem freien Raum des Hafens, vor dem antiken Stadtzentrum, das sich über den Ausläufern des Gebirges erstreckte und von einem Gewirr von Gäßchen durchzogen war. Mit der Errichtung der Burg setzte im 14. Jahrhundert eine Stadtentwicklung ein, die aus dem *Largo delle Corregge,* am östlichen Teil der Burg, wo sich heute die Via Medina befindet, das Zentrum des politischen Lebens und einen eleganten gesellschaftlichen Mittelpunkt machte.

Die Verwaltung der Bauhütte und die Reglementierung der einzelnen Arbeitsbereiche

Die Organisation von Castelnuovo spiegelt getreu eine innere Ordnung wider, die in jenen Jahren in fast allen Bauhütten des Königreichs eingehalten wurde. Verschiedene Wissenschaftler sind der Ansicht, daß dafür ein regelrechtes «statutum curie» aufgestellt worden war, das für das ganze Reich galt, und dessen Spuren wir in einer Urkunde von 1278 finden (Egidi, p. 752). Der finanzielle Bereich und die bürokratische Seite der Verwaltung, die normalerweise dem zuständigen Richter der jeweiligen Provinz anvertraut sind, werden hier direkt von der Kurie übernommen. Das Kriterium für die Verteilung der Aufgaben wurde von den Erfordernissen des Hofs bestimmt, dessen Interesse es war, daß die erlassenen Anordnungen beachtet, jede Art von Nachlässigkeit unterbunden und keine Gelder veruntreut wurden. Zu diesem Zweck wurde ein weitverzweigtes System von sich gegenseitig bedingenden Kontrollen aufgestellt, um alle Unregelmäßigkeiten zu verhindern, deren strikte Beachtung auch durch zahlreiche, vom König festgesetzte und häufig angewandte Sanktionen ratsam erschien. Von diesen exakt festgelegten Vorgaben ausgehend, war die Zahl der Verantwortlichen und ihrer Aufgaben notwendigerweise flexibel und hing jeweils davon ab, welche Arbeiten anvertraut worden waren, wie sie vonstatten gingen und welche Erfordernisse damit jeweils verbunden waren. Die Errichtung der Gebäudeteile wurde in Auftrag gegeben *(ad extalium)* oder in eigener Regie *(in credenciam)* ausgeführt. Der Hof selbst zog es wohl vor, die Arbeiten einzeln, nach dem System einer mehrfach wiederholten öffentlichen Ausschreibung zu verteilen, mit dem offensichtlichen Ziel, die Preise zu senken. Diejenigen, die die Aufträge erhalten hatten, waren verpflichtet, eine Art Garantie zu stellen, die in Relation zum finanziellen Aufwand der Arbeiten stand, und wurden in Raten bezahlt. Bei den Auftragnehmern handelte es sich keineswegs immer um *magistri,* die zu einem einzigen Bauunternehmen gehörten, wie auch ein Beispiel von Melfi zeigt, wo der Bauunternehmer das Amt des Richters innehatte (Haseloff, p. 145). Eine Ausnahme innerhalb dieses genau festgelegten Systems stellten die *scappatores* dar, denen «quia ipsi sunt pauperes» Karl eine Anzahlung von einer Unze auszahlen ließ, damit sie sich das notwendige Werkzeug und die Transporttiere verschaffen konnten. Die Vergabe *ad extalium* war offensichtlich für größere Vorhaben nicht geeignet, bei denen man folglich Teilaufträge vergab. Nach Stück und Einzelleistung berechnet wurden in

Castelnuovo die Lieferung von Tuffstein, die Befestigung der Brücke und die Herstellung der Skulpturen zur Dekoration. Alle übrigen Arbeiten wurden unter direkter Kontrolle der königlichen Funktionäre ausgeführt; deren Verpflichtungen wiederum wurden durch das Statut der Bauhütte geregelt, das am 26. Juni 1279 erlassen worden war.

An der Spitze des ganzen Unterfangens stand der Geistliche Pierre de Chaule aus der Picardie, ein Verwandter des Königs, dem man das Amt eines *credencerius* anvertraut hatte. Dem Verwalter galt normalerweise das Vertrauen des Hofs, gleichzeitig leitete er die Bauarbeiten in allen ihren Phasen, er sorgte sowohl für das Material als auch für die Anstellung der Arbeitskräfte; von Fall zu Fall übernahm er es, den König in Kenntnis zu setzen, damit die notwendigen Maßnahmen getroffen wurden. Er verwaltete die finanziellen Mittel nicht direkt, überwachte jedoch alle Ausgaben. Ihm zur Seite stand als Schatz- oder Zahlmeister (*expensor*) der Neapolitaner Stefano Pappasugna; vor diesem hatte Stefano Severino dieses Amt für sehr kurze Zeit innegehabt. Der Zahlmeister hatte die Aufgabe, Gelder von den königlichen Schatzmeistern zu erhalten, denen er vor anwesenden Zeugen eine Quittung darüber aushändigte; er sorgte ebenso für die Bezahlungen, jeweils «cum notitia et conscientia» des Verwalters oder eines von ihm Bevollmächtigten. Um Streitigkeiten der beiden Funktionäre zu vermeiden, befolgte man eine Praxis, die bei anderen königlichen Bauvorhaben bereits erprobt worden war, und richtete zwei Register für die Einnahmen und Ausgaben ein. Der Verwalter und der Schatzmeister verfügten jeweils über ein Register, wobei jedes durch die Unterschrift des anderen beglaubigt werden mußte. Beide Register und die Quittungen der Schatzmeister wurden dann zur endgültigen Überprüfung den *Maestri Razionali,* den Beamten eines Art Rechnungshofs, ausgehändigt. Mit einem Erlaß vom 16. Juli 1279 wurde das Amt des Verwalters, der nur noch die Ein- und Ausgaben überprüfen sollte, von Karl I. dem Knappen Enrico Toursevache übergeben, der das Amt bis zum Ende der Arbeiten ausübte. Pierre de Chaule wurde wie zu Beginn der Arbeiten Leiter der Bauhütte. Auch einige treue Knappen wurden von Karl I. zur Überwachung der Arbeiten, die schnell vorangingen, beauftragt: Am 29. Juni 1279 ist Adam de Saint-Germain «soprestant en le mur du Chatel Neuf»; zusammen mit Guilloct de Braye kontrolliert er auch die Steinblöcke der *scappatores.* Mit einem weiteren Knappen, Roulin de Frenay, übernehmen beide im Juni 1280 die Bewachung: «statuti sunt super turris Castri Novi»; am 7. Februar 1280 fällt Giovannotto «de Verdy» die Aufgabe zu, die Eselsführer zu überwachen. Mit nicht näher bezeichneten Aufgaben tauchen auch die Knappen Robin Le Sage, Guillot Gonzègres und ein «magister Thibaldus superastans» auf.

Die Entlohnung der Verwaltungsbeamten und der Bauleute von Castelnuovo unterscheidet sich je nach dem Grad der Verantwortung und der Kompetenz. Sie entspricht jedoch der Bezahlung, die überall im Reich für die königlichen Bauhütten gilt, wo die exakten Anweisungen der Kurie befolgt werden. Dies wird auch durch eine Anordnung bestätigt, die der König am 1. Juli 1278 erläßt und die für die Burgen von Barletta, Lucera, Melfi, Bari, den Hafen von Manfredonia und die Abteien Santa Maria di Realvalle und Santa Maria della Vittoria gilt. Unter den *magistri* waren die Maurer und Zimmerleute am besten bezahlt, die im Sommer 15 *Grana* am Tag erhielten und 12 im Winter, wenn die Arbeitstage kürzer waren. Die Hilfskräfte der Zimmerleute, die für das Zersägen des Holzes zuständig waren, bekamen 12$\frac{1}{2}$ *Grana;* die Pflasterklopfer erhielten 9 *Grana,* die Handlanger im Sommer 7 und im Winter 6 *Grana;* die Eselstreiber wurden mit 5 *Grana* entlohnt, wenn das Tier von der Kurie gestellt wurde, und 10 *Grana,* wenn es ihr eigenes war. (Arbeitskraft war zusammen mit der Haltung eines Esels oder Pferdes zur Zeit von Karl I. 5 *Grana* am Tag wert.) Die *scappatores* wurden, wie bereits erwähnt, auch nach Stückzahl bezahlt, wenn man jedoch den Monatslohn für die einzelnen Bautrupps auf jeden Steinmetzen umrechnete, so kam dieser auf 17 *Grana* pro Tag, worin die Ausgaben für das Zugtier und dessen Unterhalt bereits enthalten waren. Auf der Basis eines ähnlichen Vertrags wurden auch die Bildhauer beschäftigt, über deren Bezahlung nichts Genaues bekannt ist. Wir verfügen lediglich über ein paar Vergleichsdaten. Die *incisores lapidum,* die in der Abtei von Santa Maria della Vittoria beschäftigt waren, unterscheiden sich von den *scappatores* und den *spuntatores lapidum,* indem sie die Steine auf das benötigte Maß reduzierten bzw. zu quadratischen Blöcken zurechtschlugen. Sie wurden wie die *magistri maczonerii* bezahlt. Sie arbeiteten *in logia,* d.h. in der Bauhütte, und waren für die Fensterlaibungen, Türen, Einfassungen, Bogen, Rippen und Pfeiler zuständig (Egidi, pp. 282 ff.). Nicola di Bartolomeo da Foggia, ein hervorragender Bildhauer schwäbischer Herkunft, taucht in dieser Eigenschaft 1274 in den Schriftstücken der Anjou auf; sein Name ist mit der prächtigen Kanzel der Kathedrale in Ravello verbunden. Im Statut der Bauhütte von Santa Maria di Realvalle vom 21. Mai 1279 wird den «eschlapeurs de pierre» ebenso wie den «tailleurs de pierre» ein Lohn von 15 *Grana* zugestanden. Aber am 30. Juni des folgenden Jahres wird die Erstellung der Kapitelle den Meistern Giacomo de Zallon, Guglielmo de Blois, Giovanni de Malottis und

Roberto de Ris anvertraut, von denen jeder 15 *Tari* für die Kapitelle der Pfeiler erhält (1 *Tari* entspricht 20 *Grana*), 10 *Tari* werden für die Halbkapitelle der Außenmauern bezahlt, 20 *Tari* für die Zwillingskapitelle. Wurden die Aufträge *ad extalium* übergeben, so erfolgte die Bezahlung nicht nur aufgrund des Formats des Manufakts, sondern auch auf der Basis des verwendeten Materials, nach dem sich die Ausführung richtete. Die Schriftstücke über Castelnuovo haben uns keinen Namen eines Architekten mit dem Amt eines *protomagister* hinterlassen, wie er in den anderen königlichen Bauhütten existierte. In Santa Maria di Realvalle erhält der französische Architekt Thiebaut de Seaumour, «premier mestre», einen Tageslohn von einem *Tari*, sein Kollege Enrico de Arsum, *protomagister* in Santa Maria della Vittoria, erhält dagegen 15 *Grana*, die sich auf 20 erhöhen, wenn er ein Pferd unterhält.

Die äußerst spärlichen Daten über die Geldwirtschaft des sizilianischen Königreichs in diesen Jahrzehnten lassen keine endgültige Bewertung zu. Ein paar nützliche Hinweise können wir jedoch aus einem Vergleich mit der Entlohnung anderer Berufsgruppen, mit den Künstlern oder am Bau beschäftigten Kontrollbeamten gewinnen. Der aus Montecassino stammende Mönch Giovanni, von Beruf Miniaturmaler, erhält vom König am 31. August 1282 für die Illustrierung von zwei medizinischen Büchern den Lohn von einem *Tari* am Tag (G. Filangeri, V, p. 324). Der Schatzmeister der Bauhütte bekam, ungeachtet der hohen Verantwortung, die sein Amt mit sich brachte, einen Tageslohn von 10 *Grana*, wie seine Schreibkraft auch. Der Lohn der vorgesetzten Knappen bewegte sich zwischen 15 und höchstens 22½ *Grana*. Auf 2 *Tari* (40 *Grana*) stieg dagegen das Gehalt des Verwalters Enrico Toursevache, der verpflichtet war, sich zwei Pferde zu halten (Schulz, IV, p. 87). Das Statut gibt jedoch keine Auskunft über die Bezahlung von Pierre de Chaule. Für die Aufgaben, die er eine Zeitlang in der Bauhütte von Santa Maria di Realvalle übernommen hatte, deren Überwachung seine regelmäßige Anwesenheit notwendig machte, hatte er ein paar Jahre zuvor 4 *Tari* pro Tag erhalten; er mußte sich jedoch ein Pferd halten, da er sich von der Ebene von Tagliacozzo bis nach Scafati begeben mußte. Dieselbe Summe erhält er für «ses solz et gages» am 30. Juli und am 15. Oktober 1283, auch wenn das Dokument keine weiteren Angaben verzeichnet. Aus dem Vergleich wird deutlich, daß qualifizierte Facharbeiter, die am Hof beschäftigt waren, einen vertraglich gesicherten günstigen Status innehatten, was auch bedeutet, daß die damaligen Bauhütten einen hohen Stellenwert besaßen. Vor diesem Hintergrund kann man heute nicht mehr feststellen, aus welchem Grund zahlreiche Beschäftigte immer wieder von den königlichen Bauhütten flohen. Die von Egidi (pp. 759 ff.) vorsichtig geäußerte Vermutung, daß die in Goldmünzen zu entrichtenden Zahlungen tatsächlich in Silber entgolten wurden und die Arbeitskräfte also einen Verlust hinnehmen mußten, scheint wenig überzeugend. Was die Bauhütte von Castelnuovo anbetrifft, wissen wir nur, daß verschiedene Steinmetze den Betrieb verließen, die nach Stückzahl bezahlt wurden, und, gemessen an der Anzahl der Tuffsteinblöcke, die sie täglich liefern mußten, einen sehr harten Arbeitsrhythmus zu bewältigen hatten. Ihre Flucht wäre vielleicht Indiz für die Schwierigkeit, den Arbeitsvertrag einzuhalten, da man die eigene Arbeitskraft schlichtweg überschätzt hatte. Die These ist nicht auszuschließen, auch wenn sie angesichts der tatsächlich überlieferten Fakten hypothetisch bleiben muß.

Das «castrum» von Pierre de Chaule

Auch wenn uns die Schriftstücke darüber keine genaue Auskunft geben, so scheint der Franzose Pierre de Chaule der tatsächliche Leiter der Bauhütte von Castelnuovo gewesen zu sein. Er wird durchweg als *prepositus* und manchmal als *protomagister* bezeichnet. Er stammte aus Chaulnes, der Hauptstadt des Département Péronne in der Picardie, und war weit mehr als ein einfacher Verwalter der Bauhütte. Obwohl er nie als «architectus» bezeichnet wird – daß Schulz ihm diesen Titel zuordnet, erscheint als bloße Vermutung, gegen die sich bereits Egidi (p. 270) wandte –, sind jedoch zahlreiche Indizien vorhanden, daß er für die architektonischen Aspekte zuständig war. Vorausgesetzt, daß es sich nicht um eine zufällige Namensgleichheit handelt, taucht er in den Jahren 1268–70 als Inquisitor für die Güter von Verrätern im Kronland von Otranto auf, während er 1272 als Steuereintreiber im Auftrag der Kurie bei den Gehöften um Neapel fungiert. Von 1274 bis 1283 taucht er jedoch wiederholt in verschiedenen königlichen Bauhütten mit leitender Funktion auf. In diesem Zusammenhang ist festgestellt worden, daß unter den Beschäftigten der Bauhütten der *protomagister* fehlt, wenn Pierre de Chaule sich unter den Verantwortlichen befindet. Am 1. Januar 1274 ist er einer der vier Mitglieder der Kommission, die damit beauftragt ist, den Platz zu wählen, wo die Abtei Santa Maria della Vittoria errichtet werden soll. In Realvalle steht ihm der Architekt Gualtiero de Assona zur Seite, der

jedoch auf Wunsch des Königs die Anweisungen von Pierre de Chaule befolgen muß; ihm fällt nicht nur die Aufgabe zu, den Ort für den Bau auszuwählen, sondern auch «modum et mensuram secundum quos monasterium ipsum fundamentum fuerit» (Egidi, p. 269). In den ersten Monaten des Jahres 1278 ist der Franzose wieder bei der «procuratio casalium Neapolis» beschäftigt; am 13. März desselben Jahres wird er jedoch von dieser Verpflichtung befreit und vom König mit anderen, nicht näher bezeichneten Aufgaben betreut, die auch die Planung von Castelnuovo betreffen könnten. Hier verfolgt er die Arbeiten bis zu ihrem Abschluß, von einer kurzen Tätigkeit in Sizilien im Gefolge des Königs im Jahr 1282 abgesehen. Im April dieses Jahres leitet er ebenfalls die Arbeiten am Bau von Castel Capuano in Neapel.

Aus den wenigen Informationen, die aus den zeitgenössischen und späteren Dokumenten erhalten sind, hat Riccardo Filangieri die Anlage der Burgfestung des Anjou-Königs zuverlässig rekonstruiert. Sie war an der Stelle errichtet, an der sich heute das Schloß befindet, und zeigte wie dieses eine Anlage nach dem Schema eines Vierecks mit unregelmäßigen Seiten, mit einem weiten Innenhof, der von vier Flügeln für die Gemächer umgeben war. Auf drei Seiten war die Burg von einem tiefen Graben geschützt, während sie nach Osten, zum offenen Meer hin, von einem Schutzwall umgeben war. Während der in den dreißiger Jahren durchgeführten Restaurierungsarbeiten wurden auf der Süd- und Ostseite Teile einer äußeren Umgrenzung aus dem 3. Jahrhundert entdeckt, die von den Zwischenwällen aus aragonesischer Zeit verdeckt waren. Die Außenmauern waren durch Türme verstärkt, auf deren Anlage man aufgrund ähnlicher Festungen aus der Zeit schließen kann. Auf der ältesten Darstellung der Burg, die auf einer bemalten Lade aus dem 14. Jahrhundert erhalten ist, erscheinen die Türme mit einem viereckigen Grundriß. Die Verteidigungsstrategien der Zeit verlangten in jedem Fall hohe Mauern, um sich gegen die Angriffe von turmartig gebauten Kriegswaffen zu schützen. Die Zwischenwälle waren von Zinnen umgeben, von denen manchmal in den Urkunden die Rede ist, und wahrscheinlich zur besseren Verteidigung auch mit Klapptüren versehen. Bekannt ist, daß sich zwei Türme zum Schutz an jenem Eingangstor befanden, das sich auf der nördlichen Seite zur Stadt hin öffnete. Ein dritter Turm, der *turris maior,* befand sich im Schutz des Hafens, *porto dei Pisani* genannt, an der nordöstlichen Ecke, wo sich der Beverello-Turm erhob. Ein vierter Turm, der in der Nähe der Kapelle errichtet war, taucht im 14. Jahrhundert als *torre Bruna* auf; in seiner oberen Etage richtete Robert d'Anjou einen Raum zur Aufbewahrung des königlichen Schatzes ein; ein *turris inferior* war zum Meer hin errichtet worden. Da man annehmen kann, daß sich zwei weitere Türme an den nordwestlichen und südwestlichen Eckpunkten befanden, kann man daraus schließen, daß die Zwischenwälle von mindestens sieben oder mehr Türmen bewehrt waren, wenn man wie Filangieri von weiteren Türmen ausgeht, die dazwischen gebaut waren. Der Eingang zum Schloß war durch einen Wall geschützt, der damals «balium» und später «cittadella» genannt wurde. Dieser Wall war von Zinnen geschützt und über den Graben hinweg mit den Türmen zu beiden Seiten der Burg verbunden. Der wichtigste Raum des Gebäudes, der noch auf Karl I. zurückging, war zweifellos der an der Westseite erbaute große Speisesaal, der über ein Verbindungszimmer mit dem Gemach des Königs verbunden war. Es handelte sich um einen sehr großzügigen Gebäudetrakt, in dem 1317 die Gräfin von Kalabrien, Katharina von Österreich, untergebracht war, denn für die «hostiarii» waren darin vier Zimmer, ein Oratorium und weitere Räume eingerichtet worden, nachdem die Gemächer Katharinas durch einen Brand zerstört worden waren. In der Gründungsurkunde von Castelnuovo wurde auch eine der Heiligen Jungfrau geweihte Kapelle erwähnt, von deren Bau wir jedoch nichts erfahren.

Von der Burgfestung zum Ort der Repräsentation

Die von dem ersten Anjou-König in großer Eile erbaute Burg, in der Karl I. jedoch nie seinen Wohnsitz nahm, hatte ein strenges und rauhes Aussehen. Karl I. war im Jahr 1285 unerwartet gestorben und hatte selbst nicht mehr die Gelegenheit, das Gebäude mit dem entsprechenden Komfort und der notwendigen Ausstattung zu versehen; zudem war Castelnuovo hauptsächlich als uneinnehmbares Bollwerk angesichts der unterschwelligen Gefahr eines sizilianischen Krieges erbaut worden, das im 14. Jahrhundert mehr als einmal den Angreifern widerstand. Als Karl II. schließlich nach seiner langen Gefangenschaft in Katalonien zurückkehrte, berichten die Schriftstücke der Anjou häufig von Veränderungen, Verschönerungen und Anbauten. Neben dem Burgverwalter und den Dienern lebte am königlichen Schloß das vollzählige Personal, das an Höfen üblich war: Bedienstete, Stallburschen, Hofdamen, Vertraute des Königs, Hofgeistliche und am Ende auch zahlreiche Franziskanerbrüder (im Jahr 1332 waren es fünfzehn Gruppen). Zu Beginn des

255

14. Jahrhunderts war die Zahl der Bewohner des königlichen Schlosses so sehr gestiegen, daß Karl II. weitere Gebäude für die Kinder von Philipp von Taranto, Giovanni di Durazzo, Pietro und Raimondo Berengario errichten ließ. Das Schloß selbst wurde mit Bädern, Latrinen und Herdstellen versehen, Kamine, Brunnen, Gartenpavillons, Oratorien, Kapellen und Gesindestuben wurden für die königlichen Gemächer gebaut, die sich nun nicht mehr an der Westseite befanden, sondern zum Meer hin verlagert und mit Terrassen versehen wurden. Immer mehr Arbeiten zur Verschönerung des Gebäudes wurden ausgeführt, was durch verschiedene Notizen über Fenster verbürgt ist oder durch einen Brief, in dem Karl II. am 15. Dezember 1298 vom Feldherrn von Salerno «pictorem unum magistrum pro matunibus faciendis» verlangt. 1305 erhält der Maler Montano d'Arezzo, der 1310 unter den «familiares» des Königs aufgenommen wurde, den Auftrag, zwei Kapellen mit Fresken auszuschmücken. Auf der Seite zum Strand wurde ein kleiner Garten angelegt, den man nach Beverello benannte, wo zwischen Grotten und Umzäunungen auch ein Schlußstein gelegt wurde. Gegen Süden wurde daran bald ein großer Park mit Bäumen, Pergolas, einem Pavillon, Lusthäuschen, Springbrunnen angelegt, wo Robert häufig seine Staatsgeschäfte erledigte; von dieser Gartenanlage hat Boccaccio uns in seinem fünften Buch des *Filocolo* eine lebhafte Erinnerung hinterlassen. Vor allem Robert ist diese allmähliche Veränderung der Burg zu verdanken, die von der Festungsanlage zur prachtvollen Residenz wurde; in ihrer Pracht sollte auch die Vorstellung eines wohlgeordneten Staates verkörpert werden, wo die Macht des Königs sich nicht auf seine militärischen Waffen stützte, sondern auf das Prestige einer Regierung, die auf den zivilen Tugenden ebenso wie auf dem Ruhm und Glanz der schönen Künste beruhte. Wie gut die Umsetzung dieser Idee funktionierte, zeigt sich auch daran, wie überaus positiv sich die Regierungszeit des *Regno di Napoli* im kollektiven Gedächtnis widerspiegelte. Erinnert sei vor allem an die Freskenmalerei in der *Cappella Palatina* und der angrenzenden *Sala Magna*, dem großen Saal der Burg, die etwa die Hälfte des Innenhofs einnahm, über dem sich die *Sala dei baroni* erhob, der prachtvolle Raum, den Guglielmo Sagrega für Alfons I. von Aragón erbaut hatte.

Die *Cappella Palatina*, die als einziger Bau aus der Zeit der Anjou die Veränderungen der Aragón-Herrscher überlebt hat, wurde in Wahrheit von Karl II. 1307 auf der Ostseite der Zwischenwälle erbaut und war am 26. März 1311 fertiggestellt worden. Mit einem Mandat vom 13. Februar 1329 vertraut Robert die künstlerische Ausschmückung keinem Geringeren als Giotto an, der zu seiner Zeit der am meisten geachtete italienische Maler war. Giotto hielt sich bereits seit dem 5. Dezember des Vorjahres in Neapel auf, wo er fünf Jahre lang mit seiner eigenen Werkstatt tätig war. Zu seinen von Petrarca bewunderten Werken gehörte die Ausschmückung der hohen Wände der Aula, die von einem quadratischen Chor mit Rippengewölbe umgeben war, mit einem breitangelegten Zyklus von Episoden aus dem Alten und Neuen Testament sowie einem großen Bild für den Hauptaltar. Von allen Werken des Florentiner Künstlers, die auch die Kapelle schmückten, sind wenige Spuren in der Fensterlaibung erhalten, die als einzige der radikalen Veränderung entgingen, die ein Ratgeber Ferdinands I. von Aragón, der «wenig gut von solchen Dingen sprach und noch weniger davon verstand», wie bereits Pietro Summonte zu Beginn des 16. Jahrhunderts klagte. Diese Spuren blieben erhalten, weil sie in den tiefen Rissen verborgen blieben, die infolge des Erdbebens von 1456 entstanden waren und die Mauern der Kapelle beschädigt hatten. Im Großen Saal, wo sich 1341 Francesco Petrarca vom König prüfen ließ, bevor er auf dem Campidoglio gekrönt wurde, ist der Bildzyklus berühmter Gestalten dargestellt: Herkules, Achilles, Paris, Hektor, Salomon, Samson, Alexander, Cäsar befinden sich hier, zusammen mit ihren jeweiligen Gefährtinnen, mit einer Verherrlichung Roberts auf dem Thron, der von den Tugenden umgeben ist. Eine Miniatur dieser Darstellung ist auf einer Bibelseite erhalten, die sich heute in der Universitätsbibliothek von Louvain befindet und von Cristoforo Orimina um 1440 für Niccolò d'Alife, den königlichen Notar und Hofgelehrten, ausgeführt wurde. Obwohl Lorenzo Ghiberti mit glaubwürdiger Argumentation die Fresken des Großen Saals Giotto zuordnet, gibt es keinen eindeutigen Beweis dafür in den Urkunden des Archivs. Die Fresken zeigen einen stark frühhumanistischen Gehalt, der sich mit der politischen Ideologie verband, die der innere Kreis der Hofintellektuellen vertrat. Das letzte Vorhaben, das auf Robert zurückging, war der Bau einer weiteren, dem heiligen Martin geweihten Kapelle, die von unbekannten Malern mit Fresken aus dem Leben des Heiligen geschmückt ist. Wenige Restaurierungsarbeiten wurden zu Beginn der Regierungszeit von Johanna I. ausgeführt; mit ihr begann eine Art Schattendasein des Hofs, aus dem dieser nur gelegentlich, durch Kriegsereignisse oder andere Gewaltepisoden, auftauchte, bis schließlich Alfons von Aragón Mitte des 15. Jahrhunderts beschloß, das Castelnuovo von Grund auf neu zu bauen.

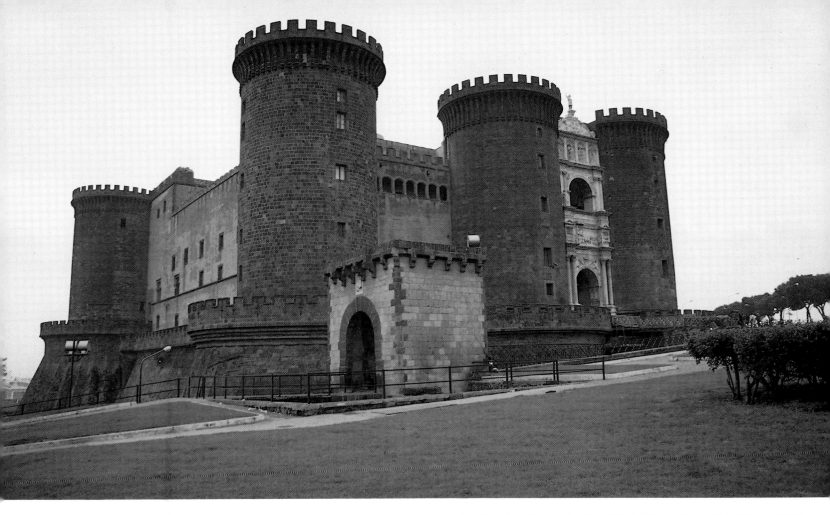

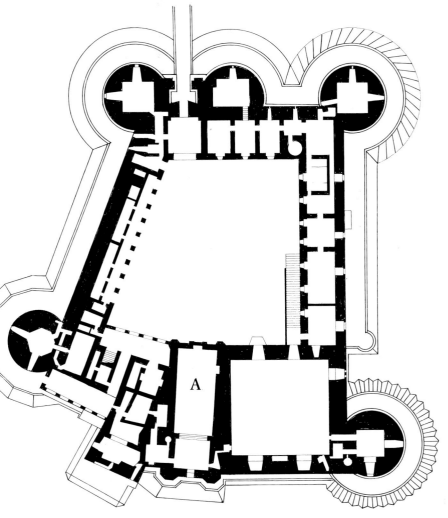

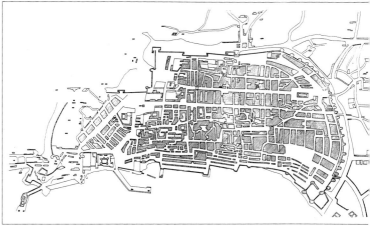

1. Neapel. Castelnuovo,
Ansicht.
2. Neapel. Plan des
Castelnuovo während des
Wiederaufbaus der
Aragonesen: A bezeichnet
die Palastkapelle der Anjou.
3. Rekonstruktion des
Entwurfs aus der Mappe von
Nicola van Aelst, um 1590.

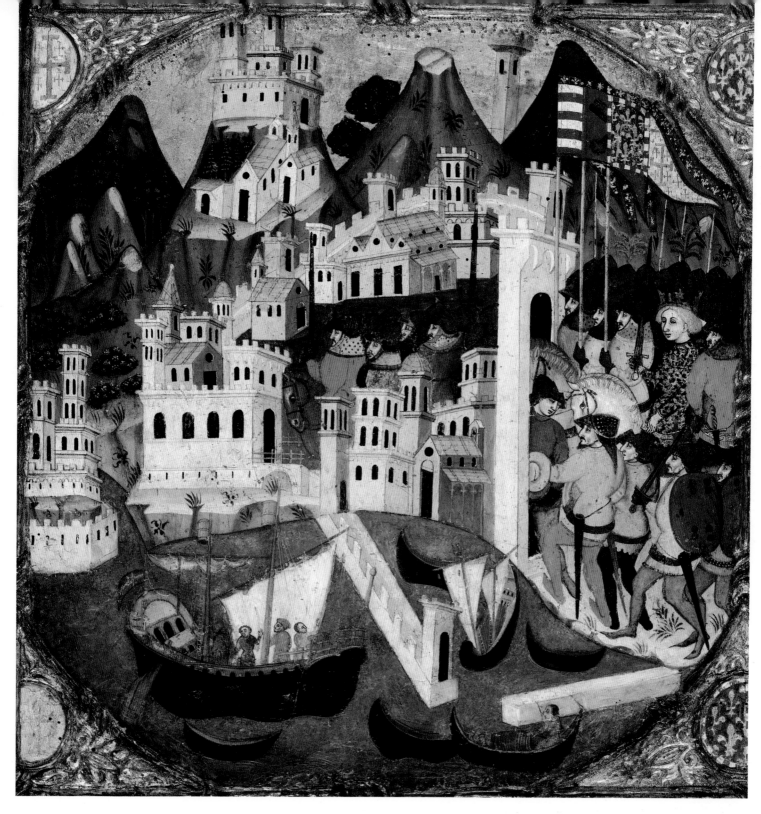

4. New York. The
Metropolitan Museum,
Neapolitanischer Meister, Ende
des 14. Jh. oder Anfang des
15. Jh., vordere Seite einer
Truhe, *Die Eroberung des
Neapolitanischen Königreiches
durch Karl von Durazzo,*
Ausschnitt.

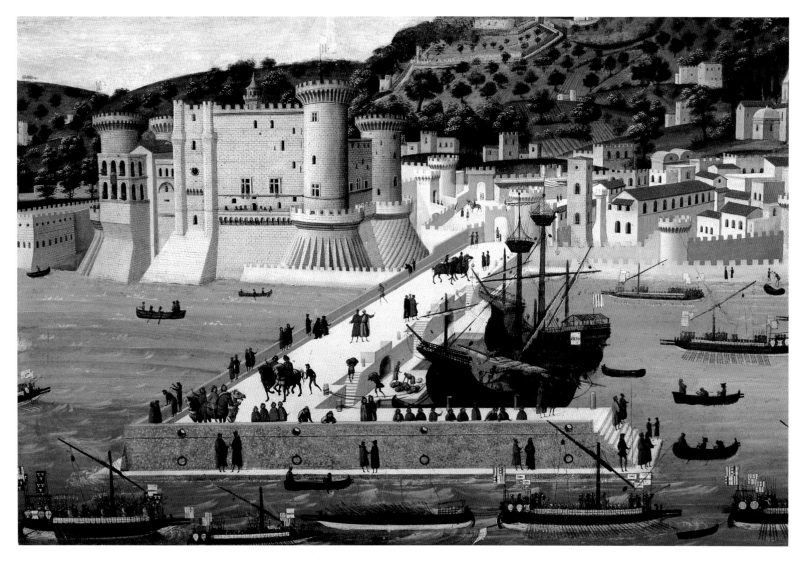

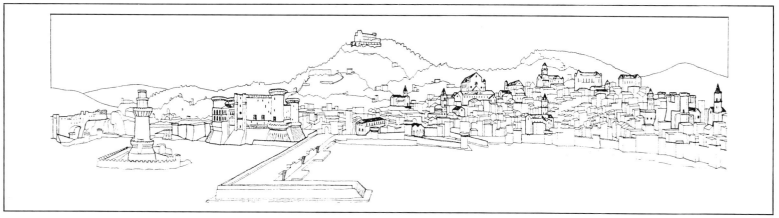

5. Neapel. Museo e galleria
nazionale di Capodimonte,
Francesco Pagano zuge-
schrieben, a), *Die aragonesische
Flotte kehrt am 12. Juli 1465 von
der Schlacht von Ischia zurück*
(die sog. «Tavola Strozzi»).
6. Volumetrische
Rekonstruktion der
«Tavola Strozzi.»

7. Neapel. Castelnuovo, Einzelheit des äußeren Mauerwerks aus der Zeit des «castrum» der Anjou.

8.-9. Neapel. Castelnuovo,
Einzelbogenfenster mit
Durchbruch und äußerem
Mauerwerk aus der Zeit des
«castrum» der Anjou.

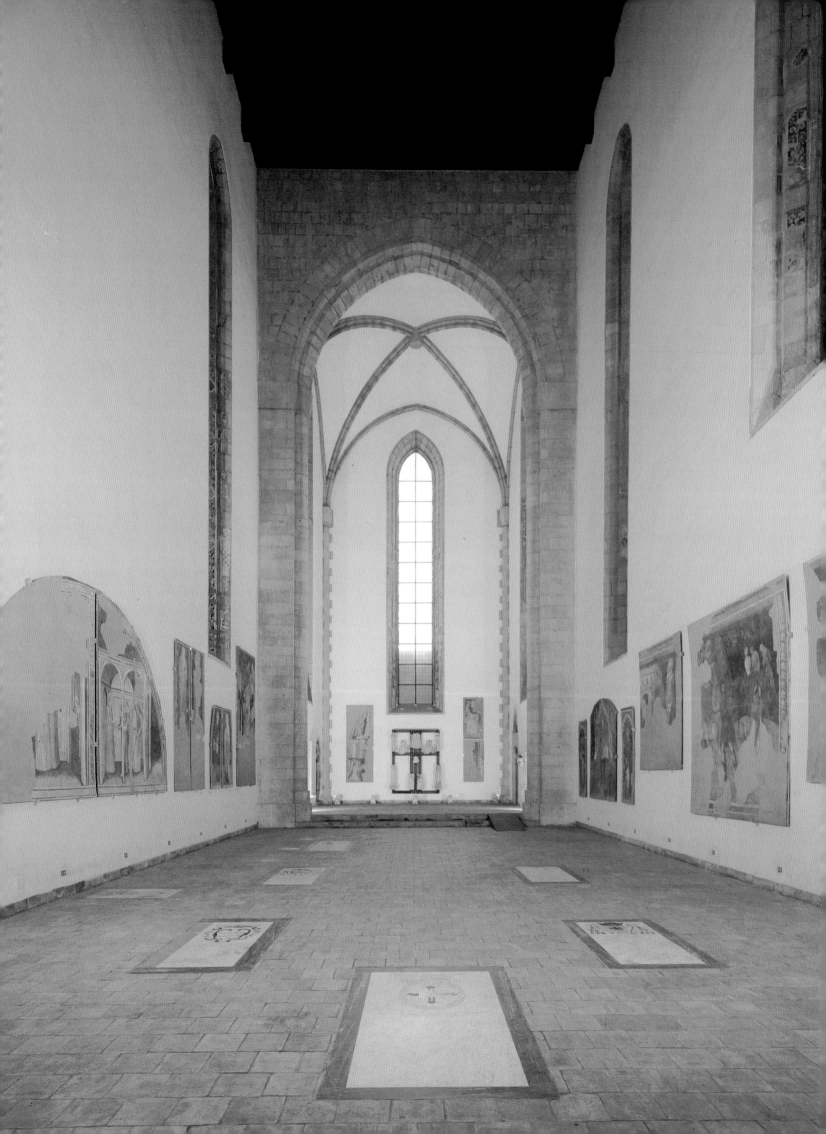

Linke Seite:
10. Neapel. Castelnuovo,
Kapelle der heiligen
Barbara, Aufriß.

11.–12. Neapel.
Castelnuovo, Kapelle der
heiligen Barbara, Fragmente
der Freskendekoration in
der Fensterleibung.

Auf der nächsten Seite:
13. Neapel. Castelnuovo,
Kapelle der heiligen
Barbara, Gewölbe.

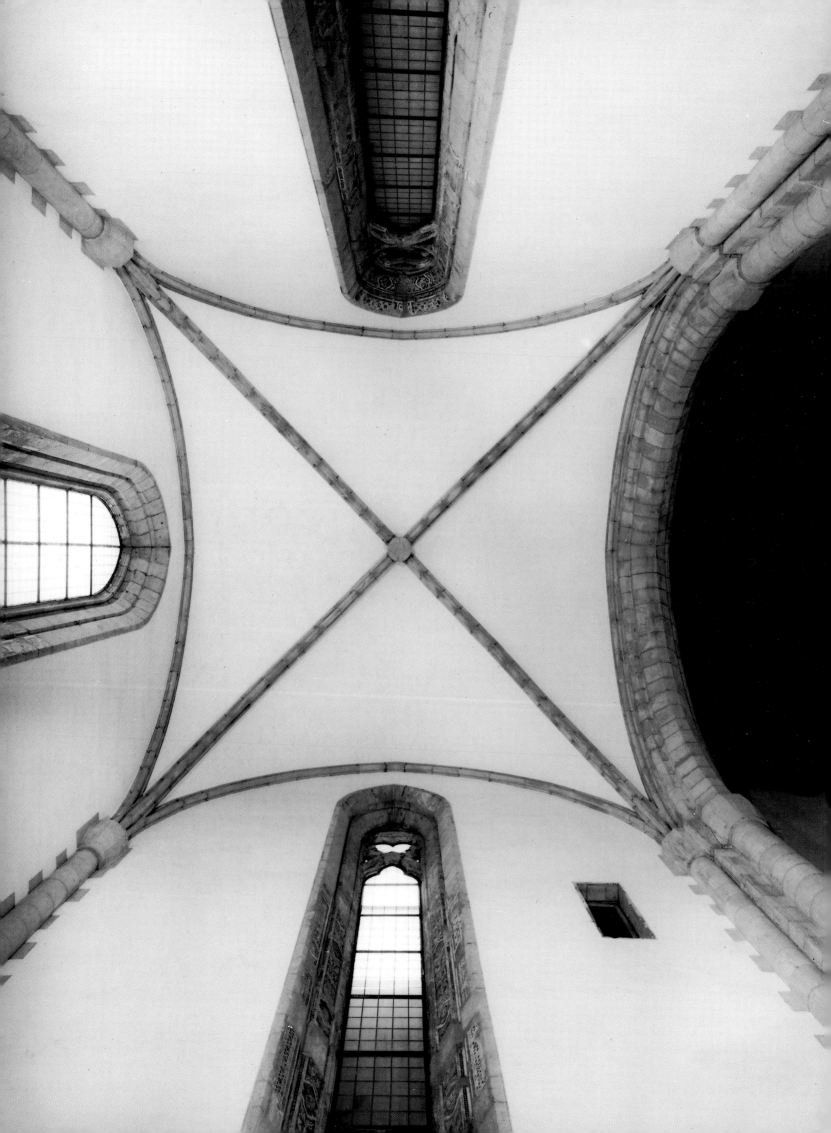

Die gesamte Dokumentation, die die Tätigkeiten der Bauhütte betrifft, ist enthalten in: *I Registri della Cancelleria Angioina ricostruiti da Riccardo Filangieri con la collaborazione degli archivisti napoletani,* Bd. XXI-XXXVIII, Neapel 1957-1991, wo weitere Verweise auf die Literatur enthalten sind. Unter den antiken Dokumenten sei vor allem an C. De Lellis erinnert, *Notamenta ex Registris Caroli II, Roberti et Caroli ducis Calabriae;* die Manuskripte aus dem 17. Jahrhundert werden im Archivio di Stato in Neapel aufbewahrt; *Regesta Chartarum Italiae. Gli atti perduti della Cancelleria angioina transuntati da Carlo de Lellis,* Band 2, hrsg. v. B. Mazzoleni, Rom 1939-42; H. W. Schulz, *Denkmäler der Kunst des Mittelalters,* 4 Bde., Dresden 1860 (bes. Bd. 4); M. Camera, *Annali delle due Sicilie,* 2 Bde., Neapel 1860; G. Filangieri, *Documenti per la storia, le arti e le industrie delle province napoletane,* 6 Bde., Neapel 1883-1891; E. Stahmer, *Dokumente zur Geschichte der Kastellbauten Kaiser Friedrichs II. und Karl I. von Anjou,* 2 Bde., Leipzig 1912-1926; A. De Bouard, *Documents en français des archives angevins de Naples (Regne de Charles I),* Paris 1935.

Das grundlegende Werk über die Bauhütte der Anjou ist wegen der Vollständigkeit der Informationen zweifellos R. Filangieri, *Rassegna critica delle fonti per la storia di Castel Nuovo,* in: «Archivio Storico per le Province Napoletane», LXI, 1936, pp. 251-323. Vom selben Autor s. auch *Castelnuovo reggia angioina ed aragonese di Napoli,* Neapel 1934; 2. Aufl. m. einem Vorw. v. B. Molajoli, Neapel 1964; *Isolamento e restauri in Castelnuovo reggia aragonese di Napoli,* im Rathaus von Neapel gehaltener Vortrag, Neapel 1940, wiederaufgelegt 1964 in: *Castelnuovo* cit.; *Giotto a Napoli e gli avanzi di pitture nella Cappella Palatina Angioina,* in: «Archivio Storico Italiano», 1937, pp. 129-145. Zum Thema der Urbanistik und zum Ort, an dem das Castelnuovo angelegt wurde, s. die Beiträge von G. De Blasiis, *Le case dei principi angioine nella Piazza di Castelnuovo,* in: «Archivio Storico per le Province Napoletane», XI (1886), pp. 442-481; XII (1887), p. 289-435; ders., *Napoli nella prima metà del secolo XIV,* in: «Archivio Storico per le Province Napoletane», XL (1915), pp. 253-260. Zur internen Organisation der Bauhütten zur Zeit der Anjou gibt es die unübertroffenen Beiträge von P. Egidi, *Carlo I d'Angiò e l'abbazia di S. Maria della Vittoria presso Scurcola,* in: «Archivio Storico per le Province Napoletane», XXXIV (1909), pp. 252-291, 732-767, und vor allem die große Untersuchung von A. Haseloff, *Die Bauten der Hohenstaufen in Unteritalien,* Leipzig 1920; erwähnt sei unter den neueren Untersuchungen über die Burg und die frühe Architektur der Anjou, auch wegen der umfassenden Bibliographie, A. Venditti, *La città angioina. I. Il nuovo volto della città,* in: *Storia di Napoli,* Cava de' Tirreni, 1969, pp. 667-679; C. De Seta, *Storia della città di Napoli,* Bari 1973; ders., *Napoli,* Bari 1981; L. Santoro, *Castelli angioini e aragonesi nel Regno di Napoli,* Mailand 1982; A. Leone – F. Patroni Griffi, *Le origini di Napoli capitale,* Cava de' Tirreni 1984; L. Di Mauro, *Castel Nuovo. L'architettura, il rilievo urbanistico, l'iconografia,* in: *Castel Nuovo. Il Museo Civico,* Katalog der Ausstellung, hrsg. P. Leone De Castris, Neapel 1990, pp. 15 ff.; C. A. Bruzelius, *Ad modum Franciae. Charles of Anjou and Gothic Architecture in the Kingdom of Sicily,* in: «Journal of the Society of Architectural Historians», L, 1991, pp. 402-420; *Il coro di San Lorenzo Maggiore e la ricezione dell'arte gotica nella Napoli angioina,* in: *Il gotico europeo in Italia,* hrsg. v. V. Pace u. M. Bagnoli, Neapel 1994, pp. 265-277.

Zur Malerei in Castelnuovo s. F. Bologna, *Il pittori alla corte angioina di Napoli, 1266-1414,* Rom 1969; P. Leone De Castris, *Arte di corte nella Napoli angioina,* Florenz 1986; C. L. Jost Gaugier, *Giotto's hero Cycle in naples: a prototype of Donne Illustri and a possible Literary Connection,* in: «Zeitschrift für Kunstgeschichte», 43 (1980), pp. 311-318; F. Bologna, *Momenti della cultura figurativa nella Campania Mediaevale,* in: *Storia e civiltà della Campania. Il Medioevo,* Neapel 1992, pp. 171-277; F. Aceto, *Pittori e documenti della Napoli angioina: aggiunte ed espunzioni,* in: «Prospettiva», 67 (1992), pp. 53-65.

Barbara Schock-Werner

DIE BAUHÜTTE DES VEITSDOMES IN PRAG

Der Ausbau des Hradschin als herrschaftliche Burg und religiöser Mittelpunkt begann mit dem Aufstieg der Premisliden, des Fürstengeschlechtes, das die Geschicke Böhmens vom 9. bis zum Beginn des 14. Jahrhunderts bestimmte. Schon am Ende des 9. Jahrhunderts wurde der Hügel über dem Moldauknie zu einer gewaltigen Burganlage ausgebaut, bei der ein Wall die Vorburg von der sehr großflächigen Hauptburg trennte, die ein tiefer Graben nochmals unterteilte. In diese Burg hinein, die bereits eine Georgskirche und eine Marienkirche aufwies, stiftete Herzog Wenzel, der zwischen 921 und 929 regierte, eine Kirche, die er dem heiligen Veit widmete. Die wenigen Mauerreste, die von diesem Bau gefunden wurden, lassen eine Rundkirche von ca. 13 m Durchmesser rekonstruieren, mit hufeisenförmigen Apsiden in alle vier Himmelsrichtungen. Wie dieser Bau im Detail aussah, ob er Emporen aufwies oder einen inneren Umgang, muß völlig offenbleiben. Damit erübrigt sich auch jede Spekulation über seine Vorbilder. Denn ob der Zentralbau eher großmährischen Beispielen folgte oder in der Tradition der Aachener Pfalzkapelle stand, ist auf dieser Grundlage nicht mehr zu klären. Vielleicht versuchte Wenzel auch beide Traditionen zu vereinen. Nach der Legende hat Wenzel von König Heinrich I. eine Reliquie des heiligen Veit bekommen, den er zum Titelheiligen seiner Neugründung machte. Offiziell noch zur Diözese Regensburg gehörend, liegt in der Wahl des nichtbayrischen Patrons doch in etwa ein Programm der Hinwendung zum sächsischen Fürstenhaus und damit zum Reich. Einige Jahre nach der Ermordung Wenzels durch seinen Bruder Boleslaw, hinter dem wohl rivalisierende Adelsgruppen mit politischem Rückhalt in Bayern und Sachsen standen, wird dessen Leiche in der Südkonche des Prager Zentralbaus bestattet. Die Anhäufung von Sakralbauten im premyslidischen Herrschaftszentrum zeigt den engen Zusammenhang zwischen Christianisierung und politischer Herrschaft in Böhmen. Die Rolle des Hradschin auch als geistliches Zentrum des Landes erreichten die nächsten Generationen zuerst mit der Heiligsprechung Wenzels, dann mit der Errichtung eines selbständigen Bistums Prag und schließlich mit der Übertragung der Reliquien des heiligen Adalbert, des zweiten Prager Bischofs von Gnesen nach Prag, wo sie in der St.-Veits-Kirche in einer an der Westseite errichteten Kapelle beigesetzt wurden. Die ursprüngliche Weihe der Kirche wurde damit auf die Märtyrer Veit, Wenzel und Adalbert erweitert.

Da sowohl das Prager Episkopat mit der Reichskirche als auch die böhmischen Herrscher mit dem Reich stets politisch und religiös verbunden waren, forderte das Anspruchsniveau auch für Prag eine den Reichsdomen entsprechende Bischofskirche. Legitimiert durch die Feststellung, daß die Rotunde für die großen Pilgerscharen zu klein geworden sei, wurde 1060 durch Herzog Spytihněv (1055-1061) der Grundstein für eine neue Kirche gelegt. Der eigentliche Bauherr war dessen Bruder und Nachfolger, der erste böhmische König Wratislav II. (1061-1092).

Die Bischofskirche, deren Fertigstellung nicht genau datiert werden kann, war eine dreischiffige Pfeilerbasilika mit einem breit gelagerten westlichen Querhaus, einem Westchor und Türmen im Winkel zwischen Querhaus und den Seitenschiffen. Der Ostchor, der dem heiligen Veit gewidmet war, trat um einen quadra-

tischen Abschnitt gegenüber den Seitenschiffen vor und schloß ebenso die Seitenschiffe, mit einer halbrunden Apsis. In den östlichen Abschluß des südlichen Seitenschiffes war ein Teil der Südkonche der Wenzelsrotunde einbezogen, in der sich ja das Grab des Heiligen befand. Unter beiden Chören lag eine Krypta, westlich des Ostchores ein weiterer unterirdischer Raum, die Grablege. Da man auch von dieser frühromanischen Kirche kaum mehr als den Grundriß hat, ist es schwierig zu bestimmen, nach welchen Vorbildern man sich bei ihrer Erbauung gerichtet hat, und erst recht nicht, woher die Bauleute für diesen Kirchenbau kamen. Die Grunddisposition mit den zwei Chören und dem ausladenden Querhaus im Westen spricht jedenfalls dafür, daß man sich an der Hauptkirche der Erzdiözese am Mainzer Dom orientiert hatte, wenn auch mit einer abweichenden Ostlösung. Die der Ostkrypta aber westlich vorgelagerte Grablege der Przemysliden erinnert in der Konstellation an die Grablege der Salier im Dom zu Speyer. Diese Verbindung liegt nahe, denn es war Heinrich IV., von dem Wratislav die persönliche Königswürde verliehen bekam. Es kann nur angenommen, aber kaum belegt werden, daß auch die Steinmetzen dieser Kirche aus dem mittel- oder oberrheinischen Bereich gekommen waren. Die erste Basilika lag eingebettet in die übrige Bebauung des Hradschin: des Bischofpalastes im Südwesten, des Klosters des St.-Veits-Kapitels im Norden, des Georgsklosters im Osten und des königlichen Palastes im Südosten. Die Kirche war nicht genau geostet, sondern lag parallel zum Höhenrücken, ihre Südseite der wachsenden Stadt im Tal präsentierend.

Die ganze Anlage wurde zwar im 12. und 13. Jahrhundert verbessert und ausgebaut – besondere Bemühungen um den Dom sind unter der Herrschaft des Königs Przemysl Ottokar II. (1253–1278) festzustellen –, er wurde aber nicht wesentlich verändert.

Erst im 14. Jahrhundert, wieder durch die Initiative einer starken Herrscherpersönlichkeit, wurde die frühromanische Basilika durch einen gotischen Neubau ersetzt. Die letzte Przemyslidentochter Elisabeth wurde 1310 nicht zuletzt durch das Drängen der hohen Geistlichkeit des Landes mit dem Grafen Johann von Luxemburg verheiratet. Doch Johann von Luxemburg war an Böhmen kaum interessiert, die Burg auf dem Hradschin war nicht mehr bewohnt und verwahrloste mehr und mehr. Ähnlich muß es auch dem Dom ergangen sein, jedenfalls hat man keine Nachrichten über Ausstattung oder Erneuerung, bis Karl, der Sohn dieser luxemburgisch-przemyslidischen Verbindung, nach seiner Erziehung am französischen Hof und einer Bewährung auf italienischen Schlachtfeldern, 1333 nach Prag zurückkehrte und Statthalter des Königreiches Böhmen wurde. Er versuchte die Geschicke, die wirtschaftliche Lage und die Bedeutung dieses Landes zu verbessern. In seiner Biographie, die er 1346 niederschrieb, beklagt er den Verfall der Prager Burg und des Dombereiches. Er erneuerte den Palast. Daß er sich dabei aber am Louvre orientiert hätte, ist nicht mehr als eine anspruchsvolle Behauptung, denn der Prager Königspalast wies in dieser Bauphase keinen einzigen gewölbten Raum oder Saal auf, hatte weder Wohnturm noch repräsentative Treppenanlagen, die Rekonstruktionen des Bauzustandes unter Karl IV. weisen keinerlei Ähnlichkeit mit dem Louvre auf.

Die Bestrebungen König Johanns von Luxemburg und seines Sohnes Karl zielten auf die Stärkung der böhmischen Hausmacht, deshalb strebten sie danach, Prag zum Erzbistum erheben zu lassen. Die politischen Bemühungen beim Papst liefen parallel zu den örtlichen, den Neubau einer entsprechenden Kirche möglich zu machen. 1344 erhob Papst Clemens VI., der ehemalige französische Erzieher des jungen Karl, Prag zum Erzbistum. Im gleichen Jahr wurde auch der Grundstein zur gotischen Kathedrale gelegt. Schon 1341 hatte Johann von Luxemburg verfügt, daß ein Zehntel des Ertrages aus seinen Silberbergwerken in Kuttenberg und an anderen Stellen für die neue Domkirche zur Verfügung gestellt werden sollte. Damit war die erste finanzielle Absicherung des anspruchsvollen Neubaus geschehen. Der wesentliche Förderer des Baus war aber der Sohn Johanns, der 1346 in Rhens am Rhein zum deutschen König gewählte Karl IV., der 1347 nach dem Tod seines Vaters auch die böhmische Krone übertragen bekam.

Deutlich prägte Karl von Anfang an den Neubau. Nach der Inschrift des Triforiums hatte er den ersten Werkmeister der Kathedrale, Matthias von Arras, aus der Papststadt Avignon nach Prag geholt. Der Grundriß der neu zu errichtenden Kirche beweist auch, daß man daran dachte, eine Domkirche nach dem Schema der französischen Kathedralen zu errichten. Daß Matthias von Arras mit einer ganzen Truppe von Steinmetzen aus Frankreich gekommen war, ist eher unwahrscheinlich. Durch die vorangegangenen Bauaktivitäten Karls mußten gut ausgebildete Werkleute in Prag vorhanden gewesen sein, die sicher in der Lage waren, nach den Vorlagen und Rissen des französischen Werkmeisters zu arbeiten.

Angelegt wurde ein dreischiffiger Chor mit Umgang und Kapellenkranz. Der Binnenchor endet in einem 5/10-Schluß, zwischen den Radialkapellen, die jeweils in einem 5/8-Polygon enden, stehen die Hauptstrebepfeiler mit keilförmigem Querschnitt, so daß die inneren Kapellenwände parallel verlaufen. Auch die Kapel-

len des Langchores enden in einem 5/8-Polygon, sind aber etwas kleiner als die Radialkapellen. 1352, als der erste Werkmeister Matthias von Arras starb, stand der Radialchor bis zum Ansatz des Triforiums, im Langchor ein südlicher und ein nördlicher Arkadenpfeiler. Die Weihe der Radialkapellen fällt erst in die Zeit nach dem Tod des Matthias von Arras, so daß man annehmen kann, daß sie auch erst nach 1352 eingewölbt wurden.

Die Analyse des Grundrisses und der verwendeten Formen belegt, daß Matthias von Arras seine Ausbildung im Süden Frankreichs erfahren hatte. Die enge Verwandtschaft des Prager Grundrisses mit denen der Kathedralen von Rodez und Narbonne, die beide mit dem französischen Werkmeister Jean Deschamps in Verbindung zu bringen sind, läßt darauf schließen, daß Matthias von Arras in dessen Umkreis geschult worden ist. Dabei zeigt sich aber, daß er auch Elemente westfranzösischer (Le Mans) und zentralfranzösischer (Troyes) Architektur als Vorbild verwendet und variiert hat. Es ist jedoch wahrscheinlich, daß auch schon unter seiner Leitung Elemente böhmischer Zisterzienserarchitektur in die Formen des Veitsdomes eingeflossen sind. Die Zisterzienseräbte Böhmens waren sehr einflußreich und sprachen wohl auch bei der Festlegung der Architektur der Domkirche mit. Die ziemlich geschlossene, nur wenig ausgeschmückte, ernste Form des Chorschlusses – außen wie innen – verbindet den Prager Veitsdom nicht nur mit den genannten französischen Vorbildern, sondern auch mit der zisterziensischen Architektur des eigenen Landes.

1352 war Matthias von Arras gestorben, erst 1356 holte der Kaiser einen neuen Werkmeister, den erst 23jährigen Peter Parler, nach Prag. Nach Auskunft der Inschrift über seine Büste im Prager Triforium war sein Vater Heinrich als Parlier in Köln gewesen und nun in Schwäbisch Gmünd tätig. Der Kaiser hatte mit Peter Parler einen der fähigsten und innovativsten Werkmeister der späten Gotik nach Prag geholt. Daß nach einem französischen Werkmeister nun einem deutschen die Hauptkirche und wichtigste Baustellen Böhmens anvertraut wurden, hat auch mit einer stärkeren Zuwendung des Kaisers zum Reich zu tun.

Es ist sehr wahrscheinlich, daß der Kaiser dem ja auch für mittelalterliche Verhältnisse noch sehr jungen Steinmetzen in Nürnberg begegnet war. An der dortigen Frauenkirche war Peter Parler vorher tätig gewesen. Auch wenn es dafür keinerlei schriftliche Quellen gibt, belegen das die Formen der Architektur ebenso wie die der Skulptur. Die stilistischen Zusammenhänge sind so klar, daß man annehmen kann, daß der junge Steinmetz als Parlier seines Vaters an der Frauenkirche tätig war und von dort nach Prag geholt wurde. Auch die Frauenkirche war ja eine Stiftung Kaiser Karls IV. und ein Bau mit imperialem Anspruch. Peter Parler wurde Werkmeister des Veitsdomes, doch zugleich auch kaiserlicher Baumeister, der an vielen anderen Bauten verpflichtet wurde.

Quellen zur Ausbildung von Peter Parler gibt es nicht, man kann also nur aus dem allgemeinen Wissen um mittelalterliche Steinmetzausbildung und aus seinem Werk darauf schließen. Es ist in hohem Grad wahrscheinlich, daß er seine Lehre bei seinem Vater Heinrich in Schwäbisch Gmünd absolviert hat. Auf der darauffolgenden Wanderschaft führte ihn sein Weg zu den wichtigen Hütten des Reichsgebietes. Das war mit Sicherheit Köln, wo sein Vater tätig gewesen war und wo er seine spätere Frau Gertrud kennenlernte. Die Beziehung zu Köln schlägt sich auch künstlerisch in seiner Architektur und seiner Plastik nieder. Daß Peter Parler sich von Köln aus auch im niederländischen Raum umgesehen hat, ist möglich, dagegen kann man entgegen älterer Forschermeinung nicht mehr davon ausgehen, daß er auch in England gewesen war. Daß es gewisse Gemeinsamkeiten mit englischer Architektur gibt, ist zum einen mit parallelen Entwicklungen zu erklären, zum anderen wurden innerhalb der Hütten ja auch Erfahrungen und Kenntnisse weitergegeben, und Risse und Skizzenbücher konnten Detailformen auch über Strecken transportieren, die der einzelne Steinmetz nicht zurückgelegt hat.

Peter Parler muß sich aber auch längere Zeit in der Bauhütte des Straßburger Münsters aufgehalten haben, die in dieser Zeit mit der Errichtung der Katharinenkapelle beschäftigt gewesen war. Für diese Kapelle läßt sich aus den vorhandenen Anfängern ein Gewölbe mit einem mittleren hängenden Schlußstein rekonstruieren, wie der Werkmeister es später in Prag ausgeführt hat. Vor allem aber finden sich Spuren der großartigen Architektur der Westfassade mit ihrer Maßwerkschichtung immer wieder in der Architektur Peter Parlers, so wie die Skulpturen der Westfassade zu den Grundlagen seines bildnerischen Schaffens zu rechnen sind. Neben den oberrheinischen und niederrheinischen Hütten wird er natürlich auch die schwäbischen aufgesucht haben und ist vielleicht sogar nach Wien gekommen. Nach dieser obligatorischen Wanderung ging er zurück zu seinem Vater nach Schwäbisch Gmünd, wo er die zusätzliche Ausbildung als Meisterknecht erfahren hat, das heißt, er hat das Reißen von Plänen, das Herstellen von Schablonen und wohl auch die Feinheiten der Bildhauerei erlernt. Die Gmünder Skulpturen wirken deutlich im plastischen Werk Peter

Der technische und künstlerische Leiter der Bauhütte war auch in Prag der Werkmeister, also beim gotischen Neubau 1344 bis 1352 Matthias von Arras und von 1356 bis 1398 Peter Parler. Sie waren bei der Dombauverwaltung angestellt, waren also keine Bediensteten Karls IV., obwohl alles dafür spricht, daß ihre Wahl im wesentlichen durch diesen erfolgte.

Der Werkmeister erhielt während des ganzen Jahres einen Wochenlohn, der in den erhaltenen Büchern mit 56 Groschen verzeichnet ist, zweimal im Jahr ein neues Gewand, eine größere Summe Geld für Winterholz, eine freie Wohnung, aber offenbar kein zusätzliches Jahresgehalt. Eigenhändige bildhauerische Arbeiten, die nicht direkt dem Dombau zuzurechnen waren, wurden ihm zusätzlich bezahlt; so ist für Peter Parler die Ausführung des Grabmals von Przemysl Ottokar I. überliefert, für das er 15 Schock Prager Groschen erhielt. Natürlich kann man für beide Werkmeister zusätzliche Aufträge annehmen, wie sie für Peter Parler durch die Triforiumsinschrift auch belegt sind. Da diese auch gesondert bezahlt wurden, kamen die Prager Werkmeister zu einem ansehnlichen Einkommen, das sich in den Hauskäufen niederschlägt, die für Peter Parler in Prag nachgewiesen sind.

Dem Werkmeister stand in Prag ein Parlier zur Seite, der ebenfalls einen Wochenlohn erhielt, wenngleich auch einen deutlich geringeren: 20 Groschen im Sommer und 16 zur Winterarbeitszeit. Auch dem Parlier stand zweimal im Jahr ein neues Gewand zu. Neben den Steinmetzen wurden in Prag – wie an anderen großen Hütten auch – ein Zimmermeister und ein Schmiedemeister beschäftigt, die eine Bezahlung in Höhe etwa der des Parliers erhielten. Für einige Jahre ist auch die Beschäftigung eines Seilermeisters nachzuweisen. Die Gesellen des Zimmermanns, des Schmiedes, des Seilers und die zahlreichen ungelernten Hilfsarbeiter und Fuhrknechte erhielten ihr Entgelt im Tageslohn, der wöchentlich ausbezahlt wurde.

Die Steinmetzen wurden in Prag jedoch im Verding, das heißt nach den von ihnen gefertigten Werkstücken, bezahlt. In den Hütten des deutschen Reichsgebietes hatte sich in der Spätgotik die Bezahlung im Tageslohn durchgesetzt, lediglich in den Hütten in Wien und Prag wurde die Bezahlung im Verding getätigt. Die Grundlage der Bezahlung bildeten also die von den einzelnen Steinmetzen jeweils gerfertigten und genau ausgemessenen Werkstücke, die nach den Vorlagen des Werkmeisters oder auch des Parliers hergestellt worden waren. Für jede Form war ein bestimmter Lohnsatz notiert, der dann, je nach Länge des entsprechenden Werkstückes, multipliziert wurde. Dadurch konnte natürlich jeder Steinmetz durch effektiveres Arbeiten bis zu einem gewissen Grad seinen Lohn selbst beeinflussen. Um dabei zu erreichen, daß nicht schlampig oder in zu groben Formen gearbeitet wurde, wurden besonders aufwendige Profilierungen, *subtilioris forme,* höher bezahlt und für alle Arten von Steinen und die Vielzahl von Größen und Formen jeweils ein spezieller Grundlohn festgesetzt. Die Nennung der einzelnen Steine in den Rechnungsbüchern ermöglicht gewisse Einblicke, welche Bauabschnitte in den jeweiligen Jahren hergestellt wurden. Die Sprache der Prager Rechnungsbücher ist Lateinisch, doch standen selbstverständlich für die Bezeichnung der einzelnen Formsteine nicht immer lateinische Begriffe zur Verfügung. Wenn man diese nicht durch Umschreibungen bestimmen konnte, wurden die deutschen Bezeichnungen eingefügt: *Wernherus et Sternberger habent strepogendriangl* oder *Dietrich habet strepogen cum winper* oder auch *lapidem dictum wincelstein.* Diese Art der Bezahlung hat zwar sicher die Arbeitsgeschwindigkeit der Steinmetzen gesteigert, barg jedoch auch entschiedene Nachteile. Zum einen gab es auch in Prag immer wieder Arbeiten, die nicht im Verding abgerechnet werden konnten, etwa die Auskleidung der Wenzelskapelle mit den Platten aus Edelsteinen, das Versetzen komplizierterer Steine, Nachbesserungen und Reparaturen. Dann mußten auch die Steinmetzen im Tageslohn bezahlt werden, so daß eine komplizierte Mischabrechnung entstand. Bei der Bezahlung im Tageslohn kamen die Steinmetzen nach den Berechnungen von Neuwirth auf einen geringeren Verdienst, als wenn sie im Verding arbeiteten. Trotzdem wurde die Bezahlung im Verding von den deutschen Steinmetzen geschmäht, und bei den Steinmetzversammlungen der Bruderschaft wurde den Mitgliedern empfohlen, nicht auf dieser Basis zu arbeiten.

Zum anderen muß der organisatorische Aufwand sehr groß gewesen sein. Denn zuerst bedurfte es ja eines Aushandelns, welcher Preis für eine Elle des jeweiligen Formstückes angemessen und vertretbar sei, und dann mußte Stück für Stück in seiner Qualität kontrolliert, gemessen, abgenommen und aufgeschrieben werden. Um dem Steinmetz, der es gefertigt hatte, den entsprechenden Lohn auszahlen zu können, mußte dann auch noch jeweils eine komplizierte Rechenaufgabe geleistet werden.

Für die Forscher bietet aber diese Rechnungsführung nicht nur einen besseren Einblick in den Bauverlauf, sondern liefert ihm auch die Namen und häufig auch die Herkunft der einzelnen Steinmetzen. Diese wurden entweder überhaupt nur unter ihrer Herkunftsbezeichnung geführt, wie *brabanter, polner, wierczpurger,*

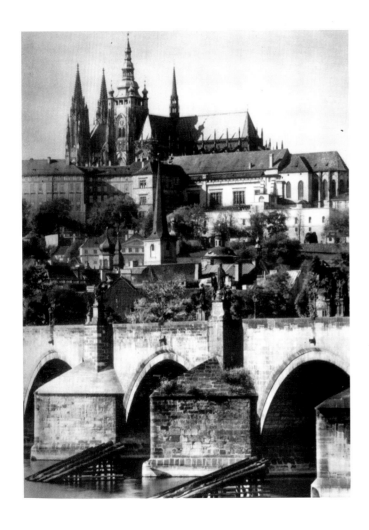

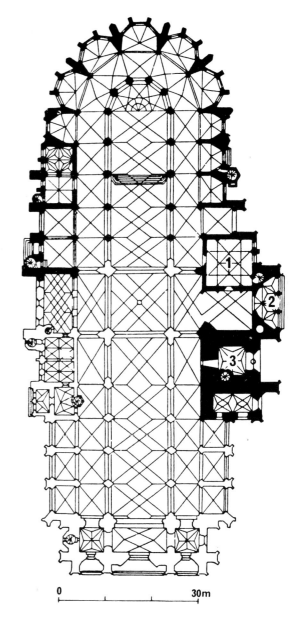

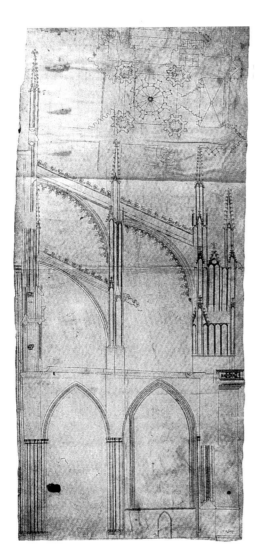

1. Prag. Burg, Ansicht.
2. Prag. Sankt-Veits-Dom, Plan.
3. Wien. Akademie der Bildenden Künste, Kupferstichkabinett, Aufriß vom nördlichen Teil des Chores des Sankt-Veits-Doms und Plan eines Turms, letztes Viertel des 14. Jh., Pergament.

0 30m

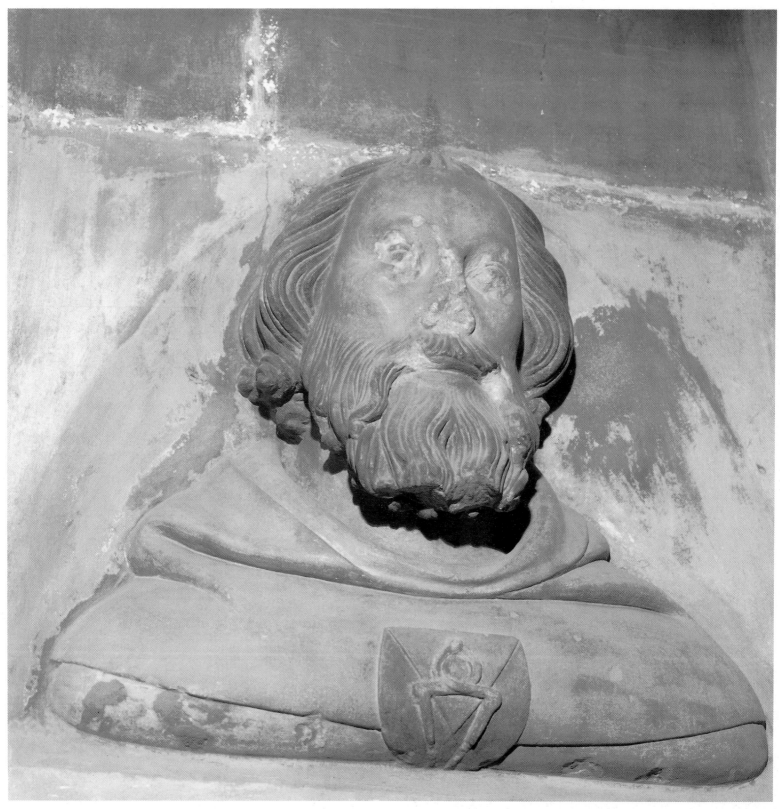

4. Prag. Sankt-Veits-Dom,
Büste des Matthias von Arras.

Rechte Seite:
5. Prag. Sankt-Veits-Dom,
Büste des Peter Parler.
6. Prag. Sankt-Veits-Dom,
Büste Karls IV.
7. Prag. Sankt-Veits-Dom,
Kapelle des heiligen Wen-
zel, *Statue des heiligen Wenzel.*
8. Prag. Sankt-Veits-Dom,
Anordnung der Büsten im
Triforium.

Auf der nächsten Seite:
9. Prag. Sankt-Veits-Dom,
Grab von Ottokar II. Premysl.
10. Prag. Sankt-Veits-Dom,
Königliche Gebetsempore.
11. Prag. Sankt-Veits-Dom,
Chor des Wolmut.

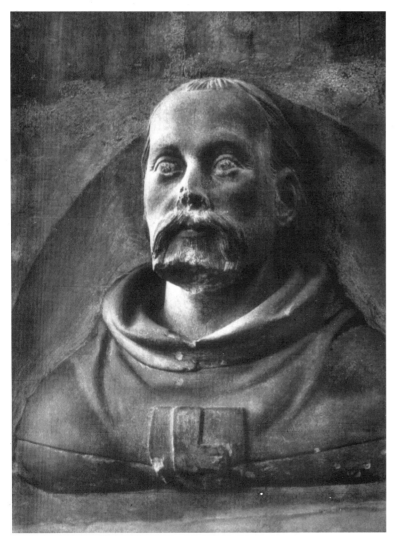

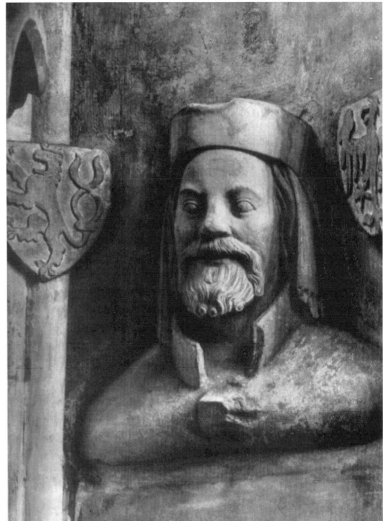

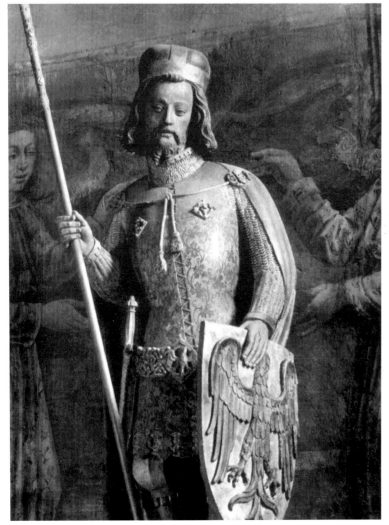

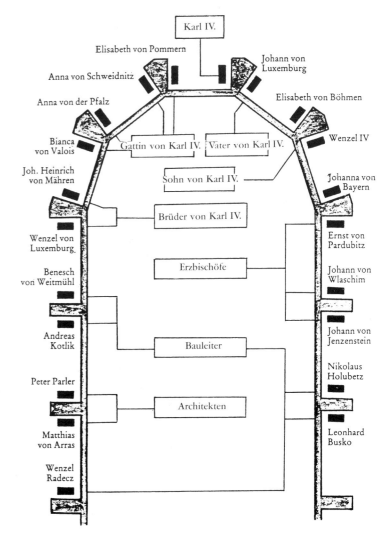

Karl IV.

Elisabeth von Pommern — Johann von Luxemburg

Anna von Schweidnitz

Anna von der Pfalz — Elisabeth von Böhmen

Bianca von Valois — Gattin von Karl IV. — Vater von Karl IV. — Wenzel IV

Joh. Heinrich von Mähren — Sohn von Karl IV. — Johanna von Bayern

Wenzel von Luxemburg — Brüder von Karl IV.

Benesch von Weitmühl — Erzbischöfe — Ernst von Pardubitz

Andreas Kotlik — Johann von Wlaschim

Peter Parler — Bauleiter — Johann von Jenzenstein

Matthias von Arras — Architekten — Nikolaus Holubetz

Wenzel Radecz — Leonhard Busko

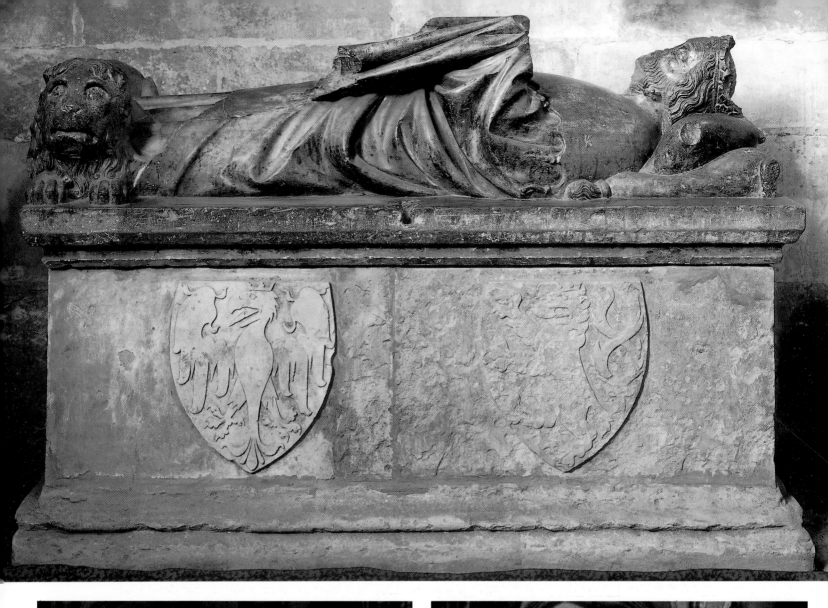

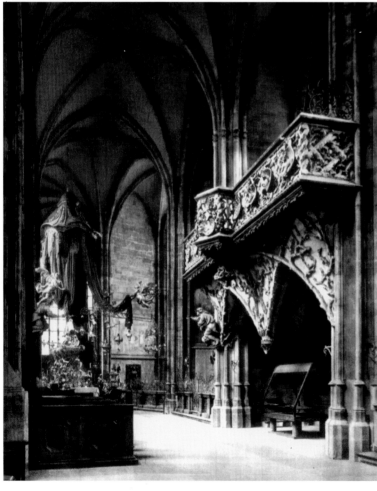

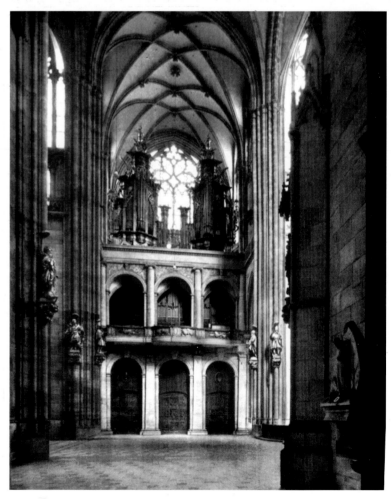

oder der Vorname wurde mit dem Namen der Heimatstadt erweitert: *Johan de Colonia* (Köln), auch *Johan Colner, Cuncz Winer* (Wien), *Jacob Saxo* (Sachsen), *Hannus Festfal* (Westfalen), *Nicl Austraicher* (Österreich) usw. Dabei ist zu erkennen, daß sich die Arbeiterschaft der Prager Hütte – wie dies wohl bei allen großen Hütten der Fall war – aus Gesellen vielerlei Länder und Städte zusammensetzte. Natürlich sind Tschechen darunter, aber auch Polen, Ungarn, Slowaken, Österreicher. Es gibt Steinmetzen aus dem gesamten Reichsgebiet, wobei Süddeutsche in der Mehrzahl sind, aber auch auffallend viele Kölner. Sogar Steinmetzen aus dem heutigen Belgien (Brabant) sind verzeichnet. Auffallenderweise fehlen aber Franzosen. Die Zahl der Steinmetzen ist einer ständigen Schwankung unterworfen, sie liegt meist zwischen 15 und 20, steigt in seltenen Fällen auch mal bis zu 30 an oder fällt unter zehn ab. Ständige Fluktuation gehört zum Erscheinungsbild aller Bauhütten, sie scheint aber in Prag überdurchschnittlich gewesen zu sein. Das hat sicher zwei Gründe. Zum einen ist die Bauhütte des Veitsdomes ja nicht der einzige Arbeitsplatz für Steinmetzen in Prag. Derselbe Bauherr, Kaiser Karl IV., läßt zur gleichen Zeit in unmittelbarer Nähe die Allerheiligenkirche errichten, an deren Hütte zuweilen auch Material abgegeben wird, zugleich wird auch wieder am kaiserlichen Palast gebaut. In der Prager Neustadt werden die Fronleichnamskapelle, das Emmauskloster, St. Stephan, die Kirche Unserer Lieben Frau auf der Säul und die Kirche der Augustiner auf dem Karlshof gebaut; auch sie haben den Kaiser als Bauherrn, der auch für das große Bauvorhaben der steinernen Brücke über die Moldau verantwortlich ist. Sie ist wie der Brückenturm, der ihren Zugang zur Altstadt sicherte, als Werk Peter Parlers anzusehen. Am Brückenturm gibt es auch Skulptur, die der des Veitsdomes eng verwandt ist. Dazu kommen natürlich noch die Kirchen der Stadt, die zwar nicht den Kaiser als Bauherrn haben, aber dennoch gleichzeitig hochwachsen, allen voran der ungeheuer hoch angelegte Chor der Kirche Maria Schnee an der Grenze zwischen Altstadt und Neustadt. Doch auch außerhalb wird der «kaiserliche Baumeister» Peter Parler eingesetzt. Er beginnt die Chöre der großen Bürgerkirchen in Kolin und vielleicht auch in Kuttenberg zu planen. Zwischen all diesen Baustellen werden die Steinmetzen hin- und hergewechselt sein, zum Teil aus eigenem Antrieb und der Suche nach bester Bezahlung, zum Teil aber sicher auch von Bauherr und Baumeister gesteuert, je nachdem, welches Bauvorhaben gerade größere Priorität genoß.

Es hat sich aber in der so stark vernetzten Struktur, wie sie die Hütten Europas untereinander verband, mit Sicherheit schnell herumgesprochen, daß in Prag «innovativ» gebaut wurde, das heißt, daß es dort neue Formen und Konstruktionen zu lernen gab, und so mußte die Bauhütte des Veitsdomes alle interessierten und aufstrebenden Steinmetzen stark angezogen haben. Dazu gehörten an erster Stelle die mit dem Werkmeister verwandten und verschwägerten Steinmetzen: sein Bruder Michael, von dem man weiß, daß er als Steinmetz in Prag, aber wohl nicht an der Dombauhütte tätig war, und der, wie der Werkmeister selbst, die Berufsbezeichnung *Parler* (Parlier) als Familienname führte.

Zwei der Söhne aus Peter Parlers erster Ehe arbeiteten in Prag mit, der ältere, Wenzel, wechselte in den 90er Jahren als Werkmeister an die Hütte des Stephansdomes in Wien, wo er 1404 starb. Der jüngere, Johann, wurde 1398 noch zu Lebzeiten des Vaters Werkmeister am Veitsdom in Prag und starb 1405/06. Auch einer der Schwiegersöhne, Michael aus Köln, war als Steinmetz an der Dombauhütte tätig.

Mit großer Wahrscheinlichkeit war der als Werkmeister zugleich in Freiburg und in Basel tätige Johann von Gmünd ein weiterer Bruder Peter Parlers. Er benutzte dasselbe Meisterzeichen, den Winkelhaken. Sein Sohn Michael von Freiburg, genannt von Gmünd, war 1383 bis 1387/88 Werkmeister an der Dombauhütte in Straßburg. Der andere Sohn, Heinrich, war in den 70er Jahren an der Prager Dombauhütte tätig und schuf vermutlich 1373 die Figur des hl. Wenzel mit dem Parlerhaken und die beiden mittleren Tumbengräber. 1381 wurde er Baumeister des Markgrafen von Mähren, dazwischen war er für einige Zeit in Köln tätig gewesen. Die Verwandtschaftsverhältnisse der in Ulm als Werkmeister tätigen Mitglieder der Parlerfamilie sind nicht zu klären, obwohl die Tatsache ihres Zusammenhangs mit dem Familienclan nicht zu bestreiten ist.

Es ist also zu beobachten, daß die Mitglieder dieser Steinmetzfamilie versuchten, als Werkmeister an alle wichtigen Hütten des süddeutschen Bereiches zu kommen und daß sie sich bei der Erreichung dieses Zieles gegenseitig stützten. Darin wurde häufig ein kunstpolitisches Sendungsbewußtsein gesehen, man unterstellte den Familienmitgliedern, sie wollten den hauptsächlich vom Stammvater Heinrich und seinem Sohn Peter entwickelten Stil in Architektur und Plastik gewissermaßen «missionarisch» verbreiten. Das Drängen auf die Werkmeisterstellen hatte aber sicher hauptsächlich wirtschaftliche Gründe, und die Verbreitung des «parlerischen Stils» war die Begleiterscheinung dieses Phänomens. Die Verbreitung erfolgte auch keineswegs nur durch die Familienmitglieder, sondern war eine allgemein stilgeschichtliche Erscheinung.

1380–1390 wurden im Süden des königlichen Palastes des Hradschin Räume angebaut, die sich heute

unterhalb des Wladislawsaals befinden und deren ungewöhnliche Wölbung im Zusammenhang mit der Dombauhütte entwickelt wurde. Um auf dem nicht regelmäßigen Grundriß eine völlig gleichmäßige Rippenführung zu erreichen, wurden die Gewölbeanfänger nicht nur in verschiedenen Höhen versetzt, sondern haben eine provokativ ungleich wirkende Ordnung zu Wand und Säule. Mal treten sie extrem weit vor die Trägerfläche, mal sinken sie darin ein, mal laufen sie auf der Oberfläche aus, mal werden sie einfach abgeschnitten. Etwas abgemildert findet sich dieser «häßliche Stil» auch in der Kapelle des Welschen Hofs in Kuttenberg, die um dieselbe Zeit erbaut wurde. Spätestens in den 80er Jahren, an vielen Orten aber schon deutlich früher, ist das Stilphänomen greifbar, das die Kunstgeschichte mit «parlerisch» bezeichnet und das man stark vereinfachend mit Vereinheitlichung der Gesamträume bei gleichzeitiger Vervielfältigung der Detailformen, besonders der des Maßwerks und der Gewölbe, definieren könnte. Natürlich ist dies auch ein allgemeines Phänomen und keineswegs nur an Prag gebunden. Dennoch bleibt festzustellen, daß die Bauhütte des Veitsdomes in Prag diesen Stil wesentlich mitgeprägt hat und an seiner Verbreitung beteiligt war. Viele der um 1400 tätigen Werkmeister haben dort ihre Schulung erfahren.

Der ab 1392 am Ulmer Münster, ab 1399 auch an der Frauenkirche in Esslingen und am Straßburger Münster tätige Ulrich von Ensingen (gest. 1419) hat seine Prägung eindeutig an einer parlerischen Bauhütte erfahren. Vertiefte Kenntnisse der Bauformen des Prager Veitsdomes sind bei ihm nachzuweisen.

Hans von Burghausen, der Werkmeister von St. Martin in Landshut, der Spitalkirche in Landshut, der Franziskanerkirche in Salzburg und der Stadtpfarrkirche St. Jakob in Wasserburg am Inn, hatte seine Schulung ebenfalls in Prag erhalten; viele Motive dieser Architektur, vor allem die figurierten Gewölbe, entwickelte er selbsttätig weiter. Noch viele weitere solche Beispiele ließen sich noch anführen.

Nicht weniger bedeutend war die Prager Bauhütte auch für die Entwicklung der Skulptur, und jeder Versuch, die Plastik der zweiten Hälfte des 14. Jahrhunderts allein auf französische Vorbilder zurückzuführen, muß deutlich zurückgewiesen werden. So wie die Vorstufen in Schwäbisch Gmünd und an der Frauenkirche in Nürnberg zu finden sind, finden sich die Auswirkungen ebenso in Nürnberg, in Ulm oder Augsburg. Ganz besonders deutlich sind sie aber in Köln, wo Heinrich von Gmünd, der Neffe Peter Parlers, um 1380 am Petersportal arbeitete. In seinem Werk sind auch die Grundlagen jenes charakteristischen Skulpturenstils zu suchen, der sich um 1400 am deutlichsten in den sogenannten «schönen Madonnen» zeigt, deren preußisch-schlesische Hauptwerke vielleicht sogar noch von ihm selbst stammen.

Daß sich diese Kunst in Prag selbst und in Böhmen nicht entsprechend entwickelte, ist die Folge der schwachen Regierung König Wenzels IV. und der einsetzenden religiösen Unruhen und kriegerischen Auseinandersetzungen. Als sich nach diesen Kaiser Sigismund durchsetzte, ließ er den Veitsdom, alle Verfügungen seines Vaters und selbst eine päpstliche Bulle mißachtend, plündern und brachte sogar die Wenzelskrone von dort fort. An einen Weiterbau war dementsprechend gar nicht zu denken. Die Burg war nicht mehr Residenz, der Erzbischöfliche Stuhl blieb bis zum Jahre 1561 unbesetzt. Entsprechend gering war das Interesse für Burg und Dom.

Neue Bauarbeiten begannen für beide erst unter Wladislaw II., der 1471 zum König von Böhmen gekrönt wurde. Aus Sicherheitsgründen verließ er 1484 die Residenz in der Prager Altstadt und zog wieder auf die Burg. Neben neuen Befestigungen ließ er den Palas prächtig ausbauen. Durch Vermittlung seines Schwagers, Herzog Georgs des Reichen von Landshut, holte er sich den Steinmetzen Benedikt Ried, der seinen Namen nach der Herkunft seiner Familie aus dem kleinen, damals noch bayrischen Städtchen Ried im Innviertel hatte. Er hatte wohl vorher an dem prächtigen Ausbau der Burg in Burghausen für den bayrischen Herzog mitgearbeitet.

Um 1490 begann der Ausbau des großen Saals im königlichen Palast, der mit 62 m Länge, 16 m Breite und 13 m Höhe einer der größten Festsäle der Gotik ist. Seine Wölbung mit Schlingrippengewölben und die der umliegenden Zimmer und der Reitertreppe weisen Ried als exzellenten Wölbungstechniker und höchst erfindungsreichen Baumeister aus, der – das zeigen Fenster und Türgewände des Saals – auch mit den Formen italienischer Renaissance vertraut war, ohne diese doktrinär anzuwenden. Vermittelt wurden ihm diese Kenntnisse einerseits durch Architektur- und Ornamentstiche, andererseits vielleicht durch Werkleute aus der anderen Residenz Wladislaws in Buda, wo sich sehr verwandte Bildungen finden.

Den im Westen durch eine Notwand abgeschlossenen Domchor bereicherte Wladislaw durch eine eingezogene Empore über der zweiten nördlichen Langchorkapelle, die durch einen Gang mit seinen Privatgemächern im Palast direkt verbunden war. Es ist umstritten, ob ihr Baumeister Benedikt Ried war, oder ob der städtische Steinmetz Hans Spieß sie entworfen hat. Für Ried spricht die kühne Konstruktion mit dem

weit heruntergezogenen hängenden Schlußstein, dessen Form am kleinen Erker wiederholt wird, für Spieß die eher dekorative Art, mit der das Astwerk auf die Emporenbrüstung aufgeblendet ist.

Auf jeden Fall kann man davon ausgehen, daß für diesen Einbau keine neue Bauhütte an St. Veit errichtet wurde, sondern daß die Arbeiten von den für den Herrscher beschäftigten Steinmetzen unter Leitung des königlichen Baumeisters ausgeführt wurden. Dennoch scheint Wladislaw den Weiterbau des Domes im Auge gehabt zu haben. Denn 1506 lies auch er wieder einen Teil der Erträge der Kuttenberger Silbergruben an den Dombaufonds überweisen, doch wurde wohl mit diesem Geld erst die Ausmalung der Wenzelskapelle vollendet. 1509 wurde der Grundstein für den Nordturm gelegt. Doch Wladislaw, der inzwischen seine Residenz nach Buda verlegt hatte, scheint den Bau nicht mehr ernsthaft gefördert zu haben. Er blieb bald wieder liegen. Ob es überhaupt zu dieser Zeit zur Ausbildung einer richtigen Bauhütte gekommen ist, bleibt ungeklärt. Auch als der Habsburger Ferdinand I. wieder auf der Prager Burg residierte, widmete er sich vorwiegend dem Ausbau der königlichen Wohnanlagen und Gärten. Als 1541 ein Brand den am linken Ufer der Moldau liegenden Teil Prags zerstörte, wurde auch die Domkirche in Mitleidenschaft gezogen. 1550–1554 wurde ein neuer Dachstuhl aufgesetzt. Die Wiederherstellungsarbeiten leitete der königliche Baumeister Hans Tirol, dem Bonifaz Wolmut 1554 nachfolgte. 1557 wurde er kaiserlicher Baumeister in Prag. Er war ein in alter Steinmetztradition am Oberrhein ausgebildeter Baumeister, der aber auch mit der modernen Architektur wohlvertraut war. Im Auftrag des Kaisers Ferdinand errichtete er 1557–1561 im Westjoch des Domchores eine steinerne, doppelgeschossige Empore als Musikchor. Sie ist heute in das Nordquerhaus versetzt. Ihre Front wird durch antikische Architekturelemente gegliedert, die einzelnen Stockwerke durch Rippengewölbe getragen. Auch hier waren es Steinmetzen im königlichen Dienst, die das Werk vollbrachten. Ferdinand ließ den königlichen Palast weiter ausbauen, und Wolmut errichtete darin den Saal des Landtages neu in nachgotischen Formen. Wie sehr Bautradition und Handwerkskunst am Ort selbst nachgelassen haben und man im Bauwesen fast ganz auf eingewanderte «welsche» Bauleute angewiesen war, läßt der Brief erkennen, den Wolmut 1562 nach Straßburg geschrieben hat, um von dort Steinmetzen anzufordern, *die mein Kunst und Kopf verstehen khunden,* denn seinen italienischen Kollegen warf er vor, ihre Arbeit sei *auf keine Steinmetzart gestellt.*

Im Gegensatz zu seinen Vorgängern machte der 1576 auf den Thron gekommene Kaiser Rudolf II. Prag wieder zu seiner Hauptresidenz und entfaltete ein prächtiges, von ausgeprägtem Mäzenatentum bestimmtes Hofleben. Er ließ im Domchor eine neue, größere Gruft anlegen und darüber durch den Niederländer Alexander Colijn ein Marmorgrab errichten. Der Turm wurde mit einer welschen Haube abgeschlossen, das große Fenster im Turm mit einem Gitter versehen. Doch obwohl Kaiser Rudolf II. in Prag und im gesamten Böhmen eine rege Bautätigkeit entfaltete und besonders die durch die Hussiten beschädigten oder zerstörten Kirchen wiederaufbauen ließ, wandte sich sein Baueifer nicht der Domkirche zu.

Der nächste Herrscher, der sich der Vollendung des Veitsdomes wieder annahm, war Kaiser Leopold I. Nach einem Plan von Domenico Orsi de Orsini wurde 1673 der Grundstein gelegt; es wurden Wände für ein Langhaus hochgezogen, doch auch dieser Bau blieb unvollendet liegen. Im 18. Jahrhundert gab es erneut Pläne zur Vollendung, doch das habsburgische Herrscherhaus war zu sehr auf Wien konzentriert und die Vollendung eines gotischen Domes doch zu sehr außerhalb der Zeit.

Erst das 19. Jahrhundert machte es in Prag wie in anderen Städten möglich, eine Vollendung anzugehen, die man 1859 begann und 1929 abschließen konnte.

Charakteristisch für die Bauhütte des Veitsdomes war, daß sie nie wirklich eine selbständige Institution wurde, sondern immer in Abhängigkeit des Herrschers blieb. Nur in der Epoche Karls IV. konnte sie sich entfalten und brachte durch die bedeutenden Werkmeister, die an ihr verpflichtet waren, eine stilprägende, bedeutende Architektur hervor. Doch schon unter dem Nachfolger König Wenzel IV., dessen Interesse mehr auf kostbare Bücher gerichtet war, ging die Bautätigkeit zurück. Es zeigte sich, daß auch in den folgenden Jahrhunderten Baumaßnahmen am Veitsdom immer von den Herrschern auf dem böhmischen Königsthron ausgingen. Die Bischöfe und späteren Erzbischöfe haben niemals eigene Initiativen ergriffen, um den Bau zu vollenden, wie das anderenorts der Fall war, und das Bürgertum hatte eigene Kirchen in der Stadt, an denen es sich engagierte. Die Lage innerhalb der fürstlichen Burg erschwerte das Engagement der Bürger am Bau der Bischofskirche sicher zusätzlich und machte es wohl auch der Kirche schwer, sich für dieses Bauvorhaben wirklich einzusetzen. Erst bei der Vollendung im 19. und 20. Jahrhundert beteiligten sich auch Prager Bürger finanziell und organisatorisch am Ausbau des Domes.

Bibliographie

Da es in diesem Zusammenhang völlig unmöglich erscheint, die umfangreiche Literatur und die benutzten Quellen auch nur annähernd vollständig zu zitieren, werden im folgenden nur die wichtigsten Publikationen genannt, die die weitere Literatur und die Quellen aufschließen.

J. Neuwirth, Geschichte der christlichen Kunst in Böhmen bis zum Aussterben der Przemysliden, Prag 1888.

J. Neuwirth, Die Wochenrechnungen und der Betrieb des Prager Dombaues in den Jahren 1372–1378, Prag 1890.

J. Neuwirth, Peter Parler von Gmünd, Dombaumeister in Prag, und seine Familie, Prag 1891.

O. Kletzl, Peter Parler. Der Dombaumeister von Prag, Leipzig 1941.

K. M. Swoboda, Peter Parler, Wien 1943.

G. Fehr, Benedikt Ried: Ein deutscher Baumeister zwischen Gotik und Renaissance in Böhmen, München 1961.

D. Menclová, Česke hrady, I, Prag 1972.

R. Recht, La chapelle Saint-Venceslas et la sacristie de la cathédrale de Prag et leur origine Strasbourgeoise, in: Evolution générale et développements régionaux en histoire de l'art, Budapest 1972.

G. Bräutigam, Die Nürnberger Frauenkirche. Idee und Herkunft ihrer Architektur, in: Festschrift Peter Metz, S. 170–192.

J. Burian, J. Svoboda, Die Prager Burg, Prag 1973.

B. Schock-Werner, Die Parler, in: Die Parler und der schöne Stil 1350–1400. Europäische Kunst unter den Luxemburgern. Kat. Ausst. Köln 1978, Bd. 3, S. 7–12.

A. Legner (Hrsg.), Die Parler und der schöne Stil 1350–1400. Kat. Ausst. Köln 1978.

F. Seibt (Hrsg.), Kaiser Karl IV. Staatsmann und Mäzen. Kat. Ausst. Nürnberg 1978.

J. Burian, Der Veitsdom auf der Prager Burg, Prag 1979.

R. Suckale, Peter Parler und das Problem der Stillagen, in: Die Parler und der schöne Stil 1350–1400, in: Kat. Ausst. Köln, Band 4, 1980.

J. Kuthan, Die mittelalterliche Baukunst der Zisterzienser in Böhmen und Mähren, Berlin 1983.

B. Schock-Werner, Das Straßburger Münster im 15. Jahrhundert. Stilistische Entwicklung und Hüttenorganisation eines Bürger-Doms, Köln 1983.

F. Prinz, Böhmen im mittelalterlichen Europa, München 1984.

B. u. P. Kurmann, St. Martin zu Landshut, in: Hans von Burghausen und seine Kirchen, Bd. 1, Landshut 1985.

F. Seibt, Karl IV. Ein Kaiser in Europa 1346–1378, München 1985.

R. Recht (Hrsg.), Les Bâtisseurs des Cathédrales Gothiques. Kat. Ausst. Straßburg 1989.

G. Schmidt, Gotische Bildwerke und ihre Meister, Wien 1992.

B. Baumüller, Der Chor des Veitsdomes in Prag. Die Königskirche Kaiser Karls IV., Berlin 1994.

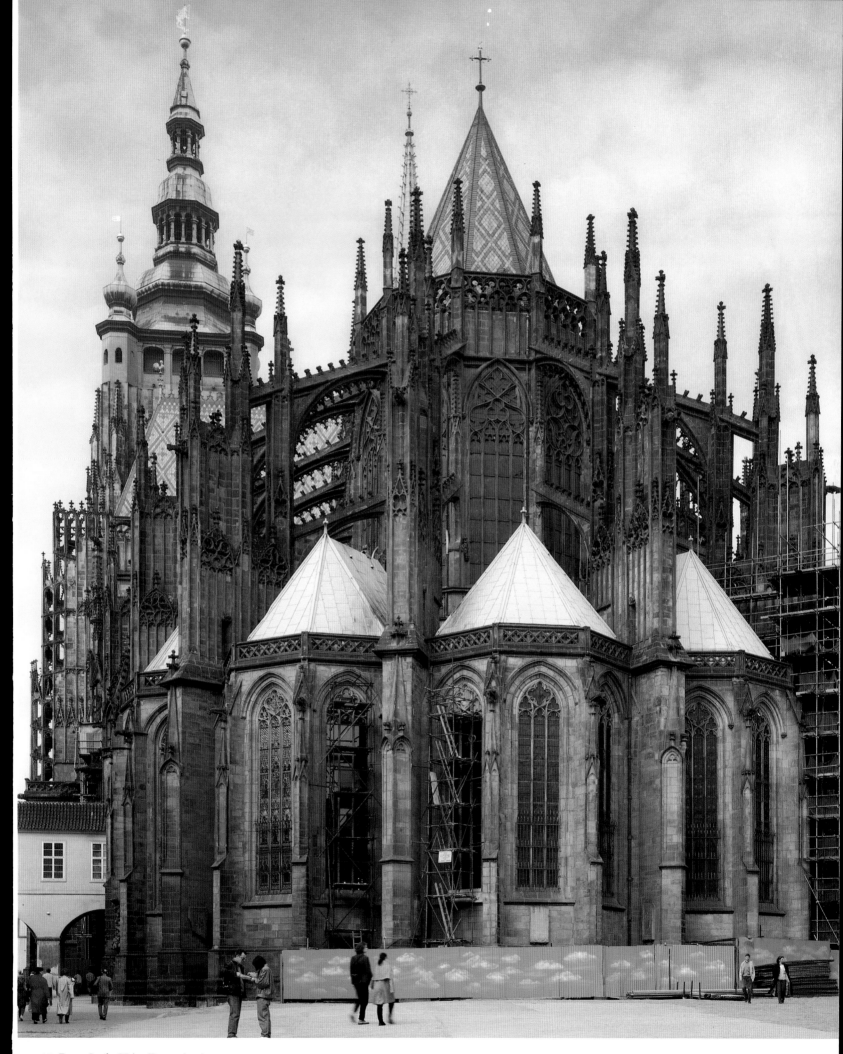

12. Prag. Sankt-Veits-Dom, Apsis.

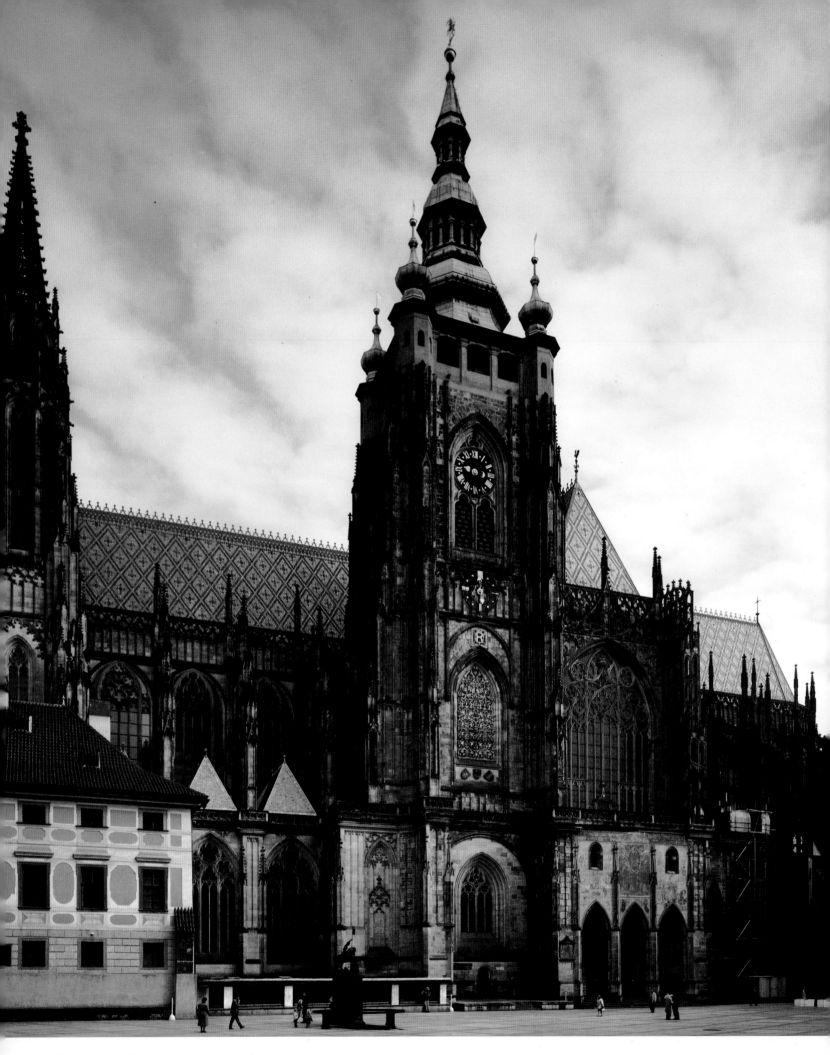

13. Prag. Sankt-Veits-Dom, Südseite.

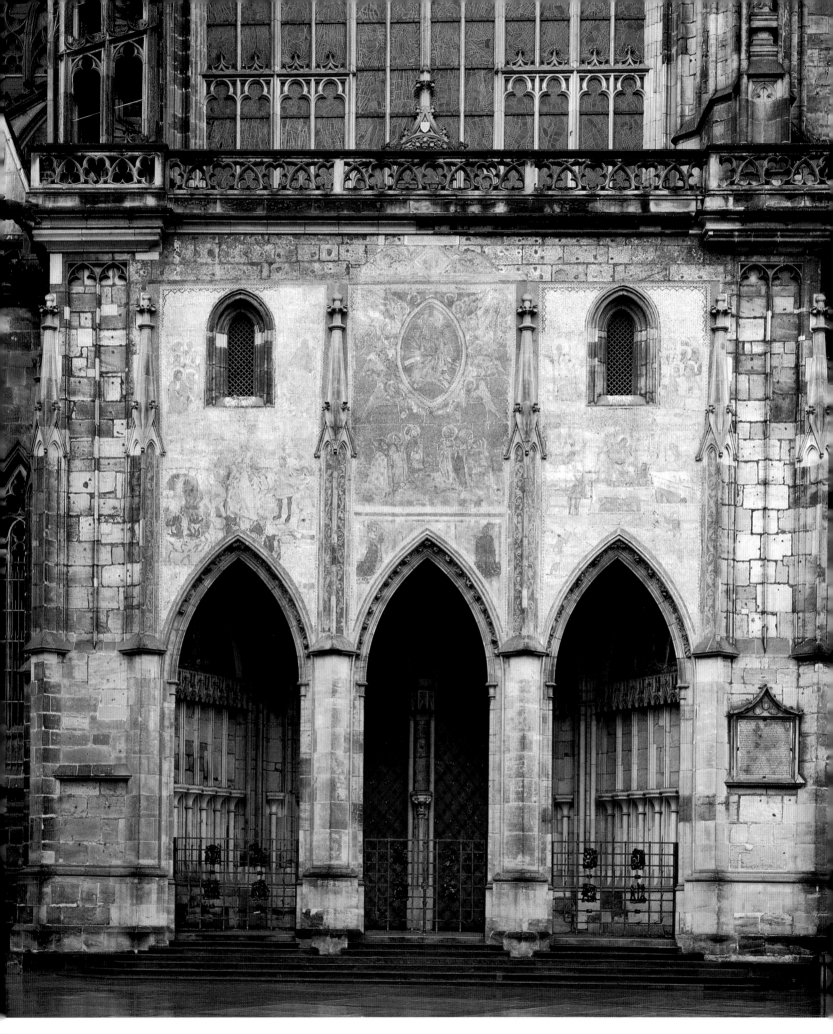

14. Prag. Sankt-Veits-Dom, Goldenes Portal.

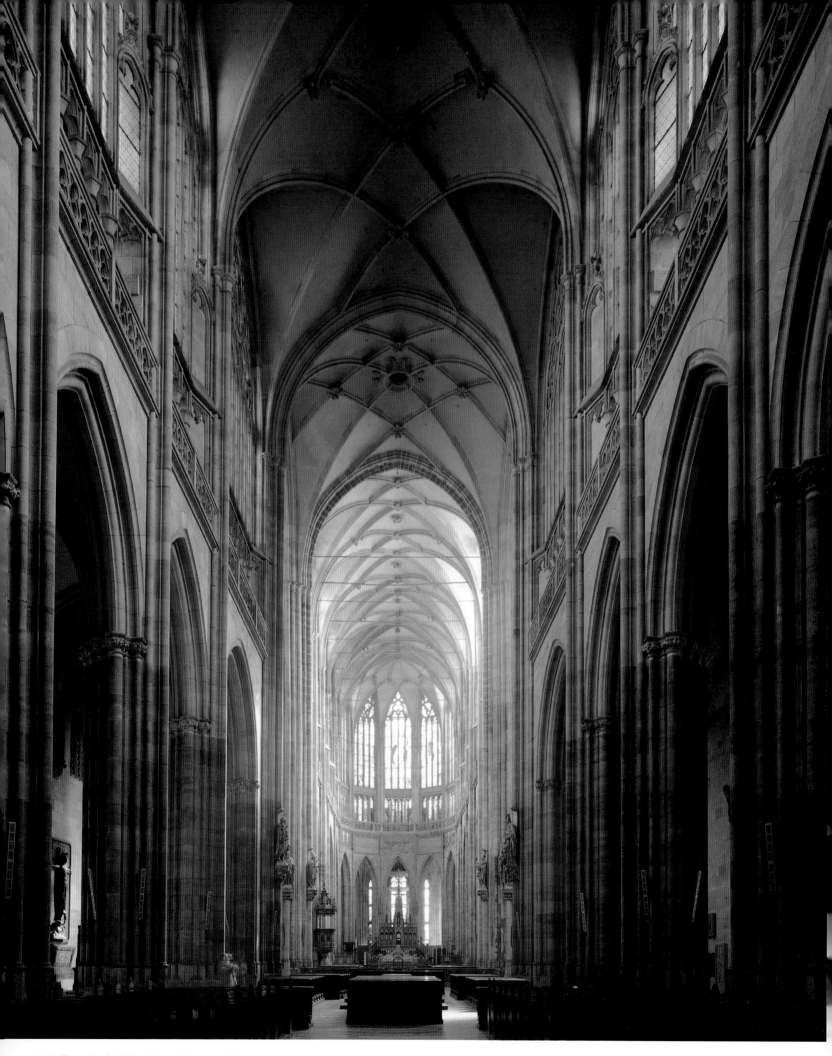

15. Prag. Sankt-Veits-Dom, Innenansicht.

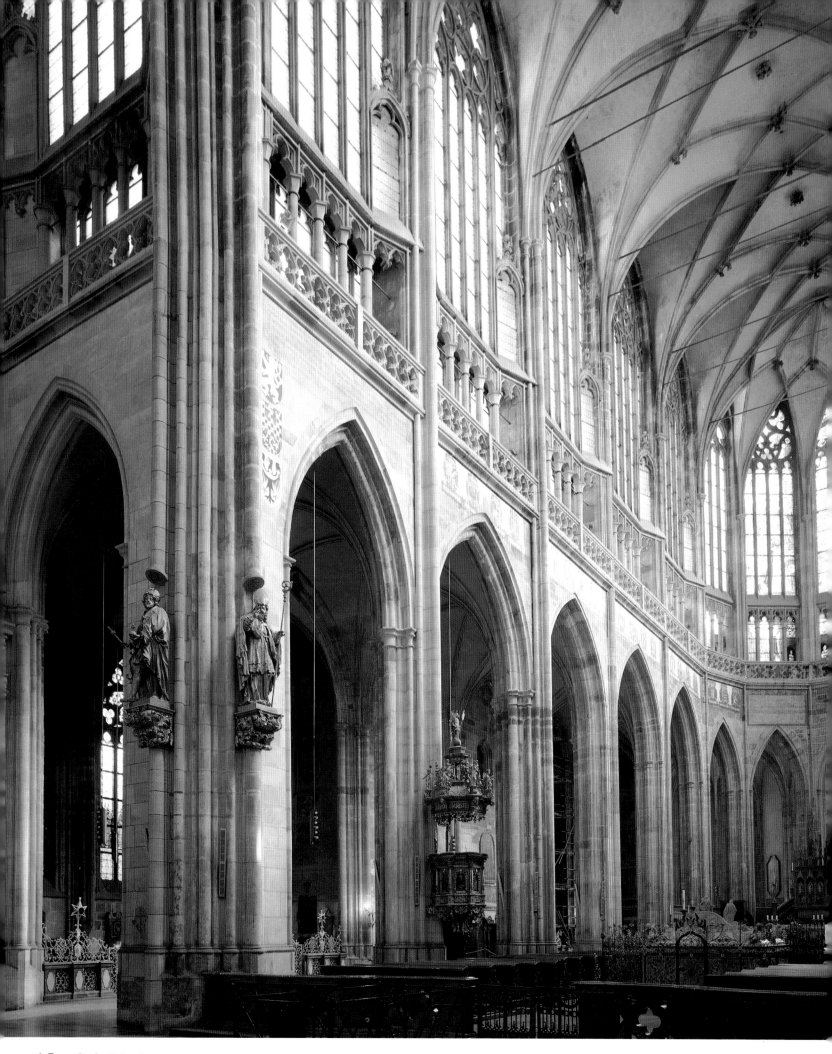

16. Prag. Sankt-Veits-Dom, Chor und Triforium.

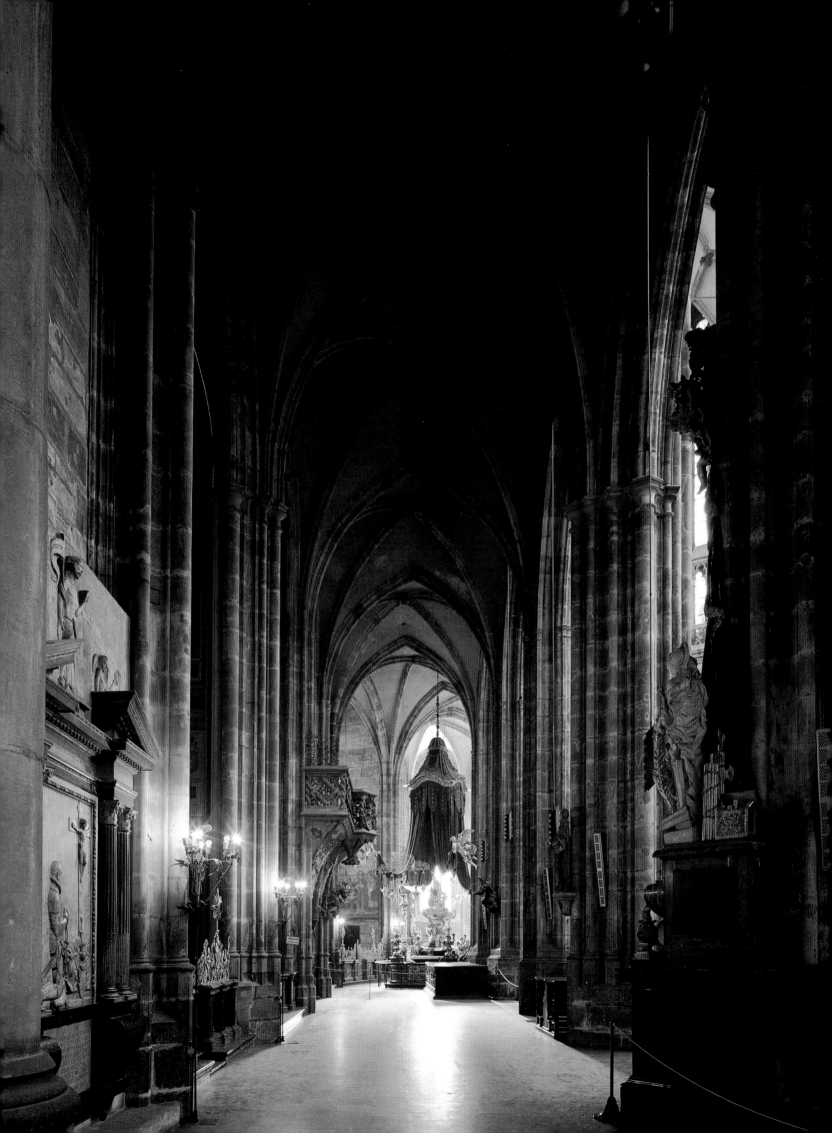

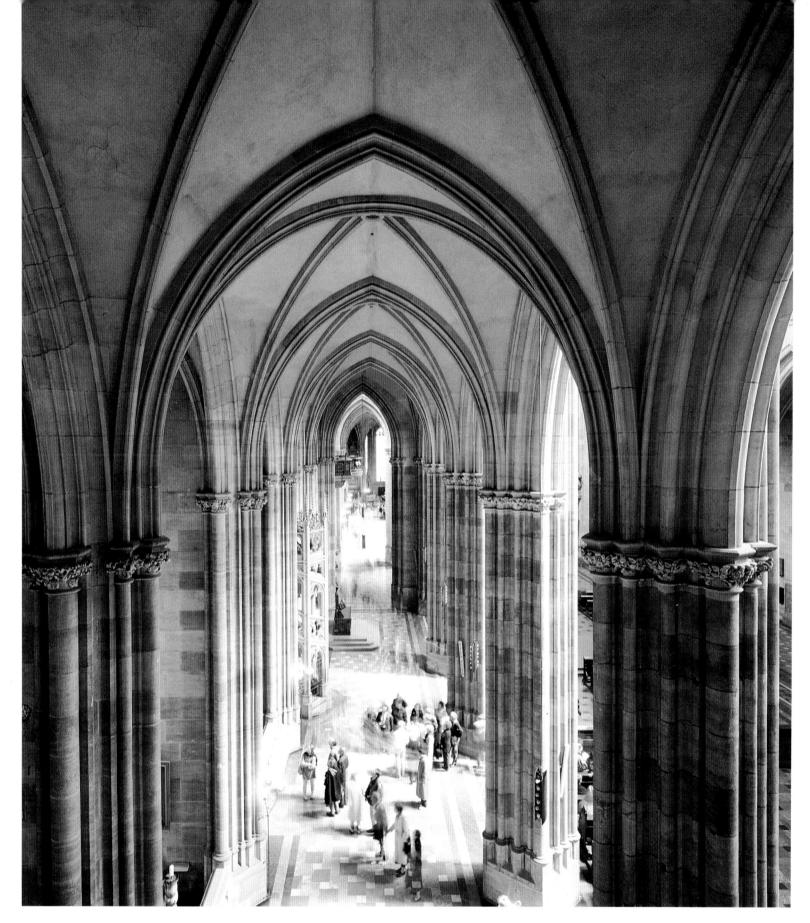

Linke Seite:
17. Prag. Sankt-Veits-Dom,
Deambulatorium.

18. Prag. Sankt-Veits-Dom,
seitliches Kirchenschiff.

19. Prag. Sankt-Veits-Dom, Kapelle des heiligen Wenzel.

Paolo Sanvito

DIE VERSCHIEDENEN BAUPHASEN DES MAILÄNDER DOMS

Das Problem der Datierung des Baubeginns

Über die zeitliche Datierung der Gründung des Doms ist uns kein eindeutiges schriftliches Zeugnis erhalten geblieben. Eine allgemein anerkannte chronologische Beziehung enthält ein Dokument der *Annalen,* das Siegel des Mailänder Bischofs Antonio da Saluzzo vom 12. Oktober 1386. Darin heißt es über die Bauhütte «quae jam diu et multis retro temporibus stetit ruinata et cepit refici»: Daraus können wir also notwendigerweise schließen, daß bereits 1386 die Arbeiten seit einiger Zeit in Gang waren. Dies ist das früheste dokumentarische Zeugnis, das unter den zahlreichen Fälschungen oder fiktiven Äußerungen[1] zu finden ist. Entscheidend zur Lösung des Problems hat eine Entdeckung von Tito Zerbis[2] im Archiv der Bauhütte beigetragen: ein mit dem Buchstaben L gezeichnetes Blatt, das als Seite 50 des ursprünglichen Buches numeriert war; in zwei Reihen der Rechnungsführung waren hier die Einnahmen und Ausgaben der Bauhütte zwischen dem 23. Mai 1386 und dem 31. Dezember 1388 wahrheitsgetreu von Beltramolo da Conago, dem «Generalverwalter» der Bauhütte, aufgezeichnet. Die Einträge auf der linken Seite verzeichnen, daß «die Eingänge der Bauhütte für die Gesamteinnahmen vom 23. Mai 1386» – also dem vermutlichen Tag des Baubeginns –, «bis zum letzten Tag des Dezember, vor den Kalenden des Januar 1389, wie aus den von Beltramolo da Conago verwalteten Rechnungsbüchern der Bauhütte hervorgeht», etwa 58000 königliche Lire betrugen.

Die frühesten Dokumente der Bauhütte stammen aus der Zeit um 1387. Das älteste davon ist wahrscheinlich das *Liber rubeus,* dessen verbrannte Überreste in den *Cassette Ratti* des Archivs aufbewahrt werden.

Die erste Erwähnung eines Architekten spricht von einem gewissen «Annechino» oder «Anechino de Alemania», also einen nicht näher bezeichneten «Hannsken»: Vielleicht handelte es sich um eine weniger bedeutende Gestalt, es gibt jedoch trotzdem Aufschluß darüber, wie wichtig die Arbeit von Ausländern in der ersten Bauphase war. Am 9. Februar 1387 erhält er die Bezahlung für das Modell eines Vierungsturms, das heißt einer aus Blei gearbeiteten Konstruktion zur Überdachung des ganzen Doms. Es ist aufschlußreich, daß sich die Bauhütte von Anfang an an einen ausländischen Meister wendet, um die großen Schwierigkeiten vor allem statischer Natur zu lösen: Annechino ist nur einer von vielen, die für diese Aufgaben engagiert werden.

Einer oder mehrere Erbauer des statischen Plans. Eine architektonische Theorie wird aus Deutschland eingeführt

Können wir also davon ausgehen, daß der Erschaffer des anfänglichen Projekts aus Deutschland oder aus dem deutschen Kulturbereich stammte? Diese Hypothese war von vielen Seiten geäußert worden und wur-

de sogar in der italienischen Architekturtheorie der Renaissance begründet, die den Dom einstimmig und konstant als Bauwerk eines Meisters «von jenseits der Alpen» bezeichnete. In neueren Untersuchungen stellte man einen direkten Bezug zu den wichtigen Bauhütten der Zeit, in Köln, Straßburg und Amiens, her. Aber wie berechtigt ist diese Interpretation, wenn wir sie vor allem unter dem Aspekt untersuchen, ob sie sich in die historische und kulturelle Situation der damaligen Zeit in Mailand einfügt? Sicherlich kann man durch eine Untersuchung der kulturellen Blütezeit, wie sie vor allem in Mailand herrschte, die tieferen Ursachen für diese Orientierung der Bauhütte nach Norden beweisen, die nur an einem Teil der architektonischen Aktivitäten der Stadt deutlich wird. Gleichzeitig existieren auch konkrete Beweise dafür, wie sich diese Orientierungen gewandelt haben, die im Funktionieren der Bauhütte selbst begründet liegen: die Tatsache zum Beispiel, daß die Fabrik sich jedesmal dann an deutsche Baumeister wendet, wenn es sich um Probleme der Statik oder der Bautechnik handelt, was viermal innerhalb der ersten Baujahre geschah. Das bedeutet auch, daß die örtlich ansässigen Meister nicht in der Lage waren, die Probleme zu lösen, die sie nicht selbst verursacht und geschaffen hatten, sondern ein Architekt fremder Herkunft, dessen Spuren sich verloren haben. Er mußte jedoch aus derselben architektonischen Schule stammen, die man später um ihren kundigen Beitrag ersuchte. Die Tatsache spricht für sich, wenn sich die Fabrik zum Beispiel im Jahr 1391 die Aufgabe aufbürdet, durch ihren Ingenieur Johannes von Fernach eine Botschaft bis nach Köln zu entsenden, um einen «großen Architekten» aus dieser Stadt herbeizurufen. Das Unternehmen scheitert, weil Johannes den Meister am Ort nicht antreffen wird: Wie wir noch sehen werden, handelt es sich um Heinrich III Parler.

Wenn wir gleichzeitig einen ersten Blick auf die Entwürfe werfen, die Antonio di Vincenzo 1391 auf der Grundlage des Bauplans für den Dom herausgegeben hat, wird deutlich, wie einmalig dieser Entwurf unter den italienischen Kirchenbauten ist. Die Maßangaben von Antonio di Vincenzo entsprechen nicht den heutigen, zeigen aber um so deutlicher vertikale Proportionen, die überall sonst in Italien undenkbar sind und noch nicht einmal für den Königspalast dermaßen nach oben streben. Diese in die Höhe gerichtete Proportionierung wird später, im 15. Jahrhundert, als Norm theoretisch von einem Nachfolger der Parler um die Regensburger Meister, Konrad Roritzer und Lorenz Lacher, festgelegt: der anonyme Autor der Abhandlung *Von des Chores Maß und Gerechtigkeit*[4], in der wir denselben proportionalen Aufbau des Doms in den beiden exemplarischen Modellen der «Querschnittlösung» und der «Grundrißlösung» erkennen. Wie man in zahlreichen, gleichzeitig entstandenen Schriften feststellen kann, nennt diese theoretische Tradition durchgehend dieselben, sich gegenseitig bedingenden Prinzipien der Proportionierung des Grundrisses und des Querschnitts; für die Konstruktion eines Längsgrundrisses mit Chor und Chorumgang müssen folgende Konstanten berücksichtigt werden: keine Begrenzung für die Länge des Chors; die Länge der Seitenschiffe muß zwei Drittel der Länge des Hauptschiffes betragen (in Mailand ist es die Hälfte); über die Querschiffe müssen Gewölbefelder herausragen, die ebenso lang wie die der Seitenschiffe sind (diese Regel wurde in Mailand berücksichtigt); die Länge der Wand des Hauptschiffes und des inneren Chors muß ein Zehntel der Länge des Hauptschiffes ausmachen (in Mailand ist die Wand wesentlich schmächtiger); die Breite der Strebepfeiler muß die Hälfte ihrer Länge betragen (in Mailand ist das Verhältnis umgekehrt). Für diese Art von Grundriß sind normalerweise zwei Türme an der Fassade vorgesehen; das war ebenso bei zahlreichen Bauten in Süddeutschland der Fall, die in Mailand als Vorbild dienten und die wir noch im 17. Jahrhundert bei vielen für den Dom angefertigten Fassadenmodellen feststellen können: Das gilt zum Beispiel für Carlo Buzzis Entwurf mit zwei Glockentürmen aus dem Jahr 1646[5] und zeigt sich zuvor in zahlreichen Entwürfen von Vincenzo Seregni, die heute in der Sammlung Bianconi erhalten sind. Was das Verhältnis der Höhen in den Seitenschiffen anbetrifft, so geht diese ebenso wie die bereits zitierte auf Stornalocos Regel[6] zurück: Der zufolge muß ein Schiff X einer Basilika in der Höhe ein kleineres Schiff Y derselben Größe überschreiten, von dem ein weiteres ausgeht, das kleiner als dieses ist, und proportional multipliziert wird entsprechend dem gegenseitigen Verhältnis der Länge zwischen dem Schiff X und dem Schiff Y: Das heißt, das Hauptschiff muß doppelt so lang wie die Länge des inneren Seitenschiffs sein und dieses in der Höhe übertreffen, und zwar um die doppelte Länge des Maßes, um das die innere Laterale die äußere übertrifft. All diese Daten, die sehr leicht aus der Quelle herzuleiten sind, sind auch anhand der Messungen zu erkennen, die heute mit modernen Maßeinheiten durchgeführt werden.

Wenn wir als Ausgangspunkt unserer Überlegungen den Teil des Plans betrachten, der verglichen mit dem Original weniger Fälschungen und Veränderungen ausgesetzt war, so findet sich hier ein weiterer Aspekt, der zweifellos von entscheidender Bedeutung ist (Martin Warnke hat ihn als «erhabenes Unterscheidungsmerkmal» bezeichnet): die Entscheidung für einen Chor mit Chorumgang und mit einem Chor-

raum, was beides ganz einmalig für die lokale Kunstsituation war. Im architektonischen Stil, den die Kunstgeschichte normalerweise als «lombardische» Schule bezeichnet, ist diese Lösung unbekannt. Es muß sich folglich auch in diesem Fall um eine explizite Anleihe aus einer ausländischen Tradition handeln. Unter welchem Aspekt kann sich also zu Beginn der Arbeiten der Entwurf präsentiert haben? Aus den überlieferten Dokumenten kann eine mögliche Rekonstruktion zwar formuliert werden, die aber nicht für gesichert gelten darf; sie kann nur eines der möglichen proportionalen Raster sein, die im Planungsstadium entworfen wurden (Abb. 5).

Da kein dokumentarisches Material überliefert ist, gibt es zwei mögliche Hypothesen, um *ex silentio* die uns unbekannten Entscheidungen des Rats der Fabrik zu deuten. Die erste und am weitesten verbreitete, die ich teile, besteht in der Annahme, daß das ursprüngliche Projekt am Ort ausgeführt wurde, sich aber trotzdem im Lauf der Arbeiten am Kölner Modell orientierte. Schließlich war bekannt, daß diese Kathedrale vergleichbare statische Probleme aufgrund der ähnlichen Ikonographie zu bewältigen hatte. Sicher ist es eine Tatsache, daß sich das Interesse der Bauhütte Richtung Köln verlagert hatte, wohin die Mailänder Abgeordneten ihre diplomatische Mission entsandte; da jedoch nichts über enge kulturelle Beziehungen zwischen den beiden Städten zu jenem Zeitpunkt bekannt ist, so war diese wahrscheinlich der Vermittlung von Kontakten im Burgund und in Flandern zu verdanken. Denn häufig waren die Händler, die dort ansässig waren oder von Mailand dorthin übersiedelt waren, was viele Quellen bezeugen, in Kontakt mit den örtlichen architektonischen Logen gekommen. Im kulturellen Kontext des ganzen deutschen Reichsgebiets erlebte Köln damals ein Florieren des Kunstschaffens, was auf die Mitglieder der Familie Parler zurückzuführen war. Der kulturellen Bedeutung dieser Stadt war man sich in Mailand voll und ganz bewußt. Zum Zeitpunkt, als der Kölner Dom gegründet wurde, muß, was seine innovativsten Teile anbetrifft, außer dem noch älteren Chor der Südturm berühmt gewesen sein.

Die zweite Hypothese geht davon aus, daß man von Anfang an, noch bevor der erste Stein gelegt wurde, daran gedacht hatte, einen Architekten zu beauftragen, der, wenn er auch nicht direkt aus Köln stammte, so doch in direkter Beziehung dazu stand: einen Architekten aus dem Kreis der Familie Parler. Die Eile, mit der die Mailänder die Hilfe und den Rat andernorts suchten, wird vor dem Hintergrund der Tatsache verständlich, daß zu diesem Zeitpunkt fast ausschließlich Italiener, wie Simone da Orsenigo zum Beispiel, beschäftigt waren: Es ist nur offensichtlich, daß sie gelegentlich Schwierigkeiten mit einem Plan hatten, der ursprünglich gar nicht von ihnen stammte. Der Baumeister, der mit den notwendigen Kenntnissen ausgestattet war, um diese Bedingungen zu erfüllen, kann aus verschiedenen Gründen nur der Architekt und Bildhauer Heinrich III Parler aus Ulm gewesen sein, der identisch mit Heinrich IV Parler aus Freiburg war. Dieser nannte sich auf deutschem Gebiet ohne Unterschied «von Freiburg» wie auch «von Gmünd», während die Mailänder ihren Architekten abwechselnd «da Gamundia» oder «da Ulma» nennen. Im Gefolge Heinrichs befindet sich ein Johannes de Hostarica (Österreich), der 1392 zusammen mit Parler im *Hospiz della Spada* lebt und dorthin als Dolmetscher entsandt wurde.[7] Daneben wird ein Johannes de Sancto Gallo bereits im Oktober 1387 bezeugt[8], der «venit ad laborandum pro nihilo cum magistris 25 a muris et laboratoribus 50». Außerdem stellte der Mailänder Aufenthalt von Heinrich Parler, ebenso wie von vielen anderen Künstlern vom Rhein, in Italien wahrscheinlich keine Ausnahme dar: Nach der Ansicht von Mothes ist der deutsche Bildhauer Heinrich bereits im 14. Jahrhundert noch in Bologna und Pavia tätig[9], während Wolters davon ausgeht, daß eine Belegschaft Parlers an der Fassade des Doms von Aquileia tätig war.

Die überzeugendste Rekonstruktion, was die Identität des *corpus* von Heinrich anbetrifft, ist in einem Aufsatz Gerhard Schmidts von 1970 zu finden. Es handelt sich dabei um den Meister, der auch Barbara Schock-Werner zufolge um 1354 in Freiburg geboren wurde, kurz nach der dortigen Anstellung des Vaters Johannes von Freiburg oder von Gmünd («Johannes III», schreibt Kletzl, ist «möglicherweise identisch mit Johannes II» und «Sohn von Verwandten Heinrichs I von Gmünd»[10]). Falls er identisch mit Heinrich III von Mailand ist, so wäre er dort also mit vierzig Jahren angelangt. Dokumentiert ist nur, daß er seine Laufbahn in Freiburg begann: Das ist der Grund, weshalb er den Zusatz «von Freiburg» in seinem Siegel[11] beibehalten wird. Gerhard Schmidt ist der Ansicht, daß er ein Mitarbeiter von Peter Parler bei der Schaffung der Statue des hl. Wenzel im Prager St.-Veits-Dom im Jahr 1373 war, worauf er sich bis mindestens 1381 in Köln aufhielt. Nach 1381 ist er dokumentarisch in Brünn als Hofarchitekt des Markgrafen von Mähren, Jodok von Luxemburg[12], dokumentiert. Leider gibt es kein Zeugnis darüber, daß er nach seiner Tätigkeit für Jodok nach Köln kommt, auch Schmidt schließt das nur aus stilistischen Merkmalen.[13] Aber auch andere Tatsachen können dafür angeführt werden: Von Heinrich III, der mehr oder weniger gleichzeitig lebte, gilt als gemeinhin gesichert, daß

weder der Geburtsort noch das Datum bekannt sind. Daraus könnte man schließen, daß es sich bei Heinrich III um denselben Künstler handelt, der auch als Heinrich IV bezeichnet wird und uns wohlbekannt ist. In diesem Fall wäre sein *curriculum* nur um die Reise von Ulm nach Köln im November 1391 zu ergänzen. Leider gibt es kein Dokument, das bezeugt, daß der eine oder andere Heinrich jemals wieder in Ulm gearbeitet hat; trotzdem kann das nicht der Beweis dafür sein, daß beide nicht identisch miteinander sind. Es ist ebenso wenig beweisbar, daß Heinrich IV tatsächlich auch in Mähren und gleich danach in Köln tätig war: Und trotzdem ist dies eine Annahme, die die Wissenschaftler immer als Voraussetzung annahmen. Auch Schmidt geht von einer Übersiedlung von Prag nach Köln aus, auch wenn in den Quellen keineswegs von dieser möglichen, aber nicht belegbaren Reise die Rede ist.[15] Auch was die Reise nach Ulm anbetrifft, sind wir auf Hypothesen angewiesen; wir wissen folglich nicht, ob es sich bei Heinrich III und IV um dieselbe Person handelt. Vor dem Hintergrund dieser Vermutung würde sich die Biographie von beiden einfacher gestalten, sie ist in sich stimmiger, und das ständige Verschwinden aus der Geschichte tritt zurück, da es logischeren Erklärungen Raum läßt. Vor allem die endgültige Abreise aus Mailand, die normalerweise nicht erklärt werden kann, würde sich nun mit der Reise und der Fortsetzung der Arbeiten in Köln erklären lassen.

Unserer Annahme zufolge wurde derjenige, den wir von nun an einfach Heinrich nennen wollen, nur in Mailand als «von Ulm» anstatt «von Freiburg» bezeichnet; denn hier war es notwendig, ihn von den zahlreichen anderen Architekten aus Freiburg zu unterscheiden. Er wäre folglich gleich nach der Arbeit am Kölner Petersportal, nach einem kurzen Aufenthalt in Ulm, in Mailand angekommen. Dies würde auch ausreichend erklären, daß die Mailänder Abgeordneten seinetwegen Johannes von Fernach als Gesandten nach Köln geschickt hatten, um «einen Architekten von eindeutigem Ruhm» zu suchen: Wer hätte dies anders sein können als er? Erfolglos kehrt Johannes von Fernach zurück, weil sich Heinrich bereits 1391 nach Ulm begeben hatte, wohin also die Fabrik natürlich nachgesandt wurde. Am 12. März 1391 beschließt Graf Gian Galeazzo Sforza[16] Johannes von Fernach nach Köln zu schicken: Die Tätigkeit Heinrichs in Köln ist folglich bekannt, auch wenn die Mission Fernachs scheitert.

Weitere aufschlußreiche Überlegungen können sich aus dieser Identifizierung ergeben. Wenn Heinrich III Sohn von Johannes III von Gmünd (Kletzl) ist, so könnte die Mailänder Bauhütte auch Zugang zu Planmaterial von Gmünd gehabt haben. Nichts wäre einfacher gewesen, als daß Heinrich - wie bei vielen seiner Tätigkeiten - vom Vater ererbte Modelle mit nach Mailand genommen hat. Der Vater, den Kletzl als den in einer Gmünder Urkunde erwähnten «Meister Johans», «unser Frauen Puwes Werkmeister zu Gmünd», ausmacht, wäre sicher der Erbauer des Chors in Gmünd, mit Chorraum und einem Chor mit Chorumgang und Kranzkapellen. In Mailand lassen nicht nur schmückende Einzelheiten, wie die Konsolen der äußeren Fensterausschmiegung, Ähnlichkeiten mit einer vergleichbaren Anordnung in der Heiligkreuzkirche erkennen: Auch die Planung des Chors selbst scheint auf den Einfluß oder die direkte Mitarbeit eines Architekten aus dem Haus Parler hinzuweisen.

Der Plan, der den Urkunden zufolge zu Beginn der Arbeiten vorgelegt wurde (es handelt sich hier vor allem um die Äußerungen der Architekten während der wichtigsten Sitzungen, die in den Annalen festgehalten wurden), sah folgendes vor:
- eine Höhenausrichtung «ad quadratum», wie ihn auch Ackerman in seinem berühmten Aufsatz[17] beschrieben hat;
- ein Grundriß mit drei Schiffen, jeweils mit Kapellen in den Seitenschiffen;
- sehr wahrscheinlich ein abfallendes Dach mit Tragbalken aus Holz;
- Rundbogen mit Strebepfeilern und Fialen;
- ein Triforium.

Was seine Planung als Kathedrale anbetrifft, so ist der Dom also ein «verfälschter» Entwurf, wenn man bedenkt, wie viele der ursprünglichen Merkmale nicht aufrechterhalten werden: Das daraus resultierende Problem besteht nun darin, vorurteilsfrei, ganz wie bei einem Palimpsest, mittels der Abweichungen die Merkmale herauszufinden, die dem Plan zufolge für die mitteleuropäische Kunst kennzeichnend sind.

Die Struktur der Bauhütte

Zweifellos wurde in der Bauhütte bereits sehr früh die gesamte Arbeit der Konstruktion festgelegt, sowohl

unter technischem Aspekt als auch was die Verwendung der Materialien und die Planung anbetraf (wir dürfen nicht vergessen, daß diese drei Aspekte eng mit gemeinsamen kulturellen und ästhetischen Standpunkten zusammenhängen); Braunstein[18] hat das prozentuale Verhältnis zwischen den verschiedenen Materialien errechnet und eine äußerst aufschlußreiche Tabelle darüber veröffentlicht, die an dieser Stelle wiedergegeben werden soll:

«Dépenses en matériaux de construction: pourcentages annuels.

	1387	1388	1389	1390	1391
Brique	26,7	21,4	11,3	1,3	0,1
Pierre	1,4	54,3	16,8	7,1	14,8
Marbre	2,8	54,3	41,9	78,7	67,4
Chaux	52,7	15,8	19,3	0,3	4,3
Sable	9	1,5	0,9	0,2	0,3
Bois	2,5	3,7	6,4	7	5,2
Fer	5	3,3	3,4	5,4	7,9.»

Hinweise liefern uns auch die Annalen, die mit einem Dokument über die Lieferung des Marmors vom 4. und 7. November 1387 beginnen (dem Jahr, in dem vor allem Ziegel, danach Marmor und danach in geringerer Menge Granit[19] angekauft werden; die Aufzeichnungen fahren dann mit dem Jahr 1388 fort[20], als nicht mehr in der Mehrzahl Ziegel gekauft werden (das Verhältnis ist umgekehrt: 271 Florint für Ziegel und 1477 für Marmor), und gehen bis zum Jahr 1389, als vor allem Marmor erworben wird (3 879 Florint für eine Menge von 2 844 *brentae*); an zweiter Stelle steht Granit (1561 für 6028 *brentae*, d. h., Granit kostet deutlich weniger als Marmor), an dritter steht Ziegel (1022 Florint, die dem Preis entsprechende Menge wird in der Tabelle nicht erwähnt). Informationen darüber, wie die Lieferungen vor sich gingen, sind uns für das Jahr 1388 im zitierten Codex des Trivulzius C6 a cc. 9 (aber auch in den Annalen, I, p. 11) überliefert:

«Dionixolus sive alii deputati deliberaverunt (…) quod dictos deputatos habeant curam et advertentiam de omnibus et singulis lapidibus tam vivis quam coctis qui portabontur seu ducentur ad dictam fabricam seu super laborerio dicte fabricae necnon de calzina sablono et aliis furnimentis que portabuntur ad dictam fabricam et de earum omnium rerum consignatione de die in diem et de hebdomada in hebdomadam prout conduci contingent dicta furnimenta et preparamenta consignata videant et examinent et approbent (…) et faciant unum scriptum sua manu et manu illorum qui ea viderunt (…) et scribant quod talis consignavit tot lapides visi sunt mensurari et que calzina et sablonum visa sunt mensurari per eos deputatos.»[21]

Wenig später, auf der Seite cc 3v, entscheidet man analog dazu:

«Primo quod amnes praedicti superius deputati dividantur per squadras videlicet quatuor qualibet squadra, in quibus quatuor sit unus ex sstis.dnis. ordinariis dte eccle. prout omnisbus melius et uttilius fiendum videbit que squadre debeant servire dte. eccle. videlicet una earum qualibet ebdomada et alia ebdomada qua una ipsarum squadrarum servet dicte eccle. pro deputatos dte squadre debeant deliberari videri et examinari omnes lapides tam coctos quam vivos, calzina sablonum et omnia alia furnimenta.»[22]

Die aufgezeigten Daten zeigen, daß von 1387 an, als auf den Urkunden die Verwaltung unter Beltramolo de Conago genannt wird, ein neuer Verlauf einsetzt; sie geben jedoch keinerlei Informationen, was Statute, Arbeiten, Pläne, und noch nicht einmal, was das Funktionieren der Werkstatt vor dem 16. Oktober 1387 anbetrifft. Als ältestes Dokument ist lediglich ein Dekret mit ausschließlich zelebrierendem Charakter, unterschrieben von Gian Galeazzo Sforza, vom 7. Februar 1387 erhalten geblieben. Wie Giambattista Sannazzaro[23] ganz richtig feststellte, so ist es «bis heute noch nicht sehr klargeworden, wie die Beziehungen zwischen der Bauhütte und der politischen, kirchlichen und wirtschaftlichen Macht aussahen; folglich ist auch nichts darüber bekannt, welche kulturell bedingten und technischen Entscheidungen sich daraus herleiten.» Wenn man die Feststellungen von Aldo Castellano[24] wiederaufnimmt, ergibt sich folgendes: Da zu viele Geldmittel der Fabrik übrigblieben, die im Lauf von drei Jahren angehäuft wurden (1385, 1386, 1387), wird derjenige entlassen, dem die Aufgabe der zentralen Verteilung oblag. Dafür kann es zwei mögliche Begründungen geben: 1. weil er unzulässigerweise mit den verbliebenen Geldern spekuliert hatte (Castellano); 2. aus nicht wirtschaftlichen Gründen, zum Beispiel einem Streit mit dem Rat der XII über die Beschlüsse.[25] Die Folge davon ist jedenfalls, daß die ganze Struktur der Fabrik verändert wird; daran zeigt sich meiner Ansicht nach,

wie sehr sich Gian Galeazzo in kultureller Hinsicht auf internationaler Ebene orientiert – ein Umstand, auf den auch Frankl wiederholt anspielt.[26]

Ein weiteres Problem bei der Untersuchung des administrativen Statuts besteht darin, die Aufgaben und die Zuständigkeit der Werkstatt im Val d'Ossola von der in Mailand zu trennen, deren jeweilige Verwaltungen in den Urkunden gemeinsam genannt werden. Auch in Candoglia existiert nämlich zum Beispiel 1390 ein «offitialis principalis vel gestor negotiorum»[27] (Balzarolus de Lissone), ein «expenditor» (Johannes de Lignatiis), ein «inizinierius» (Zenus de Campiliono). In beiden Werkstätten wird jede Entscheidung vom Rat der Fabrik vermittelt: Deshalb ist es offensichtlich, daß die getrennten Entscheidungen, die die eine und die andere betreffen, in allen Bänden der Hauptordinationen vermischt sind. Der *rationator* oder Rechnungsführer stellt wahrscheinlich die zweithöchste Autorität in der Hierarchie dar, der von beiden Bauhütten mit der Finanzierung beauftragt ist und einen Vizeverwalter neben sich hat, der im Gebiet von Candoglia tätig ist. Die Mailänder Bauhütte verfügt jedoch auch über einen Schatzmeister, den *thexaurarius,* während beiden ein Spediteur untersteht – das wäre jedenfalls anzunehmen, weil uns keine anderen Aufgabenbereiche bekannt sind, die diese Tätigkeit erfüllen könnten. Schließlich gibt es in beiden Bauhütten einen Ingenieur. Hierdurch wird deutlich, daß das System der Aufteilung und gegenseitigen Unabhängigkeit bei den verschiedenen Aufgaben darauf abzielt, die beiden administrativen Aspekte getrennt zu halten. Denn wer auch mit den Werkmeistern (wie dem Spediteur) zu tun hat anstatt mit den Steinmetzen oder den anderen Spezialisten der verschiedenen Künste, entlohnt sie vielleicht auch, hat aber nichts mit dem streng ökonomischen Aspekt der Verwaltung zu tun, der einem höheren Amt vorbehalten ist.[28] Das erklärt Schritte wie die in den Annalen I, 87, wo es heißt: «Sie bestätigten den von den Amtspersonen der Fabrik im Gebiet des Lago Maggiore erstellten Vertrag, nach dem die Steine *(piotis)* aus Granitblöcken zu liefern sind, von denen jeder drei Arm lang und zwei Arm breit und ein Arm hoch sein muß …» Hier ist es jeweils nur ein Beauftragter der Verwaltung, der sich mit einem so sekundären Problem beschäftigt.

Steinmetzen, Maurer, Schmiede

Die Unterscheidung zwischen «magistri a lapidibus vivis» und «magistri a lapidibus coctis» ist weitgehend bekannt. Vor allem die Bücher *bulletarum* geben diesbezüglich genaue Auskunft über die Anzahl der Schmiede und Zimmerleute, die zusammen mit den Steinmetzen aufgeführt werden. Zahlreiche Schmiede kommen, wie am Namen zu erkennen ist, normalerweise aus dem Ausland und werden für einen bestimmten Zeitraum von der Bauhütte «gemietet». Die Hinweise über die Verwendung des Eisens, einschließlich der Handwerker, die damit arbeiteten, stellen daher eine Information dar, die nur sporadisch in den mir bekannten Quellen auftaucht. Die Verwendung von Eisen ist extrem differenziert: Die teuerste Qualität stellt der Stahl dar, «ferrum azelatum («gestähltes» Eisen), der für die Teile von Spitzhacken und Meißeln oder sehr stabile Stemmeisen sowie für besondere Präzisionsarbeiten bestellt wird. Am 8. Februar 1388 heißt es: «Balzarro Zerbo pro sapis et pichis ferri azelatis»[29], und auf Blatt 135v: «Grigorio Zerbo pro solutione roz. XXVII ferri per eum dati et consgnati magistro Marcho de Frixono magistro a lapidibus dicte fabricae pro fatiendo squadras IIII ferri pro squadrando lapides vivos.» Schließlich wird Eisen auch für das Zusammenschweißen von Marmorblöcken verwendet und unbehandelt erworben. Auf Blatt 137r vom 23. April 1388 heißt es: «Maffiolo de Putheo pro solutione lib. CXVIIII tollarum bastardarum ferri (…) pro Simone de Ursanigo et Marcho de Frixono inz. dicte fabrice.» Blei wird auf ähnliche Art und Weise verwendet (siehe Blatt 137v vom 4. Mai 1388): «Johannolo Flandriono (…) ferratie pro utensilibus fiendis pro cavando in partibus ipsos lapides marmoreos et siliceos (…) et ad aguzandum ferra magistrorum de dictis lapidibus (…).» Später, am 3. Dezember 1388, ist zu lesen: «Guillelmolo de Medda ferrario pro solutione capironorum duorum ferri et mantexeti unius pro operandum ad desegnandum pomblum causa inclavandi lapides vivos dicte ecclesie, ut apparet pro septum dicti Antonii existenti penes Andrietum de Vicomercato, (…) mercato facto per magistrum Marchum de Campiliono.» Oder auch am 13. Mai 1388: «Maffiolo ferrario pro solutione cazetarum trium ferri per eum datarum et consignatarum (…) pro curando pomblum pro impomblando tabulas marmoreas dicti laborerii», «Pro solutione inchudinis unius ferri azellati pondere lib. LXXXXII.»

Eine Ausnahme stellen die Profile für das Fundament dar, die aus Holz sind: Am 26. Mai 1388 soll ein *magister a lignamine* «stellas duas in fundamentis dicte fabrice» herstellen. «Stella» ist die geläufige Bezeichnung für die Profile. Verantwortlich für die Arbeiten aus Eisen ist immer Simone da Orsenigo. Am 23. Juli 1388

294

heißt es: «Andriolo Rubeo mercatori ferramentorum pro solutione lib. XXVII azialis brixiensis per eum datarum (…) magistis ferrariis dicte fabrice pro perando in fatiendo certas limas, causa auguzandi et limandi scoppellos (= scalpellos) et alia utensilia que aptantur per ferrarios ipsos. Magistris pichantibus lapides vivos pro dicta fabrica, ad computum ipsorum XII p. qualibus libra, mercato facto per magistrum Simonem de Ursanigo.»

Die zeitliche Aufeinanderfolge der verschiedenen Arbeitsphasen

a. Die Voraussetzungen

Von Ambrogio Nava ist eine aufschlußreiche Quelle (1854)[31] über das vorher existierende Bauwerk erhalten, nämlich eine im Krieg gegen Friedrich Barbarossa[30] zerstörte Basilika, die wahrscheinlich um 1330 wiederaufgebaut wurde. Nava behauptet, während der Restaurierungsarbeiten folgendes gefunden zu haben: «… eine ganze Reihe jener Konstruktionen, von noch intakten, mit Säulen verzierten Mauern, von angesetzten Pfeilern aus großen Ziegelsteinen, die genau und sorgsam gearbeitet waren, deren Sockel und Kapitelle aus Arona-Gestein im Stil von 1100 bestehen; sie sind ebenfalls geformt, variiert und gut ausgeführt.» Nava macht diese Entdeckung bei einer Ausgrabung um die Krypta des Scurolo (und ihm zufolge befanden sich diese Materialien im Innenhof der heute nicht mehr existierenden Kirche von S. Radgonda). Altes graphisches Material aus dem Bestand der Sammlung Bianconi widerspricht jedoch Navas Annahme, da man heute annimmt, daß die Apsis der früheren Kirche in der Tiefe nicht über die Trennlinie zwischen dem Kreuzpunkt des Querschiffs und des Sanktuariums (etwa auf der Höhe der Krypta) hinausging. Diesbezüglich ist uns eine Zeichnung aus der Umgebung von Seregni erhalten, die in der Sammlung des Architekten Carlo Bianconi (1732–1804)[32] und heute in der Biblioteca Trivulziana aufbewahrt wird. Möglicherweise waren die Überreste nach der Zerstörung des Bauwerks dort aufbewahrt worden, was jedoch nicht definitiv zu klären ist, da diese nicht erhalten sind. Unter den Aspekten der früheren Basilika gibt es verschiedene, die eine Wechselbeziehung mit der folgenden Geschichte der Konstruktionsphasen erlauben.

b. Die Fassade

Der Architekt der Fabrik, Adolfo Zacchi,[33] fand 1943, als der Fußboden des Doms erneuert wurde, in den Grundmauern auf der Höhe der dritten Pfeiler auf der Westseite Überreste von Granitmauern sowie Steinblöcke. Diese Steintrümmer, die teilweise viel tiefer als die Grundmauern der Pfeiler selbst liegen, scheinen Teile von Ausschmiegungen der Stützmauern zu sein, bzw. der Grundmauern der früheren Kirche, und sind wahrscheinlich bewußt in die neuen Grundmauern eingegliedert worden. Es ist bekannt, daß der Dom noch lange nach seiner Gründung die Fassade von S. Maria Maggiore beibehielt. Mario Mirabella Roberti zählt diese zur romanischen Phase[34], ohne daß es dafür jedoch einen Beweis gibt; diese Hypothese wird auch von formalen Ähnlichkeiten bestätigt, da es sich um Grundmauern handelt und nicht um eine Mauer an der Oberfläche. Auch Roberto Cassanelli[35] schließt die Zugehörigkeit zum alten Domgebäude aus. Tatsächlich ließe die Beschaffenheit der Mauern auf eine Fassade schließen, und nichts weist darauf hin, daß es sich hierbei um provisorische Bauten einer Fassade handelt, die gleichzeitig mit dem Dom entstanden ist; möglicherweise war es eine Wiederverwendung, aber keineswegs eine ephemere oder Ad-hoc-Konstruktion, wie es häufig die dünnen Trennmauern waren, die errichtet und im Lauf des Baus einer Kathedrale wieder abgerissen wurden. Sie könnten ebenso aus der Bauphase des 13. Jahrhunderts stammen und eine – hypothetische – Rekonstruktion der gotischen Basilika von Jacobello delle Masegne sein. Eindeutig überzeugend ist in dieser Hinsicht ihre Anordnung, denn sie ist mit der provisorischen Fassade identisch. Von dieser sind ein ziemlich genaues Bild auf einem Gemälde von Giovan Battista Crespi aus dem Ende des 16. Jahrhunderts erhalten sowie graphisches Material eines aus dem 16. Jahrhundert stammenden Plans, der während der Bauarbeiten des Doms entstand: Dieser gehört zu den Zeichnungen aus der Sammlung Bianconi und wird Seregni zugeordnet. Aus den beiden Bildern geht hervor, daß die Fassade von S. Maria Maggiore, verglichen mit der für den Dom entworfenen, um drei Gewölbefelder zurückversetzt war, während bei den äußeren Seitenschiffen ein weiteres Gewölbefeld den neuen Dom ergänzte. Wenig später, im Jahr 1567, erließ Carlo Borromeo die Ausschreibung für den definitiven Plan der Fassade, die von Richini lediglich bis zur ersten Fensterreihe ausgeführt wurde; danach wurde er unterbrochen und erst im 19. Jahrhundert unter dem Architekten Carlo Amati fertiggestellt.

c. Die Außenmauern des Gebäudes, die angewandten Meßtechniken und die ersten Messungen

Wahrscheinlich waren die Außenmauern der Kathedrale zuerst festgelegt worden: Darauf lassen meiner Ansicht nach der Erwerb von Tauen «pro mensuris» schließen sowie die häufige Erwähnung der Grundmauern in zahlreichen Rechnungsbüchern.

Aufschlußreich ist hier eine Stelle in den Annalen[36], «Pro brimitta rubea pro tingendo et signand laboreria opportuna fabricae», das heißt die Rechnungen für rote Farbe, die zum Anstreichen und Aufzeichnen der Werke der Fabrik verwendet wurde.

Ein Dokument vom 4. November 1387 bezeugt, daß der erste große Ankauf von Granit für den Bau der großen äußeren Grundmauern getätigt wird.[37]

Die Verwendung von Tauen wird vor allem in dieser Bauphase erwähnt, da die Messungen *in loco* erfolgten. (Noch entsprechend dem spätmittelalterlichen Brauch wurden in Mailand proportionale Modelle verwendet, die von Ingenieuren und ihren mathematischen Ratgebern, wie Gabriele Stornaloco, eigens vorbereitet wurden.) Am häufigsten wurde in ganz Europa das ganze frühe Mittelalter hindurch für Messungen die Eisenstange («hasta») verwendet. Siehe auch fol. 208r: «Vincentio de Vicomercato pro solutione lib. XXV ferri in cavigiis et sprez. duorum azalis (…).» Am 2. Mai 1388 (208v) hieß es: «Honofrio de Serina pro solutione infrascriptorum rerum per eum datarum Simoni de Ursanigo vz.: astarum seu mensurarum VI ferratarum long brachia X.»[38]

d. Die Position der Bauhütte bzw. der Werkstatt und der Laboratorien

Der Ausführung der Entwürfe war ein eigener Raum bzw. Boden der Bauhütte oder Fabrik vorbehalten (in den Dokumenten taucht das Wort «cassina» auf, das genau dem deutschen Wort «Hütte» entspricht); den Quellen zufolge war sie an den Bau angefügt. Seltener wird dafür auch der von französischen Werkstätten übernommene Begriff «Loggia» verwendet. In den mir bekannten Dokumenten taucht «Lobia» nur einmal auf; gemeint ist damit kurioserweise ein Bau zu ebener Erde, also kein «überdachter Balkon». Der Begriff wurde in Mailand also nicht mehr in seinem ursprünglichen architektonischen Sinn verwendet, sondern nahm eine spezifischere Bedeutung an, die zudem symptomatisch für eine neue soziale Kondition des Künstlers war. Dies zeigt sich auch an den antiken Entwürfen, zu denen die Bauten der Südseite (Abb. 1) gehören. Von der Fabrik wird die Werkstatt für die Entwürfe im Dialekt als «astrego» oder «lastricum» bezeichnet; gemeint ist damit die Gesamtheit der Räume, die für die Entwürfe der Bauhütte im ersten Stockwerk des Vordachs vorbereitet wurden, das der vorderen Wand der Hütte angebaut war.[40]

e. Die folgenden Bauphasen

Bis zum Jahr 1387 wird der gesamte untere Teil vom Kranz des Chorumgangs und des inneren Chors («trahuna») errichtet.[41] Anwesend sind in dieser Phase die Ingenieure Hans von Fernach (vom 12. Juli 1387 an; den Annalen zufolge wird am 6. März 1390 das Gehalt eines gewissen «Giovanni il Tedesco» erhöht), Anechino (für Siebenhüner ist er mit dem bereits erwähnten «Hänschen» identisch, der aber nur einmal 1387 genannt wird), Simone da Orsenigo (vor dem Juli 1387 bis zum Juli 1389) sowie Andrea degli Organi, von dem Beltrami[43] zufolge der ursprüngliche Entwurf stammt, da er 1387 Blei für ein Modell erhält. (Meiner Ansicht nach ist diese Hypothese unbegründet.)

Der Baubeginn für die Strebepfeiler (jedoch nur diejenigen der Apsis) setzt gegen Ende des Jahres 1387 an (und nicht am 5. Juli 1389, wie früher angenommen).[44] Den Quellen zufolge sind einundzwanzig Pfeiler im Jahr 1401 fertiggestellt, wobei sicher die Bereiche des Presbyteriums und des Querschiffs mitgerechnet wurden. Denn Mignot äußert in diesem Jahr folgende Kritik[45]: «Ex illis pilonis viginti duobus qui sunt infra crucem et navem dictae ecclesiae adsunt piloni decem et octo, qui non respondent prout correspondere debent ad suam rationem debitam, alii vero quatuor piloni qui sunt posteriores bene se respondent», worauf die Abgeordneten antworten: «Dicunt et respondent quod pilonis quos magister Johannes asserit esse XXII et non sunt nisi XXI qui appareant …» Diese Strebepfeiler stimmen im Entwurf (Abb. 5) in etwa mit den Gewölbefeldern in beiden Querschiffen überein, die, wie angenommen werden kann, in dieser Phase fertiggestellt wurden.

Die Baumeister sagen also nicht immer die Wahrheit, wenn es als Verteidigung auf die Beschuldigungen von Jean Mignot in verschiedenen Behauptungen heißt (ibidem): «Murus contrafortum et pilonorum simul se tenentium cum aliis est de lapidibus marmoreis intus ecclesiam et extra, et in medio piloni sunt lapides sarizii bene splanati et bene clavati, et ad maiorem fortitudinem sunt clavati cum clavelis ferri plombatis ubi-

que.»[46] Tatsächlich hat die Restaurierung der Pfeiler von 1984–1986 gezeigt, daß sie mit den verschiedensten Materialien aufgefüllt waren, auch mit einfachem Bauschutt, der gar keine statische Funktion hatte.

Ebenso entscheidend für die zeitliche Einteilung der folgenden Bauphasen ist die Identifizierung der Altäre. Der Altar der Vergine della Neve wird an seinem Platz in der alten Kirche von S. Tecla erwähnt, der Altar von S. Gallo in der Kirche von S. Maria Maggiore, wie es in den Annalen von 1389 heißt[47]: «Volentus prout est eorum honoris et debiti suprascritas litteras prefati domini executioni mandare, etiam ob reverentiam beatae virginis Mariae de Nive, beati Galli abbatis, ac beatae Teglae martyris, providerunt et ordinaverunt, et provident et ordinant quod in Ecclesia Majori Mediolani deputetur una ex capellis ibidem construendis sub vocabulo et reverentia beati Galli abatis.» («… daß in der Maggiore-Kirche zu Mailand eine der Kapellen im Namen und als Ehrbezeigung für den seligen Abt Gallo zu errichten» sind.) Weiter heißt es: «cum prefata dominatio (– womit der Fürst gemeint ist –) habet singularem devotionem ad beatam Mariam virginem de Nive, cuius festum fit die quinto augusti, et ad sanctum Gallum, cuius festum fit die sextadecima mensis octobris …» Aufgrund solcher Informationen kann man annehmen, aber nicht beweisen, daß wenig später ein Altar errichtet wurde, der der Madonna della Neve geweiht war. Das Altarbild wurde nach der Zerstörung von S. Tecla in den neuen Dom gebracht und bekam hier den Namen «Altar der Virgo Potens» (Cattaneo).[48] Heute befindet sich der Altar genau am Verbindungspunkt zwischen dem südlichen Querschiff und dem Beginn des Hauptschiffs: Er befindet sich demnach an einer der Stellen, die innerhalb des Doms am frühesten entstanden sind. Obwohl die Arbeiten an den Gewölben zu diesem Zeitpunkt kaum fortgeschritten waren, verfügten sie doch über eine provisorische Überdachung. Für den Bereich des Triumphbogens spricht man am 4. August 1392 von einem Zelt «quae stare solet ante trupinam altaris maioris Ecclesie prohibendo ne aqua quam pluere»: Woraus man schließen kann, daß der ganze Bereich der Apsis bis zu der Stelle, wo das Querschiff begann, zu Ende gebaut war.

Deutlich wird der kulturelle Einfluß von Giovannino de Grassi und der Künstler seiner Umgebung. Obwohl ihm normalerweise schwäbische Baumeister zur Seite standen, hat er den gesamten Stil der architektonischen Plastik und der Ausschmückung in den Jahren geformt, als er die Leitung der Bauhütte innehatte. Leider ist in der derzeitigen Ausstattung des Doms die ursprüngliche spätgotische «Patina» nicht erhalten geblieben: Eine Ausnahme stellt lediglich die Samariterin am Brunnen dar; dies ist – vor allem aus ideologischen Gründen – auf die Überbetonung der figurativen Dekoration in der Zeit von Carlo Borromeo zurückzuführen. Dieses ursprüngliche Aussehen kann jedoch zumindest theoretisch rekonstruiert werden: Viele Zeichnungen aus der Zeit unmittelbar nach Giovannino, die in der Sammlung Ferrari der Biblioteca Ambrosiana erhalten sind, stellen Entwürfe für Altäre, Fialen und für einen Vierungsturm dar.[49] Sie zeigen vielfältige Motive, die nur durch ausländische Meister nach Mailand gelangt sein können und wahrscheinlich Mitarbeiter von Giovannino waren. Die Abgrenzung zwischen dem leitenden Baumeister und seinen Mitarbeitern erscheint fließend, wenn man bedenkt, wie viele verschiedene Dokumente ihn als Erschaffer von Altären der Majestas Domini oder der Heiligen Jungfrau nennen. Dies wird auch durch einen Vergleich zwischen zwei Entwürfen deutlich: einer Fiale für den Mailänder Dom (Abb. 23) mit den Details der Fialen und Rundbogen des Doms in Regensburg (Abb. 27): Beide zeigen die gleiche statische Struktur, die gleichen, klaren Stilelemente der Parler-Tradition (die auch an dem Entwurf zu erkennen sind, der zu Beginn des folgenden Jahrhunderts für die Fassade von Compito entsteht). Der Autor der in der Biblioteca Ambrosiana erhaltenen Zeichnungen ist unbekannt, vielleicht kann man nur beim Entwurf der Rundbogen die Vermutung wagen, daß es sich um die Arbeit eines Architekten aus der Equipe von Parler handelt, möglicherweise sogar um Heinrich Parler selbst. Für diese Annahme würde sprechen, daß nur ein leitender Architekt die Aufgabe übernehmen konnte, die Rundbogen zu entwerfen. Die formalen Stilelemente bei diesen zum Teil erhaltenen, zum Teil zerstörten Teilen des Doms sind an der typisch spätgotischen, gekrümmten Form der Bogen zu erkennen, in der Art der Maße und des Durchbruchs als Spitzbogen und ganz allgemein im Überwiegen der Widerlager, die sich an den Eckpunkten befinden, was typisch für die spätgotische deutsche Architektur dieser Zeit ist; charakteristisch sind auch die überall präsente Blattdekoration wie auch der Gesamtaufbau. Was die formal-stilistischen Ursprünge der Mailänder Altäre anbetrifft, so ist der grundlegende Einfluß aus dem Burgund deutlich: Ähnliche Altäre sind im Gebiet von Lyon-Savoyen zu finden (wie in St-Jean-de-Lyon bei einigen Altären im rechten Seitenschiff). Dies läßt sich vielleicht durch die Mitarbeit von Künstlern aus Savoyen erklären, wie Mermet de Savoie und ein nicht weiter identifizierter «Johannes Sanomerius».

Was die großen Linien des Entwurfs des Hauptschiffs angeht, können wir uns auf Dokumente stützen,

die über die abschließenden Debatten von Architekten zu Beginn des Jahrhunderts Auskunft geben. Nachdem ihre verschiedenen Ansichten diskutiert wurden, beschließen die Ingenieure Giovanni da Giussano, Filippino da Modena, Cristoforo Giona, Giovanni Magatto und Nicorino Buzardo am 16. September 1410 für die Realisierung der «navis magna», des Hauptschiffs, folgendes: «In primis deliberaverunt et ordinaverunt quod arcus et croxeriae et cornixetae medii arcus magni debeant principari et incipere, videlicet a capitelis qui sunt facti in nave magna supra ... Item quod dicti arcus et cornixetae medii arcus hebeant totum spigulum, et quod cruxeriae habeant illud spigulum quod eis dari commode potest», «... daß die Bogen und Kreuzpunkte und die Rahmen der großen mittleren Bogen auf Kapitellen beginnen sollen, die auf einem höheren Niveau als das Hauptschiff erbaut sind. Ebenso, daß diese Bogen und zentralen Umrahmungen ganz rund sein sollen, und die Kreuzpunkte einen Vorsprung haben, der ihnen angemessen ist.»

f. Rundbogen

Wie bereits Ende des 19. Jahrhunderts von Beltrami festgestellt wurde, entsprechen die in der Sammlung Bianconi erhaltenen Bogen einem Modell, das auf Prager Einfluß zurückgeht. Bereits im Jahr 1900 setzt sie der berühmte Architekt und Baudirektor Jan Mocker, der seit 1871 am Prager Dom tätig ist[51], in Verbindung mit dem Entwurf des St.-Veits-Doms, der wahrscheinlich von Peter Parler stammt.[52] Als Beweis dieser Übereinstimmung mit dem Entwurf Parlers ist uns eine Zeichnung erhalten, die ursprünglich explizit auf diesen zurückging; sie wird heute in der Wiener Kunstakademie aufbewahrt und wurde in einer faksimilen anastatischen Neuauflage von H. Köpf herausgegeben.[53] Parallel zur Rezeption dieser Form in Mailand wurde sie auch von der Bauhütte in Regensburg imitiert, deren unter A und B bekannte Entwürfe von Friedrich Fuchs als Importation von Prag interpretiert wurden.[54] Jaroslav Bures ging dagegen davon aus, daß Peter Parlers Idee für die Vertikalprojektion in Prag auf einen hypothetischen «Vorgängerplan» zurückging, der mit zwei Türmen versehen war und von Fuchs um 1400 oder kurz davor datiert wird. Es ist nicht auszuschließen, daß sich dies in Mailand wiederholte, auch weil die sechs Baldachine in Mailand, die aus der Fensterschräge der Apsis stammen und heute im Dommuseum aufbewahrt werden (Abb. 45), dieselben Elemente wie in Regensburg zeigen: Grabstichel, die eine Rose mit sich drehenden Fischblasen tragen, das Ganze innerhalb eines gekrümmten Bogens. Eine erstaunliche Verwandtschaft mit Regensburg zeigen jedenfalls nicht ausgeführte Entwürfe für die Tür des nördlichen Querschiffs des Doms («in Richtung Compito»), die sich in der Biblioteca Ambrosiana befinden; an ihnen zeigt sich deutlich, wie sehr die Mailänder Bauhütte von der Künstlerdynastie der Parler beeinflußt war. Diese Ähnlichkeiten werden vor allem durch die Entwürfe bewiesen, die in der Sammlung Ferrari der Biblioteca Ambrosiana aufbewahrt werden. Sie weisen Analogien mit den Rundbogen in Regensburg und Böhmen auf, erscheinen allerdings vereinfacht, was die geringere Anzahl der *pendentifs* anbetrifft; diese nehmen die ganz einmaligen Formen in Mailand vorweg, bei denen die Bogen ein einziges *pendentif* tragen. Die derzeitigen Bogen stammen aus dem 16. Jahrhundert; wahrscheinlich sind sie bereits *a quo* ihrer Darstellung im Modell von 1519 entstanden, das von Bernardino Zenale da Treviglio stammt.

g. Die Konfiguration der Außenschiffe

Ein Dokument vom 30. April 1390 gibt Aufschluß darüber, daß man lange den ursprünglichen Entwurf verfolgt hatte, Kapellen in den Seitenschiffen zu bauen. Cfr. Annalen I, p. 34: «Quod fiat murus unus ad utramque capellam ex ambabus capellis contiguis croxeriae ecclesiae praedictae ab utraque perte ipsius ecclesiae usque ad summitatem ipsius ecclesiae, et hoc ad discernendum et differentiandum croxeriam predictam a cappellis et pro fortilitia archorum, et quod dictis cappellis sequentibus eundo versus portam ecclesiae fiat murus intermediatum ipsarum circa altitudinem unius personae, et inde super fiant volturae cum mazoneriss prout conveniet.» Ein weiteres Dokument der Annalen führt aus: «Simone da Orsenigo (...) sagt, daß sich die Kapellen der Kirche mit der Wand auf dieselbe Art und Weise verbinden müssen, wie sie mit der Erde verbunden sind»: das heißt, wahrscheinlich mit Bogen, wie die Abb. 10 zeigt. Entsprechend der strengen Verwendung der «klassischen» Gotik hätten sie als innere Strebepfeiler dienen sollen. Sie werden jedoch durch einen späteren Beschluß beseitigt. Bereits Antonio di Vincenzo dachte daran, die Kapellen zu entfernen, wie eine Skizze von 1390 zeigt. Am 19. März 1391 berichten die Annalen[55], daß man «die Entscheidung über die Zwischenwände der Kirche bis zum Eintreffen jenes deutschen Ingenieurs verschiebt, den Johann von Fernach nach Mailand bringen soll, und ebenso die Entscheidung über die in der Kapelle zu errichtenden Pfeiler.»

Die endgültige Entscheidung über den Bau der seitlichen Kapellen wird während der Ratssitzung vom 1. Mai 1392 in Anwesenheit Parlers getroffen: «(...) Non egent ipsae capellae aliqua alia fortitudine, quod remaneat et fiant sine alio medio, seu sine muro mediano.»[56] Romanini führt die oben zitierte Äußerung Simone Orsenigos für ihre Ansicht an, daß die Seitenschiffe bereits zu Beginn des Entwurfs vorgesehen waren.

h. Die Struktur der Außenmauern

Verschiedene Untersuchungen haben sich bereits mit den beim Dombau verwendeten Mauern befaßt, die man analog zu den in der Antike gebräuchlichen als sog. «sackförmige» Mauern bezeichnen könnte. Wichtig ist, daß bei diesen Mauern der Anteil von Marmor höher als der von Ziegelstein ist, was insgesamt ungewöhnlich für die norditalienische Architektur ist; dies geht auch aus den Untersuchungen Dellwings zu der Architektur in Venetien hervor.[58]

Als Beispiel soll an dieser Stelle lediglich der Umfang der Außenmauern der Apsis dienen, bei denen das Risiko von Fälschungen und Restaurierungen geringer ist.

Nach direkten Informationen des derzeitigen Bauleiters, Serafino Coelli, war die äußere Innenseite des Chorumgangs, bei der Mauerwerk und Sockel mit Granit verkleidet waren, zumindest in den letzten drei Jahrhunderten mehrfach verändert worden. Durch seine Entstehungszeit ist dieses Beispiel auch am aufschlußreichsten.

Der Grund für die Veränderungen ist offensichtlich: Auf der Seite nach Raza wurde die Grabstätte von Federico Borromeo eingelassen; auf der Seite Süd I befinden sich weitere Grabstätten; auf der Seite Süd II ist die Mauer von einer Wandbekleidung aus Stoff bedeckt, auf der Seite Süd III von einer großen Grabstätte aus der Renaissance. Lediglich die Mauer der südlichen Sakristei scheint, vor allem im oberen Teil, ebenso wie die Mauer von Nord II, keinen Veränderungen unterworfen zu sein.[59]

An diesen beiden Seiten kann man folgende Charakteristiken beobachten: Die Höhe der Steinblöcke ist nicht homogen, wie es bei den klassischen Beispielen der Gotik der Fall ist, sondern variiert von Schicht zu Schicht. Trotz des bereits zitierten Beschlusses von 1388, der eine Reihe von einheitlichen Maßen für die Steinblöcke festsetzt, umfassen diese eine ziemlich weite Skala. Die Pfeiler wurden gleichzeitig mit den Mauern erbaut, so als wären sie selbst Mauern, und die Schichten der Steinblöcke, aus denen sie sich zusammensetzen, entsprechen den Schichten der Mauern.

i. Die Formen der Pfeiler

Die Profile, von denen in den Manuskripten des Archivs in Verbindung mit Johannes von Freiburg die Rede ist, sind wahrscheinlich von einer Bauhütte der Parler ausgeführt worden, weil es keine einzige Parallele auf italienischem Gebiet gibt und sogar ein Vergleich mit dem mitteleuropäischen Gebiet ergebnislos bleibt. Ich pflichte daher Romaninis Zuordnung («Die Pfeiler stammen von Giovannino de Grassi») nicht bei.[60] Ihre Form, die wiederum Vorbild für die Profile der Pfeiler im Dom zu Verona war, stellt die reguläre Wiederholung der Pfeilerrippen dar, wie sie im Prager Dom vorzufinden sind; dies gilt sowohl für die Pfeiler, die auf Matthias von Arras (Anton Podlaha) zurückgehen, als auch für die Variante, die später durch Peter Parler ausgeführt wurde.[61] Den Annalen zufolge[62] hätte man den Mailänder Entwurf der Veroneser Kathedrale von 1430 entnommen. Jedoch bestand bereits ein Entwurf in Mailand, für den auch neueste Untersuchungen keine Datierung angeben konnten (Dellwing).

Das wenig herausgearbeitete Profil der Rippen in Mailand kann auch auf ein technisches Problem zurückzuführen sein, d.h. auf die Härte des aus Candoglia stammenden Marmors; in den Parler-Werkstätten wurde dagegen meistens Kalkstein verwendet, der eine außergewöhnlich feine Ausführung erlaubte.[63] Ich teile nicht die Ansicht von W. Groß[64], dem zufolge in Mailand die Ausführung als Bündelpfeiler sogar unbegründet ist, da hierfür kein statisches Motiv gegeben ist. Auf den Kreuzrippen der Pfeiler lasten alle Rippen, man könnte sich daher keine andere Form für sie vorstellen.

Die Pfeiler der Sakristei sind dagegen vollkommen zylindrisch, so wie es teilweise die lombardische Tradition vorgibt (die Pfeiler des Doms in Piacenza sind zum Beispiel, außer in den Dimensionen, fast identisch); trotzdem ist auch hier ein Einfluß von außen nicht auszuschließen, da diese Art Pfeiler nicht spezifisch lombardisch ist, sondern sich in den gotischen Bauten in ganz Südfrankreich findet; man könnte sie eher für ein Merkmal der Architektur Aquitaniens als der Lombardei halten.

Was die Statik anbetrifft, so weisen die Pfeiler in Mailand eine bemerkenswerte Besonderheit innerhalb

der gesamten europäischen Gotik – und nicht nur der italienischen – auf: Sie sind durch verbleite Eisenringe verstärkt und untereinander durch Eisenstangen verbunden. Das wird bewußt von den lombardischen Meistern beschrieben, die an der Diskussion mit Mignot teilnehmen; an zwei Stellen der Annalen[65] heißt es: «Ad maiorem fortitudinem sunt clavati cum clavelis ferri plombati ubique.» – «Et ulterius praedicti magistri volunt super capitellis ponere ferros seu strictores ferri magnos qui inclavent unum pilonem cum altero et ita fiat ubique per totam ecclesiam» («Und zudem wollen die genannten Meister auf die Kapitelle große Eisenklammern anfügen, die einen Pfeiler mit dem anderen verbinden, und so soll es für die ganze Kirche geschehen.») Vergleichbare Lösungen waren bereits in Venedig (SS. Giovanni und Paolo) und Florenz (S. Maria del Fiore) bekannt.

Der Einfluß von Heinrich Parler und seine Folgen: der «Stil des Doms zu Mailand»

Während der kurzen Zeitspanne, in der Heinrich die Bauhütte leitete, wurden viele stilistische Tendenzen beim Dombau wie in der ganzen Stadt nachhaltig von ihm beeinflußt. Im Abschnitt über die verschiedenen Bauphasen wurden bereits die Altäre erwähnt. Typisch für Heinrich sind verschiedene Motive und Formen, wie zum Beispiel Rundbogen für die wertvoll gearbeiteten Lichtgaden für das einfallende Tageslicht. Vergleichbare Lichtgaden finden sich an einem – verglichen mit seiner Tätigkeit in Süddeutschland – ungewöhnlichen Ort und stammen trotzdem von Parler, und zwar in den Seitenschiffen des Berner Münsters; das Motiv der Fischblasen läßt die Bogen in Bern wesentlich interessanter erscheinen. Eine vergleichbare Struktur, wenn auch nicht in den Dimensionen, erkennt man ebenfalls im Querschiff des Ulmer Münsters (eine sehr anschauliche Tafel ist im Handbuch von Dehio-von Bezold enthalten).[66]

Der eindeutigste Beweis für die Präsenz der Meister aus der Familie Parler findet sich in der Sammlung Bianconi in Form einer Zeichnung (ein Langhaus mit Rundbogen, das in seinem Stil dem Parler-Kreis zuzurechnen ist und sogar ein Zeichen eines deutschen Steinmetzen – eine Art Andreas-Kreuz – trägt). Es handelt sich jedoch um ein Werk, das weder aufgrund seiner Architekturtheorie noch seiner Bautechnik besonderes Niveau aufweist. Den Dimensionen des *pendentif* der Rundbogen mangelt es an Logik ebenso wie am Sinn für Realität, da sie zu schwer sind, um statisch entsprechend gestützt werden zu können. Daß es sich um kein realisiertes Projekt handelt, zeigt unter anderem auch die Tatsache, daß die Kuppe des mittleren Bogens zwischen den Schiffen nicht angegeben ist. Auch die Angabe eines hypothetischen Triforiums auf der zweiten Galerie des Hauptschiffs ist unstimmig: Ein solches Triforium müßte eine Länge von vielleicht höchstens dreißig Zentimetern haben und würde daher über keine betretbare Ebene verfügen. Falls dieses Beispiel für eine Konstruktion von Rundbogen und Strebepfeilern tatsächlich, wie wahrscheinlich angenommen werden kann, aus Deutschland stammt, so muß es zwangsläufig von einem Anfänger oder sogar einer Hilfskraft angefertigt worden sein und keinesfalls von einem Baumeister oder einer Persönlichkeit wie Heinrich III. Ein ähnlicher Fall würde auch einem weitverbreiteten Brauch entsprechen, von dem uns viele Parallelen bekannt sind: Zwischen den Bauhütten zirkulierten auch Entwürfe und experimentelle Zeichnungen. Das erwähnte Modell ist auf keine eindeutige Quelle zurückzuführen und hat wahrscheinlich den Bau von Ulm oder Regensburg als Vorbild. Typisch für die Parler-Architektur sind die sorgfältig gearbeiteten Lichtgaden für Tageslicht über den Rundbogen, vor allem, was ihre Form anbetrifft.

a. Das liturgische Gerät. Die dekorativen Elemente

Die Form der dekorativen Motive, die wir an der Mailänder Bauplastik finden, erinnert sehr an gleichzeitig entstandene Arbeiten in Schwaben: zum Beispiel an Motive aus Hans Böblingers *Werkmeisterbuch*, das von F. Bucher herausgegeben wurde.[67] Die einzigartigen und meisterhaften Darstellungen von Weintrauben oder Beeren, von Misteln, Bucheckern, grob gearbeiteten und weichen Eicheln tauchen im Pflanzenrepertoire der gesamten deutschen Architektur des 15. Jahrhunderts auf. Die Konsole der Statue 11 des nördlichen großen Bogens im Vierungsturm des Mailänder Doms und die Konsole der Statue 5 des östlichen Bogens lassen den Vergleich mit verschiedenen Zeichnungen des *Werkmeisterbuchs* zu. Ähnlichkeiten weisen auch die fast identischen Konsolen von Peter Parler im St.-Veits-Dom in Prag auf (Abb. 43). Leider ist uns die Biographie Hans Böblingers nur bruchstückhaft bekannt: Im Dezember 1439 wird er von Matthäus Ensinger als einer der anerkanntesten Architekten in Esslingen zur damaligen Zeit empfohlen.[69] Obwohl der Beweis noch aussteht, ist es daher nicht auszuschließen, daß das erwähnte Album eher wenige Jahre vor 1435,

wenn nicht sogar in diesem Jahr, wahrscheinlich im Umkreis der Familie Ensinger, entstanden ist. Der Einfluß der Familie reicht bis nach Mailand, wie Otto Klenzl schreibt: «Zu beachten (sind die) verwandtschaftlichen Beziehungen der Ensinger zu den Parlern.»[70] Alfred Gotthold Meyer nennt die Ausführung des Blattwerks in Mailand «eckig, in scharfen Gegensätzen (…), überschlanken Extremitäten (…) geführt», «unruhig», «bizarr.» Dieselbe Art von einheitlicher Blattdekoration in der Bauplastik ist vom Zeitpunkt ihres Auftauchens in Mailand an ein europäisches Phänomen, dessen Einflußzentrum vor allem die Gebiete «längs der Rheinlinie» ist.[71] Soweit uns überliefert ist, waren auch der Architektur am Hof des Grafen von Berry oder im Zentrum der *domaine royal* vergleichbare Blattornamente bekannt.[72]

In der Sammlung Bianconi im Mailänder Castello Sforza sind zahlreiche Entwürfe für die Ausschmückung des Doms aufbewahrt; die Mehrzahl stammt aus dem 16. Jahrhundert, geht aber teilweise auf frühere Modelle aus der Zeit Parlers zurück: Vor allem bei der Dekoration der Baldachine tauchen die bevorzugten Formen der Parler auf. Bei der Betrachtung der Kapitelle werden wir noch auf diese Zeichnungen zurückkommen.

Die Debatten der Architekten

Im Rat der Fabrik finden zahlreiche heftige Debatten unter den Architekten während der ersten Jahre der Bautätigkeit statt. Das Protokoll einer Sitzung aus dem Jahr 1388 (Archivio storico civico, Handschrift C6) berichtet, wie alle Ingenieure des Doms zum Problem der Pfeiler konsultiert wurden. Die zitierten Standpunkte stimmen darin überein, daß die umgrenzenden Mauern zu schmal und die Pfeiler an der Vierung des Querschiffs falsch ausgerichtet sind (das heißt, sie sind schief, verglichen mit der Zeichnung des Entwurfs). In einer Diskussion vom 1. Mai 1392 entscheidet sich der Rat der Bauhütte gegen das Triforium: «Utrum debeat fieri una sala sive unus conrator supra secunda navi (…)? Dixerunt quod ipsa sala nullatenus est fienda quia occupat aerem et adducit expensas.» Das Thema des Triforiums wird 1410 wieder aktuell[73]: Jetzt entwirft man wieder «quod conratorium, quod se extendit inter unum pilonum at alium videlicet a parte exteriori, sit factum cum capellitis conchomatis cum soliis intus, et relevatis cum capamentis supradictis», es soll also mit einer Schwelle oder einem inneren Boden und mit einer bereits bezeichneten Überwölbung ausgestattet sein. Weiter heißt es «quod conratorium, quod se extendit circa pilonos, sit relevatum a muro quartam unam, cum fenestris mortuis laboratis cum transforiis et bassis ac coronellis, factum et colligatum una cum conratio supradicto»[74]: Es soll also auf der Seite der Mauer keine Öffnung aufweisen, sondern blinde Fenster im Stil einer *remplage*, mit Sockeln und schmalen Säulen, und mit dem äußeren Durchgang verbunden sein.

Die Pfeiler der «guerxis» (das heißt die mittleren vier), von denen im selben Dokument die Rede ist, befinden sich entgegen der Ansicht Romaninis[75] nicht im Stadium des Entwurfs, sondern sind bereits bei der Ausführung; in den Annalen heißt es nämlich «non sunt movendi, ymo perfitiendi et affinandi» (was sie mit «nicht auszuführen» wiedergibt).

Am 11. Dezember 1391 diskutieren die Miglieder der Fabrik mit Johannes von Freiburg über Probleme der Statik und der Geometrie, vor allem über die Berechtigung des Baus «ad triangulum» oder «ad quadratum». Der Vorschlag von Johannes wird abgelehnt, man optiert dagegen für «ad triangulum» (Annalen I, p. 57 und p. 64 vom 3. Februar): Zusammen mit Johannes «fiat invitamentum de fratribus, inzigneriis et aliis informatis da laboreriis et operibus fabricae ut sint die dominicho ad determinandum opus inchoandum super capitello et maxime pro fenestris.»

Die Skizzen von Gabriele Stornaloco und Luca Beltrami

1392 wird ein Mathematiker aus Piacenza eingeladen, um die Geometrie des Bauplans zu überprüfen. Er überläßt der Fabrik eine Skizze (die 1906 zusammen mit den ersten Beschlüssen des Kapitels verbrannt und von Luca Beltrami neu gezeichnet wurde) und einen kurzgefaßten Kommentar.

Die Skizze ergänzt den Bau des Doms um eine Konstruktion «ad triangulum» bzw. «ad figuram triangularem». Dehio ist der Ansicht, daß der Ausdruck «ad figuram triangularem» auf ein «gleichseitiges Dreieck» anspielt. Hecht führt dagegen den berechtigten Einwand ein, daß es bei einer solchen doppelten Bestim-

mung keinen Unterschied zwischen den verschiedenen Typen eines Dreicks gibt: Zudem läßt sich keine Notwendigkeit erkennen, zwei verschiedene *Termini tecnici* zu gebrauchen, die sich auf zwei verschiedene geometrische Konzepte beziehen (isokephalische oder gleichseitige Dreiecke), wenn die Quellen selbst uns nicht dazu autorisieren.[76] Wir müssen uns also die Frage stellen, warum es ursprünglich zwei geometrische Dreieckskonstruktionen gab. Meiner Ansicht nach waren es vor allem numerische Gründe, die auf das mittelalterliche Weltbild zurückgehen: Stornaloco (und wer auch immer vor ihm in Mailand die Untersuchungen und Vorschläge zu dem Entwurf getätigt hat) bestätigt in seiner Ansicht, das Dreieck ausgewählt zu haben, weil es «perfekt» ist. Daran läßt sich sein kulturelles Umfeld erkennen, das sich von dem ursprünglichen Kreis der Techniker und Ingenieure um Parler unterscheidet, das erst später, zum Zeitpunkt der Gründung und der ersten Bauphase, nach Mailand gelangte. Die maßgebliche deutsche Architektur – zumindest gilt das für die von Parler begründete – war vor allem an den grundlegenden Problemen der Statik und des Ingenieurwesens interessiert, die nur in zweiter Linie die ästhetischen und theoretisch-architektonischen Aspekte bestimmen: Ihr gilt die Architektur als eine ganz besondere Leistung, die sich auf die Kühnheit und das Streben nach Größe dessen begründet, was sie geschaffen hat (wozu auch die höchsten Glockentürme in Europa gehören).

Hecht zufolge gibt es keine Erklärung für den Passus im *Gutachten* Stornalocos, in dem er sich auf die Pythagoreische Mystik bezieht und erklärt, daß der Bau des Doms auf einem Dreieck beruhte, weil «trianguli incipiunt ab unitate secundum naturam triangulorum. Quoniam unitas com fuerit posita est triangulus im potentia, et com adiderimus super ipsam II (duo) erit primus trainguli in actu.»[78] Dieser Passus ist einigermaßen einfach zu deuten. Dagegen gibt es meiner Ansicht nach keine Erklärung für Romaninis Interpretation: Sie ist der Ansicht, er habe die Basis «entsprechend dem Maß und dem Raum der Musik» umgeformt sowie «dem Maß eines gleichseitigen Dreiecks entsprechend.»[79] Bezüge zur Musik sind aus den Quellen nicht herleitbar.

Meiner Ansicht nach wollten alle zahlreichen Untersuchungen zu den Proportionen des Doms hypothetische und unberechtigte Regeln des Dreicks und des Vierecks anwenden, denen keine konkrete Überprüfung mit dem tatsächlichen Entwurf der Bauhütte standhält. Das einzige Problem, um das es den Architekten und Konstrukteuren ging, bestand darin, daß die Wechselbeziehung von Höhe und Breite des Hauptschiffs einem einheitlichen mathematischen System entsprach: ein Beweggrund, der auch typisch für die damalige Architektur Parlers ist, der aber völlig von den theoretischen Möglichkeiten absieht, geometrisch abstrakte Konstruktionen zu integrieren, die zudem vom praktischen Gesichtspunkt her im Innern des Gebäudes unbegründet wären. Die anhaltende Diskussion darüber, ob als geometrische Figuren Dreiecke oder Quadrate verwendet und wo diese angesiedelt werden sollen, kann daher an dieser Stelle völlig übergangen werden. Statt dessen müssen wir uns ausschließlich mit dem proportionalen Verhältnis zwischen Basis und Höhe beschäftigen. Über diese Frage gibt es eine konkrete Bestätigung sowie dokumentarisches Material für eine sinnvolle Analyse. Nach der Veröffentlichung von 1973 bestätigen die derzeitigen Maße (wie mir auch von Ingenieur Benigno Mörlin-Visconti versichert wurde) seit über zwanzig Jahren die Interpretation der nachfolgenden Quellen.

Wenn man, wie Stornaloco vorschlägt, die Länge des Schiffs verdoppelt und demnach auch seine Höhe verdoppeln muß, so wird diese Regel beim Dombau nicht einfach in der Beziehung zwischen den inneren und äußeren Seitenschiffen respektiert, sondern auch durch die Tatsache, daß die äußeren Seitenschiffe verglichen mit dem Hauptschiff «halbiert» sind, und zwar sowohl was ihre Höhe (84:42) als auch ihre Länge (32:16) anbetrifft. (Hecht behauptet, daß diese Berechnung sich nicht auf das Schiff des Doms, sondern auf das abstrakte Modell beziehe.) Was die Proportionen des inneren Seitenschiffs anbetrifft, so entstehen sie, wenn man die Regel anwendet, der zufolge das Schiff X einer Basilika in der Höhe ein kleineres Schiffs Y derselben Größe überschreiten muß; diese ist größer als eine zweite, kleinere, die proportional entsprechend der wechselseitigen Beziehung der Länge zwischen dem Schiff X und dem Schiff Y multipliziert wird: Da also das Mittelschiff doppelt so lang ist wie die Länge des inneren Seitenschiffs, muß sie es in der Höhe um die doppelte Länge von derjenigen überschreiten, um die das innere Seitenschiff die Länge des äußeren überschreitet. Alle diese Daten, die aus der Quelle leicht herleitbar sind, lassen sich auch anhand der heute mit modernen Maßeinheiten vorgenommenen Messungen verifizieren. Aus den Messungen, die unmittelbar vor 1973 für den Band *Il Duomo di Milano* und bei ähnlichen Gelegenheiten vorgenommen wurden[80], geht hervor, daß das Mittelschiff 47,60 Meter hoch ist, das äußere Seitenschiff 24,11 Meter (es wäre also ein Meter zuviel, der auch durch das Ermessen bedingt sein kann, mit dem man den First des Schiffs festlegte); das

innere Seitenschiff ist um 7,20 Meter höher als das äußere, während das Hauptschiff das innere Seitenschiff um 16 Meter, also um etwas mehr als das Doppelte, übertrifft.[81] Falsch sind dagegen die von Konrad Hecht genannten Maße[82]; dieser bezieht sich wiederum auf Luca Beltrami, um zu zeigen, daß die Höhenmaße den «Korrekturen» des Rats der Fabrik vom 1. Mai 1392 entsprechen: um 28 Ellen (die Höhe der Pfeiler der äußeren Seitenschiffe), 40 Ellen (die Höhe der Pfeiler der inneren Schiffe), 52 Ellen (die Gesamthöhe der Rippen an den inneren Pfeilern bis zum Anschluß der Gewölbe), 76 Ellen (die Höhe des Mittelschiffs). Diese Maße entsprechen Hecht zufolge den effektiven Maßen im metrischen System (27,75 Meter, 40 Meter, 51,75 Meter, 76 Meter).

Die Diskussionen mit Jean Mignot finden im Januar 1400 und im Mai 1401 statt. Trotz der enormen Aufmerksamkeit, die die Wissenschaft Mignots Kritik beigemessen hat, bezieht diese ihre Bedeutung nicht als Dokument der Ingenieurgeschichte; vielmehr zeigt sich an ihr die Eigenständigkeit der architektonischen Kultur in Italien verglichen mit der Situation nördlich der Alpen. Die Einwände Mignots richten sich nicht gegen die aufsteigenden Punkte des Baus, wenn man davon absieht, daß er in ein oder zwei Fällen die Erbauer beschuldigt, die Statik sei nicht ausreichend: Eingehende Beobachtungen sind diesbezüglich in dem bekannten Aufsatz Ackermans enthalten. In anderen Fällen handelt es sich vor allem um rein formale Diskussionen; eines der Hauptthemen, die Proportionen der Bauplastik, ist für die Statik irrelevant. In anderen Fällen stehen die Diskussionen vor allem für die Spannungen zwischen den verschiedenen Meistern. Nicht zufällig lautet der berühmte Satz Mignots: «Ars sine scientia nihil est.» In letzter Analyse ist es auf der einen Seite sicher, daß die Ingenieurtechnik Mignots besser als die der Mailänder ist. Auf der anderen Seite gelingt es diesen, ihre Absicht ohne den Rat Mignots zu verfolgen. Dieser Ansicht ist auch Ackerman, der den Dokumenten über die Debatten der Architekten untereinander eine lange, eingehende Deutung gewidmet hat:

«Of the two solutions offered, one is based on traditional northern practice, the other on a mixture of Lombard tradition and sheer ignorance, but neither on an accurate estimate of the requirements. It might be objected that this judgement is hersh in relation to Mignot, for his solution is based on reasonable premises; but the evidence indicates that – in defiance of reasonability – the council's solution triumphs, and the present buttresses arde indeed half the size demanded by the Frenchman!»[83]

Einer Kritik zufolge, die in der ersten Debatte vom 25. Januar 1400 geäußert wurde (Annalen I, p. 205), sind die Blöcke *en délit* aufgestellt (was jedoch in der heutigen Konstruktion nicht mehr zu erkennen ist): «Item in pluribus partibus dicti lapides positi in opere in pede ubi debent jacere quod fuit male factum.» An anderer Stelle heißt es: «Capitelli ac pedes deberent aequales esse et sequi voltas fenestrarum et poni ad eorum rationes sicut deberent etiam platae in quibus poni debent figurae in pluribus partibus sunt minus alti, et quod est penes figuras sunt minus magnae uno brachio intus et una est bassa et alia est alta, quod est male factum» (p. 207): eine Beobachtung, der eine rein ästhetische Bewertung zugrunde liegt.

Die dekorativen Bestände

a. Die Kapitelle

Die Montage der Kapitelle wurde 1393 beschlossen. Autor des ursprünglichen Entwurfs ist den Quellen zufolge Giovannino de Grassi, der vom 16. Januar 1390 an in der Bauhütte präsent ist.[84] Möglicherweise hat er sich zuvor nicht für die Ausschmückung der Kapitelle interessiert, weil die Konstruktion noch nicht weit genug fortgeschritten war. Eine vollständige Zeichnung oder ein Statikplan für die Kapitelle muß nicht notwendigerweise bereits von Anfang an existiert haben (was ebenso für die Überwölbung gilt). Bis zu seinem Tod am 6. Juli 1398 beschäftigt sich Giovannino mit diesem Problem. Den Annalen zufolge[85] befaßt er sich am 3. Oktober 1395 außerdem mit der Herstellung der Fenster («Giovannino, der mit Gold und Blau die Figuren der Tür an der Sakristei in Richtung Compedo schmückt, und jetzt verschiedene Zeichnungen für die Lichtgaden, für die Kapitelle und die Pfeiler anfertigen muß …»).[86] Es handelt sich hier sicher um die Fenster der Apsis, die sehr wahrscheinlich von Bonaventura entworfen wurden.

Auch die Kapitelle tragen an ihren am sorgfältigsten ausgearbeiteten und elegantesten Formen das sehr häufige und bereits erwähnte Motiv des gekrümmten Bogens, bei dessen Gestaltung sich Giovannino de Grassi - sicher auch unter dem Einfluß seiner deutschen Mitarbeiter - mehr noch als an anderen Stellen des Doms am Modell Parlers orientierte (Abb. 22). Man hat alles versucht, um das ursprüngliche Modell der

Mailänder Kapitelle herauszufinden, die absolut einmalig in Europa waren. Obwohl keine vergleichbaren Beispiele existieren, läßt ihre Struktur zweifellos Analogien mit der deutschen Bauplastik zu, wie zum Beispiel die Brunnen in Form von Statuen mit Baldachin. Jedenfalls ist die Werkstatt Parlers bei ihrer Ausführung beteiligt: Vor allem das Kapitell 80 zeigt den Einfluß Parlers: Es weist darüber hinaus das Zeichen eines Steinmetzen, ein Kreuz über einem Bogen, auf. Man kann daher annehmen, daß es eine Zusammenarbeit zwischen Giovannino de Grassi und Heinrich Parler gab. Die Sammlung Bianconi enthält zahlreiche Entwürfe für diese Kapitelle (ein Entwurf war unlängst von Cadei veröffentlicht worden, den er allerdings ganz banal als «geometrische Zeichnung» deutet).[87] (Siehe Abb. 19 und 20 mit den Seiten 7v und 13v-b.) Die Zeichnung zeigt eine Technik – die viereckige Umgrenzung –, die auffallend häufig in den Modellbüchern von Roritzer und Schmuttermayer auftaucht. Auf dem Plan erinnern die Mailänder Kapitelle aus der Nähe oft an die Entwürfe der deutschen Sakramentshäuser; das gilt auch für die Baldachine, wenn man die Theorie von Köpf[88] akzeptiert, daß eine ähnliche Architekturzeichnung aus dem Ulmer Archiv für einen Baldachin ausgeführt wurde (A. 21).

Einzigartig ist die Seite 13v-b wegen der wertvollen Hinweise über die Bildhauer, die die Statuen ausführen sollten. In den zu den Statuen gehörenden Fächern heißt es: «ausgeführt für m. o. Bernardino» (zweimal), «ausgeführt für Filipo», «ausgeführt für Aluixio», «ausgeführt für den Parixino», «ausgeführt für m. o. Stephano», «ausgeführt für m. o. Baptista», usw.

b. Die Lichtgaden

Der Dom weist einige der kompliziertesten Lichtgaden (Abb. 29) auf, die in Mitteleuropa gegen Ende des 14. Jahrhunderts entstanden sind. Gerhard Ringshausen ist die konkrete und exakte Untersuchung der formalen Stilgestaltung der Fenster zu verdanken. Aufgrund seiner eigenen Ausführungen stimmt er mit Bonaventura überein[89], bezieht sich aber auch auf dokumentarisches Material, nämlich die Zeichnungen der großen Chorfenster, das er mit dem Erbe der figurativen französischen Tradition in Verbindung bringt. Ganz richtig erkennt er jedoch die Übereinstimmung dieses Motivs mit anderen, vor allem aus der deutschen Spätgotik, und hält daher eine wechselseitige Beeinflussung der verschiedenen formalen Parameter für möglich; sie stammten ursprünglich von nördlich der Alpen und sind von da nach Mailand gekommen. Wie wir es beispielhaft in den Untersuchungen zum Maßwerk im Kreis von Parler vorfinden, ist die Entwicklung der Lichtgaden im Europa des 14. Jahrhunderts «wesentlich von Bauwerken bestimmt, die entweder von den Parlern erbaut oder doch von ihnen beeinflußt worden sind».[90] Die Meister um Parler sind sicher gleichzeitig mit Bonaventura und Giovannino de Grassi tätig, wobei letzterer Fenster entworfen und ausgeschmückt hat, wie aus dem oben zitierten Dokument (cfr. Capitelli) hervorgeht.

Das Motiv der gegeneinanderlaufenden und rotierenden Fischblasen, die Ringshausen in seinen Untersuchungen erörtert, befindet sich in Mailand an den Sakristeifenstern zum Chorumgang. Es handelt sich um ein frühes Motiv, das sich zum ersten Mal an den Fenstern des Kleristoriums der Apsis von Kolín an der Elbe befindet. Auch die Fenster der Martinitzkapelle an der Südseite des St.-Veits-Doms in Prag, die Peter Parler, dem Meister von Heinrich III, zugeordnet werden – woraus sich schließen läßt, daß die Fenster zwischen 1356 und 1370 entstanden sind –, sind mit einem komplizierten Motiv von «seitlich fallenden Fischblasen» (Ringshausen) geschmückt. Sie gehören zu den frühesten Beispielen der Gotik auf dem europäischen Kontinent.

c. Die Innenausschmückung des Vierungsturms

Das kompositorische Motiv einer Reihe von Heiligen oder verehrungswürdigen Männern (Greisen, himmlischen Hierarchen), die auf einer stufenartigen Architektur angeordnet sind, geht auf frühe Vorbilder der klassischen Gotik zurück und ist in Deutschland (Meißen) häufig anzutreffen. Dies gilt besonders für die Ikonographie, die den Thron Salomons oder die Jungfrau auf dem salomonischen Thron zeigt und architektonischen Strukturen von treppenartigen Baldachinen Raum gibt, die in gleicher Weise in Mailand vorzufinden sind: In dieser Form ist sie an einem vom Refektorium losgelösten Fresko im Kloster von Bebenhausen (1335)[91] zu erkennen, das wiederum das ikonographisch-kompositorische Motiv des Wimpergs an dem mittleren Westportal des Straßburger Münsters wiederaufnimmt, sowie an einem Fenster des Freiburger Münsters; ein weiteres findet sich im Kölner Dom und am Nordportal des Augsburger Doms.

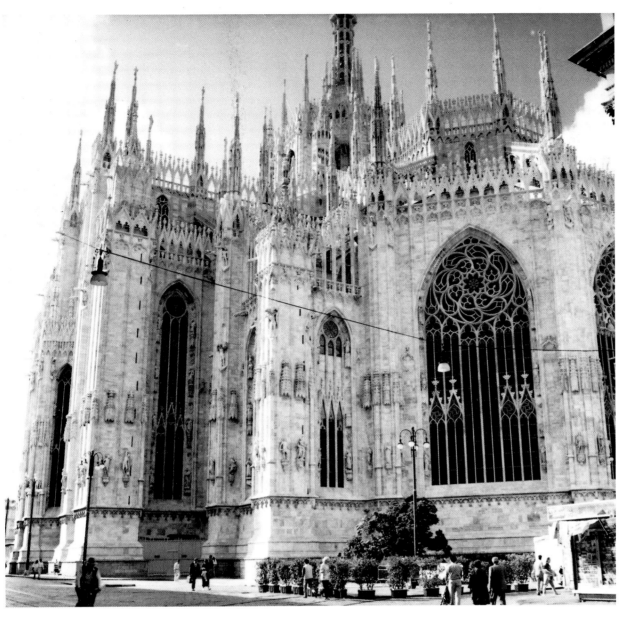

1. Ansicht vom Apsisbereich des Doms von Südosten.
2. Architektonischer Entwurf des Baus im Längsaufriß (aus *La metropolitana di Milano* von Gioachino d'Adda, Mailand 1924).
3. Plan des Doms und des Domplatzes um 1570 nach einer im Umfeld von Seregni entstandenen Zeichnung. Mailand. Archivio storico civico, Sammlung Bianconi t. II, f. 1a.
4. Derzeitiger Grundriß des Doms.

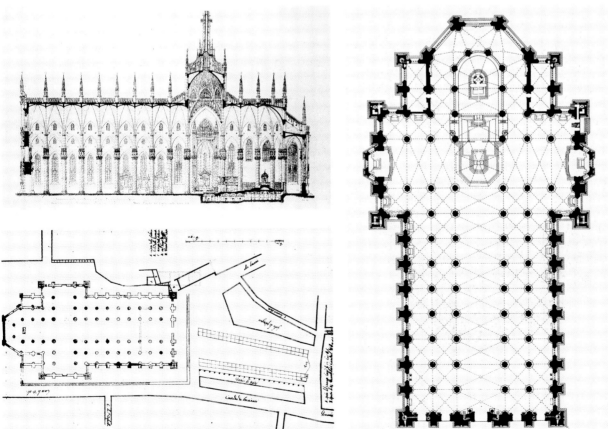

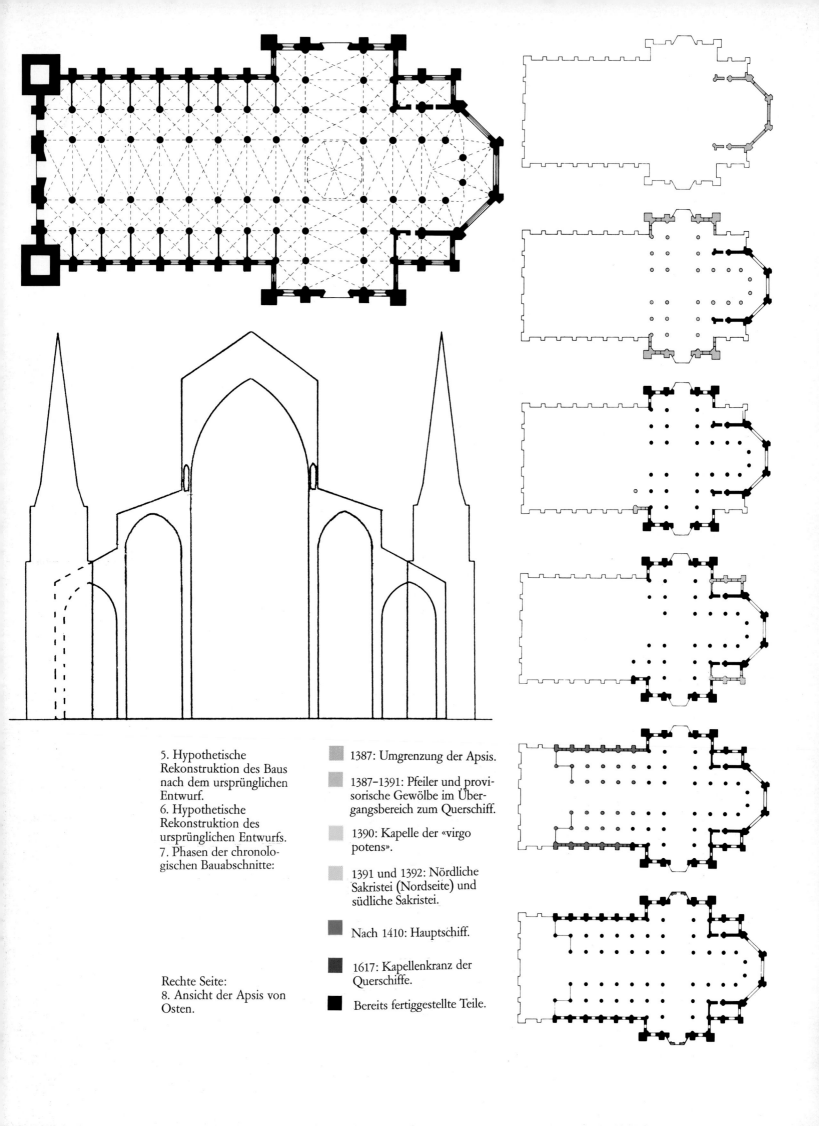

5. Hypothetische Rekonstruktion des Baus nach dem ursprünglichen Entwurf.
6. Hypothetische Rekonstruktion des ursprünglichen Entwurfs.
7. Phasen der chronologischen Bauabschnitte:

1387: Umgrenzung der Apsis.

1387–1391: Pfeiler und provisorische Gewölbe im Übergangsbereich zum Querschiff.

1390: Kapelle der «virgo potens».

1391 und 1392: Nördliche Sakristei (Nordseite) und südliche Sakristei.

Nach 1410: Hauptschiff.

1617: Kapellenkranz der Querschiffe.

Bereits fertiggestellte Teile.

Rechte Seite:
8. Ansicht der Apsis von Osten.

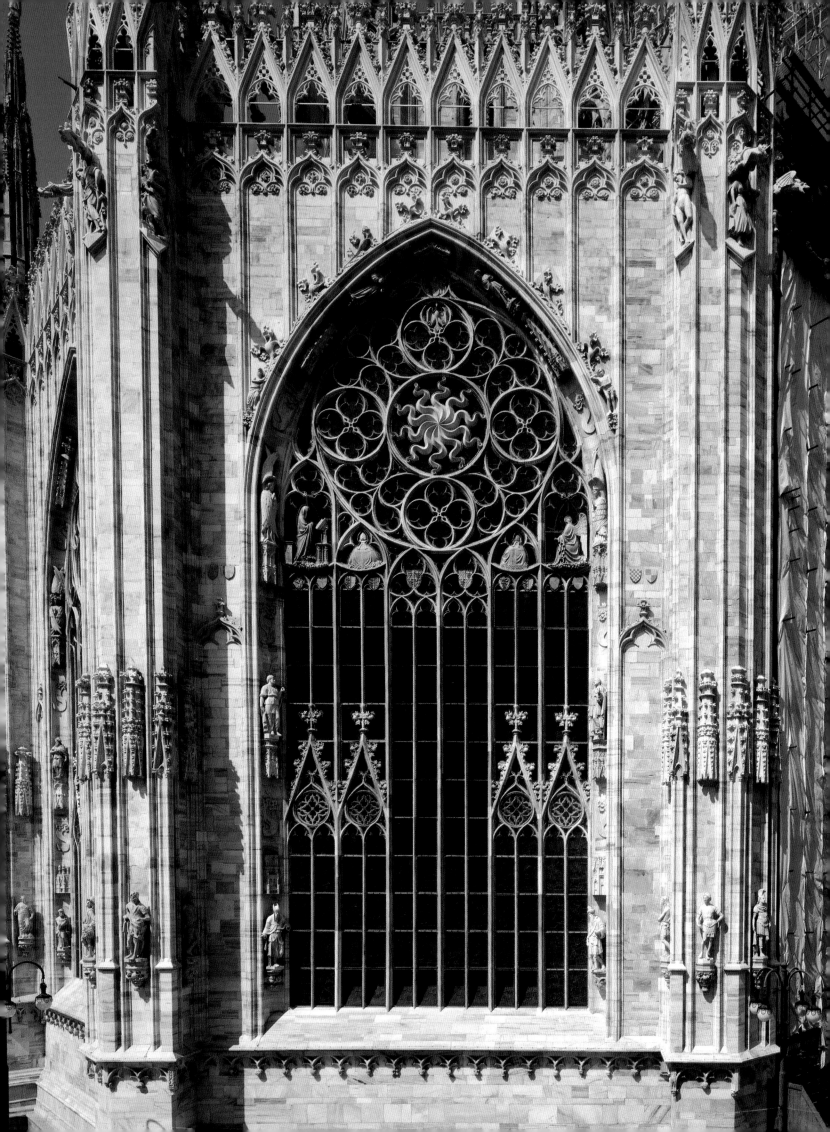

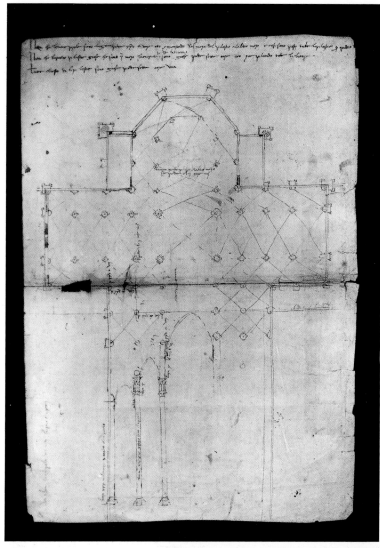

9. Antonio di Vincenzo, Skizze des Plans und des Dombaus. Bologna, Archivio della Fabbriceria di San Petronio.

10. Antonio di Vincenzo, Skizze des Baus der nördlichen Sakristei. Bologna, Archivio della Fabbriceria di San Petronio.

11. Bruchstück des Fundaments von Santa Maria Maggiore in den Ausgrabungen, das der Position des dritten Pfeilers im Kirchenschiff rechts entspricht.

12. Bild der von Adolfo Zacchi geleiteten Ausgrabungen.

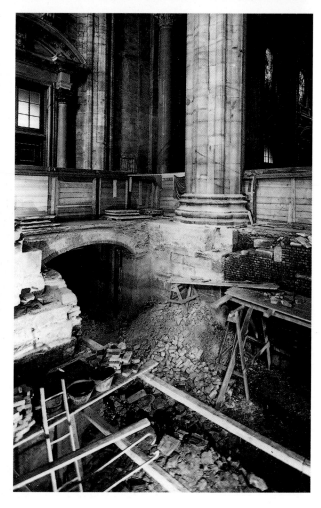

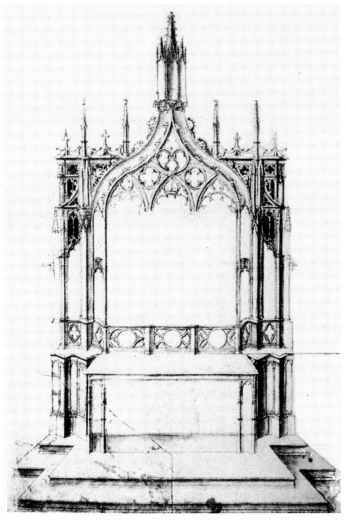

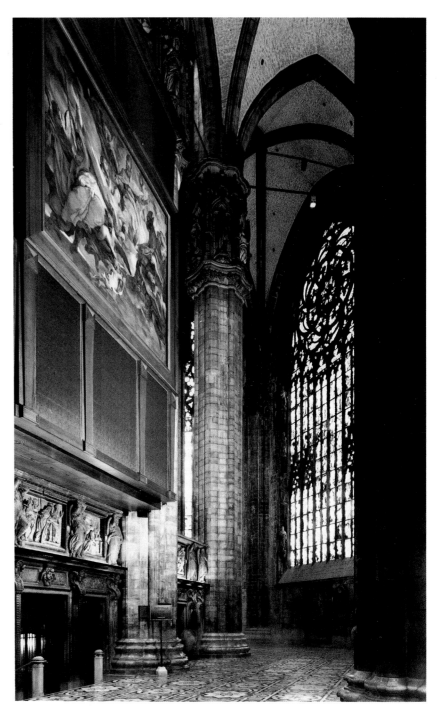

13. und 14. Anonyme
Entwürfe von Altären für
den Dom. Mailand,
Biblioteca Ambrosiana,
Sammlung Ferrari.
15. Ansicht des
Deambulatoriums.

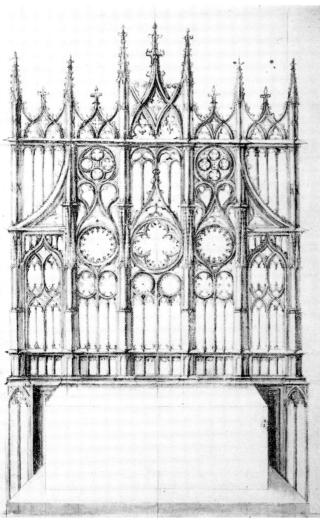

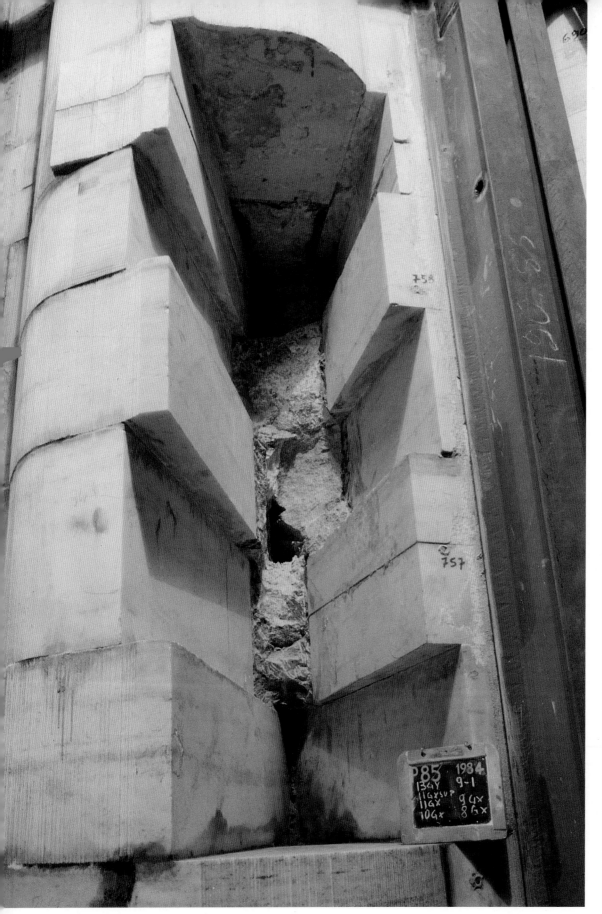

16. Teilaufriß vom Innern eines Pfeilers während der Restaurierungsarbeiten von 1984–86.
17. Pfeiler des Doms in horizontalem Aufriß (aus *Il duomo rinato*, 1988).
18. Pfeiler des Prager Doms, in horizontalem Aufriß betrachtet (Zeichnung von Anton Podlaha).

Rechte Seite:
19. Ansicht des Chors und des Querschiffs.

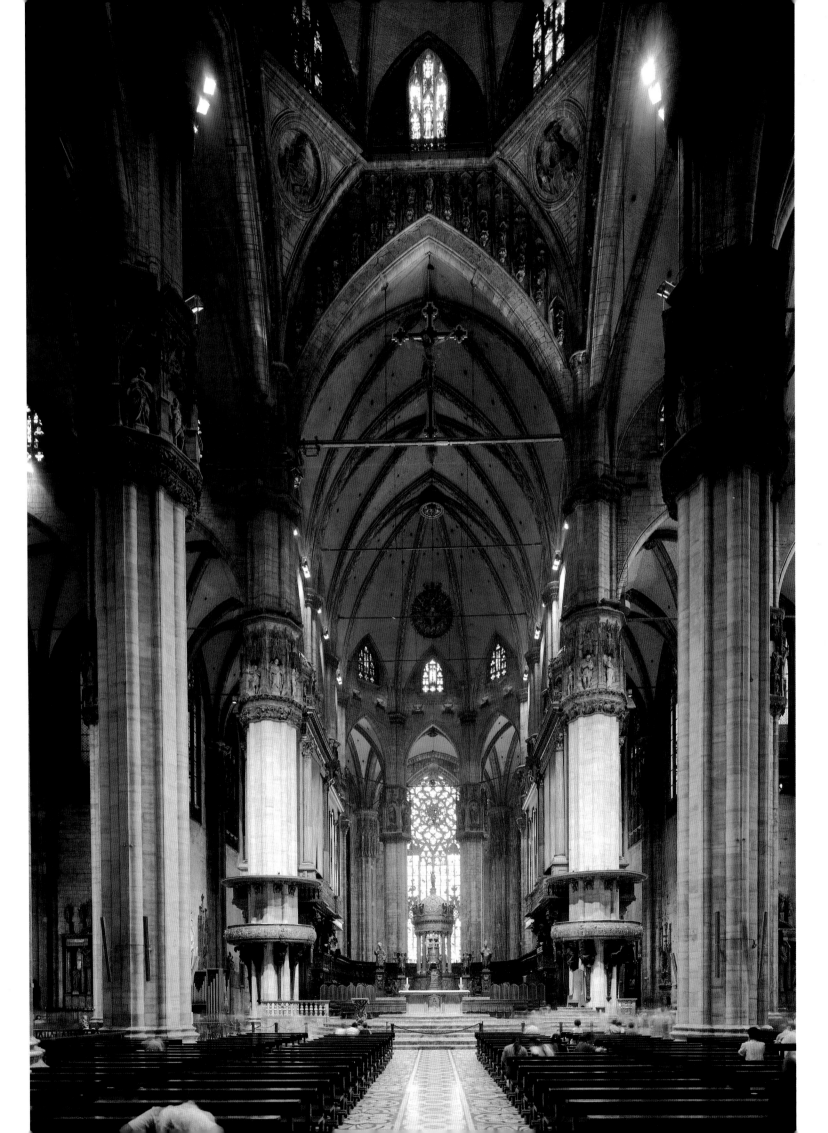

20. Entwurf für eine
Fiale des Doms,
unbekannter Standort.
21. Entwurf für eine Fiale
des Doms. Pondida,
Archivio dell'abbazia.
22. Entwurf für eine Fiale
mit Baldachin. Mailand,
Biblioteca Ambrosiana,
Sammlung Ferrari.
23. Teilansicht der Fassade
des Ulmer Doms.

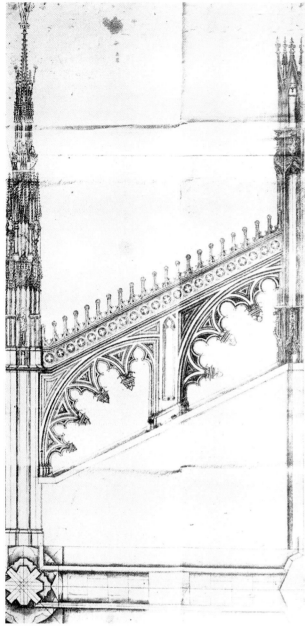

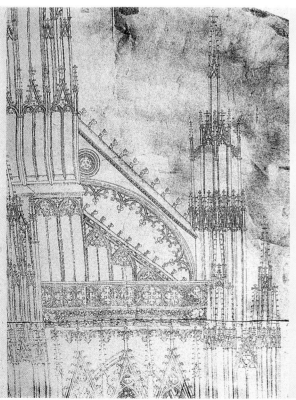

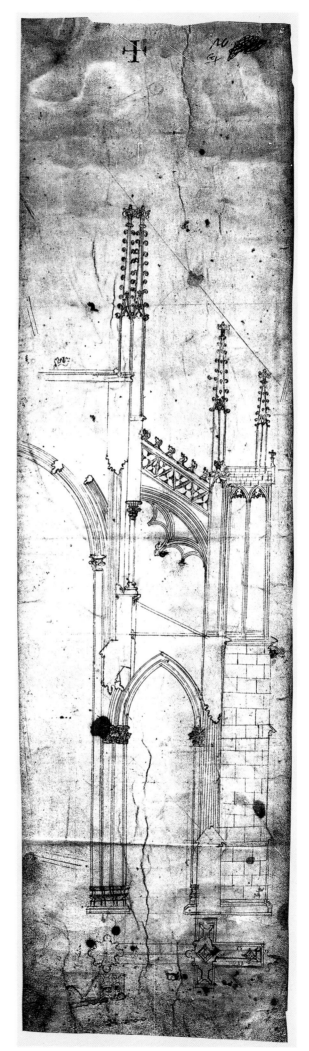

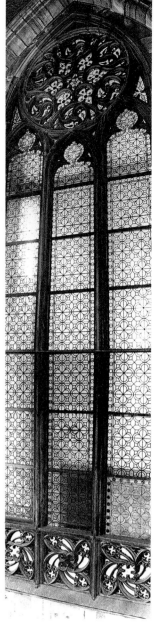

24. Ansicht der Strebebogen
des Doms (Zeichnung aus
dem 19. Jh.).
25. Entwurf «mit einem
Turm» der Fassade des
Regensburger Doms,
Ausschnitt des südlichen
Teils mit Strebebogen
(um 1400). Regensburg,
Domschatzkammer.
26. Zeichnung aus der
Werkstatt von Vincenzo
Seregni mit dem Bau einer
fiktiven Kathedrale.
Mailand, Archivio storico
civico, Sammlung Bianconi,
t. II, f. 6rb.
27. Oberes Fenster der
südlichen Sakristei.

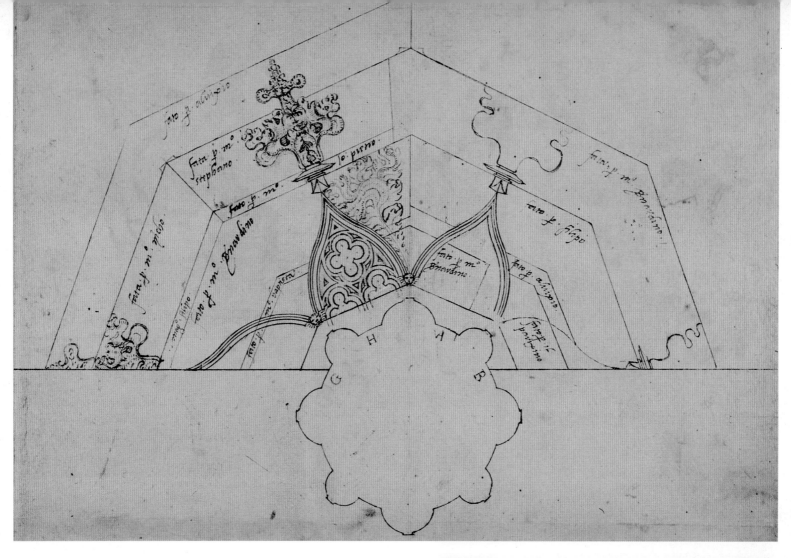

Katalog Nr. 32 Bauteil (Baldachin?). Grundriß

28. und 30. Entwürfe
für Kapitelle. Mailand,
Archivio storico civico,
Sammlung Bianconi,
t. Ii, ff. 7v, 13vb.
29. Entwurf einer Balda-
chinüberdachung. Ulm,
Stadtarchiv, n. inv. 32.

Rechte Seite:
31. Kapitell des Deam-
bulatoriums, n. 77.

44. Konsole. Prag,
Sankt-Veits-Dom.
46. Fleuron des Doms.
Mailand, Museo del
Duomo.
47. Konsole vom
Marmorfundament des
Doms.
48. Einer der Baldachine
für die Statuen der
ursprünglichen Leibung
des großen Fensters della
Raza; es zeigt symboli-
sche Darstellungen des
himmlischen Jerusalem.
Mailand, Museo del
Duomo.

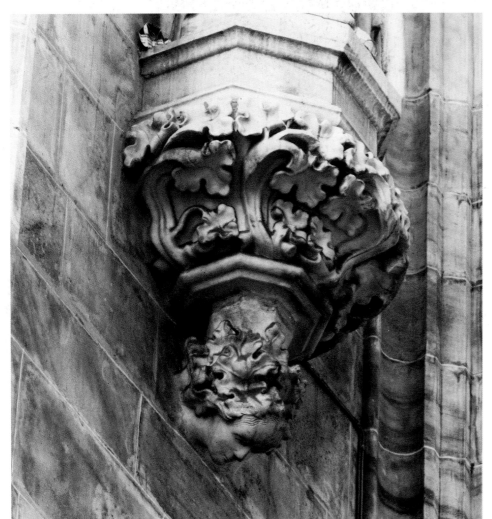

Es ist bemerkenswert, daß keiner der überaus zahlreichen alten Entwürfe des Doms, Statikpläne, Vorschläge von Architekten oder Skizzen für die Bauhütte, die axialen Nord- und Südkapellen des derzeitigen Querschiffs darstellen. Sie wurden später hinzugefügt und waren dem ursprünglichen Projekt völlig fremd. Sie wurden von dem Architekten Carlo Buzzi beschlossen, der zwischen 1640 und 1658 die Arbeiten leitete. Wie es vor allem Carlo Bianconi in seiner Sammlung von Zeichnungen in der Biblioteca Trivulziana ausdrückt[92], wurde dies «durch den unfähig gewissenhaften Leiter» beschlossen. Diese Entscheidung hatte zwei negative Folgen: Erstens fielen weitgehend die beiden großen Fenster weg und mußten geschlossen werden; sie waren fast ebenso groß wie die Chorfenster und über denselben Türen erbaut; auf diese Weise wurde das brillante, einheitliche ursprüngliche System der Lichtgaden zerstört. Das zweite Übel bestand meiner Ansicht nach darin, daß unwiderbringlich eine der wichtigsten Lichtquellen des Gebäudes beseitigt wurde, das sich seitdem im tiefen Dunkel befindet.

Die diesbezüglichen Beschlüsse fielen in die Aktivitäten der Bauhütte zwischen 1617 und 1640, wie in den Annalen nachzulesen ist (der Altar der «Madonna dell'Albero» wird bereits 1617 ausgeführt, weil die entsprechenden Arbeiten dem Bildhauer Gaspare Vismara in diesem Jahr anvertraut wurden, das Werk wurde 1630 erweitert: Zu diesem Zeitpunkt heißt es «… dem Bildhauer Gerolamo Preosto … als Bezahlung für einen Engel, den er aus Marmor fertigt, um ihn im Bogen der Kapelle von ‹Nostra Signora dell'Arbore› aufzustellen».[93] Die abschließenden Beschlüsse, die von Carlo Buzzi unterzeichnet sind, sind im «Diskurs über die Vollendung der Kapelle der Madonna dell'Albero» von 1640 enthalten.[94]

Die ursprüngliche Präsenz eines mit Portalen versehenen Querschiffs, das also grundlegend anders gebaut war als das heutige, ist ausreichend von den Entwürfen und Skizzen bezeugt, die ein und dasselbe Querschiff an seinem nördlichen oberen Ende betreffen, das *in Richtung Compito* genannt wird; der Name leitet sich von *compenduma* ab, der Straße, die im Norden des Doms vorbeiführte, wie auf einer in der Sammlung Bianconi erhaltenen Zeichnung zu erkennen ist. Vor allem auf Blatt 14 zeigt sich der Bereich des Mittelschiffs im wiederaufzubauenden Querschiff, das ausgelassen wurde, während alle anderen Teile des Baus, die zwar noch nicht realisiert, aber als Entwurf vorhanden waren, dargestellt sind (Balustraden, Fialen). Daneben existieren zahlreiche Varianten zum Thema des monumentalen Portals. Besonders die Zeichnung der Abb. 33 scheint sich, auch wenn sie sicher von einem italienischen Künstler stammt, vielmehr treu an Entwürfen von Monumentalfassaden der deutschen Spätgotik zu orientieren, wie zum Beispiel den Nord- und Südportalen des Augsburger Doms. Analogien sind auch mit der kompositiven Struktur der Portale von S. Petronio in Bologna, die von Antonio di Vincenzo um 1400 ausgeführt wurden, zu erkennen, einem Architekten, der das Modell Mailand lange Zeit vor Augen hatte.

Der vorliegende Beitrag ist größtenteils einer Dissertation entnommen, die an der Kunsthistorischen Fakultät der Universität Freiburg/Schweiz bei Prof. Dr. Peter Kurmann entstanden ist.

[1] TORRE, 1674, III, p. 398.

[2] ZERBI, 1969, p. 63.

[3] Annalen, App. I, p. 14: «Anechino de Alemania, qui fecit tiborium unum pombli.»

[4] Veröffentlicht in der Dissertation von COENEN, 1990, Abbildungen auf p. 154, p. 163.

[5] Erhalten auf einem Blatt der Sammlung Bianconi im Castello Sforza, segn. II, 4.

[6] In der Transkription von HECHT, 1969, p. 142.

[7] Annalen, I, p. 229.

[8] Annalen, App. I, p. 49.

[9] MOTHES, 1884, II, pp. 503 ff.: «Im Archiv von S. Fedele in Mailand liegen die das Wirken Heinrichs in Pavia beweisenden Urkunden.»

[10] Barbara Schock-Werner, 1980, p. 147.

[11] Kletzl, ALfBK, p. 248.

[12] Codex 34, Blatt 6, Brünner Stadtarchiv, veröffentlicht in Neuwirth 1888, Urkundenanhang 15.

[13] Schmidt, 1970, p. 123.

[14] B. SCHOCK-WERNER, ibd.; um dagegen die Nichtidentität zu beweisen, schließt sie ganz einfach die Möglichkeit dieser Reise aus, aber auf der Grundlage von extrem nebensächlichen Argumenten: Um zu bekräftigen, daß Heinrich III wirklich der Meister von Ulm ist (aus der kurzen Mailänder Tätigkeit), und nicht etwa der, der wenig später nach Köln gelangt, schreibt die Autorin: «Da seine Spuren sich in Norditalien verlieren und er nicht mehr nach Ulm zurückkehrt, kann der Grabstein mit dem Parlerzeichen nicht seiner sein.» Man müßte jedoch vielmehr die Frage stellen, ob er verpflichtet war, sich in dem einen oder anderen Grab begraben zu lassen.

[15] SCHMIDT 1970, p. 123.

[16] Cfr. Annalen, I, p. 45.

[17] ACKERMAN, 1949, p. 89. In der vorliegenden Interpretation wird der Idee Ackermans nicht beigepflichtet, der zufolge der Statikplan des deutschen Meisters (vielleicht Heinrich Parler) Seitenschiffe von gleicher Höhe aufweisen mußte.

[18] BRAUNSTEIN, 1985, p. 92.

[19] Annalen, App. I, p. 52.

[20] «Serizzo» oder «Sarizzo» ist die Bezeichnung, die in allen Originaldokumenten für Granit verwendet wird. Annalen, App. I, p. 56.

[21] «Dionixolus und die anderen Abgeordneten erlassen, daß obenbezeichnete Abgeordnete sich mit allen Materialien beschäftigen und sich informieren über Stein und Ziegelstein, die zur Fabrik oder zur Bauhütte der Fabrik gebracht werden, ebenso wie über alle Lieferungen, die bei der Fabrik eingehen, und über die Übergabe von allen Dingen von Tag zu Tag und von Woche zu Woche; sie verwenden sich, daß die genannten Lieferungen erfolgen und sie die Materialien sehen, überprüfen und gutheißen, und unterschreiben mit ihrem Zeichen unter den Namen der Lieferanten und der genauen Menge an Steinen, Ziegeln etc., was durch die unterschreibenden Abgeordneten überprüft werden soll.»

[22] «Vor allem sollen sich die genannten Abgeordneten in Gruppen aufteilen, je vier zusammen, von denen einer der auftraggebende Herren des Doms sei, weil jenen besser als jedem anderen deutlich erscheinen wird, welche Gruppen dem Dom nutzen, bzw. in welcher und welcher weiteren Woche, um das Material zu überprüfen (lebendes Gestein, Ziegel …).»

[23] SANNAZZARO 1985, p. 1083.

[24] CASTELLANO 1983, p. 201.

[25] Solcherart sind die diesbezüglichen Behauptungen, die wir in den Annalen vorfinden können: «Item eligantur duo vel plures boni viri qui videant, et diligenter examinent ac fine debito concludant rationes, domini Thomaxii de Caxate olim expenditoris dictae fabricae, nec non Beltramoli de Conago similiter expenditoris dictae fabricae» (I, p. 4). Das heißt, man möge die Exaktheit der von Tommaso da Casate durchgeführten Arbeiten kontrollieren.

[26] FRANKL, 1960, passim.

[27] Annalen, I, p. 30.

[28] Das wird auch in den folgenden Worten zur Reglementierung der Verwaltung deutlich, die am 16. Oktober 1387 beschlossen wurde: «Item eligatur unus bonus et suffitiens expenditor qui recipiat a dicto thesaurario generali paulatim pecuniam expendendam pro et occasione laborerii fabricae memoratae» (Annalen, I, p. 4).

[29] Siehe auch Blatt 135r vom 20. Februar 1388: «Grigorio Zerbo pro solutione lib. VII azialis brixiensis (…) pro fatiendo bullos IV pro bullando pichas et sapas.»

[30] M. DAVID und R. CASSANELLI, 1985, p. 2035.

[31] NAVA, 1854, p. 12.

[32] Cfr. Dizionario biografico degli Italiani, hrsg. v. Istituto dell' Enciclopedia Italiana, Rom, Bd. 10, p. 246.

[33] ZACCHI, 1943, pp. 39–41.

[34] M. ROBERTI, 1969, p. 69.

[35] CASSANELLI, 1990, pp. 2033–2037.

[36] Annalen, App., vom 30. Oktober 1387.

[37] Annalen, I, p. 14.

[38] Die Daten sind dem Verzeichnis Nr. 10 entnommen.

[39] Cfr. Annalen, I, p. 67: «Ouod fiat astregum suffitiens super lobia fabricae, quae respicit super arengo ubi solebant solatia …»

[40] In den Annalen, I, p. 177, vom 31. Mai 1397 wird zum Beispiel beschlossen, «eine Hütte am Friedhof zu bauen, in der die Meister und die Beschäftigten der Fabrik wohnen, mit einem großen Dachboden, der den Ingenieuren als Raum für die Entwürfe dient».

[41] Siehe Anhang, Dokumente.

[42] Annalen, I, p. 31.

[43] BELTRAMI, 1968, p. 96.

[44] Der Untersuchung von A. M. ROMANINI zufolge. Cfr. Annalen, App., I, p. 14.

[45] Annalen, I, p. 203: «Von den zweiundzwanzig Pfeilern, die sich an der Vierung zwischen dem Querschiff und dem Hauptschiff befinden, entsprechen achtzehn nicht ihren erforderlichen Maßen, jedoch sind die vier hinteren Pfeiler wohlproportioniert.»

[46] Annalen, I, p. 202: «Die Mauern der Strebepfeiler und der Pfeiler, die sich gegenseitig stützen, sind nach innen und außen aus Marmorblöcken, in ihrer Mitte werden die Pfeiler von flachen und gut zusammengefügten Granitblöcken gehalten; diese sind noch verstärkt durch Zangen aus verbleitem Eisen auf beiden Seiten.»

[47] Annalen, I, p. 24.

[48] CATTANEO, 1955, p. 145.

[49] Cfr. Biblioteca Ambrosiana, Sammlung Ferrari, T. 1. cod 148 Sup., c. 1.

[50] p. 302.

[51] Cfr. THIEME-BECKER, XXIV, 603.

[52] L. BELTRAMI zufolge, 1968, p. 254.

[53] Cfr. KÖPF, 1977, nr. 16.821r.

[54] Cfr. F. FUCHS, 1989, p. 224; J. BURES, 1986, pp. 1–28.

[55] I, p. 45. Ich habe dieses Dokument in CR 21, Album 38, Blatt 20, aufgefunden: «Item quod differatur ad deliberandum super facto inframezaturarum fiendarum in ecclesia mediolani ne usque ad adventum ingegneri teuctonici.»

[56] Diese Kapellen benötigen keinerlei Verstärkung und bleiben also ohne weitere Stütze, das heißt ohne Zwischenwand.»

[57] ROMANINI, 1973, p. 168.

[58] Cfr. Bibliographie.

[59] Angegeben wird hier die Numerierung der Mauern nach dem vom Corpus Vitrearum Medii Aevi verwendeten System für die Numerierung der Fenster.

[60] ROMANINI, 1964, p. 381.

[61] Cfr. PODLAHA, 1906, p. 30.

[62] App. I, p. 81.

[63] Diese Behauptung wird von MEYER bestätigt, 1893, p. 40: «Stark kristallisiert ist der Marmor von Gandoglia, bei kräftigem Schlag zerspringt er leicht, und so sind tiefe Einkerbungen und Schlitze hier nur sehr schwer herzustellen.»

[64] GROSS, 1949, p. 177.

[65] Annalen, I, p. 202.

[66] DEHIO-VON BEZOLD, 1901, Tafel 467.

[67] Ein Architekt schwäbischer Herkunft (Böblingen) ist um 1435 dokumentiert; er starb 1482. Cfr. THIEME-BECKER, IV, p. 172.

[68] Cfr. FERRARI DA PASSANO, 1967, p. 14.

[69] BUCHER, 1979, p. 377.

[70] Ad vocem *Parler*, p. 243.

[71] Ich gebe hier den Satz aus dem berühmten Buch von W. PAATZ (1967) wieder.

[72] Im Stundenbuch von Jean de Berry ist der Louvre dargestellt, dessen Futtermauern mit Krabben geschmückt sind.

[73] Annalen, I, p. 303.

[74] «Daß das Triforium, das sich von einem Wandpfeiler zum anderen erstreckt respektiv, auf dessen äußerer Seite, von kleinen Konchen mit inneren Sockeln und im Relief mit den genannten Kronen versehen ist», und «daß das Triforium, das sich zwischen den Wandpfeilern erstreckt, sich von einem vierten hervorhebt und blinde Fenster mit Lichtgaden trage und einen Sockel aus schmalen Säulen sowie ausgeführt und verbunden mit dem genannten Triforium sei.»

[75] ROMANINI, 1973, p. 174.

[76] HECHT, 1969, p. 155. Cfr. Dehio, 1892, II, p. 564.

[77] HECHT, 1970, p. 140.

[78] «Weil ja die Einheit gesetzt ist, kann das Dreieck entstehen, und sobald wir über ihr (den Punkt) zwei hinzugefügt haben, ist das erste Dreieck in Kraft» (zitiert nach HECHT, p. 141).

[79] ROMANINI, 1973, p. 379.

[80] *Dom,* 1973, p. 78.

[81] Genau berechnet mißt das Seitenschiff in der Höhe 31,31 Meter.

[82] HECHT, 1969, *passim.*

[83] ACKERMAN, 1949, p. 100: «Von den beiden möglichen Lösungen beruht eine auf der traditionellen Baupraxis im Norden, die andere ist eine Mischung aus lombardischer Tradition und krasser Ignoranz, aber keine von beiden geht von einer genauen Analyse des Problems aus. Man könnte einwenden, daß dieses Urteil sehr streng gegenüber Mignot ist, weil sein Vorschlag auf vernünftigen Prämissen beruht; aber die Beweise verdeutlichen, daß - ungeachtet jeder Vernunft - die Lösung des Rats siegt und die heutigen Rundbogen wirklich die Hälfte des Maßes ausmachen, das von dem Franzosen gefordert wird.»

[84] CADEI, 1984, p. 26.

[85] Annalen, I, p. 150.

[86] Annalen, I, p. 237.

[87] CADEI, 1991.

[88] KÖPF, 1969, Kat.-Nr. 32.

[89] RINGSHAUSEN 1973, p. 75; siehe auch ders. in der Diss., 1968.

[90] G. CZYMMEK, Die Parler, II, p. 51, im Kapitel Maßwerk.

[91] Cfr. Kat. RETTICH, 1992, p. 54: «Maria als Thron Salomonis», 1335; aus dem Sommerrefektorium des Konvents, heute in der Staatsgalerie Stuttgart.

[92] Biblioteca Trivulziana. Sammlung Bianconi, Einführung zu Bd. II.

[93] Annalen, V, respektive pp. 102, 159, 164.

[94] Annalen, V, p. 190.

BIBLIOGRAPHIE

J. S. ACKERMAN, Gothic Theory at the Cathedral of Milan. Art Bulletin XXXI, 1949, pp. 85-111.

P. BRAUNSTEIN, Les débuts d'un chantier: le dôme de Milan sort de terre. In: «Pierre et métal dans les bâtiments au Moyen Age» (Ed. O. Chapelot), Paris 1985, pp. 81-102.

F. BUCHER, Architector. The Lodge Books and Sketchbooks of Medieval Architects. Bd. I, New York 1979.

J. Bures, Der Regensburger Doppelturmplan, Untersuchungen zur Architektur der Nachparlerzeit. In: Zs. für Kg. 49, 1986, pp. 1-28.

R. CASSANELLI - M. DAVID, S. Maria Maggiore. Stichwort im Dizionario della Chiesa Ambrosiana, Bd. IV, Mailand 1990, pp. 2033-2037.

A. CASTELLANO, Da tardo gotico a rinascimento: alcune osservazioni su progetto, disegno e cantiere. In: Costruire in Lombardia, Mailand 1983.

E. CATTANEO, Maria Santissima nella storia della spiritualità milanese, Mailand 1955.

U. COENEN, Spätgotische Werkmeisterbücher in Deutschland, Augsburg 1990.

A. CADEI, Cultura artistica delle cattedrali: due esempi a Milano. In: Arte Medievale II S., Jahr V, n. 1, 1991, p. 83.

Ders., Studi di miniatura lombarda. Giovannino de Grassi e Belbello da Pavia, Rom 1984.

G. DEHIO, Kirchliche Baukunst des Abendlandes, Stuttgart 1892.

H. DELLWING, Die Gotik der monumentalen Gewölbebasiliken, München 1978.

Dom zu Mailand, Veröffentlichungen des Symposions, Mailand 1969.

C. FERRARI DA PASSANO, Le origini lombarde del duomo. Il ritrovamento avvenuto nella sacrestia aquilonare e nel tornacoro del duomo durante i lavori di restauro, Mailand 1973.

P. FRANKL, The Gothic, Princeton University Press, 1960.

F. FUCHS, Zwei mittelalterliche Aufrißzeichnungen. Zur Westfassade des Regensburger Domes. In: Ausst.-Kat. Der Dom zu Regensburg, p. 224.

W. GROSS, Abendländische Architektur um 1300, Stuttgart 1948.

K. HECHT, Maß und Zahl in der gotischen Baukunst, Abhandlungen der Braunschweigischen wissenschaftlichen Gesellschaft 21, 1969, pp. 215-316; 22, 1970, pp. 105-263; 23, 1971, pp. 25-236.

O. KLETZL, Stichwort «Parler», in: Allgemeines Lexikon der bildenden Künstler, XXVI, Sp. 242.

H. KÖPF, Die gotischen Planrisse der Ulmer Sammlungen, Stuttgart 1977.

A. G. MEYER, Lombardische Denkmäler. Giovanni di Balducci da Pisa und die Campionesen. Ein Beitrag zur Geschichte der oberitalienischen Plastik, Stuttgart 1983, XIV, pp. 139 ff.

O. MOTHES, Die Baukunst des Mittelalters in Italien, Jena 1984.

A. NAVA, Memorie e documenti storici intorno all' origine, alle vicende e ai riti del duomo di Milano, Mailand 1854.

J. NEUWIRTH, Die Satzungen des Regensburger Steinmetzentages im Jahr 1459 aufgrund der Klagenfurter Steinmetzen- und Maurerordnung, Wien 1888.

W. PAATZ, Verflechtungen in der Kunst der SG zwischen 1360 und 1530. Einwirkungen aus den rheinischen Nachbarländern auf Westdeutschland längs der Rheinlinie und deutschrheinische Einwirkungen auf diese Länder, Heidelberg 1967.

Die Parler und der Schöne Stil 1350-1400. Europäische Kunst unter den Luxenburgern, Köln 1978, Bd. 4 und Resultatband, Köln 1980.

A. PODLAHA - K. HILBERT, Metr. Chrám Sv. Víta, in: Soupis Pamatek historickych a umeleckych v kralovství ceském, Prag 1906.

E. RETTICH - R. KLAPPROTH - G. EWALD, Staatsgalerie Stuttgart. Alte Meister, Stuttgart 1992.

G. H. RINGSHAUSEN, Madern Gerthener, PhD Göttingen 1968.

Ders., Die Architektur in Deutschland unter besonderer Berücksichtigung ihrer Beziehung zu Burgund im Anfang des 15. Jh., Zs. des dt. Vereines für Kw. 27, 1973, pp. 63-78.

A. ROMANINI, L'architettura gotica in Lombardia, Mailand 1964.

A. ROMANINI - C. FERRARI DA PASSANO, E. BRIVIO, Il duomo di Milano, Mailand 1973.

G. B. SANNAZZARO, Stichwort «Dom» in: Dizionario della Chiesa ambrosiana, Mailand 1986.

G. SCHMIDT, Peter Parler und Heinrich IV Parler als Bildhauer, Wiener Jb. f. Kg. 23, 1970, pp. 108 ff.

B. SCHOCK-WERNER, Die Parler, in: Die Parler und der Schöne Stil, cit.

H. SIEBENHÜNER, Deutsche Künstler am Mailänder Dom, München 1944.

C. TORRE, Ritratto di Milano: infine dove si tratta del Duomo, Mailand 1674.

T. ZERBI, L'orientamento aziendale della Fabbrica del duomo di Milano. Kongreß «Der Mailänder Dom» I, pp. 53-71.

Klaus Jan Philipp

DAS RATHAUS VON GENT

Das von 1518 bis 1539 nach einem Entwurf von Domien de Waghemakere und Rombout Keldermans errichtete Genter Schöffenhaus (Stadthuis) gehört zu den bedeutenden mittelalterlichen Profanarchitekturen der Niederlande (Abb. 1–4). Geplant auf einundzwanzig je dreigeschossige Achsen auf der Seite zum Hoogport und siebzehn auf der Seite zum Botermarkt, wurde jedoch von dem großangelegten Projekt nur ein geringer Teil ausgeführt. Auf der Seite zum Botermarkt, wurden nur vier Achsen realisiert. Auf der Seite zum Hoogport entstanden vierzehn gleichförmige Achsen, aus denen die drei Polygonseiten des sterngewölbten Ratssaals heraustreten.[1] Verbunden werden die beiden Flügel durch einen siebenseitigen Treppenturm als Gelenk. Über dem hohen Sockel steigt das mit aufwendiger architektonischer und skulpturaler Dekoration überzogene Gebäude auf und gipfelt in fialenbesetzten Dreiecksgiebeln über einer umlaufenden Maßwerksbrüstung. Als einer der letzten großen spätgotischen Profanbauten steht es in der Tradition der berühmten Rathäuser Flanderns, bevor mit dem Rathaus von Antwerpen der Formenkanon der italienischen Renaissance auch im Norden, besonders bei öffentlichen städtischen Bauaufgaben, sich durchsetzte und auch die folgende Baugeschichte des Genter Schöffenhauses bestimmte.[2] Das Genter Rathaus soll hier jedoch nicht in seiner baugeschichtlichen Genese und in seiner Bedeutung innerhalb der spätgotischen Architektur der Niederlande untersucht werden, sondern ist als Beispiel für den hohen Organisationsgrad der niederländischen Bauindustrie am Ende des Mittelalters und für die Stellung der Architekten innerhalb dieses hochspezialisierten und sehr effektiven Systems gewählt worden.[3]

Die Niederlande sind ein an natürlichen Baustoffen armes Land; besonders in den nördlichen Niederlanden und in Flandern gibt es keine für Monumentalbauten ausnutzbaren Steinbrüche, und selbst für hochwertiges Bauholz fehlen die notwendigen Ressourcen. Einziges Material, für das fast überall die Grundstoffe vorhanden und das vor Ort produziert werden konnte, war der Backstein. Vermutlich von den Zisterziensern, die ab der Mitte des 12. Jahrhunderts auch in den Niederlanden Filiationen gründeten, eingeführt, setzte sich der Backsteinbau in den Niederlanden gegenüber dem Bauen mit Naturstein durch. Das Bauen mit Backstein bot den Vorteil, daß die während des ganzen Jahres beschickbaren Brennöfen in unmittelbarer Nähe der Baustelle errichtet werden konnten, wodurch lange Transportwege und hohe Transportkosten entfielen. So berichtet die um 1200 geschriebene Chronik des friesischen Klosters Aduard, daß der Backstein von den Konversen von Hand zu Hand zu Bauplatz gereicht wurde: «Sed hoc mirabile quia lapides non portabantur ad structuram nec vehebantur, sed conversi in ordine stantes in loco quo cocti fuerant projiciebant a primo usque ad ultimum et ille ultimus juxta ecclesie structuram deponebat.»[4] Weitere Vorteile des Backsteins sind seine Wetterbeständigkeit, die gerade in den Küstengebieten wichtig ist, und die Möglichkeit, über einen längeren Zeitraum gleiche Steinformate in gleichbleibender Qualität zu produzieren. Letztlich konnte Backstein aus Abbrüchen alter Gebäude für Fundamentierungen, Gewölbe und für alle anderen Bauteile, wo Steinsichtigkeit nicht gefordert und nachdem er vom Mörtel gereinigt worden war, wie-

derverwendet werden.[5] Auch Bauholz, Ziegel, Eisen, Blei, ja sogar Nägel aus Abbruchmaterial wurden entweder verkauft oder, wenn es möglich war, wiederverwendet, was ein weiterer Beleg dafür ist, wie sorgsam darauf geachtet wurde, die Baukosten möglichst gering zu halten. Überall galt die Maxime, mit geringsten Kosten das möglichst Beste zu erreichen («Ten minste costen, ten meeste ooirbaar en profite»).[6] Diesem Grundsatz widerspricht allerdings die bei allen repräsentativen sakralen und profanen Bauwerken der Niederlande in mehr oder weniger großem Maße Verwendung von Naturstein. Denn Naturstein, wie auch Bauholz, Schiefer für die Dachdeckung, Glas und Metalle, die als Nägel, Zuganker oder auch für Werkzeuge am Bau benötigt wurden, mußte in die Niederlande importiert werden.[7] Für die Stiftskirche St. Viktor in Xanten kann anhand der Baurechnungen belegt werden, daß sich die Transportkosten aller Baumaterialien durchschnittlich auf 130 Prozent des Warenwerts belaufen haben[8], weshalb die Kirchenfabriken oder die Städte natürlich besorgt waren, diese Kosten niedrig zu halten. Tatsächlich ist etwa für die Dombauhütte von Utrecht überliefert, daß sie das Holz der Flöße, auf denen der am Mittelrhein gebrochene Stein für den Dombau transportiert wurde, für den Gerüstbau verwendete, weshalb diese Flöße bei der Einfuhr in die Niederlande verzollt werden mußten.[9] Für die Lieferung eines großen Altarsteins von Dinant nach Leiden für die dortige St.-Pieters-Kirche mußten an acht verschiedenen Orten Zölle und Schleusengelder bezahlt werden, was die Kosten exponentiell in die Höhe trieb.[10] Solche Beschaffungskosten entfielen beim Einkauf von Backstein; aber es wurde genau darauf geachtet, daß man eine gute Qualität zu einem angemessenen Preis geliefert bekam, weshalb die Baufabriken ihre leitenden Baumeister oder deren Stellvertreter auf Reisen in die nähere Umgebung schickten, um möglichst preisgünstige Steine zu kaufen. Gleiches gilt für die Beschaffung von Naturstein, wobei zunächst abzuwägen war, ob man sich unbearbeiteten, teilweise bearbeiteten oder versatzfertigen Stein liefern lassen wollte. Sodann war zu entscheiden, welchen Stein man für welches Bauteil verwenden sollte, denn nicht jede Steinqualität ließ sich an jedem Teil des Bauwerks sinnvoll verarbeiten, wobei zu den materiellen Qualitäten noch die ästhetischen Ansprüche in der Zusammenstellung verschiedener Steinfarben hinzukommt. So werden in einem 1473 zwischen den Kirchenmeistern von St. Katherina in Mechelen (Malines) und Andries und Anthonis Keldermans geschlossenen Vertrag über das Sakramentshaus dieser Kirche die Steinsorten der einzelnen Teile minutiös festgelegt: Die Basis sollte aus «goeden Sausinsen steenen», einem blaugrauen, harten Sandstein aus Ecaussines (Hennegau) sein und ebenso die vier daraufstehenden Pfeiler, deren Kapitelle «van den besten steene van Avenes», einem längs der Maas und der Sambre gewonnenen dunklen Kalksandstein, bestehen sollten. Eine in den Chor führende Tür «sal wesen van goeden gronde von Hafflighem steen», einem weißen Kalkstein aus einem Steinbruch der Abtei Affligem, der seit der Mitte des 13. Jahrhunderts ausgebeutet wurde. Die auf der Chorseite stehenden Pfeiler sollten aus einem harten weißen Kalksandstein aus den Brüchen bei Dilbeck, westlich von Brüssel, gearbeitet werden. Andere Teile, wie die mindestens vier Schlußsteine je Gewölbefeld, sollten wiederum aus Avennes-Stein sein.[11] Derartig differenzierte Anforderungen an die Baumeister waren nur durch eine strenge Organisation zu bewältigen, galt es doch nicht nur den richtigen Stein auszuwählen und in den Steinbrüchen zu bestellen, sondern auch die Liefertermine der verschiedenen Steinsorten für verschiedene Bauteile im jeweils geforderten Bearbeitungszustand so abzustimmen, daß vor Ort ein reibungsloser Bauablauf garantiert war. Zugleich mußten natürlich die Arbeiten der örtlichen Bauhütte und der zu Leistungen herangezogenen Dritten, die im Verding arbeiteten, koordiniert werden – ein logistischer Aufwand, der einerseits strenge Disziplin erforderte, andererseits genügend Spielraum für eine flexible Anpassung an sich ändernde äußere Bedingungen lassen mußte.

Anhand der für die Jahre 1516/17 bis 1521/22 lückenlos und für die folgenden Jahre bis zur Einstellung des Baus im Jahr 1539 teilweise überlieferten Baurechnungen des Genter Rathauses[12] lassen sich die Organisationsformen und die Logistik eines spätmittelalterlichen Großbaus anschaulich darstellen. Der Entschluß, das alte Schöffenhaus durch einen großen Neubau zu ersetzen, muß im Jahr 1516 gefallen sein, denn im Rechnungsjahr 1516/17 weisen die Rechnungen bereits Einnahmen aus dem Verkauf von Abbruchmaterial des Altbaus aus, die sich in den folgenden Jahren noch verstärken. Zugleich wurden große Mengen an Backstein («coreelen»), die über den durch Gent fließenden Fluß Leye geliefert wurden, zum vorgesehenen Bauplatz gebracht. Zuvor hatten die Schöffen einen Baumeister zu berufen, den sie für fähig hielten, ein ihren Ansprüchen genügendes Rathaus zu entwerfen und den Bau zu leiten. Wie bei anderen großen Bauprojekten, bei denen sich die Besteller bewußt waren, daß sie ihre Finanzen auf viele Jahre hinaus stark belasten würden, läßt sich auch in Gent verfolgen, mit welcher Vorsicht die Schöffen vorgingen, um frühzeitige Fehlentscheidungen auszuschließen.[13] Dabei galt es nicht nur den Umfang und das Raumprogramm des Neu-

baus, wobei etwaige Grundstückszukäufe zu berücksichtigen waren, und damit die wahrscheinlich entstehenden Kosten einzuschätzen und festzulegen, sondern es mußten auch diese hauptsächlich ökonomischen Überlegungen in Einklang mit den repräsentativen Anforderungen an den Neubau gebracht werden. Sollte ein hohes, überregionales Anspruchsniveau eingehalten werden, so durfte man hohe Kosten nicht scheuen und mußte überregional bekannte und für die jeweilige Bauaufgabe ausgewiesene Meister berufen. Domien de Waghemakere und Rombout Keldermans, die schließlich am 29. Ja-nuar 1518 mit dem Stadtmagistrat von Gent einen umfangreichen Vertrag über den Bau des Rathauses abschlossen, gehörten damals zu den renommiertesten Baumeistern in den Niederlanden. Beide hatten unterschiedliche Ausbildungswege genommen: Waghemakere war Schüler seines Vaters Herman, mit dem er zusammen den Bau der St.-Gummarus-Kirche in Lier leitete und von dem er 1503 den Bau der Antwerpener Frauenkirche übernahm.[14] Rombout Keldermans war nicht in einer Bauhütte bei einem Großbau ausgebildet worden, sondern aus dem Steinhauer- und Steinlieferantengewerbe hervorgegangen. Als Mitglied der bedeutendsten Steinmetzensippe des späten Mittelalters in den Niederlanden übernahm er zahlreiche Aufträge seines Vaters und anderer Verwandter, bevor er 1512 zum Stadtbaumeister von Bergen-op-Zoom und Mechelen ernannt wurde und zudem den Titel eines kaiserlichen Baumeisters («werckman van de keyser») zuerkannt bekam.[15]

Doch waren Waghemakere und Keldermans, nach den Stadtrechnungen und der historiographischen Überlieferung zu urteilen, offensichtlich nicht von vornherein als Baumeister für das Genter Rathaus vorgesehen. Die erste Aktivität der Stadt Gent in Hinsicht auf die Auswahl eines Baumeisters datiert auf den 19. September 1516, als ein Bote zu dem damals in Ardooie in Westflandern arbeitenden Genter Steinmetzen Justaes Polleyt (1462–ca. 1529) geschickt wurde und nach drei Tagen wieder zurückkehrte. Daraufhin hielt sich Polleyt acht Tage in Gent auf, wo er ein «zekere concept» für den Neubau des Schöffenhauses ausarbeitete. Ob es sich bei diesem gewissen «concept» bereits um eine definitive Planung handelt, könnte vermutet werden und findet in der Überlieferung einigen Rückhalt.[16] Gleichwohl ist auffällig, daß Polleyt nur ein geringes Tagegeld für seine Bemühungen und seinen Aufenthalt in Gent erhielt, nämlich mit nur 16 d(eniers) gr(oten) pro Tag noch weniger als ein Drittel dessen, was Waghemakere und Keldermans ab 1517/18 pro Tag einstrichen.[17] Gemessen an den elf Philipps-Gulden, die die beiden Meister schließlich allein für ihre Präsentationszeichnung erhielten, ist die Entlohnung von Polleyt so gering bemessen, daß es sich bei seinem Aufenthalt in Gent nur um ein beratendes Vorgespräch oder um eine Machbarkeitsstudie gehandelt haben kann. Auch der kurze Aufenthalt von nur acht Tagen unterstützt dies, denn als Keldermans und Waghemakere schließlich mit den Bau beauftragt worden waren, verblieben sie allein im Rechnungsjahr 1517/18 für Entwurfs- und organisatorische Arbeiten 56 Tage in Gent, bevor sie im Rechnungsjahr 1518/19 die beiden erhalten gebliebenen Fassadenrisse zeichneten. Kann somit ausgeschlossen werden, daß Polleyt einen Ausführungsentwurf ausgearbeitet hat, nach dem – wie die städtische Überlieferung sagt – bereits zu bauen begonnen worden sein soll, so ist der Fall des zweiten mit dem Bau verbundenen Baumeisters komplizierter. Nach dem «Memorieboek» der Stadt Gent wurde am 10. März 1517 von dem Schöffen Ryckaert Utenhove der Grundstein zum neuen Bau gelegt: Baumeister («meester van den nieuwen werke») soll damals der Genter Steinmetz Jan Stassins, der zuvor den Bau des Turms der St.-Bavo-Kirche in Gent geleitet hatte, gewesen sein.[18] Im Rechnungsjahr 1516/17 hatte er für seine Leistungen beim Entwerfen des neuen Schöffenhauses die nicht unbedeutende Summe von 20 s(chellinge) gr(oten) und später nochmals 2 lb. (pont) gr. für die Anfertigung von Schablonen nach der Entwurfszeichnung («patroon») erhalten.[19] Es ist aber auffallend, daß Stassins in den Rechnungen nicht als «meester van den weercke» oder wie später Waghemakere und Keldermans als «upperwerclieden ende meesters» bezeichnet wird, sondern nur als «mets», Steinmetz. Als Meister des neuen Werks («meester van den nieuwen weerke van dem scepenhuse») firmiert in den Rechnungen wiederum ein anderer Baumeister: Amandt Claeis, der für die Bauleitung und die Bauarbeiten, die er zum Teil vorfinanzierte, sehr hohe Beträge und eine «pensioen» ausbezahlt bekam. Claeis, der in Gent auch wichtige politische Funktionen bekleidete, starb 1518; ihm folgte in der Position eines Poliers («appel-leerder») der Genter Steinmetz Pieter van den Beerghe. Dieser war bereits vom 26. September bis 3. Oktober 1516 zusammen mit Stassins in Brüssel gewesen, um dort mit Steinlieferanten vor allem aus Vilvoorde, wo ein bedeutender Stapelplatz für Brüsseler Kalksandstein war, zu konferieren, was dahin interpretiert werden könnte, daß nach Stassins Entwurf zu bauen begonnen worden war. Andererseits war gerade ein Jahr zuvor auf Befehl Kaiser Karls V. in Brüssel mit dem Bau des königlichen Hofes, dem sogenannten «Brood-huis» am Großen Markt, nach einem Entwurf von Anthonis II Keldermans begonnen worden. Nach dessen Tod 1515 entschied man sich für das Paar Domien de Waghemakere und Rombout Keldermans, die am 26.

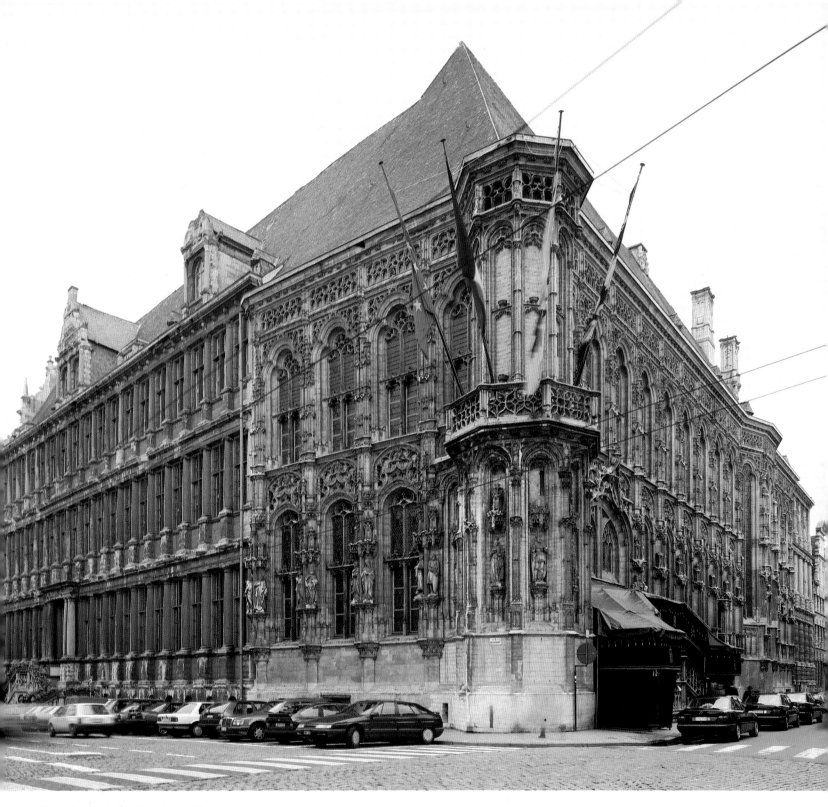

1. Gent. Stadhuis (Rathaus), Ansicht.

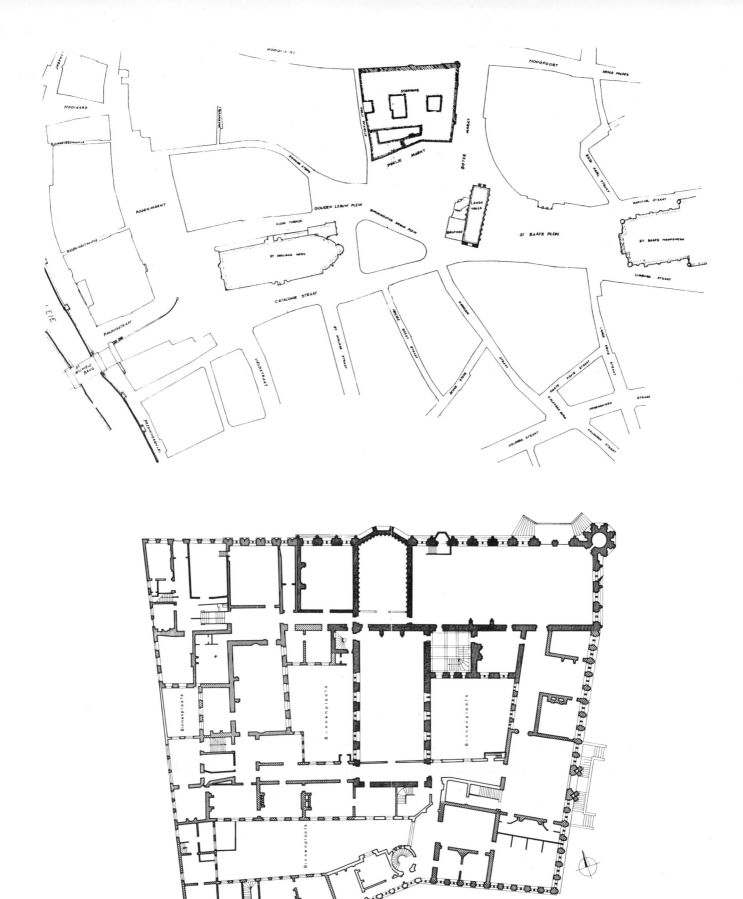

2. Gent. Plan des Stadhuis
und seiner Umgebung
(aus van Tyghem).
3. Gent. Stadhuis, Entwurf
(aus van Tyghem).

Rechte Seite:
4. Gent. Oudheidkundig
Museum de Bijloke,
D. De Waghemakere und
R. Keldermans, Entwurf
für die Hoogport-Fassade
des Genter Rathauses,
Pergament.

5. Gent. Oudheidkundig
Museum de Bijloke,
D. De Waghemakere und
R. Keldermans, Entwurf
für die Botermarkt-Fassade
des Genter Rathauses,
Pergament.

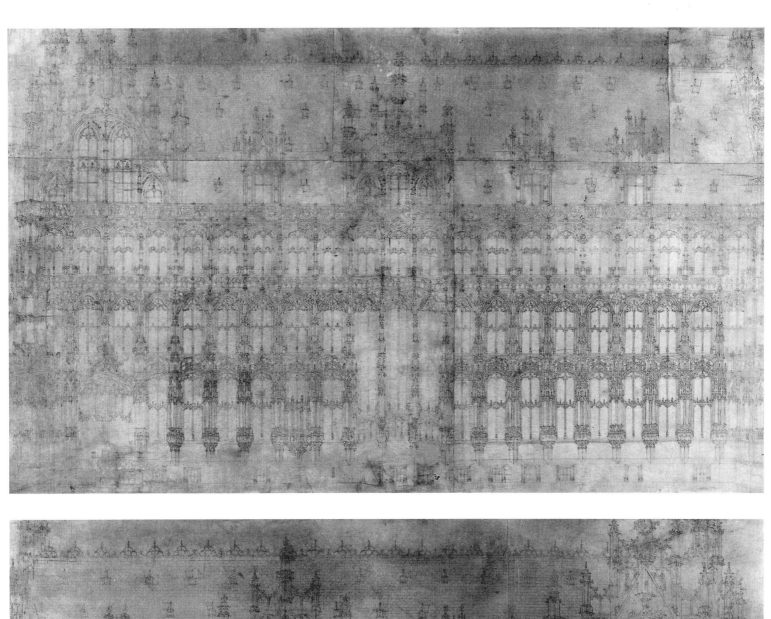
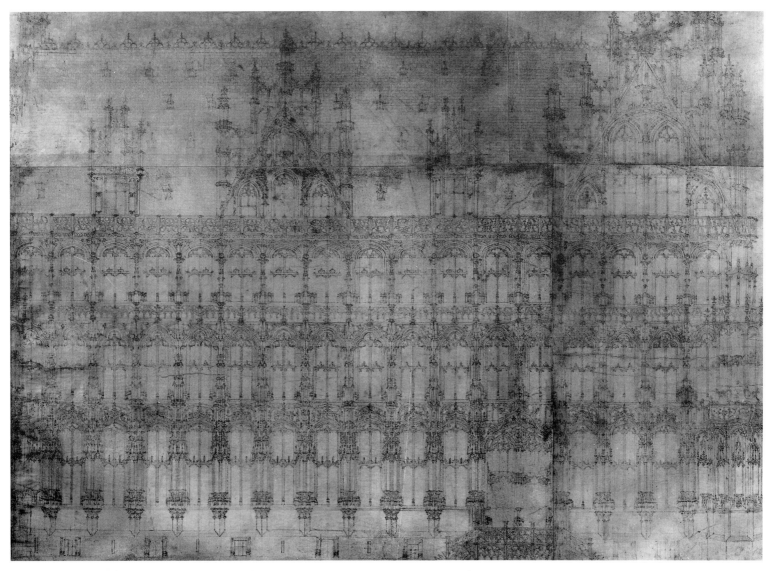

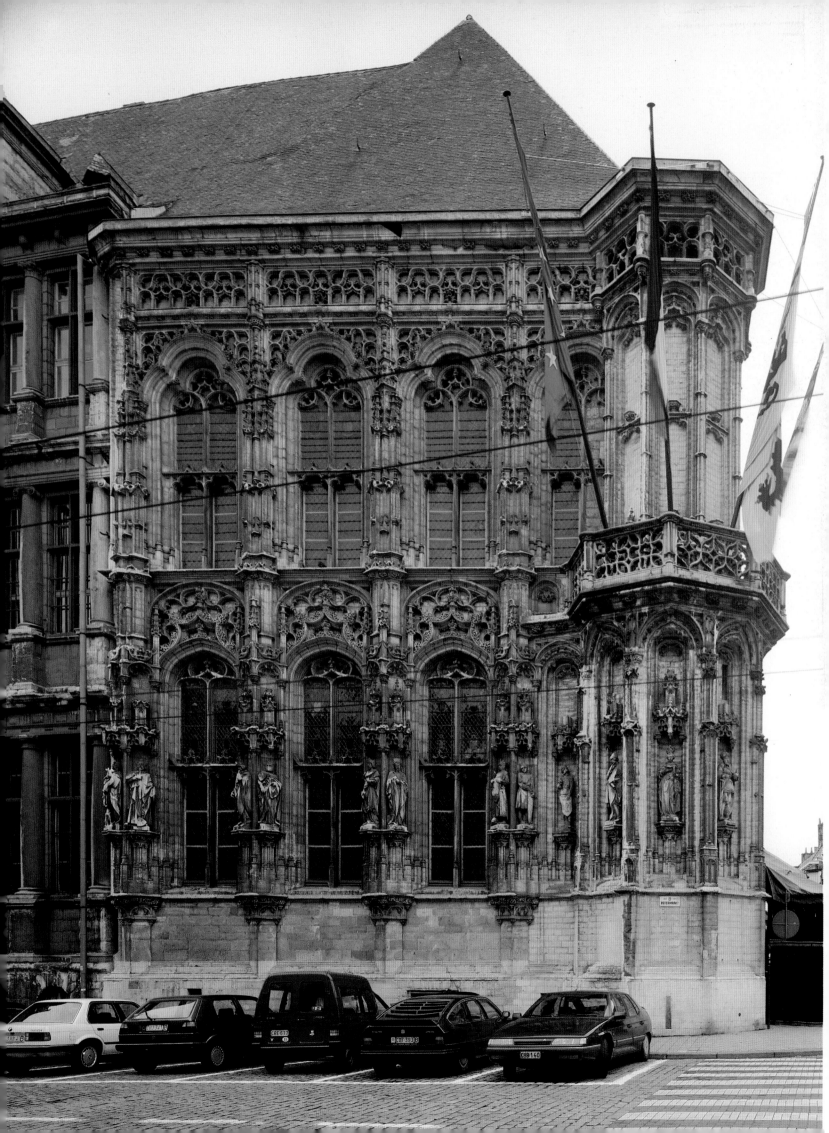

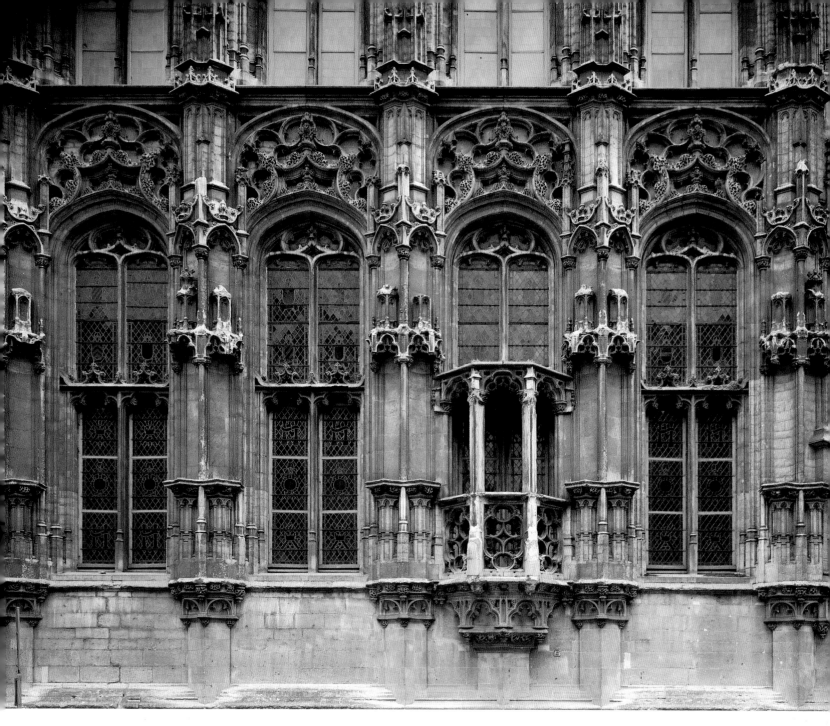

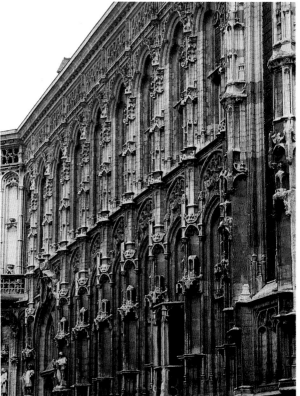

Linke Seite:
6. Gent. Stadhuis, Ansicht der Seite zum Botermarkt.

7. Gent. Stadhuis, Ansicht der Seite zum Hoogport, Teilansicht.
8. Gent. Stadhuis, Ansicht der Seite zum Hoogport.

9. Gent. Stadhuis, Ansicht
der Seite zum Hoogport,
Teilansicht mit dekorativem
Durchbruch.

10. Gent. Stadhuis, Ansicht
der Seite zum Hoogport,
Teilansicht mit dekorativem
Durchbruch.

11. Berlin. Preußischer
Kulturbesitz,
Staatliche Museen,
Gemäldegalerie, Ludger
Tom Ring der Ältere,
Porträt eines Architekten.

12. Gent. Stadhuis, Schöffensaal.

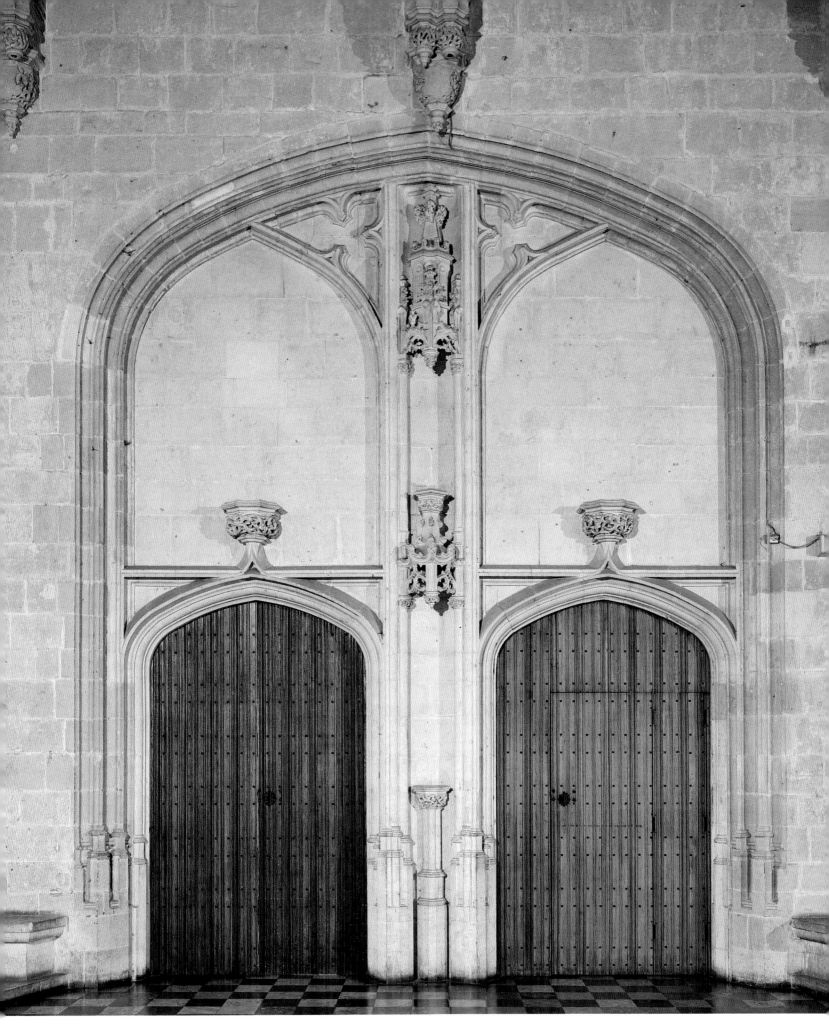

13. Gent. Stadhuis, Schöffensaal, Teilansicht.

Linke Seite:
14. Gent. Stadhuis, Kapelle,
Teil der Blendarkade.

15. Gent. Stadhuis,
Schöffensaal, Teil der
Blendarkade.
16. Gent. Stadhuis,
Außenansicht, Teil der
Blendarkade.

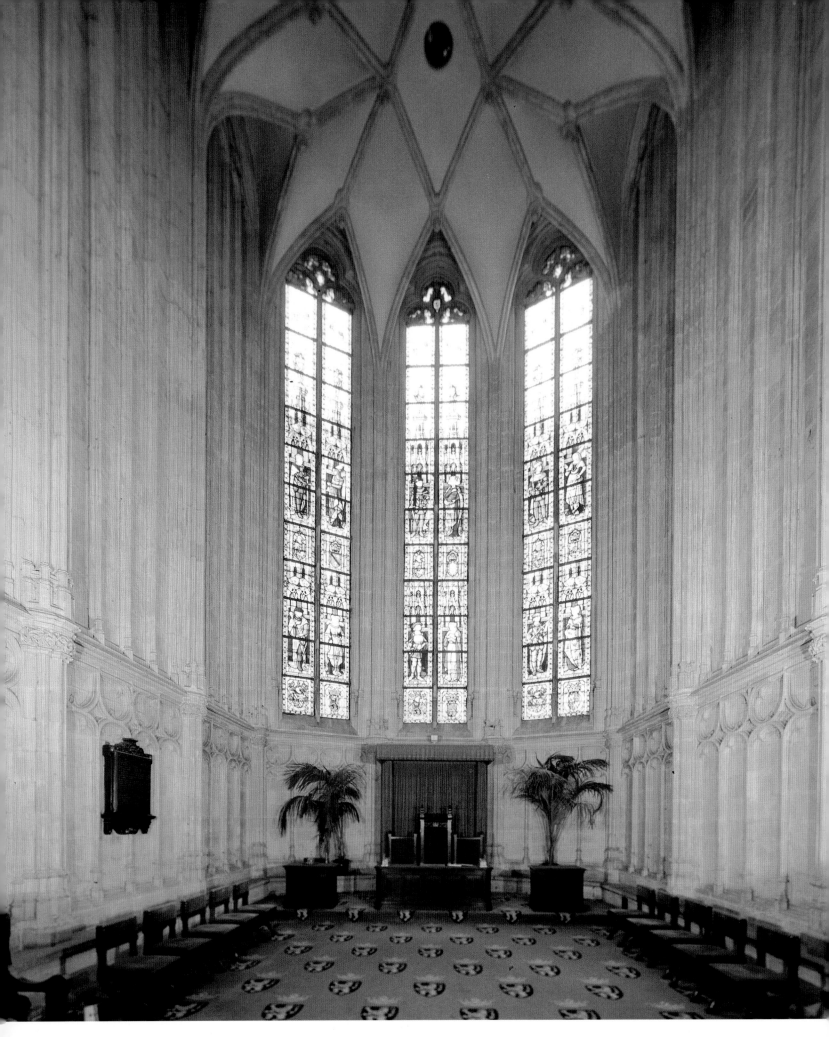

17. Gent. Stadhuis, Kapelle.

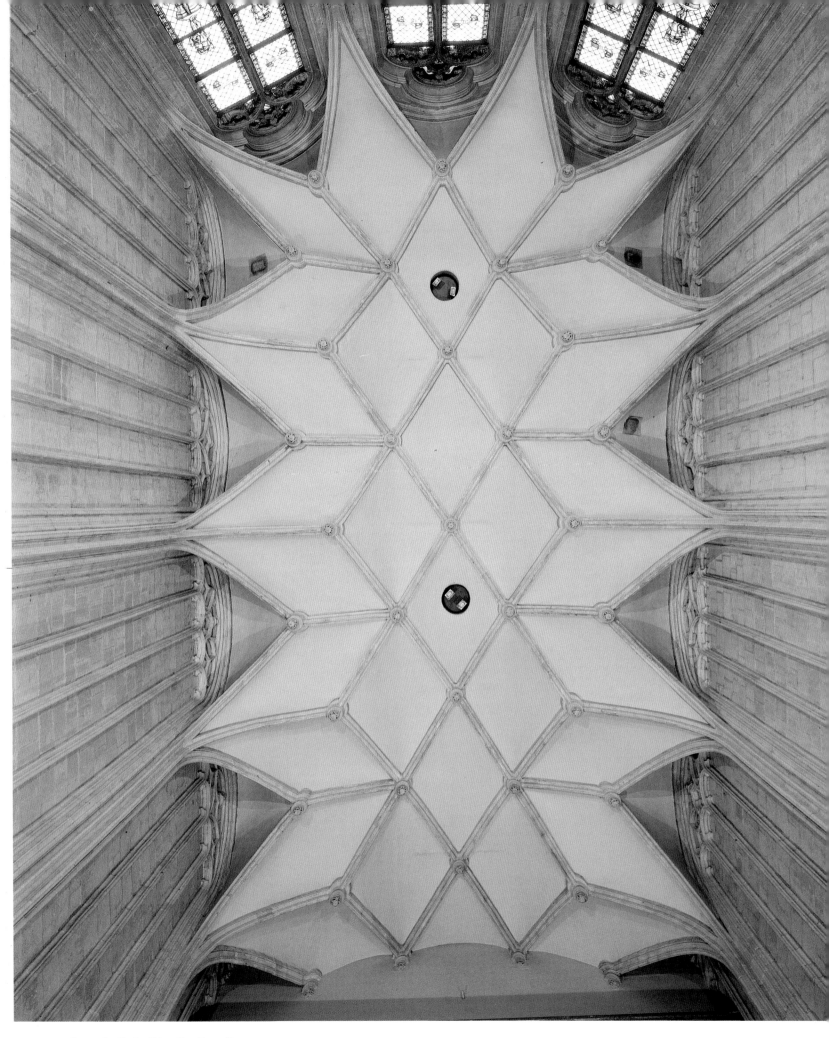

18. Gent. Stadhuis, Kapelle, Gewölbe.

19. Gent. Stadhuis,
Schöffensaal, Teilansicht.
20. Gent. Stadhuis, Teil der
Außenansicht.

Rechte Seite:
21. Gent. Stadhuis, Detail
des äußeren Mauerwerks.
22. Gent. Stadhuis, Schöf-
fensaal, Hängegewölbe.
23. Gent. Stadhuis, Teil der
Außenansicht.
24. Gent. Stadhuis, Teil der
Außenansicht.

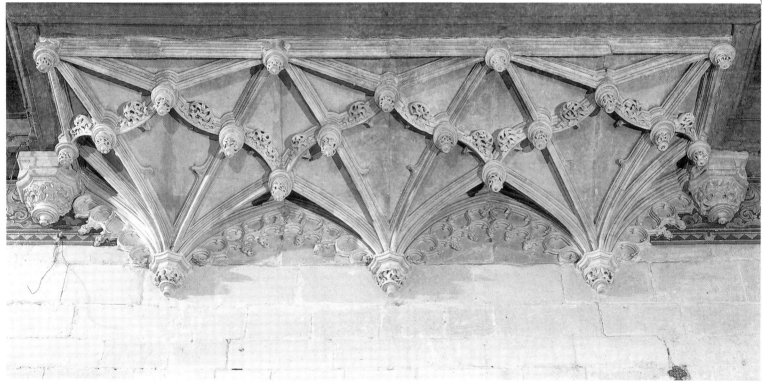

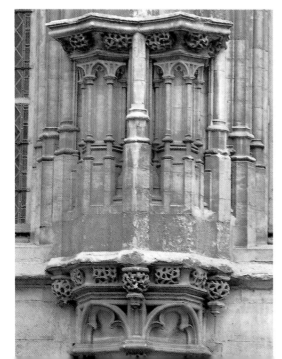

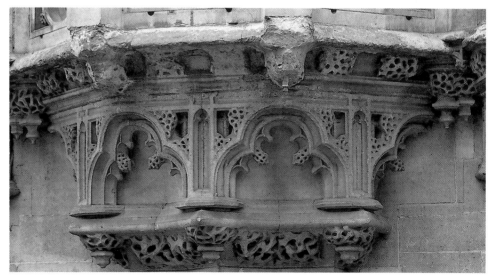

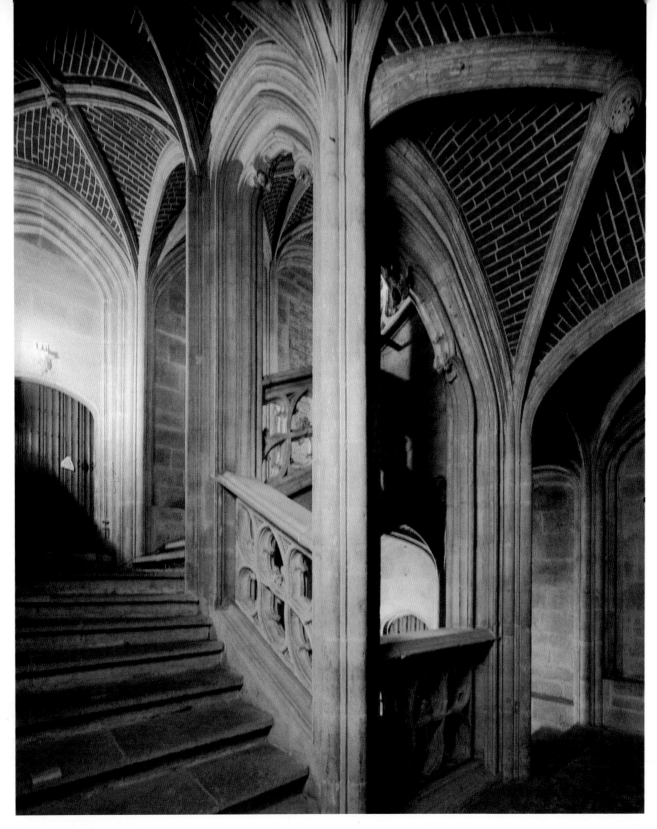

25. Gent. Stadhuis, Treppe.

November 1517 einen Vertrag zum Bau des «Broodhuis» eingingen, der ihnen ein noch höheres Einkommen sicherte als der zwei Monate später mit der Stadt Gent abgeschlossene.[20] Es wäre also durchaus möglich, daß sich Stassins und van den Beerghe in Brüssel auch über den Bau und den Entwurf zu «Broodhuis» informiert haben und vielleicht sogar von der Stadt Gent dazu beauftragt worden waren.[21] Jedenfalls würde ein solches Vorgehen nicht sonderlich überraschen, sind doch besonders für die Niederlande zahlreiche Informationsreisen von Baumeistern zu fremden Bauten und Baustellen überliefert und scheint aus ebenso vielen Quellen das große Interesse der Auftraggeber hervor, sich an bestimmten Vorbildern zu orientieren.[22] Zudem wird noch zu zeigen sein, daß die tatsächlichen Baumeister des Schöffenhauses, Waghemakere und Keldermans, die Verhandlungen mit den Steinlieferanten und andere organisatorische Fragen immer ihrem Polier übertrugen, wie es auch bei anderen Großbauten üblich war.

Ob Stassins also einen definitiven Ausführungsentwurf vorgelegt hatte, wonach der Bau begonnen wurde, kann letztlich nicht entschieden werden. Die Rechnungen des Jahres 1517/18, die zeigen, daß der Abbruch des alten Rathauses fortschritt, erwähnen Jan Stassins nicht mehr. Statt dessen taucht Justaes Polleyt wieder auf, und zwar in einer Versammlung von Genter Baufachleuten, fünf Steinmetzen und vier Zimmerleuten, die alle Mitglieder der entsprechenden Genter Zünfte waren. Drei Tage verbrachten sie zusammen, um nochmals ein «concept» für den Neubau auszuarbeiten. Ob sie dabei die Vorschläge von Polleyt und Stassins einer Prüfung unterzogen, sich mit der Möglichkeit der Umsetzung der Planungen für das Brüsseler «Broodhuis» beschäftigten oder einen eigenen Vorschlag ausarbeiteten, kann nicht mehr rekonstruiert werden; das relativ geringe Tagessalär (alle zusammen erhielten 30 s[chellinge] gr[oten]) läßt jedoch wiederum darauf schließen, daß es sich nur um Überlegungen in einem Vorentwurfsstadium handelte. Sicher ist hingegen, daß einer der an diesen Unterredungen beteiligten Baumeister, Lievin van Male, kurz darauf nach Antwerpen geschickt wurde, um mit einigen Meistern über den Bau des Schöffenhauses zu sprechen («[...] omme te communicquierene met eneghe meesters inde metselrie vanden nieuwen scepenhuuse [...]»). Kein Zweifel, daß mit diesen Meistern Domien de Waghemakere und Rombout Keldermans gemeint waren, zu denen in diesem Jahr noch mehrfach Boten reisten und die sich bald nach dem Besuch Lievin van Males in Antwerpen für 23 Tage in Gent aufhielten, um ein weiteres «concept» für den Neubau auszuarbeiten und eine Entwurfszeichnung anzufertigen. Wie hoch die beiden in Gent geschätzt wurden, zeigt sich darin, daß sie selbst in den Rechnungen als ehrsame und vertrauenswürdige Meister («eersame ende discrete meesters») bezeichnet werden, sie ein sehr hohes Tagegeld erhalten und ihre Verköstigung und Unterbringung nochmals gesondert berechnet wird.[23] Im Vertrag mit dem Stadtmagistrat, der nach mehreren mit den Meistern geführten Gesprächen vereinbart wurde, begründen die Genter ihre Baumeisterwahl damit, daß beide für die anstehende Aufgabe wegen ihres guten Renommees, das sie bei verschiedensten Bauten bewiesen hätten, und wegen ihrer Tüchtigkeit am geeignesten seien. Hinzu treten ihre besonderen Leistungen, ihr Eifer, ihr Wissen und ihr technisches Verständnis, und letztlich sind sich die Genter sicher, daß sie den Verstand und das Können besäßen, ein solches Werk auszuführen.[24] Zugleich standen die beiden Meister, die ja kurz zuvor den bedeutenden Auftrag zum Bau des königlichen Hofes in Brüssel bekommen hatten, dafür ein, daß sie der Stadt Gent ein Rathaus erbauten, das einem überregionalen Vergleich standhalten und die politische und wirtschaftliche Bedeutung der Stadt im niederländisch-flandrischen Städteverband repräsentieren konnte. Wie sehr die Stadt Gent dieses hohe Anspruchsniveau in den Baumeistern Waghemakere und Keldermans repräsentiert sah, belegen die Freiheiten, die sie beiden einräumte. Beide brauchten nicht Mitglieder der Genter Steinmetzenzunft zu werden und dieser auch keine Leistungen zu erbringen; jeder erhielt eine jährliche Pension von 27 Philipps-Gulden, worin noch nicht die Taggelder – je 1 Philipps-Gulden – eingerechnet sind, die sie für ihre Reisen nach und ihren Aufenthalt in Gent ausbezahlt bekamen. Gemäß dem Vertrag mußten sie nur dreimal im Jahr in Gent anwesend sein, einmal zu Beginn der Arbeitssaison im März, einmal in der Saison und einmal zu Ende der Saison, um den Steinmetzen für die Winterarbeit Anweisungen zu geben. Sollten die Meister außerhalb dieser Termine am Bau benötigt werden, so verpflichtet sich die Stadt, sie mindestens drei oder vier Wochen im voraus davon in Kenntnis zu setzen.

Abgesehen von einigen dem allgemeinen Vertragsrecht angehörenden Verpflichtungen bestand die Hauptaufgabe der beiden Baumeister darin, «alle de ordonnanchien ende berderen van pampiere», die für den Rathausbau notwendig waren, zu übernehmen. Mit «ordonnanchien» sind dabei in weitläufigem Sinne alle Anordnungen, schriftlichen und mündlichen Richtlinien für die Planfindung und die organisatorische Leitung des Baufortgangs gemeint. Diese Anweisungen waren häufig so ausführlich und präzise formuliert, daß sie als Ersatz für eine Bauzeichnung dienen konnten. Überliefert sind Anweisungen für den Bau

von Dachstühlen, nach denen sich deren Konstruktion rekonstruieren läßt.[25] Die «ordonnanchie» für eine Treppe vor dem Rathaus in Zoutleeuw von 1537 ist so detailliert, daß die Bürgermeister der Stadt den Maler Anthonis beauftragen konnten, nach dieser Anweisung ein Schaubild anzufertigen.[26]

Unter den «berderen van pampiere» sind die für den Bauverlauf und dessen Detaillierung unumgänglichen Schablonen aus Papier, Karton oder Holz zu verstehen, nach denen die Steinmetzen in der Bauhütte oder die Steinlieferanten arbeiteten. Mit der Festlegung des Plans, den Waghemakere und Keldermans während ihres ersten Aufenthalts in Gent erarbeiteten, war ein wichtiger Teil des ersten Punktes bereits erfüllt. Als sie darauf zum zweiten Mal für siebzehn Tage nach Gent kamen, verbrachten sie diese Zeit mit dem Anfertigen von Papierschablonen, wozu ihnen ein gewisser Petrus Cesaris (auch: Pieter den Keisere) zwei «riemen dobbel pampiers», wahrscheinlich eine Art Karton, aus denen die neuen Schablonen für das Schöffenhaus geschnitten werden sollten, lieferten.[27] Auch sonst läßt sich aus den Rechnungen ablesen, daß der Bau des Schöffenhauses nun in raschem Tempo angegangen wurde. Zwei Häuser gegenüber dem Neubaugrundstück werden angekauft, um dort Bauhütten zu errichten, in denen auch im Winter gearbeitet werden konnte. Auch Häuser auf dem Baugrundstück selbst werden angekauft und niedergelegt. Pieter van den Zande, Steinlieferant aus Vilvoorde, wird für mehrere Tage Aufenthalt in Gent entlohnt und liefert neben anderen Steinhauern größere Mengen «orduunsteen», womit sowohl ein blaugrauer harter Kalkstein, der in den Provinzen Hennegau (Hainau), Namen (Namur) und Luik (Liège, Lüttich) abgebaut wurde, als auch weißer Kalkstein aus der Gegend um Brüssel gemeint sein kann und in den Rechnungen je nach Provenienz als flämischer oder brabantischer Stein unterschieden ist.[28] Dieser Stein wurde in verschiedenen Bearbeitungszuständen und Qualitäten zur Baustelle geführt; es wird zwischen reinen («reynen»), einfachen, doppelten («dobbelen»), bearbeiteten («ghehauwen») und unbearbeiteten («rausteen») Steinen unterschieden, die in der örtlichen Bauhütte von den Steinmetzen nach den Schablonen der beiden Meister bearbeitet werden. Es werden aber auch Fertig- und Halbfertigprodukte geliefert: Fußleisten («voetlysten»), Gesimse («waterlysten»), Bodenplatten («tafelmentsteen»), Fenster- und Türlaibungen, Fensterbänke, Stabwerk für die Fensterpfosten, Balustraden und das Maßwerk («sigelysten», «rabatten», «dorpers», «harnasschen», «arketten»), Treppensteine (z.B.: «windelsteen trappen», «gemoleirde dobbeltrappen»), spezielle Steine für den Bodenbelag («paveersteene») und wohl dünne Steinplatten zur Verkleidung des Backsteinkerns des Baus («Panneele»).

Ebenfalls noch 1517/18 reiste Pieter van den Beerghe einmal nach Antwerpen zu Waghemakere und Keldermans, um sich Instruktionen geben zu lassen. Auch lieferte er selbst Steine zum Bau. Justaes Polleyt, der ja zwei Jahre zuvor schon einmal von den Genter Schöffen wegen des Baus um Rat gefragt wurde, erscheint noch zweimal in den Rechnungen: Einmal erhält er Lohn für 47½ Tage, die er am Bau gearbeitet hat, ein anderes Mal eine Sondergratifikation für besondere Leistungen, dem Bau gewidmeten Dienst und Sorge. Pieter de Scutere liefert weiterhin Backstein und tritt in Konkurrenz zu Janne van der Mersch und zum Ritter Philipp van der Gracht, Herr von Melsene, der allein im Rechnungsjahr 1517/18 151 900 Backsteine an den Bau verkaufte. Bezahlt werden neben den Steinmetzen, deren Arbeit bereits jetzt den Hauptteil der Kosten ausmacht, Zimmerleute, Bleigießer, Glasmacher und andere Spezialisten. Häufig noch vermelden die Rechnungen Wagenbesitzer, die je Karre Sand («savel»), Kalk oder Erde von und zur Baustelle entlohnt werden, und einfache Arbeiter, die den Abbruch besorgten. Wie intensiv gearbeitet wurde, läßt sich indirekt daraus schließen, daß monatlich Schmiede für das Schärfen der Steinmetzwerkzeuge bezahlt werden, wobei die hohe Zahl überrascht: Allein im Rechnungsjahr 1520/21 schärfte der Genter Schmied Pieter van den Eecke über 100 000 Eisen («yser») für die Steinmetzen.[29]

In den folgenden Jahren bietet sich dasselbe Bild einer wohlorganisierten Baustelle: Die Lieferungen von weißem «orduunsteen» nehmen nun den gewichtigsten Posten ein, und auch Backstein wird weiterhin in großen Mengen eingekauft und verarbeitet. Wie schnell der Bau voranschritt, läßt sich daraus ermessen, daß bereits ab dem Rechnungsjahr 1518/19 «vensterhiers» von Rombault Moens, wohl aus Mons im Hennegau, und von einem gewissen Colaert Dantan[30] aus Ecaussines im Hennegau geliefert und auch von den Genter Steinmetzen gearbeitet werden, der Bau also bereits bis in Höhe des ersten Geschosses gediehen war. Rombault Moens lieferte im selben Jahr auch zwei Wendeltreppen, die wahrscheinlich im Treppenturm an der Ecke Hoogport/Botermarkt eingebaut wurden. 1520/21 wird Pieter van den Beerghe für die Lieferung von 60 Fuß Rippen für das Gewölbe des großen Treppenturms bezahlt, der also bis in seine heutige Höhe gediehen sein mußte. Der schnelle Aufbau der Treppentürme diente natürlich auch dazu, Baumaterial in die nächstfolgenden Geschosse zu transportieren. Wie bereits oben erwähnt, wurde im Hennegau ein sehr har-

ter Sandstein gebrochen, der sich vorzüglich für stark belastete Bauteile wie Treppen, Fenstergewände und Fensterpfosten eignete, so daß der Stein für diese Teile nicht ohne bautechnischen Grund gerade dort bestellt wurde. Später kamen noch Lieferungen ganzer Fenster und Kreuzblumen durch Staesin de Prince, Angehöriger der bekannten Steinmetzen- und Steinlieferantenfamilie de Prince aus Ecaussines[31], hinzu.[32] 1519 und 1520 bestellte der Genter Stadtmagistrat bei dem Steinmetzen Anthonis Pauwels aus Mechelen insgesamt zehn «tabernakel», womit die Nischen des ersten Obergeschosses gemeint sind, in denen später die Standbilder der brabantischen Grafen aufgestellt werden sollten.[33] Auch die nun einsetzenden größeren Posten von Holz in Form von Sparren und Latten lassen darauf schließen, daß man Gerüste benötigte und das erste Geschoß bald vollendet werden sollte, während die Lieferung von Dachziegeln und von Firstziegeln vielleicht noch zu früh angesetzt war.[34] Auch in den folgenden Jahren läßt sich der Bauverlauf aus den Rechnungen ablesen: 1521/22 werden bereits die Kapelle und ein Saal erwähnt, für die Justaes de Prince Bauteile für die Fenster lieferte. Häufiger werden nun auch Lieferungen von Holz vermerkt, das für Gerüste, Dachstuhl und Balkendecken in den ungewölbten Räumen des Schöffenhauses gebraucht wurde. 1528/29 wird ein gewisser Heindric Scheers mit der hohen Summe von 248 lb. gr. für Balken aus Eichenholz bezahlt, die für die Decke des heutigen «Pacificatiezaals» bestimmt waren, für die ein Kaufmann aus Doornik (Tournai), Amant Azor, ebenfalls Holz zu einem hohen Preis lieferte. Daß man bereits an den Innenausbau ging, beweisen Rechnungsposten für Bildschnitzer («beeldesnydere»), die die Balken verzierten.[35]

Jetzt (ab 1518/19) läßt sich auch anhand der Rechnungen die Organisation der Bauhütte ablesen: An erster Stelle nach den leitenden Baumeistern und dem Polier stehen hier die Steinhauer («steenhauwers»), die auch im Winter in der Hütte den Stein vorarbeiteten, den die Steinmetzen/Maurer («metsers») und Knappen («cnapen»), die auch die Maurerarbeiten übernahmen, von März bis in die Wintermonate hinein auf der Baustelle versetzten. Für die Steinmetzen, Knappen und die an letzter Stelle zu nennenden Arbeiter («acrbeyters») ruhte die Arbeit im Winter, nachdem der Bau mit Strohmatten abgedeckt worden war. Hinzu kommt noch eine lange Reihe weiterer Steinhauer, die außerhalb der Bauhütte, aber in der Stadt Gent Stein für den Bau bearbeiteten und nach Größe und Anzahl der Werkstücke bezahlt wurden.[36] Und schließlich treten ab 1520 noch Spezialisten für die Feinarbeiten am Bau hinzu, die in den Rechnungen als «cleenstekers» bezeichnet werden und etwa für die Ausarbeitung der Kapitelle der Figurenkonsolen im ersten Obergeschoß des Eckturms entlohnt werden.[37] Hieraus läßt sich schließen, daß die stoß- und bruchanfällige Detaillierung einzelner Bauteile erst nach dem Versatz vorgenommen wurde, ein Verfahren, das ja bereits aus der antiken griechischen Baukunst überliefert ist.[38]

Rechnet man die Lieferungen von bearbeitetem Stein aus den Steinbrüchen um Brüssel und aus dem Hennegau hinzu, so wird deutlich, daß die organisatorische Leistung, etwa mindestens zwanzig bis dreißig verschiedene Steinhauer gleichzeitig an verschiedenen Stellen und unabhängig voneinander an bestimmten Bauteilen arbeiten zu lassen, nicht hoch genug veranschlagt werden kann. Allein in den Rechnungen des Jahres 1518/19 werden 15 namentlich genannte Steinmetzen, die nicht Mitglieder der Genter Bauhütte waren, für ihre Leistungen beim Zuhauen von Fensterlaibungen nach den Anweisungen der Schöffen bezahlt.[39] Wichtigstes Instrument, diese arbeitsteilige Organisation aufrechtzuerhalten, waren die Schablonen, nach denen die Steinhauer gleichsam in entfremdeter Arbeit vor allem außerhalb der Baustelle den Stein zuhauen mußten. Die Schablonen wurden als geistiges Eigentum der entwerfenden Meister verstanden, wofür etwa das vermeintliche Porträt Hermann Tom Rings (um 1540) herangezogen werden kann, bei dem die an der Wand aufgehängten Schablonen attributiv für seine Tätigkeit als Architekt stehen.[40] Ebenfalls in diese Richtung zu interpretieren ist ein aus der Bauhütte der Stiftskirche von Lier tradierter Fall, wo ein Bote zu einem säumigen Steinlieferanten geschickt wurde, um die dorthin gebrachten Schablonen wieder abzuholen und einem anderen Steinlieferanten zu übergeben.[41] In der von 1528 überlieferten Genter Hüttenordnung werden die Steinhauer mit einer empfindlichen Strafe belegt, wenn sie die Schablone beim Zuhauen auf dem Stein liegen lassen oder gar mit den Füßen auf sie treten. Eine doppelt so hohe Strafe trifft den, der eine Schablone zerbricht.[42]

Die Aufsicht in der Bauhütte oblag Pieter van den Beerghe als Polier, der wiederum den Anweisungen der leitenden Werkmeister verpflichtet war. Wenn diese nicht auf der Baustelle anwesend waren, führte er die Oberaufsicht auf der Baustelle, wie es bereits in den Statuten des Utrechter Doms für den Aufgabenbereich des Poliers festgelegt war: «[...] ut omnes lathomos et operarius, tam ligneos quam lapideos regere et ad nutum et instructionem ipsius operarii [operant?] secundum ordinationem ipsius.»[43] Bei schwierigen Fragen wandte sich der Polier aber entweder brieflich oder persönlich an die beiden Meister; so reiste Pieter van

den Beerghe 1518/19 einmal nach Mechelen zu Rombouts Keldermans und einmal nach Antwerpen zu Domien de Waghemakere, um mit den Meistern über anstehende Probleme am Bau zu sprechen.[44] In den späteren Jahren, nachdem der Bau bereits weit fortgeschritten war, scheint Pieter van den Beerghe auch selbst die Schablonen geschnitten zu haben, wozu ihm der Buchbinder Pieter van den Keisere das Papier lieferte.[45] Eine Instanz zwischen dem Polier und den einfachen Steinmetzengesellen in der Hütte bildeten die «ballius» (Vögte), die erstmals 1520/21 in den Rechnungen namentlich genannt werden. Sie erhielten damals eine Sondergratifikation für ihre Mühe, in den beiden Hütten des Baus während des vergangenen Jahres für Ruhe gesorgt und darauf geachtet zu haben, daß die Gesellen pünktlich zur Arbeit erschienen und ihren Aufgaben gewissenhaft nachkamen.[46]

Keldermans und Waghemakere selbst waren ab dem Rechnungsjahr 1518/19 nur noch zu den ihnen im Vertrag auferlegten Zeiten in Gent, um neue Anweisungen zu geben und das bislang Erbaute zu begutachten («te visenteren»). Nicht immer kamen beide Meister, die pünktlich halbjährlich ihre «pensioen» erhielten, zusammen nach Gent, und häufig vertrat einer den anderen. 1528/29 ließ sich Waghemakere durch den Neffen von Rombout, Laureins Keldermans, vertreten, dem diesmal auch das jährliche Gehalt ausbezahlt wurde.[47] 1531 starb Rombout Keldermans, und sein Neffe Laureins trat nun mit allen Rechten seines Onkels neben Domien de Waghemakere, der, obwohl er bereits 1535 als sehr alter und kranker Mann bezeichnet wird, noch bis zu seinem Tode 1542 die Bauarbeiten der Antwerpener Frauenkirche leitete. Als «meester van den steenhauwers», Polier, fungiert nun Laureyns de Vaddere, der sich seit 1520/21 ja bereits als «ballius» der Bauhütte ausgezeichnet hatte.[48] 1535 erhielten Waghemakere und sein Mitarbeiter Laureins Keldermans eine Abschlußzahlung, da sie den 1518 geschlossenen Vertrag erfüllt hatten.[49] Obwohl die Bauarbeiten, die nun Laureyns de Vaddere verantwortlich leitete, nachweislich bis 1539 fortdauerten, hielt man in Gent die Anwesenheit und die Betreuung des Baus durch die beiden Meister nicht mehr für notwendig. Gemäß dem Vertrag gingen nun die beiden Entwurfszeichnungen von Waghemakere und Keldermans in den Besitz der Stadt Gent über, wo sie bis heute aufbewahrt werden.

Mit dem Argument, daß keine fremden Werkleute nach ihren Entwürfen arbeiten sollten, hatten sich Waghemakere und Keldermans 1518 ausbedungen, daß, solange sie lebten und die Bauarbeiten am Schöffenhaus leiteten, die Pläne in ihrem Besitz verbleiben sollten.[50] In dieser Bestimmung spricht sich nicht nur die Angst vor Werkspionage aus, sondern sie zeigt auch das hohe Selbstverständnis der entwerfenden Architekten, indem ihre künstlerisch-schöpferische Leistung, für die sie reich entlohnt worden waren, nicht in den Besitz ihrer Auftraggeber fällt, sondern ihnen als Eigentum bewahrt bleibt. Das war im mittelalterlichen und auch im neuzeitlichen Baubetrieb durchaus nicht üblich, wie nicht zuletzt die großen Planbestände etwa der Straßburger oder der Wiener Bauhütte belegen. Bestimmungen wie die sogenannte «Promissio» des Henrik von Tienen beim Bau von St. Sulpitius in Diest von 1397 lassen dem Baumeister nur das Recht, die Pläne ausschließlich im Beisein der Kirchenmeister einzusehen[51], augenscheinlich deshalb, damit er die Pläne nicht kopiere und andernorts anbiete. Auch die beiden Genter Meister fürchteten wohl die Konkurrenz durch Kopien ihrer Pläne, denn ihnen konnten ja dadurch potentielle Aufträge entgehen. Gleichwohl war ein umfassender Schutz der eigenen künstlerischen Leistung nicht zu verwirklichen; so waren 1526 Jan Stassins und Laureyns de Vaddere von den Schöffen der Stadt Oudenaarde gebeten worden, Pläne für ihr projektiertes Rathaus auszuarbeiten.[52] Augenscheinlich konnte sich die Stadt Oudenaarde so berühmte Meister wie Keldermans und Waghemakere nicht leisten und suchte deshalb bei deren Hüttenmeistern Rat, um gleichsam aus zweiter Hand sich ein dem Anspruch des Genter Schöffenhauses gleichwertiges Rathaus konzipieren zu lassen.

Neben den anderen Freiheiten, die Rombout Keldermans und Domien de Waghemakere in Gent und auch auf ihren anderen Baustellen eingeräumt wurden, gibt dieser letzte Punkt den Beweis, daß die beiden nicht mehr als Werkmeister im mittelalterlichen Sinne, sondern als moderne Architekten gelten müssen. Zum Vergleich sei hier der Vertrag des Godijn van Dormael mit dem Domkapitel von Utrecht von 1357 herangezogen: Godijn hatte zuvor ab 1344 den Bau der Kathedrale von Lüttich geleitet, war also bereits durch seine Mitarbeit an einem in Größe und stilistischer Hinsicht mit dem Utrechter Dom verwandten Bau ausgewiesen, weshalb er in dem Utrechter Vertrag als «providus vir et industriosus magister» bezeichnet wird. Der Vertrag zeigt ihn allerdings fast als einen bloßen Angestellten des Domkapitels und des Fabrikmeisters, dessen Anweisungen er zu folgen hat. So muß er auf Anordnung des Fabrikmeisters überallhin fahren, um Stein, Holz, Eisen, Blei etc. zu kaufen, wohin er, ohne Gefahren einzugehen, reisen kann. Er darf ohne Erlaubnis des Domkapitels keine anderen Bauten übernehmen. Weiterhin muß er täglich auf der Baustelle

sein und auch selbst mit der Hand arbeiten («selver met der hand werken»).[53] Gerade dieser letzte Punkt belegt eindringlich den Wandel, der zwischen diesem Vertrag aus der Mitte des 14. Jahrhunderts und der Stellung der beiden Architekten des Genter Schöffenhauses liegt. Godijn van Dormael verpflichtet sich in Utrecht zu Leistungen, die in Gent der Polier übernahm, während Waghemakere und Keldermans allein entwerfende und planende Architekten – und in diesem Sinne neuzeitliche Architekten – sind.[54] Sie arbeiten nicht mehr mit der Hand, sie kommen mit den gewöhnlichen Steinmetzen, Zimmerleuten und Arbeitern gar nicht mehr in Berührung, sondern besprechen sich nur mit den Auftraggebern und dem örtlichen Bauleiter. Nur so konnten sie verschiedene Baustellen zu gleicher Zeit leiten und ihren persönlichen Stil über die ganzen Niederlande verbreiten, weshalb Ruud Meischke die Spätgotik in den Niederlanden mit gutem Recht als «Brabantische Handelsgotik» bezeichnet hat.[55] Sie sind Künstlerstars und frühkapitalistische Architekturunternehmer zugleich[56]; besonders Rombout Keldermans, der kurz vor seinem Tode geadelt wurde, war ein vermögender Mann, dessen Familie in Mechelen zahlreiche Immobilien, Wälder und einen Steinbruch besaß, aus dem auch für den Genter Bau Materialien bezogen wurden.

Die Auftraggeber von Rombout Keldermans und Domien de Waghemakere wußten, was sie bekommen würden, als sie sich für ihren Rathausneubau an diese an vergleichbaren Bauten ausgewiesenen Meister wandten. Sie mußten sich auch auf hohe Baukosten einstellen, denn preisgünstig war diese überbordend verzierte Architektur des «horror vacui» nicht zu erstellen. Der hohe Organisationsgrad der Baustelle, das Arbeiten nach Schablonen, das die Anwesenheit des entwerfenden Meisters vor Ort entbehrlich machte und gewährleistete, daß auch nach dessen Abgang der Bau gemäß seinem Entwurf vollendet werden konnte, das ganze arbeitsteilige Verfahren war schließlich nur eine Frage der Kaufkraft des jeweiligen Auftraggebers. Im Gegenzug konnten sich die Auftraggeber auf perfekte Organisation und schnellen Bauverlauf verlassen, was ihnen die logistischen Qualitäten der Meister garantierten. Baukünstlerische Individualität und Innovation, die über das Neukomponieren beliebig multiplizierbarer und anwendbarer Formen hinausgeht, werden sie ebensowenig verlangt haben wie neue Raumlösungen, die mit den tradierten Schemen des 14. Jahrhunderts brechen. Mit Keldermans und Waghemakere hatte die Stadt Gent zwei Architekten verpflichtet, die ihrem Wunsch nach einem repräsentativen, den Vergleich zu anderen Rathäusern und dem kaiserlichen «Broodhuis» in Brüssel bestehenden Rathaus erfüllen konnten. Der nüchterne Perfektionismus, die Wiederholbarkeit der Formen und Details, die fehlende «persönliche Handschrift» des entwerfenden Baumeisters waren zugleich Bedingung und Resultat dieser Architektur, deren Formensprache im frühen 16. Jahrhundert in den Niederlanden zur dekorativen Norm erstarrte. Eine Norm, die, gerade weil sie gleichsam als Manufakturware auf dem Baumarkt angeboten wurde, ebensoschnell durch eine neue Norm abgelöst werden konnte, die sich in der Traktatliteratur der italienischen Renaissance fand. Bautechnisch war dieser Formenwechsel irrelevant, denn ob der Backsteinkern eines Gebäudes mit spätgotischem Maß- und Laubwerk oder mit Säulen und Pilastern der Ordnungsarchitektur dekoriert wird, die Steinmetzen und Steinlieferanten nach Serlianesken-Schablonen arbeiteten und die «cleenstekers» statt Laubwerk Akanthusblätter ausmeißelten, ist für die Organisation der Bauhütte letztlich irrelevant.[57]

ANMERKUNGEN

Abgekürzt zitierte Literatur:

L. VAN TYGHEM, Het stadhuis van Gent; voorgeschiedenis – bouwgeschiedenis – veranderingswerken – restauraties – beschrijving – stijlanalyse, 2 Bde., Brüssel 1978 (= Verhandelingen van de Koninklijke Academie voor Wetenschappen, Letteren en schone Kunsten van België; Klasse der schone Kunsten, Jaargang XL, Nr. 31).

K. J. PHILIPP, «En huis in manieren an eynre kirche»; Werkmeister, Parliere, Steinlieferanten, Zimmermeister und die Bauorganisation in den Niederlanden vom 14. bis zum 16. Jahrhundert, in: Wallraf-Richartz-Jahrbuch 50, 1989, S. 69–113.

K. J. PHILIPP, Sainte-Waudru in Mons (Bergen, Hennegau); die Planungsgeschichte einer Stiftskirche 1449–1450, in: Zeitschrift für Kunstgeschichte 51, 1988, S. 372–413.

Keldermans; een architectonisch netwerk in de Nederlanden (Redactie: H. JANSE, R. MEISCHKE, J. H. VAN MOSSELVELD, F. VAN TYGHEM), 's-Gravenhage 1987.

[1] Zur weiteren Baugeschichte: Bouwen door de eeuwen heen; Inventaris van het cultuurbezit in België; architectuur, deel 4na Stad Gent, Gent 1976, S. 58–62; F. VAN TYGHEM, Het stadhuis van Gent; voorgeschiedenis – bouwgeschiedenis – veranderingswerken – restauraties – beschrijving – stijlanalyse, 2 Bde., Brüssel 1978 (= Verhandelingen van de Koninklijke Academie voor Wetenschappen, Letteren en schone Kunsten van België; Klasse der schone Kunsten, Jaargang XL, Nr. 31).


[2] H. Bevers, Das Rathaus von Antwerpen (1561–1565); Architektur und Figurenprogramm, Hildesheim 1985.

[3] Die wichtigsten Arbeiten zu diesem Thema haben Ruud Meischke und Frieda van Tyghem vorgelegt; R. Meischke, De gothische bouwtraditie, Amersfoort 1988; F. van Tyghem, Op en om de middeleeuwse bouwwerf, 2 Bde., Brüssel 1966 (= Verhandelingen van de Koninklijke Vlaamse Academie voor Wetenschappen, Letteren en schone Kunsten van België; Klasse der schone Kunsten, Jaargang XXVIII, Nr. 19).

[4] H. Halbertsma, Een middeleeuwse steenoven bij Darsum, Friesland, in: Berichten van de Rijksdienst voor het oudheidkundige Bodemonderzoek 12/13, 1962/63, S. 331; auch für den Genter Rasthausbau lieferte ein Kloster, Melle, Backstein (van Tyghem II, S. 191).

[5] Vgl. K. J. Philipp, «En huis in manieren an eynre kirche»; Werkmeister, Parliere, Steinlieferanten, Zimmermeister und die Bauorganisation in den Niederlanden vom 14. bis zum 16. Jahrhundert, in: Wallraf-Richartz-Jahrbuch 50, 1989, S. 84 mit Anm. 239 ff.

[6] Z.B.: C. H. Peters, Bijdrage tot de geschiedenis der Groote of St. Jacobskerk en mede tot die van het dorp: «Die Haghe», in: Die Haghe 1923, S. 27.

[7] Vgl. M.-L. Fanchamps, Transport et commerce du bois sur la Meuse au Moyen-âge, in: Le Moyen-âge, Revue d'Histoire et de Philologie LXXII, 1966, S. 59–81; ders., *9 Les ardoisières des Ardennes et le transport des ardoises sur la Meuse (XIIe–XVIe siècles), in: ebd. LXXVIII, 1972, S. 229–266; J.-P. Sosson, Les travaux publics de la ville de Bruges XIVe–XVe siècles, Bruxelles 1977; H. Janse, Het bouwbedrijf en de steenhandel ten tijde van de Keldermans-familie, in: Keldermans (1987), S. 173–181, und die Lit. in den folgenden Anm.

[8] S. Beissel, Geldwerth und Arbeitslohn im Mittelalter. Eine culturgeschichtliche Studie im Anschluß an die Baurechnungen der Kirche des hl. Victor zu Xanten, Freiburg i. Br. 1884.

[9] W. J. Alberts, Bronnen tot de bouwgeschiedenis van den Dom te Utrecht, II, 2: Rekeningen 1480/81–1506/07, 's-Gravenhage 1969, S. 192; W. J. Alberts, Der Rheinzoll Lobith im späten Mittelalter, Bonn 1981, S. 44.

[10] J. C. Overvoorde, Rekeningen uit de bouwperiode van de St. Peiterskerk te Leiden, in: Bijdragen voor de Geschiedenis van het Bisdom van Haarlem 30, 1906, S. 119 f.

[11] Philipp (1989), S. 77 mit Anm. 113–120.

[12] Van Tyghem II, S. 164 f., 167.

[13] Vgl.: K. J. Philipp, Sainte-Waudru in Mons (Bergen, Hennegau); die Planungsgeschichte einer Stiftskirche 1449–1450, in: Zeitschrift für Kunstgeschichte 51, 1988, S. 372–413.

[14] P. Genard, Notices sur les architectes Herman (le vieux) et Dominique de Waghemakere, in: Bulletin des Commissions Royales d'Art et d'Archéologie 9, 1870, S. 429–494; F. von Manikowsky, Die Architektenfamilie De Waghemakere in Antwerpen, in: Die Denkmalpflege 11, 1909, S. 81–84, zur Baugeschichte der O. L. V. Kerk in Antwerpen vgl.: J. van Brabant, Onze-Lieve-Vrouwkathedraal van Antwerpen, Antwerpen 1972; W. H. Vroom, De Onze-Lieve-Vrouwekerk te Antwerpen; de financiering van de bouw tot de beeldenstoorm, Antwerpen 1983.

[15] Die umfangreiche ältere Literatur zusammenfassend: Keldermans; een architectonisch netwerk in de Nederlanden, 's-Gravenhage 1987 (vgl. meine Besprechung, in: Kunstchronik 41, 1988, S. 518 ff.).

[16] Van Tyghem I, S. 98 ff.

[17] Van Tyghem II, S. 169 ff.; sie erhielten je 4 s(chellinge) 2 d(eniers) gr(oten), (= 50 d. gr.).

[18] Van Tyghem I, S. 98.

[19] Van Tyghem II, S. 166: «[…] ter causen van de moeyte ende occupatie by hem genommen int bewerpen vanden nieuwen weercke vanden scepenhuuse […]» – «[…] over zynen sallaris van in berderen ghesneden thebbende den patroon vanden nieuwen weercke […]»

[20] M. A. G. B. Schayes, Analectes archéologuiques, historiques, géographiques etc., in: Annales de l'Académie d'Archéologie de Belgique 11, 1854, S. 339–345; L. van Tyghem, Bestuursgebouwen von Keldermans in Brabant en Vlaanderen, in: Keldermans (1987), S. 106 ff. Keldermans/Waghemakere erhielten in Brüssel wie in Gent 1 Philipps-Gulden Tagegeld, jedoch 30 gegenüber 27 Gulden in Gent Jahresgehalt.

[21] Es ließe sich hypothetisch behaupten, daß Stassins' Entwurfsarbeiten und die Anfertigung von Schablonen für das Genter Schöffenhaus nichts weiter waren als Kopien des Brüsseler Projekts.

[22] So hatte z. B. die Stadt Löwen den Baumeister ihres Rathauses 1448/1449 aufgefordert, einen Eckturm des Rathauses so wie den mittleren Turm des Brüsselers Rathauses zu bauen (E. van Even, Louvain monumental ou déscription historique et artistique de tous les édifices civiles et religieux de la dicte ville, Louvain 1860, S. 137, Anm. 3); weitere Beispiele für Baumeister-Reisen und Aufträge für Kopien bei: Philipp (1988) und Philipp (1989), S. 69 ff.

[23] Van Tyghem II, S. 168 f.

[24] Van Tyghem II, S. 388 f.; Philipp (1989), S. 74.

[25] Beispiele bei H. Janse/L. Devliegher, Middeleeuwse bekappingen in het vroegere graafschap Vlaanderen, in: Bulletin van de koninklijke commissie voor Monumenten en Landschappen 13, 1962, Beilage 1ff., S. 375ff., Abb. S. 304ff.

[26] A. Goevaerts, L'hôtel de ville de Léau (Zoutleeuw) et son perron d'après les documents inédites procédé des notes sur les maîtres de traveaux (bouwmeesters) de Léau de 1404 à 1532, in: Bulletin des Commissions Royales d'Art et d'archéologie 29, 1889, S. 421 f., Anm. 1, und S. 423, Anm. 2.

[27] Van Tyghem II, S. 169 f.

[28] A. Slinger/H. Janse/G. Berends, Natuursteen in monumenten, Zeist 1977, S. 66 ff.

[29] Van Tyghem II, S. 170 f., 173 f., 206 ff.

[30] Dieser lieferte später «callommen» und «cruuslateylen» aus «blau chauchinisteen»; vgl. Van Tyghem II, S. 192.

[31] H. Janse, Het bouwbedrijf en de steenhandel ten tijde van de Keldermans-familie, in: Keldermans (1987), S. 180.

[32] Van Tyghem II, S. 192.

[33] Van Tyghem II, S. 393f. Pauwels hatte 1519 bereits vier «tabernakel» geliefert und wird in einem vom 20.12.1519 datierenden Vertrag aufgefordert, sechs weitere zu liefern: «[…] zulck ende alzo goet als hy die hier te vooren ghehauwen ende gemaect heeft […]»

[34] Van Tyghem II, S. 179; es werden allerdings schon «tycheldeckers» und «scailgedeckers» bezahlt (ebd. II, S. 181).

[35] Van Tyghem II, S. 214, 222, 224 f.

[36] Van Tyghem II, S. 181: «Item betaelt voor 75 strooy matten daermede tnieu weerc ghedect was […]»; ebd. II, S. 181 ff., 186 ff.

[37] Van Tyghem II, S. 193: «[…] van dat zy ghewrocht ende ghesteken hebben de loevers inde voetsteenen daer de graven up staen zullen inden turre vanden nieuwen scepenhuuse […]»

[38] Beim Dombau in Speyer, wo auch mit vorgefertigten Steinen und in Bosse stehenden Kapitellen gearbeitet wurde, sind diese Bauteile jedoch nicht in situ, sondern auf der Werkbank ausgearbeitet worden. Vgl. die akribische Arbeit von Dorothea Hochkirchen, Mittelalterliche Steinbearbeitung und die unfertigen Kapitelle des Speyrer Doms, Köln 1990 (39. Veröff. d. Abt. Architekturgesch. des KHI der Uni Köln, hrsg. v. G. Binding).

[39] Van Tyghem II, S. 187 f.: Willem van den Hende, Jan van der Mosen, Jan de Raedt, Anthonis van den Walle, Matthys de Moldre, Phelips de Beckere, Hannekin Guillemyn, Michiel de Cleerck, Jan van der Mosen, Gheert van Beneden, Raessen de Backere, Jan de Garndt, Jan de Weert, Coppin Weyns und Pieter de Ruwe.

[40] Berlin SMPK Dahlem, Kat. Nr. 629 A; I. Severin, Baumeister und Architekten; Studien zur Darstellung eines Berufsstandes in Porträt und Bildnis, Berlin 1992 (= Studien zur profanen Ikonographie, hrsg. v. H. Holländer, Bd. 2), S. 45.

[41] Philipp (1989), S. 78 mit Anm. 148.

[42] Van Tyghem II, S. 399.

[43] H. M. van den Berg, De «appelleerder» van den Utrechtsche Dom, in: Bulletin van de Koninklijke Nederlandse Oudheidkundige Bond 46, 1947, S. 20; weitere Beispiele für den Aufgabenbereich des Poliers bei Philipp (1989), S. 80f.

[44] Van Tyghem II, S. 175.

[45] Van Tyghem II, S. 213.

[46] Van Tyghem II, S. 201; 1528/1529 sind in der Funktion eines Vogts der Loge Jan de Ronde und Jan Wayerberch, die ebenfalls eine Sondergratifikation erhalten (ebd., II, S. 221).

[47] Van Tyghem I, S. 118; II, S. 221.

[48] Van Tyghem II, S. 233.

[49] Van Tyghem II, S. 240: «[…] ter causen ende over tvoldoen vanden contracte by hemlieden metter zelver stede ghehadt nopende den upbringhene vanden zelven scepenhuuse […]»

[50] Van Tyghem II, S. 390: «[…] ten fyne dat gheen andre weerclieden binne hueren levenne naer den selver patroen weercken en zouden […]»

[51] D. Roggen/J. Withof, Grondleggers en grootmeesters der Brabantsche gothiek, in: Gentse Bijdragen 10, 1944, S. 205.

[52] L. van Lerberghe / J. Ronsee (Hrsg.), Audenaerdsche Mengelingen, Bd. 3, Audenaarde 1848, S. 314.

[53] F. A. L. van Rappard, Het kapittel ten Dom te Utrecht neemt Mr. Godijn van Dormael (bij Luik) tot zijnen architect aan, 10 maart 1356, in: Archiev voor Nederlandsche Kunstgeschiedenis 5, 1882/1883, S. 4 ff.

[54] P. Booz, Der Baumeister der Gotik, Berlin 1956, S. 32, beurteilt an anderen Beispielen allein schon die Tatsache, daß ein Baumeister seinen Riß gegen eine feste Summe verkauft, als bedeutenden Schritt auf dem Weg der Entwicklung vom mittelalterlichen Unternehmer-Baumeister zum modernen Architekten.

[55] R. Meischke, Reizende bouwmeesters en Brabantse Handelsgotiek, in: Keldermans (1987), S. 183–190.

[56] Zu den Begriffen: D. Kimpel, Die Soziogenese des modernen Architektenberufs, in: F. Möbius und H. Scurie (Hrsg.), Stil und Epoche; Periodisierungsfragen, Dresden 1989, S. 106–143; mit der Stellung von Keldermans und Waghemakere ist in Deutschland etwa die von Burckhard Engelberg zu vergleichen (F. Bischoff, Burckhard Engelberg und Tirol, in: Ausstellungskatalog Schwaben-Tirol, hrsg. v. W. Baer und P. Fried, Rosenheim 1989, S. 378–384).

[57] Dies bestätigt sich auch an der weiteren Baugeschichte des Genter Schöffenhauses; vgl. van Tyghem I, S. 152 ff.; interessant sind die von 1614 erhaltenen Schablonen für Gesimse, Basen und Kapitelle (ebd., Afb. 97–102).

GLOSSAR

Antelami. Bezeichnung für eine Gruppe von Wanderhandwerkerschaften, die aus dem Valle d'Intelvi (Como) stammen und im 12. Jh. in Norditalien (Parma) tätig sind.

Appareilleur. Bezeichnet ursprünglich die Belegschaft, die die Verbände der Steinquader vorbereitete und anordnete (lat. «apparatus») (→ *Mauerverband*). Später bezeichnet der Begriff eine Funktion zwischen dem → Architekten und dem → Steinmetzen, deren Aufgabe darin bestand, den Architekten zu unterstützen und seine Anordnungen den Arbeitskräften zu überbringen (z. B. Pierre de Roissy in Sens im 14. Jh.) (→ *Parler*).

Arbeitskraft, s. *Arbeitsorganisation.*

Arbeitsorganisation (Abb. S. 354). Trotz der zahlreichen Quellen (vor allem aus der gotischen und spätgotischen Epoche) ist es nicht leicht, die Organisation der an einer Bauhütte beschäftigten Arbeitskräfte zu beschreiben, zumal die Quellen selbst eine Vielzahl von Beschäftigten nennen. An der Spitze stand in jedem Fall immer der → Architekt, der allen Tätigkeiten vorstand, die entsprechend der finanziellen Mittel des Auftraggebers und der Verwaltung der → Fabrik ausgeführt wurden. Als Vermittler zwischen dem Architekten und den Arbeitskräften entsteht die Funktion des *appareilleur,* von dem sich die deutsche Bezeichnung → *Parler* ableitet; dieser ist für die Anordnung der Steinquader im → Mauerverband zuständig. Auf der niedrigeren Ebene befinden sich eine Vielzahl von Fachkräften: die → Steinmetze

(oder Steinhauer), Arbeiter, die für den Transport des Materials zur Bauhütte und für die Vorbereitung des Mörtels zuständig waren, Zimmerleute, Schmiede, Glaser etc. Neben diesen gibt es dann die wichtigeren Tätigkeiten der Bildhauer, Maler und Dekorateure.

Arbeitswerkzeuge. In der Bauhütte wird eine große Anzahl von Werkzeugen eingesetzt, die je nach Tätigkeit variieren. Für die Bearbeitung der Steine unterscheidet man zwei Kategorien: zur Behauung und für den Schleifvorgang. Letztere stellen die ältesten Werkzeuge dar, während die Schlagwerkzeuge im mittelalterlichen Baubetrieb häufiger verwendet werden. «Viele der hier beschriebenen Werkzeuge hätten leicht auch von einem ägyptischen Steinmetzen des 14. Jh. v. Chr. verwendet werden können. Alle oder fast alle hätte sie problemlos auch ein römischer Bildhauer des 1. Jh. n. Chr., ebenso ein Bildhauer im 13. Jh. in Paris, im 15. in Florenz oder im 17. in Istanbul benutzen können. Diese Tatsache ist von grundlegender Bedeutung für die Untersuchung und das Verständnis der Technik, mit der man Steine bearbeitet. Die wichtigen Werkzeuge bleiben immer die gleichen.» (Rockwell 1989, S. 29).
a) Hämmer: mit einer Spitze aus Metall und einem Griff aus Holz, manchmal ganz aus Holz beschaffen (Fäustel).
b) Werkzeug für den Zuschnitt: Keil, Bohrwinde, Axt, Spitzmeißel (ein Meißel mit variablem Neigungswinkel, der je nach der Härte des Materials verändert, normalerweise jedoch bei 70 Grad angesetzt wurde, während bei Kapitellen und dekorativen Elementen ein Winkel von 45 Grad nötig ist), Spitz-

#	Artisan	Daily Wage	Days per week worked (JULY 1462 – JULY 1463)
1	Anthoine Colas	4s. 2d.	5 5 · 4 5 6 5 4 5 5 4 5 5 5 4 5 6 6 5 4 6 4 3 4 5 6 6 4 6 6 5 5 5 3 4 5 6 6 4 6 6 6 5 5 5 4 6 5 2 6 5 6 4 4 5 5 6 6 5
2	Jaquet de la Bouticle	3s. 4d.	5 5 · 5 6 5 5 4 5 6 6 4 4 6 4 3 5 5 · 4 5 6 6 4 6 6 6 5 5 5 5 2 6 4 2 6 5 6 4 4 6 4 · 4 6 5
3	Alexandre Magot de Dijon	3s. 4d.	5 · 6 5 6 5 3 5 5 5 6 5 5
4	Gilet Louot (apprentice ol Colas)	3s. 4d.	5 5 4 6 5 6 5 4 5 5 5 6 5 5 4 5 6 6 5 4 6 4 3 5 5 5 3 4 5 6 6 4 6 6 6 5 5 5 5 4 6 5 2 6 5 6 4 4 6 5 5 6 6 5
5	Pieret de S-Quentin	3s. 4d.	5 5 4 6 5 6 5 4 5 5 5 6 5 5 4 5 6
6	Nicolas Platot serviteur des maçons	2s. 6d.	5 4 · 5 5 6 4 5 4 3
7	Henry Tetel	2s. 6d.	5 4 · 4 · 1
8	Jehan de Channite	2s. 6d.	6 5 6 5 4 5 5 5 6 1
9	Jehan der Monstier, maçon	3s. 9d.	4
10	Jehan Jaqueton son manouvrier	2s. 6d.	4
11	Nicolas Bonne Chiere	2s. 1d.	4
12	Jehan Thiebault manouvrier	2s. 1d.	4
13	Simon Maistre Apart	2s. 1d.	4
14	Estienne Hundelot	2s. 1d.	5
15	Colin Colart	1s. 8d.	1 1
16	Thevenin Drouart	2s. 6d.	1 1
17	Tassin Jaquart		
18	Thevenin le Menestrier		2
19	Jehan Martiau	3s. 4d.	2 6 5 6 4 4 6 5 5 6 6 5
20	Jehan Mathieu	3s. 4d.	2 4 5 6 4 4 4 5 1 3 · 5
21	Jaquet le Pointre		
22	Coleçon de Chaslons	3s. 4d.	5 6 6 5

Arbeitsorganisation. Wochenlohn und Arbeitstage der Arbeiter pro Woche in der Bauhütte der Kathedrale von Troyes zwischen Juli 1462 und Juli 1463 (aus Murray).

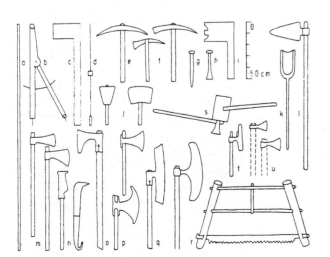

Arbeitswerkzeuge im Maßstab 1:30. a. Meßlatte; b. Zirkel; c. Winkeleisen; d. Bleilot; e.-f. verschiedene Hammerarten; g. Spitzmeißel; h. Meißel; i. Meißel mit Griff; j. Fäustel; k. Schaufel für den Mörtel; l. Schaufel für die Mischung des Mörtels; m. Äxte; n. Hippe; o.-p.-q. Äxte; r. Säge; s. schwerer Hammer und Breitbeil. t.-u. Handbeile.

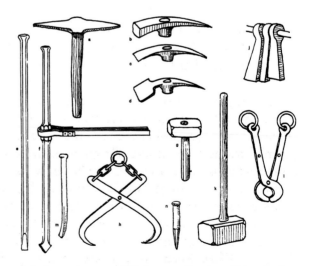

Arbeitswerkzeuge. Werkzeuge für den Abbruch der Steine. a. Krönelhammer, eine Art Spitzhacke zum Durchschlagen von Steinen, die dann mit dem Keil weiterbearbeitet werden; b. Hacke mit Hammerkopf; c. Maurerhacke; d. Hacke, um nicht verwendete Teile und den Stein selbst freizulegen; e. Hebeeisen, um schwere Steinblöcke anzuheben; f. Meißel; g. Steinfäustel; h. Steigeisen zur Anhebung der Steine.

hacke für den Abbruch, Zahneisen (dem Meißel ähnlich, mit einem Winkel zwischen 35 und 60 Grad, der die bereits mit dem Spitzmeißel bearbeitete Oberfläche glättet), Kröneleisen (Hammer mit quadratischem Kopf), Meißel, Hohleisen (für weiche Steine und Holz).
c) Schleifwerkzeuge: Säge, Feile, Raspel, Schabeisen, Schleifsteine (Schmirgel, Bimsstein).

Architekt. Zentrale Gestalt der → Bauhütte, dem die Verantwortung für den Entwurf des Bauwerks sowie die Leitung jedes einzelnen Aspekts der Arbeiten obliegt. In den Quellen wird er als *magister lathomus, magister operis, maître d'œuvre, Werkmeister* bezeichnet; auf Darstellungen wird er mit seinen Attributen, Schnüren, Meßlatten, Winkeleisen und dem großen Bodenzirkel gezeigt, mit dem er detailgetreu im Maßstab 1:1 realisiert. Sein *Status* verändert sich im Lauf des Mittelalters, indem er von Aufgaben komplexer und hoher Handwerksfertigkeit zu wichtigen intellektuellen Funktionen und dem abstrakten Entwurf übergeht (infolgedessen verbreiten sich Persönlichkeiten von Wanderarchitekten, die verschiedenen Bauhütten vorstehen, die auch weit voneinander entfernt liegen können).

avant la pose/après la pose. Französische Bezeichnung («vor/nach der Montage») für die Vorfertigung eines Elements der Bauzier (z. B. ein Kapitell), bevor dieses am Bauwerk angebracht wird, auch als bereits montierter Block.

Backstein. Im westlichen Teil des römischen Imperiums endet die Produktion von Backstein mit dem Niedergang des Reichs, während er im östlichen Teil das wichtigste Bauelement bleibt. In der Poebene macht die geringe Anzahl von Steinbrüchen die Versorgung mit Steinmaterial problematisch, so daß die Produktion von Backstein während des Hochmittelalters fortdauert, der jedoch für große Sakralbauten vorbehalten ist und vom 12.–13. Jh. an stark zunimmt. Die Bedeutung von Backstein als Produkt eines bedeutenden industriellen Verfahrens tendiert dazu, Naturstein zu ersetzen, wie der Begriff *cocta* in den antiken Dokumenten beweist. Auch die Behandlung der Oberflächen mit parallelen Rillen gleicht denen der Steinquader. Die Steinmauern konnten verputzt und die Oberfläche mitunter in einem folgenden Arbeitsgang mit einer fiktiven Steinstruktur bemalt werden.

Bauarchäologie. Untersuchung der Materialreste aus den Bauphasen, die im Körper des Bauwerks erhal-

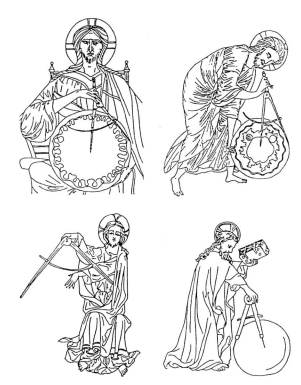

Architekt. Christus als Architekt. Von rechts nach links: *Bilderbibel,* um 1230, Toledo, Domschatz; *Bilderbibel,* 2. Viertel des 13. Jh., Wien, Österreichische Nationalbibliothek, cod. 2554; *Holkham Bible,* 1326–31, London, British Library, add. ms. 47682; Augustinus, *Gottesstaat,* 1376, Paris, Bibliothèque Nationale, ms. fr. 22913.

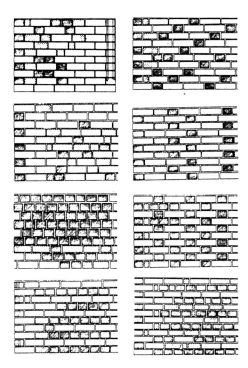

Backsteine. Mauerverbände, von links: St. Marien, Bad Segeberg, 1150; Lübeck: Dom, 1200; Gebäude in der Fleischauerstr. 91–94, 1200; Gebäude in der Mengstr. 64, 1544. Von rechts: Lübeck: das Heiliggeist-Hospiz, drei Mauerverbände, 1284–90; das Arsenal 1594.

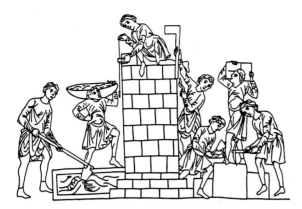

Bauhütte. Turmbau zu Babel mit Steinmetzen und Hilfskräften bei der Arbeit.

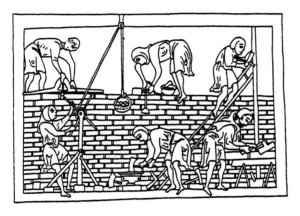

Bauhütte. Zimmerleute, Maurer und Steinmetze bei der Arbeit.

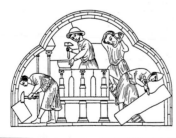

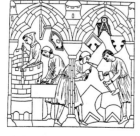 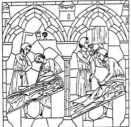

Steinmetze bei der Arbeit (aus einem Glasfenster der Kathedrale von Chartres).

ten geblieben sind. Sie stützt sich vor allem auf die Analyse der einzelnen Schichten des Baus, die Rekonstruktion der verschiedenen Bauphasen auf der Grundlage der Methode der stratigraphischen Ausgrabung.

Bauhütte (auch *Baustelle,* frz. *chantier,* engl. *yard,* ital. *cantiere*). Bezeichnet die Gesamtheit aller praktischen Tätigkeiten – Materialbeschaffung, Organisation und Technologie im Lauf von Jahrzehnten –, die zur Realisierung eines Bauwerks notwendig sind. Im Mittelalter handelt es sich vor allem um kirchliche Gebäude (Kathedralen, Klöster, Gemeindekirchen), aber auch um Profanbauten. Die Bezeichnung schließt auch Tätigkeiten von kollektiver Relevanz mit ein, wie die Errichtung von Stadtmauern, Straßen, Hafenanlagen etc. Sie bezeichnet vor allem den konkreten Ort, an dem die Tätigkeiten ausgeführt werden, und schließt darüber hinaus weitere Funktionen mit ein: a) die Finanzierung und Verwaltung der Bauhütte; b) die Organisation der Arbeitskräfte; c) die Bautechniken und die Arbeitsinstrumente; d) die Bereitstellung und den Transport des Materials. Mittelpunkt der Bauhütte ist ein überdachter Bau, der den Steinmetzen und anderen Belegschaften als *Hütte (loge, lodge, shop)* dient. Von einer solcherart organisierten Leitung der Bautätigkeit gibt ein Dokument aus dem 12. Jh. Zeugnis, das mit großer Wahrscheinlichkeit jedoch bereits aus dem 11. Jh. stammt, als nach der Jahrtausendwende tiefgreifende soziale und wirtschaftliche Veränderungen in Europa stattfanden. Die Quellen (vor allem aus Nordfrankreich und den deutschsprachigen Ländern) bestehen aus Rechnungsbüchern, Protokollen und Reglements der Bauhütte oder ihrer Organisation; in einigen Fällen sind vollständige Archive der Bauhütte vorhanden (emblematisch ist das im 19. Jh. veröffentlichte über den Dombau in Mailand). Diese werden von literarischen Quellen ergänzt, wie z.B. die Werke von Leone d'Ostia über Montecassino, von Abt Suger über den Neubau von St-Denis, von Gervasius von Canterbury über den Wiederaufbau der Kathedrale (→ *Fabrik/Werk*).

Bauhütte, Ikonographie der. Im 19. Jahrhundert begonnene Erforschung und Klassifizierung der Darstellungen von → Bauhütten, mit dem Ziel, deren Tätigkeiten zu dokumentieren und aus den Quellen nicht bekannte Aspekte zu erhellen (Du Colombier 1953; Binding-Nussbaum 1978). Solche Darstellungen sind in Gemälden und Glasfenstern des Mittelalters häufig zu finden, sowohl um die ikonographischen Einzelheiten zu charakterisieren, als auch

mit eigenständigem symbolischen Wert ausgestattet (z.B. der Turmbau zu Babel).

Baumaterial. Bei den Bauwerken des Mittelalters werden vor allem vier Arten von Material verwendet, je nachdem, was sich auf dem Gelände der Bauhütte vorfindet: Steinmaterial (Kalkstein, Sandstein, Granit, Marmor, feiner und kristallisierter Kalkstein), Ziegelsteine wie → Backstein, Holz und Metall (letzteres vor allem für Türen und Fenster).

buche pontaie. Dafür vorgesehene Durchbrüche im Mauerwerk, die das Aufstellen und die Verzahnung der Gerüste ermöglichen *(→ Gerüst)*.

Campionesen. Name von Belegschaften, die ursprünglich aus der Gegend von Lugano und Como stammten (heute zwischen der Lombardei und dem Kanton Tessin) und in Norditalien zwischen dem 12. und 14. Jh. tätig waren.

Comasken. Name für Handwerksmeister. Begriff ungeklärter Herkunft (es ist nicht geklärt, ob er sich auf die geographische Herkunft aus Como bezieht; wahrscheinlicher wäre die Herleitung von «cum machinis»), der sich auf die in Bauhütten tätigen Handwerkerschaften bezieht, die im *Editto di Rotari* (144, 145) und häufiger im *Memiratorium de mercedibus commacinorum* erwähnt wurden, einer Art Handbuch, das zur Zeit Liutprands in das *Editto* eingeführt wurde (712–744).

en délit. Im Mittelalter übliche Montagetechnik von Steinblöcken, die diese vertikal entsprechend der Ablagerungsschichten im Bruch anordnet. Verbreitet sich in Frankreich von der Mitte des 12. Jh. an (St-Denis).

Entwurfsmodell. Dreidimensionale, maßstabsgetreue Ausfertigung des zu bauenden Gebäudes oder seiner Teile, ausgeführt sowohl, um einen Entwurf vorzuschlagen, als auch zur Anleitung für die Handwerker während der Bautätigkeit. Als Material wird oft Holz verwendet, aber ebenso Ton, Wachs oder Pappmaché.

Entwurfszeichnung. Die Phase des Entwurfs eines Bauelements oder eines Teils der Bauzier geschieht zuerst über die Zeichnung auf der Wand oder dem Fußboden des Gebäudes. Die zahlreichen erhaltenen Gravuren, die eine direkte Übertragung im Maßstab 1:1 darstellen (die wichtigsten Beispiele haben sich auf den Flachdächern der Seitenschiffe und der

en délit: B zeigt einen *en délit* montierten Block.

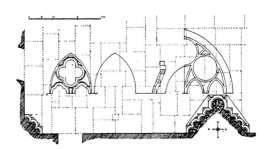

Entwurfszeichnung: Auf dem Boden der Zwischenmauer des nordwestlichen Turms der Kathedrale von Soisson eingravierter Entwurf, um 1250.

357

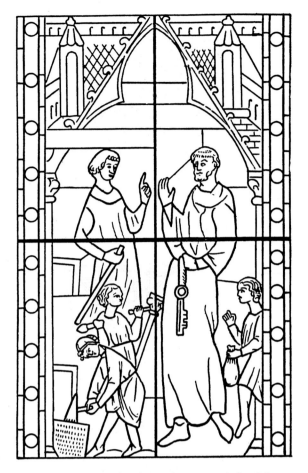

Fabrik. Der Architekt, der Steinmetz und der Schatz-
meister (aus einem Glasfenster der Sainte-Chapelle in
Saint-Germer-de-Fly).

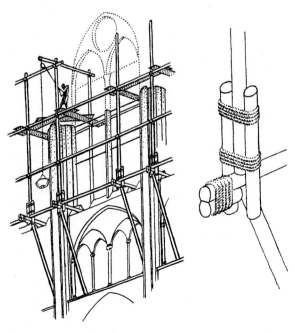

Gerüst. Schematische Zeichnung eines Gerüsts, das
dem Aufbau der Eckpfeiler dient.

Kapellen des Deambulatoriums in Clermont-Ferrand
erhalten). Später geht man auf ein Zwischenstadium
zwischen Entwurf und Ausführung über, und im 13.
Jh. taucht das Entwurfsmodell auf, d. h. das Modell in
verkleinertem Maßstab (die Reimser Palimpseste, der
Entwurf A von Straßburg). Bis dahin hatte es ledig-
lich schematisierte Entwürfe gegeben, so wie der Plan
der karolingischen Abtei von Sankt Gallen, oder
dreidimensionale → Entwurfsmodelle aus Holz oder
Terracotta, wie sie in den Darstellungen über die Stif-
ter der Gebäude zu sehen sind.

Fabrik (oder **Werk**). In mittelalterlichen Quellen
findet man den Ausdruck *Werk,* lat. *opus fabrica,* frz.
œuvre, engl. *office of the works,* ital. *opera,* span. *obra,* für
die Gesamtheit der Verwaltung, die der Bauhütte
einer Kathedrale vorsteht.

Fuge. Mörtelverbindung zwischen zwei Steinreihen
des → Mauerverbands.

Gerüst. Provisorische Holzstruktur, die es ermög-
lichte, einen Mauerverband in der Höhe zu errichten,
der provisorisch durch Verzahnungen (→ *buche pon-
taie)* verankert wurde. Das Aussehen, das sich nicht
sehr von modernen Baugerüsten unterscheidet, ist
durch zahlreiche Abbildungen dokumentiert. Es han-
delte sich um Gerüste, die aus eng aufeinanderfol-
genden Ebenen von begehbaren Balken bestanden,
die in entsprechendem Abstand miteinander verbun-
den waren und aus Holzachsen gebaut wurden.
Gerüste, die am Boden befestigt waren, sind im Mit-
telalter relativ selten; es war das Gebäude selbst, das
beweglicheren, gelegentlich unregelmäßigen Struktu-
ren von beschränktem Ausmaß Halt bot. Zur
Hebung des Materials bediente man sich schräger
Ebenen oder Hebevorrichtungen (→ Maschinen der
Bauhütte).

Glättung. In einem → Mauerverband die Füllung der
Fugen mit einer Schicht feinen Mörtels, der mit der
Kelle geglättet und mit den → Steinquadern hori-
zontal angeordnet wird. (Der Vorgang wird auch als
«Glättung der Mörtelfugen» bezeichnet.)

Großquadertechnik. Verwendung der Steinblöcke
im größtmöglichen Format, die in unregelmäßigen
Reihen angeordnet werden, verwendet im 11. Jh. in
Speyer und in anderen Kirchen des Reichs (auch in
Frankreich dokumentiert). Die Blöcke wurden
unmittelbar vor ihrer Montage behauen. Die Vorbe-
reitung und Montage sind also gleichzeitig stattfin-
dende Operationen. Die Technik wird im Lauf der

Zeit verfeinert und neigt immer mehr dazu, sich nach einer horizontalen Anordnung der Steinquader zu richten.

Hiebrillen. Bearbeitung der Steinquader mit der Spitze oder dem Rand der Maurerkelle entsprechend dem Verlauf der Mörtelfugen zwischen den Reihen innerhalb eines → Mauerverbands.

Keldermans. Ursprünglich aus Mechelen stammende Familie, von der vom 15. Jh. an mehrere Generationen dokumentiert sind. Die Familienmitglieder waren Architekten, Steinhändler, Entwerfer von liturgischen Gegenständen oder Tabernakeln; darunter gab es ebenfalls Spezialisten für hydraulische Vorrichtungen, Ratgeber im Dienst von lokalen Fürsten, von Kommunen, Bauhütten oder Privatleuten.

Loggia. Italienische Bezeichnung für das deutsche *Hütte,* das englische *lodge* oder *shop,* die einen Holz- oder Steinbau bezeichnet, in dem die Beschäftigten der Bauhütte tätig sind. Später bezeichnet der Begriff die Gruppe aller Beschäftigten und ihre zunftgemäße Organisation, die zum aufmerksamen Bewahrer der Berufsgeheimnisse wird.

Maschinen der Bauhütte. Um die immer größer werdenden Steinquader zu heben und zu montieren, verbreitet sich um die Mitte des 12. Jh. die Verwendung von Maschinen in der Bauhütte, vor allem von Hebekränen, die sowohl in schriftlichen Dokumenten bezeugt sind (Guillaume de Sens hatte einfallsreiche Baumaschinen für die Be- und Entladung von Schiffen konstruiert) als auch im Skizzenbuch von Villard de Honnecourt beschrieben werden.

Massaro. Der Name bezeichnet in Italien den Leiter der Verwaltung einer Bauhütte. Der Begriff ist in Modena im 12.-13. Jh. dokumentiert.

Mauerwerk, *s. Mauerverband.*

Mauerverband. Anordnung der → Steinquader oder der → Backsteine in einer fortlaufenden Reihe (→ *Nivellierung*) durch darauf spezialisierte Facharbeiter (→ *appareilleur*). Die Vorbereitung erfolgte auf einem Reißboden aus Gips, von denen ein Exemplar in York, über dem Vestibül zum Kapitelsaal, erhalten ist.

Maurer. Der frz. Ausdruck *macon,* wörtl. *Maurer,* entspricht innerhalb der Bauhütte exakter dem Aufgabenbereich eines *Baumeisters.* «Ein Maurer im Mittel-

Loggia. Symbol einer Loggia (mit Arbeitsinstrumenten, Profilen und gemeißelten Teilen) im Fenster mit den Geschichten aus dem Leben des heiligen Silvester, 1220-25, Kathedrale von Chartres, Deambulatorium (Südwesten).

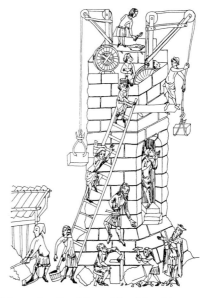

Maschinen der Bauhütte. Eine Maschine zur Hebung der Quader, aus der Weltchronik von Rudolf von Ems, 1340-50, Zürich, Landesbibliothek, cod. rh. 15, fol. 6v.

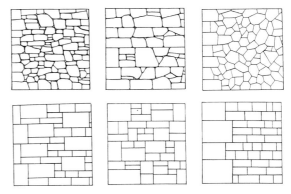

Mauerverband: einfacher Mauerverband, ohne Nivellierung, aus unregelmäßigem Bruchstein; Mauerverband aus unregelmäßigem Bruchstein mit nivelliertem Verlauf; in der Mitte: polygonaler Mauerverband aus unregelmäßigem Bruchstein mit geschlossenen Fugen; Mauerverband aus Bruchstein ohne Nivellierung; unten: Mauerwerk aus Bruchstein in der Stapeltechnik; horizontales Mauerwerk aus unregelmäßigem Bruchstein.

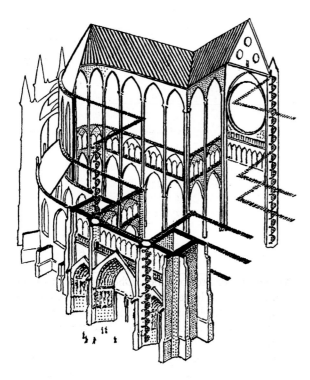

mur épais. Diagramm vom Umgehungssystem über dem Bodenniveau in einer gotischen Kathedrale. Die horizontalen Übergänge zu den verschiedenen Ebenen sind durch Wendeltreppen miteinander verbunden.

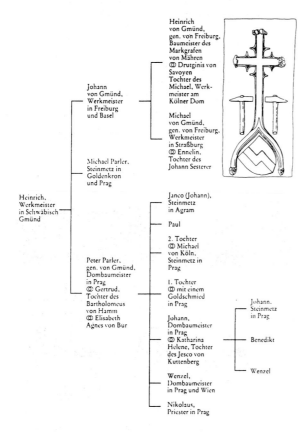

Parler. Stammbaum und Wappen des Prager Zweigs der Parler-Familie.

alter ist einem mittelalterlichen Ritter vergleichbar: Beide verbinden mehrere Personen in einer einzigen. Ein Maurer hat Bedienstete, Hilfskräfte, die häufig *famuli* genannt werden und in englischen Dokumenten mit dem kuriosen Namen ‹Axtträger› bezeichnet werden; er verfügt über *baiardores, hottarii, falconarii, cinerarii.* Um ihn gruppieren sich eine Reihe von weiteren Fachkräften: Zimmerleute, die z.B. in England ebenso wichtig wie die Maurer werden, Dachdecker, Schmiede, Bleigießer, aber vor allem Handlanger und Fuhrleute.» (Du Colombier 1953, S. 8) Beim wichtigsten nichtsakralen Bau in England, der Burg von Beaumaris (1278–80), sind vierhundert Maurer, dreihundert Schmiede und Zimmerleute und tausend Handlanger dokumentiert.

Meßwerkzeuge. Grundlegende Hilfsmittel für den Bau sind die Meßwerkzeuge, die oft auf den Abbildungen der Bauhütten dargestellt und als Attribute dem → Architekten beigegeben sind. Erwähnt seien: die Meßlatte, aus Holz oder aus Metall; das L-förmige Winkeleisen der Zimmerleute; der Zirkel; das Bleilot; das Richtblei (ein Dreieck mit rechtem Winkel mit einem Bleilot, das vom Scheitel herabhängt und wie eine Wasserwaage verwendet wird).

mur épais. Begriff aus dem Französischen (wörtl. dichte Mauer), der die besondere Hervorhebung von verstärkten Mauerteilen bei romanischen Bauwerken bezeichnet.

Musterbücher. Sammlung von architektonischen Entwürfen zum Gebrauch der Beschäftigten der Bauhütte. Das bekannteste Beispiel ist das Skizzenbuch von Villard de Honnecourt (13. Jh.).

Nivellierung. Horizontale Anordnung von → Steinquadern oder → Backsteinen, die mehr oder weniger regelmäßig als fortlaufende Reihe gesetzt werden. Die übereinandergesetzten Reihen der Steine bilden den → Mauerverband.

Palimpseste (Reimser P.). In verkleinertem Maßstab ausgeführte Entwürfe für die Kathedrale von Reims, so genannt, weil sie auf einem Pergament erhalten geblieben sind, das dann als Schreibunterlage weiterverwendet wurde *(→ Entwurfsmodell).*

Parler. Das deutsche Wort *(Parler, Parlier)* stammt von dem französischen *parler = sprechen,* weil dieser Status vor allem im 13. Jh. die Vorstellungen des Architekten gegenüber den ausführenden Arbeitern vermittelte. Die gebräuchlichste Bezeichnung ist das

lateinische *appar(il)ator,* bzw. das französische *appareilleur,* weil diese Handwerkerschaften die Steine anordneten *(→ appareilleur).*

Proportionen, Verhältnis der. Bereits zur damaligen Zeit war das Verhältnis der Proportionen ein vieldiskutiertes Thema, das fundamental für den Bau war und lange Zeit in seiner konkreten Anwendung bei mittelalterlichen Bauwerken erforscht wurde. Die Struktur des Gebäudes wurde durch Schnüre angegeben, die eigens auf dem entsprechenden Gebiet aufgerollt wurden und die Basisstruktur (d.h. die Gewölbefelder) angaben: für den Grundriß nach dem System «ad quadratum», für den Bau nach dem «ad triangulum.» Mit diesem System sind theologische und numerisch-symbolische Aspekte von großer Bedeutung verknüpft. Ein häufig angewandtes Modell, das auf Vitruv zurückgeht, ist die Wurzel aus 2. ($\sqrt{2}$).

Proviseur. Wird in den französischen Quellen auch als *maître de la fabrique* oder *operarius* bezeichnet und meint den Leiter der Verwaltung einer Bauhütte. Entspricht dem modenesischen → *massaro* und dem Pisaner *operarius.*

Schallung. Äußere Schicht der Mauer und grundlegendes Element eines Baus. Sie kann mit verschiedenem Material realisiert werden (Stein, Ziegelstein) und mit verschiedenen Techniken (im Fischgratmotiv, Großquadertechnik etc.), sie kann trocken oder mit Mörtel, zur besseren Verbindung der Blöcke, gemauert sein.

Statute der Steinmetze. Als Ergebnis der Organisation in Zünften, vor allem in Deutschland, wurden 1397 in Trier und vor allem 1459 in Regensburg, Speyer und Straßburg die Statute der Steinmetze zusammengefaßt. Darin wurde alles reglementiert, was die Steinmetze anbetraf, von der Ausbildungszeit bis zur Organisation der Arbeit und sogar das Alltagsleben.

Steinbruch, Arbeit im. Mit dem politischen und wirtschaftlichen Zusammenbruch des Römischen Reiches wird die Ausbeutung der Steinbrüche im Westen weitgehend aufgegeben (während er im Orient mit Konstantinopel als Zentrum weitergeführt wird); das Material wird teilweise auf andere Weise bereitgestellt *(→ Wiederverwendung).* Die Kultivierung des Steinbruchs bzw. der Abbruch nimmt im 13. Jh. immer mehr zu. Der Abbbruch erfolgt in einem Schacht oder, noch häufiger, unter freiem

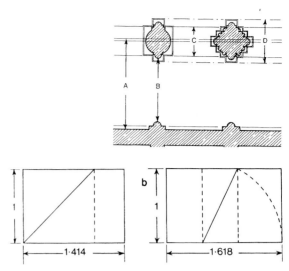

Verhältnis der Proportionen. Oben: Im Langhaus der Kathedrale von Ely stehen die Höhe der Pfeiler im Säulengang des Mittelschiffs und der Seitenschiffe in einem Verhältnis zueinander, das auf der Quadratwurzel aus 2 beruht. Unten: die linearen Proportionen aus 1 $\sqrt{2}$ (von links) und der goldene Schnitt können ohne mathematische Berechnung, nur mit Winkeleisen und Bodenzirkel, errechnet werden.

Schallung. Beispiel einer regelmäßigen Backsteinmauer.

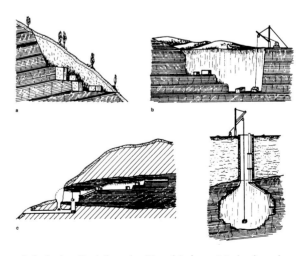

Arbeit im Steinbruch. Verschiedene Methoden des Abbruchs, der durch Abbau, im Tunnel oder im Schacht erfolgen konnte.

361

Steinmetze. Darstellungen von Steinmetzen, die an einem Kapitell von St. Servatius in Maastricht arbeiten, um 1180.

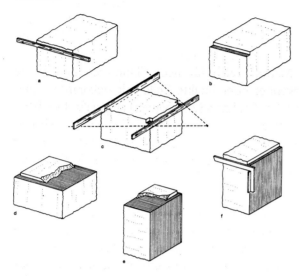

Behauung eines Steinquaders: a. Die erste Kante wird mit einem Lineal angezeichnet; b. mit dem Meißel wird die Kante behauen; c. mit zwei Linealen wird eine zweite Kante parallel zur ersten bezeichnet; d. die vier Ecken werden auf einer herabgesetzten Stufe miteinander verbunden, der überstehende Stein wird mit der Meißenspitze abgeschlagen; e. das gleiche Verfahren wird auf der zweiten Seite wiederholt; f. das gleiche Verfahren wird auf allen anderen Seiten des Blocks wiederholt.

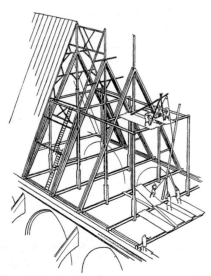

Überdachungssystem. Rekonstruktion des Dachbaus der Kathedrale von Reims.

Himmel, in einem relativ großen Block. Das traditionelle Abbruchsystem beruht darauf, sich die Modalität der Abstände der Blöcke entsprechend der Steinschichten zunutze zu machen (→ *en délit*). Der Schnitt wurde von Hand mit Hilfe von Spitzhacken durchgeführt, manchmal wurden auch Keile verwendet, die mit einem Hammer verbunden waren. Außer dem Zuschnitt der Blöcke bestand die wichtige Arbeit in den Steinbrüchen darin, diese je nach der gewünschten Dimension zu bearbeiten und zu halbfertigen Elementen zu reduzieren, um den Transport (der angesichts der verfügbaren Transportmittel immer schwierig war) und die Anbringung zu erleichtern. Gegen Ende des 13. Jh. ist für den Bau der Kathedrale von Troyes ein Teil der Steinmetze unter Anleitung des Architekten im Steinbruch tätig, um die Blöcke zu bearbeiten (Du Comlombier 1953).

Steinhauer *s. Steinmetze.*

Steinmetze. Arbeitskräfte, die mit der Bearbeitung der Steinblöcke beschäftigt sind (→ *Arbeitsorganisation*).

Steinquader. Steinblock von quadratischem Zuschnitt, der zur Anordnung im Mauerverband angefertigt wurde. Der exakte Zuschnitt erfolgt bereits im → Steinbruch, um behauene Elemente für den leichteren Transport und die Verwendung zu erhalten.

Überdachung, System der. Im Mittelalter – wie bereits zur Zeit der Antike – weisen die meist religiösen Gebäude zwei Arten von Überdachung auf: mit Holzgerüsten oder mit Wölbungen. Von dieser gibt es zwei Arten, das Tonnengewölbe (als ideale Ausführung in Form eines Spitzbogens) oder das Kreuzrippengewölbe (der Schnittpunkt von je zwei Tonnengewölben). Letzteres sah eine abschließende Überdachung für die Holzschindeln vor, die von Ziegeln oder Dachpfannen bedeckt waren, oder, seltener, Holzziegeln oder Steinplatten. Um das Gebäude vollkommen wasserdicht zu machen, wurde auch eine Bleibedeckung verwendet.

Versatz (Abb. S. 363). Verbindungsstelle zwischen zwei Steinen innerhalb des → Mauerverbands.

Werk, *s. Fabrik.*

Werkmeister, *s. Architekt.*

Wiederverwendung. Weitere Verwendung von Spolienmaterial (im allgemeinen römischer Herkunft,

Versatz. Anordnung der behauenen Steinquader: a. die aufeinanderliegenden Steine werden mit feinsten Fugen verbunden; b. Verbindung mit äußerem Halt und einer geglätteten Verbindung, die auf die Kontaktstellen begrenzt ist; c. behauene Steine mit teilweise geebneten breiten Verbindungsstellen.

Zeichen (oder Markierungen) der Steine. Übersichtstafel der Zeichen an den Steinen der Kathedrale Saint-Pierre in Genf, die 1979–86 vom Atelier Crephart entdeckt wurden. Die obere Zahl ist eine Inventurnummer, die untere ist das Versatzzeichen auf den Steinen.

aber auch aus dem Spätmittelalter), wobei Intention und Notwendigkeit eng miteinander verknüpft sind. Auf der einen Seite machte es die zurückgehende Ausbeute aus den → Steinbrüchen und die Schwierigkeit des Tranports notwendig, Bausteine aus antiken Gebäuden zu nutzen bzw. Ausgrabungen antiken Materials (Steine und Backsteine) vorzunehmen. Seine Verwendung war meist auf die äußere Bekleidung der Wandflächen beschränkt, häufig wurde wertvoller Marmor auch für neue Skulpturen und Friese verwendet oder intakte Teile mit dekorativer oder statischer Funktion (z.B. Säulen) eingefaßt. Der Wiederverwendung liegt außerdem die bewußte Absicht zugrunde, eine ideologische Verbindung mit der Antike herzustellen, die ihren Wert als Vorbild beibehielt.

Zeichen (oder Markierungen) der Steine. Angaben (Buchstaben oder Zahlen), die von den Steinmetzen auf den Steinquadern angebracht wurden: Es konnte sich um Zeichen handeln, die aus dem Steinbruch stammten, Zeichen zur Montage oder der Identifizierung der Steine.

Zeichen (oder Markierungen) der Steine. Versatzzeichen der Steine nach den verschiedenen Bereichen des Münsters in Zürich (aus Gutscher).

VERZEICHNIS DER ORTE UND BAUWERKE